예술에 대한 성찰과 전망

학연문화사

예술에 대한 성찰과 전망

2023년 8월 16일 초판 1쇄 발행

지은이 김광명

펴낸이 권혁재

편 집 권이지

제 작 성광인쇄

펴낸곳 학연문화사
등 록 1988년 2월 26일 제2-501호
주 소 서울시 금천구 가산디지털1로 16 가산2차SKV1AP타워 1415호
전 화 02-6223-2301
팩 스 02-6223-2303
E-mail hak7891@chol.net

ISBN 978-89-5508-495-5 93600

예술에 대한 성찰과 전망

김광명 지음

학연문화사

목 차

11장 | 미래에의 전망 - '뉴 퓨처리즘 New Futurism': 황은성의 작품세계

책 머리에

여러 주제로 국내외의 전시가 매우 활발한 요즈음, 이 시대의 예술을 성찰해보고 다가올 미래 예술에 대해 전망해보는 일은 필자가 지금까지 기울여 온 고민과 모색의 산물이다. 그것은 평론가로서라기보다는 미학자, 예술철학자로서의 학문적 접근이요, 천착이다. '성찰'의 일반적 의미는 '행한 일을 깊이 되돌아봄 혹은 마음을 반성하여 살핌'이다. 철학사적으로 우리에게 익히 알려진 데카르트(René Descartes, 1596~1650)에 있어 '성찰'은 '이성에 기초하여 주체 상호간에 소통의 길을 찾기 위해 내면을 들여다보는 것이며, 현실의 문제를 근원적으로 묻고 따지는 사유의 방식'이다. 칸트(I. Kant, 1724~1804) 미학에서의 '반성 혹은 성찰(Reflexion, Reflection)'은 미적 판단력의 한 기능으로서 자연의 오성인식과 자유의 이성이념 사이의 틈을 연결하고 매개하여 인간의 심성능력을 전체적으로 완성하는 기능을 한다. 헤겔(Georg W. F. Hegel, 1770~1831)은 절대정신의 자기실현과정에서 성찰을 통해 주체와 대상 간의 내적 관계를 살핀다. 필자가 이 책에서 언명하고자 하는 성찰은 예술을 이루고 있는 여러 요인들을 상호 연관하여 비교하고 대조하여 바람직한 미적 지향성을 밝히는 일이다. 이는 필히 전망(展望)하는 일과도 관계된다. 딱히 전망이라 하여 지금에 비춰 앞날을 어떤 확신을 갖고서 예측하는 것이 아니라, 앞날을 헤아려 내다보며 예술의 시대적 상황의 향방을 끊임없이 묻는 일이다.

예술의 역할이나 작용에 대해 우리는 기능이라는 말을 사용한다. 예술에 대한 기능적 설명을 함에 있어 예술의 성찰적 실천이 유의미한 까닭이다. 예술가는 수많은 소재와 방식으로 예술을 통해 세계 안에서의 인간이 차지하고 있는 위상(位相)과 그 본질에 대한 성찰을 끊임없이 하며 역사적·

사회적 위치를 드러내고자 한다. 예술에 대한 본래적 기능은 미적 경험이나 세상에 대한 지식을 얻는 데 그치지 않고, 더 나아가 성찰적·반성적 실천으로서 궁극적으로 자기이해를 꾀하며 더 나은 삶을 지향하는 것이다.[1]

그러기 위해 예술작품에 대한 감각적 접촉과 참여를 토대로 적극적으로 미적 경험을 하며, 다음으로는 감각성을 넘어 이념과 가치의 정신성을 묻는다. 예술의 출발이 자기표현이긴 하지만, 자기를 둘러싸고 있는 역사적·문화적 토대에 대한 이해에 근거하여 공감과 소통의 폭을 넓혀 자기초월적인 보편성을 담보해야 한다. 예술은 우리의 삶의 방식에 접근하는 하나의 실천이며, 삶과 자기이해를 위한 성찰로서의 존재를 드러낸다.

예술에 대한 이러한 접근을 바탕으로 이 책에 담긴 내용을 일별해 보기로 한다. 1장은 "다시 '철학함'의 의미와 디지털 미디어 시대의 일상적 삶의 예술"이다. 우리는 디지털 코드를 기반으로 작동하는 디지털 미디어가 온갖 욕망을 충족하고 지배하는 시대에 살고 있다. 이러한 시대에 다시금 '철학함'의 의미와 연관하여 일상적 삶의 예술이 어떻게 펼쳐지고 있는가를 들여다본다. 2장은 한국미와 미적 이성의 문제를 관조와 무심, 공감과 소통을 중심으로 살펴본다. 한국미에 나타난 고유한 혹은 특유한 정서란 무엇이며, 나아가 단지 고유함이나 특유함에 그치지 않고 널리 공감하고 소통할 수 있는 근거를 서구적 미적 이성과 연관하여 살핀다. 우리가 감성적인 것과 동일선상에서 다루는 미적인 것에 대한 이성적 접근은 개별자 가운데 보편적 유형을 찾고, 공감과 소통을 위한 근거를 살피는 일이다. 3장

1 Daniel Martin Feige, "Art as Reflexive Practice," *Proceedings of the European Society for Aesthetics*, vol.2, 2010, 134쪽.

에서 "예술에서의 '우연'의 문제와 의미"를 다룬다. 예술은 수 없이 진행되는 실험과 탐구의 모색을 통해 우연을 필연의 차원으로 끌어올리거나 필연을 우연으로 가장하는 일련의 과정을 표현한다. 우연과 필연의 관계에 대한 탐색은 미술사조에서 끊임없이 나타났다. 우연성 자체를 예술의 한 과정으로 받아들인 단초는 근대에 들어와서이니, 차츰 우연에 의한 가능성은 무의식 세계에 대한 관심으로 자리 잡게 되었다.

4장은 "예술에서의 미적 자유와 상상력의 문제"이다. 예술은 인간 삶과의 긴밀한 유기적 연관 속에서 미적 가치를 창조한다. 예술가는 현실의 세계와 마찬가지로 상상의 세계를 자유롭게 거닌다. 현실적 가치와 비현실적 가치를 포함하는 생생한 가치들이 예술이 다루는 영역이다. 예술은 미적 자유에 바탕을 둔 상상력을 펼치되, 이를 고유하게 표현하여 독특한 미적인 가치와 의미를 부여한다. 5장은 "컨템포러리 아트의 의미와 미적 지향성"이다. '컨템포러리 아트'라고 할 때, '아트'와 '컨템포러리'의 선후관계를 살펴볼 필요가 있다. '아트'가 '컨템포러리'를 규정하는 것이 아니라 '컨템포러리'라는 시대적 상황이 '아트'를 이끌어가는 형국에 주의를 기울여야 한다. 이는 마치 시대정신에 있어 시대와 정신의 결합이 아니라 그 자리에 정신과는 무관한, 시대의 기분이나 분위기만 가볍게 맴돌고 있는 것과도 같아 보이기 때문이다. 어떤 시대를 관통하는 정신이나 가치를 위해, 아마도 바람직한 방향은 '아트'가 지향하는 미적인 가치와 이념이 '컨템포러리'라는 시대를 선도해가는 것이다. '아트'가 '컨템포러리'에 내포된 '컨템포러리어티(contemporaneity)'라는 의미, 곧 '같은 시기 혹은 시대임의 근거나 본질'의 정신을 이끌어가는 것이다. 6장은 "지구 미학의 문제와 전망"이다. 지구 미학은 지질학적 현상을 통해 빚어진 다양한 모습의 자연을 미학

적으로 접근하여 이해하고 탐구한다. 지구 미학은 넓게 보면 지구 환경미학과의 연관 속에서 다루어지며, 기존의 미학 영역에서 논의된 환경미학을 지구적 차원으로 넓혀 살피는 것이다. 최근 자연환경이 인간에게 미치는 심각한 영향으로 인해 자연에 대한 새로운 미적 인식과 더불어 그에 대한 평가 및 감상이 시급한 과제로 대두되고 있는 터에 시의적절한 탐구이며, 자연과의 지속가능한 삶의 균형과 조화를 위해서도 필요한 일이다.

7장에서 11장까지는 필자가 관심 있게 바라 본 몇몇 작가들의 구체적인 작품을 통해 '성찰과 전망'의 맥락에서 논의한 부분이다. 여러 제약으로 인해 더 많은 작가의 작품을 다루지 못한 아쉬움이 짙게 남아 있다. 먼저 소절이 다루는 주제를 소개하면, 7장은 "놀이적 상상력과 생명의 근원"으로서 놀이적 상상력이 극대화되는 '아름다운 순간': 박상천의 작품세계, 생명의 '근원'에 다가가는 원근(遠近)의 대비와 조화: 박은숙의 작품세계, 생성과 소멸의 변주: '빛과 그림자'의 명암으로 본 박현수의 작품세계를 살펴본다. 8장은 "일상의 삶과 자연"으로서 일상의 삶과 자연에 내재된 숨은 질서와 조화: 석철주의 작품세계, 삶의 길에 펼쳐진 빛과 희망의 메시지: 이영희의 작품세계, 미적 감성을 통한 자연의 내면에 대한 온전한 이해: 최장칠의 작품세계, 삶과 자연의 풍경에 내재된 기억: 전이환의 작품세계를 다룬다. 9장은 "관계의 교감과 소통"으로서 관계의 교감과 소통의 미학: 이목을(李木乙)의 삶과 작품세계, 흘러내림의 물성(物性)과 관계의 미학: 이재옥의 작품세계, 위로와 치유의 모색: 김다영의 〈시들지 않는 꽃집〉, 대립과 공존의 미학적 모색: 김인의 작품세계를 다룬다. 10장은 "미적 구성의 의미"로서 평면에 담긴 공간의 시각적 깊이와 미적 의미: 이태현의 작품세계, 〈Work〉 연작에서 색에 의한 면 구성의 미적 의미: 김영철의 예

술세계, 우연의 질서와 조화: 화산 강구원의 작품세계를 다룬다. 끝으로 11장에서는 "미래에의 전망"으로서 '뉴 퓨처리즘(New Futurism)'을 제기한 황은성의 작품세계를 상론한다. 이런 논의에도 불구하고 예술에 대한 '성찰과 전망'은 어느 한 부분도 완결형이 아니라 쉼 없는 진행형임을 새기며 정진하고자 한다.

학술서적의 출판 사정이 해가 거듭할수록 더욱 어려워진 여건임에도 불구하고 출판인의 사명감을 갖고서 필자로 하여금 늘 격려를 아끼지 않으며 상재(上梓)를 독려해주신 학연문화사의 권혁재 사장님께 깊은 감사를 드린다. 또한 편집의 전문적인 식견과 안목으로 품위 있는 책을 만들어주신 편집부의 권이지 선생을 비롯한 직원 여러분께도 감사드린다. 그간 지면을 통해 글을 발표하도록 배려해주신 『미술과 비평』 저널의 배병호 대표님과 편집주간 노윤정 선생께 감사드린다. 무엇보다도 필자의 학문적 열정과 관심에 동참해주시고 작품에 대한 미적 즐거움을 함께 하신 여러 작가 선생님들께 감사드린다. 필자로 하여금 성찰하는 삶을 살도록 보살펴주시고 이끌어주신 사랑하는 나의 부모님께 그리운 마음을 담아 이 책을 바친다.

2023년 계묘년 늦은 봄에
김 광 명

1장
다시 '철학함'의 의미와 디지털 미디어 시대의 일상적 삶의 예술

1. 들어가는 말

우리는 디지털 코드를 기반으로 작동하는 디지털 미디어가 온갖 욕망을 충족하고 지배하는 시대에 살고 있다. 이러한 시대에 일상적 삶의 예술을 들여다보며, 다시금 '철학함'의 의미를 연관하여 새겨보는 일이 이 글의 의도이다. 디지털 기술이 우리의 소소한 일상을 넘어서 사회경제적으로 엄청난 영향을 미치고 있다. 따라서 디지털에서 비롯된 메타버스 플랫폼, 인공지능, 자동화 기술주의 혹은 기술환경에 대한 성찰이 필요하다. 적잖은 전문가들이 '기술 폭식 사회'에서의 기술만능주의와 그 기술로 인한 독성과 폭력성, 그리고 디지털 권력인 플랫폼에 지배받는 사회에 대해 우려를 표한다. 디지털로 시·공간의 한계를 넘어선 초연결 지능형 사회에 살고 있음에도 여전히 소통의 단절이 공존하는 형국이기 때문이다. 초연결의 소통을 위한 도구에 의해서 역설적으로 더욱더 편향되어 결국엔 불통하는 사회로 가고 있다.[1] 그렇다면 불통을 넘어서 소통을 끌어내기 위해 어떤 노력이 필요한가. 이를 위해 우리에게 '철학함'의 본질과 그 의미에 대한 천착이 다시금 필요하다고 생각된다.

철학은 세계에 대한 일반적인 앎에 근거하여 구체적인 삶의 향방을 비롯한 다른 모든 앎을 추구한다. 세계에 대해 어떤 물음을 던지고 그에 대해 어떤 전망을 내놓을 것인가에 대한 끊임없는 모색은 우리가 살아가는 일상적 삶의 내용을 더욱 풍요롭고 가치 있게 하는 일임에 틀림없다. 이러한 문제의식의 중심에 우리 일상을 둘러싼 대상에 대한 미적 인식과 성찰

1 이러한 지적은 이광석, 『디지털 폭식 사회 : 기술은 어떻게 우리 사회를 잠식하는가?』 (인물과사상사, 2022)에서 잘 살펴볼 수 있다.

이 함께 자리한다. 거듭 말하거니와, 사람이 살아가는 과정은 수많은 물음에 직면하는 일이며, 아울러 그에 대한 적절한 답을 찾아가는 모색의 과정으로 점철되어 있다. 물화되고 양화된, 그리고 기계로 인해 타자화(他者化)된 오늘날의 상황에서 삶의 양적 팽창보다는 삶의 질적 안정이 더욱 필요하고 절실하다. 삶의 질적 안정은 인간에 대한 깊은 이해와 공감 및 소통위에서 가능한 일이라 생각된다.

예술을 향수(享受)하고 감상하며 사는 일은 삶의 질적 수준의 위상을 가늠하는 지표 가운데 으뜸이라고 하겠다. 따라서 여기서 다시 묻는 물음이예술이란 무엇인가이다. 모방론이나 표현론, 형식론에서와 같이 예술에 대한 개념과 작품의 관계를 살펴보는 일이 실제로 예술사의 중심을 형성해왔다. 그런데 이른바 '예술의 종언'이라는 화두가 등장한 이후엔 기존 방식에 터한 '예술사의 종언'에까지 이르고 있는 실정이다. 그럼에도 우리는예술이란 닫힌 개념이 아니라 열린 개념으로 받아들이며 인간의 삶과 예술이 맺는 관계에 근거하여 예술이란 무엇인가를 끊임없이 묻게 된다. 최근 몇 년간 어느덧 일상이 된 코로나 팬데믹 시대에 우리는 예전의 일상을상당 부분 잊게 되었다. 사회적 거리두기나 비대면(非對面)이라는 새로운 낯설음을 마주하며 이것이 오히려 낯익은 일상이 되고 있는 실정이다. 시간이 흐름에 따라 차츰 팬데믹이 진정되고, 엔데믹(Endemic, 완전히 종식되지는 않고 주기적으로 발생하거나 풍토병으로 굳어진 감염병)이 되고 있지만, 이전과는 전적으로 달라진 일상의 풍경에서의 예술이란 무엇인가를 살펴보려고 한다.

2. 다시 '철학함'의 의의와 본질

고대 그리스 이래로 우리는 철학을 정의하여 그 말이 지칭하듯 곧이곧 대로 '지혜에 대한 사랑'($\varphi\iota\lambda o\sigma o\varphi\iota\alpha$, philosophia, 'love of wisdom')이라 이해하고 있다. 먼저 여기서 '지식'이 아니라 '지혜'라는 데 주목할 필요가 있다. 우리 는 흔히 지혜와 지식을 구분하여, 전자는 사물의 이치를 빨리 깨닫고 사물 을 정확하게 처리하는 정신적 능력 또는 마음의 작용이요, 후자는 어떤 대 상에 대하여 배우거나 실천을 통하여 알게 된 명확한 인식이나 그에 대한 이해 또는 알고 있는 내용이나 사물을 가리킨다. 얼핏 비슷하게 들리나 지 혜는 사물의 이치에 대한 깨달음이요, 지식은 대상에 대한 학습과 실천이 다. 지식과 정보가 주도하는 고도 산업화시대에, 우리가 이 양자를 엄격히 구분하여 얻게 되는 실익보다는 상보적인 관계에 있어야 상생할 수 있을 것이다. 말하자면 명확한 인식을 통해 사물의 이치를 깨닫게 되는 지혜가 필요하고, 또한 사물의 이치를 터득하는데 명확한 인식, 곧 지식이 또한 요구되기 때문이다. 지식을 통해 지혜를 깨닫고, 얻은 지혜를 지식의 장(場) 에 실천적으로 적용하는 것이다. 그렇지만 이러한 이해를 바탕으로 '지혜 에 대한 사랑'을 철학의 일반적인 정의(定義)로 받아들인다 해도 다소간에 막연하게 들린다. 이렇듯 진부한 표현보다는 '물음을 던지고 던져진 물음 에 대한 답을 모색하는 것'이 현실의 삶에 다가갈 수 있는 '철학함'의 주된 본질이라고 생각한다. 대체로 물음은 끝이 없되, 물음에 대한 적확한 답은 늘 열려 있다. 이는 삶의 지평에서 현재에 대한 문제인식과 더불어 미래에 대한 전망의 형태로 나타난다. 그런 까닭에 오늘의 관점에서도 '철학함'이 란 구체적 삶의 향방을 위해 비교적 내실 있는 자세요, 태도라 생각된다.

'만물이 유전(流轉)한다(Panta rhei)'라고 주장하며 생성과 소멸, 그리고 변

화를 강조한 헤라클레이토스(Heraclitus of Ephesus, 기원전 535경~기원전 475경)는 일찍이 인간이 아무리 멀리 간다 해도 영혼의 경계에 다다르는 일은 불가능하다고 언급한 바 있다. '영혼의 무경계성(homo absconditus)'을 지적한 것이다. 영혼의 세계는 미지의 상상력으로 펼쳐지며 개별자를 포함하여 보편적 우주영혼에까지 이를 정도로 경계가 없다. 또한 아리스토텔레스(Aristoteles, 기원전 384~322)는 철학의 출발을 '경이로움'에서 찾는다. 문명사의 전개는 지적 호기심을 펼친 역사이다. 호기심과 경이로움은 동전의 양면처럼 맞닿아 있다. 이 양자는 시대의 정신적 상황에 대한 분석, 모색과 사색, 극복을 위한 길의 제시에 도움이 된다. 특히 양(洋)의 동서를 막론하고 오늘의 삶과 깊은 연관을 맺고 있는, 이른바 서구 근대에 대한 천착은 아무리 강조해도 지나치지 않을 것이다. '근대'는 보다 더 새로운 것에 대한 지적 호기심의 결과물인 까닭이다. 포스트모던이나 포스트모던 이후를 논의하는 오늘의 상황이긴 하지만 모던의 출발은 새로운 것과의 조우를 통한 미래지향적 모색이라는 점에서, 모던이 지향하는 정신, 즉 모더니티(modernity)에 대한 탐색은 하버마스(J. Habermas, 1929~)가 지적하듯, 지금도 끝나지 않은, 미완의 상태로 진행 중이기 때문이다. 필자 역시 이런 생각에 전적으로 공감하며 암중모색의 과정에 있다.

서구 근대 계몽주의를 정점에 올려놓았으며 근대미학을 완성하고 또한 21세기의 철학에 까지 영향을 미친 칸트(I. Kant, 1724~1804)는 철학하는 방법만을 가르칠 수 있을 뿐 철학은 가르칠 수 없다고 설파했다. 철학의 본령은 앞서 언급한 '영혼의 무경계성'과 맞닿아 있기 때문이다. 아무튼 칸트의 이런 언급은 어떤 측면에서 철학의 비학문성을 고백하는 일이기도 하다. 그리하여 칸트의 맥락에 따르면, 좀 과격한 표현이긴 하지만 철학사에 등장한 철학과 관련해 객관적으로 타당한 내용이 하나도 없기 때문에 철학

은 가르칠 수 없는 학문이 되고 만다. 객관적으로 타당한 진리체계로서 자리 잡지 못했기 때문이다. 후설(E. Husserl, 1859~1938)에 의하면, 철학의 기초를 다지는 엄밀학(strenge Wissenschaft)으로서 현상학은 모든 것의 원리요, 모든 것의 뿌리에 관한 학이다. 우리는 이러한 뿌리에 스스로 접근하기 위해서라도 철학(Philosophie) 자체를 넘어서, 철학함(Philosophieren)의 진지한 자세를 습득해야 할 것이다. 말하자면, 우리에게 필요한 것은 시대에 따른 어떤 명칭이나 사조(思潮)의 구체적인 철학이라기보다는 철학함의 근본태도와 자세인 것이다. 이성의 가능성과 한계를 탐구한 칸트 비판철학의 계승자인 근대독일 철학자 피히테(Johann Gottlieb Fichte, 1762~1814)는 "어떤 철학을 택할 것인가는 어떤 사람인가에 달려 있다."[2]고 언급한다. 이 말은 '철학함'과 연관하여 특히 되새겨볼만한 대목이다. 왜냐하면 철학은 철학하는 사람의 '철학함'에 다름 아닌 까닭이다. 철학하는 사람의 깊은 사색과 명상은 '철학함'의 근거이다.[3]

문제의식 또는 문제제기와 연관하여 우리는 매사에 직면하고 수동적으로 혹은 소극적으로 어쩔 수없이 물음에 부딪히기도 하고, 때로는 능동적으로 혹은 적극적으로 물음을 던지기도 하며 삶을 살아간다. 그런 와중에 하이데거(Martin Heidegger, 1889~1976)에 따르면, 피투적(被投的)으로 살아가는 존재가 아니라 기투적, 즉 기획투사적(企劃投射的)으로 물음을 던지는 일이

2　페터 슬로터다이크, 『플라톤에서 푸코까지-철학적 기질 혹은 열정』, 김광명 역, 세창미디어, 2012, 9쪽.

3　바로크 시대 렘브란트(Rembrandt Harmenszoon van Rijn, 1606~1669)의 〈명상중의 철학자〉(패널에 유채, 28×34cm, 1632, 루브르 박물관)에서 어두운 아치형 창문을 통해 들어온 밝은 빛은 강한 명암의 대비를 이루고 인간의 깊은 내면세계를 비추면서 우리를 밖의 넓은 세상에 대한 명상으로 인도한다.

중요하다. 그리하여 피동적으로 당하기보다는 자기주도의 기획 아래 능동적으로 물음을 던지는 일이 바람직할 것이다. 이는 존재자의 존재의미를 묻는 일이다. 그리고 존재자의 존재의미를 안다는 것은 존재자를 이해한다는 것이다. 이는 곧 자기이해인 것이다. 그런데 어떤 물음을 던질 것인가는 전적으로 자신의 가치관에 달린 문제이다. 이 가치관은 인생과 세상을 바라보는 관점에 따라 저마다 달라진다. 이는 지극히 상대적이어서 한마디로 정의를 내릴 수는 없다. 대체로 어떤 지역의 어떤 시대에 사는 누구이냐에 따라 달라진다. 우리 모두는 어떤 시 · 공간을 차지하며 살고 있는 고유한 존재이다. 시대정신과 지역정서의 보편적 만남을 전제할 때 타당한 의미를 얻는다. 시대정신이란 "한 시대의 문화적 소산에 공통되는 인간의 정신적 태도나 양식(樣式) 또는 이념"이며, "한 시대에 지배적인 지적·정치적·사회적 동향을 나타내는 정신적 경향"이다. 그런데 여기서 한 시대란 당대에만 해당되는 것이 아니라 후대에 까지 영향을 미칠 수밖에 없으며, 시대가 담고 있는 정신 또한 그러하다. 따라서 시대정신에 대한 이해는 이를 토대로 미래로 나아가는 길목에서 매우 중요하게 작용한다.

분석철학과 논리 · 수리철학의 대가인 러셀(Bertrand Russell, 1872~1970)에 따르면, 확실한 대답이 가능한 문제는 이미 과학으로 옮겨져 해결되었으며, 당장 확실하게 대답할 수 없는 것만이 철학의 영역으로 켜켜이 남아 있다. 이는 '철학함'이 지속적으로 필요한 이유이기도 하다. 이런 것은 철학의 불확실성에 대한 문제와도 연관된다. 물론 인간의 지적 역량으로는 도저히 해결할 수 없는 문제들이 너무나 많이 있다. 우리가 철학함, 곧 철학적 사색의 깊이를 더해 갈수록 지극히 일상적인 사물조차도 아주 불완전한 대답밖에 할 수 없는 문제로 남아 있게 된다. 그럼에도 철학은 스스로 제기한 의문에 대해 참된 대답이 무엇인지 확실성을 갖고 말해 주지는

못하지만, 우리의 사고영역을 넓혀 오랜 관습의 굴레나 편견 혹은 선입견에서 벗어나게 하는 많은 가능성을 아울러 시사한다. 철학은 사물이 무엇인가에 대한 우리의 확실성의 느낌을 감소시키는 한편 사물이 무엇일 수 있는가에 대한 우리의 앎의 영역을 크게 확대시킨다. 그런데 느낌과 앎의 영역은 상호적이다. 세계를 이분법적으로 나누어 구분하지 않고 가능한 한 세계 전체를 공정하고 치우침 없이 균형 잡힌 안목으로 보는 것이 철학적 사색의 본분일 것이다. 지식의 획득은 모두 '자기이해'의 확대로 귀결된다. 지식은 '자아'와 '타자'를 통일하는 하나의 형식이다.[4] 철학은 던져진 문제에 명확한 대답을 얻기 위해 연구되는 학문으로 그쳐서는 안 된다. 일반적으로 명확한 대답은 진리의 한계를 넘어 설 수 없다. 철학의 연구는 문제 그 자체를 위해 전개되어야 한다. 이런 문제는 가능한 것에 대한 우리의 견해를 확대하고 우리의 앎을 풍요롭게 하며, 사변에 대해 마음의 문을 닫게 만드는 독단적 확신을 줄이고 약화시킨다. 따라서 다원주의 사회에서의 다양성은 늘 개방성을 전제로 한다.

몽테뉴(Michel de Montaigne, 1533~1592)의 『수상록 Les Essais』(1580)은 인간의 삶과 죽음에 대한 깊은 통찰을 담고 있다. 그 가운데 핵심 글귀로 기억되는 '나 스스로에게(ad ipsum)'는 자기성찰과 자기이해의 출발점이다. 인간의 삶이란 나의 삶으로부터 시작하되, 사회, 자연이나 세계를 거쳐 다시 나 스스로에게로 회귀하는 까닭이다. 오랜 시간에 걸쳐 인간에 대한 다양한 지식이 많이 축적되어 왔음에도 불구하고 인간이야 말로 가장 불확실한 존재임이 분명하다. 나 스스로 나를 얼마큼 알고 있으며, 우리는 우리 자신에 대해 얼마큼 알고 있는가를 되물어 보면 그 사실이 더욱 뚜렷해진

4 B. A. W. 러셀, 『철학이란 무엇인가』, 권오석 역, 홍신문화사, 2008(2판 1쇄), 171-174쪽.

다. 역설적으로, 사실 아는 것만큼 오히려 모른다고 해야 할 것이다. 우리가 지상에 머무르며 차지하는 시·공간은 그야말로 한 순간의 점에도 못 미칠 것이다. 때로는 과학적이고 분석적인 실험을 거쳐 우리 자신이 지닌 불안이나 공포, 우울함 등 마음상태의 출처를 밝히기도 하지만 이는 어디까지나 부분적인 앎에 그치고 만다. 이는 인간이란 단지 물질로 환원될 수 없는 정신적 존재이기 때문이다. 이런 맥락에서 "우리의 정신은 수십억 개의 신경세포들이 빚어내는 상호작용의 산물"[5]이라는 뇌 과학의 지적에 귀 기울일만하다고 생각된다. 과학자들이 광유전학과 뇌영상 기술 같은 다양한 최첨단 학문과 기술을 활용해 복잡한 인간의 두뇌를 이해하기 위해 애쓰고 있는 실정이다.

3. 자유에 대한 갈망으로서의 예술

예술은 예술가와 불가분의 관계에 놓인다. 어떤 형태로든 예술가가 수행하는 작업의 결과물이 예술로 귀결되는 까닭이다. 그렇다면 누가 예술가이며 무엇이 예술인가. '모든 사람은 예술가이다'라는 명언을 남긴 요제프 보이스(Joseph Beuys, 1921~1986)의 말이 지칭하듯, 오늘날 누구나 예술가일 수 있으나, 그럼에도 아무도 예술가일 수 없는 상황이 되고 있다. 달리 말하면 무엇이든 예술일 수 있으나, 그 어느 것도 예술일 수 없다는 자기모순의 상황이다. 자기모순의 이런 상황을 극복하기 위해서라도 아무나

5 디크 스왑, 『우리는 우리 뇌다-생각하고 괴로워하고 사랑하는 뇌』, 신순림 역, 열린 책들, 2015, 28쪽.

예술가이어서는 안 된다. 아무리 억지를 부린다 해도, 예술에 대한 분류의 문제가 평가의 문제를 좌우하거나 호도(糊塗)할 수는 없다. 일상에서 변기나 우유병, 길가에 놓인 빈 상자를 그 상태 그대로 누가 예술이라고 하겠는가. 하지만 어떤 특정한 맥락에서는 하나의 의미를 얻고 예술의 분류영역 안으로 들어오게 된다. 그리하여 예술과 비(非)예술, 반(反)예술의 경계가 무너지고 있는 형국이 된다. 예술적 가치의 혼돈, 정체성의 상실, 다양성의 혼재, 해체적 상황이 이를 잘 말해주고 있다고 하겠다.

예술의 근거가 되는 것은 일상의 삶이라는 사실에 우리는 주목해야 한다. 역사적으로 보면 원시시대부터 일상생활과 예술의 경계는 없었으며, '예술을 위한 예술'이 아니라 그야말로 '삶의 생존을 위한 예술'이었던 것이다. 이와 연관하여 『예술에 대한 일상의 책』[6]이나 『365일의 예술』[7]과 같은 저술은 우리에게 일상적 삶의 예술이 지닌 가치와 의미를 일깨워주고 미적 즐거움을 선사한다. 일 년 365일 내내 어떤 형태로든 우리에게 영감을 주고 즐거움을 주는 예술의 소재들을 찾아내 음미하며 창의적인 훈련을 하고 일상의 삶을 되새겨 보는 것이다. 예술은 일차적으로 박물관이나 미술관 혹은 화랑에 있지만 예술의 소재들은 주변 자연의 경관을 비롯하여 우리의 삶 어디에나 녹아 있다. 그것은 우리의 감성을 일깨워주고 아름다움의 의미를 곰곰이 생각하게 하며, 서로를 미적으로 소통하게 하고 공감하게 하며, 일상의 삶을 미적으로 채워준다.

예술의 토대가 되는 예술적 상상력은 자유 곧 미적인 자유에 근거를 두

6 David J. Schmidt, *The Daily Book of Art*: 365 *readings that teach, inspire & entertain*, Walter Foster Publishing, 2009.
7 Lorna Scobie, 365 *Days of Art*, Hardie Grant, 2017.

고 있으며, 시·공간적인 제한을 넘어 우리의 삶을 풍요롭게 펼쳐 준다. 유희공간 및 자유의 공간을 창조해냄으로써 혼돈을 질서로 가져오는 것이 예술의 과제이다.[8] 21세기는 지식과 정보의 시대를 거쳐 꿈과 상상력을 펼치는 시대로 향하고 있다. 생활주변을 둘러보면, 그 전에는 불가능했던 것이 이제는 가능성으로 전환된 예를 너무나 많이 볼 수 있다. 예술적 상상력과 과학적 상상력은 서로 만난다.[9] 하나의 예로 미지의 세계인 달을 동경하고 노래한 옛 시인의 시적 상상력이 현실로 실현되어 달 탐사로 귀결된 지는 벌써 반세기 전의 일이며, 아직 제한적이긴 하지만 지구에 가까운 행성을 비롯한 우주로의 여행이 우리 눈앞에 현실이 되고 있다. 앞으로도 얼마나 많은 불가능의 영역이 가능의 영역으로 바뀌겠는가. 물론 무엇을 꿈꾸며 상상할 것인가는 우리 모두에게 주어진 자유이다. 자유는 외부의 강제 없이 스스로 이끌어가는 것이다. 자유는 타인의 간섭을 벗어나 스스로 결정하는 것이며, 자신의 삶을 스스로 다스리는 것이다. 미신이나 정치적 억압이나 강제로부터의 인간해방은 자유가 있기에 가능하다. 예술의 경계를 무한히 넓히는 미적 자유와 연관하여 자유의 문제를 좀 더 언급해 보기로 한다. 자유의 문제는 인간에 대한 물음이며, 인간본질의 근본명제로 환원되기 때문이다.

자유의 확장으로서 가능성의 조건에 대한 사고가 어떻게 실재성 혹은 현실성과 매개될 수 있는가. 이는 곧 가상과 현실의 매개 문제이다. 예술가의 정체성을 근거지우는 것은 미적 자유이다. 자유는 스스로를 정립하

8 Wilhelm Höck, *Kunst als suche nach Freiheit-Entwürfe einer ästhetischen Gesellschaft von der Romatik bis zur Moderne*, Verlag M. DuMont Schauberg, 1973, 33쪽.

9 예술과 과학의 상호 연관성에 대한 자세한 논의는 김광명, 『다시 생각해보는 예술』, 학연문화사, 2021, 제5장 참고바람.

게 하는 원동력이기 때문이다. "자유는 제일차적으로 스스로 열림과 스스로 결정한다는 특성"[10]을 지니고 있다. 자유의 특징은 궁극적으로 규정성을 피하는 것이 아니라 규정성을 근거짓는 데 있다. 얼핏 자유를 정명제(正命題)로 본다면, 규정성은 반명제(反命題)일 것이다. 그런데 자유(正)와 규정성(反)은 서로 모순이 아니라, 규정하는 주체가 곧 자유이다. 달리 말하면, 규정성인 반(反)을 정(正)인 자유가 근거지우는 것이다. 정반합의 변증법적 진행을 통해 더 나은 자유로 끊임없이 향한다. "스스로 열림은 다시 스스로 열림 가운데에 충족된다."[11] 따라서 자유란 스스로의 개방성과 스스로의 충족성을 지니고 전개된다. 자유의 개념은 애초부터 의사소통적 개념이다. 자유란 다른 자유를 위해 열려 있을 때에만 가능한 까닭이다. 이를테면 미적 자유는 예술을 통해 무궁무진하게 소통의 길을 열어 놓는다. 소통이 단절된 자유는 진정한 의미에서 자유가 아니다. 현실적 자유는 오히려 자유간의 소통 혹은 교제를 통해 가능하다. 자유로운 자기활동이란 단지 모든 것에 관한 근원이다. 이것을 토대로 모든 것을 행할 수 있다. 인간의 존재는 자유로서 나타난다. 자유의 본질은 바로 존재자와의 관계를 정립하는 데 있고, 그것을 드러난 것으로 근거를 지우는 데 있다. 우리가 신과 자유의 관계를 생각해 볼 때, 신을 생각하기 위한 하나의 시도로서 자유가 전제됨을 알 수 있다.[12] 인간에게 자유가 없다면 어찌 신을 상정할 수 있겠는가. 자유는 자유를 위한 자유로서 파악된다. "자유의 대가는 의사소통적

10 헤르만 크링스, 『자유의 철학- 철학적 인간학의 근본문제』, 김광명 · 진교훈 역, 경문사, 1987, 91쪽.
11 앞의 책, 97쪽.
12 앞의 책, 131쪽.

자유 이해이며 개인주의적 자유 이해를 단념하는 것이다."[13] 자유의 대가
란 자유가 치러야 할 비용을 뜻할 뿐 아니라 얻을 수 있는 보답으로서 진
실이다. 자유롭고자 하는 자는 진실해야 한다. 바꿔 말하면, 진실한 자가
얻을 수 있는 대가는 자유인 것이다. 역사란 진실 혹은 진리의 자유로운
자기전개의 과정이며, 예술에서의 자유는 예술이 추구하는 진리와 맞닿아
있다.

어떤 개념 미술가와의 인터뷰에서 어떤 예술가로 남고 싶은가라는 질
문에 대해 "이 시대, 이 세대에 충실하면서도 자신 만의 창조적인 일을 하
겠다."는 소박한 답을 들은 적이 있다. 작가 자신의 일과 시대는 어떤 연관
이 있는가를 생각해본다. 작가에게 주어진 과제란 시대를 잘 반영하면서
도 거기에 머무르지 않고 그 굴레와 한계를 넘어서는 일이다. 그런데 '시대
를 넘어서기 위해서는 반드시 시대를 관통해야(through the age, over the age,
Durch die Zeit, über die Zeit hinauszugehen)' 가능한 일이다. 예술의 긴 역사가 말
해주듯이, 무릇 예술은 시대를 반영하는 거울이기도 하지만, 시대를 넘어
앞서 가는 전망을 내놓기도 한다. 예술의 역사는 미적 자유를 토대로 한
진보의 과정이다. 예술은 무엇을 추구하며, 그로 인해 우리는 어떤 의미를
얻는가? 예술이 없는 사회는 생기(生氣)를 잃은 것과도 같다.[14] 일찍이 초월
과 초인의 철학자인 니체(F. Nietzche, 1844~1900)는 '대지에 충실하라'고 외쳤
다. 대지는 자연이요, 우주이며, 최종적으로 우리 자신이 돌아갈 거처이기
도 하다. 자연과의 상생 및 조화는 이 시대의 화두이며 시대정신의 표상이
다. 예술이야말로 미적 자유를 통해 스스로 정립하며 근원을 되돌아보고

13 앞의 책, 189쪽.
14 E. E. Sleinis, *Art and Freedom*, University of Illinois Press, 2003, 2-3쪽.

상생과 조화를 도모하는 결정체인 것이다.

4. 비대면의 대면이 된 일상의 미적 의미[15]

조금 완화된 국면이긴 하나, 지금 우리가 겪고 있는 코로나 팬데믹 현상은 아주 낯설고 비일상의 것이며 차츰 일상의 영역 안으로 들어와 함께 살아가고 있다. 우리 스스로 생존을 위한 훈련에 적응해가고 있는 중이다. 인류의 역사에서 주기적으로 유행한 대역병과의 싸움을 이겨내고 새로운 문명사적 발전을 이루어낸 일은 비일상의 일상적 전환인 것이다. 질병이 일상이 되고 있는 또 다른 현실에서 병마와의 치열한 싸움은 삶과 죽음 사이의 처연한 기록이며 그것만으로도 살아있는 예술작품이 된다.[16] 단지 질병에 대한 기록을 넘어 어떤 기억이나 흔적이 작품의 일부를 이루거나 조형물이 되기도 한다. 이러한 시도에서 역설적으로 치유와 건강한 삶을 이끌어내는 작가의 예술의지를 엿볼 수 있다. 원래 일상의 삶이란 날마다 비슷하게 반복되는 생활로서 특별한 것이 없는 통상적인 것이다. 우리가 일상다반사(日常茶飯事)라 말하듯, 노동을 하며 잠시 쉬는 동안 차를 마시고 밥을 먹는 일처럼 보통 있는 '예삿일'이요, '흔한 일'이다. 앞서 보듯, 일상과 비일상이 혼재하는 번잡한 오늘의 삶 속에서 우리는 일상적으로 되풀이되는 비일상과 반복된 비일상이 일상이 된 상황 속에서 산다. 주객이 전도된

15 일상의 삶에 대한 미학적 전개와 논의는 김광명, 앞의 책, 제3장 참고바람.
16 이에 대한 좋은 예로, 간이식 수술로 새 삶을 얻은 작가인 다비트 바그너는 죽음에 대한 두려움과 삶에 대한 성찰을 자전적인 기록으로 여실히 보여준다. 다비트 바그너, 『삶』, 박규호 역, 민음사, 2015.

이런 상황에서 일상에 대해 미학적 의미를 묻는 일은 삶의 경험을 풍요롭게 하고 또한 우리가 기울이는 주의력이나 느끼는 감성을 보다 더 섬세하고 예민하게 한다. 일상의 삶을 이끌어가는 도덕적, 사회적, 정치적 차원의 여러 문제와 일상의 미학은 미묘하게 얽혀 있으며, 강조하는 정도에 따라 그 내용이 달리 펼쳐질 것이다.

미학사적으로 대상이나 내용에 따른 미의 범주를 학자들의 관점에 따라 나누어 볼 수 있다. 여기에서는 크게 자연미, 예술미, 일상미 혹은 생활미라는 세 가지로 나누어 본다면,[17] 자연미나 예술미를 나누는 경계는 느슨해지고 그 양자가 일상미 안에 상당 부분 녹아들게 된다. 예술과 예술 아닌 것, 혹은 예술에 반하는 것, 이 삼자간의 경계마저도 아예 없어진 현대예술의 상황은 우리로 하여금 일상의 삶과 예술의 관계에 대해 논의할 수 있는 이론적 근거가 무엇인가를 다시금 묻게 한다. 예술의 일상화와 일상의 예술화에서 보듯, 예술은 우리 삶에 변화를 주고, 또한 우리는 삶 속에서 세상을 바꾸어 나갈 예술적 가능성을 찾게 된다. 디지털 미디어의 시대엔 가상과 현실의 경계가 없어져 우리 삶의 시·공간이 확장된다. 우리의 자유가 그러하듯 예술적 가능성은 무한히 열려 있다. 다양한 매체의 활용이 이러한 가능성을 더욱 넓혀준다고 하겠다.

예술가는 예술작품을 통해 자신만의 독특하고 고유한, 하나의 세계를 새롭게 정립한다. 우리는 일상의 삶을 넘어 새로운 삶의 세계를 작품 안에서 체험한다. 예술가가 소재로 택한 기성품이나 생활용품과 같은 일상의

17 미의 다양한 양태를 유형화하여 분류하는 미적 범주(ästhetische Kategorien)는 학자에 따라 매우 다르지만 대체로 순수미, 우아미, 숭고미, 희극미(혹은 골계미), 비극미(혹은 비장미), 추 등으로 나뉜다. 필자는 본문에서처럼 세 가지 범주로 단순화하여 고찰하고자 한다.

질료로부터 질료 나름의 본질을 깨닫고 우리 삶과 맺고 있는 특유한 의미 연관이 무엇인가를 묻게 된다. 이는 우리가 예술에서 찾고 추구하는 바람직한 가능성의 세계이기도 하다. 열린 세계로서의 예술작품은 우리에게 다른 세계를 체험하게 하고 기억하게 한다. 미적 접근을 통해 우리는 삶을 다시 되돌아보게 되고 삶에 어떤 폭과 깊이를 새롭게 더하게 된다. 예술에 대한 안목은 일상의 연장선 위에 삶을 바라보는 안목과 불가분의 관계에 놓인다. 우리 시각의 폭과 깊이, 그리고 높이를 적절히 조절하여 대상을 바라보게 되면 아름다움은 일상생활주변 어디에나 펼쳐져 있음을 알수 있다.[18] 사물을 바라보는 우리 시각의 높낮이는 일상의 대상에 대한 미적인 안목으로 이어진다. 이러한 안목으로 인해 우리는 아름다움을 새롭게 창조한다기보다는 감춰진 의미를 들춰낸다고 해야 옳을 것이다. 달리 말하면 다른 안목은 다른 세계를 새롭게 발견하는 계기요, 동인(動因)인 것이다.

우리는 예술을 통해 일상의 영역에서 가능한 미의 범주를 찾아간다. 예술은 하나의 가능한 세계를 새롭게 정립하여 지금보다 더 나은 삶의 질을 담보하는 세계를 열어 보인다. 일상의 영역이 미의 범주 안에 들어옴으로써 예술이나 미를 바라보는 소극적인 관객으로서가 아니라 자연스레 미적인 주체로서 적극적으로 참여하고 개입하게 된다.[19] 예술적 측면에서, 일상의 낯익은 것을 때로는 미적 거리를 두고 낯설게 하여 이전과는 전혀 다른 새로운 미적 감성을 자아낸다. 이를테면 생활용품이나 용기를 오브

18 김우창, 『사물의 상상력과 미술』, 김우창 전집 9, 민음사, 2016, 202쪽.

19 Arnold Berleant, *Art and Engagement*, Philadelphia: Temple University Press, 1991. 벌리언트는 근대미학의 무관심적 관조와는 다른 차원에서 우리의 지각경험을 토대로 적극적인 참여와 개입을 강조한다.

제로 활용하거나 설치의 중요한 소재로 삼는 설치미술의 경우는 좋은 예일 것이다.[20] 설치작업은 작가의 의도에 따라 시·공간을 달리 재구성하여 삶의 현장에까지 확대될 수 있으며, 예술의 새로운 미학적 가능성을 열어준다. 설치작업은 '지금, 여기'라는 관점에서 공간을 적절하게 시간화하고 시간을 알맞게 공간화하여 삶 속의 이야기를 풍성하게 하고, 서로 다른 시·공간의 사람들에게 공감과 공유, 소통을 가능하게 하여 삶을 풍요롭게 한다.

우리가 의도하든, 의도하지 않든 일상적이고 평범한 것을 비일상적인 특수한 시각으로 보게 되면, 단조롭고 따분한 일상의 감정이 특별하고 진지한 미적 감정과 정서로 바뀌게 된다. 하잘것없게 보이는 소소한 것들이 바로 우리 삶의 일부이지만 여기에 시각의 각도를 달리하여 변화를 가하면, 새로운 차원의 세계가 전개된다. 일상의 생활영역 속에 들어온 자연의 영역인 자연현상, 날씨나 기후의 변화는 생활경관과 깊이 연관된 자연스런 일상의 경관이 되며 동시에 미적 경관이 되기도 한다. 일상적 삶의 내용을 이루는 모든 것은 예술의 소재와 주제가 되어 미적 탐구의 대상이 되고 미적 가치와 의미를 부여받게 된다. 이는 다시금 일상에 되돌려져 미적 인식의 폭을 넓혀주게 되고 우리로 하여금 일상의 삶을 전혀 새로운 관점과 시각으로 바라보게 한다. 우리가 매일의 생활에서 마주하게 되는 대상이나 환경에 대한 미학적 접근은 일상적인 데에서 비일상적인 부분을 새롭게 발견하는 것이다. 그리하여 이전의 일상이 비일상으로 변하게 되고 다시금 이것이 또 다른 일상으로 새롭게 자리 잡는다. 일상의 삶과 연관된

20 자기(瓷器)로 된 기성품인 변기에 특유한 예술적 의미를 부여한 경우나 일상생활 그릇을 탑처럼 쌓아 올려 어떤 조형적 의미를 부여한 경우를 참고하기 바람.

사회 환경 및 자연현상이나 대상을 미적으로 평가하거나 감상하면서 얻게되는 미적 경험은 일상 미학의 주된 내용을 이룬다.[21] 일상적인 대상이나 내용들에 대한 미학적인 접근은 곧 '일상 속에서 비일상적인 특성'을 찾아내서 여기에 미적 특성을 부여하고 그 의미를 살펴보는 일이다. 일상과 비일상의 순환과 반복의 역사인 것이다.

미적인 것에 대한 학적 탐구인 미학이 본래 '감성적 인식의 학'이었음을 전제할 때, 무엇보다도 '미적'이란 것은 감성적인 표현의 결정체이다. 전통적으로 '아름답다'거나 '우아하다', '숭고하다' 등과 같은 의미를 포함하는 술어를 '미적'이라고 하겠다. 이와 같은 용어는 그 의미하는 내용이 문화적으로 진화하며 다양한 확장의 과정을 겪는다. 미적이냐 비미적이냐의 구분은 어떤 대상으로부터 우리가 '아우라'를 경험할 수 있느냐의 여부와도 관계된다.[22] 예술에서의 '아우라'는 어떤 경험을 미적인 것으로 특징지어주는 지향적 대상이 지닌 한 국면이요, 속성이다.[23] 그런데 아우라는 경험된 사물과 분리할 수 없는 어떤 성질이 아니라, 사물에 대한 심화되고 독

21 '보통의, 일상적인, 평범한, 평상시의, 평소의, 통상의, 통례의, 일상의, 흔한, 하잘것없는'등의 여러 뜻을 함유하는 영어의 'ordinary'는 일상의 특성을 여러 의미로 잘 대변한다. 또한 그 반대인 'extraordinary'는 '기이한, 놀라운, 보기 드문, 비범한, 대단한, 주목할 만한, 놀랄 만한, 두드러진, 보통이 아닌, 진귀한' 등의 뜻으로 '비일상'이 담고 있는 여러 내용을 두루 나타낸다.

22 Thomas Leddy, *The Extraordinary in the Ordinary: The Aesthetics of Everyday Life*, Broadview Press, 2012, 128쪽.

23 예술의 '아우라'를 상실한 20세기의 대량생산과 기술복제시대에 발터 벤야민(Walter Benjamin, 1892~1940)이 일찍이 우리에게 일깨워준 '원본성의 아우라'와 토마스 레디(Thomas Leddy)가 언급한 '아우라'는 그 의미가 다르다. 벤야민이 언급한 '아우라'는 대상의 유일성을 이루는 독특하고 유일한 분위기로서 유일무이하게 현존하는 예술작품이 향유하는 진품성(眞品性)이다.

특하게 살아있는 경험인 것이다.[24] 현실의 나무가 드리운 그림자를 예로 들어보면, 실재하는 현실의 나무와는 달리 "그림자는 다른 세계에 속해 있는 듯하다. 바람에 흩날리는 나뭇가지들의 파동을 바라보면 마치 우리가 대체가능한 실재를 보는 듯하다."[25] 이 때 나무가 드리운 그림자로 인해 빚어진 이미지는 나무의 아우라로 비쳐진다. 나무와 그림자는 실재와 비실재의 문제가 아니다. 나무는 사라지고 투영된 그림자의 이미지가 마치 살아 움직이는 나무의 실재처럼 보인다. 그림자는 나무라는 진본이 아니지만 진본과 연관된 그 확장으로서 진본에 버금가는 의미를 지니며 우리에게 아우라로 다가온다.

일상적인 삶에서의 경험은 예술적 창조과정을 거쳐 비일상적인 모습으로 변모하게 되고 그 자체 예술의 일부를 이루게 된다. 나무를 그리는 화가의 경우를 떠올려 보면 더욱 분명해진다. 그림 속의 나무는 현실의 나무로 지각되는 것이다.[26] 나무를 화폭에 그리기 전에, 나무를 관조하는 순간과 더불어 나무를 그리는 과정에서도 그림과 실재의 나무를 성찰하며 바라본다. 창조의 과정에서 드러나는 나무그림에 대한 경험은 실재나무에 대한 경험의 일부가 된다. 그리고 나무에 대한 경험은 그림의 경험에 대한 일부가 된다. 그리하여 이 두 가지의 경험이 서로 합해져 뒤엉키게 된다.[27] 실재로서 존재하는 나무와 그림 속에 그려진 나무는 작가의 경험 속에서

24 Thomas Leddy, 앞의 책, 135쪽.
25 Thomas Leddy, 앞의 책, 130쪽.
26 세잔은 처음엔 화가가 아닌 일반사람과는 아주 다른 방식으로, 또한 그 무렵의 사실주의 화가들의 관행과도 근본적으로 다르게 나무를 바라보며, 나무에 대한 경험을 여러 모습으로 변형시켜 나아간다.
27 Thomas Leddy, 앞의 책, 79-80쪽.

서로 다른 둘이 아니라 동일한 하나로 합쳐진다. 그림 속의 나무는 실재의 나무와 관계를 맺고 있되 실재의 독특한 변형이라 하겠다. 예를 더 들어보면, 세잔(Cézanne, 1839~1906)이 즐겨 그린 정물화의 중심 소재인 사과의 경우에도 마찬가지이다. 즉, 실재의 사과와 그림에서 변형된 모습의 사과를 볼 수 있다. 세잔이 전통적인 원근법이나 명암법과는 다른 기법으로 그린 사과는 실재 사과의 형태나 구조, 색채의 변형인 것이며, 실재보다 오히려 더 강한 인상을 우리에게 남긴다. 이런 경우 일상의 실재보다 비일상의 이미지가 더욱 강한 느낌을 준다고 하겠다. 일상의 변형으로서의 비일상에 각인된 미적 이미지인 것이다. 예술 작품은 대상 자체가 아니라 대상에 관한 것이며, 또한 대상을 드러내 보이는 것이 아니라 작가의 의도를 나타내는 것이다. 그냥 보여주는 제시가 아니라 의미를 실어 다시 보여주는 재현인 것이다. 삶에서 예술로의 변용은 사물에 대한 미적 인식의 폭을 넓혀준다.[28] 예를 들어 이른바 빈 공간인 여백의 경우를 보면, 빈 공간의 여유에서 오는 멋은 일상과는 거리를 둔, 또 다른 모습으로 바뀐다. 일상에서의 미적 경험 가운데 자연현상이 빚어내는 다양한 구도와 색상의 어울림, 숲과 바람이 일구어내는 묘한 형상들에서 깨닫게 되는 독특한 미적 정서는 그것이 일상의 삶에 영향을 미치는 한, 일상미학에 포섭되는 좋은 예라 하겠다.

조각, 드로잉, 설치 미술, 행위 예술 등 다양한 영역에서 작품 활동을 했

28 '일상적인 것의 변용'에서 단토(Arthur C. Danto, 1924~2013)가 지적한 예술의 중요성은 예술이 실재와 거리를 취한다는 점이다. 단토는 1965년 뉴욕 스테이블 갤러리에서 전시된 앤디 워홀의 〈브릴로 상자〉(1964)를 보며, 시중에서 판매하는 브릴로 상자와 겉보기에 차이가 없다는 사실을 언급한다. 그는 예술에 대한 '정의'는 존재하지만, 일상적인 사물과 예술작품이 공유하는 가시적인 조건이 될 수 없다고 말한다.

던 요제프 보이스는 캔버스에 그림을 그리는 사람만이 아니라 창조적 일을 행하는 사람은 누구나 예술가라고 여겼으며, 인간이 지닌 창조력을 적극적으로 옹호했다. 예술의 중심은 인간의 조형 능력에 있으며, 예술 개념은 일상을 바라보는 시각으로 확장되며 변화된다.[29] 일상의 삶에서 경험하여 내면에 쌓아둔 무언가를 세상 밖으로 표출하는 일이 예술적 창조의 시작인 것이다. 창조의 출발은 일상을 다른 시각으로 바라보는 것이며, 일상의 것을 비일상의 태도로 독특하게 접근하는 것이다. 예를 들면, 이른바 키치(Kitsch)는 일상의 모든 문화 용품이나 생활용품을 예술에 활용하는 경우이다. 이러한 키치는 대중의 일상생활에 적합한 예술로 기능하며 현대인의 삶 구석구석에 깊이 들어와 있다. 키치는 일상을 미적인 창조의 순간으로 끌어들인다. 이른바 키치아트의 대가인 제프 쿤스(Jeff Koons, 1955~)는 일상적 오브제를 빌려와 여기에 대중매체의 이미지를 차용하여 작업을 한다. 이런 예는 어떤 예술적 평가를 내릴 것인가의 문제와는 별개의 문제로 이미 예술사적 영역 안에 깊이 들어와 있음을 보여준다. 미적 분류의 차원을 넘어 이미 미적 평가의 몫을 감당하고 있는 것이다.

일상 속으로 좀 더 가까이 들어가 보면, 원래의 일상이 지닌 속성 혹은 일상이 안고 있는 성질을 엿볼 수 있다. 그런데 일상을 두드러진 어떤 것으로 경험하고 인정하는 일은 이전에 평범하게 받아들이고 인식할 필요가 있는 이러한 일상성을 전적으로 달리 보는 것이다.[30] 때로는 일상과는 다른, 나아가 아주 이질적인 것으로 보이지만 이는 오히려 일상성을 부인한

29 프랑크 베르츠바흐, 『무엇이 삶을 예술로 만드는가-일상을 창조적 순간들로 경험하는 기술』, 정지인 역, 불광출판사, 2016, 54쪽.

30 Yuriko Saito, *Aesthetics of the Familiar: Everyday Life and World-Making*, Oxford University Press, 2017, 11쪽.

다기보다는 일상성 안에 담겨진, 또는 감춰지거나 가려진 속성을 새롭게 발견하고 의미를 부여하는 시도이다. 이런 작업은 "주의를 기울여 배경(背景)에 있는 것을 전경(前景)으로 가져오는 일이며, 비가시적인 것을 가시적인 것으로 만들고 그것이 일상의 것이든 비일상의 것이든 어떤 류의 미적 경험을 위해서도 필요한 것이다."[31] 특히 한국인 고유의 예술에서 생활과 분리되거나 분화되기 이전의 것을 살펴볼 수 있는데, 이는 구체적인 생활자체를 양식화한 것이라 하겠다. 이런 맥락에서 "아름다움은 종합적 생활감정의 이해작용"[32]과 불가분의 관계에 놓인다. 아름다움은 생활감정을 종합적으로 이해하고 인식한 작용의 성과물인 것이다. 그렇게 하여 새롭게 미적 경험을 함으로써 미적 가치의 법위를 넓히는 것이다.

도시의 거리풍경은 길 위의 평범한 일상을 꾸려가는 도시인의 모습을 보여주고, 시골의 전경은 시골다운 삶의 모습을 보여준다. 어떻든 인류가 오랫동안 문명의 발전과정을 거듭하면서 끊임없이 추구해 온 목표는 보다 더 풍요롭고 편안한 삶의 추구이다. 우리의 일상은 나날이 다양한 방식으로 재조명되고 재조정되고 있다. 사회 전반의 급진적인 인식과 행동 변화에 따라 이전과는 다른 새로운 일상이 대두되고 있다. 기성의 인습적인 예술개념과는 달리 경이롭고 의외적인 것을 추구하는 전위예술, 그리고 예술적인 것과는 거리가 먼 소재들을 예술의 영역으로 끌어들인 팝아트의 등장 이후, 작가는 작품의 소재를 일상적 삶의 구성물에서 찾게 되는 경우가 빈번해졌다. 몰개성적이고 대중적인 이미지를 소재로 한 예술의 등장으로 인해 예술과 일상적 삶의 경계가 없어지고 서로 매우 긴밀하게 연관

31 Yuriko Saito, 앞의 책, 24쪽.
32 고유섭, 『조선미술사』 상, 고유섭 전집 제1권, 열화당, 2007, 116쪽.

되어 있는 상황이 오늘날의 예술계이다. 이에 대한 미적 탐색은 전통적인 이론미학으로부터 일상의 미학으로의 이행이 필요함을 일깨워준다. 따라서 미적인 것에 대한 논의는 일상 미학의 전개에다 초점을 맞추게 된다.

일상의 삶이 예술의 영역에 깊숙이 들어옴에 따라 대상에 대한 미적 평가와 의미부여에서 첨예한 대립을 이루었던 미(美)학이나 반(反)미학, 나아가 비(非)미학의 관점 사이의 구분도 느슨하게 되었다. 미적 관심이나 미적 가치는 일상생활의 한 가운데에 늘 친숙하게 나타나고 있으며, 예술은 일상을 영위하는 삶의 본질적이고 지속적인 부분이 되고 있다. 예술현상이 독립된 대상이나 활동으로 일어날 때에도 그것은 광범위한 일상생활과의 연관 속에서 지속적으로 아주 폭넓게 나타난다. 미적인 것에 대한 관심은 매우 독특한 성격을 지니고 있으나, 다른 관심과 분리되어 있는 것이 아니라 그것들과 더불어 섞여 있다.[33] 미적 관심은 독립적이라기보다는 때로는 다른 관심들에 부수하여 일어나고 다양한 방법으로 그것들에 관여하며, 전체 생활에서 똑같이 중요한 의미를 지니고 있다. 따라서 우리는 어디에서나 미적 관심이나 미적 가치를 비롯하여 미적인 판단과 더불어 살아가고 있다.[34] 달리 말하면, 미적 관심이나 미적 성질이 나타날 가능성은 매우 포괄적이고 광범위해서, 그것은 늘 우리와 함께 있으며 우리의 생활주변 가까이에 있다. 이는 창조의 차원이 아니라 발견의 영역인 것이다.

33 여기서 매우 독특한 성격이란 무관심성을 말한다. 흔히 무관심을 관심의 결여나 부주의로 해석하기도 하나 이는 잘못된 것이다. 칸트의 무관심은 아름다움의 온전한 이해를 위한 관심의 집중이요, 조화이다. 이는 불교에서 말하는 무심의 경지와도 견주어 볼 수 있다. 무심(無心)이란 유심(有心)의 반대로서, 유심은 욕망으로 채워진 번뇌의 산물인 반면에, 무심은 번뇌를 벗어난 평온과 관조의 산물임을 주목할 필요가 있다.

34 멜빈 레이더·버트럼 제섭, 『예술과 인간가치』, 김광명 역, 까치출판사, 2001, 149쪽.

일상을 이끌어가는 일상성은 매일, 그리고 자주 일어나는 일상이 지닌 특성이나 상태이다. 앞서 언급한 바와 같이, 요즈음은 예전의 일상성을 상실한 비일상이 된 현실이 새로운 일상이 되고 있다. 미적인 경험은 일상생활의 다양한 유형에 뿌리를 두고 전개된다.[35] 일상생활에서의 예술은 일상적 사건이나 일상에 대한 관심으로부터 떨어져 있지 않으며 비일상의 다른 생활의 영역과도 얽혀 있다. 사람들은 개인적으로든 집단적으로든, 혹은 생리적으로든 사회적으로든 다양한 기능을 수행한다. 일상생활 속의 기능, 형태나 구조는 미분화된 전체를 이루고 있다.[36] 미분화된 전체 속에서의 미적 관심은 다른 일과 더불어 지속되고 있는 일상사이며, 극소수 개인들의 특수한 관심에 한정되는 것이 아니라, 일상인 모두에게 거의 모든 생활에서의 기본적인 욕구와 충동이 되고 있다. 예술은 인간생활에 널리 스며들어 있으며, 미적인 것은 우리가 어디에서나 보는 인간본성에 자리 잡고 있는 깊은 관심들 가운데 하나이고,[37] 우리의 관심과 주의를 공동체 안에서 면면히 이어주는 살아있는 끈이다. 이 연결이 곧 개인 간의 단절을 넘어 공동체 안에 전달과 소통을 서로 가능하게 한다. 이 연결이 초연결망이 되고 있는 현실이 디지털 미디어 시대이다.

35 Kwang Myung Kim, "The Aesthetic Turn in Everyday Life in Korea", *Open Journal of Philosophy*, 2013, vol.3, no.2, 360쪽.

36 Henri Lefebvre/Christine Levich, "The Everyday and Everydayness", *Yale French Studies*, no.73, 1987, 7쪽.

37 멜빈 레이더 · 버트럼 제섭, 앞의 책, 180쪽.

5. 디지털 미디어 시대의 공감과 소통

지식을 새롭게 만들어내고 이를 응용하여 널리 분배하는 지식산업의 비중이 커지고 자동화가 일상화됨에 따라, 대량생산과 소비, 관리와 정보를 비롯한 정치 · 경제 · 사회 · 문화의 여러 영역에서 고도의 지식정보 · 산업 사회의 특징이 나타나고 있다. 비디오, 레이저, 인터넷, 웹사이트, 컴퓨터를 이용한 멀티미디어 등을 망라하여 활용한 매체예술은 기술공학의 연장선 위에서 이른바 테크놀로지 아트와 더불어 생겨났다. 컴퓨터는 조작, 저장, 배포, 전시 등에 획기적인 영향력을 발휘하고 있으며, 텍스트, 이미지, 사운드에 이르는 모든 유형의 매체를 포괄하고 있다. 매체예술은 컴퓨터로 편집된 비디오 아트에서부터 컴퓨터로 제작 및 전시되는 웹아트, 컴퓨터로 제작된 이미지를 출력하여 전시하는 작품 및 넷아트에 까지 이른다. 디지털 미디어를 통한 조각 · 회화 · 설치 · 영상 · 디자인 등 다양한 분야의 이미지는 시각이외의 청각, 촉각 등 다중감각적 지각을 이용하여 총체적으로 주변 환경을 인지한다. 그리하여 감각을 서로 연대하여 소통을 꾀하는 '공통 감각'은 자연계의 모든 유기적 생물의 공존을 위한 '생태 감각'으로 이어진다. 결코 디지털 기술 감각에만 머물러서는 안 되는 까닭이다.[38]

인터넷에 기반을 둔 인터넷 아트는 가상공간에 존재하며 현실에서는 표현할 수 없는 다양한 예술 형태를 선보인다. 가상은 현실적인 것으로 구현되려는 경향을 갖고 있지만 쉽사리 실제적으로나 형태적으로 구체화되지는 않는다. 디지털기술을 토대로 하는 인터넷 아트는 현실에서는 불가능한 표현을 현실감 있게 보여주면서 이를 통해 또 다른 가상현실을 만들어

38 이광석, 앞의 책, 194-198쪽.

낸다. 또한 이것은 네트워크를 통해 전 세계에 걸쳐 시간이나 공간의 제약을 받지 않고 존재하게 된다. 이를테면, 디지털 미디어 아트로 제작된 숲의 전경이나 자연현상, 시공을 넘나드는 설치 등은 좋은 예이다. 인터넷 네트워크를 통한 세계화는 각기 다른 문화적·지역적 배경에 싸여 있는 인간 의식을 동일한 시·공간의 '가상'에서 공존하게 한다. 가상공간의 기술적 조건인 디지털 시대는 정보가 바로 그 존재의 근거이자 이유가 된다. 디지털 시대의 매체의 목표는 정보의 상호 작용과 이것을 연결하는 네트워크를 완벽하게 실현하는 데에 있다. 그러므로 인터넷 아트의 진정한 잠재력은 표현방식이나 기법, 대중적 전시 효과뿐만 아니라 인터넷을 통해 광범위한 소재를 수집하고 조작하는 바로 디지털 시대 존재방식의 확장에 있다.

정보통신기술, 로봇공학, 생명공학, 인공지능, 사이보그, 사이버공간, 인터넷동영상 서비스(OTT)[39] 등 예술과 디지털 기술의 융합으로 기존의 소통방식과는 다른 미디어커뮤니케이션의 일상이 곧 디지털 미디어아트 시대를 특징짓는다.[40] 예술적 감각에 디지털 기술이 더해져 독창적인 소재의 예술현장을 연출하여 참여를 유도한다. 디지털 미디어의 다양화가 진행되면서 기계중심의 소통방식이 인간 중심의 소통방식으로 바뀌고 인간의 지각과 감성에 부응하는 방법으로 전환된다. 이른바 뉴미디어, 멀티미디어는 디지털 미디어로 확장되어 텔레텍스, 비디오텍스 등 전화와 컴퓨터를 결합한 정보 서비스 시스템인 텔레매틱스(telematics)라 부르는 비전화계

39 OTT: Over The Top-개방된 인터넷을 활용하여 방송프로그램, 영상, 미디어 콘텐츠를 제공하는 서비스로서 '셋톱박스 너머'라는 뜻이다.

40 디지털 기술과 네트워크의 결합에 의해 빚어지는 다양한 융합현상을 디지털 컨버전스(Digital Convergence)라 한다.

의 새로운 서비스나 통신망 외에 구내 정보 통신망(LAN)이나 종합 유선 방송(CATV) 등 이용자에 의한 망이나 위성을 이용하는 이용자 직접 통신 또는 방송매체 분야의 각종 신기술과 그 이용 형태를 포괄한다. 제도와 기술의 복잡성 등으로 인해 더욱 다양한 개념이나 발상이 나타나게 되며, 기존의 전통적 미디어에 새로운 전자 공학 기술이나 통신 기술을 더한 디지털 미디어 작가들의 등장으로 기존의 예술과는 다른, 새로운 예술의 지평이 열리게 된다.

예술에 있어 새로운 매체와 기존의 매체사이의 단절이 아니라 서로 간에 가능한 소통을 통하여 그 경계를 넘나들게 되면서 단순한 매체 중심에서 벗어나 시·공간 의식을 초월하여 다시금 작가와 관객사이의 적극적인 참여와 소통이 문제의 중심으로 떠오르게 된다. 예술과 반(反)예술, 나아가 비(非)예술이 공존하는 상황에서 이러한 참여와 소통의 문제가 등장한 것은 자연스런 일일 것이다. 기존의 전통매체에 근거한 일방향의 소통방식을 벗어나 새로운 매체의 도입으로 인한 다양한 시각의 쌍방향성을 토대로 하여 끊임없는 실험과 전위적 운동이 미래에 대한 적극적인 전망을 갖게 한다. 불확실한 세계에서의 미래에 대한 전망이란 그야말로 불확실할 수밖에 없는 일이다. 그럼에도 앞으로 전개될 생활의 변화된 조건들을 발견하고 탐구하는 것이야말로 지금 우리의 과제이다.

인간은 예술을 통해 자신이 지니고 있는 창조적인 능력을 펼치며 동시에 자신을 반성하는 계기로 삼는다. 예술의 긴 역사를 통해 인간 자신을 제대로 인식하고 이해하기 위한 작업은 끊임없이 이어져 왔다. 예술의 이해를 통한 인간의 자기인식작업은 디지털 미디어시대의 예술의 경우에 있어서도 예외가 아니다. 시각적 확장을 가져온 다양한 매체의 출현이 테크놀로지의 연장선 위에 있다면, 자연과 기술 및 예술의 상호연관에 대한 해

명이 필요할 것이다. 오랜 기간에 걸쳐 지상의 생물은 긴 진화과정을 통해 지금의 모습을 갖추게 되었거니와, 이 모습은 또 다른 차원의 모습으로 전개될 것이 분명하다. 자연과 과학기술 그리고 예술은 서로 얽혀 있으며 상호적이다. 예술은 인간의 인식을 변화시키고 또한 인간은 예술의 방향을 바꾼다. 그리고 과학기술은 예술과 자연의 상호 연관성의 깊이와 폭을 확장시켜주는 듯이 보인다.

진보와 발전의 관점에서 보면, 무엇이 새롭다는 전제 위에서 그것이 더 낫다는 등식이 반드시 성립하는 것은 아니다. 근원적인 문제로서의 인간 내면에 자리한 자유의지와 가치지향의 문제는 단지 '무엇이 새롭다'는 것만으로는 해결할 수는 없다. 그럼에도 새롭다는 것은 어디에서나 여전히 아직도 활발하게 받아들여지고 있다. 오늘날의 많은 예술가들은 실험과 도전의 정신으로 과거의 것, 기존의 전통을 새롭게 해석하고 있다. 그러나 현재란 과거와의 시간적 단절이 아니라 어떤 형태로든 연속선상에 있다고 하겠다. 물론 물리적 시간의 측면에서 보면 그렇게 보이지만, 정신문화적 측면에선 분명히 단절과 연속이 중첩되어 보인다. "예술의 진정한 힘은 보이는 곳보다 보이지 않는 곳"[41]에 있기 때문이다. 보이는 곳과 보이지 않는 곳의 상호연결에 대한 문제의식이 지향하는 바는 다시 '철학함'의 진지한 자세로 풀어야 할 것이다.

미래 예술에 대한 전망은 오늘의 예술에 대한 인식과 반성 위에서 가능하다. 아직 다가오지 않은, 불확실한 미래를 전망하기란 쉬운 일이 아니다. 역사적으로 한 때 미래에 대해 단언했던 주장들이 시간이 흘러 다른

41　Kelly Grovier, 100 *Works of Art that will define our age*, 2013. 캘리 그로비에, 『세계 100대 작품으로 만나는 현대미술강의』, 윤승희 역, 생각의 길, 2017, 323쪽.

것으로 대체되는 경우가 허다했기 때문이다. 시간의 긴 지평에서 보면, 경험과 원리, 실천과 이론은 대립이 아니라 서로 보완하는 관계에 있을 때 온전했음을 알 수 있다. 따라서 실로 보완관계에 있을 때에만, 시대적 한계를 벗어나 보편적인 공감을 얻을 수 있을 것이다. 우리에게 있어 문제는 디지털 미디어 시대에 매체가 현실적인 삶, 특히 신체적 지각에 어떠한 영향을 미치는 가이며, 작가와 매체 그리고 관객사이의 소통이 어떻게 가능하고 또한 이를 어떻게 해석할 수 있는 가이다. 나아가 가상현실과 현실적 삶 사이에 놓인 거리의 틈을 해소하기 위한 방법과 더불어 미래에 대한 전망은 가능한가의 문제제기이다. 디지털 미디어 시대에 미적 개념이 확장됨으로써 작업하는 중에 일상적인 요소, 즉 자신들의 생활 세계와 작업 환경은 물론이고, 사회적·정치적 요소들을 모두 아우를 수 있는 보다 확장된 개념의 미적 영역을 추구하는 것이다. 이는 단지 탈경계 혹은 경계의 융합이나 확장 뿐 아니라, 순수예술 이외의 문화적 요소라 여겨졌던 패션, 연극, 음악, 문학 및 비문화적 영역으로 여겨졌던 경제활동, 광고 및 환경공학이나 생명공학이 예술의 영역에 스며들게 된다. 그리하여 경계가 확대되어 급기야 해체되는 현상은 문화의 영역에 고르게 영향을 미친다. 문화란 삶의 모든 유형을 넓게 포괄하는 생활양식이기 때문이다.

오늘날 예술작품에 있어 형식이나 장르와 같은 전통적인 용어 보다는 그 매체적 특성으로 인해 매체예술이라는 말이 일반적으로 사용된다. 모든 매체가 시지각 영역의 확장에 기여하며 이의 등장으로 인해 예술 일반의 역할과 기능 등의 위상이 변화되었다. 사물이 기호와 이미지로 바뀌면서 실재는 사라지고 매체 자체에 의해 새로운 실재가 그 자리에 대체되고 있는 실정이다. 새로운 매체는 기존 매체의 기능을 대체하는 경우도 있겠으나 오히려 서로 보완하고 확장시키는 것이 바람직할 것이다. 모든 매

체가 신체와 감각기관의 확장이며 그 기능의 증폭을 가져온다. 모든 매체는 연결되어 있고 또한 수용자와 연결되어 있는 디지털 미디어적인 상황은 거대한 흐름을 형성하고 있다. 그리고 모든 매체가 지각의 확장으로서 주체의 인식과 경험의 지평을 넓혀준다. 매체가 주는 메시지는 그것을 전달하는 매체의 테크놀로지와 분리하여 생각될 수 없다. 중요한 문제는 열려진 시·공간에서의 원활한 의미의 소통이다. 디지털 미디어 예술가들은 과학·공학기술을 기반으로 다양한 작품을 만들어 왔고 앞으로도 과학·공학기술은 디지털 미디어 아트의 변함없는 필수요소일 것이지만, 미래를 지향하되 미래를 예측하진 못한다. 디지털 미디어아트는 당대의 기술들을 특징화하는 경향이 있고, 기술공학적 영역에서 드러나지 않은 잠재력을 발견하기 위해 디지털 미디어 아티스트들은 실험적인 작품을 만들어 낸다. 디지털 미디어아트는 과학과 기술의 발전, 그리고 문화의 발전에 따라 어느 정도까지는 진화하고 발전할 것으로 기대되나 그 한계 또한 드러날 것이다. 그것을 극복하고 지속적인 성장과 발전을 꾀하는 일은 제기된 문제와 더불어 해답을 찾아가는 모색이라는 점에서 새로운 철학함의 자세가 요구된다. 이는 생태 패러다임으로의 전환과 연관하여 우리가 깊이 성찰해야 할 이유이다.[42]

42　이광석, 앞의 책, 251쪽.

Rembrandt, 〈philosopher in meditation〉
패널에 유채, 28×34㎝, 1632, 루브르박물관

Jeff Koons, ⟨Balloon Dog Orange⟩
https://www.donrockwell.com

백남준, 〈TV정원〉
1974, 뉴욕 에버슨 미술관

박상화, 〈무등 판타지아-사유의 가상정원〉
가변설치, 2020

김현주, 〈시적기계2 : 기계적 시선의 프롤로그편〉
2017-2020, 출처: https://www.sedaily.com/NewsView/1ZAFKDXC3A

2장
한국미와 미적 이성의 문제
- 관조와 무심, 공감과 소통을 중심으로[※]

※ 겸재정선미술관 개관5주년 '겸재예술문화제 학술심포지엄'(2014.04.25.): '한국미
조명을 위한 인문학적 담론'에서 발표한 글을 보완한 것임.

1. 들어가는 말

한국미에 나타난 고유한 혹은 특유한 정서란 무엇이며, 나아가 단지 이러한 고유함이나 특유함에 그치지 않고 널리 공감하고 소통할 수 있는 근거는 무엇인가에 대한 모색은 필자의 오래된 학적 관심이다. 미적인 것에 대한 이성적 접근은 개별자 가운데 보편적 유형을 찾고,[1] 공감과 소통을 위한 근거를 살피는 일이다. 이는 한국미를 비롯하여 미 일반에 대한 논의에 부과된 과제이기도 할 것이다. '미적(美的)'이란 사물의 아름다움에 관한 모든 감성적 형용과 접근을 가리킨다. 미에 관한 논의는 이성적, 합리적, 논리적인 것이기 보다는 심미적, 미감적, 감성적이란 말과 같이 포괄적으로 사용되기 때문이다. 미적인 문제는 타당하고 설득력 있는 이성적 능력을 사용하여 접근이 가능하다면, 이미 철학 이전에 정의된 것에 대한 반성을 통해, 이성적 사유의 영역을 보편적으로 공유할 수 있을 것이다.[2] 예술작품에 대한 해석이나 평가가 보편적이고 객관적인 지식을 구성하는지의 문제는 적어도 예술의 원천이 기술(techne)이냐, 영감(empnoia)이냐를 다투는 플라톤의 대화편, 『이온(Ion)』만큼이나 오래된 질문이다. 아름다운 것이나 불쾌한 것 또는 일그러진 것에 대한 결정이 주관적인지 아니면 객관적

1 예술적 창조의 본성에 관한 논의에서 글릭맨(Jack Glickman)은 "개별자는 만들어지고, 유형은 창조된다. Particulars are made and types are created."라고 언급했다. cf. Jack Glickman, "Creativity in the Arts", in Lars Aagaard-Mogensen, ed., *Culture and Art*(Nyborg and Atlantic Highlands, N.J.: F.Lokkes Forlag and Humanities Press, 1976), 140쪽. 개별자란 다른 것과의 구별을 가능케 하는 고유한 요소들이며, 유형은 개별적인 것을 총괄하는 표현방식인 보편적인 양식이다. 귀기울일만한 주장이다.

2 Roger Scruton, "In Search of the Aesthetic", *British Journal of Aesthetics*, vol.47, no.3, 2007, 232쪽.

인지의 문제는 18세기 초 이래로 논쟁이 되어 왔다.[3] 보편적 인식의 가능적 근거를 찾는 일이 바로 미적 이성에 부여된 과제이다.[4] 그런데 삶에 대한 유추적인 구조를 보편적으로 받아들일 만한 가능적 근거가 미적 판단으로서 취미이다. 개별적이고 구체적인 경험에 보편적인 공감에 이르도록 이끌어주는 판단의 출발이 곧 공통감각이기 때문이다.

우리는 흔히 합리적인 혹은 이성적인 사람이란 연역적인 논증을 받아들이며, 논리적으로 일관된 사람이라고 말한다. 또한 일어난 일들에 대해 귀납적인 방법에 따라 설득력 있는 의견을 형성하는 경우도 합리적인 혹은 이성적인 사람에 넣어 말한다. 한국미에 특유한 정서와 미의식을 토대로 미적인 것과 이성적인 것을 어떻게 연결할 것인가는 보편적인 맥락에서 한국미에 대해 논하려는 시도와 맞물린다.[5] 미적인 것은 논리적 개념이나 객관적 조건에 의해 다스려지지 않는다. 따라서 미적 이성은 사물을 가장 구체적이고 감각적으로 지각하고 향수하는 가운데 이 구체성을 넘어 보다

3 Peter Kivy, "Aesthetics and Rationality", *The Journal of Aesthetics and Art Criticism*, vol. 34, no.1(Autumn, 1975), 51쪽. 플라톤의 대화편인 『이온』에서 소크라테스는 이온과 대화를 나누면서, 그는 음유시인이 시를 짓고 읽는 힘이 '기술'이 아니라 '신적 영감'에서 나온다고 말한다. 소크라테스는 보편적 지식을 갖고 있지 않은 시인이나 음유시인이 사회적 교육적 영향력을 끼치는 일에 반대한다. 이렇듯 신적 영감에 바탕한 시정신을 보편적 지식으로 접근하기란 애초부터 어려운 일이라 여겨졌다.

4 미적 이성에 대한 문제는 Heinz Paetzold, *Ästhetik der deutschen Idealismus: Zur Idee ästhetischer Rationalität bei Baumgarten, Kant, Schelling, Hegel und Schopenhauer*, Wiesbaden: Franz Steiner, 1983. 그리고 미학에서의 비이성과 논리의 문제에 대한 논의는 Alfred Baeumler, *Das Irrationalitätsproblem in der Ästhetik und Logik des 18. Jahrhunderts bis zur Kritik der Urteilskraft*, Darmstadt: Wissenschacftliche Buchgesellschaft, 1981 참고.

5 인문학적 토대와 방법을 근거로 이러한 시도를 한 것으로 권영필 외, 『한국의 美를 다시 읽는다』, 돌베게, 2005 참고.

보편적인 차원으로 나아가는 자기 확장적인 반성의 정신이라 할 수 있다. 미적 이성은 논리적 이성과는 달리 삶과의 유비적 관계에서 얻게 된 공감과 소통의 이성적 접근의 결과물이라 할 수 있다.[6] 풍류를 즐기고 멋스러움을 아는 한국인의 삶의 정서에서 자연스레 우러난 한국적 미의식을 통해 우리가 어떻게 서로 공유하고 소통하는가의 문제를 밝히는 일은 우리의 일상적인 삶의 영역을 넘어 글로벌 시대에 세계인의 삶에 널리 퍼지게 하는 중요한 계기가 될 것이다.

2. 한국미의 개념과 미의식

서구에서 미적인 것을 가리키는 가치개념어에 해당하는 것으로 우리는 전통적으로 멋이라는 말을 사용한다. 멋이란 '아름다움'이나 '고움'과 비슷한 개념으로 쓰이지만 멋이 표현하는 미적인 감각이나 정서가 더 광범위하고 포괄적이다. 이를테면 한국의 멋이라고 하면 우리민족의 생활·문화·예술 전반에 걸쳐 깊숙이 들어와 있으며, 거의 모든 분야에서의 미적으로 가치 있는 것을 일컫는다. 시인이자 한국학 연구에 관심을 기울인 조지훈(1920~1968)은 한국적 미의식의 구조를 멋에서 찾는다. 그는 미를 표현하는 말로 아름다움, 고움, 멋을 들고 있으며, 특히 이 가운데 멋은 아름다움이 지닌 본래의 모습을 어느 정도 융통성을 지니며 일탈한 데서 체득한 한국적인 고유미로 본다.[7] 그 가치는 인위적인 미나 자연적인 미를 불문하

6 미적 혹은 심미적 이성에 대한 것은 김우창, 『심미적 이성의 탐구』, 솔, 1999 참고.

7 조지훈, 「멋의 연구」, 『한국인과 문학사상』, 일조각, 1968: 백기수, 『미학』, 서울대학교

고 오랜 세월을 거치며 살아온 양식과 사회적인 취향, 문화적인 소양 등을 두루 망라하고 있다. 물론 멋은 아름다움을 포함하고는 있으나, 그 반대로 멋이 아름다움을 구성하는 여러 내용들 가운데 일부를 이루기도 하다. 양자는 그 요인 안에 서로 밀접한 포함관계를 유지한다. 오랜 동안 우리의 정서 속에 자리 잡은 미(美)는 '자태(姿態)'나 '맵시' 또는 '결 혹은 '바탕에 나타난 무늬', '멋'과도 동의어로 쓰였다. 멋이라는 개념이 특히 한국적이라는 요소와 결부될 때에는 그 범위가 확대되어 위의 네 가지 미 개념의 내용을 모두 포함하게 될 것이다. 그뿐만 아니라, 다소 주관적이기는 하지만, 예를 들어 적막함, 단순 소박함, 쓸쓸함, 슬픔 또는 용기 따위의 감정, 심지어는 '일그러지고 파격적인 것'까지도 멋의 범주에 포함될 수 있다.[8] 멋은 '맛'과 밀접한 관계를 맺고 있으며, 어원적으로 볼 때 멋이 맛에서 유래하였으리라는 사실이 많은 연구자들의 공통된 견해이다.

멋의 의미는 태도나 차림새 등에서 풍기는 세련되고 깔끔한 기품, 격에 어울리게 운치 있는 맛, 마음을 끌게 하는 재미스러운 맛 등의 뜻을 지닌다. 일상어로 사용하는 '풍미(風味)'란 '음식의 고상한 맛'을 가리키기도 하고, '멋지고 아름다운 사람의 됨됨이'를 가리키기도 한다. 한자어인 아름다울 미美는 감각적인 의미와 정신적인 의미를 아울러 지니고 있다. 특히 감각적인 의미에서는 미각, 시각, 청각, 촉각, 후각 등 오감에서 오는 맛을 담고 있으며, 이는 일차적으로 미적 가치의 판정능력으로서 서구적 의미의 취미(taste, Geschmack, goût)와도 연관된다. 그런데 멋이란 다른 나라말로 옮

출판부, 1979, 108쪽: 조요한, 『한국미의 조명』, 열화당, 1999, 22쪽.
8 멋의 사전적 말뜻은 ① 차림새·행동·됨됨이 등이 세련되고 고움, ② 보기 좋도록 맵시 있게 다듬은 모양새, ③ 아주 말쑥하고 운치 있는 맛 ④ 온갖 사물이 지니고 있는 참된 제 맛인 진미(眞味) 등으로 풀이된다.

기기가 쉽지 않은, 우리말에만 특유한 것이라 여겨진다. 하지만 멋을 통해 미적 판정능력으로서 미적 대상이 지닌 특질을 평가할 수 있다는 점에서 보편적인 것이라 하겠으며, 서구 근대미학의 관점과도 연결된다. 멋은 우리의 감각에 즐거움을 가져다주되, 감각적인 차원에 머무르지 않고 미적 경지에 이르도록 합리적 정신을 한껏 고양시켜 준다는 점에서 그러하다.

19세기 후반에 우리나라에 들어와 목회활동을 하면서 성서를 우리말로 옮기기도 한, J. S. 게일(James S. Gale, 1863~1937)이 지은 『한영대사전』(1897)에 보면, 멋의 본디 말이 맛으로 되어 있다.[9] 미적 인식으로서의 '멋'이 '맛'이라는 오감의 일종인 미각적인 의미와 연관된다는 사실이 흥미롭다. 아마도 생활여건 상 19세기 말까지는 멋보다 맛이 더 보편적으로 쓰였을 것으로 보인다. 어떻든 멋이라는 개념은 맛과도, 또한 아름다움과도 비슷하면서 내외적인 면을 가리지 않고 형태나 양식, 의식 등의 가치를 두루 지칭하는 용어로 쓰여 왔다. 특히 우리 고유의 미적인 특성을 지닌 멋이라는 말은 민족의 생활과 예술작품에 폭넓게 투영되면서 역사와 함께 변천하고 거듭 발전하여 왔다. 멋은 무형의 범주뿐만 아니라 유형의 범주에도 그대로 적용된다. 멋이라는 개념은 쉽게 정의하기 힘들 만큼 다양한 양태로 나타나는 것이지만, 일반적으로는 크게 두 가지의 특성으로 정의해 볼 수 있을 것이다. 즉, 멋의 개념은 어떤 대상이나 현상을 일정한 범위나 한계 안에 모두 끌어넣는 성질을 지니며, 멋의 형식은 경직되지 않고 유연한 성질을 지닌다. 멋은 어떤 형식으로 표현되든, 즐거움 이상의 가치를 준다. 우

9 J. S. 게일은 우리의 풍속과 언어, 지리와 역사, 신앙과 문화 등에 관심이 많았으며, 특히 그의 1897년 판 『한영대사전』은 6년의 각고 끝에 무려 8만 8천여 개의 어휘를 담고 있으며 분량도 1781쪽이나 된다.

리는 멋에 대한 여러 예를 한복의 긴 고름이나, 버선코와 신발코의 가느다란 뾰족함, 저고리 회장, 두루마기나 저고리 따위의 옷섶의 끝의 날카로움, 전통 가옥의 추녀 곡선, 그리고 또한 짐짓 여유롭게 비스듬히 쓴 갓이나 넉넉한 걸음걸이에서도 찾아볼 수 있다.[10] 멋의 특성인 포괄적 측면과 유연함은 그대로 한국미를 이루는 중요한 특성으로 보아도 무방하다 할 것이다. 이는 우리 삶의 의식과 정서에도 스며들어 있어 모두 한데 끌어넣으며 보인 여유로움과 유연함, 느긋함의 풍취를 느낄 수 있다.

어떤 말이 생겨난 근원이란 역사적 유래와 더불어 사회문화적 변천과정을 살펴볼 수 있는 중요한 계기를 부여한다. 우리 말 '아름다움'의 어원을 몇 가지로 나누어 볼 수 있겠는데, 한국미술사학의 개척자요, 한국미학의 선구자인 우현 고유섭(又玄 高裕燮,1900~1944)에 의하면 '아름'이란 '안다'의 동명사형으로서 미의 이해 및 인식작용을 말하며, '다움'이란 형용사로서 가치의 의미를 지닌 '격(格)'이다. '격'이란 마땅히 지녀야 할 품위나 지켜야 할 분수를 말한다. 따라서 아름다움은 앎의 격, 곧 앎이 제 위치에 있는 것으로서 생활감정의 종합적인 이해작용이다.[11] 이와 같은 해석은 미가 지닌 인식론적인 지평을 잘 지적한 것이다. 즉, 세상에 대한 앎이요, 생활에 대한 앎이다. 그러나 인간의 지식이 발달하기 이전의 시대에는 사물에 대한 지각이나 인식의 문제보다는 오히려 인간의 생존이나 생명의 유지가 더 시급한 문제였을 것이다. 따라서 이를 추정하여 '아름'을 모든 열매의 낟알이란 뜻을 담은 '아람, 곧 열매 실(實)'으로 해석해 볼 수도 있을 것이다.[12] 이

10 조요한, 앞의 책, 18-22쪽.
11 고유섭,『한국미술문화사 논총』, 통문관, 1966, 51쪽 및 백기수,『미학』, 서울대 출판부, 1979, 141쪽.
12 백기수,『미학』, 서울대출판부, 1979, 141쪽.

는 일상적인 삶과의 연관 속에서 미의 개념이 풍요와 생산을 상징하는 데에서 태동한 것으로 보는 입장이다. 다른 한편, 국학자요 국문학자인 양주동(1903~1977)에 의하면, '아름다움'이란 '나와 같다' 또는 '나 답다'의 고어형인 '아람답'에서 유래했다고 본다.[13] 이렇게 보면 주관적인 것의 정체를 어원적으로 아름다움에서 본다고 말할 수 있을 것이다. 이 입장에서 보면 아름다움은 처음부터 사적(私的)이고 주관적인 데에서부터 출발한 셈이다. 이 점은 서구미학에서의 미에 대한 이해방식과도 그대로 일치한듯하여 매우 놀랍다.

독일 근대미학의 정점이자 오늘날의 미학이론에도 지대한 영향을 미친 칸트(I. Kant, 1724~1804)가 미적 판단에서 주관적인 보편성을 찾으려고 노력했다는 점에서도 이와 같은 맥락을 우리말에서 유추해 볼 수 있다. 칸트에 조금 앞서 흄(David Hume, 1711~1776)도 취미엔 나름의 규칙이나 원리가 있다고 주장한다. 미적 합리성은 이러한 규칙을 발견하고 적용하는 데에 있다. 특히 사람들이 어떤 대상의 미적 가치에 대해 논쟁하는 경우에 있어 그러하다. 흄이 말하는 취미의 기준은 미적 불일치를 합리적으로 해결하거나 해명하는 일을 수행한다. 흄은 미적 판단이 어떻게 객관성을 지닐 수 있는가를 보여주고자 애썼다. 또한 흄에 따르면, 아름다움은 사물자체가 지니고 있는 성질이 아니라 그것을 바라보는 사람의 마음속에 있다. 흄은 미적 가치가 대상 그 자체의 성질이라는 가정을 하지 않고도 대상의 미적 가치에 대한 논쟁을 합리적으로 해결하는 일이 가능하다는 사실을 보여주고자 시도했던 것이다. 비록 그 규칙이 매우 복합적이라는 사실을 언급했지만, 흄은 미적 추론이 규칙에 의해 지배된다고 확신했다. 흄이 고려하지 않은

13 양주동, 『고가연구』, 일조각, 1969, 110-111쪽 및 백기수 앞의 책, 142쪽.

것, 그리고 아마도 불합리하다고 간주한 것은 미적 추론이 규칙이나 원리를 전적으로 끌어들이지 않는다는 점이다.[14] 미적 이성 혹은 미적 합리성의 기반이 되는 것은 취미의 규칙이다. 만약에 취미의 규칙이 없다면 어떤 대상에 대한 어떤 이의 미적 평가를 바꾸도록 설득하는 일이 매우 어려울 것이다. 칸트는 대상을 가장 적절하게 기술할 수 있을 때에 미적 추론이 가능하다는 점을 전적으로 인정한다.

미에 대한 생각은 시대와 지역에 따라 차이가 있다. 고대사회에서 제사는 가장 신성할 뿐 아니라 또한 중요한 일이었으므로 정성들여 마련한 큼직한 제물은 사람들에게 기쁨을 느끼게 해 주었을 것이고, 이 기쁨이 아름답다는 개념을 낳게 했을 것이다. 고대에 제사의 희생물로 바쳐졌던 커다란(大) 양(羊)이 담고 있는 의미로서의 미美는 유한한 인간과 무한한 신의 세계를 이어주는 가교역할을 하며 무속적인 의미를 지녔던 것으로 생각된다. 이를테면 신과 인간사이의 대립 및 적대 관계가 커다란 양(羊)이라는 매개로 인해 해소되어 화해가 이루어지는 것으로 보았다. 아름다움에 담겨진 제의적 의미를 새겨볼 수 있는 대목이다. 제물로서 훌륭할 뿐만 아니라 먹을거리로서도 손색이 없는 커다란 양(羊)이야말로 아름다움의 상징이 되기에 부족함이 없었을 것으로 미루어 알 수 있다. 큼직한 양(羊)에서 아름다움을 느꼈다는 것은 곧 일상적인 실용성에서 아름다움의 의미가 유래되었음을 뜻하기도 한다. 실용적으로 유익함이 클수록 아름다움을 느끼는 정도도 강렬했으리라 추정해 볼 수 있으니, 아름다움은 일상적 삶의 실용성과 애초부터 연결되어 있다고 할 것이다. 선사시대의 동굴벽이나 암벽에 소를 비롯한 여러 동물들의

14 Steven Sverdlik, "Hume's Key and Aesthetic Rationality", *The Journal of Aesthetics and Art Criticism*, vol. 45, no. 1(Autumn, 1986), 69-73쪽.

그림을 새겨 놓은 것도 일상의 넉넉한 생활세계와 연관된 아름다움을 형상으로 재현하고자 하는 욕구에서 비롯된 것이다.[15]

미적 관심은 거의 모든 사람의 생활 속에서 기본적인 충동으로 작용해 왔다. 점차로 실용성이 줄어들면서 어떤 대상에서 아름다움 그 자체를 느끼게 된 것이 미의 역사에서 획기적인 전환점이 되었다. 실용적인 도구나 수단으로서의 미가 아니라 실용성과의 관계없이 그 자체로서 아름다움을 느끼기 시작하면서 예술이 나름대로 자율성을 확보하게 되고, 급속도로 널리 아름다움을 수용하게 되었다. 이를테면 예술이 실용성이라는 타율성에서 벗어나 미적인 자율성을 확보하게 되었다는 말이다. 물론 실용성과 자율성이라는 문제는 예술에 부여된 미의 본원적인 가치와 파생적인 가치의 상호관계이기도 하지만, 최근에는 일상과 예술의 경계가 없어지면서 그 명확한 구분이 점차 무의미해지고 있는 상황이다. 어떤 사람은 미(美)는 생활의 여유가 있을 때에나 추구할 수 있다고 생각하며, 미를 삶의 장식이나 치장 정도로 치부하는 경우가 있으나, 미를 진정으로 추구하는 예술가들은 오히려 궁핍할 때 불후의 명작을 남기는 경우가 많았음을 보여준다. 이렇듯 미의 추구는 인간의 상상적 자유의 크기, 삶에 대한 진지한 태도와 비례하여 발달해왔다고 할 것이다.

우리의 미의식에 자리 잡은 여백(餘白)의 미는 아무 것도 없이 비어 있는 소극적인 공백(空白)이 아니라 짐짓 자연스런 여유로움에서 오는 적극적인 비움으로서 채움을 완성하는 미이다. 말하자면 가능한 한 인위적이고 인

15 이와 같은 점은 후기 구석기시대의 라스코 동굴벽화나 알타미라 동굴벽화에서 보이며, 또한 신석기시대부터 청동기 시대에 걸친 생활상을 보여주는 울주군의 반구대 암각화에는 고래, 물개, 거북 등의 바다동물과 호랑이, 멧돼지, 사슴 등의 육지동물이 그려져 있고 무당, 사냥꾼, 어부 등의 사람형상이 새겨져 있기도 하다.

공적인 요소가 배제되고 자연 그대로 유유자적(悠悠自適)하는 여유로운 공간인 것이다. 이는 물리적인 공간이 아니라 정신적인 유희의 공간이다. 이 공간은 물리적인 환경조건을 넘어서 우리의 상상력과 미적인 자유가 서로 만나는 곳이다. 그것은 일상으로부터의 자유로운 일탈, 곧 파격(破格)에서 오는 멋이다. 그러는 가운데 신명나는 즐거움이 있는 것이다.[16] 이는 일종의 물아일여(物我一如), 곧 주체인 나와 대상인 객체가 서로 혼연일체가 되는 경지인 것이다. 우리의 미의식의 바탕에 깔려있는 범자연주의는 자연과 인간의 교감을 반영한다. 여기서 범자연주의란 서구적인 자연분석주의 또는 자연과학주의와는 달리 자연친화주의, 자연순응주의 또는 자연동화주의를 일컫는다. 이러한 범자연주의적 미의식은 그대로 우리의 예술에도 적용된다.[17]

3. 한국미의 특성: 관조와 무심의 경지

한국인의 특유한 미의식은 무엇인가? 이 점에 관해선 1920년대에 한국조형미의 특색을 밝힌 두 권의 책, 일본인 야나기 무네요시(柳宗悅, 1889

16 김열규는 무속신앙과 산조를 결부시켜 신비적 합일로서의 신비체험을 언급하고, 이런 경지를 신바람, 신남으로 파악한다. 김열규, 「산조의 미학과 무속신앙」, 『무속과 한국예술』, 한국미학예술학회, 2002.

17 괴테는 일찍이 "우리는 자연을 탐구하면서는 범신론자이며, 시를 쓰면서는 다신론자이고, 도덕적으로 유일신론자"라고 말한 바 있는데(요한 볼프강 괴테, 『잠언과 성찰』, 장영태 역, 유로, 2014, 20쪽), '신은 곧 자연. deus et natura.'이라고 주장한 스피노자(Baruch Spinoza, 1632~1677)의 주장과 더불어 우리의 범자연주의와 범신론의 의미를 비교하여 새겨볼 만하다고 하겠다.

~1937)의 『조선과 그 예술』(1922)과 독일인 A. 에카르트(Andreas Eckardt, 1884~1974)의 『조선미술사』(1929)가 주목할 만한 내용을 담고 있다. 야나기 무네요시는 '선과 비애의 미'라고 했으며, 에카르트는 '고전주의적 특색'을 지녔다고 말한 적이 있다. 야나기 무네요시가 주로 본 것은 조선조 시대의 민예품으로서, 민예품은 보는 이에 따라 다수의 서민 대중이 겪는 가난하고 힘겨운 생활상을 보여주는 경향이 있다. 그럼에도 우리의 전통미술은 아름답고, 밝고, 명랑하고, 품위있고, 긍정적이고, 대범하고 당당한 면이 두드러진다.[18] 에카르트는 한국의 미가 자연적 취향을 보존하고 있음을 지적하면서, 그 단순 소박함과 과장 없음을 강조한다.[19] 더욱이 서민건축이나 공예 등 다양한 장르와 한국인의 삶의 모습을 연관지어 고찰한 점이 흥미롭다.[20] 그 뒤 한국미에 담긴 미적 취향을 고유섭은 무기교의 기교, 무계획의 계획, 구수한 큰 맛으로 설명했다.[21] 김원용(1922~1993)은 『한국미술의 특색과 그 형성』(1973)에서 자연적 관조를 존중하는 한국적 자연주의를 한국미의 바탕으로 보고 있다. 자연주의라는 개념에 대한 여러 해석과 이견이 있을 수 있겠으나, 자연적 관조라는 맥락이 더욱 중요하다고 여겨진다. 실로 한국미의 실체에 관한 논쟁은 다양하고 분분하거니와, 한국예술에 담겨 있는 미의 특성을 '틀이 없는 자유스러움', '무관심'으로 보는 미학자 고유섭의 견해와, 자아에의 집착을 버리는 '자연 순응'으로 보며, 한국고미술의 이해와 한국미, 한국회화의 미의식을 탐구한 고고학자 김원용의 견해가 비교적 설득력 있는 것으로 보이며, 이는 서구미학과 관련하여 우

18 안휘준 · 이광표, 『한국미술의 美』, 효형출판, 2008, 35쪽.
19 조요한, 『한국미의 조명』, 열화당, 1999, 42쪽. 45쪽.
20 권영필, 「안드레아스 에카르트의 미술사관」, 『미술사학보』, 5집, 1992, 미술사학연구회.
21 조요한, 앞의 책, 47쪽.

리 미학의 탁월한 관점이라 하겠다.

역사적으로 볼 때, 한국의 전통예술은 지리적으로 보아 상당 부분 중국과의 문화적 교류와 그 영향을 받아 이루어졌지만, 중국과는 분명하게 다르다. 이를테면, 자연이 주(主)된 위치를 차지하고 건물은 거기에 종속되는 주거환경에서 살아가는 자연 순응적인 질박한 멋은 우리의 대표적인 미의식의 예라 할 것이다. 또한 제천의식(祭天儀式)에서 비롯한 무교적(巫教的) 신앙이 한국인의 정신과 육체에 스며들어 한국예술의 형성에 큰 영향을 미쳤다고 하겠다. 무기교의 기교, 무계획의 계획은 비균제적(非均齊的)이고 비정제적(非整齊的)인 측면을 잘 드러낸다.[22] 건축이나 목조각에서 나뭇결을 있는 그대로 살려 자연스레 드러나게 하고 담백한 선을 두드러지게 한 것 등은 자연순응적인 한국인의 특유한 미의식을 드러낸 좋은 예라 할 것이다.

일상의 삶에서 우리는 온갖 잡념과 번뇌, 망상, 사적 관심과 더불어 살고 있다. 하지만 미적 대상을 관조할 때에는 이러한 것으로부터 온전히 벗어날 수 있다. 일반적으로 말해, 생각하는 마음이 없음을 무심(無心, mindlessness)이라 하고, 자기를 잊어버리고 의식하지 못하는 상태를 무아(無我)라 할 것이다. 육체와 생각을 잠시 잊고 본래의 마음속으로 들어간 상태는 불교적 수행에서의 무심 무아의 경지일 것이다. 이런 수행과정에서 자신이 있는지 없는지도 모르는 차원 높은 현상을 깨닫게 된다. 무심이란 아예 감정이나 생각하는 마음이 없음을 뜻하는 것이 아니라 사적이고 속된 것에 전혀 관심이 없는 경지이며 백지와 같은 마음상태이다. 어떤 특정의 마음씀으로서의 유심(有心, mindfulness), 즉 의욕이나 욕구로 채워짐을 억제하여 그것을 비우고 내려놓는 무심인 것이다. 이는 수양과 도야를 통해 도

22 강우방, 『미의 순례-체험의 미술사』, 예경, 1993, 238쪽.

달하게 된 경지라 할 것이다. 수양과 도야는 보편성에로의 고양을 가능하게 하며 욕망의 억제와 더불어 욕망의 대상으로부터 벗어나게 한다는 뜻에서 가다머(H.-G. Gadamer, 1900~2002)가 지적하듯, 근대 유럽지성사를 주도한 인문주의 개념과도 어떤 맥락에서 연결된다고 하겠다.[23] 역설적으로 말해, 최고로 집중된 유심(有心)의 경지가 곧 무심(無心)인 것이다. 뮌헨 대학의 헹크만(Wolfhart Henckmann, 1937~) 교수는 그의 『미학사전』에서 관조와 무관심성을 같은 의미로 논의하고 있는데, 이는 앞에 살펴 본 논의와 관련하여 공감하는 바가 적지않거니와 비교 시사하는 점이 크다.[24]

관조란 칸트 이래로 예술작품이나 미적 현상에 대한 고유한 미적 지각으로 여겨져 왔다. 관조적인 태도에서는 대상과 주체사이에 실재하는 관계가 배제된다. 말하자면, 대상이 주체에 미치는 감각적인 영향이라든가 주체가 대상에 대해 지니는 이론적인 또는 실천적인 관심이 제외된다는 말이다. 미적인 고찰 또는 관조는 이러한 모든 관심을 떠나서 발생한다. 무심 혹은 무관심은 관심의 결여나 부주의가 아니라 관심이 어느 한쪽에 쏠림이 없는, 고도로 집중된 경지이다. 대상은 오로지 그것이 현상하는 방식으로 고찰되지만, 외부의 개입 없이 대상을 대상 그 자체로서만 관조하게 되는 무심의 경지이다. 이는 뒤이어 좀 더 상세하게 살펴 볼 것이다. 사물의 사물성, 대상의 대상성은 예술의 예술성과 맞닿아 있다. 조선 후기의 백자 달항아리는 좋은 예이다. 온화한 백색과 유려한 곡선, 넉넉하고 꾸밈없는 형태는 한국미의 담백하고 청아한 멋과 담담한 맛을 아울러 드러낸

23 H.-G. Gadamer, *Wahrheit und Methode*, Tübingen: J.C.B.Mohr, 1960, 제1부 I 미적 차원의 초월.

24 Henckmann/Lotter, *Lexikon der Ästhetik*, Verlag C.H. Beck, München, 1992, 108, 125쪽.

다. 이는 백자 달항아리의 무심한 자태이기도 하다. 이러한 무심한 자태에서 우리가 무엇을 읽을 것인가. 아마도 비움이 가득한 채움이요, 단순함에 복잡함을 담고 있는 듯하다.[25]

　서구 근대 미학사상의 주된 특징은 아름다운 사물의 지각에 필수적인 어떤 태도나 주목의 방식, 이를테면 무관심적인 방식이다. 샤프츠베리(Anthony Ashyley Cooper Shaftesbury, 1671~1713)에 의해 처음으로 제기된 무관심성이라는 말은 사물을 바라보는 어떤 특정한 방식과 태도이다. 즉, 무관심성이 사물에 대한 고유한 지각방식으로 인식되면서 미적 대상을 바라보는 근본태도가 된 것이다. 이는 단순한 감각적 경험이나 도덕적인 활동 또는 이론적인 탐구와 구별된다. 이를 테면 예술 활동의 원동력으로서의 미적인 상상력은 무관심적인 즐거움을 일으키는 대상에 관계된 마음의 능력인 것이다. 미적인 관심은 관조 안에서 탐닉하는 상상력과 즐거움에서 비롯된 관심이다. 칸트는 순수한 미적 경험을 대상 그 자체에 온전히 집중하여 우러나오는 관심으로 본다. 이렇듯 순수한 미적 경험에서 우러난 미적 관심은 무관심으로서 그 자체를 위하여 향수하는 것이고 우리의 마음으로 하여금 미적 거리를 두고 관조하게 하는 것이다. 이렇게 보면 무관심성은 대상과 일정하게 유지되는 심리적 거리인 셈이다. 조선조 중인층 화원들이 즐겨한 '전통적인 은일(隱逸)'이나 '적극적인 자기소외'는 미적 거리두기의 좋은 예라 하겠다.[26] 사물이나 대상의 본질을 파악하며 즐길 수 있는 탁월한 접근법이라 아니할 수 없다.

25　글랜 아담슨은 조선백자에서 이런 의미를 읽는다. Glenn Adamson, *Thinking through Craft*, 2007. 글랜 아담슨, 『공예로 생각하기』, 임미선 외 역, 미진사, 2016, 176쪽.
26　권영필, 「화원의 미학」, 『한국학연구』, 10, 고려대학교 한국학연구소, 1998, 207-232쪽.

관심의 결여를 뜻하는 부주의의 뜻으로 무관심을 동등하게 받아들인다면 이는 잘못된 생각이다.[27] 칸트에 의하면, 무관심적인 경험이란 주의가 결여된 것이 아니라 오히려 이론적·실천적 관심을 배제하고 단순히 관조하기 위한 매혹적인 사물로서의 미적 대상에 주의를 집중하는 일이다.[28] 무관심하다는 것은 관심을 갖는 한 방법, 즉 관조의 방법이다. 이는 단순히 보는 그 자체로서 대상에서 관심을 떼어 놓은 것이다. 감각적 희열, 도덕적 개선, 과학적 지식 및 유용성에 대한 관심과 미적 대상에 대한 순수한 관조적 관심을 구분하기 위해 칸트는 무관심성을 사용한다. 그에 의하면 무관심적인 사람만이 온전하게 예술작품이나 자연미에 의해 마음이 사로잡힐 것이다. 미적인 감각을 부여받은 사람에게 무관심의 기쁨은 아마도 매우 강렬할 것이며, 무아지경 곧 황홀경을 체험하게 할 것이다. 무관심성이란 다양한 관심들이 조화롭게 결합되어 있는 것이다.[29] 어떤 사물에 대해 무관심하다는 것은 대상에 대한 태도가 실제적인 이해관계에 의하여 흔들리지 않는 것을 의미한다. 칸트는 관심을 대상의 실재 존재에 관련해서 정의하였고, 이에 반해 무관심성을 그러한 것과는 관계가 없는 매혹적인 주의로 특징지었다.[30]

무관심성이란 어떤 대상에 정신을 집중하여 관찰함으로써, 다른 마음이

27 멜빈 레이더·버트럼 제섭, 『예술과 인간가치』, 김광명 역, 까치출판사, 2001, 83쪽.
28 산타야나(George Santayana, 1863~1952)가 말하는 관조의 기쁨과 칸트의 무관심성이 뜻하는 것 사이에 아무런 차이점이 없다.
29 멜빈 레이더·버트럼 제섭, 앞의 책, 84쪽.
30 필자는 강의 중에 학생들에게 청주시를 동과 서로 가르며 남에서 북으로 흐르는 하천인 무심천(無心川)의 무심(無心)을 무관심(無關心)과 관련지어 소개한 적이 있다. 아무런 감정이나 생각이 없는 듯 무심히 흐르는 이 냇물을 사람들은 무심천이라 부르게 된 설화도 있으니 그 뜻하는 바가 남다르다.

여기에 끼어들지 못하게 하는 이른바 관심의 집중으로서의 조화의 경지이다. 이는 중용(中庸)에서의 중화미(中和美)와도 비슷하다. 이는 인간이 지닌 여러 가지의 복합적인 감정이 발(發)하기 이전의 상태와 발(發)한 이후에 조화를 이룬 상태이다.[31] 자기 자신의 중심인 내부와 외부 사실의 혼동 혹은 불일치에서 오는 속박으로부터 벗어나게 하는 마음의 평정이 이룬 조화이다. 이러한 조화를 이룸으로써 스스로 마음을 창조하고 통제하는 기술을 익히게 된다. 미적 만족은 대상의 현실적 존재와는 전혀 무관한 관조적인 태도에서 성립되는 것이다. 미적 향수는 대상의 근본에 집중하여 대상에 기울인 무관심한 관조에 있어서의 향수이다. 미적 관조란 미적 향수처럼 미의식의 수동적이며, 소극적인 측면을 가리킨다. 관조는 본질상 자아와 대상 사이에 거리를 두는 데서 성립한다. 그것은 자아가 이러한 태도를 가지고 대상을 수용하는 작용이며, 이 수용성으로부터 향수와 밀접하게 결합한다. 모든 미적 향수는 관조에 있어서의 향수이다. 그리고 미의식에서의 관조는 무관심성을 특징으로 한다.[32] 미적 가치 혹은 예술적 가치의 자율성이 확보되며, 예술 영역의 특수성이 강조되기에 이른 것은 칸트의 무관심성의 규정을 거쳐서 두드러지게 된다.

한국미에 드러난 자연스러움, 순진무구함, 온유함, 모자란듯하면서도 넘치지 않는 그윽함 등의 특징은 이렇듯 무관심성의 연장선 위에 있다고 하겠다. 그리고 한국미의 특징을 우리가 멋 또는 무기교의 기교, 나아가 소박미라고 할 때, 그것은 인위적인 꾸밈이 없는 자연과의 합일을 말하며,

31 『中庸』1장, 喜怒哀樂之未發 謂之中 發而皆中節 謂之和.
32 사사키 겡이치, 『미학사전』(민주식 역), 동문선, 2002, 235쪽.

이는 도가(道家)적인 무위자연과도 일치한다.[33] 만물이 주어진 천성에 따라 조화를 이루는 것, 즉 자연의 순리에 따라 조화를 이루어 가는 것이 한국인의 심성이 지향하는 이상이다. 그리하여 자연에의 무심한 신뢰와 자연 순응이 한국미의 중요한 특색이 된다. 고유섭이 정리한 한국미의 특색이 무기교의 기교, 무계획의 계획인 바, 이는 무관심의 관심이며,[34] 자연에 순응하는 심리인 것이다. 여기서 우리는 무작위의 무욕성 또는 무의지성, 무관심의 자연미를 향수하게 된다. 이는 도가적인 미의 특색과도 일치하는 듯하다. 크게 보면, 서구와 대조하여 동양적인 미가 지닌 일반적인 특색의 일면이기도 하지만 우리에게서 더욱 뚜렷하게 드러난다.

　작품 제작할 때의 마음가짐이 순수하고 순진하다고 하는 것은 일반적으로 말해 한국예술의 한 특성을 이룬다. 제작하는 자의 어떤 실용적 의도나 목적도 여기에 담겨 있지 않다. 그저 대상을 있는바 그대로 바라보며 대상이 지닌 성질을 온전히 살려내어 제작에 임하는 것이다. 그리하여 자연에 즉응하는 조화, 평범하고 조용한 효과, 그 모든 것에 무관심한 무아무집(無我無執)의 사상이 담겨 있다.[35] 일찍이 노자는 인간이 땅의 법칙에 따르고, 땅은 하늘의 법칙에, 하늘은 도의 법칙에, 도는 자연의 법칙에 따른다고 하였다.[36] 도란 무위자연의 도이며, 만물의 생성과 번영, 운행질서의 원리이다. 그리고 천지 만물은 질서와 조화의 이치를 따른다. 따라서 우리가 추구하는 미는 인위적인 꾸밈이 없는 자연과의 합일된 경지의 정점에 있

33　조요한, 앞의 책, 198-199쪽.

34　고유섭, 『韓國美術史及美學論考』 통문관 1963, 3-13쪽.

35　김원용, 「한국미술의 특색과 그 형성」, 『한국미의 탐구』, 열화당, 1996(1978년 초판), 31-32쪽.

36　『노자』, 象元, "人法地, 地法天, 天法道, 道法自然".

다. 이를테면 멋을 부리되 자연에 순응하고, 기교를 부리되 기교를 넘어선 무기교의 경지를 이루는 것이다. 유심(有心)한 인간이 자연에 대해 무심(無心)한 신뢰를 보내는 것은 자연에 순응하는 우리의 소박한 심성에서 우러나온 것이다.

4. 감정의 보편적 전달가능성: 공감과 소통

미가 지닌 사회적 성격의 근간은 미를 향유하는 구성원 간의 공감과 소통이다. '다른 사람의 감정이나 의견, 주장에 대하여 자기도 또한 그렇다고 느끼는 것'이 공감(共感)이다. 또한 '서로 간에 막히지 아니하고 잘 통하거나 뜻이 서로 통하여 오해가 없음'은 소통(疏通)에 기인한 것이다.[37] 공감은 서로 간에 공유하는 공통의 감각이요, 공동체가 공유하는 감정이다.[38] 만약 공감과 소통이 전제되지 않는다면, 미는 사회적 성격을 상실하고 개인적인 사적 공간에 갇히고 말 것이다. 칸트는 인간이 서로 소통해야 할 필요성을 뜻하는 소통가능성을 공통감과 연관하여 제시했다. 감정의 소통가능성이란 곧, 전달가능성이다. 실제로 동일한 감관 대상을 감각할 때에도 느끼게 되는 쾌적함 또는 불쾌적함은 사람들에 따라 그 정도가 매우 다르다.[39] 그런데 취미에 대해 판단을 내리는 사람은 객체에 관한 자기의 만족

37 김광명, 『예술에 대한 미적 모색』, 학연문화사, 2014, 65쪽.

38 공통의 감각이란 뜻의 독일어 Gemeinsinn에서의 'gemein'은 '공통의, 공동의, 보통의, 일상의, 평범한, 세속적인' 등의 의미를 담고 있다. 이 말은 우리가 어디에서나 부딪히는 범속한 것(das Vulgare) 혹은 일상적인 것(das Alltägliche)을 가리킨다.

39 I. Kant, *Kritik der Urteilskraft*, (이하 *KdU*로 표시), Hamburg: Fekix Meiner, 1974, 39절, 153쪽.

68 예술에 대한 성찰과 전망

을 다른 모든 사람들에게 요구하고, 개념의 매개 없이 자신의 감정을 무리 없이 전달할 수 있다. 미적 판단에 대한 보편적 동의나 요청의 근간으로서의 공통감은 사회성이나 사교성에도 연결된다. 칸트에게서 판단은 특수자와 보편자에 대한 독특한 접근 방식이다. 개별자(個別者)로서 사유하는 자아가 일반자(一般者) 사이에서 특정 현상들을 접할 때, 개별 정신은 그 특정 현상들을 다룰 새로운 능력을 필요로 한다. 이 새로운 능력이 판단력이다. 그리고 이 판단력을 돕는 것은 규제적 이념들을 가진 이성이다.[40] 이성은 판단력에 관여한다.

다수의 인간은 공동체 안에서 공통감, 곧 공동체가 공유하는 감각을 지니며 살고 있다. 칸트에 있어 소통 및 전달가능성을 이끄는 능력이 미적 판정능력으로서의 취미이다. 미적 대상을 누구나 경험하기 위한 필수조건은 소통 및 전달가능성이다. 미적 대상에 대한 판단이 이루어진 공간은 공적 영역으로서 행위자나 제작자 뿐 아니라 비평가와 관찰자가 함께 하는 공간이다. 공적인 영역이란 소통이 가능한, 열린 공간이다. 미는 공적 영역인 사회 안에 있을 때에만 우리의 보편적 관심을 끈다. 사람들은 다른 사람들과 함께 만족을 느낄 수 없는 상황이나 대상에 대하여 만족하지 못한다. 공통감은 가장 사적이고 주관적인 감각인 것처럼 보이는 감각 속에서 주관적이지 않은 어떤 것이 있음을 깨달은 결과물이다.[41] 공동체의 구성원이 공유하는 공통감은 개별적인 자기를 넘어서 사회적으로 전달되는 실천 덕목으로서 미적 이성의 근거이다. 이는 한국미에 특유한 미적 감각

40 Hannah Arendt, *The Life of the Mind*, New York: A Harvest Book, 1978, *One/Thinking, Postscriptum.*
41 김광명, 『칸트의 판단력 비판 읽기』, 세창미디어, 2012, 107쪽.

을 통한 예지와 진실에의 접근을 보여 준다.

우리는 타인과의 소통을 위해 우리의 특별한 주관적인 조건들을 넘어서, 우리 자신의 반성작용에 근거하여 다른 모든 사람들의 표상방식을 사고해야 한다.[42] 객관성과 주관성을 상호 연결해주는 요소가 곧 상호주관성이다. 취미판단은 다른 사람들의 취미를 성찰하는 가운데, 그들이 내릴 수 있는 가능한 판단들을 아울러 고려하게 된다. 판단 주체로서의 나는 다른 사람들과 함께 하며 공동체를 이루는 한 구성원으로서 판단하는 것이지, 탈구성원으로서 판단하는 것이 아니다. 또한 판단할 때 우리는 이성적 존재자들과 더불어 거주하고 있는 것이지 한갓된 감각장치들과만 함께 머물러 있는 것이 아니다.[43] 이성과의 유비적인 관계에 있는 감성은 공통적 감각이 지향하는 이념의 역할을 더불어 수행하게 된다.

소통가능한 사람들의 범위가 넓으면 넓을수록 대상의 가치 또한 커질 것이다. 모든 사람이 어떤 대상에 대해 갖는 쾌감이 미미해서 그 자체로는 어떤 특정한 관심을 끌지 못한다 하더라도, 그의 일반적 소통가능성의 관념은 거의 무한하다고 할 정도로 그 가치를 증대시킨다. 사람은 자신의 공동체 감각, 즉 공통감에 이끌려 공동체의 한 구성원으로서 판단을 내린다. 인간은 개인으로서가 아니라 유적(類的)인 존재(Gattungswesen)로서만이 이성 사용을 지향하는 자신의 자연적 소질을 완전히 계발할 수 있으며, 또한 사회 속에서만 자신을 인간 이상으로 느끼기 때문에 자신을 사회화하려는 경향을 갖는다.[44] 인간은 자기감정의 전달가능성, 즉 다른 사람과의 사고

42 I. Kant, *KdU*, 40절, 157쪽.

43 Hannah Arendt, 앞의 책, Eleventh Session, 67-68쪽.

44 W. Weischedel, 앞의 책, 칸트의 속언에 대하여, VI 166 이하.

성 안에 더불어 같이 있는 관계적 존재이다. 사교성이란 다른 사람과 함께 하며 사귀기를 좋아하는 성질로서 사회를 형성하려는 인간의 특성이다. 사교성이란 말은 사회성이라는 용어 보다는 사회적 가치지향의 측면에서 다소간에 범위가 좁게 들리지만, 미적 정서를 사회 속에 확산하여 보편적으로 그리고 합리적으로 이해할 수 있는 실마리가 된다. 인류에게 적합한 사교성은 그리스인들이 모범으로 삼는 '인문적 교양(humaniora)'이다. 인간의 사교적인 경향은 감성적 공통의 감각, 즉 공통감과 관련된다. 만일 우리가 사회에 대한 본능적 지향을 인간에게 있어 본연의 요건이라 한다면, 우리는 취미를 우리의 감정조차 다른 모든 사람들에게 보편적으로 전달할 수 있도록 해주는 일체의 것을 판정하는 능력으로 간주해야 하며, 따라서 모든 사람들의 자연적 경향성이 요구하는 것을 촉진하는 수단으로 여기지 않으면 안 된다. 인간은 학적 인식과 더불어 그리고 미적 인식을 통해 심성을 가꾸며 도덕화하고 사회화한다. 도덕화란 곧 사회규범과 더불어 사는 사회화를 뜻한다. 말하자면 감관기관을 통해 우리는 현상으로서의 환경에 접하여 이를 느낄 수 있고 감정의 사교적 전달가능성을 통해 공공의 안녕과 행복의 상태, 즉 공공선(公共善, the public goodness)에 다다를 수 있다. 감성적 인식은 이성적 인식의 제한된 폭을 다양하게 넓혀주고 보완하는 일을 수행한다.[45]

우리는 우리 삶의 일상적인 순간들에도 미적으로 깊이 개입하고 있으며, 거기에서 유적(類的)인 연대의식(連帶意識)을 진작시키는 미적 만족감을 얻는다. 미적 만족감은 인간심성을 순화하여 도덕적 심성과 만나게 한다. 이

45 김광명, 앞의 책, 113쪽.

는 일상의 경험에 미적인 것이 스며들어 있기에 가능하다.[46] "일상생활에 대한 미적 반응을 특징지을 때 우리는 모든 사람의 동의를 구하는 판단과 주관적인 즐거움을 알리는 판단 사이의 구분 뿐 아니라 모든 사람의 동의를 구하는 판단에 대한 특별한 이론적 관심을 주장하게 된다."[47] 아마도 이런 특별한 이론적 관심이 미적인 것에 대한 이성적 근거일 것이다. 우리의 안목과 태도에 따라 일상생활의 어떤 부분은 미적 특성으로 지각될 뿐만 아니라, 이러한 일상의 경험은 미적 경험으로 이어진다.[48]

미적인 것과 연관하여 우리는 일상의 실천적 관심과는 거리를 둔 채 어떤 대상이나 활동에 무관심적 태도를 받아들인다.[49] 이는 우리가 일상을 살아가고 있지만 일상에 매몰되지 않고 일상과 거리를 두며 관조하는 미적 태도이다. 대상에 대한 미적 인식과 학적 인식을 비교해보면, 전자는 혼연하며, 후자는 판명하다. 표상된 사물이 다른 사물과 뚜렷이 구별될 때의 인식은 판명하다. 또한 다른 사물과의 구별이 어려울 때의 인식은 혼연하다. 예술가의 정서와 감정은 작품을 통해 공통감의 전제 위에서 독자에게 전달되며 보편적으로 인식할 수 있다. 미적 판단의 토대로서의 공통감은 일상생활을 영위하는 공동체의 구성원이 공유하는 감각이다. 공동체의 감각은 그로 인해 야기된 감정을 공동체 구성원들이 공유하게 한다. 인

46 Sherri Irvin, "The Pervasiveness of the Aesthetic in Ordinary Experience", *British Journal of Aesthetics*, 2008, vol.48, no.1, 44쪽.

47 Christopher Dowling, "The Aesthetics of Daily Life", *British Journal of Aesthetics*, 2010, vol.50, no.3, 238쪽.

48 특히 한국적 미의 특성과 일상에 대한 논의는 Kim, Kwang Myung, "The Aesthetic Turn in Everyday Life in Korea", *Open Journal of Philosophy*, 2013, vol.3, no.3, 359-365 참고.

49 Yuriko Saito, *Everyday Aesthetics*, Oxford University Press, 2007, 26쪽.

간존재는 감정에 대한 이론적 작업을 통해 감정의 객관화라는 인식의 지평을 스스로 실현하고, "일상의 삶 속에서 구체적인 실천"[50]으로 옮겨 놓는다. 실천이란 감정을 매개로 하여 실제로 일상생활의 현장에서 이루어진 행위이다. 우리의 감정은 지각을 통해 구체적이고 일상적인 실천과 직접 만나 형성된다. 따라서 감정을 제대로 파악할 수 있는 장소란 바로 인간이 스스로 경험하는 장(場)이요, 일상적 삶의 활동무대가 된다. 이러한 활동무대에서 우리는 감정을 공유하며 공동체적 감각을 향유한다.[51]

일상적 삶의 무대에서 우리가 겪는 경험이란 개별적이고 특수한 대상에 대한 구체적 인식인 것이며, 이에 반해 일반적이고 보편적인 인식이란 다만 가설적인 구성물에 지나지 않는다. 경험이란 하나의 의식 안에서 여러 현상이 필연적으로 나타나고, 이들의 종합적인 결합에서 생긴다.[52] 일반적 규칙은 그것이 지각에 관계되는 한, 하나의 인식을 이끈다. 이 때 지각은 일반적 규칙과 이에 대한 하나의 인식을 이어주는 관계적 위치를 차지한다. 경험적 세계에 대한 인식은 시간·공간의 선천적 직관형식에 의하여 받아들여진 다양한 지각의 내용에 통일과 질서를 부여하는 순수오성의 범주에 의해서 구성된다. 일상에서의 직관에 방향을 지어주는 기능을 이념이 행하는 것이다.

감관기관의 지각을 통해 우리는 우리 밖에 있는 대상을 인식의 영역 안으로 가져온다. 따라서 감각은 우리 밖에 있는 사물에 대한 우리들의 표상을 주관하고, 그것은 경험적 표상의 고유한 성질을 이루게 한다. 감정은

50 Wolfahrt Henckmann, "Gefühl", Artikel, in: *Handbuch philosophischer Grundbegriff*, Hg.v. H.Krings, München: Kösel 1973, 521쪽에서.
51 김광명, 『칸트의 판단력 비판 읽기』, 세창미디어, 2012, 98쪽.
52 I. Kant, *Prolegomena*, 제22절, Akademie Ausgabe(이하 AA로 표시), IV, 305쪽.

순수한 주관적 규정이지만, 감관지각은 객관적이고, "대상을 표상하는 질
료적 요소"[53]이다. 이 질료적 요소에 의해서 어떤 현존하는 것이 우리에게
주어진다. 우리는 감각을 통해 주어진 시간 안에서 현상과 관계를 맺는다.
감각은 우리로 하여금 대상을 직관할 수 있게 하는 직접적인 소재인 것이
며, 공간 속에서 직관되는 것이다. 이는 시간과 공간에 걸쳐있는 실질적이
며 실재적인 것이다.[54] 감각이란 우리가 시간 및 공간속에서 현실적인 것
으로 그 특징을 드러낼 수 있는 감관의 표상이요, 경험적 직관이다. 이런
까닭에 감각이란 그 본질에 있어 경험적인 실재와 직접적인 관련을 맺고
있다, 감각은 대상이 우리의 감각기관에 미치는 영향이며, 우리를 둘러싸
고 있는 일상의 환경과 직접적으로 접촉한 결과를 기술해준다. 따라서 감
각은 일상생활에서 자아와 세계가 일차적으로 소통하고 전달하며 교섭하
는 방식이며, 우리가 경험하는 현상들의 고유한 성질을 결정해준다.

5. 맺는 말

　서구문화가 과학적 확실성과 정밀성을 바탕으로 자연을 분석하고 탐구
하며 발전과 진보라는 진취적인 성취욕구에 의해 미지의 영역에 진출하
는 데 비해, 동양문화는 자연과의 미분화된 합일과 조화를 근간으로 인류
의 공존과 관용의 자세를 견지해 온 것이 사실이다.[55] 이렇듯 극명하게 대

53　I. Kant, *KdU*, Einl, XL XL 54 김광명, 앞의 책, 101쪽.
54　김광명, 앞의 책, 101쪽.
55　조요한 , 앞의 책, 69쪽.

조를 보이는 것은 문화의 차이일 수도 있을 것이나, 마치 상징과 알레고리가 그러하듯, 다른 것을 같게 표현한 측면과 같은 것을 서로 다르게 표현한 측면에서 접근해 볼 수 있을 것이다. 특히 한국미의 특색과 연관하여 칸트에 의해 정립된 서구 근대미학의 핵심 개념인 무관심성과의 비교는 서로 다른 문화권에서의 같음과 다름을 알아볼 수 있게 하거니와, 이를 토대로 한국미의 고유성을 공감과 소통에 근거하여 그 보편적 의미를 재검토해 볼 수 있을 것으로 생각된다.

보이는 것과 보이지 않는 것, 구하는 것과 구하지 않는 것, 찾아도 얻지 못하는 것과, 찾지 않아도 얻게 되는 것의 상관관계를 통해 서구와 우리의 서로 다른 관점의 차이를 이해하는 일이 필요할 것이다. 이를 테면, 아름다움을 찾으면 아름다움을 얻지 못하고, 아름다움을 찾지 않으니 그것이 곧 아름다움(求美則不得美, 不求美則美矣)이라는 불교미학의 바탕에서 이러한 점은 더욱 분명해진다.[56] 이는 아름다움에 대한 무심의 경지를 잘 표현한 말이다. 달리 말하면, 무심(無心)의 심(心)이요, 무위(無爲)의 위(爲)인 것이다. 아름다움에 대해 인간심성이 지니는 자세의 주체적 의식이되, 어느 한 편에 기울어짐이 아닌, 아름다움 그 자체에 대한 순진무구한 의식이 곧 미의식일 것이다.

나아가 예술 감상 혹은 대상에 대한 미적 태도에 있어 서양은 객관적인 심적 거리를 강조하는 경향이 강하지만, 동양의 경우엔 관객과 극중 인물의 동일화, 나아가 미분화(未分化)된 거리가 강조된다. 서양예술은 심적 갈등과 불화를 적극적으로 토로하는데 비해, 동양예술은 내적인 평화, 자연

56 『淮南子』, 16편「說山訓」

과의 합일을 추구하는 원융적(圓融的) 경향이 강하다고 하겠다.[57] 원융(圓融)은 모든 사상을 분리시키지 않고 더 높은 차원에서 하나로 엮는 것이다. 원효는 인도와 중국불교에서 논쟁의 대상이 되었던 공(空)과 유(有), 진(眞)과 속(俗), 이(理)와 사(事), 아(我)와 법(法)과 같은 상대적인 것들이 어느 하나 독립되어 존재할 수 없다고 밝혔다. 이들은 모두 일(一)이면서 다(多)요, 다(多)이면서 일(一)의 관계를 취하고 있다. 서양예술에서의 심적 불화는 인간과 자연의 긴장관계, 대립과 갈등에서 빚어진다. 그리고 이러한 갈등해소의 방법론으로 등장한 것이 바로 변증법적인 화해요, 지양이다. 우리의 경우엔 처음부터 갈등이 존재하지 않기에 긴장관계가 덜하거나 아예 없다고도 하겠지만, 이를 자연의 생동감으로 대체한다. 흔히 동양화 기법에서의 기운생동(氣韻生動)이나 음양의 상생이 좋은 예일 것이다.[58]

석굴암 본존불처럼 균형과 조화의 경지를 잘 나타낸 것도 있으나, 대체로 우리의 불상은 조각기법에서 끝마무리가 소홀한 감이 없지 않다고 하겠는데, 이를 두고 고유섭은 짐짓 '완벽에 대한 무관심'이라 말했다. 이는 꾸밈없고 가식이 없으며 자연스런 그대로를 좋아하는 한국인의 심성이 잘 반영된 것이라 하겠다. 완벽에 대한 무관심이란 외부에서 들어온, 부수적인 미의 개념을 넘어선 그 자체로서의 자유분방함이요, 칸트의 말을 빌리면 자유미의 경지이다. 원래 서구에서도 완벽이나 완전성이란 중세미학의 개념으로서 신적인 데서 차용된 것임을 볼 때, 아주 자연스런 미의식의 발로라 여겨진다.[59]

57 조요한 , 앞의 책, 115쪽.

58 南齊의 謝赫이 『古畵品錄』에서 밝힌 畵六法(氣韻生動, 骨法用筆, 應物象形, 隨類賦彩, 經營位置, 傳移模寫) 가운데, 가장 중요한 회화비평의 요체가 氣韻生動이다.

59 이에 반해 예술형식의 근거로서 미완성에 대한 미학적 검토를 한 간트너(J. Gantner,

불가(佛家)에서 말하는 제행무상(諸行無常)이나 적적요요(寂寂寥寥)의 경지를 칸트미학의 무관심성과 비교한다면 다소 비약이거나 지나친 감이 없지 않겠지만, 미에 대한 어떤 실천적이고 이론적인 관심이나 실제적인 의도를 배제하고서 온전히 미적인 대상에 몰입하여 합일한다는 점에서는 비교의 의의가 있다고 할 것이다.[60] 작품제작의 순진무구함, 작품 감상의 관조적 경지는 한국예술에서의 미가 지닌 특성으로서, 이 모두는 자연에의 순응으로서의 무관심적인 경지이며 우리가 폭넓게 공감하고 소통할 수 있는 바탕이 된다. 이는 이성의 유추로서의 미적 감성에 좋은 예이다.

1896~1988)의 견해도 귀기울일만하다. 김광명, 『예술에 대한 미적 모색』, 제1장 참고.
60 불교사상을 한국미의 중요한 원리로 수용하는 것은 강우방, 『원융과 조화』, 열화당, 1990 참고.

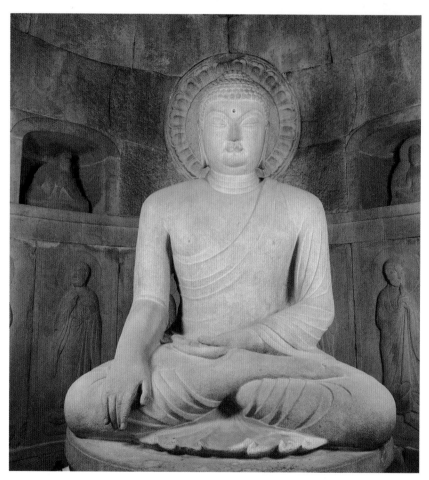

〈석굴암 본존불〉
국보 제24호, 751-774

〈백자 달항아리〉
국보 제262호, 조선시대

김홍도, 〈주상관매도(舟上觀梅圖)〉
종이에 수묵 담채, 164×76cm

3장
예술에서의 '우연'의 문제와 의미

1. 들어가는 말

우리는 살아가면서 우연이라고 하기엔 너무나 필연적이고, 필연이라고 하기엔 너무나 우연적인 요소들이 많이 섞여 있음을 적잖이 경험하게 된다. 우연(偶然, contingency)이란 사전적 의미를 보면, '함께 접촉하다. 동시에 맞아 떨어지다'의 뜻이다.[1] 우연은 필연성의 절대적인 결여로 빚어진 것이지만, 깊이 들여다보면 전적으로 원인 없이 일어나는 것처럼 보이는 현상이나 무원인(無原因)인 것만은 꼭 아니라 할 것이다. 우리의 의지와는 무관하게 어떤 일이든 일어날 수 있으며, 만약 어떤 일이 일어날 가능성이 조금이라도 있다면, 그 일은 언젠가는 일어나게 되고야 말 것이다. 영미에서 활동한 언론인이자 작가인 막스 귄터(Max Gunther, 1927~1998)는 그야말로 우연히 접하게 되는 행운의 요인이 무엇인가를 밝히면서, "아무도 그 이유가 무엇인지 알아낼 수 없을 때에도 이유는 존재한다. 이에 합당한 패턴이 있는 것이며, 우리 삶의 방향을 이끌어주는 무언가가 존재한다."[2]고 말한다. 이런 관점에서 보면, 전적으로 우연적이거나 우발적인 것은 없다. 모든 사건은 그에 앞서는 원인, 그리고 이후에 발생하는 결과와 연결되어 있는 것이다. 우리가 무지(無知)로 인해 과거와 미래를 모두 보지 못하기 때문에 사건은 허공에서 갑자기 튀어 나온 것처럼, 즉 우연인 것처럼 보일 때가 많다.[3]

1 이는 라틴어 '콘틴게레(contingere)'에서 유래한 것으로 'con(together)+ tangere(to touch)'이다.

2 Max Gunther, *The Luck Factor*, Harriman House, 1977, 2012(reprinted). 막스 귄터, 『운의 원리』 홍보람 역, 프롬북스, 2021, 16쪽.

3 Annie Besant, *The Ancient Wisdom*, 1897. 애니 베전트, 『우리는 어디에서 와서 누구이

우연은 논증된 진실도 아니며 이를 또한 증명할 방법도 없지만 엄밀하게 추적해보면, 우연은 합리적인 방식으로 다뤄질 수 있으며 이해될 수 있다. 필연성과 우연성이 서로 얽혀 있기에 양자를 분리시키면 사물의 실체를 정확하게 파악하기가 오히려 어려워진다. 그런 까닭에 사물의 본질이나 궁극적 실재를 결코 인식할 수 없다는 불가지론(不可知論)이나 모든 일은 미리 정해진 법칙에 따라 일어나므로 인간의 의지로는 도저히 바꿀 수 없다는 숙명론에 빠지게 된다. 필연성을 우연성과 구별하는 것은 구체적인 상황에서 가능한 일이지만, 어떤 당면한 문제에 관하여 본질적으로 중요하다고 생각되는 것은 필연의 측면을 지니고 있다. 대체로 우연이 필연을 좌지우지하지는 못한다. 그럼에도 우연이라 할 현상의 내면을 보면, 거기에도 또한 필연과 우연은 겹쳐 나타난다. 필연과 우연이란 상대적인 구별이며, 필연성은 항상 우연성을 수반하고 있다. 가령, 인간이 죽는다는 사실은 누구나 받아들일 수밖에 없는 필연적인 일이지만 어떤 사람이 언제 어느 곳에서 어떤 모습으로 죽느냐 하는 것은 개개의 상황에 따라 일어나는 우연의 결과이다. 즉, 필연이 우연을 통해서 나타나는 것이다. 이를 테면, 그 곳이 아니었다면 혹은 그 때가 아니었다면 등과 같이 특정한 장소나 시간이 아니었더라면 거기에 따른 우연은 일어나지 않았을 수도 있었을 것이라는 무수한 가정법 아래 놓이게 되고, 실제 우리가 이러한 상황을 경험하기도 한다.

　　원자론을 통해 고대 그리스 철학에서의 유물론을 주창한 데모크리토스(Democritus, B.C. 460년 무렵~380년 무렵)는 일찍이 '우주 속에 존재하는 모든 것은 우연과 필연의 열매'라고 했다. 그는 운동하는 원자가 아니라 운동의 특

　　고 어디로 가는가』, 황미영 역, 책읽는 귀족, 2016, 319쪽.

성이 원자에 내재해 있다고 보았다. 물질과 운동이 결부되고, 역사상 모든 것이 우연과 필연으로 얽혀 있음을 아주 잘 파악한 언급이다. 현실세계의 출현은 우연이지만 현실세계 안의 구체적 변화는 필연이다. 개별원자들은 저절로 운동하는 것이 아니라, 다른 원자들과의 관계를 통해 운동한다.[4] 세상에 태어난 출발점으로부터 모든 인간은 살아가는 매순간 선택에 따른 필연의 삶을 엮어 간다. 삶을 꾸려가는 과정에서 수 없이 만나게 되는 우연의 반복을 통해 인간은 존재와 삶의 필연성을 깨닫는 과정을 거쳐 죽음에 이르게 된다. 이런 과정을 염두에 두면서, 예술은 수 없이 진행되는 실험과 탐구의 모색을 통해 우연을 필연의 차원으로 끌어올리거나 필연을 우연으로 가장하는 일련의 과정을 목도하며 표현한다. 우연과 필연의 관계에 대한 탐색은 미술사조에서 끊임없이 나타났으나 우연성 자체를 예술의 한 과정으로 받아들인 단초는 근대에 들어와서이다. 20세기 초에 우연에 의한 가능성은 무의식 세계에 대한 관심으로 자리 잡게 되었다. 우연일수도 있는 필연이, 또는 필연일 수도 있는 우연이 발생하며, 이와 연관된 많은 부분들이 무의식의 논리와 초현실적인 잠재성으로 증명되기에 이르렀다.[5]

지적 탐색의 모든 분야를 넘나들며 포괄하는 아리스토텔레스(Aristoteles, B.C. 384~322)는 '현존하는 모든 것이 우연이다'라고 말한다. "영원히 아니면 시간의 경과 속에서 전개된 위대한 근원적인 힘들은 멈출 길 없이 작용하고 있다. 그것이 유용할지 아니면 해로울 것인지는 우연에 따를 뿐이

4 오지은, 「데모크리토스의 원자론에 나타난 필연과 우연의 의미」, 고려대 철학연구소 『철학연구』, 2007, no. 33, 107-136쪽.
5 이러한 관점에 대한 연구로는 성시화, 「우연성에 기반한 필연적 형상표현 연구」, 이화여자대학교 디자인대학원, 디자인학과 정보디자인전공, 2010이 있다.

다."[6] 근원적인 힘들은 에너지의 형태로 작용한다. 시간의 오랜 흐름 속에 근원적인 힘들은 지속될 것이지만, 그것이 막상 유용할지 어떨지는 우연에 따른다는 괴테(Johann Wolfgang von Goethe, 1749~1832)의 앞서 언급은 음미할 만하다. 그러나 근원적인 힘의 성질에 대한 우연 혹은 필연의 언급은 아예 없고 작용에 있어서의 유용할지 혹은 해로울지의 여부만 우연에 따르는 것으로 보면서 이른바 '잠언과 성찰'의 형식에 기대어 던진 괴테의 언급은 매우 일면적으로 들린다. 왜냐하면 유용성 여부에 필연적인 개입이 있었는지는 알 수 없는 일이기에 우연성을 원용한 것으로 보인 까닭이다. 우리는 때론 알 수도 없고, 이해할 수도 없는 영역을 신의 영역으로 돌리기도 한다. 신의 영역과 관련하여 "우리는 자연을 연구하면서는 범신론자이며, 시를 쓰면서는 다신론자이고, 도덕적으로는 유일신자"[7]가 된다. 야코비(Friedrich Heinrich Jacobi, 1743~1819)에게 보낸 편지(1813. 1.6.)에 쓴 괴테의 문구는 인간이 맺고 있는 신과의 삼중적인 연관 속에서 인간 삶의 범주에 중요한 자연과 시, 그리고 도덕의 범주를 언급한 점이 이채롭다. 괴테에 따르면, 자연에 대해선 범신론적 접근이요, 시적 발상은 다신론의 결과물이며, 도덕을 관장하는 영역은 유일신의 관할인 것이다. 이렇듯 신에 관한 일관된 입장이 아니라 필요에 따라 다양한 입장이 적용된다. 범신론은 자연과 신의 대립을 인정하지 않고, 일체의 자연은 신이며, 신은 곧 일체의 자연이라고 하는 종교적 관점 또는 철학적 관점이다. 다신론은 여러 형태의 신들을 믿고 숭배하는 다원성을 전제한다. 다신교는 인간을 포함한 우주의 변화가 다양한 신의 지배 아래 있다고 믿는 신앙이다. 유일신론은 유

6 괴테, 『잠언과 성찰』, 장영태 역, 유로, 2014, 17쪽.
7 괴테, 앞의 책, 20쪽.

신론 중에서도 오직 유일자(唯一者)로서의 신神만을 인정하는 입장이다. 종교학자들은 이 유일신론을 인간의 종교적 의식의 진화과정에서 가장 발달한 마지막 단계로 본다. 대체로 유대교, 기독교, 이슬람교가 여기에 속한다. 이는 여러 신들 가운데 최고의 신만을 인정하는 단일신론(單一神論, henotheism)과는 다르다. 신이 하나라는 것과 유일하다는 것은 그 의미가 다르다. 즉, 신이 하나만 존재한다는 것과 많은 신들 가운데 유일한 신을 세운다는 점에서 그러하다. 필연의 근거이자 아울러 우연의 근원마저도 신인 것이며, 이는 모든 존재 속에 현존하는 한에서 내재적이고 각각의 현실적 존재를 넘어서 있는 것과 같은 양상으로 초월적이다.

우리는 자신이 합리적 이성의 관점에 서 있다고 전제하고서 스스로 세상을 혹은 대상을 아주 잘 알고 있다고 흔히 과대평가한다. 그 결과 사건들에서 발생하는 우연과 운의 개입이나 역할을 과소평가하기도 한다. 우연은 온갖 필연의 매듭에서 생겨나며, 그것은 객관적으로 드러나지만 내적이며 본질적인 것은 아니다. 우연이 특히 문제가 되는 것은 대량으로 혹은 간헐적으로 반복해서 일어나는 현상의 경우이다. 우리는 자연현상이나 일상생활 현장에서 각각의 우연이 발생하는 빈도가 많은 경우를 상정해 볼 수 있다. 작가들이 작업과정에서 의도했든 의도하지 않았든 결과물을 들여다보면 어떤 행위나 소재, 기법 등 우연적인 것들의 개입으로 인한 효과가 잘 드러나 있기도 하다. 예술행위에서의 '자유로움'을 강조할 때 더욱 그러하다. 특히 질서와 조화, 규범을 강조한 것이 고전예술이라면, 현대예술은 자의적이고 우연적인 것을 반영하여 미적 현실의 여러 모습을 더욱 잘 보여준다. 우연은 원래 예측할 수 없고, 이해할 수도 없다. 예측해 보고 이해하려는 노력으로 우리는 우연성의 크기를 생명현상에서 탐구하며, 그리고 수학적 · 통계적 확률로 접근하기도 한다. 때로는 역사의 현장

에서 우리는 우연의 개입으로 인해 뒤바뀐 역사흐름의 기록을 확인하기도 한다. 이처럼 우리가 맞닥뜨리는 우연에 대한 학적 의미가 무엇인가에 대한 성찰을 토대로, 이어서 예술에서 우연이 어떻게 등장하고 개입하며 그 미적 의미는 무엇인가를 살펴보려고 한다.

2. 우연의 학적 의미

1) 생명현상과 우연

생명체는 외부자극에 반응하며, 자발적인 내적·외적 역동성을 보이며 성장과 노화, 재생산 혹은 자기복제의 과정을 지속하며 생명을 유지한다. 데카르트(René Descartes, 1596~1650)에서 비롯한 생명에 대한 기계론적 관점은 근대사상의 진전과 더불어 등장한 기계 장치와의 유추 혹은 유비(analogy, analogia)로서 묘사된다. 기계론은 생명 현상을 여러 세부 요소들의 인과론적이며 기계적인 상호작용의 결과로 본다. 생명의 본질에 대한 이론적 고찰로서 20세기에 가장 널리 알려진 문헌인『생명이란 무엇인가』(1944)[8]에서 에르빈 슈뢰딩거(Erwin Schrödinger, 1887~1961)는 생명에 대해 양자역학과 고전 열역학을 접목시켜 통계 열역학적 해석을 시도한다. 이는 기계론적이며 환원주의적인 요소를 그다지 두드러지게 갖지 않는다. 슈뢰딩거는 생명체가 열역학적 열린계(open system)라는 점에 주목한다. 물질과

8 Erwin Schrödinger, *What is Life?*: *With Mind and Matter and Autobiographical Sketches* (Cambridge University Press, Cambridge, 2012). 에르빈 슈뢰딩거, 『생명이란 무엇인가』, 서인석, 황상익 공역, 한울, 2017.

에너지의 교환이 일어나는 열린계에서는, 고전적인 닫힌계(closed system)에서 성립하는 열역학 제2법칙이 국소적으로 적용되지 않을 수 있다.

현대의 생명과학이 밝히고 있는 극히 다양하고 복잡한 분자 작용의 기본원리가 작동하기 위해서는 우선 생명체계가 평형 상태에서 떨어져 있어야 한다는 전제가 필요하다. 러시아 태생의 벨기에의 화학자이며 노벨 화학상을 수상한 일리야 프리고진(Ilya Prigogine, 1917~2003)의 『혼돈으로부터의 질서』(1984)[9]에서는, 이러한 비평형 상태의 열린계에서 미시적인 요동의 증폭에 의해 안정적인 국소적 질서가 자발적으로 생성될 수 있다고 설명한다. 생명현상의 출현 이후, 자기조직화(self-organisation)라는 일반적이고도 핵심적인 개념이 제기되면서, 생명에 대한 관점이 과도한 기계론, 환원주의 및 결정론에 의존하게 되는 경향에 대안적인 시각을 제시할 수 있게 되었다. 이러한 시각은 획기적인 관점의 이동이요, 변화라 하겠다.

슈뢰딩거는 세포로부터 조직, 기관, 개체에 이르는 다양한 차원에서 치밀하게 정렬된 위계구조를 갖는 생명체가 필연적인 '무질서도(entropy)'의 증가라는 물리적 법칙을 우회하는 방식을 설명하려고 시도한다. 이러한 시도로 그는 정보라는 현대 과학의 중요한 개념을 생명 현상에 도입한다. 열린계 혹은 다체계로서의 생명체는 통계역학적 항상성(homeostasis) 유지를 통해 내부 정보를 보존한다.[10] 무질서로부터 나와 질서를 찾아가는 항상성

9 Ilya Prigogine & Isabelle Stengers, *Order Out of Chaos: Man's New Dialogue with Nature* (Bloomsbury, London, 2018); 일리야 프리고진, 이사벨 스텐저스 공저, 『혼돈으로부터의 질서』, 신국조 역, 자유아카데미, 2011.

10 '항상성'과 연관하여 작가 이매리의 최근 그리스 크레타 국립미술관에서의 전시 (2023, 6.23~8.8)는 주목할만하다 . 〈Poerty Delivery〉(연작, 2021), 〈창세기〉(연작, 2020)에 이은 〈항상성〉(2020-2023)은 생성과 소멸의 문제를 존재의 근원에 대한 물음과 더불어 다룬 것으로 깊이 음미할만하다.

의 유지는 거의 안정적일 수밖에 없다. 그렇기 때문에 개체가 보존하고 있는 정보는 유전을 통해 다음 세대에서 재생산 되어야 할 필요가 있다. 이를 위해 슈뢰딩거는 유전 정보가 저장되어 있는 비주기적 결정(aperiodic crystal)과 같은 물질이 세포 내에 존재해야 할 것이라고 제안한다.[11]

생물은 정교한 조직 체계를 갖추고 있다. '생명 체계'는 낮은 수준으로부터 높은 수준에 이르는 계층 구조를 이룬다. 수준이 높아질 때마다 더 낮은 수준의 특징으로는 설명할 수 없는, '뜻밖에 나타나는 의외의 성질'이 생겨난다. 생물학에서는 세포를 '생명 현상'이라는 의외의 성질이 나타나는 최소 단위로 본다. 세포의 특성을 구분하는 가장 중요한 기준은 핵의 존재 여부이다. 핵은 유전 물질인 유전자가 들어 있는 세포기관 가운데 하나로서, 핵이 생기기 이전의 세포인 원핵세포, 핵을 가진 세포인 진핵세포로 나뉜다. 그 구조에 약간의 차이가 있을 뿐 동물과 식물, 그리고 일부 미생물은 기본적으로 같은 진핵세포로 되어 있다. 반면 박테리아는 모두 원핵세포이다. 미생물은 대부분 세포 하나가 곧 개체인 생명체이다. 미생물의 다양성은 지구상 다른 모든 생물의 다양성을 합친 것보다도 더 크다.

생명현상과 연관하여 오늘날의 분자생물학은 분자 수준을 벗어나 시스템 수준으로 연구 범위를 넓히고 있다. '시스템 생물학'은 수준별로 수많은 유전자와 단백질, 화합물 사이를 오가는 상호작용 네트워크를 규명하여 그 수준에서 생명 현상을 이해하려고 한다. 과학은 환원적 및 전체론적 분석을 가능케 하는 기술과 더불어 미래를 보는 비전에 힘입어 발전한다. 분자생물학의 눈부신 발전을 기반으로 20세기 후반을 생명과학의 시대로 만드는 데 크게 기여한 자크 모노(Jacques Lucien Monod, 1910~1976)는 『우연과

11 성백경, 「이론으로 조망하는 생명 현상」, 『생명과학』, 분도78, 2019. 12. 20.

필연-현대생물학의 자연 철학에 관한 에세이』(1970)에서 진화는 우연히 생겨나는 것이라고 밝힌다.[12] 자크 모노는 생물이 갖고 있는 특성으로 불변성과 목적성을 든다. 목적성은 생물의 정의에 필요조건이기는 하지만 충분조건은 아니다. 그것은 생물과 인공물을 구분하는 객관적 기준이 아니기 때문이다. 그는 불변성이 목적성에 선행하며 목적성은 불변성에서 나온 2차적 특징이라고 주장한다. 불변성을 유지하기 위한 것으로 목적성이 작용한다. 불변성이 어떤 방향을 향해가는 길목을 시간적으로 길게 그리고 멀리 보면 분명히 목적성이 뒤따르는 것으로 보인다. 불변성에 대한 합리적 근거를 유일하게 목적성이 대준다. 불변성과 목적성의 연결이 매우 합목적적인 해석으로 보인다. 불변하면서도 궁극의 어떤 목적을 향해 진행하고 있기 때문이다. 이러한 합목적적 해석은 미의 해석에도 유효하다.

인생의 심오한 의미와 생물학적 인간을 연결한 사상가인 자크 모노는 생명 현상에 대한 기계론적, 환원주의적 견해를 전형적으로 보여준다. 초창기 분자생물학의 선구자인 자크 모노의 관점은 생명체의 모든 특성이 유전자에 이미 규정되어 있는 정보와 이를 복제, 전사, 번역하는 분자 기계의 작동 과정에 의해서 결정된다는 것이다. 이러한 유전 정보의 자가 해석을 통해 합성된 여러 종류의 단백질에 의한 생화학적 대사가 진행되고 그 최종 산물이 다시 대사 경로의 초기 단계에 영향을 미치는 피드백 회로에 의해 제어되는, 철저히 환원주의적인 과정을 통해 전체적인 항상성이 유지된다. 자크 모노에 따르면, 유전 정보와 정교한 분자 기작은 우연에

12 Jacques Lucien Monod, *Chance and Necessity: Essay on the Natural Philosophy of Modern Biology.* 원제 : *Le hasard et la necessite.* 자크 모노, 『우연과 필연』, 조현수 역, 궁리출판, 2010.

의해 발생하여, 확률적 유전자 변이에 의해 추동되는 진화 과정의 결과로 나타나는 과도적 현상이다.[13] 확률적 접근으로 파악되지 않은 영역은 우연의 몫이다.

생명의 출현은 분자적 차원의 미시세계에서 우연히 일어난 '변이'의 결과이다. 진화란 생명체의 본질적인 속성이 아니라 전적으로 우연적 속성이다. 미시세계에서 일어나는 우연의 지속적인 반복과정이 거시세계의 필연을 만들어낸다. 원인에 따른 결과가 단일하고 예측 가능하다는 '결정론적 세계관'은 17세기 과학혁명 이후 과학계의 주류를 이끌어왔으며, 필연적인 인과관계가 지배하는 이 우주에 우연성이 자리할 곳은 없었다. 진화의 원천은 물질의 미시적 차원인 양자세계에서 일어나는 우연적 요란(擾亂)들, 즉 '불확정성의 원리'의 지배로 인해 어떻게 일어날지를 본질적으로 전혀 미리 예측할 수 없는 것이다. 생명 자체에 내재한 우연성과 필연성을 규명하고자 하는 자크 모노는 그 자체로 내적 정합성을 갖는 진정한 과학을 목적으로 삼아야 한다고 말한다.

한편, 목적원리가 생물권 안의 생물체에만 작용한다고 보는 생기론은 생물계와 무생물계를 근본적으로 구분한다. 이와 달리 물활론은 생물권뿐 아니라 우주 전체에서 일어나는 일에 관여한 보편적 목적 원리를 가정한다. 그런데 우주에 어떤 목적적인 진화의 추진력이 있다고 보는 물활론의 오류는 인간 중심적인 환상에서 빚어진 것이라고 자크 모노는 생각한다. 이에 반해 다윈(Charles R. Darwin, 1809~1882)은 인간을 우주 전체의 중심이 아니라 단지 자연적 후계자의 하나로 본다. 생물계에서 진화에 이르는 기초적 사건들은 미시적이고 우연적이며 목적적 기능과는 전혀 무관하다.

13 성백경, 앞의 글.

진화는 우연의 영역에서 출발하여 가장 확실한 필연으로 향해 가는 것이다. 생명체를 특징짓는 세 가지 속성은 합목적성, 자율적 형태발생, 복제의 불변성이다. 합목적적인 의도의 본질은 종(種)을 특징짓는 불변성의 내용을 한 세대에서 다음 세대로 전달하는 근거를 마련하는 데 있다. 이에 따라 본질적인 의도의 성공에 기여하는 모든 구조와 성능 및 모든 활동이 '합목적적'이라고 불릴 수 있다. 불변성과 합목적성은 실제로 생명체를 특징짓는 속성에 해당하지만, 자발적인 구조형성은 속성이라기보다는 메커니즘으로 간주된다. 복제의 불변성은 고차원적인 질서를 갖춘 구조를 복제하는 능력이다. 생명체의 합목적적 장치 덕분인데, 이 합목적적 장치는 지극히 복잡한 과정을 잘 수행한다.[14] 이는 무엇보다도 합목적적이기 때문에 가능한 일이라 하겠다.

불변성과 합목적성의 우선관계에 대해 유일하게 받아들일 수 있는 가설은, 다윈의 자연선택설이다. 불변성이 필연적으로 합목적성에 우선한다. 고도로 발달되어 가는 합목적적 구조들이 출현하여 진화를 거듭하고 점진적으로 개선되어 나갈 수 있었던 바는 이미 불변성이란 속성을 지니고 있는 어떤 구조에 많은 우연인 요란들이 계속해서 돌발적으로 발생해 왔기 때문이다. 자연선택설은 불변성을 일차적인 속성으로 여기고 합목적성을 불변성으로부터 파생되어 나온 이차적인 속성으로 생각한다. 그리하여 이제까지 제시된 여러 이론들 가운데 유일하게 '객관성의 공리'에 부합하는 이론이 된다. 진화란 곧 생명의 약동으로서, 어떤 목적인이나 작용인도 갖지 않는다. 인간은 물론 진화가 도달한 최고의 단계지만, 진화란 결코 인간을 목적으로 지향하여 이루어진 것은 아니다. 20세기 후반에 이르러 진

14 자크 모노, 앞의 책, 15-39쪽.

화론에 결부된 인간중심주의적인 환상이 사라지게 되었다. 생명권은 미리 예측 가능한 대상이나 사건들을 포함하고 있는 것이 아니라, 그 자체가 어떤 특수한 사건을 이룬다. 그러므로 본질적으로 예측 불가능하다. 우리는 우리 자신이 어떤 필연적인 이유에 의해서 존재하는 것이기를 원한다. 우주의 궁극적 실재는 본질적으로 불변적인 형상들 속에 있으며, 우주의 유일한 실재는 운동과 진화 중에 존재한다. 어떤 미시적인 존재도 양자적 차원의 요란을 겪지 않을 수 없으며, 이런 양자적 요란들이 시스템 내에 쌓이면 구조가 점차 변화를 겪게 된다. 이 미시적 요란들 중 몇몇은 유전자상에 배열되어 있는 몇몇 원소들에게 다소간 변화를 가져다 줄 것이다. 돌연변이가 지니는 유기체의 기능상 '중요한 의미'가 드러나게 되고, 이러한 변화는 우연에 의해 일어나는 것이다. 우연은 유전암호의 텍스트를 변경시킬 수 있는 유일한 원천이며, 진화라는 경이적 건축물을 가능하게 하는 근거이다.[15]

우연적인 사건들이 일단 유전자 구조에 새겨지고 난 뒤에는 기계적으로 충실하게 복제된다. 이는 우연의 세계에서 나와 필연의 세계로 나아가는 과정의 길목이다. 자연도태 혹은 자연선택이 작용하는 영역은 생존에 적합한 형질에 대한 요구가 지배하는 영역으로서 우연이 배제된 영역이다. 진화의 양극단에는 지적 욕구의 탐색이 펼쳐지고 있으며, 이는 살아남기 위한 지적인 모색인 것이다. 복제능력을 가진 구조들 주위에 어떤 합목적적 장치가 구축되는 진화가 일어난다. 운명이란 여러 상황에 맞닥뜨리거나 부딪치며 충돌하는 중에도 앞으로 나아가면서 쓰여 지는 것이지, 결코 먼저 쓰여져 있는 것이 아니다. 우리의 운명은 인류가 출현하기 이전부터

15 자크 모노, 앞의 책, 41-71쪽.

미리 쓰여 있던 것이 결코 아니다. 인류의 출현이 유일무이한 사건이라면 그것은 인류의 출현 가능성이 거의 없었기 때문일 것이다. 우주는 생명으로 충만해 있지도 않았고, 생명계는 인간으로 충만해 있지도 않았다.[16] 수십만 년에 걸친 인간의 문화적 진화는 인간의 신체적 진화에도 영향을 끼쳤다. 인간의 행동이 자동적으로 행해지던 것을 넘어서 문화적 성격을 띠게 된 이후부터는 문화적 특징 자체들이 생물의 생존에 필요한 최소한의 염색체의 진화에 압력을 가하게 되었다.

『우연과 필연』의 출간 후 50년에 걸쳐 인간유전체 해독이 빠르게 진행되어 인간유전체 염기 서열 최종본이 밝혀졌다. 유전체 정보의 누적과 바이오 기술 발전은 유전체 합성을 가능하게 했다. 생명 현상에 대한 관찰과 실험에 근거하여 생물의 특성을 탐구하는 일은 생명 현상을 더 잘 이해하기 위해 '방법론적'으로 생명 시스템을 구성 부분들로 나누어 분석한다. 이러한 분자생물학의 환원적 분석법이 생명 현상을 상당 부분 해명해준 것은 분명하다. 생명 현상이라는 의외의 성질은 세포에서 개체에 이르기까지 모든 수준에서 구성 요소가 정해진 규칙에 따라 서로 치밀하게 연관되어 작용한 결과이다. 만약 이들 구성 요소 가운데 어느 하나라도 규칙을 벗어나 작용하면 곧바로 전체 시스템에 이상이 생기게 된다. 유전자는 생명 시스템의 근저에 자리하면서 시스템 작동에 필요한 정보를 쥐고 있다. 그러나 어떤 유전 정보를 언제 어떻게 읽어낼지는 시스템 전체의 복잡한 조절 역학이다. 유전자는 시스템 안팎을 오가는 다양한 신호들과 얽혀 네트워크를 이룬다. 따라서 생명을 밝히는 데 있어서 유전자만 아는 것으로는 충분하지 않다. 오늘날 분자생물학은 곧 유전자로 환원될 수 있는 그런

16 자크 모노, 앞의 책, 195-225쪽.

단순한 지식 체계가 아니다. 우연적 요소가 끊임없이 개입되기 때문일 것이다. 여기에 합목적적 이해와 해석이 필요하다.

2) 자연과 역사에서의 우연의 개입

조그만 변화가 쌓이면서 큰 변화를 일으키는 우연의 대표적인 예가 앞서 살펴본 바와 같이, 생물의 진화이다. 돌연변이라는 우연이 자연선택이라는 여과지를 거치면서 새로운 종(種)이 생긴 것이다. 생물의 다양한 종은 우연이 쌓이고 쌓여 생긴 필연적인 산물이다. 복수의 우연들이 더해지면서 확률적으로 예측할 수 있는 세계가 된다. 도쿄대학 경제학부 명예교수이며 계량경제학과 수리통계학 분야에서 많은 업적을 남긴 다케우치 케이(竹内 啓, 1933~)는 자연과 인간 사회에서 우연이 갖는 적극적 의미를 밝힌다. 주지하듯, 우리는 부모의 유전자의 조합이라는 우연으로 태어난다. 살아가는 과정에서도 수없는 우연과 만난다. 따라서 스스로 행운을 불러오거나 불운을 대비할 수 없이 단지 만나고 부딪힐 뿐이다. 그럼에도 앞에 언급한 막스 귄터의 생각대로, 행운을 가져 올 인자(因子)가 무엇인지 알아낼 수 없을 때에도 우리는 그 이유를 추적하여 이에 합당한 패턴을 찾는 일이 무엇보다 중요하다.

불확실한 미래에 직면하는 것은 많은 가능성을 예측하며 상상하는 일이고 오히려 상상의 세계를 풍부하게 한다. 객관성의 공리는 과학적 지식을 위한 조건인데, 이것은 입증될 수 없는 공리이다. 마치 '세계가 합리적이다'라는 전제와도 유사하다. 세계가 합리적이고 인간의 지성이 그 합리성을 파악할 수 있다는 전제 위에서만 '과학적 지식'은 구축될 수 있다. 사유와 실제 경험 사이의 체계적인 대면을 통해 확보되는 '자연은 객관적이다'라는 객관성의 공리는 입증 불가능하다. 공리 그 자체는 입증 불가능하면

서도 그 공리를 바탕으로 모든 것들이 입증된다. 그것은 마치 칸트가 주장하는 시·공간처럼 공리는 인식을 위한 선천적인 조건이다. 수리통계학에서는 우연적 변동을 확률로 표현하고, 이를 통계적 방법으로 처리한다. 우연은 확률론과 통계학으로 대부분 극복되었고, 그 결과 우연은 어느 정도 길들일 수 있게 되었다. 다케우치 케이는 복수의 우연이 서로 상쇄하는 형태로 작용하면 덧셈적 우연이며, 우연이 서로 누적되어 예측불허의 상황이 더욱 증폭되는 경우를 곱셈적 우연이라고 말한다.[17] 덧셈과 곱셈으로 표현하여 우연이 미친 강도(強度)를 비교적 정확하게 전달한 것으로 보인다.

우연을 길게 관찰해보면 그것이 비록 낮은 수준이지만 확률적으로 일어남을 알 수 있다. 그런데 우연히 확률적으로 일어난다는 것은 무엇을 뜻할까. 이는 앞서 언급한 우연을 길들인다는 것과 맥락이 닿는다. 즉, 확률적 접근을 통하며 어느 정도 낯설지 않으며 마치 길들여진 것처럼 낯익게 접근할 수 있다는 말이다. 우연은 필연의 단순한 방해물이 아니라 이 세상을 활기차고 가치 있는 것으로 만드는 근본적인 요소가 되기도 한다.[18] 우연으로 인한 긴장감의 유발, 그리고 이러한 팽팽한 긴장감의 유발은 우리를 정서적으로 각성시키고 활기차게 한다는 뜻에서 그러하다. 본질적으로 우연이 존재하고 이것이 인간의 삶에 어떤 형태로든 영향을 미친다면, 인간이 완전히 합리적으로 행동한다는 것은 불가능해 보인다. 확률론의 도입으로 '우연'을 어느 정도 극복했다는 것은 자연에 관한 인식의 측면에서, 그리고 인간 삶의 방식에서 완전히 옳은 지적은 아니라 하겠다.[19] 왜냐하

17 다케우치 케이, 『우연의 과학-자연과 인간 역사에서의 확률론』, 서영덕·조민영 역, 윤출판, 2014, 4쪽.
18 다케우치 케이, 앞의 책, 12쪽.
19 다케우치 케이, 앞의 책, 18쪽.

면 확률적 접근이라 하더라도 우연의 완벽한 극복이란 지극히 어렵기 때문이다.

우연과 필연을 한 벌이나 한 쌍으로 생각할 때 '우연이 아닌 것이 필연'이라기보다는 '필연이 아닌 것은 우연의 소산이다'라는 것이 더 자연스럽다. 어디까지나 중심축은 필연이고 우연은 부수적으로 전개되는 까닭이다. 여러 현상과 요소로 인한 불확실성이 증대하고 있긴 하나 그럼에도 우리는 기후변화의 관측에서처럼 예측 가능한 세계에 살고자 원하기 때문이다. 일반적으로 일어날 가능성이 대단히 낮은 어떤 사건이 일어났을 때, 그것은 전적으로 우연이라고 우리는 말하지만, 그것은 우연성의 정도 문제이지, 우연이냐 필연이냐 확연하게 둘로 갈라지는 문제는 아니다. 그런데 과학적 논리적 필연성의 연결고리가 전혀 보이지 않는 사물의 현상을 우리는 우연이라고 한다. 따라서 인과관계에서 볼 때, 아무런 연고 없이 '우연'이 일어날 수도 있다.

신의 의지와 우연의 문제를 보면, 만물 사이의 질서를 구성하는 원리로서의 이성에 따라 일어나는 것이 본래의 필연이라면, 신의 의지로 만들어진 것은 이를테면 우연이다. 신이 행하는 '기적'은 인간의 합리적 이해를 넘어선 것으로 인간의 입장에서 보면 우연이 관장하는 영역이다.[20] 순수한 '우연', 즉 아무런 이유도 없이 발생하는 '현상'이나 '사건'의 존재를 받아들이는 것은 인간에게 불가해한 일이다. 우연에 대한 최소한의 근거나 이유가 없다면 그것은 순수한 우연일 것이다. 우주에는 필연성의 테두리에 들어가지 않는 우연성이라는 것이 존재한다. 우연성에는 극한의 완전한 균일성을 가져오는 성질을 지닌 우연성, 그리고 누적됨에 따라 정보로 작용

20 다케우치 케이, 앞의 책, 38쪽.

해 일정한 환경에서 새로운 질서를 만들어내는 우연성이 있다. 하나는 열역학적 계에서 일로 전환될 수 없는, 즉 유용하지 않은 에너지를 기술할 때 이용되며, 무질서도라고 표현하는 엔트로피의 증대를 가져온다. 다른 하나는 정보량의 증대를 초래한다.[21] 우연히 만들어진 새로운 질서가 정보시스템에서 인식됨으로써 안정적으로 유지되는 것이다. 이른바 빅 데이터 (Big data)는 기존의 관리 방법이나 분석 체계로는 처리하기 어려운 엄청난 양의 데이터이다. 정보화의 시대에 빅 데이터를 활용하는 일은 정형·반정형·비정형 데이터의 집적물로부터 그 가치를 추출하여 정보를 분석하고 유익하게 이용하는 데 크게 도움이 된다. 그럼에도 다른 한편, 수많은 개인정보의 집합인 빅 데이터는 사생활 침해라든가 보안의 측면에서 노정된 문제를 보완해야 할 것이다.

우연성의 크기나 빈도를 우리는 확률로 접근하여 가늠한다. 우연적인 현상이 출현할 가능성의 크기를 수량적으로 표현한 것이다. 확률이란 사건이 일어나는 확실성의 척도인 것이다. 우연적인 현상이 누적되면 점차 서로 상쇄되는 경향이 있고 거기에 따른 일정한 패턴이 나타난다.[22] '우연'을 수학적으로 표현한 모형으로서의 확률개념은 객관적인 현상을 기술한 것이어야 한다. 다윈은 생물의 진화를 돌연변이라는 우연이 자연선택으로 선별되어 누적됨에 따라 새로운 종(種)이 만들어지는 창조의 과정으로 보는 바, 자연선택은 우연을 설명하는 기제이다. 돌연변이는 우연히 일어난다. 그리고 돌연변이가 일어나는 방향성은 처음부터 있는 것은 아니지만 자연선택의 축적으로 인해 방향성이 생겨난다. 애초에 없던 방향의 성격

21 다케우치 케이, 앞의 책, 57쪽.
22 다케우치 케이, 앞의 책, 74쪽.

을 규정하는 것이 곧 진화이다. 유전자에는 여러 수준이 있어서, 어떤 유전자는 다른 유전자의 작용이 발현하는 것을 제어하기도 한다. 상위 유전자에서 생기는 돌연변이는 한 번에 큰 형질변화를 가져와 이전과는 다른 새로운 종이 출현하게 된다.[23]

캐나다의 과학철학자인 이언 해킹(Ian Hacking, 1936~)은 '우연을 길들이는 것'에 대해 논의한다. 우리는 우연을 접할 때 낯설고 서투른 느낌을 갖고서 당황하기도 한다. '길들이는 것'은 낯선 것을 낯익게 하는 것이며 서투른 일에 익숙하게 됨이다. 19세기 말 미국의 철학자 퍼스(Charles Sanders Peirce, 1839~1914)는 '감각의 거리 어디에나 우연은 쏟아져 내린다.'라는 시적 표현을 빌어 감각으로부터 오는 우연성을 언급하며 결정론에 반(反)하는 입장을 취했다. 자연과학이 주장하는 외관상의 보편적 법칙은 우연의 작용이 낳은 산물이며, 세상은 환원불가능한 우연성을 띠고 있다고 퍼스는 주장했다. 이성이 주도적인 시대에는 우연이 들어설 자리는 전혀 없다. 합리적 인간은 우연을 외면함으로써 불변의 법칙을 도구 삼아 혼란을 가릴 수 있었다. 그럼에도 세계가 종종 우연한 것으로 보이는 이유는, 단지 우리가 세상의 은밀한 근원적인 힘이 보여 주는 필연적인 작용에 대해 알지 못하기 때문일 것이다. 확률에 대한 수학, 곧 우연론은 불완전하기는 했지만 역설적으로 지식의 부족함을 보완해주는 필수적인 도구인 것이다.[24]

23 다케우치 케이, 앞의 책, 152쪽.
24 Ian Hacking, *The Taming of Chance*, 1990. 이언 해킹,『우연을 길들이다- 통계는 어떻게 우연을 과학으로 만들었는가?』, 정혜경 역, 바다출판사, 2012, 「01 우연을 길들인다는 것」.

3. 예술에서의 우연의 등장과 의미

1) 미적 우연과 진리

아리스토텔레스는 『시학』에서 오류와 연관하여 다음과 같이 말한다. "오류를 범했으나, 그럼에도 그로 인해 예술의 목표에 도달할 수 있다면 그 오류는 정당화될 것이다. 하지만 만일 시 예술의 특별한 법칙을 어기지 않으면서 목표가 더 잘 성취될 수 있다면, 오류란 정당화되지 않는다. 왜냐하면 모든 종류의 오류는 가능하다면 피해야 하는 까닭이다. 다시 말해 오류가 시 예술의 근본요소를 손상하고 있는가 혹은 그것에 대한 어떤 우연성을 손상하고 있는가 하는 문제이다."[25] 이와 연관하여 참과 오류의 관계를 생각해보면, 오류란 '그릇되어 이치에 맞지 않는 일'이며 사유의 혼란으로 인해 논리적 규칙을 소홀히 함으로써 빚어지는 바르지 못한 추리이다. 아리스토텔레스는 시 예술에 있어 발생하는 모든 오류를 가능한 한 피해야 하지만 그럼에도 불구하고 오류가 일어날 경우를 두 가지로 나누어 언급한다. 즉, 시 예술의 근본요소를 손상한 경우와 우연성을 손상하고 있는 경우이다. 아리스토텔레스는 근본적인 요소, 즉 필연적인 부분과 우연적인 요소로 나누어 보면서 필연적인 근본요소에 오류가 발생하는 경우를 치명적으로 보고, 오류로 인한 우연성의 손상에는 별 무리없이 대하며 이를 용인하고 있는 듯하다. 그런데 실제로 근본적인 요소와 우연적인 요소를 명확하게 구분하기란 매우 어려운 일이다. 여기서 근본적인 요소라고 할 필연성과 더불어 우연성이 서로 짝을 이루어 보완될 때에 시 예술의 목표에 온전하게 도달할 것이라고 추정해 본다.

시 예술에서의 시란 "미적 우연 혹은 우유성(aesthetic accident)에 의하여

25 Aristotle, *Poetics*, trans. S. H. Butscher, London: Macmillan & Company, 1911, sec. XXV.

진리를 내포하고 있을 수는 있으나, 이것이 시적 본성을 이루는 부분은 아니다."[26] 미적 우연에 참된 이치, 곧 진리가 내포되어 있다 하더라도 이것이 곧장 시적 본성의 부분을 이루는 것은 아니라는 말이다. 그런데 우연한 일에 어떻게 진리가 내포될 수 있는가. 이는 곧 우연과 진리 간의 관계를 어떻게 설정할 것인가의 문제이기도 하다. 진리의 문제는 필연과 우연으로 양분되는 것이 아니라 서로 섞여 있을 수 있다. 미적 우연이 시의 본성을 이루는 부분은 아니지만 어떻든 진리를 내포하고 있다는 점이 중요하다. 물론 시적 본성 혹은 시의 본성이란 무엇인가에 대해서는 시의 여러 장르에 따른 차이나 보는 관점에 따라 다소간 다를 것이다. 중요한 점은 우연 속에 이미 진리의 일부가 내재되어 있다는 것이다. 말하자면 우연의 진리인 셈이다.

1950년대에 활동한 비트 세대를 이루는 주축의 한 사람으로서 전쟁 중의 군국주의, 산업화의 물질주의, 그리고 성적 억압에 반대한 미국의 시인 앨런 긴즈버그(Allen Ginsberg, 1926~1997)는 '자연스러운 시선-우연한 진실' 이라는 새로운 시각적 방법을 창안했다.[27] 의도된 시선이 아니라 그저 자연스런 시선 가운데 진실을 우연히 발견한다는 것이다. 그는 1956년에 발표한 대표 시 「울부짖음(Howl)」에서 같은 세대의 영혼들이 느끼는 정서를 표출했다. 그의 시는 "나는 내 세대 최고의 영혼들이 광기로 파괴되는 것을 보았다. 허기와 신경증으로 헐벗은 채,"로 시작한다. 그는 획일적이고 순응적인 사회를 거부하며 감정을 있는 그대로 받아들이는, 날 것 그대로의

26 Sidney Zink, "Poetic Truth", *The Philosophical Review*, 54, 1945, 133쪽.

27 Martin Gayford, *The Pursuit of Art: Travels, Encounters and Relations*, London: Thames & Hudson Ltd., 2019. 마틴 게이퍼드, 『예술과 풍경』, 김유진 역, 을유문화사, 2021, 267쪽.

삶에서 정신적인 자유와 해방을 갈망했다. 즉, 자유와 해방에의 갈망은 예술적 충동의 원천이며 이성과 논리에 앞선 자연스러운 시선인 것이다. 이러한 측면은 우연의 진실에 맞닿아 있다.

우리가 일상적으로 사용하며 스스로 소망하기도 하는 '뜻밖의 재미나 기쁨', '의도하지 않은 행운이나 발견'의 경우를 떠올려 볼 수 있다. 얼마 전 "뜻밖의 발견, 세렌디피티"를 주제로 한 전시가 있었음은 눈여겨 볼만하다.[28] 예술가들의 창작에 영감을 주는, 우연히 발견한 순간의 이미지가 어떻게 작업으로 옮겨져 창의적 성과물을 만들어내는지의 과정을 살펴볼 수 있다. 개별 작가들에게 최초의 우연적 발견은 어디에서 언제 시작되었고 발견의 의미는 무엇인지, 뜻밖의 발견이 어떻게 진행되어 작품으로 완성되었는지를 엿볼 수 있다. 사물을 보는 새로운 시각을 갖기 위해서는 먼저 호기심을 갖고 주의 깊게 대상을 관찰하는 자세와 안목이 필요하다. 이러한 관찰의 과정에서 관점의 변화만으로도 낯익은 모습을 전혀 새로운 시각으로 경험하게 된다. 이러한 우연적 발견을 창작의 동기로 삼은 작품들은 낯익고 친숙한 것들과 거리를 두며 새로운 미적 체험을 가능하게 한다. 의도하지 않은 일상의 순간이 예술로 변하는 과정을 추적해 볼 수 있다. 우연이란 그야말로 의도의 개입이 없는, 무의도적인 현상이겠지만 때로는 예술 제작에 있어 의도적인 우연의 개입은 예술적 효과를 극대화하는 데 매우 의미 있는 역할을 수행하기도 한다. 우연성을 달리 말하면 격식을 벗

28 사비나미술관 2-3층 기획전시실(2020. 01.03-07.19)에서 회화, 조각, 영상, 드로잉, 설치, 사진 등 총 78점의 전시에 참여작가는 강운, 김범수, 김성복, 김승영, 남경민, 베른트 할프헤르(Bernd Halbherr), 성동훈, 손봉채, 양대원, 유근택, 유현미, Mr. Serendipitous(윤진섭), 이길래, 이명호, 이세현, 주도양, 최현주, 한기창, 함명수, 황인기, 홍순명이다.

어나거나 깨뜨리는 파격이라든가 형세에 따라 처리하는 융통성 혹은 유연성의 이름으로 쓰일 수도 있다. 이런 맥락에서 여백이나 여유를 강조하는 한국예술에 나타나는 특징을 이루는 하나의 요소로서 우연성을 들 수 있다. 우연성은 포괄성이나 유연성과도 맥이 닿아 있다.

의도하지 않은 행위의 개입이 작품의 완성도를 높이는 경우가 더러 있다. 이러한 예의 시도는 무위사상이나 한국적 자연주의와 맞닿아 있는 단색조 회화의 흐름에도 나타난다. 우연성은 인간의 의도적인 개입이 아닌, 자연과의 우연한 만남이라고 할 수 있다. 작품에 침투된 우연성의 여러 흔적은 인간의 의도를 넘어선 자연 친화적이고 자연 순응적인 성격이 강하다. 물론 미술사적으로 한국적 미니멀리즘이나 한국모노크롬 회화와 연관하여 단색조 회화 혹은 단색화의 뿌리에 대한 논의는 평론가나 비평가들 사이에서도 해석이 다르거나와 작가들도 미묘한 차이를 드러낸다. 그럼에도 한국적 정서와 미적 태도 및 정신이 담겨 있다고 하겠다.[29] 자연의 자연스런 개입이 인간의 인위적이고 작위적인 성격을 누그러뜨리고 오히려 미적인 즐거움을 더해준다. 그렇다 해도 자연이 지닌 다양성 혹은 다의성을 헤아려볼 때 '자연스런 개입'이라 하여 모두를 우연으로 치부할 수는 없을 것이다. 따라서 자연스런 개입의 이면을 들여다봐야 한다. 대표적인 단색화가인 하종현(1935~)의 〈접합〉 연작에서 볼 수 있는 물성의 우연적 개입은 좋은 예이다. 특히 그의 작업방식인 배압법은 마대 뒷면에 물감을 칠하고 도구를 사용해 눌러서 문지르는 것이다. 물론 배압법적 접근은 작가의

29 윤진섭, 「Special Feature I: 단색화의 세계 - 정신·촉각·행위」, 『월간 퍼블릭아트』, 2014년 9월호, 39쪽 참고. 심상용, 「단색화의 담론기반에 대해 비평적으로 묻고 답하기: 독자적 유파, 한국적 미, 'Dansaekhwa' 표기를 중심으로」, 『미술이론과 현장』, 2016, 60쪽.

의도이지만, 그 결과물은 우연의 조합이 만들어 낸 것이다. 마대의 올마다 굵기가 다르고 누르는 힘의 세기를 달리하여 앞면에는 생각지도 못한 우연한 문양이 배어나온다. 그리하여 무질서의 정형이요, 우연의 필연이 스며들게 된다. 이때 자연스러운 개입은 말 그대로 자연의 개입일 수도 있지만, 작가의 무의도적인 개입일 수도 있다. 자연에 기댄 무의도의 개입이요, 우연이라 하겠다.

생태적 소통을 꾀하기 위해 '회화적 몸'을 자연스레 작품에 구현한 이건용(1942~)의 작품세계를 보면, 작가의 창의적인 자의성이 두드러진다. 〈드로잉 방법〉 연작으로부터 〈신체 드로잉〉 연작을 거쳐 〈바디 스케이프〉 연작으로 이어진 작품에서 이건용은 작가자신의 몸을 생태적 소통을 위한 예술적 소재로 삼는다. 그는 창의적인 자의성을 바탕으로 하되 우연성이 개입되도록 여지를 남겨두고, 표현영역을 자연스럽게 넓힌다.[30] 다음으로 생성공간의 확장과 반영으로서의 '거울'을 작품의 중심소재로 끌어들인 작가 이열의 '거울형 회화'를 들여다보자. 그의 화두인 〈생성공간-변수〉에서 생성공간과 변수는 작품 진행의 두 축이다. 특히 변수는 어떤 상황의 가변적 요인으로서, 어떤 관계나 범위 안에서 여러 가지 값으로 변할 수 있는 수이다. 변수는 우연적인 것의 개입으로 발생한다. 그리고 변수에는 우연에 따른 시간이 개입된다. 세상은 우연적인 것과 필연적인 것, 원인과 결과, 나아가 이를 넘어선 합목적적인 관계로 이루어진다. 원래 자연은 필연적 우연과 우연적 필연을 함께 포괄하는 까닭이다.

작가의 의도에 따라 공간을 구성하고 변화시켜 장소와 공간 전체를 하나의 작품으로 표현하는 설치예술은 그 가변성과 유동성으로 인해 우연의

30 김광명, 『다시 생각해보는 예술』, 학연문화사, 2021, 219-222쪽.

개입 여부를 살펴볼 수 있다. 설치작업을 통해 원래 작가가 의도하지 않았던 우연적인 부분과 일시적인 것 혹은 즉흥적인 것은 하나의 작품을 이룬다. 이는 무엇보다도 설치의 시공간에 함께 참여하는 관람객과의 관계에서 역동적으로 나온 산물이다. 예를 들면, 바람의 강약이나 방향, 혹은 빛의 파장을 이용한 설치미술, 시간이 지남에 따라 변형되는 물질의 가변성은 작품의 가변성으로 이어진다. 설치의 가변성에서 빚어진 우연적인 현상은 그 우연성에도 불구하고 작품 진행의 필연적인 과정에 흡수되어 하나의 온전한 예술상을 연출하게 된다. 대지예술이나 환경예술에서 자연환경 및 자연현상, 자연경관의 변화로 인한 개입은 일시적으로 보면 우연의 개입이지만 길게 내다보면, 필연적인 과정에 다름 아니다. 우연적인 자연이 내포하는 것은 자연의 필연적인 질서와 조화로 수렴된다.

조각가 박찬갑(1940~)이 내세우고 있는 '나는 누구인가'라는 주제의 설치 조형작품은 마치 조각가 김종영(1915~1982)이 언명한 '불각(不刻)의 각(刻)'에서 절정을 이룬 아름다움처럼 각(刻)의 극한이 불각(不刻)으로 이어지고, 계획의 극한이 무계획과 닿아 있으며, 기교의 극한이 무기교와 닿아 있는 현장을 보여준다. 노자의 『도덕경』에서 언급한, '큰 솜씨는 마치 서툰 것처럼 보인다.'는 '대교약졸(大巧若拙)'과도 같아 보인다. 그가 시도한 설치 조형작업은 가능한 한 단순함에 기초하여 채움의 유(有)에서 비움의 무(無)를 찾아가며 그의 작품세계의 미학을 견지한다. 그리하여 시공간의 구성에 따른 우연을 확장하고 즉흥적 요소를 더하여 우리의 삶을 보다 융통성 있고 풍요롭게 하여 새로운 미적 즐거움을 안겨 준다. 예술에의 우연의 개입은 삶의 유연한 확장성과 연결된다.[31]

31 김광명, 앞의 책, 378쪽.

우연의 문제를 작품주제로 삼아 작업을 하고 있는 작가 강구원은 1990 년대부터 현재까지 "우연의 지배"라는 연작으로 차츰 추상성이 강한 모습으로 붓 가는대로의 우연한 움직임을 화면에 펼친다. 우연의 지배란 우연을 지배한다는 의미일 수도 있고, 우연에 의해 지배를 받는다는 이중적 의미를 지닌다. 우연을 지배할 때는 어느 정도 우연의 원인과 더불어 그 실체를 파악한 경우에야 가능할 것이며, 우연이 압도적으로 많은 부분을 차지하는 경우엔 자연에 순응하듯 우연에 맡기는 것이다. 작가 강구원은 붓으로 그리는 표현 방법에 머무르지 않고 나무나 철선 등의 오브제를 사용하며 다양한 기법을 활용하여 우연이 어떻게 개입하며 또한 그것을 어떻게 지배하는 가를 보이는 작업을 한다. 그의 작품에서 우리는 색채를 가능한 한 절제하고 단색 위주의 자연에 대한 관조와 더불어 우연의 이면에 있는 어떤 필연적인 질서를 느낄 수 있다. 작가 강구원은 자신의 작품에서 생명, 사랑과 자유와 같은 상징을 자연의 오묘한 조화에 맡기며 우연과의 관계설정을 모색한 것으로 보인다.

미국의 화가이자 조각가이며 판화가인 엘스워스 켈리(Ellsworth Kelly, 1923~ 2015)는 선과 색, 형태를 강조하면서 예측할 수 없는 기법들을 표현한 인물이다. 그는 "구성하고 싶지 않다. 빨간색과 파란 색이 어떻게 조화를 이루고, 저곳에 노란색이 있어야 한다는 걸 알아내고 싶지 않다. …우연히 작업이 이루어지게 놔두고 관객과 회화 사이에 어떤 개성이 개입하지 않도록 방향을 제시하는 거다. 작품 자체로 존재하도록 놔두는 거다."[32]라고

32 Martin Gayford, *The Pursuit of Art: Travels, Encounters and Relations*, London: Thames & Hudson Ltd., 2019. 마틴 게이퍼드,『예술과 풍경』, 김유진 역, 을유문화사, 2021, 262쪽.

말한다. 의도적인 구성보다는 작품자체가 우연에 기대어 스스로 되어가도록 한다는 것이다. 이는 아주 독특한 발상으로 보인다. 그가 언급한 '예측할 수 없는 기법'은 우연의 개입과 맞닿아 있다. 영국의 대표적인 미술비평가로 활동하는 마틴 게이퍼드(Martin Gayford, 1952~)는 켈리의 이러한 작업방식과 작품이 선적(禪的)인 성격을 담고 있음을 깨달았다. 이를테면 '작가의 의도보다는 우연히 작업이 이루어지게 놔두는 것'은 마음이 자연스레 흘러가는 대로의 방향인 것이다. 비유하건대, 선(禪)이란 '마음을 한곳에 모아 고요히 침잠하며 생각하는 일'이며, '자신의 본성을 구명하여 깨달음의 묘경(妙境)을 터득'하는 것이다. 자연에 맡기듯 우연한 흐름의 방향이 곧 마음이 가는 곳이다. 『화엄경』에서의 '일체유심조(一切唯心造)'가 그러하듯, 모든 것의 근본은 마음이며 마음이 지향하는 바는 필연과 우연의 구분을 넘어 자유분방함 그 자체이다. 참선 수행하는 여러 선승(禪僧)들이 체험하고 들려주는바 그대로 일 것이다.

우리가 흔히 '우연한 걸작'이라 할 때, 그것은 거의 중독에 가까울 정도로 작가가 기울인 열정과 헌신이 '우연한 듯' 낳은 결실이고, 우리는 거기에서 경이로움과 더불어 독특한 분위기를 경험하게 된다. 우연하게 마주치게 되는 걸작이란 우리가 마치 모험이나 여행 중에 만나게 되는 것처럼 예술을 통해 삶에 보다 커다란 전망과 관점을 마련할 수 있다. 우연의 계기를 의도적으로 작품에 스며들게 하는 여러 경우를 볼 수 있다. '그림 그리기의 즐거움(The Joy of Painting)'이라는 공영방송 프로그램을 403편이나 진행하여 세계적으로 널리 알려진 밥 로스(Bob Ross, 1942~1995)는 '덧칠기법(wet on wet)'을 소개했다. 이것은 하나의 물감이 채 마르기 전에 그 위에 다른 물감을 덧칠하는 방법으로 짧은 시간 안에 하나의 작품을 완성시킬 수 있는 색다른 미술기법이다. 덧칠 기법은 물감과 물감의 만남에 개입된 시

간의 차이에 따른 우연적 작용으로 인해 다양한 색조의 뉘앙스를 불러일으킨다.[33] 색과 구도는 작가에 의해 미리 설정되지만, 전체적으로 어떠한 분위기의 작품이 될 것인가는 어느 정도 우연에 따른 산물인 것이다. 젖은 물감의 만남 외에도 흩뿌려진 물감이나 흘러내리는 물감의 예도 우연의 효과를 극대화할 수 있다. 예를 들어 카타리나 그로세(Katharina Grosse, 1961~)는 〈거품으로 부풀려진 가장자리로부터(From the Foams Fudged Edge)〉(2021.10.13.-11.28. 쾨닉 갤러리, 서울)라는 주제의 전시에서 흩뿌려진 여러 색, 무질서하게 뒤섞여 흘러내리는 모습이 고스란히 드러난 물감의 흔적을 선보이고 있다. 거품들이 남긴 흔적들의 만남이 빚어내는 조형은 어느 정도 우연이 자연스레 개입된 것이며, 이는 작가의 큰 기획 안에 의도된 우연인 것이다. 이런 기법은 여러 다른 작가들도 작업에 이용한다.

〈Untitled (Juhnke)〉(oil on canvas, 70×49.8㎝, 1981-82)에서 보여주듯, 자화상을 비교적 많이 그린 작가인 마르틴 키펜베르거(Martin Kippenberger, 1953~1997)가 취한 범주나 입장들은 일시적이고 우발적이다. 그는 나이가 들면서 변화되는 자신의 얼굴모습을 그대로 그리면서 죽음의 시간에 점차 가까워지고 있음을 나타낸다. 이는 시간이 흐름에 따라 죽음을 객관적으로 받아들이는 방식이며 죽음을 일상의 삶 가운데로 끌어들이는 시도이다.[34] 화가, 배우, 작가, 뮤지션, 술꾼, 춤꾼, 여행가, 기인 등의 여러 모습으로 불리는 마틴 키펜베르거는 자신을 드러내고 표현하며 삶과 예술을 결코 따로 떼어놓지 않았다. 삶과 예술의 밀접한 상호연관성을 염두에 둘 때, 삶에 녹아있

33 마이클 키멜만, 『우연한 걸작-밥 로스에서 매튜 바니까지, 예술중독이 낳은 결실들』, 박상미 역, 세미콜론, 2009(1쇄), 2016(6쇄), 54쪽.
34 피터 R. 칼브, 앞의 책, 107쪽.

는 일시적이고 우연적인 계기는 그대로 예술에 형상화되어 나타난다. 삶의 우연적인 계기가 예술에 그대로 반영되어 깊이를 더하고 있는 것이다.

2) 다다이즘과 초현실주의에서의 우연의 의미

일체의 제약을 벗어나 기존의 질서를 파괴하며, 극단적인 반이성(反理性)주의를 표방하고 초현실주의로 이행한, 다다이스트가 추구했던 '우연'의 의미를 살펴보자. 마르셀 뒤샹(Marcel Duchamp, 1887~1968)의 '기성품(레디메이드)'이 보여주는 전위성(前衛性)은 작품 구상과 소재에 있어 인과관계의 부재라는 우연을 나타낸다. 레디메이드는 우연과 반(反)위계적인 미학을 중시하는 선(禪)사상과 더불어 예술의 기능, 의미, 배경에 대한 선험적 개념을 뒤집어 놓는 데 일조했다.[35] 물론 우연의 개입이라 하더라도 이는 작가 자신이 우연의 개입을 의도적으로 허용한 예술의지의 발로인 셈이다. 뒤샹은 우연이 왜 발생할 수 있는가라는 이유를 추적하며 이를 물리적으로 가시화하여 작품으로 형상화하고자 했다. 이렇듯 다다이즘의 접근은 미술사에 획기적인 전환점을 가져왔다. 일차 세계대전 전후의 미술운동을 보면, 우연의 원리에 의한 예술은 다다 예술의 근본 요소임을 알 수 있거니와 미술에서의 우연이 개입된 대표적인 예로 '발견된 오브제 또는 파운드 오브제(found object, objet trouvé)'를 들 수 있다. 어떤 예술 운동이나 이념을 굳이 표방하지 않더라도 거의 모든 작가에게 정도의 차이는 있겠지만 창작의 실마리가 되는 구상을 하고 소재나 기법을 택함에 있어 어느 정도 우연적

35 Lisa Phillips, *The American Century: Art & Culture* 1950-2000. 휘트니 미술관 기획 · 리사 필립스 외 지음, 『20세기 미국미술: 현대예술과 문화 1950~2000』, 송미숙 역, 마로니에 북스, 2019, 136쪽.

요소가 개입된다고 하겠다. 만약에 예술이 합리성과 논리성만을 바탕으로 전개된다면, 예술은 삶 자체가 가지고 있는 우연성이 차지하는 부분을 표현하지 못할 뿐 아니라, 결국엔 삶과 철저하게 유리되고 말 것이다. 예술이 삶을 반영하고 나아가 예술과 삶의 경계를 느슨하게 하고 때로는 허물기 위해서라도, 삶 속에서 발생하는 우연의 원리를 어느 정도 받아들이고 수용해야 할 것이다.

시각 예술에서 우연의 효과는 언제나 몸짓이나 행위와 결부되어 표현된다. '다다이즘'은 기존 규칙과 체계를 따르는 것이 아니라 우연적 사고와 행위에 바탕을 둔 결과물이다. 다다이즘의 창립 멤버였던 한스 아르프(Hans Arp, 1886~1966)[36]는 찢어진 종이조각을 공중에서 떨어뜨려 캔버스 위에 놓고 그 종이들이 떨어진 자리에 그대로 붙여 우연의 조합을 선보였다. 그런데 처음부터 그러한 의도를 갖고 행위의 결과로서 찢어 놓은 종이조각들이 우연하게도 캔버스의 어떤 곳에 떨어졌다면, 처음의 의도는 결코 우연이라고만 할 수 없다. 의도는 어느 정도 처음부터 한스 아르프의 기획 속에 애초부터 있었다고 봐야 할 것이다. 마찬가지로 또 다른 예를 들어 본다면, 나뭇가지에서 나뭇잎이 떨어지는 자연현상을 떠올릴 수 있다. 떨어지는 현상 자체는 자연의 필연적인 낙하법칙에 기인하지만, 어느 곳에 몇 번이나 공중제비를 하면서 어떤 모습으로 떨어질는지는 아무도 알

36 프랑스의 화가 및 조각가인 장 아르프(Jean Arp) 또는 한스 아르프(Hans Arp)는 1916년 스위스의 취리히에서 일어난 다다이즘의 창시자 중 한 명이며, 1920년 막스 에른스트, 알프레트 그룬발트(Alfred Grunwald)와 함께 쾰른에서 다다 그룹을 만들었다. 그는 1925년 파리의 피에르 갤러리(Galerie Pierre)에서 열린 초현실주의 전시에 이어, 1931년 추상창조(Abstraction-Création) 작업을 하며 초현실주의와 결별한다. 극히 단순한 형태와 경쾌한 선으로 아름다움을 추구하였다.

수 없는, 그야말로 우연의 소산일 것이다. 그러나 우연이라 하더라도 무한정으로 우연에 맡길 수는 없다. 왜냐하면 우연이 발생한 시공간의 최소한부터 최대한에 이르는 대략의 한계나 폭, 그 경계를 사전에 그려볼 수 있기 때문이다. 말하자면 우연이 어느 정도 개입하는지는 그야말로 우연일 테지만 그 결과를 우리는 예측해볼 수 있다는 말이다. 다시 말하면 대체로 우연의 윤곽을 그려볼 수 있다는 것이다. 그렇다면 더 이상 우연의 차원에만 머무르지 않는다. 떨어지는 개개의 낙엽은 낱낱의 우연이지만 낙엽이 쌓인 전체 모습은 어떤 질서를 유지한다. 일부 작은 조각이 전체와 비슷한 기하학적 형태를 지닌 이른바 자기 유사성의 성격을 지닌 프랙탈(fractal)의 경우처럼 무정형에서 정형을, 무질서에서 질서를 유추해 볼 수 있다. 우연을 길들여 개연성을 파악해보는 것이다. 말하자면, 우연의 개연성에 접근해보는 것이다.

다다이즘의 대표작이기도 한 마르셀 뒤샹의 〈샘〉(1917)은 20세기 미술의 랜드마크이자 문화적 아이콘이 되었을 뿐 아니라 그 이후의 작가들에게도 엄청난 영향을 미쳤다. 대량생산되는 세라믹 변기를 단지 뒤집어놓은 것에 불과한 이 작품은 기존 예술작품의 범주를 크게 벗어났거니와, 이 작품을 본 평론가들과 관람객들은 당황하고 때론 경악했으며 전시회는 중간에 취소되고 말았다. 물론 대량생산된 제품들 가운데 하나인 남성용 변기에 불과하지만 마르셀 뒤샹의 손에 들린 변기는 다른 변기들과는 너무나 다르다. 이는 작품성이나 예술성의 의미보다는 작가의 우연한 발상의 전환, 그리고 그것이 현대미술에 얼마나 큰 영향을 미쳤는지 새삼스레 생각해보게 한다. 이런 우연한 발상의 전환은 예술적 가치평가와는 별개의 문제로 하더라도 그것이 던진 예술사적 의의는 크다고 하겠다. 왜냐하면 예술사의 전개방향을 달리 가늠해 볼 수 있기 때문이다.

초현실주의의 뿌리는 우연적인 것 및 의도하지 않은 행위와 맞닿아 있다. 현실적으로 의도와 무의도 혹은 우연과 결정 사이에 명확한 경계는 없어 보인다. 벨기에 초현실주의 화가인 마그리트(René Magritte, 1898~1967)는 "나는 결정론자는 아니지만, 그렇다고 해서 우연을 신뢰하는 것 또한 아니다. 그것은 여전히 세상에 대한 또 하나의 '설명'으로서 쓸모가 있다. 문제점은 정확하게 우연, 또는 결정론 그 어느 쪽을 통한 세상에 대한 설명도 받아들이려 하지 않는 데에 있다. 나는 내가 가지고 있는 믿음에 대한 책임이 없다. 내가 책임이 없다는 것을 결정하는 것조차도 내가 아니며, 이런 식으로 무한히 계속되고, 나는 믿지 않을 의무를 가지고 있는 것이다. 출발점이라는 것은 존재하지 않는다."[37]고 말한다. 초현실주의자들은 꿈과 무의식의 세계, 환상 등의 비현실적인 세계를 탐구함으로써 이성에 속박되지 않는 상상력의 세계를 표현하고 인간정신을 해방하는 것을 목표로 했다. 또한 실제로 의식적인 정신을 개입시키지 않은 상태에서 자유롭게 손을 놀려 그림을 그렸다. 초현실주의가 주로 사용하는 여러 표현 방식 가운데, 이성이나 의식에 지배되지 않으며 무의식 가운데에 화필을 자유롭게 움직여서 그림을 그리는 자동주의, 즉 오토마티즘(automatism), 현실에서의 사실적인 대상물을 전혀 이질적인 장소에 놓는 데페이즈망(dépaysement)은 필연적인 결과물의 도출이 아니라 우연을 이용한 것이다. 제작의 측면이나 향수의 측면에서도 그러하다고 하겠다.

억압된 것이 통일된 정체성이나 미학적 규범, 사회의 질서를 파열시키면서 등장하는 여러 사건들에 대한 관심이 초현실주의에 내재해 있다. 이

37 John Berger, *About Looking*, 1980. 존 버거, 『본다는 것의 의미』, 박범수 역, 동문선, 2000(초판), 2020(개정 1쇄), 253쪽.

른바 '이상하고 야릇한' 뜻을 지닌 '언캐니(uncanny)'[38]가 초현실주의의 일반적 개념들, 즉 경이로움(the marvelous), 경련을 일으킬 정도의 발작적인 아름다움(convulsive beauty), 대상에서 비롯된 우연(objective chance)에서, 또 초현실주의의 특정한 작품들에서 그 맥락의 이해를 위해 매우 중요하게 떠오른다. 핼 포스터는 '언캐니'를 초현실주의의 무질서를 해명해주는 숨은 질서의 원리로 본다.[39] 그러나 필자가 보기엔, '언캐니'란 질서의 원리가 아니라 무질서의 의미를 받아들이는 근거로서의 의미를 지닌다고 해야 솔직한 이야기일 것이다. 왜냐하면 '언캐니'는 질서에 내재된 무질서의 징후이지 그 자체가 질서는 아니며, 나아가 질서의 원리는 더더욱 아니기 때문이다. 대상에서 온 우연은 독특한 만남으로서 '발견된 오브제'의 일종이다. 대상과의 독특한 만남 혹은 부딪힘에서 비롯되는 우연이다. 여기에 우연히 눈에 띈 '발견된 오브제'가 좋은 예일 것이다.

초현실주의를 대표하는 프랑스의 시인이자 미술 이론가인 브르통(André Breton, 1896~1966)은 일상 속에 숨은 시적 경이로움의 발견, 꿈의 기술, 광기의 모방, 우연적 오브제의 오토마티즘에 관심을 기울였다. 그가 다루는 주요 범주들은 경이로움, 발작적 아름다움, 대상적 우연이다. 초현실주의 오토마티즘은 삶에서 오는 강박적 반복과 죽음 충동의 심리 기제를 '언캐니'의 영역에서 풀어간다.[40] 대상으로부터 혹은 대상과 연관하여 빚어진 우연은 어떤 대상이나 사태와의 우연한 맞닥뜨림이나 접촉, 뜻밖의 재물을

38 '언캐니'(uncanny)는 독일어 '운하임리히'(unheimlich)의 역어로, 에른스트 옌취가 E. T. A. 호프만의 소설을 분석하는 중에 도입한 개념이다.

39 Hal Foster, *Compulsive Beauty*, 1993. 핼 포스터, 『강박적 아름다움-언캐니로 다시 읽는 초현실주의』, 조주연 역, 아트북스, 2018, 22-23쪽.

40 핼 포스터, 앞의 책, 41쪽.

얻는 경우와 같은 '의외의 발견(trouvaille)'이라는 측면을 지니고 있다. 이를 브르통은 '우발적이고 우연적'이지만 '미리 정해진' 것이라고 정의했다. 또한 브르통은 대상적 우연을 꿈 작업과 연관시켰다. 대상적 우연의 발생을 압축, 전치, 대체, 수정이라는 꿈 현상의 일차 과정과 연관시킨다.[41] 외적 필연성이 인간의 무의식이라는 통로를 거치면서 발현된 형태가 곧 우연이다. 브르통이 대상적 우연이라고 하는 것은 프로이트(Sigmund Freud, 1856~1939)가 '언캐니'라고 하는 바와 같다. "욕망과 성취가 동시에 일어나는 놀라운 일치, 특정 장소나 특정 날짜에 유사한 경험이 반복되는 고도의 신비, 지극히 기만적인 광경과 지극히 수상쩍은 소음"[42] 등이 곧 '언캐니'의 주요 내용일 것이다.

우리는 우연과 질서 사이의 긴장관계를 엿볼 수 있다. 얼핏 보이는 우연의 외관 속에서도 미적 질서가 존재한다. 프랑스의 사회학자이며 평론가인 로제 카이와(Roger Caillois, 1913~1978)는 1933년에 쓴 글에서, "모든 합리적인 물건 속에는 비합리적인 잔재가 남아 있다."[43]고 말한다. 마치 우연과 필연의 혼재처럼, 합리적인 것과 비합리적인 것이 섞여 있는 것이다. 양자는 우열이나 선후의 문제가 아니라 다만 차이의 문제이며 예술에 어떻게 기여하는가의 문제이다. 비판이론의 관점에서 초현실주의의 의의를 재정립한 카유아는 초현실주의 연구에서 획기적인 전환점을 마련한 것으로 평가받는다. 카이유는 초현실주의가 지닌 어두운 측면에 주목하면서, 그가

41 핼 포스터, 앞의 책, 69쪽.

42 S. Freud, "The Uncanny," in *Studies in Parapsychology*, ed. Philip Rieff (New York, 1963), 54쪽.

43 Roger Caillois, "Spécification de la poésie," *Le Surréalisme au service de la révolution* 5 (May 15, 1933), 핼 포스터, 앞의 책, 213쪽에서 재인용.

핵심으로 주목한 개념이 '언캐니'다. 프로이트가 착안한 이 개념은 억압에 의해 낯설게 된 익숙한 현상이 다시 회귀하는 현상을 말한다.

『강박적 아름다움』에서 핼 포스터는 초현실주의를 브르통이 보았던 것과는 달리 좀 더 어두운 측면에서 본다. 이를 테면, 언캐니, 강박적 반복, 그리고 죽음에의 충동에 몰두한 초현실주의의 측면에 집중한 것이다. 핼 포스터는 처음에는 초현실주의와 프로이트 정신분석학의 까다로운 대면에 대해 살펴본다. 그런 다음 초현실주의의 핵심 범주들인 경이로운 것, 발작적 아름다움, 대상적 우연을 프로이트가 소개한 '언캐니'와 연관지어 고려한다. 프로이트는 '언캐니'를 억압 때문에 낯선 것이 되어버린 낯익은 현상, 이를 테면 이미지나 오브제, 사람이나 사건의 복귀와 관련이 있다고 보았다. 핼 포스터에 따르면, '언캐니'는 언뜻 무질서해 보이는 초현실주의의 내용과 근거를 해명해주고 또 하나의 운동으로 포괄하는 개념으로서, 초현실주의에 내재된 개념이다.

'언캐니'에서 우리는 역설적이게도 '친숙한 낯섦'을 느낀다. 독일 정신과 의사이며 심리학과 병리학에 관해 연구한 에른스트 옌취(Ernst Anton Jentsch, 1867~1919)는 '언캐니'의 감정을 "살아있는 듯한 존재가 정말로 살아있는지, 혹은 그 반대로 생명 없는 대상이 실은 살아있는 게 아닌지" 라고 의심스러운 태도로 묻는다. '언캐니'는 생명과 무생명의 경계를 의심하게 한다. 프로이트가 언급한 '언캐니'는 "억압에 의해 낯선 것이 되어 버렸으나 원래는 익숙했던 현상이 되살아나는 것과 관련된다. 억압된 것이 되살아나면 주체는 불안해진다. 주체가 이해하기 힘든 모호한 현상이 나타나기 때문이다. '언캐니'는 이 불안한 모호함 때문에 생기는 직접적 결과다."[44] 핼 포

44 Ernst Anton Jentsch, "Zur Psychologie des Unheimlichen," in *Psychiatrisch-Neurologische*

스터는 브르통이 초현실주의의 기본 원리로 채택한 '경이'가 결국 프로이트가 말한 '언캐니'라고 말한다. 놀랍고 신기한 것은 정상의 궤도를 벗어난 비정상이며 낯선 것이다. 브르통은 초현실주의가 추구하는 '경이로운 것'의 본질을 '발작적 아름다움'과 '대상적 우연'이라는 두 가지 개념으로 설명한다. 핼 포스터에 따르면, "초현실주의의 아름다움은 육체에는 발작적(convulsive)인 효과로 나타나고, 심리적 역동에는 강박적(compulsive)인 효과를 자아낸다." 한마디로 초현실주의에서 나타난 경이로운 것은 신체의 발작 및 정신의 강박과 관련이 있다. '강박적 아름다움'은 '베일에 가려 있는 성적인 것, 폭발하는 상태가 잠시 멈춰버린 것'으로 표현된다. 발작적 아름다움은 삶과 죽음의 '언캐니'한 뒤섞임으로 나타난다. 무의식에서 영감을 받은 브르통은 무의식적 사고와 우연적 관점으로 세계를 들여다본다.

여러 초현실주의자들의 작품세계에서 근원적 환상은 구조적으로 나타나며, 초현실주의 이미지의 모순적인 측면과 시뮬라크럼(simulacrum)[45] 같은 측면에 속속들이 배어 있다. 우리가 데 키리코(Giorgio de Chirico, 1888~1978), 막스 에른스트(Max Ernst, 1891~1976), 자코메티(Alberto Giacometti, 1901~1966)에게 초점을 맞추는 이유는 이들이 각각 상이한 근원적 환상을 환기시켜 줄 뿐만 아니라, 상이한 미학적 방법 내지 매체를 해명하고 있기 때문이다. 데 키리코는 데페이즈망 방식으로 '우연한 만남'을 시도하여 합리적 이성을 초월한 잠재의식의 세계를 구현하는 형이상학적 회화 작품 세계를 펼쳤다. 표면상 초현실주의의 근원적 환상이 윤색된 기원 신화의 바탕은 성

Wochenschrift 8. 22 (25 Aug. 1906).
45 '가장(假裝)', '가상(假像)', '모형(模型)'으로서 실제로 존재하지 않는 대상을 존재하는 것처럼 만들어놓은 인공물이다. 존재하지 않지만 존재하는 것처럼, 때로는 존재하는 것보다 더 실재처럼 인식되는 대체물이다.

적 취향이나 정체성, 차이의 기원에 관한 좀 더 근본적인 물음들이다.[46]

　대상으로부터 오는, 또는 대상으로 인해 빚어진 우연은 '우연한 만남'과 '발견된 오브제'에서 드러난다. 여기서 '우연한 만남'이란 그야말로 우연히 일어난 일이지만 마치 미리 정해져 있었던 것처럼 느껴지는 사건을 말한다. 말하자면 필연을 내재한 우연인 셈이다. '발견된 오브제'란 결코 쉽게 찾아지는 것이 아닌데도 계속 찾아 나서게 하는 대상을 가리키며, 결국 되찾아지는 것이다. 달리 말하면, 되찾아지길 필연적으로 기다리는 대상인 것이다. 초현실주의에는 이처럼 아직 결정되지 않은 것이면서도 동시에 결정된 것처럼 느껴지는 것이 주된 내용을 이룬다. 이는 이전에 본 적이 없는 뜻밖의 것(imprévu)임에도 본 적이 있는 것(déjà-vu)처럼 기시(既視)체험으로 다가오는 것이다. 앞서 언급한 '언캐니'에서 우리가 느끼는 '친숙한 낯섦이요, 낯선 친숙함'이다. 낯섦과 낯익음은 우연과 필연의 관계처럼 서로 얽혀 있다.

　미술사와 미술비평 및 정신분석 비평에 조예가 깊은 도널드 쿠스핏(Donald Kuspit, 1935~)은 「동시대적인 것과 역사적인 것」이란 글에서 항상 역사적 미술보다 동시대 미술이 양적으로 더 많다고 언급한다. 시간적으로 가까운 현대성에서야 더욱 그러하다고 하겠지만, 모든 동시대적인 것이 역사적인 것은 아니며, 그 가운데 우연성이나 우발성을 제거한 부분이 역사적인 것으로 넘겨지게 된다. "어떤 절대적 가치 체계의 이름 아래, 특정 사건들로부터 그 특질과 우발성, 즉 예기치 않게 우연히 발생하는 성질을 제거함으로써 동시대성과 함께 미술적 사건들의 시간적 흐름을 통제하려는 미술사의 시도는, 대안 및 종종 극단적으로 대조적인 가치 개념을 제안

46　핼 포스터, 앞의 책, 108-109쪽.

한 동시대 미술의 징표가 풍부해짐에 따라 압도되어 버렸다."[47] 쿠스핏의 지적은 우발성이나 우연성이 발생하는 것을 제거한다면 마치 미술사의 흐름을 통제할 수 있는 듯이 보이지만 실제로 그러한 시도는 어렵다. 가정해서 그럴 수는 있겠지만 어떻게 우발성이나 우연성을 온전히 제거할 수 있겠는가. 오히려 우연성의 개입으로 인해 동시대 미술의 징표가 더욱 다양하고 더 풍부해질 것이라는 긍정적인 시각이 옳을 것이다.

3) 우연의 효과와 기법

우연의 효과와 연관하여 일상 주변에서 쉽게 볼 수 있는 쓰레기들이나 기성품들을 이어붙이는 콜라주 방식이나 문지르는 방식, 긁는 방식 등을 들여다보자. 특히 콜라주는 다른 성질의 여러 가지 재료들인 헝겊, 비닐, 타일, 나뭇조각, 종이, 상표 등을 화면에 붙여 기존의 이미지를 활용하면서도 보는 이들에게 매우 독특하고 별난 느낌을 자아내는 작품 구성이다. 에른스트는 초현실주의 콜라주나 프로타주(frottage, 문질러 형상을 박아내는 기법), 그라타주(grattage, 긁거나 긁어 지우는 기법)를 활용하였다. 예를 들어 나무 조각, 돌, 나뭇잎 등 무늬나 결이 나타나 있는 표면에 종이를 대고 목탄이나 연필 등으로 위에서 문지르면 무늬가 종이 위에 묻어나므로 작가의 의식과는 무관하게 우연히 나타나는 흥미로운 문양효과를 얻을 수 있다. 눈앞에 보이는

47 Donald Kuspit, "The Contemporary and the Historical", *Artnet* (April; 2005), http://www.artnet.com/Magazine/features/kuspit/kuspit4-14-05.asp. 이들 견지는 쿠스핏의 저서 *The End of Art* (New York: Cambridge University Press, 2004)에서 더 완전하게 다루어진다. Terry Smith, *What is Contemporary Art?*, The University of Chicago Press, 2009. 테리 스미스, 『컨템포러리 아트란 무엇인가』, 김경운 역, 마로니에북스, 2013, 381쪽.

3장 | 예술에서의 '우연'의 문제와 의미 119

것에 대한 조형이 아니라 상상력에 기대어 인간실존을 작품화한 자코메티는 "상징적 오브제"를 발전시켰다. 우리 내부의 무의식적 영감과 깊은 잠재적 욕망을 끌어내어 변형된 형태에 상징적 의미를 부여한 것이다.

유화 물감을 두껍게 바른 후 나이프로 긁어내어 엷은 색층을 만드는 그라타주 기법은 그림 깊이의 강약을 적절하게 조절하는 효과가 있다. 깎여진 그림물감의 결은 밀도가 있는 딱딱한 면을 들춰내고, 다음에 칠하는 그림물감을 통하여 단단한 고체의 느낌이나 유연한 질감을 만들어 낸다. 이와 같은 마티에르의 질적 변화를 꾀한 인물로 영국의 풍경 및 정물화가인 벤 니콜슨(Ben Nicholson, 1894~1982)이 있다. 처음의 화면에 미리 예정한 색을 칠하여 두고, 완전히 마른 뒤에 다음의 색을 겹쳐 입히고, 그 다음으로 부분적으로 처음의 색면이 드러날 때까지 맨 윗층의 색을 긁어내어 바탕색을 보이는 채색법으로 색채의 대비가 명확하여 강한 효과를 기대할 수 있다. 루오(Georges-Henri Rouault, 1871~1958)도 발색의 굳고 단단함을 표현하기 위해 색층의 그라타주를 활용하여 엷은 색층의 조합(組合)을 꾀하며 작업한다. 이러한 색층의 조합은 루오의 작품에서 검고 굵은 선과 어울려 깊이를 더하고 뜻하지 않은 우연적 효과를 보여주는 예이다. 그리하여 아주 자연스런 분위기를 자아낸다.

우연의 효과를 살려 작품을 제작하는 마블링(marbling) 기법은 물과 기름이 서로 섞이지 않는 이질적인 성질을 이용한 것이다. 물 위에 유성 물감을 떨어뜨려 저은 다음, 종이를 물 위에 덮어 물감이 묻어나게 한다. 서로 미묘한 층을 이루며 섞이지 않은 듯 섞이는 색층이 나타난다. 석류석 알갱이로 슬레이트가 변성을 받아 형성되기도 하는 결정암의 연한 회색을 띤 갈색물질을 대리석 문양과 같은 모양으로 외압에 의하여 나타나게 하는 착색 무늬 기법과 아주 유사하다. 예술가들의 작업방식은 다양하여 처

음부터 치밀한 계획이나 의도를 갖고서 진행하기도 하지만 때로는 우연한 발상이나 행위로 무엇인가를 제작하는 경우도 있다. 색의 조합을 미리 계획하고 의도하되, 조합되어가는 과정은 우연에 맡긴다. 뒤이어 10장에서 다룰 작가 이태현의 〈Space 281500〉(2008 이후) 연작에서 보여주듯이, 마블링 기법을 이용한 유기적 형상의 바탕에 기하학적 패턴과 격자구조를 조합한 구성은 좋은 예이다. 이렇듯 예술은 우연의 바탕에 필연의 구조가 입혀지거나, 혹은 필연의 바탕에 우연이 더해져 절묘한 결합을 보여준다.

20세기 모더니즘의 상징적 인물이자 액션 페인팅 화가인 잭슨 폴록 (Jackson Pollock, 1912~1956)은 우연의 효과를 통해 현대 작가들에게 영감을 준, 그야말로 '우연'이라는 말에 잘 어울리는 작가일 것이다. 폴록은 "나는 그림 '안'에 있는 동안 내가 무엇을 하고 있는지 깨닫지 못한다. …그림은 그 자체의 생명력을 가지고 있기 때문이다."[48]라고 말한다. 작업실에서 그림을 그리던 폴록은 무의식적이고 즉흥적인 감정을 표현하기 위해 이젤 대신에 캔버스를 바닥에 내려놓고 물감을 흩뿌리거나 들이 붓고, 휘갈기는 등 두 손을 자유롭게 사용해 작업했으며, 자신의 무의식의 흐름이 '그림 자체의 생명력'에 잘 드러나 있다. 생명력은 화가의 무의식을 얼마나 잘 드러냈느냐에 달려 있다. 화가의 몸 전체를 동원하여 제작된 드립 회화의 작업과정은 원시 제의에서 신령이나 정령과 영적으로 교감하는 자의 치료과정과 많이 흡사하다. 미국의 서부 인디언이 땅에 모래를 뿌려 그리는 그림의 형상에서 영향을 받은 폴록의 작품들은 처음 출현했던 당시 많은 평

48 Jackson Pollock, "My Painting," *Possibilities*, 1 (Winter 1947-48), p.79. Lisa Phillips, *The American Century: Art & Culture* 1950-2000. 휘트니 미술관 기획 · 리사 필립스 외 지음, 『20세기 미국미술: 현대예술과 문화 1950~2000』, 송미숙 역, 마로니에 북스, 2019, 30쪽에서 재인용.

론가들을 당혹케 했다. 그러나 폴록은 자신의 작품은 우연의 산물이 아니며 언뜻 보았을 때 물감을 아무렇게나 흘려대는 것처럼 보일지 모르나 사실 작업의 모든 순간은 영감과 비전이 따르는 직관적 결정으로 탄생한 것들이라고 반박했다. 그에게 우연은 영감과 직관의 다른 명칭인 것이다. 영감과 직관에 필연적으로 다가갈 수는 없다. 그것은 오직 예술가의 탁월한 역량과 직결된다. 여하튼 작가의 이런 반박에도 불구하고 상당부분 우연의 개입이 있었음은 부인할 수 없다. 그에겐 영감과 직관, 그리고 우연의 구별이 모호하다. 물감이 사방으로 튀는 혼란스런 상태를 포착한 그의 작품들은 작가의 작업 당시를 생생하게 말해준다. 작가의 엄청난 욕구와 열망, 몸짓, 수많은 감정들이 한데 얽힌 그의 작품들은 그야말로 작가의 내면 그 자체의 표출이며 우연의 상승효과를 잘 드러낸 것이라 하겠다.

폴록의 작품은 늘 중요한 비판적 논쟁의 주제가 되었다. 1950년 베니스 비엔날레에 처음 소개되었을 당시 『타임』의 기자는 그의 작품을 보고 "혼돈, 조화의 결여, 구조적 조직화의 전적인 결여, 기법의 완벽한 부재, 그리고 또다시 혼돈"이라며 혹평했다. 미국의 단편소설가이자 미술평론가인 로버트 코우츠(Robert Myron Coates, 1897~1973)는 폴록의 많은 작품들이 "무작위적인 에너지의 조직화되지 않은 폭발이므로 의미가 없다."[49]라고 말하며 냉소를 보였다. 또한 1850년에 창간한 영국의 일요판 신문인 『레이놀드 뉴스(Reynold's News)』의 1959년 어느 일요일판의 헤드라인에서 폴록의 작품을 가리켜 "이것은 예술이 아니며, 허튼 농담"[50]이라고 했다. 비판의 논조는

49 Steven McElroy, "If It's SoEasy, Why Don't You Try It", *The New York Times*, December 3, 2010.

50 Reynold's News, "Expression of an age", *Pubs.socialistreviewindex.org.uk*. Retrieved August 30, 2009.

주로 폴록의 뿌리기나 퍼붓는 기법에서 빚어진 우연성을 무작위이며 조직화되지 않은 허튼 짓으로 본다는 것이다. 기존 규칙이나 규범을 과감하게 허물어뜨린 새로운 실험과 전위에 대한 반발인 것이다. 하지만 이러한 전위와 실험은 이후의 미술사의 흐름을 바꾸어 놓기에 충분했다. 우연과 영감, 비전이 정당한 자리를 차지하게 된 것이다.

사진에서 새로운 인식을 꾀한 비평가인 발터 벤야민(Walter Benjamin, 1892~1940)은 사진 속에서의 일말의 우연성을 찾고자 하는 욕구를 느낀다고 말한 바 있다. 우연 속에 담긴, 잊고 있던 순간의 생생함을 보여주는 보잘것 없는 흔적을 찾기 위해서 그러한 것이다.[51] "사진이 삶의 일부가 되었을 때 이미 삶은 변하고 있었고, 벤야민은 삶이 더 변할 수 있다는 데 내기를 걸었다. …사진은 현재의 순간을 찍는데 사진에 찍힌 현재는 사진에 찍힌 순간부터 과거가 되기 시작한다는 것, 이것이 사진의 이상한 변증법이다. 아무리 새로운 순간도 사진에 찍히면 역사적 기록이 된다는 것, 이것이 사진의 운명이다. 현재라는 한순간의 이미지는 역사를 통해 극복될 수 있고, 사진은 기억의 부속물이 될 수 있다."[52] 사진 속의 순간과 지금의 순간 사이의 틈을 서로 연결 지어 줄 수 있는 계기는 필연적인 것이 아니라 우연적인 것의 개입일 수 있다.

우연과 즉흥을 잘 포착한 사진작가로는 자크 앙리 라르티그(Jacques Henri Lartigue, 1894~1986)를 들 수 있다. 그는 "내가 사진을 찍는 유일한 이유는 그 순간 행복하기 때문"이라고 말한다. 개와 함께 해변가를 산책중인 여성이 사뿐히 뛰어 오르고 그 옆에 앞발을 들고서 바라보는 개의 모습, 계단의

51 마이클 키멜만, 앞의 책, 74쪽.
52 에스터 레슬리, 『발터 벤야민, 사진에 대하여』 김정아 역, 위즈덤하우스, 2018, 45-46쪽.

좁은 난간 위를 넘어질 듯 아슬아슬하게 미끄럼타고 즐거운 표정으로 내려오는 여성, 땅 위에 떨어지기 직전의 테니스공을 받아치기 위해 공중에 뜬 사람의 순간을 사진에 담아 찰나의 모습들을 표현했다. 이러한 찰나의 순간에 잡힌 모습들은 그야말로 우연적인 연출로 보이지만 이런 찰나의 순간을 기획한 것은 작가의 의도이다. 그의 역동적이고 절묘한 순간 포착은 사진을 예술이자 기록의 힘을 가진 장르로 자리매김하게 했다. 그의 사진들은 의도하지 않은 우연의 상황들을 포착한 것이고, 이러한 포착을 연결해보면 짐짓 작가가 의도한 필연으로 어우러진 작품들임을 알 수 있다. 이렇게 보면, 우연은 필연의 연장선 위에서, 즉 필연적인 기획에서 나온 것이라 하겠다.

4. 맺는 말

생명은 미시세계에서 우연히 발생하면서 출현하지만 생명현상의 진행은 변이(變異)를 거듭하면서 필연적인 방향으로 이루어진다. 변이(變異)란 '예상하지 못한 사태나 괴이한 변고'로서 생물학적으로는 '같은 종 또는 하나의 번식집단 내에서 개체 간에 혹은 종(種)의 무리들 사이에서 나타나는 형질의 차이'이며, 그 요인에 따라 유전변이나 환경변이 등으로 나뉜다. 그러니까 유전에 의하든 환경에 의하든 예상하지 못한 사태로서의 우연적 변이는 일어나기 마련이다. 우연성이 지닌, 우연성 안에 내장된 필연적 관점은 아름다움이 주는 즐거움의 합목적성과도 연관된다. 다시 말하자면 우연적 필연이란 합목적성의 산물인 것이다. 우리는 흔히 일상에서 '의도하지 않은 우연한 발견, 혹은 운 좋게 발견한 데서 얻게 된 뜻밖의 재미나 기

뽐'을 즐기며 좋아한다. 다양한 삶의 형식을 담아 표현하는 예술의 경우에 작동하는 심미적 마음의 회로는 복잡성과 우연성으로 가득 찬 환경 속에서 각 개체로 하여금 환경에 합당한 창조를 수행하며, 생태학적 조화를 꾀하는 삶의 원리로 작동한다. 그것은 자연의 조화로운 질서를 예술 안에 담는 일이며, 합목적적인 미적 즐거움을 담보하는 것이다.

우연이란 본디 예측이 어려우며 불합리하고, 부조리한 것이다. 운이나 우연은 무작위로 일어나는 일이다. 그것은 우리 삶에 영향을 미치지만, 우리가 통제할 수 없는 것처럼 보인다. 우연을 헤아리는 것은 인간의 상상력에 의존한다. 역설적으로 우연의 존재로 인해 우리의 삶은 역동적이고 긴장감을 자아내며 때로는 풍요롭게 된다. 현대과학이 표방하는 우주의 모습은 뉴턴(Isaac Newton, 1643~1727)이나 라플라스(Pierre-Simon, marquis de Laplace, 1749~1827)가 주장하듯, 기계적인 필연성으로 관철된 것이 아니라 필연과 우연의 본질에서 얽히고설킨 역동적인 세계이다. 그것은 본질적으로 예측불가능하며, 새로운 것이 생기고 또한 소멸하는 세계이다. 우연은 필연에 대항하는 방해물이 아니라 필연과 더불어 세계를 만들어내는 본질적인 요소이다. 우연은 인간에게 미지의 미래를 열어 준다. 그것은 '암흑의 불길한 미래'가 아니라 '매혹으로 가득 찬 경이로운 미래'다. 우연의 다양한 형태를 어떻게 이해하고, 그것과 어떻게 맞설 것인지가 우리에게 주어진 큰 과제이다.[53]

과학이나 종교 혹은 인간의 양심 등에 있어서 절대적 진리나 보편적 진리가 제한적으로 가능하지만, 진리는 문화적 상대주의나 역사적 상황에 따른 변수에 의존한다. 변수는 상수(常數)와는 달리 어떤 관계나 범위 안에

53 다케우치 케이, 앞의 책, 230-231쪽.

서 가변적 요인에 따라 달라진다.[54] 진리란 절대적이라거나 상대적이라는 양자택일의 관점에서가 아니라 문화적, 역사적 상황의 변화에 따른 가변적 산물이며 상대적 절대성과 절대적 상대성을 아울러 지닌다. 예술에서 개념이나 관념을 주요근거로 삼는 "개념미술가들은 합리주의자라기보다는 오히려 신비주의자이다. 그들은 논리가 도달할 수 없는 결론으로 도약한다."[55] 개념으로서는 합리적 결론에 다다를 수 없으며 '논리가 도달할 수 없는 결론'이란 결론에 이르기까지 계속해서 '비합리적인' 선택을 한다는 뜻이다. 우연은 비합리성을 일컫는 또 다른 이름인 것이다.

오스트리아의 소설가·저널리스트·극작가·전기 작가인 슈테판 츠바이크(Stefan Zweig, 1881~1942)는 동로마제국이 멸망한 해인 1453년부터 1차 세계전이 끝난 1917년까지 464년에 걸친 역사에서 우연의 순간이 역사적 흐름을 바꾼 사례를 들고 있다. 그는 "우연이야말로 수많은 위대한 업적의 아버지다."[56]라고 말한다. 예술이 시대의 반영이라면, 당연히 예술은 시대에 반영된 우연적 요소까지 포착하여 표현하기 마련이다. 슈테판 츠바이크의 이러한 언급이 아니더라도 의도하지 않은 우연의 개입으로 인해 역사의 큰 흐름이 바뀐 많은 예들은 물론이려니와 개인사에 있어서도 그러한 사례가 흔히 있음을 우리는 기억한다. 때로는 치밀하고 정밀한 계산이 그보다도 강하게 우연성과 짝을 이루어 역사의 흐름에 관여하기도 한다.

54 피터 R. 칼브, 『1980년 이후 현대미술-동시대 미술의 지도 그리기』, 배혜정 역, 미진사, 2020, 17쪽.

55 Sol Lewitt, "Sentences on Conceptual Art"(1969), Ellen Johnson(ed.), *American Artists on Art*, New York: Harper and Row, 1982, 125쪽.

56 슈테판 츠바이크, 『광기와 우연의 역사-인류역사를 바꾼 운명의 순간들 1453-1917』, 안인희 역, 휴머니스트 출판그룹, 2004(1판 1쇄), 2020(2판2쇄), 221쪽.

이런 경우 우연성마저도 치밀한 계산에 포섭되어 뜻하지 않게도 더 높은 차원으로 역사에 기여한 것처럼 보인다. 우연적 필연으로 작용한 것이다. 예기치 않은, 불확실성의 시대에 우리는 예술을 통해 우연을 길들이는 의미를 되돌아봐야 할 것이며 이로 인한 예술적 풍요로움을 통해 삶의 다양성과 풍요로움을 더욱 더 향수할 수 있을 것으로 기대한다.

Jackson Pollock, 〈Autumn Rhythm: No.30〉
1950

Jackson Pollock, 〈Untitled〉
1950, MoMA

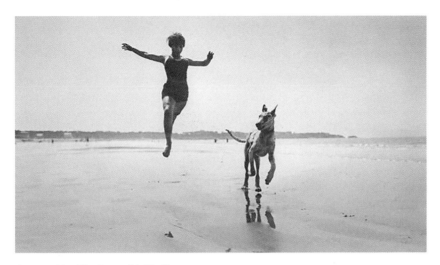

Jacques Henri Lartigue, 〈Untitled〉
Image Source internet

Jacques Henri Lartigue, 〈French tennis champion Suzanne Lenglen in training〉
spring, 1921.

Jacques Henri Lartigue, 〈Cousin Bichonnade〉
40 rue Cortambert, Paris, c. 1905

하종현, 〈Post-Conjunction 11-3〉
Mixed Media, 120×180cm, 2011, Courtesy of the Artist and Kukje Gallery

하종현, 〈Conjunction 21-38〉
Oil on Hemp Cloth, 162×130cm, 2021, Courtesy of the Artist and Kukje Gallery

이건용, 〈신체지평선 76-2-2017〉
캔버스에 아크릴릭·사진, 162×130㎝, 2017

이 열, 〈생성공간-변수〉
acrylic and glass powder on canvas, 130×162cm, 2012

강구원, 〈우연의 지배-소네트〉
캔버스위에 아크릴 나무 철선, 지름99㎝, 2020

강구원, 〈우연의 지배〉
캔버스위에 아크릴 나무, 100×100㎝, 2020

Katharina Grosse, 〈Untitled〉
캔버스위에 아크릴 나무, 100×100㎝, 2020

이태현, 〈Space 2815005〉
캔버스에 유채, 169.5×227㎝, 2008

Martin Kippenberger, 〈Untitled (Juhnke)〉
oil on canvas, 70×49.8cm, 1981-82

4장
예술에서의 미적 자유와
상상력의 문제

1. 들어가는 말

미의 본질과 구조를 해명하는 '감성적 인식의 학'인 미학을 뜻하는 'aesthetics'는 그리스어 'αἴσθησις·aisthēsis'(지각)에서 유래하며 어원 자체는 'aisthou'이다. 'aisthou'는 경이롭거나 무서운 것 앞에서 갑자기 헉하고 숨을 짧게 들이마시는 데서 나오는 '헉'소리이다. 미학의 학명은 깜짝 놀라 숨이 헐떡거리거나 턱 막히는 '놀라움'의 상태에서 시작됨을 잘 말해준다. 미학의 이미지는 예술작품에서 온전히 드러나는 특성의 정점에서 발생한다고 하겠다.[1] 마찬가지로 예술은 철학이나 과학과 마찬가지로 대상에 대한 '경이로움(wonder, thaumazein)'을 깨닫고 받아들이는 데에서 출발한다. '경이로움'은 일상의 평범한 눈을 갖고서 보는 데서 오는 느낌이 아니라 풍부한 상상력으로 일상을 벗어나 새롭고 신기한 느낌에서 온다. 일찍이 플라톤(Plato, B.C. 428/427 또는 424~348/347)은 앎의 본질에 대해 묻는, 그의 중기 대화편인 『테아이테토스(Theaetetus)』(기원전 369년경)에서 "놀라는 감정이야말로 철학자의 특징이며, 이것을 제외하고 철학의 다른 출발점은 없다."라고 말했으며, 뒤이어 아리스토텔레스(Aristotle, B.C.384~322)도 그의 『형이상학(Metaphysica)』에서 '존재자체로서의 존재'에 대해 묻고 제일원인을 언급하며, "우리는 놀라움을 통해서 철학을 시작한다."라고 말했다. 놀라움에 대한 이러한 깨달음은 예술에도 그대로 적용된다. 놀라움은 어떤 대상이나 현상을 바라보는, 예사롭지 않은 관찰의 눈을 필요로 하지만, 그보다 더

1 R. B. Onians, *The Origins of European Thought About the Body, the Wind, the Soul, the World, Time and Fate* (Cambridge University Press, 1954), 75쪽. James Hillman, *The Force of Character and the Lasting Life*, 1999. 제임스 힐먼, 『나이듦의 철학: 지속하는 삶을 위한 성격의 힘』 이세진 역, 청미, 2022, 327쪽.

중요한 것은 자유로운 영혼과 이를 뒷받침하는 상상력이다. 오랜 동안 이러한 자각이 더 나은 삶에 대한 모색과 인식으로 이어져왔음은 사실이다.

우리는 어제와는 다른 더 나은 내일의 삶을 지향한다. 예술가는 자신의 삶을 반영하여 작품에 표현한다. 예술과 삶의 관계를 비유하자면, 마치 포도주와 포도의 관계와도 같다. 포도주는 포도로 빚어진 것이지만 그 과정은 매우 미묘하다.[2] 예술은 삶으로부터 그 소재를 추출해내지만 원래의 소재가 가지고 있지 못했던 '어떤 놀랍고 새로운 것'을 삶에 되돌려준다. '어떤 놀랍고 새로운 것'이란 바로 미적 표현에 의해 파악된 사실이나 삶의 가치들을 적합한 매체에 구현시킴으로써 얻게 되는 고유한 미적 가치이다. 예술이란 본질적으로 가치 있는 삶에 대한 인식을 자극하고, 이를 유지하기에 적합한 행위나 가공품을 의도적으로 창조한다. 오늘날 예술은 복합적이고 탈장르적이며 급기야 예술종언의 상황에까지 이르고 있다. 이런 와중에 예술의 중심축이 나아가야할 방향이 있다면 그것이 무엇인가를 살펴보려고 한다.

무엇보다도 예술은 자기체험의 표현임과 동시에 개인의 개별적 차원에 머무르지 않고 이를 넘어서는 자기 초월의 보편적 양식이다. 그리하여 서로 다른 시대와 지역을 자유로이 오가면서도 보편적으로 공감하며 소통하게 된다. 요즈음처럼 사람과 사람, 사람과 사물, 사물과 사물이 거미줄처럼 촘촘하게 네트워크로 연결된, 이른바 고도의 연결사회에서는 더욱 그러하다고 하겠다. 그럼에도 예술은 그 근본 바탕인 인간 삶으로부터 유리

2 헬레니즘 시대의 신화에 포도재배 및 포도주와 직접 관련된 신으로는 디오니소스가 있으며, 고대 그리스인들은 예술, 문화의 발달과 함께 그 도취적 성향을 즐기게 된 것으로 보인다.

됨에 의해서가 아니라 삶과의 긴밀한 유기적 연관 속에서, 그리고 인간가치를 삶 속에서 예술적으로 표현함으로써 미적 가치를 창조한다. 예술가는 현실의 세계와 마찬가지로 상상의 세계를 자유롭게 거닌다. 현실적 가치와 비현실적 가치를 포함하는 생생한 가치들이 예술이 다루는 영역이다.[3] 예술은 미적 자유에 바탕을 둔 상상력을 펼치되, 이를 고유하게 표현하여 독특한 미적인 가치와 의미를 부여한다.

'상상'이란 머릿속으로 특정 상황을 그리며, 이런 특정상황에 적절한 이미지나 아이디어 혹은 감각을 떠올리는 것이다. 현실세계의 확장으로서 '가상의 세계'는 상상의 힘이 이뤄낸 또 다른 하나의 현실이며, 현실과 유사하거나 혹은 현실과는 완전히 다른 대안적 세계를 새로운 생활환경으로 구축한 것이다. 현실과 가상이 융합된 세계에서 우리는 자신의 캐릭터를 닮은 분신을 등장시켜 다양한 역할을 대신하게 함으로써 기존에 부여된 자신의 정체성을 전환하고 확장하며 생활공간을 넓힌다. 무엇보다도 예술을 이끄는 동인(動因)은 미적 자유와 상상력이다. 이를 미적 거리 및 유희와 연관하여 다루고자 한다. 나아가 예술이 지닌 고유한 분위기인 '아우라'가 자유연상, 즉 자유로운 연합에 의해 어떻게 재구성되는가를 살펴보는 것이 이 장의 의도이다.

2. 미적 자유와 미적 거리

미적 자유와 연관하여 먼저 자유의 의미를 살펴보면, 우리가 익히 알고

3 멜빈 레이더 · 버트럼 제섭, 『예술과 인간가치』, 김광명 역, 까치출판사, 2001, 214-215쪽.

있듯, 일차적으로 자유에 대한 소극적인 접근은 책임으로부터의 면제 조항이다. 자유는 책임이라는 무거운 짐으로부터 벗어남이다. 단지 벗어난다는 소극적인 접근에 반해 적극적인 접근으로서의 자유는 상황에 대처하는 수단을 마련하고 무엇을 위해 새롭게 기회를 만들어 창조적인 생산물을 만들어낸다. 자유는 해방감과 더불어 새로움을 창출하는 근간이다. 서구문명사에서 다원주의를 지지하며 미의 이념과 자유의 관계를 살핀, 독일 태생의 미국 철학자인 호레이스 캘런(Horace M. Kallen, 1882~1974)은 예술의 역사와 자유의 역사는 마치 동전처럼 동일한 이야기의 양면과 같은 것이라고 말한다. 창조적인 예술가는 '자유의 화신'인 것이다.[4] 인간이 끊임없이 추구하는 자유란 여러 모습으로 세상에 나타나며 추상적인 특질에 머무르지 않고 구체화되고 유형화된다. 미적 구상의 자유나 예술적 행위의 자유는 예술창조의 필요조건이다. 정신적 자유나 해방은 예술작품을 창작함에 있어서나 향수함에 있어 얻게 되는 궁극적 열매인 것이다.

내적 자유의 형식으로서의 미적 자유는 예술이 속박상태에서 벗어나, 우리의 관심을 끌며 무엇이나 표현할 수 있는 원동력이다. 이에 따라 미적 가치는 인간 가치가 추구하는 모든 범위에 널리 걸쳐 있다. 자유로운 표현의 넓은 범위 안에서 예술은 인류를 해방시키는 위대한 역사적 관심들 가운데 하나이다. 자유는 주체로서의 인간을 인간답게 하는 필수적인 요소이다. 자유의지가 배제된 인간은 하나의 기계적 사물에 불과할 뿐이고, 그를 둘러싼 원인들에 의한 단순한 결과로서만 머무를 뿐이다. 자유를 가진 인간은 그 자신이 야기한 '중요한 의미' 안에서 존재한다. 그 결과 인간은 의미를 지닌 존재가 된다. 모든 가치들은 내면적 자유, 즉 외부의 속박으

4 Horace Meyer Kallen, *Art and Freedom,* New York: Greenwood Press, 1942, 924쪽.

로부터 벗어난 스스로의 자유이다. 그것은 있는바 그대로 우리들 자신 안에 있다. 인식의 가능성과 한계에 관하여 정직한 무지, 즉 우리가 모른다는 것을 인정하는 솔직함 속에서 우리는 자유로운 것이다.[5]

　미적 자유 안에서 우리는 그 풍부한 감각적, 지각적 직접성으로 인해 세상이 우리에게 주는 것을 자기 충족적으로 취한다. 여기서 먼저 전제되는 바는 감각적, 지각적인 것이 어떤 매개나 전제 없이 우리에게 직접적으로 주어진다는 사실이다. 자기 자신이 선한 경험을 통해서 얻는 것, 그것을 우리는 예술을 위한 소재로 받아들인다. 선한 경험을 통한 예술 혹은 미적 활동이란 창조적으로 듣는 것, 느끼는 것, 보는 것, 만드는 것이다. 예술은 만들고 창조하고 나타내고 상상한다. 예술에서의 인간정신은 자유로우며 자기표현적이다. 예술은 완전한 질적 직접성을 가지고 있거나 꾸려갈 수 있는 모든 삶을 표현하는 방법과 관련되어 있다. 그리고 예술의 표현방식은 기본적으로 단순히 나타내는 것이며, 설명한다거나 비난한다거나 혹은 정당화하는 수단이 아니다. 물론 '나타냄' 속에 설명이나 비난, 정당화가 어느 정도 포함될 수는 있겠으나 무게중심은 '나타냄'에 있다. 삶이 냉혹하거나 고달플 때조차도 자기표현의 효과는 자유롭다. 주관적이며 개인적인 정서들은 객관적이고 보편적인 공감으로 이행된다. 이런 과정을 거쳐 고통스러운 것은 주관성과 함께 계속 정화된다. 예술은 사람으로 하여금 위축됨이 없이 문제를 직면하게 하고 두려워해야 하는 일마저도 포용하게 해준다.[6]

　칸트는 철학적 증명이나 과학적 논쟁으로 지탱되지 못하는 세계에서 아

5　멜빈 레이더 · 버트럼 제섭, 앞의 책, 489-490쪽.
6　멜빈 레이더 · 버트럼 제섭, 앞의 책, 492-493쪽.

름다움이란 자유의 가능성에 대한 우리의 믿음을 위한 형이상학적 근거가 된다고 말한다. 만약 자연이 우리의 만족을 위해 그의 형식들을 형성했다고 하면, 그것은 언제나 자연의 객관적인 합목적성이며, 상상력의 자유로운 유희에 의거하는 주관적인 합목적성이 아닐 것이다. 주관적 합목적성에서는 우리가 주관적인 호의(好意)를 가지고 자연을 받아들이는 것이지, 객관적인 대상으로서의 자연이 우리에게 호의를 베풀거나 보이는 것이 아니다. 예술자체는 과학과 달리 지성과 학문의 산물이 아니라, 그것을 독특하게 산출해내는 타고난 재능의 산물로 보아야만 한다. 이는 예술이 특정한 목적들의 이성이념들과는 본질적으로 구별되는 미적 이념들을 통해 그 규칙을 얻는다는 사실에 의해서 이미 명백하다.[7]

예술의 정의에 대한 다양한 이해와 접근이 가능하지만, 기본적으로 '느낌에 대한 표현'이 예술이다. 예술은 '느낌의 압제,' 특히 감각을 마비시킬 정도로 오히려 부담스러운 엄청난 슬픔이나 기쁨과 같은 '과도한' 느낌으로부터 거리를 두고 우리를 해방시킨다. 표현된 느낌은 미로 변형되고, 실제적 또는 지적 관심과는 거리를 둔다. 색상의 지각에 대한 실험적 작업을 수행한 바 있는, 영국의 미학자인 에드워드 벌로우(E. Bullogh, 1880~1934)는 심리적 거리를 강조한다. 에드워드 벌로우는 '바다에서의 안개'를 관찰하는 배에 탄 선객의 이미지를 심리적 거리나 미적 거리와 연관하여 비유적으로 제시한다. 선객이 안개현상을 접하고, 이를 항해중인 배에 대한 심각한 생존위험의 관점에서 생각한다면 그 경험은 전혀 미적이지 않다. 하지만 거리를 두면서 초연한 놀라움 속에 아름다운 광경을 바라보는 일은 합

7 I. Kant, *Kritik der Urteilskrft,* Hamburg: Felix Meiner, 1974, 특히 58절 미적 판단력의 유일한 원리로서 자연 및 예술의 합목적성의 관념론에 대하여.

당하게 미적 태도를 취하는 것이다. 에드워드 벌로우는 이 거리가 대상에 대한 호소를 자신의 자아로부터 분리하고 실제적인 필요와 목적으로 조절하거나 통제할 수 없게 함으로써 얻어진다고 말한다. 이리하여 대상에 대한 '관조'의 태도가 가능해진다. 미적 관조의 대상과 이 대상의 미적 호소로부터 감상자 자신을 적정하게 분리시킴으로써, 즉 실제적 욕구나 목적으로부터 그 대상을 분리시켜 심리적 거리를 두게 된다.[8] 미적 거리는 관람자의 의식적 현실과 예술 작품에서 제시된 허구적 현실 사이의 틈을 둠으로써 온전하게 미적 즐거움을 향유하게 한다.

관람자가 작품의 허구적인 서사(敍事) 세계에 완전히 빠져들면 작가는 아주 가까이 미적 거리에 도달한 것이다. 만약 작가가 관람자에게 서사의 실재를 거슬리거나 혼란스럽게 하고 본질을 벗어나 작품을 보고 있음을 상기시킨다면, 작가는 미적 거리를 취하지 못하고 도리어 이를 위반하거나 침해한 꼴이 된다. 샤프츠베리(The Third Earl of Shaftsbury, 1671~1713)가 제시한 미적 무관심성 이후, 관심과의 거리두기로서의 '무관심성'은 칸트의 『판단력 비판』(1790)에서 상론된다. 여기서 칸트는 주체가 대상 자체에 대한 욕망을 갖는 것에 의존하지 않는 '무관심적 즐거움'이라는 개념을 제기했다. 그는 순수한 취미 판단에 근거한 아름다운 예술에 대한 즐거움, 즉 쾌는 즉각적이고 직접적인 관심을 수반하지 않는다고 말한다. 그것은 즉각적인 관심 대상이 아니라 오히려 그러한 동반적 특성에 자격을 부여하는 아름다움의 고유한 특성이며, 이는 반성적이고 아름다움의 본질에 속한다. 이를테면, 영화, 소설, 드라마, 시의 작가들은 작품을 통해 다양한 수준

8 E. Bullogh, "'Psychical Distance' as a Factor in Art and an Aesthetic Principle," *British Journal of Psychology* 1912, 5, no.2: 87–118.

의 미적 거리를 설정하며 때로는 긴장감을 유발하고 미적 즐거움에 강도를 더한다.[9]

우리는 미적 거리를 어기거나 침해하는 경우를 예술의 여러 장르에서도 엿볼 수 있다. 보는 사람을 소설 작품과 무관하게 현실 밖으로 끌어내는 것은 미적 거리를 해치는 경우에 해당한다. 연극이나 영화에서의 쉬운 예는 등장인물이 관객에게 직접 이야기하기 위해 이야기의 진행을 중단하는, 이른바 '네 번째 벽을 깨는(breaking the fourth wall)' 것이다. 독일의 극작가이자 시인이며 연출가인 베르톨트 브레히트(Bertolt Brecht, 1898~1956)가 제시한 개념인 거리두기 효과, 즉 소격효과(疏隔效果, Verfremdungseffekt)는 극장에서 의도적으로 미적 거리를 위반하여 예술작품에 보다 더 객관적으로 접근하려는 시도이다. 물론 이는 새로운 의미의 미적 거리의 제안인 셈이다. '네 번째 벽'이란 대체로 관객과 세 벽면으로 쌓인 기존의 무대사이에 놓인 가상의 벽이다. 관객이 연극을 볼 수 있도록 한쪽 면이 투명하게 열린 벽이라는 무대를 생각한 데서 유래한다. '네 번째 벽'은 가상과 실제사이에 놓인 경계라는 의미의 은유로 사용된다. 미적 거리를 위반하는 또 다른 예는 '픽션을 구성하면서 그 방식 자체에 대해 거리를 두고 말하는 소설'인 메타픽션(meta fiction)에서도 찾아볼 수 있다.[10] 또한 영화를 비롯한 다양한

9 윌리엄 포크너(William Faulkner, 1897~1962)는 1인칭 내러티브와 의식의 흐름을 사용하여 만족할만한 미적 거리를 불러일으키는 경향을 보이며, 어니스트 헤밍웨이(Ernest Hemingway, 1899~1961)는 3인칭 내러티브를 사용하여 독자와 더 큰 미적 거리를 불러일으키는 경향이 있다.

10 윌리엄 골드먼(William Goldman, 1931~2018)은 『프린세스 브라이드 The Princess Bride』(변용란 역, 현대문학, 2015)에서 독자에게 직접 말하기 위해 자신의 동화를 반복적으로 중단하며 중간에 개입한다. 또한 1961년의 뮤지컬인 〈내가 내리고 싶은 세상을 멈춰라 Stop the World I Want to Get Off〉에서 주인공인 Littlechap은 주기적으로 극의 진행을 멈추고 관객들에게 직접 말을 건넨다.

영상매체에서도 미적 거리는 의도치 않게, 또는 의도적으로 위반되는 경우가 많다.[11]

실용적 유용성을 따지는 관심을 멀리하면서 인간감정을 객관화하여 거리를 둠으로써 예술은 자유를 향한 길을 보여준다. '인간의 도덕적 기준에 어긋나 나쁜', 이를테면 악(惡)을 표현함에 있어 우리는 악을 배제하거나 배척하는 것이 아니라 오히려 그것을 흥미롭게 선과 대비하여 거리를 설정함으로써 그로부터 자유롭게 된다. 이는 미(美)와 추(醜)의 대비효과와도 비교해 볼 수 있을 것이다. 형식상으로 비대칭, 부조화, 부정확, 기형, 그리고 정서상으로 천박함과 역겨움으로 그 특징을 이루는 '추'는 심미적으로 어떤 자율성도 지닐 수 없다. '추'는 미와 심미적으로 동등한 단계에 있지 않으며 미에 비해 '추'는 부차적이다. '추'는 항상 자신이 존재하기 위한 전제조건인 미에 자신을 비추어보아야 한다.[12] 영국의 성공회 사제이자 시인인 존 던(John Donne, 1572~1631)은 "많은 사람들에 의해서 공유되는 슬픔은 그다지 격렬한 것이 아니다. 왜냐하면 시인은 그것을 운문 속에 가두어놓음으로써 그러한 감정을 길들이기 때문"[13]이라고 말한다. 이는 산문적 표현을 운문에 압축하고 감정을 순화하여 적절한 거리두기를 실천한 것이다. 산문과 운문의 장르구분이 모호할 때가 있지만, 대체로 운문은 산문에 비

11　예를 들면 감독의 카메오 등장, 빈약한 특수 효과 또는 노골적인 제품 배치 등이 포함될 수 있다. 이는 시청자를 영화의 현실에서 벗어나게 하는 데 충분할 수 있다. *On Directing Film*에서 미국의 극작가, 연출가, 영화감독인 데이비드 마밋(David Mamet, 1947~)은 성적인 장면이나 폭력적 상황을 직접적으로 생생하게 그리는 것은 본질적으로 미적 거리를 위반하는 것이라고 주장한다. 시청자는 방금 본 것이 실제의 것인지 아닌지 본능적으로 판단하고, 따라서 스토리텔링에서 제외되기 때문에 그러하다.

12　Karl Rosenkranz, *Ästhetik des Häßlichen*. Königsberg, 1853. 카를 로젠크란츠,『추의 미학』, 조경식 역, 나남출판, 2008, 57쪽.

13　멜빈 레이더 · 버트럼 제섭, 앞의 책, 219쪽.

해 함축적이고 정제된 간결한 언어로 이루어진다. 때로는 산문에서 운문이 나오기도 하고, 운문에서 산문이 나오기도 한다. 이는 길이의 장단(長短)이나 호흡의 완급(緩急)에 따른 거리두기의 조절이라 하겠다.

미적 거리두기의 예로 우리는 '시적 허용(詩的 許容, Poetic license)'의 경우를 생각해 볼 수 있다. 사진, 영상, 퍼포먼스, 회화, 설치 등 다양한 장르에 걸쳐 작업하며 사회적 이슈에 관심을 보이며 메시지를 던지는 프란시스 알리스(Francis Alÿs, 1959~)는 미술가들에게 '시적 허용'이 일단 주어지면 빼앗을 수는 없다고 주장한다. '시적 허용'을 잘 활용하여 자신의 예술세계를 자유로이 펼칠 필요가 있는 까닭이다. 미술가들이 자신에게 주어진 자유를 상상 이상으로 맘껏 누리지만 그렇다고 그들의 행동이 규범의 통제를 전혀 받지 않는다는 것을 뜻하지 않는다.[14] 이는 마치 파격(破格)이나 여백처럼 예술 작품에서의 풍부한 표현을 위해 일정 부분 인정되지만 심한 경우엔 예술과 반예술 혹은 비예술의 경계에 놓여 해석의 난관에 빠지게 된다. 시적 허용이라 하더라도 본래 목적을 벗어나거나 과도하지 않아야 할 것이다. 앞서 언급한 미와 추의 적절한 대비와도 같다.

3. 미적 자유와 유희

예술에서의 유희 혹은 놀이는 수동적인 즐거움을 부여하는 것이 아니라 작품의 전체를 완성해주는 중심역할을 한다. 유희는 우리로 하여금 가

14 Sarah Thornton, *33Artists in 3 Acts,* 2014. 세라 손튼, 『예술가의 뒷모습』 채수희 역, 세미콜론, 2016, 261쪽.

장 진지한 노력을 요구하고 우리에게 대단히 귀중한 가치들을 수없이 제공해준다. 유희하는 가운데 예술의 가치는 우리를 진정으로 인간화시키고 자유롭게 해준다. 인간적이라는 말은 자유로운 존재임을 전제로 하여 가능하다. 예술은 미적 가치를 창조하며, 미적 가치의 창조는 미적 탁월함의 추구이다.[15] 물론 우리는 탁월함의 근거를 고도의 기술적·기능적 조합에서도 찾아볼 수 있겠으나 이에 치중하면 단지 형식적 묘사에 그칠 뿐이다. 우리는 예술에서 자유롭게 노니는 경지를 '유어예(遊於藝)'[16]에서 살펴볼 수 있다. "도에 뜻을 두고, 덕을 지키고, 인에 의지하고, 예에서 노닌다."는 것이다. 인간다운 삶을 위한 학습과 훈육은 예(藝)를 익히며 거기에서 노니는 것으로 완성된다. 유(遊)는 심신의 여유를 갖고서 만물을 즐겨 구경하며, 타고난 본성을 따르는 것이다. 이는 마치 새가 하늘을 자유로이 날거나 물고기가 물에서 자유로이 헤엄치며 맛보는 즐거움인 '어락(魚樂)'과도 같다.[17] 막힘이 없는 자유로운 즐거움의 경지인 것이다. 우리는 삶의 목적과 방향에 대한 끝없는 물음을 던지는 가운데 유희를 통해 봉쇄와 고립이 아니라 교류와 소통을 위해 노력한다. 이와 연관하여 명상과 수련에 의해 여러 학예(學藝)의 경계를 자유로이 넘나들며 노니는 놀이의 경지를 헤르만 헤세(Hermann Karl Hesse, 1877~1962)의 『유리알 유희(Das Glasperlenspiel)』(1943)에서도 엿볼 수 있다. '유리알 유희'는 삶의 역동적 현상가운데 미적(美的)인 측면을 보여주는 바, 이는 궁극적으로 자아실현, 자기완성, 자기실천의 수행을 위한 것이다.[18]

15 멜빈 레이더·버트럼 제섭, 앞의 책, 220쪽.

16 『논어』제7편 술이(述而), "志於道 據於德 依於仁 遊於藝."

17 『장자(莊子)』,「외편(外篇)의 추수편(秋水編)」, "儵魚出遊從容 是魚樂也."

18 Hermann Hesse, *Das Glasperlenspiel*, 1943. 헤르만 헤세,『유리알 유희』, 박성환 역, 청목

의미 있는 삶을 위해 요구되는 생활방식에서 예술의 자유는 예술에의 깊이를 더해줌으로써 삶의 깊이를 더해 준다.[19] 예술의 깊이와 삶의 깊이는 상관관계에 있다.[20] 우리는 예술에 있어서의 깊이란 무엇인가를 물으며, 작품의 깊이에 대해 다시 생각하게 된다. 깊이 있는 예술 작품이란 아마도 예술가가 자신의 예술의지에 바탕을 두고 지향하는 가치와 이념을 자신 만의 고유하고 독특한 형식에 담아냄으로써 의미를 도출해내는 것이라 하겠다. 자신의 개별적 경험에 공감과 소통을 토대로 보편적 경험으로 이끌어가는 것이 예술가의 사명이다. 주관적인 창작물이지만 보편성을 띠고서 감동을 자아낸다. 삶에 대한 세밀한 통찰과 깊이, 인간의 탁월성과 숭고한 삶에 대한 의미를 일깨워주는 메시지는 우리에게 미적 즐거움을 안겨 준다. 외적인 깊이에의 강요가 아니라 내적인 미적 자유에의 열망이 인간으로서 스스로를 완성하도록 꾀할 것이다.

모자람이 없이 아주 넉넉하여 우리가 만족스러움을 향유할 수 있는 대상의 특성은 미적 판단에서 단지 주관적으로만 표상된다. 객관적 합목적성은 외적 합목적성인 유용성이지만, 내적인 합목적성은 대상의 완전성이다. 외부 세계의 대상을 마음속에 나타내는 표상은 지각에 따라 의식에 나타나는 외적 대상의 상(image)이다. 지성이 어떠한 방해도 받지 않는다는 전제 아래에서 지각에 따른 의식의 자유로운 유희가 유지되어야만 할 경

사, 2002, 38쪽.

19 멜빈 레이더 · 버트럼 제섭, 앞의 책, 482쪽.

20 파트리크 쥐스킨트, 『깊이에의 강요』, 김인순 역, 열린책들, 2020. 젊은 여성화가의 그림에 대해 '깊이가 없다'는 어느 평론가의 언급이 던진 의미심장한 파장을 보여준다. 이 화가는 자신의 작품에 깊이가 없다는 평에 고심하고 자기 자신을 부정하며 끝내 정신분열로 파멸을 맞이하게 된다. 평론가는 처음에 부정했던 의미를 나중에야 정정하고 깊이를 새롭게 부여하는 아이러니한 상황을 보인다.

우에는, 강제를 뜻하는 규칙성은 피하지만, 결과적으로는 규칙성에 부합하게 되는 합규칙성에 따르게 된다. 사전적으로 보면, '규칙'은 '여러 사람이 다 같이 지키기로 작정한 법칙 또는 제정된 질서'이며, '규칙성'은 '규칙에 맞는 성질 또는 규칙이 있는 성질'이다. '합규칙성'은 애초에 규칙을 상정하고 이에 적합하거나 적절하지 않았음에도 결과적으로 보아 규칙에 어긋나지 않은 것으로 드러난 경우이다.[21] 소소한 일탈이지만 결국엔 규칙에 포섭되는 이치인 것이다. 미의 규칙이 합규칙성을 지닌다는 것은 미의 목적이 합목적성을 지닌 것과도 같다. 큰 틀에서 보면, 미의 규칙은 합목적적인 미의 질서인 것이다.

예술은 삶의 '현실로부터' 그리고 삶의 '현실 안에서' 우리를 자유롭게 벗어나게 한다. 예술은 일단 우리를 삶에 몰입하게 하면서도 동시에 삶에 강하게 저항하도록 한다. 이러한 이중적 수행은 유희에서 이루어진다. 칸트와 쉴러(F. Schiller, 1759~1805)는 예술과 유희 사이에 깊은 친화성이 있음을 밝혔다. 미적 활동과 유희적 행동은 모두 고도의 상상력을 구사하는 경향이 있어서, 유희에서의 '가장(假裝, make-believe)'은 예술의 상상적 비약에 가까운 것이다. 태도를 그럴듯하게 꾸미거나 얼굴이나 몸차림 따위를 알아보지 못하게 실제와 다르게 바꾸어 꾸민 것이다. 예술에 관한 자유와 자발성, 그리고 유희에는 의무나 물질적 필요에 의해서 요구된 것과 유사한 활동의 필연적 요인이 있다. 대부분의 행위들과 마찬가지로 유희의 미적 활동에 나름의 질서와 틀이 있다고 하더라도, 이때의 질서와 틀은 충동을 억압하기 위한 것이 아니라 충동을 자유로이 표현하기 위한 것이다.[22] 쉴러에 의하

21 I. Kant, 앞의 책, B 71. 이러한 합규칙성은 합목적성과 연관하여 아주 유의미하다.
22 멜빈 레이더 · 버트럼 제섭, 앞의 책, 493쪽.

면, 영국의 피겨 댄스는 각자의 자유가 타인의 자유에 간섭하지 않는다는 복잡한 사회적 조화를 이루는 완벽한 상(image)의 예이다. 빙판 위에서 도형을 그리듯이 움직이는 자유로움인 것이다. 여기에서 "모든 것은 아주 능숙하고 아무런 꾸밈이 없으며, 하나의 형태 안에서 전체를 통합하고, 각자는 다른 사람의 진로를 침범함이 없이 자기 자신의 기호에 따른다. 그 댄스는 다른 사람의 자유를 존중하며 동시에 자신의 자유를 존중하는 것에 대한 가장 완벽하고 적절한 상징이다."[23] 자유로운 움직임과 질서가 조화롭게 공존하는 것이다. 시간의 선후관계를 보면, 먼저 자유로운 행위의 전제아래, 그 다음에 질서가 잡히는 것이 인간사회의 제도와 규범일 것이다.

칸트는 미적 자유의 본질이 인식능력들의 조화로운 상호작용이라고 주장한다. 인식은 대상을 아는 일이며 객관적 실재의 의식으로부터의 반영이요, 인식능력이란 사물을 분별하고 인식할 수 있는 정신 능력이다. 인식은 인간의 실천에서 시작되며, 실천을 통해서 처음으로 감각적 직관에 의한 직접적·개별적·구체적인 감성적 인식이 형성된다. 일차적으로 이는 사물의 본성을 포착한 것이 아니라 외면적인 인상과 같은 것이다. 감성적 인식을 바탕으로 다른 사물과 비교하고 구별하여 개념·판단·추리를 하며 사물에 관한 본질적인 이성적 인식을 얻는다. 이성적 인식은 개인적 실천뿐만 아니라 인간 사회의 역사적 축적과 함께 이루어진 다수의 인식이다. 그러한 상호작용 안에 우리가 지니고 있는 오성능력과 그 대상의 형식 사이의 적절한 조화가 이루어진다. 이러한 능력들은 상상력으로 구성되고 표상과 지각 그리고 이해의 다양성을 보완하고 통일한다. 미적 경험 속에

23 F. Schiller가 C. G. Körner에게 보낸 편지. 멜빈 레이더·버트럼 제섭, 앞의 책, 494쪽 참조.

서 두 가지 능력은 명백한 개념이나 외부로부터의 관심 또는 목적의 제한 없이 자발적으로 조화를 이룬다.[24] 이러한 인간정신의 자유는 칸트가 미적 유희를 통해서 의미하고자 하는 바이다.

쉴러에 의하면, 예술은 인간 본성 안의 서로 대립되는 측면들인 능동성과 수동성, 자발성과 타율성, 자유와 법칙성, 감성적인 것과 이성적인 것 등을 조화시킨다. 말하자면 소재충동(Stofftrieb)과 형식충동(Formtrieb)이 유희충동(Spieltrieb)에 의해 대립과 갈등이 지양되고 조화를 이루게 된다. 소재충동의 대상은 넓은 의미로 우리가 삶의 질료라고 부르는 내용인 것이며, 모든 물질적 존재와 감각에 직접 현존하고 있는 모든 것을 가리킨다. 형식충동의 대상은 우리가 일반적으로 지각하는 대상인 형태(Gestalt)이며, 모든 사물의 외형적 성질과 그것에 대한 우리의 인식능력의 관계를 모두 포함한다. 유희충동의 대상은 '살아있는 형태'이다. 즉, 살아 움직이는 다양한 삶의 현상을 형태라는 그릇에 담는 것이다. 이 말은 모든 현상의 미적 성질을 가리키며, 가장 넓은 의미에서 우리가 아름다움이라고 부르는 것이다.[25]

감각을 통해 얻는 생생한 지각을 이성의 질서와 결합하는 데 유희충동은 개인적인 것에서뿐만 아니라 사회적인 것에서도 조화를 이룰 수 있도록 해준다. "지각의 모든 다른 형태들은 인간의 심성능력을 양분한다. 왜냐하면 그것들은 인간이라는 존재의 감각적 부분이나 혹은 정신적 부분에서 배타적으로 나뉘기 때문이다. 이러한 배타적 양분은 오직 지각의 미적 양식에서 개별적 인간을 전체적 인간으로 만든다. 인간이 미적 양식을 이

24 멜빈 레이더 · 버트럼 제섭, 앞의 책, 494-495쪽.
25 F. Schiller, *Über die ästhetische Erziehung des Menschen in einer Reihe von Briefen*, Sämtliche Werke, Band V, München: Carl Hanser, 1980, 제15서한의 두 번째 단락.

루려고 한다면 그의 본성의 두 측면은 반드시 조화 속에 있어야만 한다.[26] "인간은 가장 완전한 의미에서의 인간일 때에만 유희하며, 그가 유희할 때에만 완전한 인간이다."[27] 유희는 인간을 온전히 완성의 단계에 이르도록 한다. 자유로운 인간이란, 곧 완전한 인간이다. 미적 유희는 전체에 공헌하면서 자유에 이른 수단이며 그 소재이다. '전체적 인간'은 순수한 본질적 전체성, 그리고 유일하며 분할할 수 없는 인간성을 의미한다. 우리들 대부분은 상호 관계를 맺고 있는 육체적 · 정신적 행위의 조화로운 협력 속에서 분명해지는 전체 인간의 건강과 행복의 이념을 소중히 여긴다. 우리는 정신과 마음이 잘 조율되지 않아 분열되어 어느 한 쪽에 치우쳐 있음이 아닌, 또는 감각적 무기력의 수단이 되는 지성이 아닌, 우리가 가지고 있는 포괄적이고 조화로운 잠재력의 실현을 유희를 통해 기대한다.

쉴러는 자신의 미학이 추구하는 전체적 인간의 이념 속에서 보편적 인간의 열망을 호소하고 있다. 미적 범주로서의 '우아함'이라는 말은 쉴러가 생각하는 전체성과 통합의 성질을 의미한다. 자연의 조화로움에 순응하되, 기품 있고 절제된 아름다움인 우아함은 기능적 통합과 완전함의 표시이다. 우아함을 잃는다는 것은 불균형과 무기력의 상태에 빠지는 것과도 같다. 우리의 심신은 예술에 전적으로 집중할 때 막힘없이 자유롭다. 통합된 행동의 우아함을 보여주는 까닭이다.[28] 영국의 시각인류학자이자 기호학자인 그레고리 베이트슨(Gregory Bateson, 1904~1980)은 예술이란 우아함을 위하여 인간이 탐색하는 한 부분이며, 우아함의 문제는 기본적으로 통

26 F. Schiller, 앞의 책, 제 27서한 열 번째 단락.
27 F. Schiller, 앞의 책, 제15서한 아홉 번째 단락.
28 멜빈 레이더 · 버트럼 제섭, 앞의 책, 497쪽.

합의 문제라고 말한다. 이러한 탐색 속에서 예술가는 "부분적 성취 속에서 황홀 상태"를, 그리고 "실패로부터의 분노와 고통"을 넘어서는 경험을 하게 된다.[29] 우아함은 이성과 마음, 질서와 충동, 정신의 의식적 차원과 무의식적 차원의 통합으로서 예술을 통한 미적 교육이 추구하는 바이다. 자유로운 인간이란 곧 전체적이며 통합된 인간인 까닭이다.[30]

하나의 전체로서의 사회를 지향하는 진보는 평범한 세계 안에서 실질적인 변화 없이 얻어질 수 없다. 비록 고도산업사회로 들어서기 이전이긴 하지만 쉴러는 이미 18세기 중반의 산업혁명이후 등장한 산업사회의 분열과 기계적인 일상의 구조를 날카롭게 비판하고 있다. "영원히 전체의 한 단편에 묶여 있는 한, 사람은 그 자신을 단지 단편으로만 발전시킨다. 그의 귀에는 영원히 그가 돌리는 바퀴의 단조로운 소리가 들리고 그는 결코 자기 존재의 조화를 펼치지 못한다. 그리고 그의 본성 위에 인간애를 새기는 대신, 그는 자신의 작업에 대한 감명이라든가 전문화된 지식만을 얻게 된다."[31] 이는 찰리 채플린(Charlie Chaplin, 1889~1977)이 1936년에 제작한 코미디 무성 영화 〈모던 타임스(Modern Times)〉에서 근대의 기계문명에 대한 도전과 자본주의에 기인한 인간성 무시에 대한 분노를 표출한 것과 상당 부분 맥이 닿아 있다. 자유로운 유희를 통해 물질적 욕구의 속박과 삶의 분열을 이겨낼 때에만 인간은 절망적이고 비인간적인 상태에서 벗어나 미적인 상태에 다다를 수 있을 것이다.

칸트와 쉴러는 예술을 도구나 수단으로 사용하여 외부의 목적에 공헌하

29 Gregory Bateson, "Style, Grace and Information in Primitive Art," *Steps to an Ecology of Mind,* New York: Ballantine Books, 1972, 129쪽.

30 멜빈 레이더 · 버트럼 제섭, 앞의 책, 498쪽.

31 F. Schiller, 앞의 책, 제6서한의 일곱 번째 단락.

는 것으로부터 벗어나게 하고 예술 자체의 자율성을 강조한다. 유희란 일상의 오락이나 게임이라는 제한된 의미에서가 아닌, 정신적인 힘의 조화롭고 억제되지 않은 활동이라는 넓은 의미에서의 놀이 일반이다. 쉴러는 형식이나 이념의 한쪽에 치우친 미적 순수주의자는 아니며, '아름다움'을 아주 추상적인 것으로 환원시키려고 하지 않았다. 아름다움이란 인간의 삶에서 유래하며 또한 삶을 풍요롭게 하는 중요성으로부터 예술을 떼어놓음으로써 이루어지는 것이 아니라 서로 이질적인 소재를 예술적 형식으로 극복함으로써 성취된다고 그는 주장한다. 예술이라는 유희 속에서 인간의 '거친 자연'이 '부드럽고 온유하게' 순화되는 것이다. 내용과 형식이 서로 영향을 주고받으며 동화되는 동안 삶의 가치는 더욱 풍부해지고 예술작품의 가치는 더욱 커진다. 칸트 식으로 표현하면, 내용 없는 형식은 공허하고, 형식 없는 내용은 맹목에 지나지 않기 때문이다. 형식과 내용 가운데 어느 한쪽에 치우친 공허함이나 맹목을 피하기 위해서도 서로의 적절한 균형과 조화가 필요하다.[32]

예술에서의 유희는 단순한 기분전환이라든가 오락 이상의 차원이다. 강렬한 내적 요구에 의한 추진력에 의해서 예술가들은 지칠 때까지 혼신을 다해 작업을 한다. 유희자로서의 예술가는 자신의 유희행위와 일체가 되어 작품을 완성한다. 유희하는 자와 유희행위는 하나가 된다. 때로는 유희자들이 즐거움의 차원을 넘어 과로하여 고통스러움을 느낄 때에는 유희를 멈추게 된다. 멈추지만 그 자체로서 이미 '미완성의 완성' 단계인 것이다. 유희는 구속되지 않는, 자유롭고 자율적인 놀이 활동이다. 창조적인 통찰은 놀이 활동에서 나온다. '놀이하는 존재(homo ludens)'로서 인간은 놀이할

32 멜빈 레이더 · 버트럼 제섭, 앞의 책, 500쪽.

때에 비로소 완전하다. 놀이를 통해 자신만의 세계와 인격, 게임과 규칙을 만들어내고 지식을 변형시키고 새로운 방식으로 이해할 수 있다. 이는 더 나은, 고품격의 삶의 질로 이어진다.

발명의 원동력이 무엇인가를 생각해보면, 다양한 상상과 구상을 통한 놀이의 기능과 역할이 매우 중요함을 잘 알 수 있다. 우리에게 알려진 인물인, 미국의 발명왕 토마스 에디슨(Thomas Edison, 1849~1931) 이후 발명을 가장 많이 한 사람으로 제롬 레멜슨(Jerome Lemelson, 1923~1997)[33]이 있다. 그는 머릿속으로 즐겁고도 자유로운 놀이의 연상을 통해 수많은 발명의 실마리를 찾았다. 놀이는 대체로 분명한 목적이나 동기가 없이 무시로 행해진다. 놀이는 성패를 따지지 않으며, 결과를 설명해야 할 필요도 없고, 의무적으로 수행해야 할 과제도 아니다. 이것은 우리에게 상징화되기 이전의 내면적이고 본능적인 느낌과 정서, 직관, 즐거움을 주는 바, 바로 이들로부터 창조적인 통찰이 나온다. 놀이를 통해 새로운 예술이 가능해진다. 그러는 중에 사고의 변형을 거쳐 서로 다른 분야를 연결한다. 생각의 본질은 감각의 지평을 넓히는 일이다. 역으로 감각의 지평을 넓힘으로써 생각의 본질에 다가갈 수도 있다. 느끼는 것과 아는 것이 놀이에서 하나로 결합되어 성과물로 나타난다.[34]

"느낌과 직관은 '합리적 사고'의 방해물이 아니라 오히려 합리적 사고의

33 Robert Root-Bernstein · Michele M. Root-Bernstein, *Sparks of Genius: The Thirteen Thinking Tools of the World's Most Creative People*, 2001. 로버트 루트-번스타인 · 미셸 루트-번스타인, 『생각의 탄생-다빈치에서 파인먼까지 창조성을 빛낸 사람들의 13가지 생각 도구』, 박종성 역, 에코의 서재 2007, 331쪽. 제롬 레멜슨은 바코드 판독기, 카세트 플레이어에 사용하는 핵심기술을 발명하고, 로봇공학, 컴퓨터영상, 캠코더, 팩스 등 500개 이상의 특허권을 갖고 있다.

34 김광명, 『다시 생각해보는 예술』, 학연문화사, 2021, 27-28쪽.

원천이자 기반이다."[35] 하지만 느낌과 직관이 그대로 합리적 사고로 이어지지는 않는다. 합리적 사고가 되기 위해서는 보편적이고 논리적인 개념화의 과정을 거쳐야 한다. 사물의 본질과 핵심을 꿰뚫은 직관은 통찰로 이어진다. 원래의 형상을 찾기 위한 시도로 우리는 건축모형이나 입체도형 혹은 3D를 활용한 모형을 제작하는 바, 이는 보는 사람이 즉각 인식할 수 있도록 실제의 모습을 축약하고 차원을 달리하여 표현한 것이다. 모형은 실제, 혹은 가정적 실제 상황을 염두에 두고 필요한 규칙과 자료, 절차를 이용하는 모의실험이다. 교육적으로도 모형놀이는 인지적·정서적 영역에서 학습효과를 향상시키는 데 크게 기여한다. 다양한 모형을 만듦으로써 새로운 발상을 떠올리게 되고, 새로운 생각의 출현을 도우며 새로운 창조 작업으로 이어진다. 모형이 원형에 가까이 다가갈수록 본래적 가치를 구현하게 된다. 원형(原型, proto type, archetype) 혹은 이상형(ideal type)을 찾기 위한 작업으로서의 모형은 실물의 크기와 달리 작거나 클 수 있는데 이는 오로지 그것의 용도에 따라 달라진다. 원형을 본뜬 모형의 용도는 직접 경험하고 어려운 것에 접근할 수 있도록 하는 데 있다. 이러는 중에 어느 한편에 치우침 없이 적절한 미적 거리를 취하며, 다양한 놀이를 시도하고 이를 실현함으로써 새로운 예술작품이 등장하게 된다.

4. 미적 자유와 상상력

상상할 수 없으면 새로운 세상을 볼 수 없거니와, 새로운 것을 만들어낼

35 로버트 루트-번스타인·미셸 루트-번스타인, 앞의 책, 26쪽.

수도 없다. 또 자신만의 세계를 창조하지 못하면 다른 사람이 만들어놓은 기존의 세계에 머물러 있을 수밖에 없다. 그렇게 되면 자기 자신의 눈이 아닌 다른 사람의 눈으로 현실을 보게 된다. 새로운 세계를 볼 수 있는 "통찰력을 갖춘 '마음의 눈'을 계발하지 못한다면 '육체의 눈'만으로는 아무것도 볼 수 없다."[36] 눈에 보이는 것의 배후에 숨어 있는 놀라운 속성을 찾기 위해 보이는 혹은 보는 눈에 머물러서는 안 되고 마음의 눈으로 읽고 생각해야 하는 까닭이 여기에 있다.[37] 고대 로마의 수사학자이자 비평가인 롱기누스 (Cassius Longinus, c. 213~273)는 작품과 연관하여, 작품이란 외적인 강제가 아니라 인간의 내적인 도덕 상태의 산물임을 강조한다. 내적 자유의지의 결핍이 위대한 작품을 만드는 정신을 시들게 한다는 관점에서 그러하다. 내적 자유의지의 충만은 강렬한 예술의지의 표출과 숭고한 정신으로 이어진다. 예술이 표현하여 전달하는 메시지에 위엄과 장대함, 그리고 긴장감을 가장 많이 부여하는 원동력은 상상의 힘이다. 상상력이란 심상(心象)을 산출하는 힘이며, 마음속에 들어와 새로운 언어를 산출해내는 생각의 원천이 된다.[38] 창의적인 생각과 새로운 언어는 세상에 없는 것을 만들어낸다. 예술의 창작을 위해 결정적인 것은 예술가가 지닌 창조적인 영혼의 자유이다. 하지만 이러한 창조적 영혼의 자유를 시대적인 분위기와 연관하여 살펴보면, 역사의 질곡에서 어떤 모습이었던가를 읽어낼 수 있다.

예술과 연관된 자유의 문제에 관하여, 저명한 문화사가인 허버트 멀러 (Herbert J. Muller, 1905~1980)는 "예술의 황금시대에 언제나 지적 자유가 있었

36 로버트 루트-번스타인 · 미셸 루트-번스타인, 앞의 책, 45쪽.
37 김광명, 앞의 책, 31-32쪽.
38 Longinus, *On the Sublime*, sec. 44: 아리스토텔레스, 『시학』 외, 천병희 역, 문예출판사, 2002, 롱기누스의 『숭고에 대하여』, 15장.

던 때는 아니며, 오히려 시민적·정치적 자유가 적었던 때였다. 위대한 예술은 흔히 독재체제를 포함한 여러 가지 조건 아래에서 창조되었다."[39]고 언급한다. 이러한 언급의 속뜻은 외형적인 자유가 아니라 진정한 내면적 자유로서 얽매임이 없는 창조적 열정이 훌륭한 예술작품의 탄생을 가능하게 한 사실임을 강조한 것으로 보인다. 역사적으로 숱한 강제와 억압아래에도 불구하고 많은 위대한 창작물들이 만들어졌다는 주장은 확실히 옳은 이야기이며, 또한 통시적(通時的)으로 동서양을 막론하고 예술들이 무자비하고 폭압적이었던 전체정치의 요구에 대응하여 만들어졌다는 말은 확실히 옳은 지적이다.[40] 강제와 억압에의 순종이 아니라, 오히려 그에 대한 강렬한 도전과 응전의 산물이었던 셈이다.

정신분석학, 예술 이론, 미학, 사회사, 문화사, 미술심리학 등의 여러 학문의 경계를 넘나든 미술사학자인 아르놀트 하우저(Arnold Hauser, 1892~1978)는 예술과 민주주의 혹은 예술과 자유 사이에 그리 간단한 상호관계가 이루어지지 않았다는 역사적 사실을 지적하였다. 예술사는 자유로운 사회가 미적 가치의 실현을 위한 필수조건이라는 견해를 뒷받침하지는 못했음을 보여준다.[41] 그렇다고 해서 역설적으로 억압이나 압제가 정당화될 수는 없다. 왜냐하면 미적 가치의 실현을 위해 기울인 수많은 예술가들의 치열한 투쟁과 노고에 의해 마침내 인간자유의 소중함이 알려지게 되고 자유로운 사회를 향유할 수 있게 되었기 때문이다. 독재와 억압 체제에 항거한 수많은 예술가들이 역사적으로 이를 증명한다. 이에 대한 무수히 많은 예들을

39 Herbert J. Muller, *Issues of Freedom,* New York: Harper & Brothers, 1960, 96-97쪽.

40 아르놀트 하우저, 『예술의 사회사, *The Social History of Art*』 New York: Random House, Inc., 1951, 4:258.

41 멜빈 레이더·버트럼 제섭, 앞의 책, 487쪽.

우리는 오늘날에도 생생하게 목도하고 있다.[42] 미적 자유는 궁극적으로 예술 민주화에 이르는 길이다. 물론 예술사상 가장 위대한 작품들 가운데 강제와 억압, 독재 아래에서도 창조된 것들이 적지 않았음은 사실이다. 고대의 중근동을 비롯한 여러 지역에서는 예술이 무자비한 폭군정치의 비위를 맞춰야 하는 상황에 놓였다. 검열의 대상과 양상은 다르지만 예술과 검열의 역사는 길다. 검열의 역사는 뒤집어 보면, 표현의 자유를 위한 투쟁사에 다름 아니다. 여러 시대에 거쳐 행해진 검열행위라 하더라도 역사의 시대가 달라지면 그 의미와 효과도 달라지게 마련이다. 오늘날의 대중사회에 들어와서 우리에게 부여된 과제는 다수 대중의 취향에 맞춰 예술을 제약한다거나 혹은 영합하는 것이 아니라 대중의 안목과 시야를 될 수 있는 한 넓히는 일이다.

참된 예술의 창작과 더불어 심층이해의 길은 심성의 도야(陶冶)를 통한 길이다. 이는 예술교육의 목적이 지향하듯, 예술적 판단능력을 기르고 훈련하는 것이다. 좀 더 폭넓은 대중의 참여를 확대하고 심화하는 일이 필요하다. 예술 창작에 가장 필요한 것은 예술가들이 아무런 제약 없이 자신들을 표현할 수 있는 자유이지만, 어떤 고정된 문제에 대해 어떤 고정된 방식으로 자신을 표현하는 것은 진정한 자유가 아니다. 예술의 개념 안에 내포된 유일한 자유는 예술적 태도로서 어떤 이념과 가치, 그리고 이에 합당

42 가까이는 2022년 서울에서 전시를 한 이란의 쉬린 네샤트(Shirin Neshat, 1965~)나 칠레의 이반 나바로(Iván Navarro, 1972~)는 좋은 예이다. 쉬린 네샤트는 〈알라의 여인들-침묵의 저항, Rebellious Silence, Women of Allah〉(1994)에서 억압과 독재의 상처를 입은 이슬람 여성을 표현하여 예술로써 치유를 시도했다. 또한 이반 나바로는 〈버든, Burden〉(2011)에서 군부독재의 아픔을 딛고 자유와 희망을 네온아트로 표현하고 있다.

한 어떤 감정을 막힘없이 표현하고, 그러한 표현에 필요한 기술을 몸에 익히고 실천할 수 있는 자유의지이다.[43] 그런데 모든 다른 종류의 자유는 엄격하게 제한되거나 또는 완전히 거부되고, 예술가에게 미적 자유만 남는 일은 가능한가를 우리는 물을 수 있다. 예술적 표현의 자유는 다른 자유와 맞물려 있으며 이를 선도한다. 예술가는 물론 어떤 상황에서라도 그의 작품을 자유롭게 표현할 수 있어야 한다. 스스로의 자유의지에 따라 예술의 완성에 불필요한 것을 절제하고 억제하는 일은 타당하게 보이지만 이것이 자유의 제한이 되어서는 결코 안 될 것이다.

미적 자유에 대해 쉴러가 주장하는 바의 기본은 '가상(假象, Schein)'이다. 가상이란 순수한 현상이고 그 자체로 인식되며 그 자신의 목적을 위해 향수된다. 상상은 가상을 실재와 구별하는 힘이고 가상을 만족하는 가운데 지속시키는 힘이며 혼란 없이 편안함 속에서 가상과 공존하게 하는 힘이다. 이것은 형식과 구조의 독자적인 원칙을 가지고 가상의 영역인 상상의 세계를 창조해내는 힘이다. 나아가 가상은 '외견이나 외관'이라는 의미 외에도 '빛이나 광휘'의 의미를 담고 있어 미적 진리의 속뜻과도 연결된다는 점을 주목해야 한다.[44] 가상은 자유에 새로운 정신적 차원을 덧붙이는데, 그것은 특별한 목적과 행동의 한계로부터 정신을 해방하기 때문이다. 이미 잘 알고 있는 세계의 구조에 얽매이지 않는 상상력은 가능성의 무한한 영역을 개발한다. 아마도 이런 점을 쉴러는 "가상에 대한 관심을 인간애에 대한 진정한 확대와 문화에 대한 결정적 진보"[45]로 본 것이리라. 시대에 따

43　아르놀트 하우저, 『문학과 예술의 사회사 4: 자연주의와 인상주의·영화의 시대』, 백낙청·염무웅 역, 창작과 비평사, 2013(초판32쇄), 324쪽.

44　Heinz Wenzel, *Das Problem des Scheins in der Ästhetik,* Diss., Köln, 1958, 5쪽.

45　F. Schiller, 앞의 책, 제26 서한의 네 번째 단락.

른 세계관의 변천에서 '진보'의 내용과 양상을 달리 볼 수 있겠지만, '진보'를 추동하는 힘은 가상에 대한 지속적인 관심에서 나온다.

예술은 모든 진실을 있는 그대로 숨김없이 드러내기 위한, 그리고 모든 상황을 그려보기 위한 최고의 위상에 자리하고 있다.[46] 독일의 대표적인 낭만주의 시인인 프리드리히 횔덜린(Friedrich Hölderlin, 1770~1843)은 자신의 시대를 '궁핍한 시대'로 보았다. 이는 전제군주제 아래에서 다수의 민중은 지배층에 의한 예속과 그로부터의 탄압을 받아들이지 않으면 안 되는 어려운 시대를 말한다. 그리하여 고결하고 거룩한 의미의 신성(神聖)보다는 세속적인 권력을, 정신보다는 물질을 추구하는 시대가 되면서, 인간은 자연과 신성으로부터 멀어지게 된다. 따라서 그는 시인이란 인간의 영혼 깊은 곳에 잠들어 있는 고귀한 신성을 일깨우는 자라고 여겼으며, 인간, 자연, 신이 조화를 이루었던 고대 그리스의 세계를 이상으로 삼았다. 특히 여기서 신이 지칭하는 바는 경배와 신앙의 대상이 아니라 섭리와 진리를 대변한다고 봐야 할 것이다. 그는 조화로운 삶 속에서 예술을 배우고, 예술 속에서 이상적인 삶을 실천하려고 애쓴 인물이다. 우리는 그가 던진 의미를 오늘에 되새겨 볼 일이다.

영국의 예술사학자이자 시인이며 문학평론가인 허버트 리드(Herbert Read, 1893~1968)는 예술가들이 "현대예술에서 세계의 다양성을 지성적으로 받아들이며 관용하도록 만든 것은 주목할 만한 업적이다. 현대예술은 우리로 하여금 인간의 개성에 대하여 한쪽으로 치우친 시각을 갖게 만든 인위적인 경계와 제한들을 철저히 깨뜨려버렸다. …모든 유형의 인간들이 따라야만 하는 한 가지 유형의 예술이 있는 것이 아니라, 많은 유형의 인

46 John Keats, *Hyperion*, Books II, 203-205쪽.

간들이 있는 것처럼 여러 가지 유형의 예술들이 있다."[47]고 지적한다. 우리는 다양성과 개방성, 그리고 미적 자유에 대해 허버트 리드가 지닌 생각의 연장선에서 기존의 예술 형식을 넘어서 새로운 표현을 추구하는 예술 경향인 전위예술을 떠올릴 수 있다. 전위예술가들은 타성에 빠져 기계적으로 도구화된 문화 속에서 불편함을 느낀다. 규격화되어가는 경향을 꺼린 것이다. 이는 상상력의 결핍에 기인하여 빚어진 기존의 예술세계에 대한 도전인 것이다.

일상에서의 진부한 태도나 반복에서는 어떠한 새로운 예술도 태어날 수 없다. 이러한 진부함에 맞서 니체(Friedrich W. Nietzsche, 1844~1900)는 "예술가들만이 다른 곳에서 따온 듯한 태도와 막연한 여론에 이끌리는 것을 혐오하고, 모든 개개의 인간 존재가 하나의 유일하고 특이한 존재라는 비밀을 밝혀낸다."[48]고 말한다. 유일하고 특이한 존재로서의 예술가가 지향하는 새로운 접근과 다양한 시각만이 예술의 마르지 않는 원천이다. 그런데 예술은 개성을 추구하지만, 개인을 기초로 하여 모든 행동을 규정하려는 개인주의와는 사뭇 다르다. 이를테면 집단으로부터 분리된 개체로서의 인간을 만들어내는 개인주의는, 인간과 인간 사이의 관계를 맺기보다는 인간으로부터 인간을 분리해내는 데 근거하고 있다. 개인주의적 자유는 종종 인간을 소외시키고 파괴적인 고립을 초래한다. 그로 인해 불안정성을 띠며 서로의 소통을 차단하고 인간의 공허함을 가져온다. 하나의 살아있는 전체를 구성하기 위해, 개개의 고유한 특성이 지닌 모든 차이와 다양함을

47 Herbert Read, *Education Through Art,* New York: Pantheon Books Inc., 1958, 27-28쪽.

48 Walter Kaufmann(ed.), *Existentialism from Dostoevsky to Sartre,* Cleveland: World Publishing Co., 1956 에서 Friedrich Nietzsche, *"Schopenhauer as Educator."*

허용하고 자유로운 원리를 존중해야 한다.[49] 자유에 대한 사회적 개념이 과장되고 일반화될 수도 있다. 개성을 억누름으로써 피상적으로 '함께 있음'의 사회성을 이루는 것이 해결책은 아니다. 삶의 근본적인 기초를 소외된 개인주의에 두어서도 안 되고 익명의 집합성에 두어서도 안 된다. 진정한 '함께 있음'은 마음에서 주고받는, 인간 간의 친숙한 관계와 만남, 그리고 소통에 두어야 할 것이다.

시민적 자유와 더불어 인간적 권리의 보장 없이는 미적 자유가 널리 퍼질 수 없다. 비우호적이고 불평등한 사회에서 어떤 특정 문화를 수직적인 힘으로 우월하다고 몰아붙일지도 모르지만, 대중 사이에서의 수평적인 보급은 낮은 수준의 좁은 영역에 머물러 있을 것이다. 무엇보다도 예술적 창조와 미적 향수를 널리 저변에 확산시키는 일이 중요하다. 자유의 소중한 가치를 잊지 않는 일은 구애받지 않는 예술적 표현과 예술에서의 다수의 자발적인 참여를 요구하는 것이다. 그러기 위해서는 인간문화의 양적인 면과 질적인 면이 모두 더욱 풍부해져야 한다. 컬럼비아 대학과 캘리포니아 대학(산타크루즈)의 교수를 지낸 앨버트 호프스태터(Albert Hofstadter, (1910~1989)에 의하면, 자유란 '자신의 것처럼 다른 사람과 더불어 있는 존재'로 그 특징을 드러낸다. '자기의 것'으로 자유를 성취하려는 것은 인간의 삶에서 기초적 충동이자, 소유욕의 발로이지만, 그럼에도 '타인의 것'과 더불어 공존해야 온전하게 자신의 것을 지킬 수 있다.[50] 관계적·사회적 존재로서의 인간위상에서 나온 당연한 귀결이다.

49　개인의 각성과 더불어 자유와 평등 및 아름다움을 노래한 월트 휘트먼(Walt Whitman, 1819~1892) *Democratic Vistas,* New York: Liberal Arts Press, 1949(초판은 1871) 참고.

50　멜빈 레이더·버트럼 제섭, 앞의 책, 509쪽.

19세기 프랑스 낭만주의 예술의 대표자인 외젠 들라크루아(Euègne Delacroix, 1798~1863)가 보기에, "예술에 있어 상상력이 가장 귀중한 재능이요, 가장 중요한 능력이다. 그렇긴 하나 참을성 없이 변덕을 부려대는 상상력의 그 대단한 전제적 능력을 따라갈 만큼 재빠른 능란함을 구사하지 못한다면, 그 능력이 쓸데없고 헛되리라는 것은 분명하다."[51] 들라크루아 자신의 상상력은 이미 늘 거세게 타오르고 있기에 새삼스럽게 상상력의 불길을 살리려고 애쓸 필요는 없었을 것이다. 하지만 그 표현 수단들을 연구하기에는 그에게 하루라는 시간은 늘 너무 짧았다. 작가가 지닌 귀중한 재능인 상상력을 실제로 구사하고 표현하는 능력을 시의적절 하게 함께 갖추어야 온전한 작품이 탄생할 것이라는 탁월한 지적에 주목할 필요가 있다.

　　온갖 이념을 하나로 통합하는 이념이 미의 이념이다. 또한 여타의 이념을 포괄하는 최고 행위는 미적 행위이고, 미(美)에 있어서만이 진(眞)과 선(善)이 하나로 결합된다. 칸트에서 헤겔(Georg W. F. Hegel, 1770~1831)에 이르는 독일 관념론의 미학에서 이 점은 더욱 분명하다. 철학사적으로는 칸트가 제시한 비판적·형식적 관념론, 피히테(Johann Gottlieb Fichte, 1762~1814)의 주관적·윤리적 관념론, 쉘링(Friedrich Wilhelm Joseph von Schelling, 1775~1854)의 객관적·미적 관념론, 헤겔의 절대적·변증논리적 관념론으로서 각각 특징지을 수도 있을 것이다. 칸트는 미를 '도덕적 선(善)의 상징'으로서 파악하고, 쉴러에 있어서 미란 바로 '현상에 있어서의 자유'이다. 헤겔은 미

51　Charles Baudelaire, *Œuvres complètes*, Paris: Gallimard, 1975-1976(Bibliothèque de la Pléiade). 샤를 보들레르, 『현대의 삶을 그리는 화가』, 정혜용 역, 도서출판 은행나무, *2014, 110쪽.*

를 '절대이념의 감성적 현현(顯現)'으로서 파악하며, 쉘링은 예술이란 '유일하게 진정한 영원의 기관(器官)이면서 기록'이라고 했다. 이성적·정신적 존재이면서 동시에 감성적·자연적 존재인 인간에게 있어, 인간존재의 이분적 분열을 화해로 이끌고 인간을 그 진정한 자유로 인도하는 계기가 미美라는 이념이다. 미적 이념의 차원에서 우리는 미적 자유를 온전히 향유할 수 있다. 여전히 자연과 인간과의 분열이 심각한 문제가 되고 있는 현대에서, 또 물질주의가 만연한 상황에서, 정신의 본질로서의 자유로 인도하는 계기가 미美의 이념인 것을 다시금 새겨야 할 것이다.

5. 미적 '아우라'와 자유연상

미적 '아우라'는 예술작품에서 느껴지는 독특한 품위나 품격으로서 예술작품이 지닌 '고유한 분위기'나 '영적(靈的)인 에너지'이다. 현대예술은 작품이 지닌, 모방할 수 없는 이러한 '아우라'를 전적으로 부정하지 않으면서도 그 기원과 효과를 이동시킨다는 점에서 모던예술에 대한 근본적인 태도 변화를 보인다. 설치작업이나 공연예술에서처럼 관객에게 직접적으로 말을 걸고 행동의 참여를 꾀하는 현장성은 그 일회성이나 유일성으로 인해 일정 부분 아우라의 성격을 지닌 예술로 확장된다.[52] 독일의 문예평론가이자 미학자인 발터 벤야민(Walter Benjamin, 1892~1940)은 『기술복제시대의 예

52 1968년에 캐나다 토론토에서 추상 작가인 브론슨(A. A. Bronson), 팔츠(F. Partz), 존탈(J. Zontal)이 만든 미술 단체인 '제너럴 아이디어 그룹(General Idea Group)'의 〈관객의 어휘를 향하여 Towards an Audience Vocabulary〉(1977) 참고.

술 작품(*Das Kunstwerk im Zeitalter seiner technischen Reproduzierbarkeit*)』(1936)에서 기술복제 시대의 예술작품에 일어난 결정적 변화를 전통적인 아우라의 붕괴라고 보았다. 아우라는 유일한 원본 또는 진본에서만 나타나는 것이므로 사진이나 영화와 같은 복제품에는 아우라가 생겨날 수 없다는 것이다. 원래 아우라는 종교 의식에까지 소급되는 것으로 찰나적인 영적 현상이다. 벤야민은 르네상스 이후의 예술에서도 과거의 종교적 숭배가 세속적인 미의 숭배로 대체되었으므로 어디까지나 아우라가 존재하는 것으로 보았다. 이렇듯 아우라는 예술작품의 원본이 지니는 시간과 공간에서의 유일한 현존성이 있어야 한다. 그러므로 현존성이 결여된 작품은 전통적인 의미에서의 아우라가 없다고 하겠으며, 따라서 아우라는 복제품이나 이른바 팩토리에서 대량생산된 작품에서는 쉽게 경험될 수 없다. 대중매체의 확산에 즈음하여 예술이 지닌 원래 의미의 '아우라'에 대한 재해석이 필요한 이유이다.

아우라는 자유로운 연합에 의해 재구성되기도 한다. 예술작품이 지닌 독특하고 고고한 분위기로서의 '아우라'를 우리는 작품과 관객의 관계에 있어서도 생각해볼 수 있다. 프랑스의 평론가인 니콜라 부리오(Nicolas Bouriaud, 1965~)는 관객의 개념을 신비화하지 않는 것이 중요하다고 말한다. 오늘날 단일한 관객이나 대중의 개념은 각 개인의 정체성을 간직하는 일시적인 경험보다는 다수의 주장이나 이념을 따르는 관계적인 미학과 더 관련된다. 이는 마치 미개사회나 부족사회에서의 혈연이나 지연과 같은 동일성의 관계를 전제하는 것과 같은, 미리 규정된 어떤 규약에 한정된 것이 아니다. 어떤 의미에선 현대 예술의 아우라는 다양성과 개방성을 통한

자유로운 연합에서 찾아볼 수 있다.[53] 자유로운 연합 혹은 연상(自由聯想, free association)은 언어에 의해 이미지를 자유롭게 연상하는 것으로 정신분석에서 내면에 떠오르는 생각이나 감정이다. 자유연상이란 프로이트(Sigmund Freud, 1856~1939)가 직접 만든 정신분석 도구로서 환자를 치료하는 중 떠오르는 무엇이라도 표현하게끔 하는 것이다. 핵심은 환자가 생각하는 것에 무엇을 보태거나 빼지 않으며 판단을 더하지도 않는 것이다.[54] 자유연상에는 이론적 기반, 구체적 방법이나 구체적 목표가 존재한다. 이는 정신분석학의 근본적 요소로, 프로이트는 처음에 사용한 최면술이나 카타르시스 방법을 자유연상으로 대체했다. 그는 환자에게 생각을 멈추지 말고 방해받지 말라고 요청했으며 생각하는 모든 것을 털어놓도록 권장했다. 자유연상은 환자의 저항을 극복할 수 있으며 무의식적인 마음으로 무언가에 접근하는 것이 훨씬 용이하다. 자유연상을 사용하기 위해 환자에게 최면을 걸 필요도 없었으니, 바로 이것이 최면술과 카타르시스 방법론을 자유연상이 대체한 이유다. 그 후 프로이트는 어떻게 하면 무의식적인 마음을 들여다볼 수 있을지를 기본 원칙으로 삼고 연구를 진행했다.

정신분석가들은 자유연상에 의해 방어벽을 뚫고 나온 말을 무의식의 표현이라고 추측한다. 치료사들은 환자들이 자유롭게 느끼도록 도와주고, 생각을 논리적으로 만들어야 한다는 생각을 잊어야 한다. 스스로 심취하고 무의식이 더 강하게 작용하는 환경이 완벽한 치료환경이 된다. 환자의

53 Nicolas Bourriaud, *Esthetique relationnelle,* 1998. 니콜라 부리오, 『관계의 미학』, 현지연 역, 미진사, 2011, 「예술 작품의 아우라는 관객을 향해 이동했다」 중에서.

54 이러한 기법을 일부 활용하여 그림 읽기를 통해 가족 간의 소통과 이해를 꾀한, 미술 치료학자인 김효숙의 저서, 『가족 간의 소통과 이해를 위한 그림읽기』, 학연문화사, 2022를 참고 바람.

마음이 열릴 때 그들의 무의식에 접근할 수 있다. 프로이트는 환자들의 저항을 줄이고, 이를 분석하는 것이 치유의 근본이며, 이를 실행할 수 있는 유일한 방법은 자유연상이라고 생각했다. 임상 분석기법가운데 가장 중요한 것은 자유연상이다. 프로이트는 자유연상이야 말로 정신 분석학을 다른 치료법으로부터 완전히 분리시킨 기술이라고 생각했다. 자유연상은 때로 저절로 이루어진다. 어떤 경우에는 꿈, 환상, 혹은 다른 종류의 생각을 통해 일어나기도 한다. 진정한 자유연상을 위해서는 환자가 정신분석학자를 완전히 신뢰해야 한다. 또한 정신분석학자와의 대화가 일반 대화와 같지 않다는 점을 이해해야 한다. 치료를 받는 동안에는 옳고 그름에 관해 판단하거나 선입견도 중지해야 한다. 그리하여 육체의 깊은 곳에 있는 질병의 자리를 탐색하며 관찰한다. 치료사와 환자사이에 신뢰받는 대화는 정서를 순화해준다.[55]

예술가란 인생과 자연의 가능성을 미적 가치의 관점에서 예견하고, 작품 속에 자신들이 발견하고 창조한 가치를 구현한다. 상상력은 현존하지 않은 것을 현존하는 것처럼 내면에 그려보는 능력이고, 눈에 보이지 않는 것을 눈에 보이게 하는 힘이며, 낯설고 잘 모르는 것을 잘 알려져 있는 익숙한 것을 이용하여 유추해내는 능력이다. 나아가 상상력은 한 분야의 여러 요소를 다른 분야의 요소들과 결합시켜 보게 하는 역량을 지닌다. 상상의 힘과 관련이 깊은 '생각의 힘'을 살펴보기로 한다. 미시간주립대학교 교수이며 과학자인 로버트 루트-번스타인(Robert Root-Bernstein)과 역사학

55 Alfred Schöpf, *Sigmund Freud und die Philosophie der Gegenwart,* Würzburg: Königshausen & Neumann G,bH, 1998. 알프레트 쉐프, 『프로이트와 현대철학』, 김광명, 김정현·홍기수 역, 열린책들, 2001, 86쪽.

자이며 하이쿠(俳句) 시인인 그의 아내 미셸 루트-번스타인(Michele M. Root-Bernstein)이 공동 저술한 『생각의 탄생』[56]은 탁월한 재능의 불꽃을 촉발시킨 생각의 도구들이란 무엇인가를 설득력 있게 제시한다. 역사 속에서 뚜렷한 창조적 역량을 발휘하여 뛰어난 업적을 이룬 사람들이 과학, 수학, 의학, 문학, 미술, 무용 등의 여러 분야에 걸쳐 공통으로 사용한 13가지 발상법을 잘 정리하여 보여준다. 위대한 천재들이 자신의 창작 경험을 통해 어떻게 생각했으며 또한 생각하는 법을 어떻게 학습했는지 구체적으로 설명하고 있다. 그들이 자신들의 생각을 전개시켜나가는 방식은 관찰, 형상화, 추상, 패턴인식, 패턴형성, 유추, 몸으로 생각하기, 감정이입, 차원적 사고, 모형 만들기, 놀이, 변형, 통합 등이다. 자유연상에서 그러하듯, 이들 방식들은 서로 자유롭게 연합하여 같은 듯 서로 다른 여러 방식들을 산출하여 생각을 무한대로 펼친다. 물론 앞에 열거한 이러한 발상법만이 유일하지는 않을 것이다. 하지만 대체로 이러한 발상법들을 토대로 직관과 상상력을 갈고 닦아 예술가는 창조성을 발휘하여 위대한 업적을 남긴다.[57]

이러한 발상법과는 접근방식이 다르지만, 동양예술이 추구하는 이상적인 경지인 '묘(妙)'는 오랜 기간의 숙련 과정을 통해 도달한 것이다. 그 가운데 '현묘(玄妙)'는 '이치나 기예의 경지가 헤아릴 수 없이 미묘함'이요, '묘입신(妙入神)'은 '사람의 솜씨로는 볼 수 없을 만큼 놀랍도록 세밀하고 뛰어난 신(神)의 경지'이다. 이른바 마음과 손의 일치, 즉 심수합일(心手合一)이나 심

56 Robert Root-Bernstein · Michele M. Root-Bernstein, *Sparks of Genius: The Thirteen Thinking Tools of the World's Most Creative People*, 2001. 로버트 루트-번스타인 · 미셸 루트-번스타인, 『생각의 탄생-다빈치에서 파인먼까지 창조성을 빛낸 사람들의 13가지 생각 도구』, 박종성 역, 에코의 서재, 2007.

57 김광명, 앞의 책, 21쪽.

4장 | 예술에서의 미적 자유와 상상력의 문제 175

수쌍응(心手雙應)'의 자연스러움이 드러난 것이다. 많은 화가들은 손이 그릴 수 없는 것은 마음의 눈이 볼 수 없는 것이라고 말한다. 과학자들 역시 관찰력을 기르는 방법의 하나로 스케치나 드로잉을 활용한다. 아마도 그림 그리듯 묘사해봄으로써 다양한 시각과 관점을 마련할 수 있을 것이다. 일반적으로 말해 시간예술의 경우엔 시간의 흐름에 따라 움직이는 변화를 감지하는 청각이 중요하고, 공간예술의 경우엔 시간의 병존으로서 형태지각이 중요하다. 그러나 창조적 천재들은 역발상으로 그림이나 조각을 귀로 '듣고,' 시나 음악을 눈으로 '본다.' 예를 들어 피아노나 오르간 앞에서 노래를 부르기보다 머릿속으로 음악을 '그리는'것은 이른바 청각적 형상화이다. '형상화'는 현상을 있는 그대로 재현하는 일에서부터 특성을 압축하여 드러내 추상화하는 능력 및 감각적인 자유연상에 이르기까지 망라된다. 형상화는 대상을 바라보는 관점을 강조하여 재창조한다. 규비즘, 신고전주의, 쉬르레알리즘의 운동에 관여하며 현대미술의 마르지 않는 샘으로 평가받는 파블로 피카소(Pablo Picasso, 1881~1973)의 작업과정에서 우리는 발견, 학습, 연구, 개척, 창조라는 주도적인 개념을 떠올린다. 그는 곧 눈이 아니라 마음으로 본 것을 그렸다. 형상화는 시각과 청각은 물론, 후각과 미각, 몸의 감각까지 동원해서 이루어지기 때문에 우리는 내면의 눈과 귀, 코, 그리고 외적인 감촉과 전체의 몸 감각을 자유자재로 사용한다.[58]

르네상스 시대의 거장이요, 천재로 알려진 레오나르도 다 빈치(Leonardo da Vinci, 1452~1519)는 사실상 천재라기보다는 오히려 자신의 지적 호기심을 넘치는 상상력과 끊임없는 노력으로 해결한 인물이라 할 것이다.[59] 그

58 김광명, 앞의 책, 22쪽.

59 월터 아이작슨, 『레오나르도 다 빈치-인류역사의 가장 위대한 상상력과 창의력』, 신

는 사물을 바라보는 자신의 고유한 시지각을 토대로 패턴인식을 구성하여 새로운 착상을 예술로 연결했다. 이를테면 그는 산과 강, 바위 등 흔한 자연현상을 보면서도 서로 간의 배치와 조합을 달리하여 아주 색다른 다양한 패턴을 그려내 예술작업을 수행했다.[60] 그는 마음의 눈으로 관찰하고, 머릿속의 상상으로 형상을 그려 모형을 만들고, 때로는 유추하여 통합적인 통찰을 얻었던 것이다. 상상력을 통해 학습하고 자기 안의 천재성을 일깨워 창조적 사고를 활성화시킨 데에서 우리는 작가만이 지닌 특이한 '아우라'를 느낀다. 그리하여 이전과는 다른 새로운 세계를 세운 것이다. 그러는 중에 '생각'을 다시 반추하여 생각하고, 또한 '무엇'을 생각하는가에서 '어떻게,' '왜' 생각하는가로 옮겨가면서 대상과의 교감을 통해 문제를 푸는 데 그치지 않고 생생하게 느끼게 된다. 곧 직관이 교감을 통해 통찰로 이어진 것이다. 수동적으로 보인 것이 아니라 능동적으로 보는 것이며 적극적인 '관찰'인 것이다. 관찰은 눈으로만 행해지는 것이 아니라 우리의 오감이 작용한 것이다.[61] 무엇을 진정으로 본다는 것은 단순히 본다는 사실을 넘어 자유로운 연상의 깊이를 더하는 것이다. 이는 표면적으로 보이는 것 배후에 숨어 있는 사물의 놀라운 본성을 찾는 일이기도 하다.

일차적인 지각의 주체인 몸짓이나 몸의 자세는 새로운 생각을 자아낸다. 몸이 의식하는 바는 살아 움직이는 몸이 세계와의 접촉과 교섭을 하며 스스로의 경험을 이끄는 의식인 것이다.[62] 우리는 몸을 움직여 어떤 일을 접하거나 처리하고 난 후에야 비로소 그것을 인지할 때가 있다. 또한 자각

봉아 역, 2019.

60　　로버트 루트-번스타인·미셸 루트-번스타인, 앞의 책, 141-142쪽.

61　　김광명, 앞의 책, 22-23쪽.

62　　리처드 슈스터만, 『몸의 미학』, 이혜진 역, 북코리아, 2013(재판 1쇄), 9쪽.

하지 않은 상태에서 몸의 느낌을 알게 될 때도 많다. 흔히 피아니스트들은 오랜 숙련의 과정을 거쳐 팔과 손가락의 섬세한 근육이 음표와 소나타를 기억한다고 말한다. 그들은 손가락 마디마디에 이 기억들을 저장한다. 그 것은 마치 무용수들이 몸의 근육 속에 자세와 몸짓의 기억을 저장하고 있는 것과 같다. 우리가 사고하고 창조하기 위해 근육의 움직임과 긴장, 촉감 등을 떠올릴 때 비로소 '몸의 상상력'이 작동한다. 몸 안에 내장된 상상력이 작동할 때 사고하는 것은 느끼는 것이고, 느끼는 것은 사고하는 것을 동시에 수행한다. 몸의 일부가 사라진 뒤에도 몸의 감각은 살아남아 영향을 미친다. 정신건강이나 정신 보건의 측면에서 정신적 외상이나 충격이 남긴 흔적들을 몸이 기억하는 것과도 같은 이치요, 동일한 현상이다. 몸은 생각이 나아가야 할 방향과 해답을 이미 알고 있는 것이다. 어떤 대상에 자신의 감정이나 정신을 불어넣어 자기와 대상이 서로 통한다고 느끼는 심적 작용인 감정이입의 본질은 다른 사람의 마음과 같은 처지가 되어 보는 것이다. 역사가들은 타인의 눈으로 보기 위해 '시대의 현장'으로 거슬러 돌아다니며 답사한다. 중국 북송시대의 시인이자 뛰어난 문장가이며, 중국 문인화풍을 확립한 화가인 소동파(蘇東坡, 1037~1101)는 그의 『화죽기(花竹記)』에서, "대나무를 그리려면 먼저 마음속에 대나무를 완성해야 한다(故畵竹, 必先成竹于胸中.)"고 말한다.[63] 어떤 대상을 눈으로 보고 그리고자 할 때에 먼저 마음의 눈으로 그 본성을 꿰뚫어 보아야 한다는 말이다. 마음과 눈이 서로 연합하여 본성에 다가간다. 가장 완벽한 이해는 '자신이 이해하고 싶은 것'이 '마음속에서 완성'될 때에야 비로소 온전히 가능하다.[64]

63 이경화 외, 『중국산문간사』, 이종한·황일권 역, 계명대출판부, 2007, 290쪽.
64 김광명, 앞의 책, 27쪽.

일상의 심미화(Ästhetisierung)[65]를 넘어 윤리적인 것의 심미화가 포스트 모던 시대의 지배적인 하나의 흐름이라면, 이는 학적 이론이나 개념에서 보다는 우리의 일상적인 삶과 우리 문화의 대중적인 상상력에서 더 두드러진다. 철학과 문학의 상호보완을 강조한 리처드 로티(Richard Rorty, 1931~2007)는 미국의 대중적 상상력에 대해 설명하며, '미적인 삶'을 '좋은 삶'인 것으로 적극 옹호한다. 로티에게서 '미적인 삶'은 개인을 완성하고 자아를 실현하는 좋은 길이다. 미적인 삶은 '스스로를 넓히려는 욕망', '더욱 많은 가능성을 품으려는' 그리고 스스로에 대한 '선천적 규정'의 제한을 회피하려는 욕망이 동기가 되어 이루어지는 삶이다. 이 욕망은 새로운 경험과 새로운 언어에 대한 미적인 사유와 모색 속에서 표현된다. 미적으로 만족하고 자아를 계발하며 창조하는 일은 삶 속에서 실제의 실험을 통해서뿐만 아니라 '도덕적 반성의 새로운 어휘들'을 채택하는, 한층 더 내성적인 선택을 통해서도 모색된다. 이러한 선택은 우리의 행동과 이미지를 새로운 호소력과 더불어 풍성함을 지니게끔 만들어준다. 자아완성에 대한 로티의 심미적인 접근의 윤리학은 자유주의를, 즉 개성을 용인하고 부도덕함을 혐오하는 것으로 특징지어진다. 이는 인간의 평등을 위한 절차상의 정의를 강조하는 자유주의를 공적 도덕과 사회적 연대의 최상 형태로 긍정하는 것과 짝을 이룬다.[66] 이는 경제적 이익이나 복지 차원에서의 접근이라기보다는 미적 관심의 차원에서 공공선의 의미와도 그 맥락이 연결된다.

65 여기서 심미화란 어떤 대상을 단지 예술적 표현을 통해 의미를 부여하는 것이 아니라 미적 인식의 차원에서 세상에 대한 인식의 폭을 넓혀주는 기능을 말한다.

66 Richard Rorty, *Contingency, Irony, and Solidarity*, Cambridge: Cambridge University Press, 1989, 88쪽.

예술에서의 상상력은 예술적 표현의 풍부함으로 이어진다. '없는 것'에서 '있는 것'을 상상하고, '같은 것'에서 '다른 것'을 떠올린다. 대체로 실제의 경험이 여러 모습으로 변형되어 예술에 투영된다. 스미스 대학(Smith College)의 명예교수를 지낸 도로시 월시(Dorothy S. Walsh, 1929~)는 문예(文藝)에서의 언어적 표현이 인식적 의미를 갖는가, 그리고 진술된 것에 대한 진리적 가치를 어떻게 해석할 수 있는가에 관심을 가졌다. 도로시 월시는 실제의 생활을 통해 얻게 된 경험과 예술에서 향유할 수 있는 '가상적인 경험'을 구별하였다. '생활경험'이란 생활 속에서 일상적으로 일어나는 것이며, '가상적 경험'이란 상상 속에서 구성된 것이다. 예술가의 상상력에 의해 만들어진 가상적 경험은 대단히 고양된 표현력을 필요로 한다. "실제 경험으로서의 생활 경험은 특이하고 단편적이며 매우 빨리 지나가버리지만, 계속해서 일어나는 주기적인 변화에서 어느 한 순간의 일을 구성하고 표현한 가상적 경험은 충분히 깨닫고 공감할 수 있는 무엇인가를 제공해준다."[67] 예술이란 가상적 경험의 구성을 통하여 질적으로 다른 새로운 경험을 특징짓는 어떤 구체적인 통찰력을 확장해주고 정교하게 다듬어 준다. 이런 가상적 경험이 참된 것으로 우리에게 다가올 때 우리는 이를 예술적 진리로 받아들이게 되고, 삶에 대한 우리의 인식에 폭과 깊이를 더해준다. 예술적 진리란 상상적이거나 허구적인 경험에서 실제에 가깝게 구현된 것으로 진실한 자기이해와 자기인식을 가능하게 한다. 여기엔 끊임없는 해석의 과정이 뒤따라야 할 것이다.[68]

67 Dorothy Walsh, *Literature and Knowledge,* Middletown, Conn.: Wesleyan University Press, 1969, 139쪽.

68 오스트리아의 예술사가인 한스 제들마이어(Hans Sedlmayr, 1896~1984)는 『예술과 진리』에서 예술사는 과거의 역사가 아니고 '해석의 과정'에서 현전(現前)하는 역사라

허구와 가상을 바탕으로 작품을 창작하는 작가들은 과학자와는 달리 작품이 포함하고 있는 전제를 우선적으로 주장하지 않는다. 작가들은 그것을 허구적으로 사용할 뿐이다. 그러나 허구적 의도가 인식적 의도를 가로막는 것은 아니다. 허구적 작품이라 하여 그것이 전적으로 비인식적인 것은 아니다. 허구라 하더라도 어느 정도 인식에 도움을 줄 수 있다. 허구와 진리가 서로 상충되는 것으로 보이지만, 허구적인 것에 의해서도 진리를 은유적으로나 비유적으로 나타낼 수 있다. 사실처럼 꾸며내는 허구는 직접 인식에 의하지 않는 이차적 의도나 목적의 기능을 함으로써 인식적으로 유의미한 표현을 한다. 예술의 상상적 차원은 가치 표현적 특성의 자연스러운 결과로서 우리의 삶을 풍요롭게 한다.

6. 맺는 말

예술에서 미적 자유와 연대하여 상상력을 체험하고 또한 이를 학습하며 훈련하는 일은 삶의 질을 높이고 즐거움을 배가하기 위해 동일하게 중요한 역할과 기능을 수행한다.[69] 예술은 삶의 거친 현장에서 벗어나 심리적이고 미적인 거리를 둘 때 가능한 안락함과 즐거움의 산물로 다가온다. 문화의 어떤 다른 형태보다도 예술은 우리를 한정시키고 좌절시키는 양극성과 이원론을 지양하여 화해와 통합을 모색한다. 그리하여 자유로운 삶

고 말한다. 작품이해를 위한 양식과 거기에 담긴 정신세계를 이해하고 해석하는 것이 진정한 의미의 재창조 과정이다. Hans Sedlmayr, *Kunst und Wahrheit: Zur Theorie und Methode der Kunstgeschichte,* Verlag: rororo, 1958.

69 김광명, 앞의 책, 159쪽.

에 대한 일종의 범례를 제공한다. 눈에 보이도록 생생하게 마음에 그리는 시각화(visualization)는 상상의 힘을 이용하여 공간과 시간을 변화시킴으로써 과거를 새로운 형태로 재구성하고 미래를 투사한다. 시각화의 영역은 꿈과 무의식의 세계로 넓혀진다. 이와 연관하여 미시적인 세계와 영적인 세계에 대한 각별한 관심을 기울인 프랑스의 작가인 베르나르 베르베르(Bernard Werber, 1961~)는 "나는 꿈을 메모한다. 꿈은 무의식의 영역에 있기 때문에 무척 자유롭다."고 말한다.[70] 꿈과 현실, 의식과 무의식은 자유연상으로 서로 연결된다. 자유로움은 꿈과 무의식의 영역에서 잉태되어 실제의 작품으로 형상화된다.

예술은 예술가의 독특한 직관과 개인적 시각을 표현하는 것으로 다양한 부호와 상징으로 이루어진다. 예술에서의 미적 이념이 지향하는 바는 상상력의 직관적인 형성을 이끌어준다. 칸트는 '미적 이념'을, 그것에 대한 적당한 개념의 가능성을 배제한 많은 생각을 이끌어내는 상상력의 재현이라고 말했다.[71] 이념이란 일정한 원리에 따라 어떤 대상에 관계하는 표상이지만 결코 그 대상을 인식할 수는 없고 다만 사유할 수 있을 뿐이다. 이러한 이념이 상상을 하는 심적 능력, 대상을 구성하는 개념 작용의 능력과 같은 인식능력을 상호의 합치라는 주관적 원리에 따라 어떤 직관에 관여하는 경우에 미적 이념이 된다. 칸트에 있어 미적 이념의 표현은 형식적 성질에 주목함으로써 이루어진다. 특히 대상을 지각하는 형식을 판정함으로써 우리는 미적 이념을 인정하게 된다. 예술가의 독특한 특수성은 미적

70 Bernard Werber, *Nouvelle Encyclopédie du Savoir Relatif et Absolu.* Paris, 2009. 베르나르 베르베르, 『상상력 사전』, 이세욱 · 임호경 역, 열린책들, 2011, 174쪽.
71 멜빈 레이더/버트람 제섭, 앞의 책, 406쪽.

이념의 표현능력이다. 미적 이념은 감성적 직관을 매개로 하지만 감성적인 것을 넘어 초감성적인 것을 예상하게 한다. 더욱이 자연 현상의 이면에 감춰진 원리와 원형을 밝히는 데는 창의적 발상과 보는 안목이 필요하다. 미적 이념은 주어진 개념에 추가된 자유로운 상상력의 표상이다. 이 표상은 하나의 특정한 개념을 나타내는 표현을 찾을 수 없을 정도로 부분 표상들의 다양함과 연결되어 있다. 미적 대상은 이론적으로 개념화할 수 없는, 고유하고 개별적인 본래의 모습으로 나타날 때 우리는 이를 아름다운 것으로 체험하며 향유하게 된다.[72]

예술에서의 유희는 자유로운 연상과 새로운 창조로 이어진다. 예술의 언어는 유동적이고 개방적이며 그것의 구체성과 풍부한 함축성 안에서 추상적 사유의 한계 너머의 존재에까지 이른다.[73] 예술에서의 새로운 창조는 대상과의 새로운 관계를 발견했을 때 혹은 새로운 중요한 의미를 찾아 새로운 해석을 부여하게 될 때 생긴다. 예술은 사실을 넘어서, 상상적으로나 허구적으로 배열된 상상력 넘치는 세계를 보여준다. 내셔널 북 어워드(National Book Award)와 퓰리처상을 수상한 미국의 시인인 메리 올리버(Mary Oliver, 1935~2019)의 「기러기(Wild Geese)」라는 시의 한 구절[74]은 상상력이 우리에게 세상을 혹은 세계를 어떻게 열어주는가를 잘 읊고 있다. 이렇게 예술은 생소한 느낌을 끌어내며 놀라움과 찬탄의 감정을 자아낸다. 그리하

72　김수용, 『아름다움과 인간의 조건-칸트미학에 대한 하나의 해석』, 한국문화사, 2016, 69쪽.
73　김광명, 앞의 책, 175쪽.
74　Whoever you are, no matter how lonely,
　　 the world offers itself to your imagination,
　　 당신이 누구든, 얼마나 외롭든,
　　 세상은 당신이 상상하는 대로 그 자신을 내어준다.

여 상상력의 자유와 해방감을 누리게 된다. 예술은 상상력을 자연에 내재한 깊은 틀 안에서 찾아내고, 부단한 정련과정을 거쳐 다듬고 이를 표현하여 다시 자연의 순수성에 되돌리는 과정의 산물이다. 그러할 때 인간과 자연이 맺고 있는 관계의 본래적 위상을 회복할 수 있을 것이다.

외젠 들라크루아, 〈민중을 이끄는 자유의 여신, La Liberté guidant le peuple〉
1830

르네 마그리트, 〈피레네의 성 Le château des Pyrénées〉
캔버스에 유채, 200.3×130.3cm, 1959, 이스라엘 미술관

쉬린 네샤트, 〈알라의 여인들-침묵의 저항, Rebellious Silence, Women of Allah〉
1994

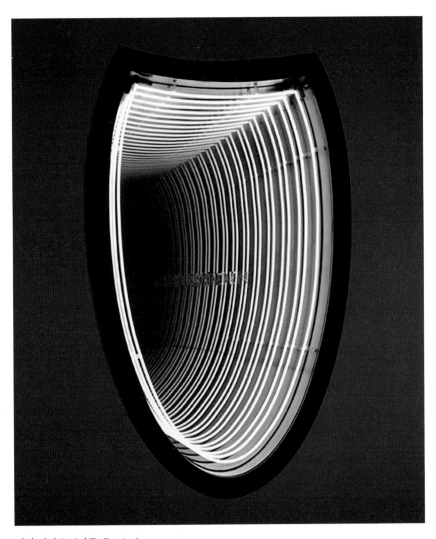

이반 나바로, 〈버든, Burden〉
2011

프란시스 알리스, 〈믿음이 산을 옮길 때, When Faith Moves Mountains〉
페루 리마에서 800여명의 집단퍼포먼스, 2002.04.11, http://www.francisalys.com/public/
cuandolafe.html

5장
컨템포러리 아트의 의미와
미적 지향성

1. 컨템포러리 아트의 의미

예술철학과 존재론의 철학자 하이데거(M. Heidegger, 1889~1976)가 말하듯, 예술은 진리가 일어나는 장소이며, 존재의 근원이다. 진리는 '언제 어디서나 누구든지 인정할 수 있는 보편타당한 인식의 내용으로서 참된 이치나 참된 도리'로 받아들여 왔지만, 이제는 상대와 절대의 어느 한 편이 아니라, 문화와 역사의 상대적 변수에 많이 의존하여 결정된다. 대체로 한 시대의 표상은 그 시대의 정신과 가치를 담고 있는 예술로 압축된다. 시대마다 뛰어난 작품은 역사나 지역의 한계에 얽매이지 않고, 근시안적 안목을 넘어 복잡하게 얽힌 개별성을 넘어선다. 그리하여 작품은 창조한 시대의 본질을 성공적으로 담아낸다. 앞을 내다보는 동시에 때맞춰 뒤를 되돌아볼 줄 아는 지적인 혜안이야말로 한 작품이 '걸작'인지 아닌지를 가늠하는 기준이라고 말할 수 있다. 앞으로 오랜 세월을 거치는 동안, 수없이 다양한 방식으로 표출될 문화적 산물에 묻히지 않고 자신만의 고유한 울림을 간직한 작품은 세계의 여러 곳에서 활동하는 다양한 컨템포러리 아티스트들의 비전과 재능, 그리고 열정을 담아낼 것이다.[1] 이에 우리는 공감하고 소통하며 미적인 즐거움을 향유하게 될 것이다. 세계 여러 곳의 여러 작가들이 다양하게 추구하는 컨템포러리 아트의 의미와 여기에 담겨 있는 미적 지향성이 무엇인지를 살펴보고자 한다.

먼저 형용사 '컨템포러리(contemporary)'의 사전적 의미를 살펴보면,[2] '지금

1 Kelly Grovier, *100 Works of Art that will define our Age.* 2013. 캘리 그로비에, 『세계 100대 작품으로 만나는 현대미술강의』, 윤수희 역, 생각의 길, 2017, 10-11쪽.

2 Cambridge English Dictionary, Merriam-Webster Dictionary, Longman English Dictionary, etc. 그리고 contemporary는 라틴어 어원 con(함께)+tempus(시간), '함께하

현재 있는 혹은 일어나는,' 또는 '다른 것과 같은 시기에 존재하거나 일어 나는'이다. 다시 말하면, '같은 시간이나 시기에 일어나거나 존재하며, 혹 은 같은 시간이나 시기에 살고 있거나 가까이 다가오는' 것이다. 포괄적으 로 말하여, '같은 시대의, 현재의, 현대의, 동시대의, 최신의, 당대의' 의미 이다. 컨템포러리 아트란 무엇인가.[3] 흔히 예술작품에 대한 판단과 평가 를 전제로 해서 그 실체에 접근하는 일이 일반적이지만, 오히려 컨템포러 리 아트가 던지는 총체적인 의미가 무엇인가를 묻는 것이 보다 더 중요하 다고 생각한다. 그런 맥락에서 예술이 무엇인지를 묻지 않고, 예술이 진행 되고 있는 그 시대가 언제인가를 묻게 된다.[4] 문제는 개별적이고 단편적인 현상을 뛰어넘어 총체적이며 포괄적인 틀로 파악할 수 있는가 이다. 우리 가 '컨템포러리 아트'라고 할 때, '아트'와 '컨템포러리'의 선후관계를 살펴 보면, '아트'가 '컨템포러리'를 규정하는 것이 아니라 '컨템포러리'가 '아트' 를 이끌어가는 동인(動因)이 되는 형국이다. 이는 마치 시대정신에 있어 시 대와 정신의 결합이 아니라 그 자리에 정신과는 무관한, 시대의 기분이나 분위기만 가볍게 맴돌고 있는 것과도 같다. 어떤 시대를 관통하는 정신이 나 가치를 위해, 아마도 바람직한 방향은 '아트'가 지향하는 미적인 가치와 이념이 '컨템포러리'를 선도해가는 모양새일 것이다. 아트가 '컨템포러리'

는 시간'이다.

3 '컨템포러리 아트'를 한자문화권인 우리나라에선 '동시대미술', 중국에선 '당대미술'로 사용한다. 국내에 번역 소개 된 문헌에서는일본에서처럼 '현대 미술'로도 사용한다. 필자는 '컨템포러리 아트 '를 그대로 사용하기로 한다. 김기수, 「어떻게 '컨템퍼러리 아 트'를 번역할 것인가?」, 『서양미술사 학회논문집』, 서양미술사학회, 2018 , vol, no. 48, 211-237쪽 참고 바람.

4 Christiane Wagner, "What Matters in Contemporary Art? A Brief Statement on the Analysis and Evaluation of Works of Art" , *Art Style | Art & Culture International Magazine*, no.1(2019, March 12), 76쪽.

라는 시간이나 시기를 이끌어가는 것이다.

오스트레일리아 출신으로 피츠버그 대학에서 컨템포러리 아트의 역사와 이론을 가르치는 테리 스미스(Terry Smith, 1944~)는 컨템포러리 아트를 일반화하여 표현하는 일이 불가능해진 것은 이미 1980년대 중반부터라고 지적한다.[5] 컨템포러리 아트에서 동시대의 시간대와 경향은 열려있고 끊임없이 지속되고 있는 상황이다. 나아가 매우 포괄적이어서 일관된 맥락을 찾기란 어렵다. 그리고 예술 일반에 대한 상위범주에 속하거나 포괄적 기능을 갖는 거대담론이나 거대서사가 이미 끝난 것이다. 이른바 거대담론이나 거대서사가 끝났다는 말은 예술의 종언이나 예술사의 종언과도 그 맥락이 무관치 않아 보인다. 아서 단토(Arthur C. Danto, 1924~2013)가 강조한 '예술의 종말'이란, 문자 그대로 예술의 끝이 아니다. 이는 뛰어난 예술적 표현이나 위대한 예술작품이 더 이상 나오지 않을 것이라는 단언이 아니라, 어느 특정 사조나 지리적 중심 및 특정의 이데올로기가 일방적으로 지배하는 시대가 끝났음을 의미한다. '모방'의 시대와 뒤이어 '이데올로기'의 시대가 마침내 물러가고 '탈역사 시대'가 그 자리를 차지했다고 단토는 말한다. 종말 이후 새롭게 시작되는 탈역사 시대는 재료나 양식에 구애받지 않는 '모든 것이 허용되는' 열려있는 시대이다.[6] 예술 및 예술사의 종말 이후 시작되는 탈역사 시대야 말로 모든 것이 허용되는 컨템포러리인 것이다. 테리 스미스는 '컨템포러리'라는 용어의 핵심의미를 세 가지, 즉 즉각적인 것(the immediate), 동시대의 산물인 것(the contemporaneous), 동시에 존재

5 Terry Smith, *What is Contemporary Art?*, The University of Chicago Press, 2009. 테리 스미스, 『컨템포러리 아트란 무엇인가』, 김경운 역, 마로니에북스, 2013, 12쪽.
6 캘리 그로비에, 앞의 책, 12쪽.

하는 것(the contemporal)[7]으로 말한다. 이는 공간적으로 바로 이웃하여 인접한 것이며, 시간적으로 곧 일어나는, 즉석의, 즉시의 의미이다. 어떤 경우엔 근대적/현대적인 것(the modern)이란 말과 동시대적인 것(the contemporary)이란 말을 구분하지 않고 혼동하여 그리 괘념치 않고 편하게 사용하는 경우도 있으나 이는 잘못이다. 왜냐하면 모던과 포스트모던은 미술사에서 가리키는 내용이 비교적 분명하지만 동시대란 매우 포괄적이며 서로 물밑에서 연결되는 공존·공생하는 부분이 있는 까닭이다.

백가쟁명(百家爭鳴)하는 시대임에도 불구하고, 컨템포러리 아트에서 주도적인 이론의 근거나 토대를 이루는 이념들이 무엇인가를 살필 필요가 있다. 시기적으로 보면 20세기에서 21세기로의 이행기에 이루어진 예술창작에 대한 이해와 이에 따른 예술비평이 주를 이룬다. 예술이 지금, 현재이곳에서 지향하는 바가 무엇인지를 살펴보는 것이다. 컨템포러리 아트는 예술을 위한 예술에서 벗어나 '삶과 예술의 관계'에 대한 관심이 일던 1980년대 중반부터, 포스트모더니즘 미술과 혼재하게 되었으며 2020년 이후 오늘에 이르기까지 세계적으로 널리 지속되고 있다. 예술과 삶의 관계 역전으로 인해 미술이 삶의 일부가 아니라, 삶이 미술의 중요한 부분이 되었다. 포스트모더니즘의 영향을 받음에 따라 하나의 정체성이나 통일된 시대정신으로 묶을 수 없게 되었다는 말이다. 포스트모더니즘의 미술이란 통일성이 아니라 다양성을 중요하게 여기며, 모더니즘이 추구한 순수 미술 보다는 2차원적 평면에서 벗어나 삶에서 벌어지는 모든 것들을 다차원적으로 접근한다. 그리고 어느 시기의 지배적 유행 보다는 개인의 차별화된 이념이나 생각에 초점을 맞춘다. 따라서 2000년대 이후의 컨템포러리

7 테리 스미스, 앞의 책, 16쪽.

아트를 하나의 정체성으로 설명하는 것은 불가능하며, 그 시대에 여러 개인의 활동을 중심으로 의미를 찾아보는 것이 최선의 방법이 된다. '컨템포러리 아트'는 동시대 미술로서 두드러진 양식이 없으며 개개의 개별 예술이 중심이고 개방적이며 역동적이다. 그런 까닭에 나름대로의 개별성과 고유성을 지니면서도 관객과 더불어 참여적이다. '컨템포러리 아트'는 지금 이 시대에 형성되며 진행 중인 것으로, 어떤 가치나 이념 중심으로 환원되기 보다는 다양한 맥락에 따라 펼쳐진다.

독일태생의 미국 컨템포러리 아트 큐레이터인 헨리엣 홀디쉬(Henriette Huldisch)는 "압축/수축, 지속가능성, 비기념성, 반(反)스펙타클, 순간성"을 지금 동시대 작가들 사이에 널리 공유하는 가치라고 지적했다.[8] 소소하고 일상적이며 개별적인 것에 대한 가치부여인 것이다. '컨템포러리'란 영속적으로 우리 시대이면서, 충분히 무시대성을 의미할 수도 있으며, 또는 최소한 역사적 전개에 귀속되지 않을 수도 있다. 도대체 미술에서 또 다른 지배적 양식이 등장하고, 사회문화에서 또 다른 시대 혹은 인간의 사고에서 또 다른 신기원이 등장하긴 할 것인가 라는 물음을 던질 수 있다. 포스트모더니티가 함의하는 바와 더불어 자본주의에 대한 분석으로 유명한 프레드릭 제임슨(Fredric Jameson, 1934~)은 모더니티(현대성 혹은 근대성)의 주요 충동 중 하나가 역사적 시대를 정의하고자 하는 열망, 그리고 시대를 나누어 구분하려는 욕구였음을 보여준 바 있다.[9] 이와는 대조적으로, 여기서 일별하고 있

8 Henriette Huldisch & Shamim M. Momin, *Whitney Biennale* 2008 (New York: Whitney Museum of American Art, 2008), 38쪽의 *Henriette Huldisch*, "Lessons: Samuel Beckett in Echo Park or An Art of Smaller, Slower, and Less,"참고.

9 Fredric Jameson, *A Singular Modernity: Essay on the Ontology of the Present*, London: Verso, 2002, 23-30쪽.

는 '컨템포러리'는 '시간과 함께 공유하는 것'이 아니라 '시간 바깥에 따로 있는 것', 또는 '역사 이후나 너머의 상태에 유예되어 있는 것'이며, 과거도 미래도 없이 언제나 또 오직 현재 속에서만 있는 상태를 의미하게 된다.

미술사와 미술비평 및 정신분석 비평에 조예가 깊으며 아방가르드 미학, 포스트모더니즘, 현대미술, 개념미술에 대한 연구로 알려진 도널드 쿠스핏(Donald Kuspit, 1935~)은 동시대적인 것과 역사적인 것을 비교하여 고찰하면서, 역사적 미술보다 동시대 미술이 양적으로 더 많다고 언급한다. 양적으로 풍부한 동시대 미술이 질적 차원의 제한된 역사적 미술로 수렴되어 선별의 과정을 거치는 까닭에 그러하다. 시간적으로 가까운 현대성에서야 더욱 그러하겠지만, 모든 동시대적인 것이 역사적인 것은 아니며, 그 가운데 역사의 진행에 포함될 필연적인 사건만이 역사적인 것으로 넘겨지게 된다. 시대를 지배하는 어떤 주도적인 이념이나 가치에서 배제된 것은 동시대 미술의 징표가 되지 못한다.[10] 따라서 역사적인 의미가 상실되고 만다. 그런데 예기치 않은 우연성이라 하더라도 미술사의 흐름에 영향을 미칠 수는 있을 것이다. 따라서 우연성의 개입으로 인해 이념과 가치가 긍정적으로 확장된다면, 이는 동시대 미술의 징표가 조금이라도 더 다양하고 풍부해질 것이다. 또한 역사적으로 보아도 어디까지 우연의 개입이며, 또한 필연적인 진행인지를 확연히 나눌 수 없을 정도로 서로 얽혀있는 경우가 많다.[11] 우연적 필연이나 필연적 우연처럼 이런 현상은 역사에서 너무나 흔하고 빈번하다. 이런 입장은 도널드 쿠스핏의『예술의 종말 (The

10 Donald Kuspit, "The Contemporary and the Historical", *Artnet*, April; 2005. Terry Smith, *What is Contemporary Art?*, The University of Chicago Press, 2009. 테리 스미스, 『컨템포러리 아트란 무엇인가』, 김경운 역, 2013, 381쪽.

11 김광명, 「예술에서의 '우연'의 문제와 의미」, 『미술과 비평』, 2021년 71호 참고.

End of Art』(New York: Cambridge University Press, 2004)에서 이미 더 완전하게 다루어진 바 있으며, 에밋 코울(Emmet Cole)과 쿠스핏이 자신의 저서에 대해 나눈 인터뷰의 내용에 잘 압축되어 있다.[12] 오늘날 예술계의 풍경을 전망할 수 없게 늪에 잠기도록 위협하는 포스트모던의 혼란스러움이 있다는 쿠스핏의 언급을 정리해보면, 논의의 전개에 도움이 될 것이다.

반복의 기법과 복제의 기술을 근거로 재생산이 일상이 되고 있는 기술 정보시대의 아트는 이미 일상과 가상의 경계가 없는 포스트아트(postart)의 시대이다. '포스트아트'의 개념은 해프닝 아티스트인 앨런 캐프로우(Allan Kaprow, 1927~2006)에 의해 창안되었으며, 이는 예술과 삶의 경계가 흐려지는 것을 의미한다. 포스트아트를 특징짓는 창의성이나 독창성의 실패는 포스트아트 작가들이 우리 모두의 내면에 광기의 깜박임이 있다는 것을 상상하지 못하는 방식에서 강조된다. 포스트아트는 마음에 봉사하는 예술이며 기쁨이 없고 '영리하고 영악한' 이론화의 산물이다. 쿠스핏은 정신 분석 비평, 철학 및 비기술적 예술사를 결합하여 포스트아트 미학을 추방하는 강력하고 설득력 있는 사례를 제시한다. 예술을 희생시키면서 삶이 예술보다 훨씬 더 흥미롭다는 생각을 바탕으로 덧붙인다. 아방가르드와 키치의 경계가 흐려진다는 관점에서 알 수 있듯이 포스트아트는 포스트모더니즘의 요지로 전개되기에 이른다. 예술은 영혼을 구원하지 않지만 아리스토텔레스(Aristotle, BC 384~322)가 이미 언급한 바와 같이, 예술의 가장 좋은 것은 상징화와 동일시라는 복잡한 과정을 통해 우리로 하여금 무의식적인 환상을 의식하게 하는 카타르시스 효과가 있다. 그 순간에는 예술가

12 Emmet Cole-Interview with Donald Kuspit on *The End of Art. Architecture News*, May 04, 2008, www.themodernword.com/reviews/kuspit.html

에 대한 모든 것이 중요하지 않지만 그럼에도 불구하고 누군가는 그것을 알고 그것이 작품에 대한 당신의 인식과 아마도 작품의 '경이로움'에 대한 경험에 영향을 미친다는 것에 동의할 것이다. 거듭 강조하거니와 '경이로움'이야말로 예술과 철학, 그리고 과학이 공유하는 출발점인 것이다.

어떤 형태로든 일차적으로는 컨템포러리의 여러 모습을 잘 파악해야 할 것이지만, 그저 물리적 시간으로 컨템포러리에 맞닿아 있기 보다는 시대를 이끌어가는 가치를 지향하는 것이 바람직할 것이다. 그러기 위해서는 컨템포러리에 대한 철저한 성찰과 검토가 필요하다. 컨템포러리가 함유하고 있는 특성인 "컨템포러니어티에서의 시간들 및 장소들"[13]에 대한 파악은 오늘날의 세계에서 작가들의 시각과 작품 표현이 그들의 삶의 현장과 맺고 있는 긴밀한 관계를 보여준다. 2004년 11월 20일 맨해튼의 재현대화를 선언하며 미드타운에서 MoMA가 재개관했는데, 미술사가인 관장 글렌 로리(Glenn David Lowry, 1954~)는 MoMA의 컨템포러리 아트 프로그램을 강화하고, 미술관을 보수확장하여 모든 매체의 소장품을 개발하겠다고 밝혔다. "컨템포러리 아트는 그 자체의 하위문화로서 스스로에게, 그것이 자리 잡고 있는 지역의 문화형성 및 인접문화 간의 복잡한 교류관계에, 그리고 국제적 고급문화 속의 유행을 선도하는 힘을 지닌 중요한 문화이다. 그것은 세계화가 본질적 특성이지만, 또한 국가성과 지역주의마저도 상당히 구체적이고 복잡한 방식으로 동원한다."[14] 이를테면, 폴란드 계 유대인 이민자의 후손으로 캐나다에서 태어났으나 로스앤젤레스로 이주하여 활동한 프랭크 게리(Frank Owen Gehry, 1929~)의 빌바오 구겐하임 미술관은 1997

13 테리 스미스, 앞의 책, 25쪽.
14 테리 스미스, 앞의 책, 30쪽.

년 완공 이후, 각지에서 동시대의 랜드마크, 아이콘이 어떠해야 하는가를 제시하며, 컨템포러리 아트를 선도하는 패러다임이 된 좋은 예라 하겠다.

독일의 아트딜러이자 미니멀 아트 및 개념미술의 수집가이며, 1974년에 디아 아트 재단(Dia Art Foundation)을 설립한 하이너 프리드리히(Heiner Friedrich, 1938~)는 "미술에 역사란 없다. 단지 연속되는 현재만 있을 뿐이다."[15]라고 말한다. 물론 현재라는 흐름의 축적이 역사의 중요한 내용으로 이어지겠지만, 미술계의 현장에서 살아있는 흐름의 현재성을 목도한 그는 디아 아트 재단이 지향하는 미학을 단적으로 잘 대변하고 있다. 나아가 이는 또한 컨템포러리 아트의 기능과 역할을 적확하게 지적한 것이라 생각된다. 좀 더 부연하면, 작품을 위한 역사와 전시할 장소가 따로 있는 것은 아니다. 비슷한 맥락에서, 구겐하임 미술관의 관장을 지낸 토마스 크렌스(Thomas Krens, 1946~)는 "꼭 아트리움에 전시공간을 만들 필요는 없다. 아트리움은 당신의 것이고, 여기서는 당신이 작가다. 이는 당신의 조각이다.…다음에 그 주변에 완벽한 전시 공간을 만들면 된다."[16]고 말한 것으로 보인다. 컨템포러리 아트가 마땅히 자리할 시간과 장소란 우리 생활 속에 무한히 열려있으며, 그 주체가 우리임을 너무나 명쾌하게 지적한 것으로 보인다.

조각사의 진전을 형식으로서의 조각에서, 구조로서의 조각을 거쳐, 장소로서의 조각으로 발전해왔다고 지적한, 서구 미니멀리즘의 거장인 칼 안드레(Carl Andre, 1935~)의 '현대조각의 근본개념'에 관한 정의는 귀기울일

15 Calvin Tomkins, "The Mission: How the Dia Art Foundation Survived Feuds, Legal Crises, and Its Own Ambitions," *New Yorker*, May 19, 2003, 46쪽.

16 Coosje van Bruggen, *Frank O. Gehry: Guggenheim Museum Bilbao*, New York: Solomon R. Guggenheim Foundation, 1997, 115쪽. 테리 스미스의 앞의 책, 125쪽에서 재인용.

만하다.[17] 이는 형식과 구조가 모던의 일이라면, 장소는 포스트모던의 일이요, 형식과 구조 및 장소가 섞여 있는 아주 복합적인 양상의 컨템포러리 에로의 이행을 알려준다. 형식과 구조의 유기적 상호작용에 대한 작가의 미적 감각이 장소에서 절정을 이룬다. 이 장소는 앞의 토마스 크렌스의 언급처럼, 매우 개방적이며 누구나 그럴만한 공간을 도처에 만들 수 있다는 말이다. 그런데 장소는 의미를 담고 있다. 시간과 공간은 장소에 이르러 하나로 합쳐져 독특한 이야기를 꾸며낸다. 장소는 특정 풍경이나 건축양식이 보여주는 표면적인 외양보다 훨씬 깊은, 은유적이고 상징적인 의미를 내포한다. 장소에는 개별지각과 인식이 모두 작용한다.[18] 지각은 감각에 의해 대상을 감지하는 것이요, 인식은 지각을 통해 감지한 대상이 무엇인지 뇌의 인지작용을 통해 파악하는 것이다. 플리머스 대학의 명예교수인 비평가 리즈 웰스(Liz Wells, 1948~)는 "땅은 자연적인 현상이다. …하지만 풍경은 문화적 구성체다."[19]라고 말한다. 자연적 물리현상이 문화적 삶의 현상으로 바뀌는 것이다. 결국 땅과 풍경은 둘이 아니라 하나가 된다. 우리의 자연풍광에서 적절한 장소에 위한 정자(亭子)는 아주 좋은 예일 것이다. 정자(亭子)는 자연과 문화가 만나는 곳으로 경관이 수려하고 사방이 터진 곳에 지어져 자연 속에서 풍류를 즐기며 정신을 수양하는 장소이다.

런던 출신으로 뉴욕에서 활동 중인 비평가 마이클 윌슨(Michael Wilson)의

17 David Bourdon, "The Razed Sites of Carl Andre," *Artforum* 5, no.2 (October 1966):15쪽. 테리 스미스의 앞의 책, 129쪽에서 재인용.

18 Jean Robertson & Craig McDaniel, *Themes of Contemporary Art after 1980*, Oxford University Press, 2010. 진 로버트슨, 크레이그 맥다니엘, 『테마 현대 미술노트-1980년대 이후 미술읽기-무엇을, 왜, 어떻게』 문혜진 역, 두성북스, 2011, 98-99쪽, 226-227쪽.

19 Liz Wells, *Photography: A Critical Introduction*, London: Routledge, 1997, 236쪽.

체험은 개인적이며 감성적인 편견으로 비칠 수도 있겠으나 시시각각 변화하고 있는 컨템포러리 아트를 어떻게 읽을 것인가를 고심한 것으로 매우 유의미하게 들린다. 오늘날의 작가들은 도전적이고 복잡하며 때로는 설명하기 어려운 작품들을 창작해 낸다. 컨템포러리 아트는 항상 변화하며, 그런 까닭에 작품에 동반되는 복합성과 창의성을 간단하게 설명하기란 어렵다. 그는 세계적인 미술관이나 박물관, 갤러리에 소개된 다양한 컨템포러리 작품들, 즉 사진, 설치, 조각, 페인팅, 비디오 아트, 퍼포먼스 등을 아우르며 175명의 작가들이 20여 년에 걸쳐 작업한 200점 이상의 작품들을 다룬다.[20] 컨템포러리 아트에 대한 기준들은 다른 시대에 적용된 것과 동일하거나 비슷하다. 이를테면, 작품을 통해 제기하는 물음들, 즉 재료, 형식의 효과적인 작동, 작품을 둘러싼 맥락과 생산적인 상호작용 등이 그것이다. 대부분 컨템포러리 아트를 다루는 저자들은 자신들의 근거와 관점에서 작가와 작품을 일정 부분 선별하여 논의하고 있으나, 어디까지나 이들은 우리에게 하나의 참조틀이다. 그럼에도 유의미한 통찰을 끌어낼 수 있는 단초를 제공함에는 틀림없다고 하겠다. 필자도 컨템포러리 아트의 주된 맥락을 '다시 생각해보는 예술'이라는 큰 주제 아래 '미적 소통, 생명, 존재, 상황, 자연, 아름다움의 변용과 재구성'으로 나누어 살펴본 바 있다.[21]

컨템포러리 아트는 시간이나 시간이 빚은 상황을 공유한 모두에게 근본적으로 여러 질문을 던진다. 대표적인 질문으로 테리 스미스는 컨템포러리 아트의 중심 주제를 박물관(컨템포러리 아트의 제도화 및 이에 수반되는 건축의 제

20 Michael Wilson, *How to Read Contemporary Art, Experiencing the Art of the 21st Century*, Abrams, 2013. 마이클 윌슨, 『한권으로 읽는 현대미술』, 임산·조주현 역, 마로니에북스, 2017.
21 김광명, 『다시 생각해보는 예술』, 학연문화사, 2021.

언); 스펙터클/호화로운 쇼(구겐하임 빌바오 및 매튜 바니의 작품); 시장(글로벌 미술 시장 및 지역 미술 박람회); '역류 혹은 반류'(광의의 탈식민지 작품)로 구성한다. 모든 것이 다소간의 뉘앙스는 다를지라도, '컨템포러니어티(동시대성)'이라는 표제로 모일 수 있다. 박물관에서는 모던 아트와 컨템포러리 아트 역사의 일부인 컨템포러리 아트의 건축적 틀을 다룬다. 예술 작품은 점점 더 전통적인 박물관의 경계를 시험하고, 구겐하임 빌바오의 경우 전시 공간 자체가 스펙터클이 된다. 예술계에 대한 테리 스미스의 지식은 협소한 학문적 관점에 국한되지 않지만, 다른 많은 전개 사항을 수집하여 기존의 관점에 새로운 방식을 더하여 접근하는 데 도움이 된다. 따라서 이러한 개별 연구는 이론적 입장의 단순한 도해나 예증에 국한되지 않고 이념과 대상의 복잡한 직물의 무늬에 추가된다. 테리 스미스는 컨템포러리 아트의 기저에 깔린 논리를 찾고 있을지도 모르지만, 아울러 그는 또한 개별적인 기술과 특수성을 허용한다.

앞의 시도는 특정의 시점인 '그 시대'아래에서 예술의 본래 개념을 뛰어넘는 '컨템포러리'에 대한 탐색이다. 테리 스미스는 컨템포러리 아트의 지구적 차원의 전반적인 조건을 네 가지 관심사로 정의하고, 간단히 '시간, 장소, 매개, 분위기'라고 언급한다. 이러한 명칭이 환기하는 것처럼 '매개 내의 자유' 또는 '자아와 낯설음'을 통해 더 정확하게 정의됨에 따라 더욱 흥미로워진다. 첫 번째는 물리적 현실과 이용 가능한 많은 미디어의 가상 영역 모두에서 자기 정의를 위해 과감하게 새로운 세계를 설명하는 반면, 두 번째는 탈식민적 '타자'도 컨템포러리 자아의 일부라고 가정한다. 동시에 이러한 입장은 테리 스미스가 'iconomy'[22]라는 경구를 만들어 통용한

22 테리 스미스는 image와 economy를 합하여 iconomy라 부른다. image를 기업경제의

이 시대의 문화에 만연한 경제적 사고에 기반을 두고 있다. 그러나 여기서 환기할 점은 아무리 경제적 효율성이나 이윤을 추구한다하더라도 요제프 보이스(Joseph Beuys, 1921~1986)가 지적한 바 있듯이, 자본은 곧 예술이라는 등식에 따라 예술이 자본을 추종해서는 안 되는 것이다. 이에 반해 오히려 자본이 예술을 후원하고 그 가치를 추구해야 바람직하다고 하겠다. 더 나은 예술문화 환경을 위해서 자본의 지배구조가 아니라 관심과 투자 및 후원이 예술의 영역에 선순환 되어야 한다는 점에서 그러하다.

테리 스미스는 세계화의 미학, 탈식민적 전환, 그리고 현재와 현재의 이미지 경제를 포용하는 세대교체라는 컨템포러리의 세 가지 주요 흐름을 상정한다. 동시에 그의 근본적인 공헌은 현재의 이론보다 예술의 산물에서 더 많은 의미를 드러내는 것이다. 이러한 의미에서 그의 역할은 실행 혹은 실제 자체의 중요성을 보여주는 것이다. 통용하고 있는 현행의 작품을 보며, "이와 같은 상황에서 컨템포러리 아트의 작품이 무엇인지에 대한 사실상의 제안"을 식별하기 위해 그렇다고 말한다. 이를 통해 테리 스미스는 결정적인 답변을 제공하는 것 보다 더 많은 토론의 길을 열어 놓는다. 결국 '컨템포러리 아트'를 정의하는 일은 '모던 아트'를 정의하는 것만큼이나 피하기 어려운 것으로 판명될 수 있다. 그러나 이것이 우리가 시도하지 말아야 함을 의미하지는 않는다. 매 순간은 예술과 기술에 대한 특유한 질문을 포함할 뿐만 아니라 문화적 정의의 근본적인 문제에 관여한다. 계속해서 되풀이되는 이러한 광범위한 질문들은 논쟁의 여지가 없는 진실을 마침내 밝히는 것이 아니라, 오히려 진실과 정의의 새로운 음영을 성찰하

활성화를 위해 활용한 경우이다. 또 다른 예로는 기업의 차원에서 icon과 economy를 합해 iconomy라도 부르며 기업의 이윤창출을 위해 icon을 기업경제에 활용한 것이다.

며, 끊임없이 변화하는 감각 속에서 인간의 의미를 찾기 위한 논의의 장場이다.

컨템포러리 아트는 이전 보다 훨씬 다원적이고 무정형적으로 전개되고 있다. 뉴욕에 거주하며 활동하는 이스라엘계 미국인 예술가인 하임 스타인바흐(Haim Steinbach, 1944~)는 1980년대의 예술상황을 회고하면서, "나는 이 시대를 다도해와 같다고 생각한다. 각기 다른 섬에서 각기 다른 일들이 벌어지고 있다. 이들은 동시 다발적으로 진행되기는 해도 항상 같은 방향을 향하고 있지는 않다."[23] 다도해는 '많은 섬이 산재하는 해역海域'이다. 불특정 다수의 관계 및 글로벌 문화의 다양성으로 이해되는 이러한 비유는 매우 적절해 보인다. 유기적으로 연결되어 일정한 방향을 공유하는 다도해는 없으며 저마다의 생존방식으로 다르게 살아간다. 생존을 위한 새로운 기술이 새로운 패러다임을 만들며, 특히 디지털기술은 조작, 복제, 변형으로 상상력의 지평을 넓혀 놓았다. 그리고 가상현실은 현실과의 경계를 흐려놓았다. 미술사가 로잘린드 크라우스(Rosalind Krauss, 1941~)는 "가상이란 환상의 영역으로, 시간을 초월하거나 시간에 영향 받지 않는, 즉 무시간적인(atemporal) 특징을 지닌다. 왜냐하면 역사의 조건에서 벗어나 있기 때문이다."[24]라고 말한다. 로잘린드 크라우스는 특히 독창성을 강조하며, "모더니즘과 아방가르드는 우리가 독창성의 담론이라고 부를만한

23 Haim Steinbach, "Haim Steinbach Talks to Tim Griffin" interview by Tim Griffin, *Artforum*, April 2003, 230쪽.

24 Rosalind Krauss, "Notes on the Index, Part 1," reprinted in Charles Harrison and Paul Wood, eds., *Art in Theory:1900-2000: An Anthology of Changing Ideas, second ed.* Malden, Mass.: Blackwell Publishing, 2003, 996쪽.

기능을 수행하며 이 담론은 더 많은 이해관계들에 기여한다."[25]고 본다. 개별적 독창성이라는 관점은 컨템포러리 아트에로 폭넓게 이어진다.

2. 컨템포러리 아티스트들의 시각과 표현

컨템포러리 아티스트들의 시각적 표현은 어떻게 전개되고 있는가를 살펴보기로 한다. 시각은 '사물을 관찰하고 파악하는 기본적인 자세'나 중성적인 물리적 현상에 그치지 않으며 대체로 보고자 하는 관점에 따른다. 시각적 재현은 중립적이고 보편적인 일반 관중이 아닌, 특정한 성별이나 계급, 인종, 연령의 관객을 가정하고 전제한다. 일반적으로 작가들은 자신의 직·간접적인 경험에서 미적 영감을 얻어 작업을 하며 때로는 여러 나라를 가로질러 왕래하며 살지만 특정 국적을 고집하거나 주장하지는 않는다. 그들에게서 컨템포러리 아트의 새로운 모습들을 엿볼 수 있으나 명확하게 정의하기는 어렵다. 컨템포러리 아티스트들은 거의 언제나 큐레이터, 비평가, 학자, 딜러, 컬렉터, 관람객 그리고 다른 작가들로 구성된 네트워크의 한 부분을 이룬다. 특히 정보망이 발달한 오늘날엔 정보의 유통량이 대단히 많으며 속도 또한 빛의 속도에 버금갈 정도이니, 어느 한 시점을 객관화하여 바라보기란 무척 어려운 실정이다.

컨템포러리 아트에 대한 여러 전시를 기획하고 각종 매체에 미술비평을 개진하고 있는 진 로버트슨(Jean Robertson)과 크레이그 맥다니엘(Craig

25 Peter R. Kalb, *Art Since 1980 | Charting the Contemporary*, 2013. 피터 R. 칼브, 『1980년 이후 현대미술-동시대 미술의 지도 그리기』, 배혜정 역, 미진사, 2020, 63쪽.

McDaniel), 두 학자는 1980년대 이후 컨템포러리 아트의 내용을 주도하는 일곱 개의 주제를 정체성, 몸, 시간, 장소, 언어, 과학, 영성으로 설정하여 탐색하고 있다.[26] 이러한 일곱 개의 주제 상호 간에도 서로 공유하거나 겹치는 내용이 있을 뿐 아니라 여기에 포함되지 않은 전혀 이질적인 다른 주제 또한 상정해 볼 수 있을 것이다. 그럼에도 일정한 틀을 거부하고 변화를 거듭하는 컨템포러리 아트의 향방을 이런 주제를 통해 어느 정도 가늠해 볼 수는 있을 것으로 생각된다. 다음에 여러 전문가들이 다룬 많은 작가들을 검토하는 가운데 필자도 아울러 깊은 관심을 갖고 있는 국내외 21명의 작가들을 특별한 순서 없이 선별하여 그들의 작품세계를 컨템포러리 아트의 맥락에서 살펴보려고 한다.

유고슬라비아 벨그라드 출생으로, 유고연방에서 분리 독립한 세르비아의 개념 및 공연 예술가, 자선가, 작가 및 영화 제작자로 알려진 마리나 아브라모비치(Marina Abramović, 1946~)의 작품은 바디 아트, 지구력 예술 및 페미니스트 예술, 공연자와 청중의 관계, 신체의 한계 및 마음의 가능성을 탐구한다. 〈예술가가 현존한다 (The Artist is Present)〉(2010, 퍼포먼스 장면, 뉴욕 MoMA)는 예술가의 현재를 보여주는 것으로, 작가와 더불어 동일한 시공간을 공유하는 관람객의 현존을 동시에 알려준다. 3개월간(736시간) 지속된 퍼포먼스에서 뉴욕시의 인구에 버금가는 850만 명의 관람객을 맞이하면서 작가는 가운데 탁자를 마주하고 한 명의 관객과 서로 응시하며 앉아 있다. 무언의 소통을 하며 인간내면에 대한 담긴 깊은 의미를 탐색하고 사색을

26 Jean Robertson & Craig McDaniel, *Themes of Contemporary Art after 1980*, Oxford University Press, 2010. 진 로버트슨, 크레이그 맥다니엘, 『테마 현대 미술노트-1980년대 이후 미술읽기-무엇을, 왜, 어떻게』, 문혜진 역, 두성북스, 2011.

펼친 장면을 연출한 것이다. 어떤 의미를 담고 있으며, 이를 통해 어떤 사유공간이 열리는가는 추측만 할 뿐, 확실하지는 않다. 퍼포먼스 아트의 '1인자 여성'다운 범례를 보여준 모습이다.[27]

벨기에 출신의 개념미술가인 프란시스 알리스(Francis Alÿs, 1959~)는 베니스에서 건축 공부를 한 뒤, 멕시코에서 거주하고 활동하는 이른바 유목적 방랑의 노마딕 작가(nomadic artist)이다. 그는 '걷기'에 초점을 맞춰 작업한다. 길 위를 '걷는 것'은 자연적이든 인공적이든 우리의 환경을 경험하고 관찰하는 일종의 수행(修行)이며, 스스로를 되돌아보는 일이고 미적 사색과 상상력의 바탕이 된다. 그의 〈녹색선(The Green Line)〉(2004)은 예루살렘에서 진행한 행위를 비디오로 기록한 흔적에 붙인 이름이다. 아랍-이스라엘 전쟁의 결과에 따라 이스라엘이 시리아, 이집트, 요르단, 레바논 등 이웃한 영토들로부터 형식적으로 분리되도록 1949년에 그어진 휴전선을 암시한다. 녹색선은 공식적 협상과정에서 지도에 경계를 표시한 연필 색을 언급한 것이다. 사용한 연필의 색이 녹색이긴 하지만, 시사하는 상징성이 매우 크다. 핵무기 반대와 환경 보호 등을 목표로 활동하는 그린피스(Green Peace)가 그러하듯, 평화와 공존을 표방하는 색이기 때문이다. 알리스는 그 구역의 외견상 모호함에 대한 반응으로 2004년 여름 예루살렘에서 그 경계선을 따라 걸었다. 그는 녹색 페인트 통을 들고 다니는 중에 페인트가 새어 나와 눈에 보이는 흔적을 만들어 현장에서 양쪽 지역민들로부터 즉흥적인 반응을 유도했다.[28] 그리하여 역사의 현장이며 동시에 삶의 현장이 바로 예술의 작업 현장임을 모두가 체험하도록 하는 것이다. 1945년 광복

27 마이클 윌슨, 앞의 책, 16쪽.
28 마이클 윌슨, 앞의 책, 40쪽.

당시 38선, 6.25 전쟁이후 휴전선으로 이어진 남북분단을 겪고 있는 우리로서는 그야말로 비슷한 상황에서의 삶과 예술의 현장이 되고 있다.

덴마크 코펜하겐 출생으로 현재 베를린과 코펜하겐에 거주하며 활동하는 멀티미디어 예술가인 올라퍼 엘리아슨(Olafur Eliasson, 1967~)은 조각과 사진작업을 병행한다. 대규모 공간을 활용한 몰입형 설치작업인 그의 〈날씨 프로젝트(The Weather Project)〉〈테이트 모던 터바인 홀/유니레버 시리즈, 단일 주파수 빛, 프로젝션 포일, 연무 제조기, 거울 포일, 알루미늄, 비계, 26.7×22.3×155.4m, 설치전경, 2003, 런던 테이트 모던)는 동굴 같은 터빈 홀을 채운 오렌지 불빛의 태양 모양의 거대한 반원이 거울달린 천정에 반사되고 있다. 〈날씨 프로젝트〉는 기본적인 환경요소들을 미술관, 갤러리, 때로는 외부의 공공장소들에서 재맥락화하여 지구온난화로 인한 기후위기, 나아가 기후재앙이라는 시대의식의 엄중함을 반영한 것이다. 엘리아슨의 설치, 오브제, 이미지들을 보면, 우리는 그것을 더 넓은 세상과 관련지어 관찰하게 된다. 〈날씨 프로젝트〉는 자연 풍광의 근본적인 물리적 요소들에 대한 우리의 경험을 고려하는 한편, 상상력과 환상의 영적 지대, 시각적으로 멀리 떨어져 있는 공간, 그리고 기이하게 아득한 시간으로서 기능한다. 물질적인 것과 영적인 것의 혼합을 보여주는, 특히 규모와 독창적 접근에서 주목할 만하다고 하겠다.[29]

인도 비하르 카굴(Khagaul) 출생으로 뉴델리에서 활동하는 수보드 굽타 (Subodh Gupta, 1964~)의 〈통제선 (Line of Control)〉(스테인리스 스틸과 스틸 구조물, 스테인리스 스틸 주방용품들, 1000×1000×1000cm, 설치전경, 2008, 런던 테이트 모던)은 조각

29 마이클 윌슨, 앞의 책, 130쪽 및 Charlotte Bonham-Carter· David Hodge, *The Contemporary Art Book*, Carlton Books Ltd 2009. 셜럿 본햄-카터· 데이비드 하지, 『컨템포러리 아트 북』, 김광우·심희섭·김호정 역, 미술문화, 2014, 151쪽.

적 설치작품이다. 건축과 조각, 설치가 한 데 어울린 모습의 복합적 연출이다. 마르셀 뒤샹(Marcel Duchamp, 1887~1968)의 레디메이드 개념을 응용하여 주로 양철도시락 통, 쟁반, 자전거와 같은 인도의 일상생활에서 흔히 쓰는 일상물건들을 택해서 제작한 것이다. 그는 '힌두의 부엌은 기도 방만큼이나 중요하다'고 말하며, 주방도구들에 특별한 의미를 부여한다. 부엌이야말로 생명에너지의 공급을 위한 음식을 조리하는 곳이라서 그러할 것이다. 〈통제선〉에서 영향과 파괴, 삶과 죽음과 같은 근본적인 것들이 만남으로써 영적인 엄숙함과 유사한 무게감을 갖는다.[30] 그리하여 그는 인도의 역동적인 문화적, 경제적, 사회적 변화와 이슈를 작품에 담아 우리로 하여금 삶이란 무엇인가에 대해 성찰하게 한다.

데미언 허스트(Damien Hirst, 1965~)는 영국 브리스톨 출생으로 영국 데본과 멕시코 바하를 오가며 거주하면서 작업을 지속한다. 1990년대를 통틀어 젊은 영국 미술가들(YBA)를 이끄는 대표인물로서 영국미술의 개념과 방향을 바꾸어 놓았다. 그는 컨템포러리 아트를 통해 예술과 삶의 경계를 무너뜨리며 진화를 거듭한다. 죽음의 의미를 물으며 이를 통해 삶을 탐구한다. 이를테면, 죽은 동물을 포름알데히드에 담가 전시한 〈전지전능하신 그분 (In His Infinite Wisdom)〉(유리와 철제 진열용 케이스, 송아지와 포름알데히드 용액, 222×176×74cm, 2003)[31]은 이를 잘 보여준다. 생명의 시작과 끝은 인간의 영역을 멀리 넘어 신이 관장하는 영역인 것이다. 그의 〈신의 사랑을 위하여 (For the Love of God)〉(백금, 다이아몬드, 인간 치아, 17.1×12.7×19.1cm, 2007)는 백금으로 주조된 해골(런던 이즐링턴의 한 가게에서 구입한 것으로 35세에 사망한 18세기 유럽인의 것임)에

30 마이클 윌슨, 앞의 책, 174쪽.
31 샬럿 본햄-카터·데이비드 하지, 앞의 책, 237쪽.

흠결하나 없이 빛나는 8601개의 다이아몬드 조각들이 파베 방식(재료 표면을 여러 개의 작은 다이아몬드로 덮는 방식)으로 촘촘히 박혀 있다.[32] 왜, 하필 해골인가 하는 의문이 제기된다.[33] 멕시코에선 '죽은 자의 날'을 정해 의례적으로 행사하며, 해골을 설탕으로 만들어 축제의 일부로 모든 사람이 나눠 먹는 관습이 있다고 한다. 13-16세기의 아즈텍 문명에선 신에게 바쳐진 제물의 해골들을 여러 개씩 장대에 꿰어 벽처럼 보이게 만들었고, 사제들은 권위의 상징으로 인간 해골을 머리에 썼다. 아름다운 터키석과 갈탄의 모자이크로 장식한 해골은 아즈텍 창세 신화에 나오는 태양신의 하나인 테스카틀리포카(Tezcatlipoca, '연기 나는 거울'이라는 뜻) 신을 섬기기 위한 것이었다. 그들은 산 자와 죽은 자들 사이의 매개역할을 하는 해골을 매우 중요하게 여겼다.[34] 이런 맥락에서 물질적 욕구에 탐닉하는 오늘의 우리에게 던지는 메시지의 의미가 각별하다고 생각된다.

마이클 윌슨이 컨템포러리 아트를 독해하며 주목한 작가인 한국의 김수자(1957~)는 대구 출생으로 〈연: 영의 지대 (Lotus: Zone of Zero)〉(연등들, 6채널 사운드, 가변크기, 설치전경, 2008, 브뤼셀 리벤슈타인 갤러리)에서 영성과 종교에 대한 명확한 참조의 틀을 제시한다. '연'과 '영(零)의 지대'는 어떻게 서로 연결되며 어떤 의미가 있는가? '연(연꽃)'은 불교적 상징을 나타내며, '더러운 곳에 있어도 항상 깨끗하다(處染常淨).'는 깨달음을 암시한다. 우리는 의식과 무의식, 보이는 것과 보이지 않는 경계를 넘나들며 살고 있다. 영(零)의 지평 혹은

32 마이클 윌슨, 앞의 책, 192쪽.

33 데미언 허스트 앞에 두개골 혹은 해골을 주요 캐릭터로 삼아 그린 작가로 빈센트 반 고흐, 〈불타는 담배를 든 해골〉(1886)이나 세잔,〈두개골이 있는 정물화〉(1895), 〈두개골의 피라미드〉(1901) 등이 있다.

34 캘리 그로비에, 앞의 책, 155쪽.

지대는 의식과 무의식, 지상과 천상, 음과 양의 두 영역의 경계에 걸쳐 있으며 두 세계를 아우른다. 수평선이 바다와 육지를, 지평선이 하늘과 땅을 매개하고 연결하는 이치와도 같다. '연'은 두 세계를 연결하여 하나의 세계로 완성하는 것으로 보인다. 이와는 또 다른 맥락에서 〈바늘 여인〉(8채널, 컬러 비디오, 무음, 6분 33초, 1999~2001)을 살펴보면, 〈바늘 여인〉에 영향을 준 바느질의 실천은 삶의 은유와 여성성의 실제, 둘 다로서 김수자의 모든 작업을 통해 반복된다. 작가는 일상적 활동과 비일상적 의식 사이의 미학적 유사성에 초점을 맞추며 글로벌한 맥락으로 인간의 삶이 펼친 문화를 살핀 것으로 보인다.[35]

중국 충칭 출생인 쉬빙(徐冰, Xu Bing, 1955~)은 뉴욕에 거주하며 작업한다. 작가는 최소한의 문자를 갖고서 비교적 복잡한 문제들을 설명하기 위한 기본적인 소통의 수단들로서 적용된 다이어그램들에 주목한다. 이는 여러 국가 간의 환경에서 통용되는 일종의 시각적인 상징들로 언어외의 소통방식을 취한다. 동서양의 오랜 역사에서 사회적 · 정치적 억압의 대표적 수단이었던 금서(禁書)를 돌이켜볼 때, 이를 냉소하며 탈문자화의 예술 언어가 던진 중후한 작가의 의도를 새겨볼 수 있다. 〈지서(地書, Book from the Ground)〉(혼합매체, 설치전경, 1987-1991, 오타와 캐나다 내셔널 갤러리)는 아무도 읽을 수 없는 사이비 중국어 글자들을 고안하여 손으로 만든 한지 책들과 두루마리들 위에 목각으로 그 글자 비슷한 글자 아닌 도안들을 새겨 인쇄했다. 이를 바라보는 사람들은 자신의 배경이나 지식과 상관없이 그것을 읽을 수 없게 되므로, 문자라는 유용성 그 자체의 의미에 주목하며 의문을 제기하게 된다. 〈지서〉는 지상에서 공유하고 있는 사회 · 역사적 형태를 확장

35 마이클 윌슨, 앞의 책, 216쪽.

시키는 새로운 소통의 가능성을 찾고자 하는 것으로 보인다. 1966-1976년 사이의 사회적·문화적·정치적 대격변의 파괴적 혁명시기에 중국에서 자란 뒤, 35세에 미국으로 이주한 그에게 이 프로젝트는 자기 자신을 이해하기 위한, 그리고 자신을 이해시키기 위한 문자와 탈문자의 경계에 대한 새로운 인식과 경험을 반영한 것으로 보인다. 동시대 미술의 지형을 그리고자 시도한 피터 R. 칼브는 〈지서〉 외에도 천장과 벽에 걸린 두루마리들에 가짜 한자를 사용하여 유사 활자화된, 쓰여진 말의 정치적인 힘과 표현력을 활용하여 작업을 한 쉬빙의 〈천서 (天書, Book from the Sky)〉(수쇄 책들, 1987-91, 1998년 오타와 캐나다 국립미술관 '교차'전 가변설치)에 주목했다.[36] 하늘과 땅에 두루 적용되는 언어외적 표식은 우리에게 언어적 소통에서 벗어난 배제와 소외의 의미를 깨닫도록 한다.

이란의 카즈빈(Qazvin) 출생인 쉬린 네샤트(Shrin Neshat, 1957~)는 작가이자 영화감독으로 1999년 베니스 비엔날레에서 황금사자상을 수상하고, 2000년 광주 비엔날레에서도 대상을 수상한 바 있다. 국립현대미술관(서울관)에서의 회고전(2014.4.1.-7.13)은 정체성, 젠더, 정치권력에 대한 작가의 아주 강한 문제의식과 예술의지를 남겼다. 특히 작가의 작품 가운데 〈침묵의 항거 (Rebellious Silence)〉(RC프린트와 잉크, 118.5×79cm, 1994)는 검은 베일을 쓴 이란 여인의 얼굴에 문신처럼 아랍어가 쓰여 있고 총을 들고 있는 모습이다. 이슬람 혁명 이후 억압과 폭력 속에 이른바 알라의 여인들이 어떻게 침묵을 강요받으면서도 여기에 굴하지 않고 처연하게 항거하고 있는지를 잘 보여준다. 동시대 종교·사회·정치권력 관계의 복잡성을 표현하고, 억압

36 피터 R. 칼브, 앞의 책, 245쪽.

과 자유, 폭력과 혁명이 서로 연계되어 있음을 우리에게 알려준다.37 아직도 비슷한 처지에 놓여 역사적 고통을 안고 살아가는 세상의 모든 이들에게 시사점을 던지고 있다.

조각, 영화, 사진 및 드로잉 분야에서 활동하는 미국 현대 미술가이자 영화감독인 매튜 바니(Matthew Barney, 1967~)의 작품을 주목해보자. 그의 〈크리매스터〉 사이클 전시도록에 실린 구겐하임 큐레이터인 낸시 스펙터(Nancy Spector)의 언급은 작가의 작품세계를 잘 드러낸 것으로 보인다. "매튜 바니의 5부작 〈크리매스터〉 사이클은 자족적인 미적 체계이다. 인간신체가 그 심리적 충동과 육체적 한계를 안고서 순전한 창조력의 잠재성을 상징하는 공연상황에서 비롯하여, 본 사이클은 이 신체를 동시대 창조신화의 입자로 폭발시킨다. 1994년에 시작된 이후, 〈크리매스터〉 사이클은 생물학적, 심리학적, 지질학적 상태에서 형태가 갖춰지는 과정을 어느 정도 가시화하기 위해 공간 뿐 아니라 시간을 들여 펼쳐졌다."38 인간신체가 지닌 창조와 상상의 잠재적 힘을 잘 지적한 것이다. 작가의 예술의지와 잠재적 힘이 어디까지 확장될 수 있을까 하는 상상에 잠겨 본다. 아마도 이러한 진행은 굳이 매튜 바니가 아닌 다른 누구에게서라도 컨템포러리라는 시대적 분위기와 더불어 비슷한 시도로 지속될 것이다.

조각, 사진, 네온, 비디오, 그림, 판화 및 공연을 포함하여 광범위한 미디어에 걸쳐 작업을 하는 브루스 나우만(Bruce Nauman, 1941~)의 〈백개의 삶과 죽음 (100 Live and Die)〉(1984)은 언어와 미디어의 대화 속으로 그리고 삶

37 샐럿 본햄-카터· 데이비드 하지, 앞의 책, 27쪽.

38 Nancy Spector, "Only the Perverse Fantasy Can Still Save Us," *Matthew Barney, The Cremaster Cycle*, New York: Guggenheim Museum, 2002, 2쪽.

장 | 컨템포러리 아트의 의미와 미적 지향성 213

과 죽음이 빚어낸 이중주의 담론 속으로 관객을 끌어들인다. 밝은 색깔로 빛나는 네온이 네 줄로 쌓여 다양한 제목의 진술을 변주하고 있다. 가운데 위치한 "그리고"라는 접속사가 잠시의 쉼과 연속을 뜻한다. 이어서 인간의 생존을 위한 기본적인 욕구와 충동의 반영들인 생리학적·생물학적 표현의 동사들을 연접한다. "먹다", "싸다", "누다", "자다", "외치다", "사랑하다", "미워하다", "젊다", "늙다" "노래하다", "자르다", "달리다" 및 "놀이 하다"와 같은 동사들을 연결한다. 우리는 거침없는 시각언어 속에 마주하는 미국적인 자아의식 및 작품세계를 보며 생동감을 느낀다. 특히 이 작품이 함축하고 있는 바는 소유자이자 기증자인 베네세 출판그룹 회장인 후쿠다케 소이치로(福武總一郎, 1945~)가 예술의 섬인 나오시마(直島)에 대해 품은 꿈의 핵심인 사색적 고요함 가운데로 우리를 안내한다.

호남 남종화의 시조라 불리는 소치 허련(小痴 許鍊, 1808~1893)으로부터 미산 허형(米山 許瀅, 1862~1938)을 거쳐 남농 허건(南農 許楗, 1917~1987), 그리고 허진(許塡, 1962~)에 이르는 5대 운림산방의 화맥이 오늘에까지 이어지고 있다. 허진은 사군자와 산수화를 비롯한 한국화의 기본을 익히는 가운데 정형화된 틀을 거부하고 전통의 중압감을 이겨내며 자신의 관점으로 새롭게 해석하여 고유한 예술세계를 정립하고 있다. 그는 전통의 단절이 아니라 이를 창조적으로 잇기 위해 한국화의 형식과 조형적 특징에 대해 깊이 생각하고, 나아가 효과적인 표현방법 뿐만 아니라 거기에 담을 내용과 의미, 가치에 대해 고민하며 작업한다. 그는 인간과 동물, 식물 사이의 경계를 허물고 자연에서의 유목적(遊牧的)이고 생태적인 관계망을 작품에 담고자 한다. 이 시대의 삶을 살아가는 다중의 인물화를 표현한 허진에 대해 평론가 김복영은 "겉에 드러난 인물모습이 아니라 가려진 위선과 치부, 부패하고 부조리로 일그러진 현대인의 모습을 투시하고 그 내면을 리얼하게 들

여다본다."고 말한다. 허진은 작가이기에 앞서 시대정신을 꿰뚫어 보는 비판적 지식인이며, 우리에게 인간의 본질을 성찰하도록 한다. 〈묵시(默示)〉 연작에 이어 〈익명의 인간〉 연작, 〈유목동물과 인간〉 연작, 〈이종융합동물〉 연작, 〈뫼비우스 노마드(Möbius Nomad)〉 연작 등을 통해 끊임없이 조형성을 탐구하며 예술가에게 진정으로 필요한 것이 무엇인가를 묻는다. 그리하여 장인적인 손과 이성적인 머리, 그리고 풍부한 감성의 일치를 강조하며, 이 요소들이 어우러져 작품으로 형상화된다.

여러 나라에 걸쳐 유목적인 예술가의 삶을 살아가는 화가이자 조각가인 한국의 서도호(1963~)는 거주지를 옮길 때마다 경험하는 일종의 변위(變位)를 보여준다. 대표적으로 그는 〈카르마 (Karma)〉(서울 선재아트센터의 설치, 유리섬유와 수지 위에 우레탄 도료, 391×299.7×739.1cm, 2003)를 통해 시·공간을 넘어선 초월적 의미를 시사하고 있다. 잘 아는 바와 같이, '카르마'는 산스크리트어로 '업(業), 업보(業報), 응보(應報)'이다. 어떤 인연이 닿아 선악의 행업이 지속되는지 알 수 없다. 바닥 조각의 일부는 플라스틱으로 주조되어, 여백의 사적 공간이 거의 없이 빡빡하게 밀집된 수천 개의 작은 인간모형이 들어서 있다.[39] PBS 시리즈로 2001년에 초연되어 현재 전 세계 50개국 이상에 방송된 Art21 진행자이며 큐레이터인 수전 솔린스(Susan Sollins)는 서도호의 작품에 대해 "사적 공간과 공적 공간사이의 역학관계를 표명하는 것이든 집단의 힘과 균질화 사이의 미묘한 차이를 탐색하려는 것이든 간에, 그의 조각은 오늘날 갈수록 국가 간의 경계를 넘어 전지구화되는 사회에서 개인의 정체성에 대한 지속적인 의문을 제기한다."[40]고 말한다. 다국적 기업

39 진 로버트슨·크레이그 맥다니엘, 앞의 책, 98-99쪽.
40 Susan Sollins, *Art 21: Art in the Twenty-First Century*2, New York: Harry N. Abrams,

을 위시한 글로벌 자본주의의 힘이 세계 각국의 문화를 어떤 의미로든 균질화시켜 개인의 정체성을 아예 없애는 의미로도 볼 수 있고, 전체주의 정권이 시민들을 억압하는 상황에 대한 은유로도 읽힐 수 있을 것이다.[41] 또한 그의 〈집 속의 집 (Home within Home)〉(1/11 스케일-프로토타입, 2009)은 우리에게 생활공간이 갖는 낯익음과 낯설음을 동시에 보여준다. 이는 서로 교차하는 두 개의 축을 이룬다.[42] 그는 〈Fallen Star 1/5(2008~2011)〉의 설치모습(2019)에서 지금 머무르고 있는 미국의 집에 이전에 머물렀던 한국의 집이 와서 부딪힌 장면을 연출하며 문화적 차이와 동시에 문화적 접변과 적응의 시간을 담고 있다. 어떤 의미에선 인간의 삶이 이러한 낯익음과 낯설음이라는 양가감정의 이중성 속에 있는 것이다. 예술이 수행되고 맥락화된 것으로 보이는 사회적・정치적・경제적 메커니즘을 해체하여 다시 맥락화하는 데 초점을 맞춘다. 기존의 낯익은 익숙함을 새롭게 지각하여 인식의 변화를 꾀하는 것이다. 이러한 시도는 컨템포러리 아트에서 엿볼 수 있는 미적 지향성의 대표적인 예라 하겠다.

컴퓨터 모핑 기술(computer morphing technology)을 사용하여 서로 다른 시공간, 세대, 성별, 인간상의 조합의 이미지를 만드는 것으로 유명한 미국 예술가인 낸시 버슨(Nancy Burson, 1948~)의 작품에서 우리는 다시금 정체성이란 무엇인가를 묻게 된다. 모핑으로 인한 혼합이 원래의 것과 지금의 것에 혼란을 가져오며 그 본질을 상실하기 때문이다. 정체성은 고정되지 않고 변화하는 것이며 사회문화적으로 구성된다. 그리하여 공동체적이거나 상

2003, 213쪽.

41　진 로버트슨・크레이그 맥다니엘, 앞의 책, 100쪽.

42　켈리 그로비에, 앞의 책, 300쪽.

관관계 속에서 영향을 받게 된다. 미술이 시각적 재현에서 벗어난 지 이미 100년을 넘는 동안 축적된 이론과 형식, 기술, 재료 미학의 역사는 실로 방대하다. 컨템포러리 아트는 특정한 사조에 지배되지 않고 이들 전통이 작가의 예술의지와 필요에 따라 자유자재로 선택된다. 따라서 일면적이거나 선형적인 접근법으로는 파악할 수 없으며, 이를 연대기적으로 접근하기는 더욱 더 어렵다. '컨템포러리'란 가히 정체성의 혼란 시기라 할 것이다.

앤토니 곰리(Antony Gormley, 1950~)의 〈북방의 천사 (Angel of the North)〉(강철, 높이20×폭54m, 1998, 게이츠헤드/영국)는 혼령을 불러내는 의식인 동시에 악마와 천사의 소환의식을 보여준다. 1998년 영국의 타인사이드 시에 헌정된 이 작품은 강철 재질 200톤의 무게와 20m 높이로 도시를 내려다보며 마치 비행기의 날개를 연상시키는 폭 54m의 날개를 활짝 펴고 있다. 조선업 몰락 이후 쇠락의 길을 걸어온 이 지역 주민들에게 도약과 비상의 에너지를 다시 상징하며, 고색창연한 거대 유물처럼 우뚝 솟아 있다. 또한 그의 〈European Field〉(1993)에선 수만 개의 테라코타 인형이 대열을 지어 행진하는 작은 골렘(golem, 신화에 등장하는 사람의 형상을 한 움직이는 존재, 혹은 시편이나 중세의 서사시에서는 돌이나 진흙 등 무정형의 물체 모습)의 떼 마냥 전시실 안에 빼곡히 들어 차있고, 흙으로 빚은 그들의 얼굴은 의미를 알 수 없는 슬픈 표정으로 우리를 올려 본다.[43] 작가는 "신체의 물질성과 다른 물질성이 직면하는 조각의 주요 목적은 만질 수 있는 것과 관찰할 수 있는 것 너머, 공간 깊숙한 곳이나 무의식적인 마음속 깊은 곳에 있는 모든 것과 연결하는 것"(작가 웹사이트)이라고 말한다. 조각의 물질성 너머에 있는 정신과 이념의 지향성을 읽는 것이다.

43 켈리 그로비에, 앞의 책, 126쪽.

인도 봄베이에서 태어나 영국에서 활동하는 조각가인 애니시 카푸어 (Anish Kapoor, 1954~)의 〈클라우드 게이트 (Cloud Gate)〉(밀레니엄 파크 시카고, 168장의 스테인리스 스틸 판을 매끈하게 이어 붙인 조형물의 무게 110톤, 2004)는 옴팔로스 (omphalos, 그리스어로 배꼽)의 형상이다. 곡면 거울 같은 표면에서 볼록하기도 오목하기도 한 양면의 사물 형태가 한 가운데 움푹 들어간 배꼽 부분에서는 이리저리 꼬이고 여러 개로 증식하여 관람객의 시각에 많은 혼란을 가져온다. 배꼽은 생명을 이어주는 탯줄이 떨어지면서 배의 한가운데에 생긴 자리로서 생명의 근원과 원천을 떠올리게 한다. 하늘과 땅이, 중력이 제거된 채 작품 표면 위를 흐르면서 서로 융합하는 〈클라우드 게이트〉에서의 시각적 교란, 즉 옴팔로스 효과는 예술가의 상상력과 현란한 솜씨가 어우러져 이루어낸 컨템포러리 아트의 백미라 하겠다.[44]

독일의 화가이자 조각가인 안젤름 키퍼(Anselm Kiefer, 1945~)의 〈알려진 밤의 질서 Die berühmten Orden der Nacht〉(514×503×8cm, 1997, Guggenheim Bilbao Museum)에서 우리는 '밤과 질서'라는 화두아래 역사의 생생한 울림을 듣는다. 1970년대에 요제프 보이스(Joseph Beuys, 1921~1986)의 영향을 받으며 같이 공부한 작품에서는 짚, 재, 점토, 납, 도료와 같은 재료들을 사용한다. 이 작품을 이해하는 데 있어, 루마니아의 독일계 유대인 집안에서 태어난 파울 첼란(Paul Celan, 1920~1970)의 시 가운데, 카발라(Kabbalah)는 '전래된 지혜와 믿음'을 뜻하는 유대교 신비주의 사상과 함께 키퍼가 독일의 역사와 홀로코스트의 공포라는 주제들을 전개시키는 데 일정한 역할을 한 것으로 보인다. 키퍼는 제2차 세계 대전 이후 독일이 낳은 가장 유명하고 성공적인, 그럼에도 가장 많은 논쟁을 불러일으킨 작가이다. 작품 전체를 통해

44　캘리 그로비에, 앞의 책, 172쪽.

키퍼는 과거사와 논쟁하며 현대사에서 터부시되는 논쟁적인 주제들을 다뤄 왔다. 나치 통치와 연관된 주제들이 특히 그의 작품 세계에 잘 나타나 있다. 예를 들어, 그림 〈마르가레테〉(캔버스 유채와 짚 사용)는 파울 첼란의 유명한 시 "죽음의 푸가"에서 영감을 받은 것으로, 그의 작품의 예술적 가치에 대한 논쟁이 언론 매체에서 수십 년 동안 계속되어 왔다.[45] 논쟁을 통해 더 깊은 의미를 새기고 있는 것이다.

장-미셸 바스키아(Jean-Michel Basquiat, 1960~1988)는 정식으로 그림을 배운 적이 없고, 수수께끼와 같은 시와 그림문자, 그리고 서명 'SAMOⒸ'을 벽에 남기면서 뉴욕의 거리에 나타났다. 그의 〈그릴로(Grillo)〉(나무에 유채, 아크릴, 오일 스틱, 콜라주 복사본, 못, 243.8×537.2×45.7cm, 1984, 시카고 스테판 T. 에들리스 컬렉션)는 특유의 도식적이고 골격으로 구성된 인물 형상들을 보여준다. 이 형상들은 윤곽선만으로 형상과 색채를 넘어서는 존재감의 의도를 전달한다. 〈그릴로〉에는 설탕 재배지에서의 육체적 노고, 식민지적 억압과 수탈, 착취의 요소들이 적절하게 섞여 녹아 있다. 미술사가이자 큐레이터인 켈리 존스(Kellie Jones, 1959~)가 지적했듯, 스페인어의 독음으로 이 작품의 제목을 읽으면 실제 서아프리카 구전 전통에서 '시인이자 역사가'를 의미하는 용어인 '그리오 griot'가 된다. 바스키아는 〈황금 그리오 (Gold Griot)〉와 같은 초기 작품에서도 이 단어를 사용했는데, 이 역시 〈그릴로〉처럼 상징성이 강하게 담긴 작품이다.[46] 예술적 승화를 은유한 것으로 보인다.

뒤이어 6장에서도 언급한, 조경건축가이자 조각가인 마야 린(Maya Lin, 1959~)의 작품, 〈베트남 참전용사 기념비 (Vietnam Veterans Memorial)〉(검은 화강

45 캘리 그로비에, 앞의 책, 183쪽.
46 피터 R. 칼브, 앞의 책, 86-87쪽.

암, 2개의 벽, 각 길이 75m, 높이 3m, 1984)는 전쟁의 비극적 참화를 겪은 인간정서의 카타르시스와 더불어 삶과 죽음에 관한 깊은 지적인 명상을 이끌어낸다. 〈베트남 참전용사 기념비〉에서 차가운 느낌의 검은 암석으로 수렴되는 단순한 기하학적 형태와 매끄러운 표면, 날카로운 절개선, 그리고 집적되고 새겨진 대지의 이미지는 관람객들을 시적인 침잠의 세계로 안내한다.[47] 어느 전문가는 기념비를 세우기 위해 깊게 파 들어간 땅을 전쟁으로 인한 '부끄러움의 상처'라고 불렀다. "검은 벽의 한쪽 끝은 워싱턴 기념탑 방향을, 다른 한쪽 끝은 링컨 기념관 방향을 가리킨다. 미국의 역사에서 베트남전쟁의 위상을 보여주며, 예술적으로는 링컨 기념관 안에 있는 조각상의 극사실주의와 워싱턴 기념탑의 미니멀리즘을 잇는 다리 역할을 한다."고 언급한다.[48] 아주 절묘한 지적으로 보인다. 이리하여 마야 린은 땅속에 새겨진 깊은 상처가 치유될 것으로 희망한다. 전쟁의 상흔은 결코 지워지지 않겠지만 이 작품으로 인해 치유의 과정이 서서히 진행되고 있음을 알 수 있다. 치유는 작가의 몫이요, 동시에 관객의 몫으로 남는다.

독일 뉘른베르크에서 태어나, 1980년 초 뉴욕으로 이주한 키키 스미스 (Kiki Smith, 1954~)는 1990년 뉴욕현대미술관(MoMA)의 '프로젝트 (Projects)' 전시를 기점으로 세계적인 작가로 성장했다. 1970년대 후반에 한 친구에게서 해부학 책인 『그레이 아나토미 (Gray's Anatomy)』를 보고 깊은 인상을 받아 1979년부터 몸을 토대로 탐구하며 작업을 시작했다. 인체구조를 정확

47 피터 R. 칼브, 앞의 책, 165-166쪽.

48 John B. Nici, *Famous Works of Art and How They Got That Way*, Rowman & Littlefield, 2015. 존 B. 니키, 『당신이 알지 못했던 걸작의 비밀-예술작품의 위대함은 그 명성과 어떻게 다른가?』, 홍주연 역, 올댓북스, 2017, 20장 마야 린의 〈베트남전 참전용사 기념비〉-추상의 승리.

히 알기 위해 1985년에 자신의 자매와 함께 3개월간 응급구조사 교육과정을 수료한 바도 있다. 그 후 신체내부를 이루는 여러 기관과 계통을 살피면서 예술적 관심을 신체 내부로 옮겨 혈액 샘플을 채취하고 현미경 슬라이드로 구성한 〈무제〉(유리와 고무, 7.6×274.3×274.3cm, 1989-90, Pace Gallery)를 내놓았다.[49] 신체 표상을 통해 각인된 여성의 몸을 둘러싼 담론을 페미니즘적 시각을 통해 새롭게 보여 주었다. 몸과 몸을 둘러싼 사회적 관계성에 대한 해부학 차원의 경험을 넘어 자신의 특유한 예술 언어를 통해 드러낸 것이다. 키키 스미스는 이렇듯 신체를 매개로 한 작품을 거쳐 자연에 대한 탐구로 작품 세계를 확장하면서 동시대 예술에 대한 논의를 이끌어간다. 서울의 페이스 갤러리에서의 전시(2023.05.17.-06.24)인 'Spring Light' 는 물, 하늘, 우주라는 자연과 인간이 맺는 관계에 대한 작가의 오랜 예술적 탐구를 극명하게 보여 준다. 여기에서 우리는 인간과 자연을 이어주는 생명의 에너지를 느낄 수 있다.

나이지리아의 라고스와 영국 런던에서 자라고 성장한 잉카 쇼니바레(Yinka Shonibare, MBE, 1962~)는 아프리카와 서양의 놀라운 대화를 촉발하는, 때로는 추상적이고 때로는 재현적인 작업을 창조했다.[50] 세계화라는 시대적 맥락에서 문화적 정체성, 식민주의, 탈식민주의를 탐구하는 그는 미학의 네트워크를 매우 색다르게 제시한다. 그는 그림, 조각, 사진과 영화의 매체를 통해 인종과 계급의 문제들을 탐구하면서도 문화와 역사적인 경계를 화려한 미적 감각과 색채로 표현한다. 그는 작품을 통해 섬세한 예술적

49 피터 R. 칼브, 앞의 책, 211쪽.
50 잉카 쇼니바레의 이름 뒤에는 MBE(Most Excellent of The British Empire)라는 호칭이 따라다니는데, 그가 대영제국 훈장을 받았기 때문이다.

안목과 지적 성찰을 함께 형성하고 있다. 아프리카 대륙이 겪은 것과 유사한 폭압과 수탈이라는 식민제국주의를 겪은 다른 대륙의 사람들과 동시대적 사회·정치·역사의 상황을 공유한다. 아프리카 전통의상인 더치 왁스를 입고 있는 쇼니바레의 조각품들은 아프리카를 상징적으로 보여주면서 동시에 그 이면에 숨어 있는 지난 수세기의 야만적 침탈을 비판하고 있다. 그의 작품, 〈더블 더치〉(직물에 에멀션과 아크릴, 50개의 패널, 전체 332×500cm, 1994, Stephen Friedman Gallery, London)와 〈정사(情事)와 범죄적 대화 (Gallantry and Criminal Conversation)〉(혼합매체, 가변설치, 2002)가 이를 잘 증명해주고 있다.[51]

미국의 조각가인 마크 디온(Mark Dion, 1961~)은 세계 속에서 인간의 위치를 고민하게 하는 과학적인 방법에서 출발한다. 그는 실험가운을 입고 식물학자나 병리학자, 곤충학자, 생물학자, 약초학자, 고고학자의 역할로 뛰어 들었으며 궁극적으로 큐레이터 역할도 맡았다. UCLA 미술사 교수인 권미원(1961~)은 마크 디온의 미술에서 가장 중요한 맥락은 지리적인 장소가 아니라 지적인 담론이라는 사실과 그 의미를 설득력 있게 주장했다. 이 주장에 따르면, 열대우림에서 표본을 수집하는 〈열대 자연에 대하여 (On Tropical Nature)〉(1991)는 자연과학과 박물관학의 논의 속에서 직접적으로 매우 중요한 의미를 가지며, 열대우림과 관련된 부분은 그 다음 문제이다.[52] 서울의 종로구 삼청동에 소재한 바라캇 컨템포러리(Barakat Contemporary) 갤러리는 마크 디온의 한국에서의 첫 전시인 'The Sea Life of South Korea and Other Curious Tales'(2021.9. 8-11. 7)를 소개한 바 있다. 여기서 작가는 한반도 주변, 해양 생물 종의 다양성을 주제로 현장 분석을 중심으로 수

51 피터 R. 칼브, 앞의 책, 269-270쪽.
52 피터 R. 칼브, 앞의 책, 332쪽.

집, 분류, 진열의 과정을 보여주었다. 한국의 남해와 서해에서 수집한 해양 플라스틱으로 구성된 캐비닛 작품, 익명의 해양 생물학자의 연구실을 재현한 몰입형 디오라마 등이다. 우리에게 자연과 인간의 문화에 대한 비판적 성찰을 안내한 것으로 지속적인 컨템포러리 아트의 관심사이다.

3. 컨템포러리 아트의 미적 지향성

앞서의 논의에서도 부분적으로 언급은 했지만, 컨템포러리 아트가 지향하는 미적 의미는 무엇인가를 살펴보기로 한다. 평론가 줄리아 펜턴(Julia A. Fenton, 1936~)은 "세계 곳곳에 폭발적으로 증가한 국제미술전람회를 비롯하여 고급 미술시장이나 인터넷을 통해 모든 문화권에서 일어나는 작가들의 이동이나 교류, 양식이나 내용 혹은 이론 면에서 일반화를 선호한 나머지 개별성을 지워나가는 데 일조하고 있지 않은가? 문화적 경계를 지우고 새로운 보편성을 받아들일 때 또다시 형식이 우선적으로 고려되고 있는 것은 아닌가?"[53]라고 묻는다. 이런 물음은 예술의 영역에서 형식에 치우친 보편성이나 일반성 보다는 개별성이나 고유성을 강조하여 작가의 특이성을 옹호하고 대변하는 바람직한 주장인 것으로 보인다. 이어서 화이트 큐브 갤러리(White Cube Gallery) 관장이자 큐레이터인 토비 캠프스(Toby Kamps, 1964~)는 "이데올로기적으로 불확실한 순간이나 전유, 상품화 비판, 해체 같은 1980년대의 전략은 이제 공허하거나 타산적인 것처럼 보인다. 요즘

53 Julia A. Fenton, "World Churning: Globalism and the Return of the Local," *Art Papers* 25, May-June 2001, 11쪽.

작가들은 그 대신 접근의 용이함이나 소통, 유머, 유희에 관심을 둔다. 양식적 절충주의나 사회비판론, 역사종말론의 역설을 가정하던, 하나의 양식으로서의 포스트모더니즘은 이제 파산했다. 하지만 하나의 태도로서 포스트모더니즘은 명백한 시대정신이었다. 마찬가지로 복합성과 다가치성, 양가성에 흥미를 보이는 1990년대의 미술은 불확실하며 과도적인 동시대를 반영하고 있다."[54]고 말한다. 어느 한 편에 치우치지 않으면서 포스트모던 현상에 대해 양식으로서가 아니라 태도로서 접근한 언급은 컨템포러리 아트의 입장과도 맥이 통한다. 물론 이처럼 전시도록에 실린 글은 학술적으로 검증된, 혹은 검증을 위한 공론의 장(場)이라기보다는 작가와 작품을 현장에서 직접 대면한 결과물로서 시각홍보에 치중하는 면도 있어 보인다. 시의적절한 언급은 관람자에게 생생하게 다가오는 장점이 있지만, 때로는 여기의 사례처럼, 전시의 역할을 뛰어넘는 미학적, 미술사적 가치를 지닌 도록은 후속 작업을 위한 아카이브의 역할을 수행하기에 부족함이 없어 보인다.

컨템포러리와 연관하여 언급한 작가들 가운데 유한하고 고통 받고 상처 입은 그로테스크한 몸의 재현에 대한 과도한 관심은 적잖은 관객들에게 거부감을 불러일으키기도 한다. 이러한 반응은 불가리아 출신의 프랑스의 문학 이론가, 저술가, 철학자이자 정신분석학자인 쥘리아 크리스테바(Julia Kristeva, 1941~)가 최초로 개념화한 '애브젝트(abject)'라는 용어로 설명할 수 있다. '아브젝시옹(abjection)'은 절단된 사지나 피, 체액, 머리카락, 토사물, 배설물처럼 몸에서 분리되어 더 이상 생명체의 일부가 아닌 물리적인

54 Toby Kamps, "Lateral Thinking: Art of the 1990s," in *Lateral Thinking: Art of the 1990s*, La Jolla, Calif.: Museum of Contemporary Art San Diego, 2002, 15쪽 전시도록.

대상과 마주칠 때 느끼는 고조된 공포나 당혹스런 수치심을 뜻한다.[55] 시각문화이론가인 프란체스카 알파노 밀리에티(Francesca Alfano Miglietti, 1957~)는 "몸의 '불순함'이란 우리 자신의 몸이 지닌 불확실성을 드러냄으로써, 우리를 무섭게 만들고 공포에 질리게 하며 위협하기도 한다. 상처는 우리로 하여금 이미지가 아무런 힘도 없다고 주장하던 시대와 원초적으로 맞닥뜨리고 관계를 맺게 만든다."[56] 거부감, 당혹감, 수치심, 불순함 등의 부정적인 느낌은 예술적으로 정제된 표현으로 우리에게 성찰의 계기를 주어야 할 것이다.

미국의 아트딜러이자 큐레이터이며, 1979년에 설립하여 컨템포러리 아트를 수집하고 전시하는 데 주안점을 둔 MOCA(Museum of Contemporary Art, Los Angeles)의 관장을 지낸 제프리 다이치(Jeffrey Deitch, 1952~)가 사용한 포스트휴먼(posthuman)이라는 용어는 인류가 진화의 새로운 장으로 진입했음을 알려준다. 포스트휴먼은 AI와 과학기술의 발전으로 미래에 새롭게 등장하는 인간이다. 기술과의 필연적인 결합으로 인해 인간의 모습과 삶은 이전의 것과 확실히 구분될 뿐 아니라 이를 바탕으로 새로운 인간 존재를 정의해야 할 필요성이 대두된다. 포스트휴먼은 인간을 뛰어넘어 존재하는 신인류를 뜻하며, 그 구체적인 형태와 특성이 무엇이 될지는 아직 아무도 알 수 없다.[57] 미래의 불확실에 직면하여 시간의 흐름을 어떻게 받아들이며 도전하고 창조할 것인가는 전적으로 우리의 몫이다.

시간에 대한 개념은 문화마다 다르다. 힌두교와 불교를 비롯한 전통적

55 진 로버트슨, 크레이그 맥다니엘, 앞의 책, 148쪽.

56 Francesca Alfano Miglietti, *Extreme Bodies: The Use and Abuse of the Body in Art*, Milan: Skira, 2003, 35쪽.

57 진 로버트슨, 크레이그 맥다니엘, 앞의 책, 150쪽.

인 아시아 문화권에서 시간은 순환적인데 비해, 근대과학이 제안하고 근대문화가 육성하는 상대성과 동시성 개념을 믿는 서구 유대-기독교 전통에서 시간개념은 선형적(線形的)이다.[58] 시간을 체화(體化)하는 방식은 작품이 실제로 움직이거나, 움직이는 환영을 만들어내는 매체를 이용하거나, 완성된 결과물보다 과정이 더 중요하고 존재하는 동안 재료와 의도적으로 끊임없이 변화하는 것이다. 시간에 대한 변화하는 관점은 다양하며, 동시성은 지속되지 않는 현재에 일어나는 모든 것을 포괄한다.[59] 시간이 진행되는 가장 중요한 장소는 생명이 잉태되는 순간부터 동시에 성장해가는 과정이 이루어지는 곳이다. 생명을 담고 있는 인간 몸에 대한 성찰은 곧 생명현상과 직결되며, 그 사회·문화 현상과도 연결된다.

심리학자, 예술사가, 비평가인 앤 모건(Anne Barclay Morgan)은 "미술작품이 우리의 일상을 넘어서는 신비스러운 소통의 형식을 표명할 수 있는 가능성은 매우 크다. 추상은 그 자체로 자연스럽게 이 목적에 부합하는데, 이는 영성(靈性)에 대한 개념의 많은 경우가 본질상 추상이기 때문이다."[60]라고 말한다. 지상세계 너머의 영적인 힘이 미치는 것에 대한 믿음은 지구상에 어디에나 보편적으로 존재한다. 미술사가, 미술평론가, 전시기획자이며 프랑스 릴(Lille) 3대학의 명예교수인 티에리 드 뒤브(Thierry de Duve, 1944~)는 현대의 세속사회에서 "종교는 연예산업으로 대체되었다. …하지만 종교성은 여전히 존재한다."[61]고 말한다. 종교적 현상이 어떠하든 종교성은

58 진 로버트슨, 크레이그 맥다니엘, 앞의 책, 173쪽.
59 진 로버트슨, 크레이그 맥다니엘, 앞의 책, 188쪽.
60 Anne Morgan, "Beyond Post Modernism: The Spiritual in Contemporary Art," *Art Papers* 26, no.1, January-February 2002, 32쪽.
61 Thierry de Duve, "Come on Humans, One more Stab at Becoming Post-Christians!" in

우리에게 여전히 유효하다. 미술이 인간성의 가장 깊은 측면에 대해 심도 있게 이야기할 수 있는 힘을 계속 지닐 수 있다는 전제아래 영성에 대한 관심은 지극히 당연하다. 왜냐하면 인간은 근본적으로 종교적 존재인 까닭이다. 유한에서 무한으로 이어지는 '영원한 현재'는 예술의 의미와 가치가 추구하는 현재인 것이다.

런던에서 프리랜서 큐레이터와 평론가로 활동하는 샬럿 본햄-카터(Charlotte Bonham-Carter)와 현대미술 이론가로 활동하는 데이비드 하지(David Hodge)는 함께 저술하는 가운데, 현재 가장 중요한 작가 210명에게서 예술의 새로운 흐름과 운동을 보면서 그룹 전시회나 공동작업 보다 개인 활동에 주목하여 작품세계를 관찰한다.[62] 21세기의 시작과 동시에 예술의 중심은 개인에게로 수렴되었으며, 그러한 맥락에서 새로운 예술에 대한 갈망, 예술적 모험과 도전은 여전히 진행 중임을 밝힌다. 작품들은 탄력적이고 개방적이며, 즉흥적인 역동성을 반영한다. 그리하여 설치미술, 퍼포먼스, 비디오, 드로잉, 컴퓨터 기반작업 등 다양한 장르를 유연하게 넘나든다. 그야말로 그들의 작품 활동에서 컨템포러리가 갖는 의미는 예술에 대한 자유로운 생각, 다양성과 상상력의 시대임을 알 수 있다. 이런 의미는 컨템포러리 아트의 생산성을 위해서도 매우 긍정적으로 들린다.

프랑스의 유명한 큐레이터이자 비평가, 팔레 드 도쿄(Palais de Tokyo)의 관장이며, 2009년 테이트 모던 트리엔날레 전시를 기획한 니콜라 부리오(Nicolas Bourriaud, 1965~)는 1990년대 예술의 형태를 관계의 미학으로 풀어

Heaven, p.74.

62 Charlotte Bonham-Carter· David Hodge, *The Contemporary Art Book*, Carlton Books Ltd 2009. 샬럿 본햄-카터 · 데이비드 하지, 『컨템포러리 아트 북』, 김광우·심희섭·김호정 역, 미술문화, 2014.

낸다. 그는 "새로운 것은 이제 더 이상 하나의 기준이 되지 못한다."고 말하면서 그 대안으로 '관계'를 언급한다. 현재 활발하게 활동 중인 다양한 예술가들의 작업과 그 경향을 분석하여 '관계'라는 개념으로 접근한 것이다. 새로운 것을 표방하며 정신없이 달려온 앞선 예술이 지나간 자리에 무엇이 남았으며, 새로움의 기준을 넘어서는 예술의 역할이 어떤 것인지에 대해 다양한 사상들을 인용하여 그만의 언어로 이야기하고 있다. 이론적 담론의 결핍이 아니라면, 1990년대 예술을 둘러싼 오해들은 어디에서 기인하는가? 대다수의 비평가와 철학자들이 현대의 예술적 실천을 포용하는 것을 달가워하지 않는다. 그 결과 현대의 예술적 실천들은 대부분 해석이 불가능한 상태로 남아있는데, 실제로 이전 세대에 의해 미결 상태로 남아 있거나, 설령 해결된 문제들이었다 하더라도 여기에서부터 출발한 분석을 통해서는 현대 예술의 독창성과 타당성을 이해할 수가 없다. 어떤 문제들은 이제 더 이상 문제제기조차 되지 않는다는 사실을 인정해야만 하기 때문이다. 그럼에도 우리는 앞으로 더 나아가 오늘날 예술가들이 제기하는 문제들, 즉 현대 예술의 실제적인 쟁점은 무엇이고, 그것이 사회·역사·문화와 맺는 관계는 무엇인가와 같은 문제들을 찾아내야만 한다.[63]

니콜라 부리오는 '얼터모더니즘(Altermodernism)'이라는 신조어를 사용하여, '바꾸고 변경하는 여러 모습의 모더니즘'을 살펴보았는데, 이는 포스트모더니즘을 거쳐 컨템포러리 아트에게도 일정 부분 해당된다. 특히 국가 간 교류와 이동이 빈번한 시대에 작가들의 유동성, 탄력적인 문화적 수용

63 Nicholas Bourriaud, *Relational Aesthetics*. 1998. 니콜라 부리오, 『관계의 미학』, 현지연 역, 미진사, 2011, 서문.

이 작품에 나타나 있기 때문이다.[64] 앞서 언급한 그의 관계미학은 자기이해와 자기관심에서 벗어나 사회성으로의 전환을 꾀하며 예술가의 자전적인 이야기 보다 관객의 특성변화를 강조하며 세계화된 사회에서 상호연결성에 의미를 둔다. 개별성 및 고유성과 보편성의 연결맥락을 우리로 하여금 고려하게 한다. 이는 컨템포러리 아트가 갖고 있는 한계를 보완할 수 있는 유의미한 지적이다. 컨템포러리 아트는 예술 작품이 지닌 독특한 아우라를 부정하지 않는 반면, 그 기원과 효과를 자유로이 이동시킨다는 점에서 모던예술에 대한 근본적인 태도변화를 보인다. 여기에서 아우라는 자유로운 연합에 의해 재구성된다. 컨템포러리 아트의 아우라는 상상력의 자유로운 연합인 것이다.

미술평론가 박영택이 한국 현대미술 전반을 아울러 작가들을 소개한 『테마로 보는 한국 현대미술』[65]은 한국의 동시대작가 92명의 작품을 '시간, 전통, 사물, 인간, 재현, 추상, 자연'의 일곱 개의 테마로 구분한 저술이다. 시기적으로 2000년대 이후부터 최근에 걸쳐 발표된 작품들에서 '인간이란 존재가 갖고 있는 근원적인 질문'을 반복하여 물으며 활동해온 작가들의 작품세계를 살펴 본 것이다. 박영택은 "하나의 예술작품이란 사유를 촉발시키는 매개물이다. 인간의 삶에서 유래하는 모든 문제들에 대해 사유하고, 이를 작가의 해석을 관통한 형상물로 빚어내는 일이 작업이다."라고 말한다. 이런 언급이 컨템포러리 아트의 경향을 전적으로 대변하거나 중요한 담론 내지 미술현상을 온전히 설명하는 결정적 주제는 결코 아닐 것이다. 그럼에도 흐름을 가늠해볼 수 있는 근거를 제시해준다는 점에서 적

64 정연심, 『한국 동시대미술을 말하다』, 에이엔씨 출판, 2016, 3쪽 및 15쪽.
65 박영택, 『테마로 보는 한국 현대미술』, 마로니에북스 발행, 2012.

잖은 의미가 있다고 하겠다.

미술이란 인간이 만들어낸 상호소통의 '기호'이다. 미술은 의미를 표시하기 위한 언어적 방식에 기호로 작용할 수 있다는 것이다. 의미의 결합이나 관계를 구축함으로써 은유의 기능을 할 수 있으며, 이야기를 하거나 넌지시 암시할 수 있다. 기호의 형식적 특징 때문에 도입될 수 있으며, 대화나 텍스트를 포함하는 인터랙티브 작품의 중요한 요소로도 작용할 수 있다.[66] 현대미술의 미학적 기원과 전개에 관심을 기울인 조주연은 미술의 역사 대부분을 차지하는 현대 이전의 시기에 언제나 세계를 '재현하는 기호'였던 미술이 더 이상 이런 기호이기를 거부했던 시기를 현대 미술의 시발점으로 잡는다. 이를테면, 재현하는 기호로부터 재현을 거부하는 기호로의 이동은 현대라는 시기의 전후를 가르는 미술사 전체의 기호학적 전환인 셈이다. 순수 미술, 즉 모더니즘은 종종 아방가르드와는 적대적인 것으로, 포스트모더니즘은 모더니즘 이후의 것으로 논의되어 왔다. 조주연은 '모더니즘'을 현대 미술의 핵심현상으로 파악하는데, 이는 순수 미술이 모든 미적 혁명의 원천인 데 있다고 본다. 순수 미술이 바꾼 것은 단순히 그림의 소재, 붓질의 방식, 선의 형태에 그치지 않고, 그림이라는 기호 자체를 근본적으로 뒤흔들었다. '순수 미술'이 일으킨 자장(磁場) 안에서 서로 끌어당기며 활동하는 모든 미술은 컨템포러리 아트인 것이다.[67]

아방가르드가 기존제도에 가한 비판적 성격은 전후 미국에서 더욱 두드러지게 나타났다. 아방가르드에서 순수 미술의 해체는 다각도로 전개되었으니, 이른바 '반예술'의 시도인 것이다. 아방가르드는 순수 미술과 교차

66 진 로버트슨, 크레이그 맥다니엘, 앞의 책, 290쪽.
67 조주연, 『현대미술 강의 : 순수 미술의 탄생과 죽음』, 글항아리, 2017.

하고 상호 작용하면서 대결을 통해 해체한 미술의 기호는 포스트모더니즘으로 이어졌다. 아방가르드가 순수 미술에 반발하는, 즉 '반예술'을 내세우면서 현대 미술의 한 축으로 기능했다면, 포스트모더니즘은 아방가르드의 '반예술' 시도와 더불어 시작된 셈이다. 포스트모더니즘의 문화구조 속에서 아방가르드의 이념이 점차 약화됨에 따라 예술의 새로움과 가능에 대한 감각이 바뀌게 되었다. 가장 뛰어난 예술이란 시대가 안고 있는 수많은 문제들을 다루는 의식있는 예술일 것이다.[68] 아방가르드는 매체의 경계를 허물고, 작가와 작품의 연결고리를 배제하며, 미술과 일상의 경계를 넘나들었다. 아방가르드에서 출발하여 포스트모더니즘에서 끝난 기호의 변화는 포스트구조주의로 귀결되어 의미의 독점과 고정성을 해체하고 새로운 의미를 생산한다. 의미는 작가의 존재 및 그것을 둘러싼 관계망에 연루되어 있다.[69]

여기에서 컨템포러리 아트와 연관하여 짧게 주목할만한 점은 우리와 가깝고도 먼 일본의 경우이다. 다마 미술대학 미술학부 교수이며 일본 현대미술 비평계에서 가장 영향력 있는 비평가인 사와라기 노이(椹木 衣, 1962~)의 『일본・현대・미술』[70]은 일본 미술의 주요한 비평과 의미 있는 작품들을 해독하고 전후미술과 일본정신을 다시 정의한 것이다. 사와라기 노이에 따르면, 일본 현대미술은 '미완의 근대'[71]인 일본이라는 장소의 분열성

68 Kelly Grovier, *100 Works of Art that will define our Age*, 2013. 캘리 그로비에, 『세계 100대 작품으로 만나는 현대미술강의』, 윤수희 역, 생각의 길, 2017, 18쪽.
69 조주연, 앞의 책.
70 사와라기 노이, 『일본 현대 미술 日本・現代・美術』, 김정복 역, 두성북스, 2012. 482쪽.
71 이는 하버마스(J. Habermas, 1929~)가 지적한 모더니티의 철저한 이행과 이해를 뜻한 '미완의 근대'라기보다는 그야말로 미완인 채로 남겨진 근대인 것으로 보인다.

을 은폐하기 위한 이데올로기이며, 일본이라는 장소는 '반복과 망각'으로 점철된 '나쁜 장소'로서 현대미술이 성장하기 어려운 공간이다. 그는 왜곡된 원환운동을 그리고 있는 일본의 현대미술 성립과정을 일본·현대·미술로 분절하여 재구성하고, 전후미술사의 '내부'에 깊숙이 들어가 그 기원으로서의 '삶'을 직시한다.

흔히 일본의 현대미술을 말할 때 '구타이(具體)'와 '모노파(もの派)'가 국제적으로 잘 알려져 있으나 1990년대 초, 무라카미 다카시[72] 등을 중심으로 일본 만화나 애니메이션을 적극 활용한 서브컬처의 경향들이 두드러진다. 이전의 흐름과 대별되는 세대적인 현상으로 보이는 이것은 일본의 전후미술에는 구타이에서 모노파에 이르는 흐름과는 다른 흐름이 있었고, 그것이 1990년대 들어서서 부상한 것이다. 사와라기 노이에 따르면, 이러한 흐름이 겉으로 잘 드러나지 않았던 이유는 일본 전후미술을 둘러싼 두 가지 요인에 기인한다. 하나는 태평양 전쟁 때 국위선양을 목적으로 그려진 프로파간다 회화인 '전쟁기록화'이며, 다른 하나는 1970년대 오사카 만국박람회 때 국가적 프로젝트로 진행된 미래예술인 '만박예술'이다. 전자는 패전 후, 민주주의가 태동하는 기운 가운데 제대로 평가받지 못했고, 후자도 70년대 이후 미래 이미지의 모호함과 더불어 잊혀졌다. 전쟁기록화나 만박예술은 미술계에서 표면적으로는 사라졌지만 만화나 애니메이션, 영화 특수촬영 등과 같은 오타쿠 문화, 서브컬처 문화 속으로 흘러들어갔다. 그것이 1990년대 들어 새로운 미술적 경향으로 분출된 것이다. 그러나 제삼자

72 무라카미 다카시(村上 隆, Murakami Takashi, 1963~)는 대중문화에서 양식과 내용을 전유해 표현하고 제2차 세계대전 이후의 역사에 대해 논평하며 참여적인 측면을 발전시키는 가운데 상업적으로도 성공을 거둔 작업을 선보였다.

인 우리로서는 이런 현상이 새로운 미술경향이라기 보다는 오히려 국가주의나 군국주의에 기댄 복고적인 향수로 비친 측면이 있지 않나 생각한다.

『현대 일본 사상』 저자인 비평가 사사키 아쓰시(佐々木敦, 1964~)는 '일본·현대·미술'에서 비평적 포인트는 이어진 세 개의 단어가 아니라 그 사이에 끼어든 중점(·)에 있다고 본다. 그것은 '일본현대미술'을 단순히 분절하는 것만이 아니라, 한 번 분절한 다음, 다시 한 번 이어 붙인 것이다. 이러한 분절과 이어붙임이야말로, '일본' '현대' '미술'을 둘러싼 역사적 담론과, '일본'과 '현대'와 '미술'을 둘러싼 담론의 역사가 격렬하게 진동하면서도, 여전히 지속되고 있음을 보여준다. 비유하건대, "'불탄 유적지에서 주워온' 것 같은 '철학'이나 '사상' 따위로 연출된 '미술비평'이라는 이름의 포스트 혹은 모던한 임시 가건물이 '일본 · 현대 · 미술'과 다름없다. '일본 · 현대 · 미술'에서 두 개의 중점(·)이, 주워 온 정크로 재조립된 '일본현대미술'의 메워질 수 없는 틈새 같은 것이었다. 그리고 설령 '일본', '현대', '미술'이 이러한 틈새로 인해 회복 불가능할 정도로 일그러졌다 해도, 이 일그러짐을 통해 온갖 이질적인 것끼리 그 틈새에서 자유로이 만날 수 있도록, 일부러 그것은 오히려 방치되어 있다.[73] 역설적으로 들리지만, 마치 전화위복을 노린 것이 아닌가 한다.

사와라기 노이는 "회화, 조각, 반예술, 팝 모두 서구의 그것들과 비교했을 때, 어딘가 일종의 '기형'성이 보인다는 점에서 위상이 다른 것이 아니라 오히려 동류"[74]라고 본다. 이른바 '일본의 전위 혹은 포스트모던'을 두고 얘기하는 경우는 대부분 일본의 아방가르드보다는 전근대의 토착적 요소이다.

73 사와라기 노이, 앞의 책, 408쪽

74 사와라기 노이, 앞의 책, 47쪽.

서구 모더니즘이 애써 극복하려고 한 지나친 개인주의, 답답한 자아, 극단적인 인간중심주의 등과 같은 이념이 일본의 전근대적인 토착 공동체에서 모두 극복되어 있는 것이 아니라 소홀히 다뤄지고 있다.[75] '현대미술'이라는 명칭이 일본에서 오히려 근대미술의 현재성을 망각함으로써 자명해진 비역사적인 한 장르인 것이다. 근대와 단절된 정체불명의 현대가 되어버인 것이다. '저쪽'이라는 비일상과 '이쪽'이라는 일상 사이의 경계로 이루어진 이원론은 새로이 준비된 '일상' 속에서 내면화되고 투명화되었다.[76] 일본에서의 컨템포러리 아트의 현주소를 잘 드러낸 것이라 하겠다.

컨템포러리 아트아래 우리에게 익숙한 매체를 전혀 색다른 방식으로 해석하여 새로운 의미를 창출하는 작품들이 많다. 새로운 매체 영역을 지향하는 개념미술, 신체미술, 퍼포먼스, 대지미술, 설치미술 등이다. 매체 내부에, 그리고 매체 상호간에 주목하는 이들은 '사이'나 '틈'에 대한 독특한 사색의 결과를 작품으로 내놓는다. 이는 나름대로 '정신성의 현존'을 알리는 은유적 의미를 담고 있다.[77] 탈장르나 소그룹운동 등은 동시대적인 실험으로 진행된다. 한국에서의 컨템포러리 아트의 동시대성은 다양한 스펙트럼을 지니고 전개되고 있는 중이다. 그러므로 우리에겐 시차적(視差的) 인식이 필요하다. 시차(視差)란 관측 위치에 따라 달라지는 물체나 사물의 위치, 방향을 일컫는 말이다. 이러한 시차에 개입하고 있는 디지털 매체는 새로운 소통방식을 요구하며 거기에 생성하는 감수성 또한 새롭기 마련이다.

컨템포러리의 진행 속에서도 동일한 의미나 가치아래 사물들이나 실천

75 사와라기 노이, 앞의 책, 68쪽
76 사와라기 노이, 앞의 책, 162쪽
77 정연심, 앞의 책, 50쪽.

들을 한 데 묶는 가시성과 인식가능성의 틀을 통해 특정한 공동체적 감각이 만들어진다. 감각의 공동체 혹은 공동체적 감각은 실천들, 가시성의 형태들, 인식가능성의 유형을 공유하며 소통하고 하나로 결합시킨다.[78] 칸트가 말하듯, 공동체적 감각(Common Sense, Gemeinsinn)은 미적 즐거움을 반성적으로 판단하는 근거이며 미적 공통감이다. 미적 대상에 대한 판단으로서의 취미가 주관적이지만, 보편적으로 공감하는 것과 같다. '시대'란 '역사적으로 어떤 표준에 의하여 구분한 일정한 기간, 혹은 지금 있는 그 시기, 또는 문제가 되고 있는 그 시기'이다. 시대엔 시간흐름과 실천이 함께 담겨 있다. 모든 역사적 시기를 그 해당시기를 중심으로 컨템포러리라는 이름으로 동질화하기는 어렵다. 굳이 동질화라기보다는, 자신이 살고 있는 컨템포러리의 시간을 '시대정신'으로 여과할 수 있는 역사적 반성과 성찰이 필요할 것이다. 헤겔(Georg W. F. Hegel, 1770~1831)이 언급하듯, 시대정신은 스스로의 발전과 전개를 위한 자율성을 전제로 한 의식이기 때문이다. 즉, 자유의식의 전개과정인 것이다.[79] 그런 면에서 컨템포러리 아트가 지향하는 의도와 맥이 닿아 있다고 하겠다.

78 Jacques Rancière, "Contemporary Art and the Politics of Aesthetics," Beth Hinderliter et. al. eds., *Communities of Sense: Rethinking Aesthetics and Politics* (Durham: Duke University Press, 2009), 31쪽 참고. 서동진, 『동시대 이후: 시간-경험-이미지』, 현실문화A, 2018, 90쪽.

79 Christiane Wagner, 앞의 글, 71쪽.

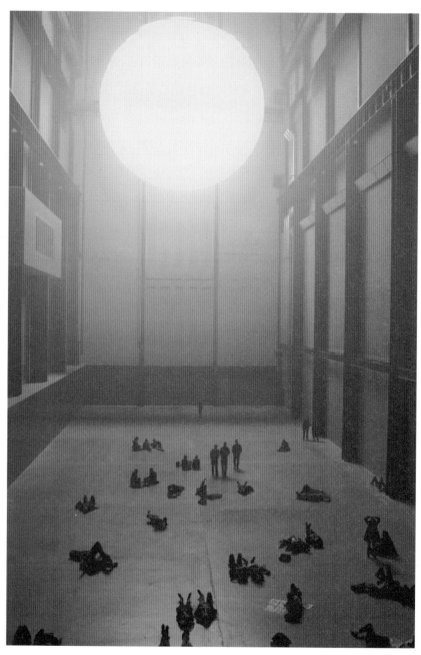

올라퍼 엘리아슨, 〈날씨 프로젝트〉
2003년 전시, 자료: 런던 테이트 모던 미술관

브루스 나우만, 〈백개의 삶과 죽음〉
1984

안토니 곰리, 〈북방의 천사〉
1998, 출처 : http://www.bruceallinson.com

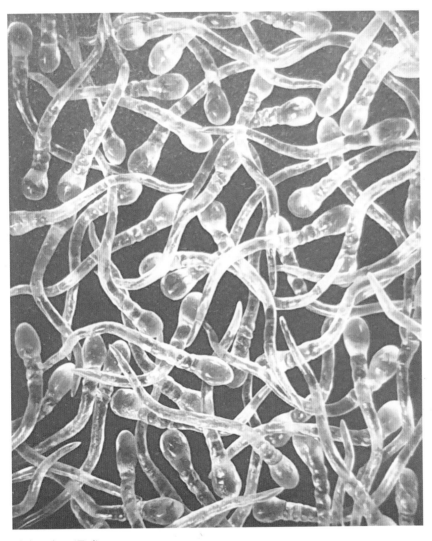

키키 스미스, 〈무제〉
1989~90, 유리와 고무, 7.6×274.3×274.3cm ⓒKiki Smith, courtesy Pace Gallery, Photograp
courtesy the artist and Pace Gallery

키키 스미스, 〈Evening Star〉
2023, © Kiki Smith

김수자, 〈연: 영의 지대 Lotus: Zone of Zero〉
연등들, 6채널 사운드, 가변 크기, 설치 전경, 2008, 브뤼셀 라벤슈타인 갤러리

허진, 〈종융합동물+유토피아 2021-1〉
한지에 수묵채색 및 아크릴, 162×130cm×2개, 2021

허진, 〈유목동물+인간-문명 2022-10〉
한지에 수묵채색 및 아크릴, 162×130cm×2개, 2021

서도호, 〈카르마〉
유리섬유와 수지 위에 우레탄 도료, 391×299.7×739.1cm, 2003, 서울 선재아트센터의 설치

서도호, 〈Fallen Star 1/5(2008-2011)〉
2019, 설치모습

프란시스 알리스, 〈녹색선 Green Line〉
2004, 퍼포먼스 영상, 영상출처 : antiatlas.net

수보드 굽타, 〈통제선 Line of Control〉
2004, 퍼포먼스 영상, 영상출처 : antiatlas.net

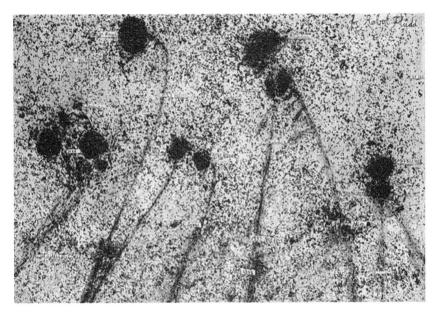

안젤름 키퍼, 〈알려진 밤의 질서 Die Orden der Nacht〉
유화액, 아크릴, 캔버스에 셸락, 356×463cm, 1996

6장
지구 미학의 문제와 전망

1. 들어가는 말

최근 들어 우리가 살고 있는 행성인 지구가 안고 있는 문제의 심각성을 인식하고 일부에선 '지구의 날'[1]을 정하여 인간과 지구의 관계에 대한 깊이 있는 성찰을 시도하고 있다. 지구 미학은 지각(地殼) 및 지표면에 나타난 지질학적 현상을 통해 빚어진 다양한 모습의 자연을 미학적으로 접근하여 이해하고 탐구하는 학문이다. 지구 미학은 넓게 보면 지구 환경미학과의 연관 속에서 다루어진다. 그리고 기존의 미학 영역에서 논의된 환경미학을 지구적 차원으로 넓혀 살피는 일이 지구 환경미학일 것이다. 최근 자연 환경이 인간에게 미치는 심각한 영향으로 인해 자연에 대한 새로운 미적 인식과 더불어 그에 대한 평가 및 감상이 시급한 과제로 대두되고 있다. 이 글에서 지구 미학 연구는 세 가지 문제로 나뉘어 다루어진다. 지질학의 예술 또는 예술과 지질학의 밀접한 관계로서 설정된 예술의 지질학; 자연의 지질학적 인식과 환경미학에서의 자연적 인식; 예술 작품을 통한 지구 미학적 접근이다. 지질학적 힘이 전개되는 과정은 미적 감각을 위한 중요한 소재가 된다. 지구 미학적 관점에 기초하여 우리는 자연 질서로의 회귀를 위한 조화와 균형으로서 예술의 궁극적인 목적을 탐구하고자 한다. 여기에서 우리는 자전과 공전으로 인한 밤낮의 발생, 해류의 변화, 계절의 변화, 별자리 변화 등을 거듭하는 지구의 역동성, 그러는 중에 유지되는 항상성(恒常性)과 동중정(動中靜)의 보편적인 고요함, 그리고 미의 사색적인 분

1 1969년 미국 캘리포니아주 해상 기름 유출 사고를 계기로 지구 환경오염 문제의 심각성이 대두되었고, 1970년에 4월 22일을 '지구의 날'로 정하고 지구환경문제에 대한 범시민적 각성과 참여를 위해 세계적 규모의 시민운동으로 확산되었다.

위기를 동시에 느낄 수 있을 것이다.

세계를 인식하는 일은 철학사의 도래 이후 철학의 주요 과제 중 하나였다. 시대와 지역에 따라 대상과 접근방법의 차이에 따른 인식의 문제에 대해 열띤 토론이 있어 왔지만 논리적 인식 이외에 감성적 인식은 인식의 영역을 확장하고 보완해 왔음을 우리는 알고 있다. 인식의 문제는 지각하는 일의 문제와 밀접한 관련을 맺고 있다. 경험적 관점에서 보면, 인식은 주로 우리의 감관적 지각에 그 기원을 두고 있다. 더 일반적인 인식은 의사소통 능력을 향상시키고 자연과 예술 및 과학 간에 놓인 틈을 줄이고, 가능한 한 해소하는 일일 것이다.[2] '미학'이라는 학명을 창안한 바움가르텐(A. G. Baumgarten, 1714~1762)의 맥락에서 우리가 아는 한, 미학은 감성적 인식에 대한 학적 고찰이다. "미학의 주제는 지각에 정향된 과정의 형태와 가능성이다. 미학은 지각의 방식과 관련이 있다."[3] 논리적 인식을 명석하고 고급한 것으로, 감성적인 인식을 혼연하고 저급한 것으로 나누기도 하지만, 이 양자는 서로에게 영향을 미친다.[4] 감각적 인지 혹은 감관적 인식은 앎의 영역에서 중요한 역할을 수행한다. 그래서 자연스럽게 미학의 영역과 연결된다. 우리는 예술에서의 자연모방론 이후로 형식주의, 표현주의, 모더니즘, 포스트모더니즘, 디지털 미디어 예술이론 등 많은 이론과 경향을 경험하면서 오늘에 이르고 있다.

2 Rita Deanin Abbey and G. William Fiero, *Art and Geology: Expressive Aspects of the Desert*, Layton:Peregrine Smith Books, 1986, xii-xiii.

3 Martin Seel, "Aesthetics of Nature and Ethics", in Michael Kelly(ed.), *Encyclopedia of Aesthetics*, vol.3, Oxford: Oxford Univ. Press, 1998, 341쪽.

4 Yuriko Saito, "Future Directions for Environmental Aesthetics", *Environmental Values*, The White Horse Press, 2010, 382쪽.

인간은 환경적 존재로서 자연환경뿐만 아니라 문화 환경 안에 살고 있다. 자연 자체는 우리의 자연환경 가운데 미적 감각을 위해 많은 소재를 제공해 왔다. 유한한 인간존재의 대응물인 자연은 인간 삶의 기본적인 거처이며, 인간 삶의 내용을 예술에 기대어 표시하고, 언급하고, 완성하며 새롭게 한다. 예를 들어 지질 현상과 같은 자연의 모습에 대한 미적 감각을 구체적으로 수행하는 일을 기획하는 것이다. 자연 그대로의 모습에서 아름다움의 근원을 찾는 자연미에 대한 관조는 칸트의 미학 이론에 따르면, 주체로서의 인간과 객체 혹은 대상으로서의 자연 사이에 설정된 반성적 미적 판단의 실행과 관련이 있다.[5] 게다가 우리는 자연에 대한 이해와 미적 상상 사이의 자유로운 유희를 받아들인다. 보다 정확하게는 자유로운 유희를 오성(이해력 혹은 지성)과 상상력의 적절한 비율로 대체할 수 있다. 이 비례관계의 개입으로 상상력은 오성을 따라갈 수 있다.[6] "많은 문화권에는 자연과 환경에 대한 미적 평가나 감상에 관한 오랜 전통이 있으며, 이는 종종 일반적인 세계관과 분리하여 논의할 수 없다."[7] 세계관은 이런 전통의 외화(外化)에 다름 아닌 까닭이다.

최근에는 범지구적인 자연환경이 인간에게 미치는 심각한 영향으로 인해 자연에 대한 미적 인식과 평가가 더욱 절실해진 상황이다. 자연환경은 우리 일상생활의 중심에 위치하여 기후변화로 인한 지구 온난화, 쓰나미, 그리고 과도한 산업화로 인한 대기 및 토양오염 등이 널리 우리 삶에 치명

5 Gary Shapiro, "Territory, Landscape, Garden toward Geoaesthetics", *Angelaki journal of the theoretical humanities*, vol.9, No.2, 2004, 110-111쪽.

6 H. Plessner, *Kants System unter dem Gesichtspunkt einer Erkenntnistheorie der Philosophie*, Frankfurt a.M.: Suhrkamp, 1981, 317-321쪽.

7 Yuriko Saito, 앞의 책, 383쪽.

적인 영향을 미치고 있다. 지질학적으로 진행되는 거대한 힘과 그 과정은 자연에 대한 미적 감각을 깨우치기 위한 중요한 계기가 된다. 특히 자연미의 대상을 범지구적 자연으로 확장해본다면, 지질학적 현상은 예술의 영역 안에 포괄된다. 지질의 다양한 현상은 미적 인식에 영향을 미치고 이로부터 우리는 미적 개념을 형성한다. 이러한 미적 개념에 근거하여 예술작품은 지질학적 특징들을 묘사하며 기술한다. 지구미학은 인간, 예술, 자연이 맺고 있는 삼중 관계를 향한 방향전환의 시금석이 될 것이다.

우리는 지구 미학적 고찰을 통해 오늘날의 자연재해와 생태계 훼손으로 인한 기형적 자연상태를 완화하고 자연과의 조화로운 공존을 회복하는 데 예술이 기여할 수 있는 방법을 검토하고자 한다. 핀란드의 지질학자인 토니 에롤라(Toni Tapani Eerola)에 따르면, 지구 미학이란 자연스럽게 형성된 지질학적 과정에서 여러 지질학적 현상과 요소들이 예술을 창조하는 개념에 의해 생성된 미학으로 정의된다.[8] 이런 정의가 매우 포괄적인 것으로 들리지만, 우리는 지구 미학적인 관점에서 미의 인식을 위한 감각적인 표현의 가능성을 찾아보려고 한다. 이러한 표현가능성은 미적 대상의 특성에 따라 지질학적 특징을 적용하고 배열하는 데서 출발한다. 예술과 지질학의 관계는 회화, 사진, 시, 조각, 공연 등의 여러 예술영역에서 접근되어 왔다. 이 관계에 대한 탐구와 모색은 지구 미학에 포함된다. 지구 미학은 암석, 광물 및 노두, 자연 기념물 및 경관의 다양한 형태와 구조에 대한 미적 접근으로 이루어진다. 지질 및 지구 물리학 외에도 장식 및 건축에 사용되는 암석 또는 기타 지질 요소들이 대지예술 또는 지구 예술(land art, earth art)의 이름으로 펼쳐진다. 특히 조각과 설치 분야에서 우리는 대지 혹

8 http://www.progeo.se/news/2008/pgn108.pdf(accessed 14 December 2012) 참고.

은 지구 예술 사이의 이러한 연결을 찾아볼 수 있다. 고대의 암벽화나 암각화에서 우리는 예술가들이 예술을 창조하기 위해 암석이라는 지질학적 재료를 사용했다는 사실을 확인할 수 있다. 우리가 다루는 주요 담론에서 특히 회화, 사진, 조각 및 설치에서 이러한 경향에 대한 뚜렷한 예를 찾아볼 수 있다.[9]

지질학적 자연경관은 우리 모두에게 미적 감각을 제공하며, 미적 경험의 영역을 확장해준다. 나아가 지질상의 여러 힘들로 인해 드러난 모습들은 보이지 않는 생명력과 다양한 에너지가 이동하는 중에 형성되며, 이는 미적 표현을 위한 효율적인 재료이자 도구가 된다. 우리는 경이로운 형태의 광물, 화석, 화산 폭발의 잔해, 빙산, 퇴적물, 침식, 천연 기념물 등에서 유래한 아름다운 풍광을 바라보며 감탄을 자아낸다. 모든 것은 우리에게 새로운 미적 감각을 불러일으키고 독특한 경험을 할 수 있다는 인식을 심어준다. 우리는 이러한 미적 대상을 건축 자재나 장식의 일부로, 때로는 대지 또는 흙 예술로 사용할 수 있다. 예술과 지질학의 관계적 맥락에서 볼 때, 우리는 회화, 사진, 시, 조각, 설치, 공연, 영화 및 기타 많은 예술 영역에 지구 미학적 관점에서 접근할 수 있다. 우리는 지구 미학의 범주 내에서 이 모든 것을 고려할 수 있다. 지구 미학에서는 지질학적 요소, 개념,

9 로버트 스미스슨(Robert Smithson, 1938~1973)의 대지미술작품인 〈나선형 방파제 Spiral Jetty〉(1970, 점토, 암염, 암석, 물)는 호수 수면의 높낮이 변화에 따라 사라지기도, 드러나기도 하여 자연현상에 민감하게 반응함을 잘 보여준다. 또한 화산, 빙하, 산호초, 계곡, 바다와 강 등의 상상을 초월한 특이한 모습의 자연경관을 항공 촬영하여 전혀 다른 새로운 미적 감각을 일깨워주는 베른하르트 마이어(Bernhard Edmaier, 1957~)의 여러 사진작품을 볼 수 있다. 특히 '빛과 공간의 예술가'인 제임스 터렐 (James Turrell, 1943~)의 〈로텐 분화구 Roden Crater〉(1977-2010)와 〈태양 원반의 통치 Aten Reign〉(2013)는 좋은 예이다.

과정을 표현하며 여기에 미적 가치를 부여한다. 감정이입, 자기표현, 자기 인식과 관련하여 자연을 표현하고, 또한 표현된 자연과의 상호관계를 생각해 볼 수 있다. 그리하여 우리는 인간과 예술 및 자연 사이의 간극을 좁힐 수 있을 것이다.[10]

2. 예술과 지질학의 관계: 지질학 속의 예술 또는 예술 속의 지질학

지구 미학에서는 예술과 지질학이 얼마나 밀접하게 관련되어 있는지 살펴보는 일이 중요하다. 지구 미학은 예술과 지질학을 결합하여 그 관계를 탐색한다. 현미경이나 망원경을 이용한 사진, 위성 이미지 및 지질 지도의 새로운 관점을 통해 풍경에 대한 고전적 개념과 지질학적 아름다움을 통합한다.[11] 미국 항공우주국(NASA) 지구관측소가 지표면의 관찰을 위해 찍은 사진은 너무나도 아름다운 모습을 연출한다. 예를 들면, 공기의 상승, 냉각, 응축으로 적절하게 형성된 구름은 지표면과 절묘한 대조를 이루어 그야말로 한 폭의 탁월한 그림이 된다. 이처럼 풍경의 아름다움에서 "풍경은 한때 풍경의 그림을 의미했지만, 그 다음에는 풍경 자체를 의미하게 되었다."[12] 풍경을 평가하거나 감상함에 있어 미적 감성과 인간의 활동은 서로 얽혀 있다. 그래서 이런 서로 얽힘의 문제는 서양과 동양이 비록

10 Mitchell Green, "Empathy, Expression, and What artworks have to teach", Garry L. Hagberg(ed.) *Art and Ethical Criticism*, Blackwell, 2008.
11 이에 대해 Lawrence Friedl, Karen Yuen(et. al), *Earth as Art*, NASA Earth Science, 2012 참고.
12 Gary Shapiro, 앞의 글, 105쪽.

인식의 차이가 있음에도 불구하고 오랜 예술의 역사를 통해 자연을 미적 세계 안에 끌어들인 데서 기인한다.

　우리는 지표면에 나타난 외적 현상으로부터 내적 본질로 옮겨가는 지구 미학적 이해가 필요하다. 지질학적 지도그리기는 지질 현상의 총체적 관찰에서 생성된다. 암석 순환, 지구 형상, 대륙 이동과 같은 이러한 지질학적 지도그리기의 미학적 재구성은 회화, 조각 및 설치 등에서 미적 표현을 위한 좋은 소재를 제공한다. 예를 들어, 광대하게 펼쳐진 사막의 전경을 바라볼 때 "공간이 끝없이 펼쳐진 사막 지역에 대한 우리의 인식은 인간 삶의 짧음과 대조적으로 무한한 영겁의 시간을 의식하게 한다. 예술가에게 식물, 동물, 바위, 언덕은 어두운 빛, 표면의 질감, 기하학적 정형 혹은 무정형 구조, 색상, 모양의 시각적 요소로 변환된다. 이들은 창의적인 이념이나 개념을 촉발시킨다."[13] 일반적으로 지질학자는 수많은 암석 세부 사항을 검토하고 통합하며 지구 물질을 관찰한 경험을 축적하여 이론을 정립한다. 이에 반해 예술가는 풍경 그 자체를 감상하고 그것을 미적으로 형성하여 작품화한다. 생명의 기원은 사막의 암석과 토양 아래와 내부에서 꿈틀거리다가 마침내 지상의 대기로 머리를 내민다. 화석이나 유물을 통해 밝혀진 바와 같이, 고대의 씨앗은 지표면 아래에 활동을 중단하고 잠들어 있다. 여기서 우리는 생명의 신비와 지속성을 감지할 수 있다. 생명력은 뿌리와 깊이 연결되어 있다. 삶의 기원과 생성 및 소멸에 대한 탐색은 예술이 다루어 온 오랜 주제였거니와 지금도 여전히 유효한 과제라 하겠다.

　여기에서 우리는 암석을 그 뿌리를 밝힐 수 있는 실마리로 간주한다. 암

13　Rita Deanin Abbey and G. William Fiero, 앞의 책, 19쪽.

석예술에서 암석의 의미는 무엇인가? 암벽화나 암각화에서 암석은 상징적인 이미지를 지니고 있으며, 때로는 의식(儀式)의 일부로 받아들여지고, 사람이 자연석에 표시를 하거나 어떤 특징을 조각하기도 한다. 암각예술은 그리고 새기는 행위 그 자체로 샤머니즘적이고 제의적(祭儀的)인 의미를 지닌다. 선사시대 유물에서 보듯, 바위에 예술적 의미를 새기는 일은 거대한 자연에 맞서 인간의 유한함과 무능함을 위로해주는 마법 같은 역할을 했다. 암각예술은 인간이 만든 여타의 물건들이 거의 없었던 방식에서 자연 세계에 통합된다. 암각예술에 특유한 것으로서 암석에 나타난 표시는 자연 유적지에 통합된다. 암석 위의 표시에 대한 미적 평가나 감상은 인간의 창의성을 향유할 수 있는 대안적 모델을 제공한다.[14] 일부 선사 시대 암석 예술은 추상적이고 상징적인 예술처럼 보인다. 압축되고 상징화된 이미지에서 그 무렵의 생생한 삶의 미적 함의(含意, Bedeutsamkeit)를 읽을 수 있다. 여기서 '함의'란 언표되지 않은, 혹은 인식되지 않은 의미를 포괄한다. 암석예술에 대한 미적 인식과 감상은 암석에 대한 실제적 지식을 요구한다. 그리고 온전히 평가하기 위해서는 인간의 감정 및 정서와 관련된 미적 맥락 안에서 대상을 이해해야 한다.

지질학적으로 말하면, 암석은 하나 또는 그 이상의 광물성 물질의 단단하고 응집력 있는 집합체이다. 이른바 땅의 씨앗인 암석은 무한히 재생되면서 지표면 위를 향해 압축된다. 따라서 암석은 약 45억 년으로 추정된 지구의 나이와 밀접한 관련이 있음을 보여준다. "거대한 지질학적 힘이 사막의 바닥 아래 얕은 거리에 있는 열 가마 안에서 뒤흔들며 요동친다. 대

14 Thomas Heyd, "Rock Art Aesthetics and Cultural Appropriation", *The Journal of Aesthetics and Art Criticism*, vol.61 no.1, 2003, 43쪽.

지는 에너지의 경련적인 방출로 인해 위로 솟아오른다. 지구는 그 질량과 크기에 따라 얇은 지각을 변형시키고 부수기 위해 내부 열에너지를 축적한다."[15] 이런 과정에서 지질학적 퇴적물은 층상에 따라 다양한 형상을 생성하고, 또한 땅과 하늘의 경계를 지어주는 수평층을 형성하며 영靈의 지평을 이룬다. 이는 마치 전면 회화(all-over painting)의 경우에 보여주는 추상적인 선형 구성과도 닮아 있다. 지표면의 파편들이 미끄러지고 구르며 강을 건너거나 계곡을 따라 바다로 흘러간다. 때로는 타협하지 않는 중력의 영향으로 자연 댐이나 저지대가 일시적으로 억제되어 아름다운 풍광을 연출할 수 있다.[16] 지구의 수직력은 고열로 인한 불안정성에 의해 생성되며 때로는 불균형 상태에 있는 지층을 일시적으로 이루어 동결되기도 한다. 평행한 지층은 초기 형태를 파괴하고 변형이나 재형성 과정에서 다양한 변화가 일어나지만 재료의 획득이나 손실이 없다면 지층은 평형 상태를 안정적으로 유지할 수 있다.

 지층들은 표면의 침식 작용으로 노출되고 다양한 모습으로 균열을 나타낸다. 시각적으로 압도적인 크기와 복잡한 풍광이 그림 같은 웅장함을 보여준다. 거대한 벽은 미적으로 부조(浮彫)의 구조를 이루며, 상상력이 풍부한 해석을 필요로 하는 벽화로 간주된다. 두꺼운 층의 고대 암석이 벽층과 절단면에 노출되어 있다. 그것들은 우리가 포괄할 수 있는 만큼 시야가 광활하며, 변화무쌍한 단면을 구성한다. 층화된 질감과 얼룩사이의 대조는 다양한 차이와 변형에도 불구하고 자연의 합목적적 방향을 향한 조화로운

15 Rita Deanin Abbey and G. William Fiero, 앞의 책, 20쪽.
16 지표면에 드러난 다양한 지각적 현상을 사진들에서 살펴볼 수 있다. Bernhard Edmaier and Angelika Jung-Hüttl, *Earthsong*, New York: Phaidon, 2008.

구도를 보여준다. 특히 상상적 지각 방식은 미적 해석에 기여한다. 이러한 대조는 환상과 호기심, 지질학적 현상을 다양하게 조장한다.[17] 또한 이런 대비와 대조는 우리에게 시각과 형태, 그리고 균형의 역동적인 변화를 인식하도록 한다.

암석의 용융체인 용암의 기능과 역할을 보면, 우선 용암은 화산 폭발의 일반적인 산물이며, 특히 검은 용암은 구성 요소의 다채로운 광물이 완전히 혼합되어 빛을 흡수할 수 있는 능력이 있다. 용암이 흘러내린 구조는 여전히 명확하게 드러나 있다. 가장 좋은 상태의 원소와 완전히 확산된 용융 암석은 갑자기 차가운 지표면으로 쏟아진다. 화산재가 처음 몇 번 분출된 후 분화구에서 용암이 조용히 흐르기 시작한다.[18] 예술 작품에서 용암의 색인 검은색을 고독한 색으로 사용하는 것은 질감, 빛, 형태의 중요성을 강조한 것이다. 또한 통합하는 힘의 역할을 하며 여러 의미를 불러일으키기도 한다. 회화예술에서도 검은 색은 화면의 질서를 이끌어가는 중심축을 구성하고 이야기를 함축한다. 어두운 깊이에서 오는 내면의 긴장은 다양한 조명 조건에서 생기를 불어넣고 맥동하며 확대된다. 빛을 바꾸면 표면 윤곽이 나타나므로 이에 따라 형태도 크게 바뀐다. 화산암은 사막 지역에 널리 퍼져 있으며 이 환경에서 거울처럼 반사하고 하얗게 반짝인다. "용암의 흐름은 냉각되거나 얼어붙은 외부가 여전히 흐르며 용융된 내부를 포함할 때 감싸고 있는 측면을 나타낸다. 일부 예술 작품과 마찬가지로 자연은 시간, 움직임 및 본질 자체의 역할에 대한 이해를 더하여 정신적,

17 Rita Deanin Abbey and G. William Fiero, 앞의 책, 21쪽.

18 Bernhard Edmaier and Angelika Jung-Hüttl, *Earthsong*, New York: Phaidon, 2008, 94쪽.

시각적 균형에 대한 더 큰 관점으로 우리를 이끈다."[19] 다양한 지질 현상이 형성되는 순간에도 우리는 자연이 원래 모습의 평형을 이루어가는 역동적인 과정을 관찰할 수 있다. 이 평형은 변화와 순환을 거친 지구적 균형과 관련이 있다.

지각 표면에 나타난 색 자체 및 색의 변화와 더불어 우리는 표현의 과정과 역동적인 긴장, 가소성, 깊이, 그리고 종종 의식의 경계 너머로 밀어붙이는 힘의 생성 과정을 살펴볼 수 있다. 지질학적 세계는 미적 표현의 토대가 되는 많은 표현성(expressiveness)을 함축하고 있다. 시각적 대상들은 표현성으로 가득 차 있다. 대상이 함축하고 있는 표현성은 예술가 자신의 표현역량과 맞닿아 있다. 이를테면, 시시각각 변하는 사막의 절묘한 색상은 예술가로 하여금 무형의 힘의 정체를 탐구하고 표현하게 하며 활력을 불어넣는다. 예술가는 복잡한 개인적인 미적 체험과정을 통해 전체와 연관된 유기체적 색상을 본다. 예술가는 더 나은 표현을 위해 안료를 조합하고 생성하며, 이를 시각적인 영역으로 재배열하여 일체감과 조화를 꾀한다. "색상은 예술가의 표현수단이자 세계와 관계를 맺고 때로는 초월하며 고안해내는 방식이다."[20] 사막 풍경이나 사막화 과정에서 나타난 다양한 색상의 변화는 환경 내에서 안정성과 평형을 달성하려는 시도를 반영하고 확인해준다. 사막지대에서 자란 식물은 특히 자신의 고유한 색을 산출할 뿐만 아니라 색에 민감하게 반응한다. 사막 토양은 강우, 온도 변화 및 산화와 같은 과정을 거치면서 안정화된다. 약한 부분을 따라 선과 주름이 형성되고 부드러운 부분이 제거되거나 무너진다. 사막은 잘 조정된 암석과

19 Rita Deanin Abbey and G. William Fiero, 앞의 책, 23쪽.
20 Rita Deanin Abbey and G. William Fiero, 앞의 책, 33쪽.

식물의 조용한 환경으로 보인다. 기후대는 시간이 지남에 따라 변하고 지구 온도가 변하면 지형도(地形圖) 역시 이에 따라 변한다.[21]

예술 작품에서 선은 움직임과 강세를 통해 눈으로 표면과 그 깊이를 탐색하도록 하며 다양한 속도의 패턴을 만든다. 지표면에 이루어진 선들은 지질학자에겐 시간과의 등가물인 것이다. 그런 이유로 많은 지질학적 섹션에는 연대표라고 하는 기능이 포함되어 있다. 선과 면은 지구를 구축하고 건설하는 역할을 한다. 원시 시대로부터 무한하게 전개된 다양한 윤곽선이나 대지의 이동은 회화나 조각의 독특한 선만큼이나 뚜렷하다. "사막 협곡의 구불구불한 고리는 측벽의 흔적을 닮아 있다. 건조한 사막에 보이는 소협곡의 흙벽에 보인 균열은 사막의 거북 껍데기 형상으로 서로 연결된 판처럼 보인다. 부드러운 흙벽의 언덕으로 침식되는 사막의 지류는 나무가 뻗어간 가지를 모방하는 것처럼 보인다. 예술가는 자연에 이미 존재하는 색, 모양, 질감, 패턴 등의 추상적인 모티브를 직관적으로 우연하게 전개한다."[22] 물론 처음에 우연하게 전개되는 듯하지만 나중에 전체의 상을 보면 필연적인 형상을 지어낸다. 그리고 암석의 지층, 식물의 패턴, 뼈까지 드러낸 동물의 해부학적 구조, 무한한 공간 배열과 구조와 같은 이러한 요소들은 예술적 표현 및 전개와 매우 흡사하다. 이러한 다양한 변화는 조형미술과 설치미술에서 보이는 다중구도와도 유사하다. 우리는 인간 삶에 정향된 인문주의적 사색에 근거하여 자연 현상을 예술적 통합으로 이끌어가는 실질적 재현을 고려하게 된다.

21 Carla W. Montgomery, *Environmental Geology*, Fourth Edition, Wm. C. Brown Publishers, 1995, 192쪽.

22 Rita Deanin Abbey and G. William Fiero, 앞의 책, 53쪽.

암석의 지질학적 질감은 구성요소의 크기, 모양 및 배열로 특징지어진다. 이런 질감은 그대로 미적인 것의 표현에도 적용된다. 나무의 벗겨짐이나 오래 전에 침식된 퇴적물의 존재, 사막 표면은 중력의 힘과 편재를 묘사해준다. 인력으로서 중력, 그리고 시공간의 휨 정도를 나타내는 곡률(曲率)의 생성자로서의 중력은 지구의 파편을 함께 지탱하며 평형을 유지한다. 지질의 성질에 따라 재료마다 다른 고유한 질감을 예술가는 적절하게 사용하며 미적 감각을 표현한다. 질감은 장력, 움직임 및 넓은 범위의 대비를 증가시키며, 긴장감을 자아낸다. "빛의 흡수와 반사는 매체의 특성이나 매체 자체에서 전개된 질감이 빚어낸 환상의 렌더링(rendering, 벽돌벽이나 석벽 등에 칠하는 회반죽)을 통해 강화되고 제어된다. 질감에 대한 관심과 대조는 우리 주변의 세계만큼이나 생생하다."[23]

우리의 눈을 비옥한 들판으로 돌려 보면, 튼튼한 식물의 씨앗이 용암 표면 아래에서도 공기와 빛을 향해 나아가듯 놀라운 광경을 연출한다. 이는 반짝거리며 퍼져가는 용암의 대평원과 대조를 이룬다. 사막의 평원위에 갑작스레 내리는 빗방울은 대지를 차츰 녹색으로 바꾸고 생기를 불어넣는다. 그리고 녹아내린 눈은 산의 정상에서 가느다란 시내를 이루며 흐르기 시작한다. 험준한 벼랑에서 자연스레 생겨난 틈새에도 성숙하고 튼튼한 나무나 선인장이 단단히 뿌리를 내리고 번성한 현장을 우리는 볼 수 있다. 여기서 우리는 신비로운 생명의 활력을 찾을 수 있다. 자연세계의 생명력 넘치는 풍요로움과 예술 작품의 지속적인 이미지는 미적 감각을 북돋우고 인간의 삶의 질을 고양시킨다. 반 고흐(Vincent van Gogh, 1853~1890)의 〈별이 빛나는 밤〉(1889)과 같은 작품에서, 우리는 "효과적으로 적용된 임파

23 Rita Deanin Abbey and G. William Fiero, 앞의 책, 63쪽.

스토 안료가 열정을 일깨우고 삶을 긍정한다는 것을 알 수 있다. 유화물감 및 캔버스로부터의 냄새와 질감은 우리의 다른 감각을 자극하고 일깨워준다."[24] 밤풍경으로 대표되는 자연에 대한 반 고흐 자신의 내적인 성찰과 주관적인 표현이 어우러져 있다. 특히 밤하늘은 무한한 우주를 상징하며, 역동성과 고요함의 상태가 공존하는 평온함 가운데 있다.

지구 미학적 의미를 찾기 위해 우리는 기존의 인식 차원을 넘어서 우주 안의 지구라는 위상에서 영적(靈的) 교감능력을 높이고 관조와 명상의 힘이 필요하다. 깊이 있는 관조를 통해 흐트러진 평형을 바로 세우는 데서 우리는 치유 과정을 찾아볼 수 있다. 이 과정에는 신체적, 정서적, 영적 요소가 관여한다. 물론 다양한 치유 방법과 양식이 있을 수 있다. 낫는 과정으로서의 치유는 증상이나 질병을 제거하거나 억제하는 것 이상이다. 치유는 자신의 본성과 삶의 의미를 원래의 위치로 회복하는 길이다. 지구미학을 통한 치유는 자연의 순환과 질서를 바라보는 데서 시작한다. 일몰, 협곡, 폭포 등과 같은 자연현상을 바라보고 거기에 빠져드는 일은 치유를 도모하며 가능하게 한다. 원시의 고독과 침묵은 매우 소중하며, 그것이 내뱉는 말 한마디 한마디에 의미가 가득 차서 명료하게 들린다. '대지에 대한 충실함'을 강조한 니체(F. W. Nietzsche, 1844~1900)의 대지에 대한 언명은 여기에 적절하게 접목되는 것으로 생각된다.[25] 사막은 깊은 적막감 속에 있기 때문에 모든 소리는 그 자체로 존재의 의미가 있다. 소리 없는 공간과 움직이지 않는 시간은 우리를 깊은 명상의 경지로 안내한다. 명상을 수

24 Rita Deanin Abbey and G. William Fiero, 앞의 책, 71쪽.

25 니체의 이러한 언명은 게리 샤피로가 고찰한 지구철학 및 지구미학의 입장에서 강조되고 있다. Gary Shapiro , "Territories, Landscapes, Gardens: Toward Geoesthetics," *Angelaki: Journal of the Theoretical Humanities* vol.9, no.2, 2004, 103쪽.

행하는 사람들은 사막에 펼쳐진 암석의 노두를 보고 지구 자체를 관통하여 형태와 모양으로 굳어진 물질을 깊이 투사한 것으로 본다. 땅이 압축되고, 접히고, 당겨지고, 묻힐 때, 단단한 암석은 액체로 변한다. 그러는 중에 시간의 아말감으로 뒤섞이게 되어 단단하게 고정된 것이란 아무것도 없게 된다. 시간의 끊임없는 지속은 존재 그 자체에 이르는 길의 여정이다. 일찍이 고대 그리스의 소크라테스 이전 학파 철학자인 헤라클레이토스(Heraclitus of Ephesus, B.C. 535~475)가 '판타 레이(panta rhei)'라고 말한 바 있듯이, 모든 것은 대립과 투쟁, 갈등과 불화를 겪으며 역동적으로 흘러간다. 이때 지질 현상의 색상, 선 및 질감은 구성의 시각적 가소성과 의미를 구축하기 위해 상호 작용하는 기본 요소이다.[26]

용암생성을 보여주는 아래의 그림은 암석의 추상적 측면과 동시에 실제의 측면을 보여준다. 네바다 대학(UNLB)에서 최초의 미술교수를 지냈고, 뒤에 명예교수를 지냈으며, 페인팅, 드로잉, 판화, 조각, 컴퓨터 아트, 스테인드 글래스, 스틸에 도자기 에나멜 작품을 비롯하여 다양한 추상미술로 유명한 리타 디닌 애비(Rita Deanin Abbey, 1930~2021)의 〈행복 (Happiness)〉이라 불리는 작품에서 이러한 지질현상은 예술적 표현으로 변형된다. 리타 디닌 애비는 지질학적 신비로움을 간직한 네바다라는 지역의 지질학적 진행과 생성과정을 가까이에서 지켜 본 경험에서 자연 현상으로부터 미학적 의미를 해석하는 다양한 가능성을 살핀 것으로 보인다. 우리는 유타주 산후안(San Juan)강변에 떨어지는 빗방울을 바라보며 리타 디닌 애비의 〈시간의 순간들 (Moments of Time)〉이란 작품을 만나며 경험을 공유한다. 시간의 순간들이란 떨어지는 빗방울에 서로 겹쳐 표현된다. 물리적 현상으로서의

26 Rita Deanin Abbey and G. William Fiero, 앞의 책, 4쪽.

빗방울은 심리적 의식으로서의 시간 및 삶의 순간과 대비를 이룬다. 이와 연관하여 우리는 지구상에서의 원래 시간은 빗방울로부터 시작되었다고 생각하고 또한 상상한다. 빗방울은 대지에 스며들어 싹을 트이고 생명을 낳는 원동력이 된다.

여기서 우리는 '지오(geo)'와 '바이오(bio)'라는 두 가지 용어에 주목할 필요가 있다. 일반적으로 말해, '지오'는 생명이 없는 것, 무생물 또는 무기물과 관련이 있다. 이에 반해 '바이오'는 생명, 즉 유기물에 관한 것이다.[27] 암석, 동굴, 바람, 계곡 등과 같은 지질 현상은 비록 그 자체로서는 생명이 없는 '지오'이지만 생물 환경에 지대한 영향을 미친다. 이러한 맥락에서 우리는 '지오'를 통해 '바이오'를 읽고 '바이오'를 통해 '지오'를 읽어야 한다. 따라서 지구미학에서는 '지오'와 '바이오'의 분리가 아니거니와, 이 둘이 예술을 통해 상호 연결된다. 그것은 예술세계의 지평을 넓히고 아울러 정서적 성질의 확장을 초래한다. 말하자면, 예술을 통해 무기물인 '지오'와 유기물인 '바이오' 간에 서로 공감하고 감정이입적인 의사소통이 가능한 것이다.

27 '바이오 bio'라는 접두어는 생화학biochemistry, 생명과학biotechnology, 생물공학 bioengineering, 생물의학biomedicine, 생명윤리bioethics, 생물정보학bioinformatics 등 에서 두루 사용하며, '바이오아트'의 소재는 식물이나 동물의 세포, 분자의 조직 등 살 아있는 유기물이다.

쥬라기 시대의 모엔코피(Jurassic Moenkopi) 미드 호수 국립 레크리에이션 지역(Lake Mead National Recreation Area)
네바다[28]

28 모엔코피(Moenkopi)는 미국 애리조나 주 코코 니노 카운티에 위치한 해발 1456m의 인구 조사 지정 장소로, 미국 국도 160 번에서 튜바시 남동쪽에 인접해 있는 곳이다.

리타 디닌 애비, 〈행복 Happiness〉
acrylic on canvas, 127×177.8cm, 1977

리타 디닌 애비, 〈조상이 살던 정원, Ancestral Garden〉
Acrylic on Canvas, 193×213cm, 2010

리타 디닌 애비, 〈시간의 순간들 Moments of Time〉
mixed media on canvas, 177.8×127cm

산 후안 강(San Juan River)가에 떨어지는 빗방울 모습,
유타

3. 자연에 대한 지질학적 인식과 환경미학에서의 자연 인식

지질시대상의 구분으로 약 260만 년 전부터 현재까지를 신생대 제4기, 즉 충적세(沖積世)로 부른다. 충적세는 지질시대 최후의 시대로서 인류는 충적세 초기에 수렵 채집을 했었고, 그 뒤 시간이 한참 흘러 빙하기가 끝나고 1만여년 전에 농경을 시작했으며, 농경문화 이후 급격히 다른 문화를 발달시키며 오늘에 이르고 있다. 2000년대에 들어와 인간이 지구의 기후와 생태계를 변화시킨 지질시대를 흔히 '인류세(Anthropocene)'라고 부르기도 한다.[29] 지구는 태고의 원시 상태 이후 지속적으로 변화해 왔으며 특히 심대한 전환과 격변을 겪으며 지구환경의 위기에 이르고 있다. 화석에 대한 기록과 문서는 서로 다른 종류의 동식물 집단이 생성된 이후에 지구에서 사라진 시기와 다시 변형을 겪고 나타난 시기를 알려준다. 약 35만 년 전에 출현한 현생인류 이후 우리 인간은 지구로부터 막대한 영향을 받으며 생존을 위한 투쟁 속에 또한 지구에 심각한 영향을 미치고 있다. 지질학적 관찰은 실험, 측정 및 계산과 결합되어 자연 과정과 자연 시스템이 작동하고 상호 작용하는 방식에 대한 이론을 개발한다. 자연에서 지구과학자는 종종 실험의 결과에 직면하여 이와 관련된 재료와 과정을 추론해야 한다.[30] 자연의 개념을 이해하는 일은 지질학적 시간과 지질학적 현상

29 인류세의 개념은 노벨 화학상을 받은 네덜란드의 대기화학자 파울 요제프 크뤼천(Paul Jozef Crutzen, 1933~2021)이 기후재앙을 경고하며 부정적인 의미로 대중화시켰다. 인류세를 주장하는 사람들은 첫 핵실험이 실시된 1945년을 인류세의 시작점으로 보며, 인류세를 대표하는 물질들로는 방사능 물질, 대기 중의 이산화탄소, 플라스틱, 콘크리트 등을 꼽는다.

30 Carla W. Montgomery, 앞의 책, 4-8쪽.

의 문제로 인해 매우 복잡하다. 지질학적 시간과 지질학적 현상에 대한 예술적 접근을 위해 우리는 앞의 글에서 예술과 지질학의 관계를 모색했다. 자연을 예술의 영역에 끌어들이고 그 관계를 모색하기 위해서는 먼저 자연에 대한 개념을 다시 고려해봐야 한다.

환경미학의 선구자이자 캐나다 앨버타대학교(University of Alberta) 철학명예교수인 앨런 칼슨(Allen Carlson)은 자연에 대한 이해와 평가를 근거로 자연의 미학을 주장했다. 그는 자연을 '있는 그대로의 것'으로 판단한다. 경험적 지식은 대상이 무엇인지 알려준다.[31] 이러한 판단은 자연에 대한 과학적 이해를 통해서만 인정될 수 있다. 예술 작품의 소재로서 자연을 감상할 때 우리는 먼저 자연을 있는 그대로, 즉 우리를 둘러싸고 있는 자연 환경으로 감상한다. "우리는 자연이 무엇인지에 대한 지식에 비추어 자연을 감상해야 한다. 이런 인식은 자연과학, 특히 지질학, 생물학 및 생태학과 같은 환경과학에서 제공된다. 따라서 자연환경 모델은 자연의 진정한 특성과 자연에 대한 우리의 정상적인 경험 및 이해를 모두 수용한다."[32]

자연에 대한 평가와 인식 및 감상에 대한 인지적 설명에 앞서 우리는 다음을 이해해야 한다. 즉, "감상이 지식의 요소를 포함하는 한, 과학 지식은 대상의 올바른 감상을 위해 필요하다. 하지만, 자연을 분류할 때 과학은 감상을 위해 자연과 연관된 측면에도 주의를 집중해야 한다."[33] 자연의 모든 것은 자연미 또는 자연경관이라는 이름 아래 다양한 미적 가치를 지

31 Patricia Matthews, "Scientific Knowledge and the Aesthetic Appreciation of Nature", *The Journal of Aesthetics and Art Criticism*, vol.60 no.1, 2002, 39쪽.

32 Allen Carlson, *Aesthetics and the Environment: the Appreciation of Nature, Art and Architecture*, London and New York: Routledge, 2002, 6쪽.

33 Patricia Matthews, 37쪽.

6장 | 지구 미학의 문제와 전망 273

니고 있다. 앨런 칼슨에 따르면, 과학 범주에 대한 이해는 자연을 올바르게 감상하기 위해 필요하며 예술가는 자연과의 관련 측면에 주의를 기울여야 한다. 자연에 대한 과학적 지식은 "자연에 대해 우리가 알고 있는 일반적이고 일상적인 지식의 더 세분화되고 이론적으로 더 풍부한 버전일 뿐이며 종류가 다른 것이 아니다."[34] 지질학에 대한 과학적 지식은 순환하는 변화를 통한 지구적 균형의 의미에서 생태학이라는 학문에 의해 더욱 진전된다. 예술에 있어서의 미적 인식은 자기 성찰과 자기 이해를 통해 얻어진다. 한편, 조지 메이슨(George Mason) 대학의 철학명예교수인 로저 페이든(Roger Paden)을 중심으로 한 몇몇 학자들에 따르면, 미학은 자연에 대한 진화론적 이해에 기초해야 한다는 것이다. 앨런 칼슨은 환경 미학에 대한 생태학적 접근을 자세히 논의한다. 우리는 '실제 자연'이라는 관점에서 자연대상을 높이 평가한다.[35] 자연에 대한 미적 평가에서 우리는 '실제' 눈과 '이상적인 혹은 이념적인' 마음으로 자연을 볼 수 있다. 물론 현실을 이상화할 수도 있고 이상을 실제로 현실화하여 실현할 수도 있다. 현실에서의 다양한 현상들이 이념의 이상으로 수렴되길 기대한다. 그리고 때로는 예술작품 속에서 풍경이 실제의 장면을 기반으로 하되, 이상화되어 전개되기도 한다.

환경 보호 및 보존을 위해 앨런 칼슨은 미적으로 접근하고 도전하길 제안한다. 이러한 제안은 조화와 균형을 위해 매우 유의미한 것이다. 앨런 칼슨이 주장한 긍정적인 혹은 적극적인 미학, 인간 환경의 기능에 대한 초

34 Allen Carlson, ibid., 7쪽.
35 Roger Paden, Laurlyn K. Harmon, and Charles R. Milling, "Ecology, Evolution, and Aesthetics", *British Journal of Aesthetics vol.* 52, *No.* 2, 2012, 124-125쪽.

점, 미학과 윤리의 통합은 미학을 이용하여 환경 논쟁을 해결하려는 사람들에게 큰 의미가 있다. 환경 윤리에 대한 논의를 위해 환경 미학을 보다 진지하게 받아들이는 태도가 도움이 될 것이다. 과학적 인식은 앨런 칼슨의 긍정적 미학에서 중요한 역할을 한다. 왜냐하면 그는 과학적 인식으로부터 긍정적 미학을 도출하기 때문이다. 긍정적인 혹은 적극적인 미적 성질은 통일성, 질서, 조화, 균형과 같은 요소로 구성된다. 생태학은 통일성, 질서, 조화 및 균형과 같은 특성이 생태계를 필연적으로 특징짓는다는 사실을 보여준다.[36] 모든 질병은 근본적으로 균형과 질서, 조화의 일탈에서 비롯된다. 영국의 생물학자이자 지질학자로서, 진화론에 가장 크게 기여한 다윈(Charles Darwin, 1809~1882) 이전의 생태학은 자연의 균형이라는 사상에 기초를 두었지만, 다윈 이후에는 이 사상이 대체로 포기되었다. 그리하여 생태학은 다윈 이전에서 다윈 이후로 나뉘어 패러다임의 전환을 겪게 되었다.[37] 진화가 시간의 문제라면 생태는 체계와 구조의 문제라 하겠다. 그런데 수평적 진행의 시간과 수직적 체계의 구조는 상호 의존적으로 하나의 차원을 이룬다. 따라서 우리는 양면을 서로 연관지어 빈틈없이 고려해야 할 것이다.

여기서 우리는 자연이 부분적으로는 혼돈 상태에 머물러 있지만, 또 다른 차원에서는 양호한 질서를 이루며 평형상태를 향하고 있다고 말할 수 있다. 자연이 부조화를 이룬다는 입장에 따르면, "자연은 형태, 구조 또는 비율이 일정하지 않고 시간과 공간의 모든 규모에서 변한다."[38]는 것이다.

36 Roger Paden, Laurlyn K. Harmon, and Charles R. Milling, 126쪽.
37 Roger Paden, 앞의 책, 128쪽.
38 Daniel Botkin, *Discordant Harmonies: A New Ecology for the Twenty-First Century*, Oxford: Oxford University Press, 1990, 62쪽.

질서정연하거나 혹은 다른 한편 무질서한 자연은 끝없이 놀랍고 항상 복잡하며 심지어 황홀감을 자아내기도 한다. 진화적 미학은 자연을 숭고한 것으로 경험할 가능성을 공언해야 한다.[39] 왜냐하면 숭고한 것은 자연의 위력으로부터 빚어지기 때문이다. 자연에 대한 미적 경험은 자연의 숭고성과 관련이 있으며, 숭고함의 감정은 우리의 의지 안에 일종의 반성적 고통을 내포하고 있다. 우리의 실천적 의지의 확장으로서의 숭고함은 미적인 것과 최고선(summum bonum)을 연결하는 역할을 한다. 진화적 미학은 생물학적 진화라는 과학적 인식에 기반을 두고 있다. 자연을 제대로 감상하려면 '있는 그대로의 것'으로 감상해야 하며 과학은 대상이 무엇인지에 대한 최상의 개념을 제공한다는 생각에 기초한다.[40] 그것은 감정의 문제가 아니라 인식의 문제이다. 그러나 미적인 것에서 감정과 인식은 서로 연결된다. 이는 칸트가 시도한 미적 판단력이 자연의 오성개념과 자유의 실천 이성을 매개하는 것과도 같다.

주지하듯, 인간의 생활세계는 자연환경과 문화 환경으로 구성되어 있다. 자연에 대한 모든 묘사나 기술이 반드시 현실의 반영일 필요는 없다. 우리의 사유는 자연에 투영되고 자연은 우리를 다시 비춰주는 거울의 역할을 한다. 어떤 세계에 대응(對應)하고 그 세계를 구성하는 일에 기초하여 자연을 기술하거나 묘사하는 것에는 차이들이 있다. 일반적으로 알려진 바와 같이, 서양의 자연관과 동양의 자연관은 매우 다르다. 간단히 말해서

39 진화적 미학과 연관하여 기존의 적자생존(適者生存 survival of the fittest)이 아닌 새로운 관점의 미자생존(美者生存 survival of the beautiful)을 특별히 강조한 David Rothenberg, *Survival of the Beautiful*, 2011. 데이비드 로텐버그, 『자연의 예술가들』, 정해원, 이혜원 역, 궁리, 2015, 18-21쪽 참고 바람.

40 Roger Paden, Laurlyn K. Harmon, and Charles R. Milling, 앞의 책, 138쪽.

서양사상이 자연에 대해 분석적이고 이성적인 입장을 취한다면, 동양사상은 자연에 대해 미분화적이고 총체적이며 정서적인 관점에 선다고 하겠다. 하지만 적어도 환경 미학의 영역에서 이 두 사상은 서로 보완적이다. 환경미학은 자연을 보전함과 동시에 향유하기 위한 장치로서 인간과 자연 사이에 환류(還流, 피드백)이다. 환경 미학은 자연의 미적 가치와 환경적 함의에 중점을 둔다.

지구환경미학은 지구환경에 대한 지각과 경험이 인간의 삶에 미치는 미적 의미와 영향을 탐구한다. 이에 따르면, 환경은 단순히 사람들을 위한 배경이나 설정에 머무르는 것이 아니라 우리와 완전히 통합되고 연속적이라는 생각을 주장한다. 롱 아일랜드(Long Island) 대학의 철학명예교수인 아놀드 벌리언트(Arnold Berleant, 1932~)는 이론적 용어와 구체적인 상황 모두에서 인간과 환경이 맺는 연속체의 미학적 차원을 탐구한다. 아놀드 벌리언트는 자신의 환경 미학에서 인간을 참여자로 간주하고 환경과 참여자가 계속되는 관계를 맺는 맥락에서 적극적인 기여자로 본다. 그에 따르면 사람은 지각적인 중심에 위치하며 개인 및 사회 문화 집단의 구성원 모두에 속한다. 인간이 생활하는 세계는 지리적, 문화적 요인에 의해 형성된다. 이런 점에서 인간은 이중적 존재이다. 미적 경험은 항상 자연과 문화에 대해 상호맥락적이다. 따라서 인간 거주지에서의 미적 측면은 자연과 문화의 바람직한 상황을 이루는 데 없어서는 안 될 필수적인 부분이다. 자연환경에 대한 미적 인식은 우리에게 인간과 그의 삶의 거처를 구성하는 상호성을 보여준다. 진정한 아름다움은 자연 환경과의 공존과 조화에 있다.

우리의 미적 상상력과 자유는 주어진 그대로의 환경적 자연과 이를 대면하는 인위적인 인간 기술(技術) 사이에 놓여 있다. 이 탐구는 대지 예술이나 지구 예술을 포함한 환경 미학을 기반으로 한다. 대지 예술이나 지구

예술은 일시적인 순간의 자연으로부터 미적 호소력의 어떤 부분을 얻기도 한다.[41] 이 기획은 지구 환경을 대하는 인간의 욕망 및 예술가의 전망에 많은 문제를 보여준다. 우리는 무엇보다도 지질학에 대한 오랜 역사적 관점에서 인간 마음 안에 있는 자연스러움을 탐구하고 회복할 수 있는 새로운 대안을 찾고자 한다. 우리는 지질 현상의 변화과정에 있는 자연성의 원리를 이해할 필요가 있다. 자연에 관한 모든 기술이나 묘사가 반드시 현실이나 실재의 반영인 것은 아니다. 우리의 사유는 자연에 투영되고 자연은 우리의 생각에 반영된다. 자연과의 완벽한 조화나 공존의 맥락에서 자연스러움이나 범자연주의라고 표현하는 것이 오히려 더 나을 것이다.[42]

자연에 대한 기술이나 묘사와 세계의 구성 사이에는 차이가 있다. 환경미학은 자연에서의 미적 가치에 초점을 맞춘다. 그것은 자연 풍광이나 지구 예술을 미적으로 재구성하는 일이다. 그런데 기본적으로 미학에서 윤리적 가치를 다룬다면, 환경미학은 자연스레 환경윤리와 문제의식을 공유한다. 따라서 환경윤리와 환경미학은 상호보완적이다.[43] 리치먼드 (Richmond) 대학교 철학 명예교수인 게리 샤피로(Gary Shapiro)는 정원이나 조경과 같은 디자인된 환경을 통해 자연의 미적 감각을 기술하고자 한다. 그에 따르면 "자연은 본질적으로 사회적인 구성인 것이며 절대적인 소여가

41 Yuriko Saito, "The Aesthetics of Weather", 171쪽.

42 범자연주의(pan-naturalism)는 한국인의 미의식과도 깊이 연관되어 있거니와, 아시아적 세계관의 특징을 지닌 자연주의로서 세계, 자연, 종교 및 삶이 서로 얽혀있음을 말해준다. 비교철학과 중국학에 밝은 학자인 조지프 니덤(Joseph Needham, 1900~1995)은 특히 중국인의 세계관을 '유기적 자연주의(organic naturalism)'라 언급한 바 있으며, 이는 범자연주의적 맥락과 밀접하게 연결된 것으로 보인다.

43 Arnold Berleant, *Aesthetics and Environment-Theme and Variations on Art and Culture*, Burlington: Ashgate Publishing Co., 2005, Preface.

아니다. 자연은 취향이나 취미의 변형으로 이어지는 특정한 역사적 요인을 가리킨다."[44] 이런 뜻에서, 이른바 조경은 "우리의 집단적 존재, 즉 공동체를 위한 기반 시설이나 배경에 기여하기 위해 인위적으로 만들거나 변경하고 수정한 공간의 구성"이다.[45] 지구 미학은 유기적인 통일성 안에서 지구와 예술을 연결하는 것이다. 예를 들어, 우리는 암석예술, 산림 예술 등의 고대 전통을 경험할 수 있으며 신비감과 깊은 경외심으로 인해 이와 같은 인상적인 예술 작품에서 영감을 얻기도 한다. 암석에 새겨진 조각이나 벽화의 재료는 삶의 형태와 패턴이 새겨진 원시적인 방식에서 지질학적 의미를 지닌다. 지구 미학을 통해 우리는 지구상의 자연 생명체의 바람직한 형태를 탐구한다. 그것은 지질학적으로 진행된 기간 및 지속가능성의 문제와 밀접하게 연결되어 있다.

비와 바람에 의한 침식, 화산재, 화산의 모양을 구성하는 여러 부분들과 같은 지질 현상은 지각地殼의 틈새, 능선, 작은 언덕 및 산의 지리적 특징에 대한 일반적인 설명의 확장이다.[46] 자연 법칙에 대한 탐구의 확장으로서 우리는 자연에 대한 미적 평가에서 자연 과학의 역할을 찾을 수 있다. 자연에 대한 인식이나 평가 및 감상은 지구 환경의 상황을 이해하는 데 중요한 역할을 한다. 그것은 지질학적 현상과 원리를 통해 지구 미학에서 논의하는 주요 개념인 자연인식과 미적 인식에서 중첩된다. 나아가 필자가 관심을 두고 있는 몇몇 주요한 작가들의 자료와 작품을 분석하고 해석함으로써 지구 미학의 가능성과 전망을 미루어 살펴볼 수 있을 것이다. 지질

44 Gary Shapiro, 앞의 글, 104쪽.

45 John Binckerhoff Jackson, *Discovering the Vernacular Landscape*, New Haven: Yale Univ. Press, 1984, 38쪽.

46 Allen Carlson, 앞의 책, 221쪽.

학적 지구에 대한 미학적 접근방향은 '있는바 그대로'의 관조와 평형에서 발견되는 더 나은 삶의 질을 위한 의미의 구축에 있다.

4. 예술 작품을 통한 지구 미학적 접근:
이사무 노구치와 마야 린, 김홍태, 그리고 정소영의 경우

지구 미학에 대한 앞서의 논의를 토대로, 우리는 네 예술가의 작품세계를 다루어 보고자 한다. 즉, 일본계 미국인 예술가인 이사무 노구치(野口勇, 1904~1988)와 중국계 미국인 예술가 마야 린(Maya Lin, 1959~) 및 한국의 김홍태(1947~)와 정소영(1979~)이 그들이다. 비록 제한적이지만 여기에 언급할 네 명의 예술가를 통해 자연현상에 담긴 원초적 의미와 질서에의 회귀로서의 예술의 궁극적인 전개를 지구미학의 의미와 연관하여 살펴보려고 한다.

뉴욕에서 아주 저렴한 학비로 가난한 학생을 위해 주로 야간 강좌를 열었던 레오나르도 다빈치 예술 학교[47]에서 공부한 이사무 노구치는 조각, 회화, 조경, 무대, 인테리어 디자인 등 폭 넓은 분야에서 활약한 일본계 미국인 예술가이다. 그는 전통적인 재료인 돌, 철, 나무 대신에 물, 빛, 소리 등의 새로운 재료를 폭넓게 응용하여 조각의 개념을 확장시켰다. 그는 돌을 땅과 자연의 상징으로 보며 조각한다. 그는 돌 하나의 조각조차도 지구의 모든 부분과 상징적으로 연결 지어 작업한다. 그의 작품에서 우리는 정적인 공간의 분위기와 자연에 대한 명상의 분위기를 함께 느낄 수 있

47 1923년에 개교하여 이차대전 중인 1942년에 폐교함.

다. 그에 따르면 조각의 본질은 실제로 공간을 지각하는 것이며 공간에 대한 지각은 우리 존재의 연속체이다. 돌은 우리에게 시간적으로 오래되었느냐 혹은 새 것이냐의 관점이 아니라 근본적으로 지구상에 존재한 태고적 요소로 보인다. 돌은 지구의 생성과 소멸의 역사를 전달하는 주요 매체의 역할을 한다. 자연으로서의 돌은 있는 곳에 그대로 존재하며, 우리가 경험하는 곳에서 마주한다. 모든 것은 변화되어 하나의 조각 형태로 만들어질 수 있다. 놀라운 형성 능력으로 그는 어떤 재료, 어떤 아이디어라도 조각으로 변형할 수 있었다. 가시적 세계는 공간적 의미를 지닌 감성적 인식으로서 우리의 의식 안으로 들어온다. 그의 작업을 통해 조각의 가능성은 공간의 내적 존재를 사유의 공간으로 바꾸어 놓고 그 자체로 중요한 의미를 담고 있는 형태가 된다. 나아가 그의 조각이 빚어낸 사유공간은 삶의 공간으로 이어진다. 이는 삶의 중심축인 지구적 평형의 또 다른 기획인 것으로 보인다.

이사무 노구치는 유럽의 모더니즘 전통을 수용한 최초의 미국 건축가들 중 한 명인 고든 번샤프트(Gordon Bunshaft, 1909~1990)와 여러 공동 작업을 진행하는 가운데 하나로 바이네케 광장(Beinecke Plaza)에 위치한 희귀 도서 및 필사본 도서관을 둘러싼 공간에 〈The Garden〉(1963)을 디자인 했다. 정원은 도서관의 판넬 벽에까지 확장되며 움푹 들어간 안뜰은 크림색의 버몬트 대리석으로 덮여 있다. 공간의 차가운 재료는 단지 어떤 감정이 아닌 깊은 고요와 사색을 불러일으키며 인접한 지하 열람실은 차분하게 학구적 분위기를 자아낸다. 이런 학구적 분위기는 자연마저 응축시켜 고요함을 담아낸 일본의 선(禪) 정원과도 비슷해 보인다. 이는 자연대상물과 공감

적 정체성을 지닌 것으로 보인다.[48] 이를테면, 태양빛으로 가득 찬 원과 그 에너지로 상징되는 우주의 힘과 지구의 고대 역사를 특징짓는 피라미드가 조용히 균형을 이루고 있다. 동양과 서양 분위기의 미묘한 만남은 또한 과거와 미래를 통합한다. 그의 궁극적인 목표는 조각을 통해 개인의 공간을 넘어 공공의 공간을 창조하고 강화하는 것이다. 이사무 노구치의 조각은 단순한 기하학적 형태로 시작했지만 곧 더 유기적인 형태로 옮겨갔다. 마침내 그는 기하학적 형태와 유기적 형태를 결합하여 하나의 작품으로 완성했다. 더 나아가 그에게 정원 가꾸기는 명상을 위한 공간의 조각으로 여겨진다. 그의 지속 가능한 조각정원 작업은 인간과 자연의 조화로운 존재를 가능하게 한다. 그에 힘입어 우리는 조각적 조원(造園)을 통해 자연의 미적 감각을 받아들일 수 있게 된다.[49]

또 다른 인물로, 예일대학교에서 건축과 조각을 전공한 환경예술가인 마야 린은 자연의 힘에 몸을 의지하며 작업한다. 마야 린의 환경 비전은 육지와 바다, 물과 바람의 끊임없는 흐름을 반영한다. 자연경관에 대한 그녀의 관심은 자연 지형과 지질 현상으로부터 영향을 받고 영감을 얻은 것으로 보인다. 그녀는 암석의 형성, 물이 많은 풍경에서 물의 흐름과 패턴, 일식 및 지구의 조감도에서 미적 영감을 찾는다. 마야 린은 지하의 강과 언덕, 해저 지형 같은 지리적 요소를 알루미늄 배관의 대형설치로 번안해

48 Yuriko Saito, "Japanese Aesthetic Appreciation of Nature", Michael Kelly(ed.), *Encyclopedia of Aesthetics*, vol. 3, Oxford: Oxford Univ. Press, 1998, 344쪽.

49 얼마 전에 이사무 노구치의 작품 세계를 망라한 회고전이 런던 바비칸 센터(Barbican Centre)에서 개최(2021. 09. 30.-2022. 01. 09)되었으며, 전시기획에 즈음하여 바비칸 센터의 시각 예술 책임자 제인 앨리슨(Jane Alison)은 "이사무 노구치는 조각을 통해 인간과 산업, 자연의 조화를 이뤘다."라고 언급했다.

환경문제에 대해 발언하고 있다. 그리하여 자연에 대한 우리의 인식과 감수성을 높여 준다.[50] 그녀는 최적의 형태를 찾기 전에 특정 사이트, 이른바 장소 특수성site specific의 의미를 이해하기 위해 노력한다. 그녀에게 현장특유의 예술은 물리적인 환경을 바탕으로 해야만 가능하다. 현장은 그녀에게 미니멀리즘과 추상화의 경향을 형성하기 위해 제공된 것으로 보인다. 시애틀의 워싱턴 대학(University of Washington) 헨리 아트 갤러리(Henry Art Gallery) 관장이자 추상조각가이기도 한 리처드 앤드류스(Richard Andrews)는 그녀에 대해 "마야 린은 단순한 형태와 천연 재료를 사용하여 복잡하고 시적인 아이디어를 전달하는 탁월한 능력을 가지고 있다."라고 지적한 바 있다. 마야 린은 사라져가는 자연 세계에서 어떤 기념비적인 것을 조각에 새겨 우리의 마음에 오랜 동안 남기려고 한다. 그녀의 기념비적 작업에서 우리는 순간 대신 영원을 읽을 수 있다.

그녀의 작품 〈파동장 (Wave field)〉(1993-95), 〈야외 평화의 예배당 (Open-air Peace Chapel)〉(1988-89)에서는 인간과 자연의 절묘한 공존모습을 확인할 수 있다. 자연경관을 새기는 조각가로서 그녀는 자연 환경에서 자연의 아름다움을 찾고 있다. 〈지구를 바라보는 세 가지 방법들 (Three Ways of Looking at Earth)〉(2009, Pace Wildenstein Gallery)전, 특히 〈푸른 호수를 지나감 (Blue Lake Pass)〉(2009)를 통해, 그녀는 지각의 평면, 지층, 격자, 장소 등으로 구성된 지형적 특징을 시각화하려는 노력을 보여준다. 여기에서 우리는 끊임없이 이어지는 지각 및 지표면의 역동성과 널리 퍼진 적막감이나 고요함이라는

50 Jean Robertson, Craig McDaniel, *Themes of Contemporary Art after* 1980, Oxford University Press, 2010. 진 로버트슨, 크레이그 맥다니엘, 『테마 현대 미술노트-1980년대 이후 미술읽기-무엇을, 왜, 어떻게』, 문혜진 역, 두성북스, 2011, 242쪽.

이중성을 동시에 감지할 수 있다.

필자는 지구 미학과 연관하여 예술이 추구하는 여러 목적들 가운데 자연 질서에로의 원시적 회귀를 그 중심으로 본다. 김홍태(1947~)의 작품에서 우리는 자유로움과 명상적 동기, 그리고 독창적이고 원시적인 것에 대한 짙은 향수를 느낄 수 있다. 김홍태가 40여년에 걸쳐 탐구해 온 일관된 주제는 동심(童心)으로 표상되는 원시성이다. 동심 곧, 어린이의 마음은 원초적인 성향을 지니고 있어 우리로 하여금 근원으로 돌아가게 한다. 소박함과 천진난만함의 관점에서 동심과 원시성은 서로 조우한다. 모든 의미는 단순성 속에 응축되어 있고 상징성이 매우 강하다. 그는 화면에 색을 입히고 덧칠한 부분을 아래로부터 막대모양이나 선형으로 긁어냄으로써 바탕에 묻힌 처음의 형상을 어렴풋이 드러낸다. 그러는 중에 적절하게 표면을 분할하여 긴장감을 주고 역동적 움직임을 끌어낸다. 또한 상징적 기호의 암시를 통해 근원을 이루는 바탕을 드러나게 한다. 때로는 절제된 표현과 공간구성을 통해 우리 의식의 저변에 위치한 숨겨진 모습을 보여준다.

그가 근본적으로 추구하는 것은 동아시아인의 생활정서와 미의식의 밑바탕에 깔린 음양(陰陽)의 조화이다. 주지하는 바와 같이, 음으로서 어두운 면과 양으로서의 밝은 면은 서로에 대한 갈등이나 반감이 아니라 공존과 공생을 이루는 요소이다. 음과 양은 전파나 빛을 전달하는 매체로서 우주에 존재하는 에테르 또는 에너지의 양면이다. 서구 회화에서는 다양한 요소들이 갈등과 대립 관계 속에 놓이고 나중에 변증법적인 지양(止揚)을 통해 화해를 꾀하지만, 동아시아에서는 그것들이 처음부터 나뉘지 않고 미분화된 상태에서 생명력을 부여한다. 특히 우리의 미의식은 평면이 아닌 선을 통해 나타나기 때문에 관조적이고 정적(靜的)이다. 선은 면에 비해 상대적으로 동적인 것이 아니라 정적인 것이지만 그 원초성으로 인해 본래

적이고 생명력이 있다. 따라서 이는 생명력의 근원이고 생명력은 원시성 그 자체이다. 동심의 모습을 새긴 원시적 형상은 자발적인 선과 의도하지 않은 선으로 구성되어 있다. 본질적으로 선사 시대의 예술은 여러 유물에서도 확인할 수 있듯, 윤곽선으로 묘사된다. 김홍태 작업의 동기부여가 된 동굴벽화의 원시성은 오랜 세월이 지나는 동안에 자연적으로 형성된 강한 빛과 바람 등의 퇴색과 풍화의 영향에도 불구하고 긴 시간의 퇴적을 안고 있다. 유한한 존재로서의 인간은 무한을 동경하고 근원을 추구하며 기본적으로 종교적 성향을 지니고 태어난다. 이러한 종교적 성향은 자연성과 영성에서 그대로 드러나거니와, 또한 현재의 시간에 맞게 조율된다. 따라서 우리는 원초적인 힘, 주술적 이미지, 추상화, 상징성의 표현을 찾게 된다.

우리는 무의식 속에 묻혀 있는 숨은 것들을 그려 형상화한다. 부분적으로 불규칙하고 조화롭지 못한 형상은 전체적으로 조화를 이루며 역동성을 보여준다. 김홍태에게 있어 동심과 원시성은 그의 초현실주의적인 자동기술의 손동작에 따라 하나로 동일하게 나타난다. 그의 유연한 자동기술적인 손동작은 자발적이고 의도하지 않은 마음과 관련을 맺고 있다. 그것은 고도로 세련된 장인적인 숙련과 오랜 작업에서 비롯된 것이다. 김홍태의 작업은 아프리카 원주민의 조각이나 벽화 이미지에서 나타나는 원시성을 연상시킨다. 기법상 그는 종종 석분이나 라이스페이퍼를 사용하여 자연스러운 촉감을 자아내며, 때로는 혼합된 재료를 통해 다양한 효과를 노린다. 작가는 원시성과 동심으로의 회귀를 통해 무엇을 의도하는가? 이른바 문명시대 이전의 원시성, 태초의 지구 모습, 그리고 순수함을 간직한 동심의 세계는 자연그대로의 건강함을 회복할 수 있으며 치유의 가능성을 보여준다. 현대인이 겪는 거의 모든 질병은 무질서와 혼돈에서 비롯되며 평형의

상실에 기인한다. 김홍태의 이러한 시도가 오늘날 한국 현대미술에서 절실한 관조와 명상, 나아가 치유의 계기가 되기를 기대한다.[51]

프랑스 파리 국립고등미술학교(Ecole Nationale Supérieure des Beaux-Arts)에서 수학하고 국내외에서 활발한 활동을 펼치고 있는 정소영은 〈내부 풍경 (Innerscape)〉(Gallery Miss China Beauty, Paris, 2006), 〈긴장의 다른 종류 (A different Kind of Tension)〉(금호미술관, 서울, 2007), 〈제로 건설 (Zero Construction)〉(프로젝트 스페이스 사루비아, 서울, 2008), 〈지질빌딩 1층 (On the Ground floor of the Geology Building)〉(OCI미술관, 서울, 2011)에서 전시하면서 경관, 제로 지평의 구축, 지질 건설 등으로 요약된 지구 미학적 탐색을 계속하고 있다. 그리하여 그녀는 자연경관과 도시 및 도시화가 맺고 있는 상호 관계를 보여주려고 한다. 그녀의 플라스틱 설치는 물리적 전환에 대한 관찰에 근거하여 기존의 공간을 새롭게 변화시키고 가상공간을 창조한다. 이것은 지질학적 관점에 기초하여 시공간적 도시 생활에서 지형적 요소와 구조적 시스템을 포착한 결과이다. 그녀는 토지의 연대기적 전개에 대한 일련의 설치 및 사진 작업을 지도 형식에 담아 전시한다. 〈수로 (Waterway)〉(2011), 〈지구-건설 (Geo-construction)〉(2011), 〈건설 연대기〉(2011)와 같은 그녀의 작업에서 우리는 지형적 고려를 세밀하게 들여다보고 아방가르드 방식의 조형적 실험을 추적해 볼 수 있다.

지구경관과 대지풍경이라는 관점에서 그녀는 질서와 무질서, 우주와 혼돈, 인간과 자연 사이의 대립과 부조화를 지양(止揚)하여 조화를 이끌어내려 시도한다. 그녀의 관심은 자연 재해나 지각 운동의 재앙에 대한 예술적

51 Kwang-Myung Kim, Review on Hongtae Kim's Exhibition, James Gray Gallery, Nov. 17-Dec. 16, 2012, Bergamot Station Art Center, Santa Monica, California 참고.

성찰에서 비롯된다. 그녀는 사물 자체의 원래 질서 또는 자연 질서를 추구한다. 지층이나 지표면의 형상은 정신적 지형과도 관련이 있다고 생각한다. 물리적 현상 뒤에 숨어있는, 보이지 않는 힘은 중력처럼 지구의 깊은 중심에 자리하고 있다. 자연의 질서로서의 자연의 원리와 때로는 혼돈으로 나타난 자연의 바깥모습이 아름답게 공존하고 있다. 그녀의 작품 〈잉크방울 (Inkdrop)〉(2007)에서 잉크방울이 떨어지는 모습은 오랜 시간 동안 동굴에서 형성되는 종유석의 석순이나 석주와 관련이 있어 보인다. 물방울처럼 잉크방울은 종유석 퇴적물의 끝에 매달려 있다가 바닥으로 떨어진다. 정소영은 구조적 재료를 해체하고 재구성하는 조각 설치 작업으로 자신만의 독특한 조각 공간을 만들어낸다. 그녀는 자연의 물리적 힘에 대한 미적 접근을 시도하며, 중력으로 인한 미적 균형감과 평형을 때로는 변주하고 구체화한다. 특히 그녀의 작품 〈도시 지질학-건물 (Urban geology-building)〉(2011)은 건물에 노출된 암석의 위치, 나이, 두께를 마치 지층처럼 보여주고 있다. 그리하여 도시생활 속에서 목격할 수 있는 태고의 지질현상을 우리로 하여금 새로운 시각으로 진지하게 생활 속에 체험하게 한다.

국립현대미술관 과천관에서 여러 작가들이 참여하는 〈대지의 시간〉(2021.11.25.-2022. 02.27)이라는 주제의 공동 영상작업에서 작가 정소영이 제작한 〈미드나잇 존 (Midnight Zone)〉은 지구 미학과 연관하여 특히 주목할 만하다. 여기서 정소영이 제시한 '미드나잇'이 갖는 상징성은 신비스럽고 비밀스럽기까지 하다. 우리는 '미드나잇'을 '태고의 혼돈'으로도 읽을 수도 있다.

영국의 시인이자 청교도 사상가인 밀턴(John Milton, 1608~1674)은 『실낙원 (Paradise Lost)』(1667)에서 "혼돈과 오래된 밤의 치세"를 언급하면서 '혼돈

(chaos)'과 '오래된 밤(old night)'을 등치한 바 있다.52 작가 정소영은 쉽사리 공개되지 않은 미술관의 지하수장고 안에 설치된 유리진열관을 보며 심해 저의 공간을 중첩하여 상상한다. 심해저는 우리의 시선이 미치지 않는, 태고부터 있어 온 어둠의 시공간이라 하겠다. 어둠은 빛을 잉태한 양면성을 지닌다. 심해저에서 수집한 해저 퇴적물, 해양광물 및 해양생물 등의 해양 시료(marine examples)를 보면, 지구 지표면의 71%를 차지한 바다의 역사가 압축되어 있다. 자연의 순환은 곧 우주의 순환이요, 에너지의 순환이다. 이는 우리의 생명을 담보해주는 생태공간인 것이다. 그리하여 새로운 미적 체험은 생태공간에 대한 지각을 일깨워 준다.

5. 맺는 말

우리는 지구 미학의 여러 문제를 제기하고 그에 대한 전망을 고려하면서 지질학과 예술의 관계, 지질학에서의 자연 개념 및 환경 미학을 살펴보았다. 지질학적 측면에서 지구의 오랜 역사를 통해 우리는 무상함과 영원함을 동시에 느낄 수 있다. 유한자인 인간 개개인은 저마다 짧은 순간을 살고 있지만, 순간이 켜켜이 쌓인 연속은 지구상에서 긴 역사를 형성한다. 지구의 지질학적 역사는 연대기적 측정 체계에 기초하여 지나간 과거에 지구에서 벌어진 주요 사건들의 뒤를 추적한다. 이 측정은 지구의 암석과 지층에 대한 연구를 기반으로 한다. 지구의 지각 및 지표면은 극심한 지진

52 Henry David Thoreau, *The Maine Woods*, 1864. 헨리 데이비드 소로, 『소로의 메인 숲 순수한 자연으로의 여행』, 김혜연 역, 책읽는 귀족, 2017, 122쪽.

이나 화산 활동, 지각변동 및 다른 외부 물체와의 빈번한 충돌로 인해 변형되며 오늘에 이르고 있다. 표면이 수억 년 동안 계속해서 모양을 바꾸면서 대륙이 형성되고 부서짐을 되풀이해 온 것이다. 빙하와 해빙의 반복적인 주기를 거치면서 얼음은 지형을 변형시켰다. 용암이 흘러내려 만든 구조는 여전히 지구 어딘가에서 여전히 진행 중이다. 이를 테면, 사막은 우리에게 깊은 적막감을 안겨 준다. 사막의 지평선에서 우리는 땅과 하늘이 맞닿아 있는 모습을 볼 수 있다. 토착적인 원시현상에 관심을 기울인 예술가들은 지질학적 재료를 사용하여 새기고, 긁고, 쌓아서 예술을 창조했다. 조각의 재료는 또한 지구와 예술을 잇는 이러한 연결을 위해 지질학적으로 매우 중요한 의미를 지니고 있다.

이런 과정에서 우리는 환경 미학과 관련하여 지구 미학을 고려한다. 빛, 물, 바람, 심지어 기후 변화와 같은 자연물이나 모습은 환경과 환경 예술가의 미적 형성에 많은 영향을 미친다. 인간 존재의 근원을 밝히는 것과 예술적 승화는 독특한 형태의 관조에 강한 인상을 심어 준다. 오랜 시간과 무한한 공간에 걸쳐 바라보는 지질학적 심성의 주요 요소는 관조와 명상, 무사(無私)와 무욕, 무활동 혹은 무위(無爲)이다. 이러한 맥락에서 우리는 예술에 대한 서양과 동양의 접근 방식을 구별할 필요가 있다. '있음'과 '없음'은 동전의 양면이다. 존재는 태고의 시간, 즉 시간 자체에서만 가능하다. 역사는 시간에 따라 진행된다. 따라서 역사의 발전은 시간 안에 속한다. 하이데거는 인간존재를 현존재(現存在, Dasein)로 보고 그 특성을 '시간 안의 존재' 즉 시간성으로 이해한다. 인간존재는 시간성 안에서 시간화(時間化, Zeitigen) 되어가는 방식에 기초를 두고 있다.[53] 시간의 완성과 함께, 있음 즉

53 Martin Heidegger, *Being and Time*, trans. John Macquarrie and Edward Robinson, New

존재는 없음, 곧 무(無)로 변한다. '무' 그 자체는 눈에 보이지 않는, 형이상
학적 실체이다. 여기서 우리가 추구하는 근본적인 것은 지질학적 정신에
묻혀 있는 인간과 자연의 근본적인 조화이다. 길게 보면, 인간과 자연은
갈등과 적대감을 극복하고 오랜 동안 지구 형성의 역사를 함께 해 온 동반
자이다. 이러한 이유로 우리는 자연에 맞서는 것이 아니라 자연됨, 자연
스러움을 회복해야 한다. 자연임, 자연존재(Natursein)와 자연됨, 자연생성
(Naturwerden)은 우리에게 순환적인 활력과 에너지를 부여한다. 그리고 생
명의 기원은 지질학적 사고에 담겨 있다. 자연에 대한 이해를 대표하는 지
질학적 사유에서 우리는 무한히 순환하는 자연의 질서와 자연의 힘을 찾
는다.[54]

자연에 다가가는 것, 그리고 자연스러움은 지상의 모든 것 이면에 있는
지질학적 사고에서 비롯된다. 형태와 배경이 서로 미치는 영향과 대조는
게슈탈트 심리학에서 볼 수 있듯이 인간과 자연의 관계에서 잘 나타나 있
다. 생태계의 위기에 직면하여 이런 관계에 대한 검토와 탐구는 예술의 방
향을 바꾸는 데 기여할 것이다. 나아가 인간과 자연의 조화로운 상생과 공
존이 지구에서의 인간 삶의 질을 높일 것이다. 또한 예술과 지질학의 학제
적 방법에서 미적 범주의 확장을 촉진할 것이다. 그리하여 우리는 미래의
미학 영역에서 지속 가능한 이론에 대한 물음에 다가갈 수 있을 것이다.
궁극적으로 이런 탐구를 통해 범지구적 환경의 관점을 포함한 미적 인식
및 평가는 우리에게 인간과 예술, 자연이 하나의 지평에서 조화로운 위상
을 회복하며 공생할 수 있을 것으로 기대하게 한다.

York: Harper and Row, 1962, 480-488쪽.
54 Allen Carlson, 앞의 책, 120쪽.

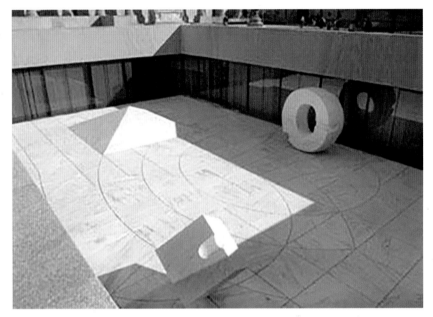

이사무 노구치, 〈정원 The Garden〉
Pyramid, Sun, and Cube, 1963(장소: Hewitt University Quadrangle (Beinecke Plaza)

마야 린, 〈푸른 호수를 지나감 Blue Lake Pass〉
2009, Pace Wildenstein Gallery, New York

김홍태, 〈Primitiveness+Child's mind〉
Mixed Media on Canvas, 60.6×145.4cm, 2008

김홍태, 〈Primitiveness+Child's Mind〉
Mixed Media on Canvas, 80×150cm, 2016

정소영, 〈도시 지질학-건물 Urban geology-building〉
c-print, 50×73cm, 2011

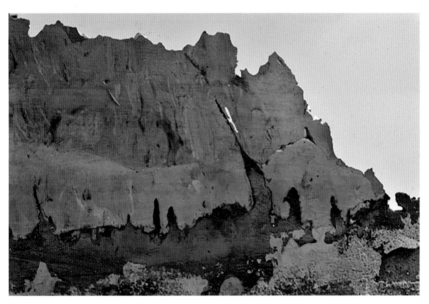

정소영, 〈시간이 경과된 elapsed-세부 2〉
시멘트, 석고, 모래, 안료, 철각파이프, 조명, 특정장소 설치, 2013

자전하는 지구 관련 이미지
사진=셔터스톡, 출처: AI타임스, https://www.aitimes.com

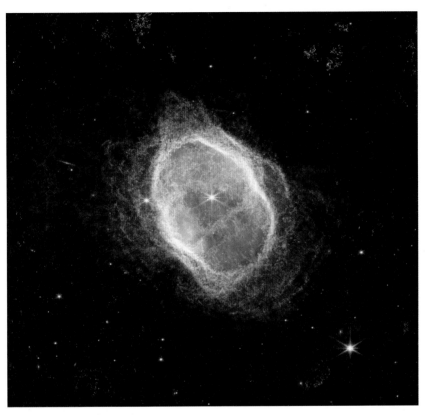

미국항공우주국이 공개한, '남쪽 고리 성운'
제임스웹 우주망원경촬영, 로이터 연합뉴스

7장
놀이적 상상력과 생명의 근원

인간에게 있어 근원은 생명과 더불어 시작되는 만큼, '생명의 근원'은 늘 화두의 중심이다. 조형예술이나 시각예술을 비롯한 예술의 여러 영역에서 무엇이 '근원'인가를 찾아 여러 기법이나 소재를 활용하여 형상화해 온 작가들이 많다. 우리에게 가장 의미 있는 순간은 놀이의 자유로운 상상력으로 잉태된 생명의 탄생일 것이다. 응축된 에너지가 놀이로 승화하여 그 극점에서 생명이 출현한 것이다. 박상천의 작품세계는 우리의 전통적인 조형놀이와 조각보의 형상이 생명의 역동성으로 아름답게 조화를 이룬다. 박은숙은 초월적이고 절대적인 존재에 대한 소망을 간구하는 기도로서 '근원'을 그린다. 우리로서는 알 수 없는 창조 이전의 혼돈에서 '근원'의 근거를 찾아가는 접근 방법으로 '조화'와의 연계를 모색한 것이다. 박현수는 생성과 소멸의 과정을 빛과 그림자가 빚어낸 미묘한 차이로 인식한다. 작가의 상상력은 우주의 오묘한 운동으로 이어져 더욱 풍부한 이미지로 가득 차 있다.

1. 놀이적 상상력이 극대화되는 '아름다운 순간'

: 박상천의 작품세계

작가 박상천은 그동안 22회의 개인전과 27회의 아트페어 부스전 및 400여 회에 이르는 국내외 단체전에 참여하고 여러 대학에서 강의하면서 자신의 독특한 예술세계와 미의식을 모색해왔다. 작가의 핵심 주제인 '아름다운 순간(Lovely Moment)'은 아름다움을 느끼게 하는 결정적인 원인이며 기회를 찾는 모멘텀을 제공한다. 그것은 생명이 탄생하는 순간이요, 생명이 지속되는 시간이다. 그런데 이 생명의 시간은 놀이와 더불어 시작되며 놀이

와 함께 형상화된다. 놀이와 시간 그리고 생명은 박상천의 작품 세계를 이끌어가는 세 가지 중심축(軸)이다. 시간과 공간의 경계를 자유로이 넘나들며 노니는 것이 놀이의 본질이다. 놀이란 하나의 견고한 세계의 중심에서 구심력과 원심력을 적절히 이용하여 자신이 속한 세계를 확장하고 외부세계의 무한에 이르게 한다. 놀이가 시작되어 생명이 잉태되고 탄생하는 순간이 된다. 따라서 이와 더불어 시간의 정체성에 대한 고찰이 필요하다.

시간이란 무엇인가를 정의하기란 쉬운 문제가 아니지만, 일반적으로 시간을 크로노스(Chronos)와 카이로스(Cairos)로 나눠 볼 수 있다. 크로노스는 객관적·현상적·계기적(繼起的) 시간이며, 카이로스는 주관적·정신적·인격적 시간이다. 시간이란 과거로부터 현재를 거쳐 미래로 향해 흘러가는 끝없는 흐름으로서 운동과도 관련되는 바, 운동은 현상계에 존재하는 모든 것의 생성과 성장, 소멸의 과정에 어김없이 관계하며 등장한다.[1] 크로노스나 카이로스와는 달리 무릇 생명이 탄생한 시간은 지상의 모든 생명체에게 독특하고 고유한 의미를 지니는 영겁(永劫)과 영원(永遠)의 시간으로서 니체가 언급한 '아이온(Aion)'이다. 이는 삶이 놀이하며 생명이 태동하는 시간이다. 예술창조의 공간을 채워주는, 놀이하는 시간은 자기긍정과 자기생산 및 자기표현의 순간인 것이다. 이는 놀이로부터 오는 상상력에 근거하여 가능하다. 이른바 '놀이적 상상력'인 것이다.[2]

1 김광명, 『삶의 해석과 미학』, 문화사랑, 1996, 225-226쪽.
2 독일 계몽주의의 대표적 극작가이자 비평론가인 레싱(Gotthold Ephraim Lessing, 1729~1781)은 "우리가 미술품에서 아름답다고 판단하는 것은 우리 눈이 아니라, 우리의 상상력이 눈을 통해 아름답다고 판단한다."고 언급하여 지각하는 눈보다 내면세계의 정신적 상상력을 더 강조한다. 고트홀트 에프라임 레싱, 『라오콘-미술과 문학의 경계에 관하여』, 윤도중 역, 나남, 2008, 76쪽 참고.

작가 박상천이 주목하고 있는 놀이의 두 가지 전형은 종이를 접어 만든 딱지놀이나 딱지치기 혹은 딱지치기놀이[3]와 딱지의 조형성과 닮아 있는 조각보의 형태의 놀이로 압축된다. 누구에게나 어린 시절 다양한 종이로 딱지를 만들어 시간가는 줄 모르고 정신없이 놀이에 빠져 놀았던 추억이 생생할 것이다. 딱지를 연상케 하는 조각보는 여러 조각의 자투리 천을 모아 만든 보자기로서 물건을 싸거나 덮어씌우기 위해 만든 것이지만, 단지 이러한 용도와 의미를 넘어 우리의 독창적이고 고유한 생활정서가 묻어나는 민속 생활의 한 부분을 차지하는 생활문화용품으로 자리매김 되고 있다. 조각보의 어우러진 색상과 이어진 면의 구성에서 우리의 소박한 멋과 미적 감성을 엿볼 수 있는 까닭이다. 또한 전통놀이로서의 딱지치기는 어린이들의 놀이충동이나 놀이본능을 그대로 잘 드러내고 있다. 여기엔 우리의 흥과 멋, 신명과 열정이 담겨 있다. 계절의 변화에 따른 다양한 축제와 놀이로서 탑돌이놀이, 관등놀이, 산신제 등이 있거니와 축제엔 반드시 놀이적 요소가 뒤따른다. 따라서 축제의 의미를 놀이 중심의 문화정체성으로 표현하기도 한다. 작가 박상천은 전통적인 닥종이로 만든 딱지놀이에서 어린이들의 일상적인 삶의 모습이나 활동을 보며 이를 자신의 작품세계에 펼치며 생명체의 에너지와 연관 지어 하나의 세계를 구축한다. 미시적 세계가 모여 거시적 세계가 되고 이윽고 우주공간으로까지 확장된다. 마치 점·선·면이 커다란 공간을 이루며 확장되는 이치이다.

3　그 전통과 유래는 분명치 않으나 아마도 1800년대 일본에서 진흙을 빚어 만든 데에서 비롯된 것으로 딱지놀이는 일제 강점기에 우리나라로 건너와 부분적으로 문화변용의 과정을 거쳐 세시풍속의 일종으로 현지화한 것이라는 설이 있다. 우리나라 전통놀이에 대한 문헌으로 허순봉, 『우리의 세시풍속과 전통놀이 백과사전』, 가람문학사, 2006 및 이종명, 『우리나라 전통놀이』, 배영사, 2011 참고.

우리 고유의 한지인 닥종이로 만든 딱지놀이에 착안하여 여기에 다양한 생명체의 역동적인 현상과 연관 지어 표현한 작가 박상천의 조형미에 대한 해석능력은 우리문화의 정체성과도 맥이 닿아 있어, 이른바 K-컬쳐에 대한 국제적 관심과 확산에 즈음한 분위기와 더불어, 매우 시의적절하고 탁월한 접근으로 보인다. 문화의 접촉과 변용의 과정을 거쳐 우리의 전통놀이문화로 자리 잡은 것에 대한 표현성의 발견이기 때문이다. 색과 면의 조합을 다양하게 구성하고, 좌우와 상하의 대비, 알맞은 두께와 넓이를 지닌 질감과 양감을 작품에 반영하여 크고 작은 원형 안에 배치하고 있다. 작은 두 개의 원이 나란히 병치되어 있거나 혹은 작은 두 개의 원이 하나의 큰 원 안에 포섭되어 있다. 하나의 큰 세계 안에 있는 두 개의 작은 세계가 배치된 모습은 마치 지구가 태양계 안에서, 그리고 소우주가 대우주 안에서 순환하며 자연계의 질서를 위해 자신의 역할과 기능을 수행하고 있는 듯하다. 우주의 팽창과 수축의 과정은 지금도 여전히 풀리지 않은 신비로운 과제이며 우리의 미적 상상력을 극대화 시켜 준다.

박상천은 '딱지놀이Korean Papers Playgame'와 조각보의 짜임새에서 각각 푸른 생명체, 열정, 사랑, 시간적 현재를 읽으며 놀이의 상상력을 펼친다. 미국의 천체물리학자인 칼 세이건(Carl Sagan, 1934~1996)이 광대한 우주의 암흑 속에서 지구를 가리켜 '창백한 푸른 점'으로 인식한 것을 새삼스레 떠올리게 한다. 현재는 지나간 과거를 회상하고 기억하는 동시에 아직 다가오지 않은 미래를 예상하고 기대하는 지점인 것이다. 딱지놀이는 우리의 이미 지나가버린 어린 시절의 것이요, 과거의 회상에 머무르지만 그것을 지탱해주는 놀이정신은 지금도 현재진행형이며 앞으로도 지속될 것이다. 딱지의 형상이 그대로 조각보에 투영되어 조각난 불완전한 자투리천이 서로 만나 하나의 완전한 형상으로 빚어져 서로 다른 것들을 감싸 안

으며 포용하고 있다. 그러할 때 잠잠하고 평온한 듯 보이면서도 그 내면에는 태풍의 눈처럼 열정의 에너지를 가득 품고 있으며, 이것이 생명의 아름다운 탄생 순간에는 소용돌이치듯 솟구친다. 우리는 여기서 우주적 에너지의 단초를 본다. 다음에 놀이의 의미를 좀 더 살펴보기로 한다.

예술에서의 놀이는 단지 놀이 자체에 그치지 않고 미적 이념으로 고양되면서 의미내용을 담게 된다. 놀이의 본질은 놀이하는 자의 자기표현이며, 예술작품 자체의 존재양식인 까닭이다. 우리의 삶이란 육체적이든 정신적이든 살아 있는 현상의 복합체이다. 놀이는 동적 현상의 미적(美的)인 측면을, 주로 율동적인 형태로 포착한다. 이는 음의 강약이나 장단의 규칙적인 연속으로서 살아있음의 상징이며, 박상천의 작품에서도 잘 드러나고 있다. 다시 말하면, 살아있음은 놀이의 본성인 것이다. 독일의 극작가이며 시인이자 미학자인 쉴러는 '인간의 미적 교육'에 관한 서한에서 자신의 예술철학을 피력하고 있다. 그는 인간의 두 본성이 감성과 이성에 근거한 것으로 보면서, 서로 대립하는 욕구를 감성에 충실한 소재충동과 이성에 바탕을 둔 형식충동이라고 명명했다. 소재충동은 끊임없이 변화하는 물질의 생성상태이며, 형식충동은 통일적이고 불변적인 인격을 추구한다. 서로 대립하며 갈등을 보이는 이 두 충동이 변증법적으로 화해하고 이상적인 조화를 이루며 상호작용을 하게 한 원동력이 반드시 필요한 바, 이것이 곧 놀이본능이요, 놀이충동이다. 놀이충동은 살아 있는 형태를 그 대상으로 하며, 소재와 형식, 우연과 필연, 능동과 피동, 수용성과 자발성의 대립이 서로 융화된다. 이는 전통적인 서구사상의 이분법적 분열이 극복되어 하나 되는 계기를 보여준다. 그에 의하면 미(美)와 함께하는 놀이를 통해서

만 사람은 진정으로 완전한 인간으로 도야된다.[4] 여기에서 우리는 인간적 완성의 계기를 보게 된다. 놀이충동은 이런 계기를 마련하는 미적·예술적 활동의 토대를 이룬다.

직립보행을 하며 언어와 도구를 사용하는 인간의 본질을 '놀이'에 두는 인간관으로서의 '호모 루덴스(Homo Ludens)'는 '놀이하는 인간'을 지칭한다. 네덜란드의 역사가이자 철학자인 요한 호이징가(Johan Huizinga, 1872~1945) 는 놀이를 삶의 독특하고도 의미 있는 형식으로 본다. 그에 따르면 인간 사회를 추동하는, 중요한 원형적(原形的) 행위에는 처음부터 놀이욕구가 스며들어 있다는 것이다. 놀이는 문화를 이끄는 동인(動因)으로서 우리는 놀이할 때 비로소 창조적이고 생산적이 된다. 호이징가는 언어나 신화를 예로 들어 언어의 갖가지 비유나 신화의 상상력, 나아가 여러 가지 제의(祭儀) 와 의례들은 모두 다 놀이의 양식인 것으로 이해한다. 사회학, 철학, 인류학, 자연과학, 문학 등 여러 분야에 관심을 보이며, 요한 호이징가의 견해를 비판적으로 계승한 로제 카이와(Roger Caillois, 1913~1978)에 따르면, 놀이는 불필요한 것을 없애고 장애를 극복하는 즐거움 위에 서 있다. 그리고 이때 장애는 놀이하는 이의 역량에 맞춰 만들어지고 행해지며, 그가 받아들인 놀이는 자의적이고 거의 허구적이다. 놀이란 지각의 안정성을 순간적으로 없애고 뚜렷한 의식에 일종의 패닉을 불러일으켜, 급기야 쇼크, 경련 등으로 일상의 안정을 깨뜨린다. 안정된 지각으로부터 이탈은 어지러움이나 현기증을 유발하게 된다.[5] 이는 아마도 물아일체의 어떤 경지에 다

4 쉴러에 있어 유희충동과 미적 인간학에 대한 자세한 논의는 김광명, 『삶의 해석과 미학』, 문화사랑, 1996, 36-51쪽 참고.

5 Roger Caillois, *Les jeux er les hommes*: *Le masque et le vertigo*, 1958, trans. by Meyer Barash into English, *Man, Play and Games*, Illinois: University of Illinois Press, 2001. 로

다른 상태요, 표현의 일종일 것이다.

　놀이에 바탕을 두고 행해진 의식(儀式, ceremony)안에 공동체가 추구하는 가치와 규범, 그리고 의식(意識, consciousness)이 담겨 있다. 놀이는 곧 인간의 본능적 충동이자 인류문화를 이끌어 온 역동적 힘인 것이다. 나아가 놀이적 상상력은 명상으로 이어진다. 침잠하여 깊이 생각하는 명상은 올바르게 살아가는 힘의 원천이며, 정신과 영혼의 융화를 꾀하도록 한다. 명상하지 않으면, 욕망의 포로가 되어 이성을 상실하게 되고, 현실적인 것에 항상 거리를 둘 수 있는 여유를 잃어버린다. 놀이가 펼치는 세계는 점점 더 진전되고 진화된다. 그리하여 놀이하는 자는 놀이를 통해 완전한 것, 신적(神的)인 것의 경지를 체험하기에 이른다.[6] 놀이는 진선미의 원리를 모두 결합시키며, 놀이하는 자는 신명에 넘치게 된다. 무엇보다도 우리는 놀이가 펼치는 시간의 일부로서 생성된 자이다. 그리하여 우리 자신이 역사가 되고, 세계문화사 안에 우리의 위치가 설정된다.

　'놀이'를 인간존재의 근거와 연관하여 좀 더 살펴보기로 한다. '놀이존재론'을 주장한, 독일의 현상학자인 오이겐 핑크(Eugen Fink, 1905~1975)는 인간의 '놀이'와 '세계'의 관계를 실존적 차원에서 이해한다. '놀이'와 인간존재의 연결은 삶과 죽음에 대한 인간의 자유로운 사유를 통해 가능해진다. '놀이존재론'은 일상에서의 놀이와 근원적 사유의 관계를 해명해준다. 이는 놀이적 상상력을 실존적 차원에서 분석할 수 있는 방법이 된다. 인간실존의 관점에서 보면, 인간은 스스로를 염려하고 불안해하는 존재이다. 오이

　제 카이와, 『놀이와 인간: 가면과 현기증』, 이상률 역, 문예출판사, 2018, 22-23쪽.

6　Hermann Hesse, *Das Glasperlenspiel*, 1943. 헤르만 헤세, 『유리알 유희』, 박성환 역, 청목사, 2002, 130쪽.

겐 핑크에게 놀이는 염려와 불안의 상태를 극복할 수 있는 가능성으로 전
개된다. 그가 '자기염려'의 불안한 실존적 의식을 인간 삶의 운명으로 받아
들이면서도 이로부터 벗어날 방법을 제시하는 이유는 인간이 가지고 있는
희망과 가능성의 힘을 놀이에서 믿기 때문이다. 이는 작가 박상천의 작품
이 제시하는 '놀이적 상상력'과 맥락이 닿아 있다.

　인간은 세계와 관계를 맺으며 존재하는 관계적 존재이다. 놀이는 구체
적 인간 삶의 중심차원을 이룬다.[7] 그것은 구체적 체험 속에서의 수행으로
서 자기파악, 자기이해를 위한 인간실천의 활동이다. 놀이하는 자의 정체
성은 놀이하는 자에 있으며 놀이의 즐거움으로 담보된다. 놀이는 '살아있
는 현재'에서 일어나며, 시간과 공간을 구성하고 변형하기 위한 주체의 가
능성을 활성화하는 것이다. 놀이는 세계 안에서의 위상을 드러낸다.[8] 삶의
핵심으로부터 태동하는 놀이는 삶을 이끌어가는 중심이 된다. 놀이는 인
간과 존재 사이의 대화를 통해 일어난다. 진지한 놀이에의 몰입은 주체와
객체를 이분법적으로 나누기 이전의 미분화상태로 돌아가게 한다. 놀이의
본래적 주체는 놀이하는 자가 아니라 놀이 자체이다. "놀이의 존재방식은
자기표현이며, 그것은 자연의 어떤 보편적인 존재측면을 드러낸다."[9] 이는
모든 유기체가 공유하는 특성이다. 놀이에 대한 이해를 토대로 박상천의
작품세계를 가까이 들여다보기 한다.

7　Alice Pugliese, "Play and Self-Reflection. Eugen Fink's Phenomenological Anthropology,"
　　Dialogue and Universalism, Journal of the International Society for Universal Dialogue, Vol.
　　XXVII, no. 4/ 2108, 218-219쪽.

8　앞의 글, 228쪽.

9　H.-G. Gadamer, *Wahrheit und Methode, Grundzüge einer philosophischen Hermeneutik*,
　　Tübingen: Mohr, 1975, 113쪽.

박상천의 작품에서 호박색(amber red), 적갈색(bunt sienna), 초록색, 흰색이 서로 적절한 대비와 조화를 이루며 긴장과 이완의 양면관계를 풀어간다. 작가는 온화하며 환상적인 색채의 조화를 통해 생명의 근원에 대한 메시지를 화폭에 담으려 한다. 또한 점, 선, 면의 조형적 구성이 매우 율동적이며 역동적이다. 이는 음악을 가까이하며 생활한 가족 구성원들의 분위기에서 비롯된 것으로 작가의 타고난 음악적 감수성이 남다르게 드러나 있다고 하겠다. 생명에 대한 기호적 특성들은 환상적이며 은은한 이야기들을 내포하고 있다. 과학적으로 보면 생명현상은 세포내의 다수의 분자가 복잡한 상호작용을 거쳐 만들어내는 분자망의 정교하고 역동적인 움직임에 의해 결정된다. 이러한 생명현상의 원리가 박상천의 작품에서 딱지의 형상과 조각보의 교집합으로 미묘하고도 유연한 분위기로 감지되고 있다.

작가 박상천은 '생명'을 중심 화두로 삼아 다양한 매체를 이용하여 표현상의 조형실험을 해왔다. 작가의 말을 빌리면, 그에게 '아름다운 시간'이란 "자연 속 생명의 근원이 생성되고 소멸되는 과정의 시간이기도 하지만, 생명이 탄생하는 순간 자체를 뜻하는 계기로서 이는 순간과 순간이 이어지는 과정의 만남이기도 하다. 크고 작은 세계가 혼합되어 미적인 표현을 일궈낸다. 삶의 시간적 일상인 과거, 현재, 미래의 실타래를 엮어 내며 하나의 카테고리로 지속되는 시간이다. 이는 곧 삶의 근원인 내면의 우주이다." 작가는 우주만물의 생명근원을 태양, 달, 별, 지구와 같은 원형(圓形)으로 본다. 원형은 처음과 끝이 구분되지 않고 하나로 연결되어 시간적으로 무한히 순환한다. 마치 영겁회귀와도 같아 보인다.

평론가 김종근은 박상천의 작업에서 "그린다는 의미의 깊은 근원까지 파고들어 회화의 본질을 파악하려는 작가적 태도"를 읽는다. 작가에게서 의미의 깊이와 회화의 본질은 동전의 양면과도 같이 맞물려 있다. 작가는

"우리가 존재하는 시간을 아름다운 생명으로 구체화하여 인간의 무의식 및 자아의식의 시각적 체험과 연결 짓고자 시도한다." 그리고 이어서 이를 "추상적이고 관념적 기호들의 변용된 이미지로 표현하고자 한다."고 말한다. 중심작업인 〈아름다운 시간 (Lovely moment)〉 연작은 꽃, 나무, 새, 동물과 같은 자연 대상들을 모티브로 하여 생명의 탄생순간을 조형적인 점과 선, 면들의 추상적인 이미지와 형상으로 변주하여 나타낸 것이다. 평론가 김복영이 지적하듯, 특히 새는 하늘을 향한 자유로운 비상을 뜻하며 미지의 세계로 나아가고자 하는 열린 가능성을 담고 있는 자신의 실존모습을 상징한 것이라 하겠다. 이러한 실존적 상징은 박상천 회화의 본질을 이루며 존재의 근원문제에로 다가간다.

작가는 자연과 교감을 나누되, 놀이적 상상력에 기초한 자유로운 형상화를 시도하고 그에 따른 놀이본능과 조형충동이 생명의 태동 순간에서 절정을 이룬다. 특히 〈Korean Papers Game-Love〉는 놀이와 사랑이 서로 맞닿아 매개되어 창조와 새로운 생명의 탄생으로 이어지는 절묘한 순간을 보여준다. 사랑이란 진정한 의미의 놀이의 교감인 까닭이다. 박상천의 작품세계는 시공간에 대한 태도의 이중성을 드러낸다. 인간은 시공간 안에 내재하며 동시에 시공간을 넘어서려고 시도하기 때문이다. 그리하여 작가의 시도는 시공간을 초월하여 우리의 자유로운 창조적 감성을 일깨워 주고, 또한 여기 그리고 지금, 이곳의 우리에게 삶의 역동적 의미와 미의식을 되돌아보게 하는 계기가 될 것으로 보인다.

박상천, 〈Lovely Moment - korean papers game- 생명체3〉
Mixed media, 130×130cm, 2016

박상천, 〈Lovely Moment - korean papers game-생명체2〉
Mixed media, 130×130cm, 2016

박상천, 〈korean papers game-Moon City〉
Mixed media, 140×90cm, 2016

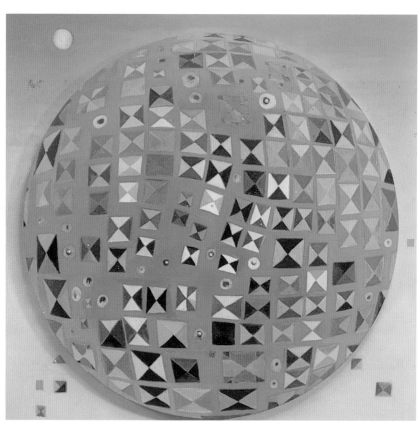

박상천, 〈Korean papers game '푸른 생명체'〉
Mixed media, 97×97cm, 2018

박상천, 〈Korean papers game 'Love'〉
Mixed media, 72.3×72.3cm, 2015

박상천, 〈Korean papers game '열정'〉
Acrylic, oil on canvas, 91×91×6cm, 2015

박상천, 〈Korean papers game '달무리II'〉
Acrylic, oil on canvas, 65.5×91cm, 2021

박상천, ⟨Korean papers game '달무리'⟩
Mixed media on canvas, 60.5×60.5cm, 2020

박상천, 〈Korean papers game '기억공간'〉
Mixed media on canvas, 72.7×72.7cm, 2023

2. 생명의 '근원'에 다가가는 원근(遠近)의 대비와 조화

: 박은숙의 작품세계

우리가 살고 있는 '지금, 여기'의 시공간에서 추구해야 할 예술의 주제는 무엇이어야 하는가를 곰곰이 생각해본다. 이러한 생각은 작가에게 작품의 주제로 밀도 있게 형상화되는 까닭이다.[10] 이른바 열린 주제라 할 무제(無題)를 포함하여 작가가 내건 주제는 작품이 지향하는 가치와 이념을 이끌어가는 중심축이 된다. 작가 박은숙(1955~)[11]의 주제는 '근원(Origin)'이다. 왜 '근원'인가? '근원'은 '모든 사물의 존재를 밝히는 근본이나 원인'이다. 인간에게 있어 근원은 생명의 시작이다. 예술의 여러 장르에서, 특히 조형예술이나 시각예술에서 '근원'을 찾아 고민하고 사색하며 이를 여러 기법이나 소재를 활용하여 다각도로 형상화해 온 작가들은 적잖이 많다. 하지만 그 공감과 설득의 깊이는 작가의 예술의지와 표현양식에 따라 매우 다르게 나타난다.

작품의 근거로서의 '근원'은 작가가 공들여 사색하며 또한 체험한 것에 고유한 바탕을 둔다. 작가 박은숙의 '근원'에 대한 탐색은 기독교적 믿음과 영성(靈性)에서 비롯된 것으로 보인다. 기독교 문화권인 서구 예술에서 다루는 주요 의제는 기독교적 메시지를 전달하고 찬양하는 것이었음을 우리

10 예술 일반에 대한 깊은 사색에 대해선 김광명, 『다시 생각해보는 예술』, 학연문화사, 2021 참고.

11 작가 박은숙은 1978년 첫 개인전 이후 31회의 개인전과 480여회의 국내외 단체전에 활발하게 참여하며 작업을 해오고 있다. 또한 한국미협을 비롯한 주요 미술단체에서 역할을 하며 홍익여성화가협회 회장으로 활동했다.

는 잘 알고 있다.[12] 기독교적 메시지는 시대적 한계를 넘어 보편적 울림을 주기에 부족함이 없다. 영적(靈的)인 것은 말로 표현할 수 없는, 불가해한 것으로 우주로부터 작용하는 신비로운 힘에 대한 영광과 찬양, 기도와 기쁨에 대한 것으로서 생명의 '근원'과 맞닿아 있다고 하겠다. 박은숙의 작품에서 큰 나무뿌리가 위로 향해 있는 모습을 그린 〈생명의 근원〉(1996)은 순환계의 중심기관인 심장 모양을 그대로 닮은 삼각형의 구도로 되어 있다. 심장모양은 사랑의 아이콘으로서 예수 그리스도의 사랑과 희생, 피를 상징하는 포도주를 담아 넣은 성배(聖杯) 그대로의 모습이다. 이는 박은숙 회화의 기본적인 기하학 패턴을 이루고 상징성을 띠며 전개된다. 지상에서의 나무뿌리 형상은 단지 지상의 것에 머무르지 않고, 태초의 생명을 부여한 빛의 근원인 천상의 태양과 연결되어 있다. 천상과 지상은 서로 다른 거리의 원근(遠近)에 위치하며 대비와 균형, 조화를 이루고 생명을 창조해낸다. 이제 이와 연관하여 작가 박은숙의 최근 몇 년간의 작품세계를 살펴보기로 한다.

만물의 형상을 밝히는 색의 근거로서의 빛은 '생명의 근원'이다. 박은숙은 "내 작업의 주제는 생명의 근원이다. 생활환경의 우주적 연장에서 생명체를 그린다. 즉, 창조주가 빚어 놓은 우주 안에는 인간들의 모습, 자연의 모습이 담겨 있다."고 말한다. 박은숙은 학부 졸업 이후 지금에 이르기 까지 줄곧 '생명의 근원'을 천착하며 작업해오고 있다. 어떤 주제에 대한 일관된 탐색을 기조로 진행하는 가운데 변화 또한 가능하기 때문이다. 박은숙은 점, 선, 면을 회화적 기본으로 구성하며, 상극(相克)을 넘어 상생(相生)으로 우주와 인간 질서를 상징하는 오방색으로 단순화하여 표현한다. 그리

12 알랭 드 보통, 『영혼의 미술관』, 김한영 역, 문학동네, 2013, 234쪽.

하여 우주 안의 생명체를 그리며 세상을 창조한 창조주의 은혜에 감사하며 기뻐한다고 말한다. 시공간을 초월하는 푸르고 깊은 천상의 무수한 별은 점과 선, 그리고 면을 이루며 운행한다. 이러한 운행과 대비를 이루는 지상의 여러 형상이 압축된 삼각형이나 사각형, 그리고 원의 도형들은 우주적 신비와 연결되어 있다. 이제 '근원'의 모습이 작품에서 어떻게 구체적으로 표현되어 있는가를 보기로 한다.

〈Origin-Beginning〉(2015)은 화면을 가로 지르는 좌우 대각선을 나누어 그 삼분의 이 정도 위에는 푸른색에 보라색을 띤 신비로운 불빛의 흐름이 그려지고 화면 아래 지표면에는 산세(山勢) 모양의 삼각형이나 삼각뿔 형상 및 그 꼭지점에 초록색, 푸른색, 빨간색 등이 칠해진 원이 얹어져 있는 모습이다. 이것이 바로 작가에게 최초를 알리는 '근원'인 것으로 보인다. 또한 〈Origin-pray, 15-7〉(2015)와 〈Origin-pray, 19-7〉(2019)엔 황토색과 푸른색이 적절히 대조를 이루어 화면을 나누는 가운데 황토색 편에 삼각형과 삼각뿔 형상, 그리고 그 꼭지점에 크고 작은 원이 그려져 있으며, 원의 단면에는 나무의 나이테 같은 형태가 마치 고대로부터 생명이 켜켜이 쌓인 연륜처럼 그려져 있다. 근원에 대한 절절한 기도의 마음이 담겨져 있다.

작가 박은숙은 초월적이고 절대적인 존재에 대한 소망을 간구하는 기도로서 '근원'을 그린다. 작가는 불가해한 '근원'의 근거를 찾아가는 또 다른 접근 방법으로 '조화'와의 연계를 모색하며 작업한다. 여기서 '조화'란 우주를 뜻하는 코스모스(cosmos)에 다름 아니다. 조화 이전에는 무질서와 혼돈의 세상이었을 것이다. 고중세의 예술이론을 개략적으로 살펴보면, '조화'는 완전성, 비례 및 균형, 광휘와 더불어 걸작이 되기 위한 여러 핵심요소들 가운데 하나이다. 특히 조화로서의 '근원'을 바라보는 박은숙의 〈Origin-harmony, 16-2〉(2016)엔 화면의 구도상, 옅은 회색 바탕에 삼각형

및 그 꼭지점에 놓인 원형이 푸른색 공간의 중심을 에워싸고 있다. 그리고 〈Origin-harmony, 19-pink〉(2019)는 황토색 바탕에 삼각형 및 그 꼭지점에 놓인 원형이 분홍색 공간을 중심에 두고 둘러싸여 있다. 그리하여 절대적 중심 공간과 주변이 적절하게 대비를 이루며 긴장감을 자아낸다. 나아가 〈Origin-harmony 20-2〉(2020)와 〈Origin-harmony 21-C〉(2021)에는 화면의 주변이 농담의 층위를 달리한 금빛 황토색으로 덮여 있다. 또한 여러 크기의 삼각형 혹은 사각형, 그리고 각 꼭지점에 원이 그려진 기하학적 도형이 중심의 흰색 혹은 노란색 공간의 여백을 향해 수렴되어 전체적으로 조화를 이루는 형국이다. 작가 박은숙은 마침내 '근원'을 자신의 고유한 '황홀경 ecstasy'으로 체험하기에 이른다. 이를테면, 〈Origin-ecstasy 21A〉(2021)와 〈Origin-ecstasy 21B〉(2021)는 화면의 구도를 위아래로 나누어 위는 붉은색 바탕에 주황색, 아래는 무수히 많은 삼각형 혹은 삼각뿔 형상의 꼭지점에 원형이 원근법적 투시에 따라 그려져 있다. 성서(마가복음 5:42, 16:8, 누가복음 5:26, 사도행전 3:10 등)에도 등장하는 황홀경, 즉 엑스타시스(ἔκστασις)란 놀라움이나 두려움의 감정을 표현하는 말이면서 동시에 무아지경을 뜻하는 영적·정신적 상태를 가리킨다. 이는 예술적 에너지의 승화로서 심신이 최고의 경지에 다다른 것으로, 우리는 여기에서 숭고미를 체험하게 된다. 숭고한 아름다움은 범접할 수 없는 초월적이고 절대적인 대상에 대한 우리의 미적 태도와 미적 의지의 발로이며, 미적 충만감이다.

박은숙의 화면에 표현된 선점(線点)과 색점(色点)들은 어둠을 밝히는 빛으로 작용한다. 시공간적으로 멀리 떨어져있는 빛은 우리에게 차츰 가까이 다가와 어둠을 밝히고 생명을 부여한다. 우리는 미시적인 지상계를 거시적인 조감으로 바라보며 천상계와 연결한다. 작가는 천상의 우주 공간을 원경(遠景)으로, 다른 한편 지상의 개체들이 모여 형상을 이뤄가는 근경(近景)

을 상징적으로 나타낸다. 원경과 근경을 잇는 연결고리는 생명의 신비로움이다. 마치 미켈란젤로(Michelangelo, 1475~1564)의 역작인 〈천지창조〉에서처럼 천상의 빛이 지상에 닿아 생명으로 전환되는 것이다. 천상의 빛으로부터 부여받은 지상의 모든 생명들은 커다란 우주의 일원이 되어 조화를 이룬다. 지상의 개체들은 생명공동체를 이루며 우리가 공유할 가치와 이상을 추구한다.

평론가 서성록은 박은숙의 작품세계에서 "빛의 근원을 찾아 생명성을 추구"하는 것으로 보며, 삼각형 위에 원이 얹어진 기본 패턴들이 구성하고 있는 기하학적인 풍경을 매우 동적인 리듬감으로 해석한다. 기본적으로 리듬은 강약(强弱)과 높낮이가 질서정연하게 반복하여 움직이는 생명의 원리인 것이다. 개체는 전체적으로 '정중동(靜中動)' 가운데 미적 정서를 드러낸다. 삼각형의 크기에 따라 달라지는 거리의 원근이 박은숙의 회화를 시각적 조망으로 안내한다. 또한 평론가 윤진섭은 박은숙의 작품이 자연과의 교감 속에 밝으면서도 절제된 원색 및 중첩된 기하학적 도형이 서로 어우러져 리듬감을 빚어내며 생명에의 외경(畏敬)을 자아낸다고 언급한다. 기하학적 패턴에 의해 이루어진 이러한 중첩의 모습은 산의 형세나 바위, 혹은 인간 군상에 대한 회화적인 은유로 보인다. 이러한 회화적 은유는 작가 박은숙의 고유한 해석으로 미학적 의의가 크다고 하겠다.

박은숙은 자연의 산세(山勢)를 연상시키는 삼각형이나 사각형의 선(線)과 각(角)을 그려 화면을 구획하고 이와 대조를 이루는 색면을 상단에 놓는다. 그리고 강세를 달리 하거나 농담을 달리하여 변화를 꾀한다. 때로는 화면의 어떤 부분을 여백으로 남겨두고 주변에 여러 색의 띠와 점을 점점이 칠하여 신비로운 밤하늘의 전경을 연상시키는 분위기를 연출한다. 화면 구도의 아래에 보이는 기하학적 도형들의 중첩은 산이나 바위와 더불어 살

아가는 인간 군상으로서 대비를 이룬다. 화면 상단에는 섬광을 발하는 검푸른 하늘이 태초의 깊은 적막감 속에 존재하며, 화면 하단에는 마치 지상의 인간세상을 상징하듯, 크고 작은 삼각형 모습이 그려진 산의 형세들은 상단의 하늘을 향해 있다. 크기를 달리하는 다양한 삼각형 구도 위에 여러 색상의 원형이 얹어진 기본 패턴들이 이루어내는 기하학적인 형상은 마치 끊임없는 우주의 팽창과 수축처럼 살아 움직이는 것과 같다. 이는 복잡한 구도를 단순화하여 변형한 작가의 독창적인 시도라 하겠다. 기하학적인 삼각형이 강조되는 듯한 모습과 화면 상단에 하늘을 연상시키는 다양한 별빛의 묘사는 대비를 이룬다. 파란색과 보라색, 옅은 붉은빛의 선과 색으로 칠해진 화면은 서로 조화를 이루어 천상의 별자리를 암시한다.

박은숙의 〈근원 (Origin)〉 연작은 일상을 살아가는 우리에게 보이지 않는 근원의 세계 혹은 태초의 세계를 접하게 하고 조화와 기도, 기쁨과 환희의 정서를 일깨워주며 황홀경을 체험하게 한다. 그리고 화면의 기하학적 조형요소는 생명의 리듬감으로 가득하다. 박은숙의 작품에서 자연세계는 아름답고 신비하며, 특히 하늘은 희망과 영원의 상징으로 제시된다. 그리고 알 수 없는 근원적인 존재 앞에 우리는 겸허하며 겸손해지게 된다. 박은숙의 작품세계는 생명의 '근원'에 보인 원경(遠景)과 근경(近景)의 대비와 조화를 통해 우리의 예술적 상상력을 무한의 영역으로 확장해준다. 박은숙의 〈근원 (Origin)〉 연작에서 우리는 생명의 에너지가 무한히 순환함을 느낄 수 있으며, 우리의 심신도 이러한 순환 속에 조화와 균형을 유지하며 살아 있음을 깨달을 수 있게 된다.

박은숙, 〈Origin - Beginning(sb-11)〉
Mixed media, 72.7×53.0cm, 2015

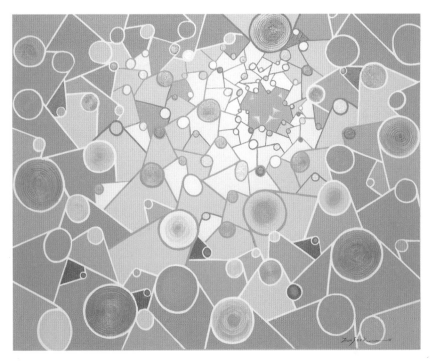

박은숙, 〈Origin - Harmony(16-1)〉
Mixed media, 162×130.3cm, 2016

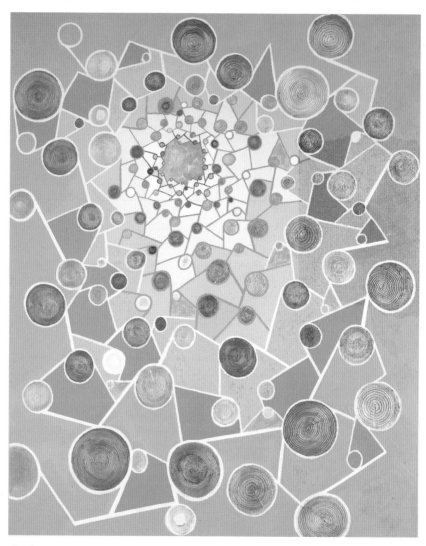

박은숙, 〈Origin - Harmony(19-Pink)〉
Mixed media, 130.0×162.5cm, 2019

박은숙, 〈ORIGIN - HARMONY 21C(Orange)〉
Mixed media, 45.3×45.3cm, 2021

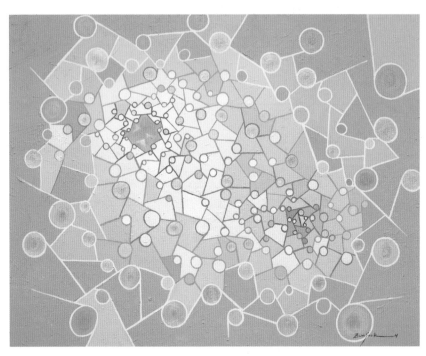

박은숙, 〈Origin-harmony 21W(50호A)〉
Mixed media, 116.8×91cm, 2021

박은숙, 〈Origin-ecstasy 21B〉
Mixed media, 130.8×130.8cm, 2021

3. 생성과 소멸의 변주

: '빛과 그림자'의 명암으로 본 작가 박현수의 작품세계

작가 박현수는 예향 광주의 (사)광주미술상운영위원회로부터 광주미술상(2009)을 수상하고, 이어서 한국 근현대회화사에 큰 자취를 남긴, 통영의 화가이자 바다의 화가로 알려진 전혁림(1915~2010)을 기념하여 제정한 '전혁림 미술상'의 제2회 수상자(2016)로 선정되어 미시세계와 거시세계의 유기적 통합을 잘 표현한 작가로서 그 작품성을 널리 인정받은 바 있다. 그는 지난 20여년에 걸쳐 〈커뮤니케이션〉 연작, 〈리듬〉 연작, 〈바디〉 연작, 〈서클〉 연작에서 자신의 예술의지를 바탕으로 그에 고유한 이념 및 가치를 추구해왔다. 특히 〈서클〉 연작에서 보인 빛에 대한 탐색은 원형이나 타원형의 색면을 배경으로 우주공간을 떠다니는 듯한 무수한 파편의 다양한 기호를 배열하여 우리의 상상력을 무한의 세계로 끌어올리고 있다. 유물론적 자연주의 입장에서 원자론을 제시한, 고대 그리스 철학자의 데모크리토스(Democritus, 기원전 460년 무렵~380년 무렵)는 일찍이 우주의 생성에 많은 관심을 보이고 「대우주론」, 「소우주론」, 「우주지」를 저술하였다고 전해진다. 그는 '우주 속에 존재하는 모든 것은 우연과 필연의 열매'라고 했으니, 이 모든 다양한 기호가 아마도 우연과 필연으로 얽혀 있음을 헤아려 볼 수 있다. 현세계의 출현은 합리적인 설명이 어려운, 그야말로 우연의 산물이다. 하지만 출현한 세계의 구체적 변화과정은 필연적으로 진행한다. 그 안의 무수한 개별자들은 저절로 운동하는 것이 아니라, 서로 유기적인 관계를 유지하며 부단히 움직인다.[13] 이러한 유기적 움직임은 매우 신비롭

13 오지은, 「데모크리토스의 원자론에 나타난 필연과 우연의 의미」, 고려대 철학연구소

게 여겨진다. 역사상 가장 위대한 물리학자 중의 한명인 아인슈타인(Albert Einstein, 1879~1955)도 '나는 상상력을 자유롭게 이용하는 데 부족함이 없는 예술가'라고 말하듯, 아인슈타인이 느낀 신비로움은 예술적 상상력으로 충만 되어 있거니와, 이는 과학적 상상력으로 나아가 과학적 발견으로 이어진다. 아마도 이러한 예술적 상상력은 작가 박현수에게 주된 작업의 동기(動機)가 된 것으로 보인다.

필자는 작가 박현수의 작품세계를 '생성과 소멸의 변주'로 읽는다. 생성과 소멸, 그리고 생성의 사이를 빛과 그림자가 빚어낸 미묘한 차이로 드러나는 깊이와 정취가 가로지르며 변화한다는 점에서 그러하다. 앞서의 연작 주제에서 보듯, 작가가 어떤 주제를 택하느냐의 문제의식은 작품세계를 알리는 데 매우 중요한 출발이 된다. 주제를 통해 표방한 미적 이념과 가치를 실현하기 위해 적절한 기법과 방식이 뒤따른다. 그리고 작가에게 끊임없이 이어지는 실험과 전위는 현재의 안주를 거부하고 새로움을 찾아나서는 여정이다. 시간의 흐름은 과거로부터 현재를 거쳐 미래를 향해 흐르기 때문에 미래에의 전망은 반드시 필요하다. 이 책의 주제에서 필자가 줄곧 주장하듯, 이러한 전망은 문화예술의 시대정신을 제대로 가늠하고 그 바탕위에서 전개될 때에 바람직하다. 따라서 흐름의 과정에서 발생하는 갈등과 긴장은 작품의 작품성을 완성하 는데 기여한다. 그가 〈서클〉 연작에서 제시한 원은 보는 각도와 방향에 따라서 타원으로 보이기도 한다. 박현수에게 기하학적 도상으로서 원과 타원은 별개의 둘이 아니라 하나이다. 박현수의 원은 조형적인 완성도와 더불어 신비스러운 느낌을 자아낸다. 원은 근원적인 형상으로서 완성과 영원성을 상징하며 처음과 끝이 되

『철학연구』, 2007, no. 33, 107-136쪽 참고.

비우스 띠처럼 연결되어 순환한다. 이러한 순환은 에너지의 이동이며, 여기에서 작가 박현수는 우주적 에너지가 교차하며 진행함을 본다. 바로 이런 까닭에 신비로움을 더욱 자아내는 것이다.

작품의 연원을 따져보면, 작가 박현수는 2001년 추상적인 곡선의 화면 구성에서 자그만 돌을 보며 자연적인 에너지의 흐름을 살펴보고 자신의 근거와 정체성을 묻게 되었다고 말한다. 작은 돌멩이에 담긴 형상이지만, 여기에서 자연이 던지는 큰 의미를 깨닫게 된 것이다. 소우주의 산물인 돌에 대우주의 원리가 담겨 있는 것이다. 마치 지형의 윤회처럼 생성과 소멸, 팽창과 수축의 메커니즘을 터득한 것으로 보인다. 시간의 오랜 축적을 통해 이루어진 형상이 바로 자연의 형상과도 유사해 보인다. 그는 작은 돌을 변화시키는 차원에서 타원 작업의 확장을 펼치게 된 것 같다고 말한다. 그의 작업과정에서 얇고 반투명한 기름종이의 검은 원형에는 세상의 모든 존재들을 상징하는 형체들이 망라되어 있다. 여기에 빛을 투과하면 그림자가 벽에 원형들을 이루며 그 존재를 드러낸다. 빛과 그림자가 공존하되, 중심축이 그림자로 이동한다. 그리고 그림자는 빛의 이면에 머문다. 그림자에 대한 관찰을 대형 화면에 확장시켜 '원형의 그림자'로 구현시킨 것이다. 그는 "그림자는 각도에 따라 형태가 다르지만 시선을 멀리하면 모두 원으로 환원된다. 높은 곳에서 바라보면 만물이 작은 점으로 보이고, 시야가 점점 희미해지면 작은 점은 원으로 남게 된다."라고 말한다. 그에게 드리핑은 자연스런 작업이고 시간차를 두고 진행된다. 물감이 마르는 과정에서 색을 '덮어서 가리거나' 또는 '가리고 파내는' 기법의 작품은 색과 색이 중첩되고 혼합되어 여러 이미지의 에너지를 방출하며 여러 형상을 만든다.

빛과 그림자는 동전의 양면과도 같다. 빛이 있는 곳에 그림자는 항상 존

재하는 만큼, 그림자와 빛은 서로 공존한다. 그림자의 농밀濃密에 따라 색의 단계를 달리하고 어두움의 색은 한층 짙어진다. 어두움이 밝음으로, 그리고 빛이 그림자로 전환될 때 에너지가 이동한다. 작가 박현수는 색의 중첩과 충돌에서 색의 특성이나 속성을 파악하여 추상의 근거를 마련한다. 그림자는 빛의 실재를 반영한다. 작가의 기법을 보면, 먼저 여러 색을 화면에 흘리고 뿌리는 드리핑기법으로 바탕을 조성한 뒤 다른 색채로 화면을 덧칠하여 덮는다. 그 다음 실크스크린의 인쇄용구로서 평평한 목판에 고무로 된 두꺼운 판의 칼날을 붙인 스퀴지(squeegee)를 작게 잘라 만든 고무주걱을 사용하여 작가의 손이 가는대로 마치 자유자재로 붓질하듯 디깅 기법으로 유물을 발굴하듯 긁어내고 캐내며 파낸다. 그리하여 안료가 채 마르기 전에 다양한 형태를 빚어내 만나게 된다. 자유롭게 드리핑을 반복하여 페인팅된 화면을 디깅 작업으로 긁어내기도 하고 깎아내서 다양한 기호의 형체를 만든다. 그리하여 하나의 화면에 병치하여 새로운 에너지를 화면에 생성해낸다. 화면 위에 나타난 여러 형상들의 모습에서 우리는 언어적 혹은 비언어적 상징 기호들을 본다. 이는 마치 기록보관소나 기록저장소(archive)에서 퍼 올린 고고학적 유물과도 같아 보인다. 물론 여기에 담긴 고고학적 의문을 풀어가는 해석이 뒤따라야 할 것이다.[14] 해석은 의미를 찾는 작업이며 재창조의 과정이다. 그 의미는 우리의 삶과 불가분의 관계에 놓인다.

빛을 색으로 환원시키는 실험을 지속하는 가운데, 작가 박현수는 자신의 기억 속 이미지를 팝 아트적 요소와 추상의 복합적 형식을 취해 평면에

14 '작품의 의미와 해석'에 대해서는 김광명, 『다시 생각해보는 예술』, 학연문화사, 2021, 제2장 49-81쪽 참고.

나타낸다. 그가 수용한 팝 아트적 요소란 매스 미디어를 중심으로 진행되는 다종다양한 생활정보문화를 비롯한 대중적 이미지이다. 이러한 요소는 앞으로 전개될 새로운 것의 추구와 연장선 위에 있는 것이다. 그의 화면에 나타난 다양한 기호들은 보이지 않는 것을 보이게 하는 장치로서 작가의 시각언어이면서 동시에 인간의 내재적 욕구표현으로서의 기호와 닮아 있다. 작가는 자신의 시각적 언어와 인간의 내재적 욕구표현이 서로 소통하기를 기대한다. 그러한 소통의 기대는 작가와 우리가 추구하는 근원적인 가치에서만 유일하게 만날 수 있다. 즉, 그것은 하나로부터 출현하여 다양한 모습의 기호를 거쳐 다시 하나로 회귀하는 원의 모습인 것이다. 그것은 작가의 정체성이자 우리의 정체성을 찾는 일이며, 실존적인 근본물음으로서 본래적이 아닌 부분을 털어버리고 본래성(本來性)을 찾는 데에서 가능한 것이다.

평론가 오광수는 박현수의 회화적 평면이 지닌 깊이와 넓이가 이중적 구조를 이루며, 다층적이고 다면적이며, 신비와 광휘를 수반한다고 평한다. '구조로서의 평면 또는 광휘의 공간'에서 보인 이중적 구조는 무작위와 작위의 성격을 아울러 지니고, 동적이며 정적이고, 단순하면서도 복합적이다. 나아가 개념적이며 실체적이고, 무의식과 의식의 측면을 동시에 지니며, 보이는 것과 보이지 않는 것이 서로 공존하며 맞물린다.[15] 여기에서 우주 창조와 시원의 공간을 엿볼 수 있다. 기호의 파편이 드디어 자태를 드러내고, 글자모양이나 숫자를 비롯하여 여러 모양의 무기물적 형태, 우주공간을 떠도는 잔해(殘骸)인 듯한 느낌이 우리를 압도한다. 원환을 배경

15 오광수, 「구조로서의 평면 또는 광휘의 공간-박현수의 작품에 대해」, 제2회 전혁림미술상 수상작가초대전(2017. 7. 21.-31) 도록, 전혁림미술관.

으로 작은 빛의 소용돌이가 신비로운 공간을 만든다. 이는 우리의 분석과 설명을 허용하지 않거니와 공간의 무수한 미립자들은 평면을 벗어나 상상의 시공간으로 확산된다. 드리핑 작업을 통해 삶의 흔적과도 같은 생생한 원색들로 채워진 전체화면이 다양한 형태의 디깅 작업을 거쳐 감춰진 흔적의 일부가 드러나게 되고 빛나는 삶의 존재감으로 다시 태어나게 된다.

또한 평론가 김영호는 박현수의 작품에서 '빛의 구조와 정신'을 보며, 이는 "화면에 칠해진 색면의 층위나 파편화된 형상들의 배열구조를 통해 빛의 세계를 연출하면서 자연의 빛이 평면의 색으로 전환되는 과정에서 요구되는 형식과 상징"이라고 언급한다.[16] 빛으로부터의 인상은 색의 뉘앙스나 명암의 대비로 드러낸다. 번지거나 밀어내고, 섞이거나 뒤덮으며 때로는 스며들거나 흐르는 가운데 건조되는 물감의 물성을 체험하는 데서 오는 것이다. 색의 충돌이나 융합은 에너지를 내포한 바탕으로 잠시 고착된다. 그리고 건조된 다음에 화면 전체에 칠해진 물감은 복합적인 층위의 질감을 표출한다. 작가가 작업과정에서 기울이는 고도의 정신집중과 긴장 속에 발굴과 탐험의 시간이 흐르면서 새겨진 이미지의 파편들이 섬광처럼 번쩍이며 모습을 드러낸 것이다. 마치 별빛이 가득한 신비로운 우주공간의 향연이 펼쳐지는 듯하다. 그것들이 빚어낸 기호 이미지들은 역사와 역사이전, 우주의 생성과 소멸의 순환으로 향한 길을 열어 준다. 색면이 이룬 지층을 통해 상상의 깊이와 넓이를 더해줌으로써 우리는 태초의 신비로운 정신세계로 다가서게 된다.

화면의 단순화는 본래적인 시원으로 이끌어준다. 그것은 단순과 복잡을

16 김영호, 「The Bloom: 빛의 구조와 정신」, 우종미술관 전시(2014.11.05.-2015.01.18.) 도록.

등치하고 평형을 이끄는 것이다.[17] 이는 미래에의 비전과도 이어진다. 빛과 색의 본질에 대한 탐구는 작가에게 지속적인 실험을 요구한다. 자연의 순환은 운동의 질서를 이루며 마치 리듬과도 같다. 언어로 이루어진 리듬이 운율이다. 리듬은 음보, 율격, 음절, 강세 등으로 이루어진다.[18] 우주의 순환은 살아있는 생명체의 심장박동이며 맥박이요, 호흡이다. 운동과 질서, 반복을 특징으로 하는 자연현상은 순환하며, 생명체의 주기적 운동이 펼쳐지는 장(場)이다. 우주는 인력과 척력에 의해 팽창과 수축을 무한히 반복한다. 우주 공간은 블랙홀, 항성, 중성자성, 초신성 등이 공간에 가득 차있는 공간의 미립자들을 서로 끌어당기거나 밀쳐내며 생성과 소멸을 반복하는 생태계인 것이다. 천문과학 탐사를 위해 2021년 12월 25일에 쏘아 올린 제임스 웹 우주 망원경(James Webb Space Telescope)은 지상의 우리에게 빅뱅에 의한 것으로 추정되는 우주의 탄생과 기원을 이해할 수 있도록 과학적 관측 자료를 수집하여 보내주고 있으니, 우리의 상상력이 더욱 더 현실에 다가서는 모습이다. 이는 앞에 살펴 본 6장의 지구 미학의 문제 전망에서 우리 살고 있는 삶의 터전인 지구를 거시적으로 바라 본 것과 같다.

오늘날 우리는 어떤 구체적인 자연의 모습이 아니라 근원으로서 본질에 다가가기 위해 미적 상상력의 풍부함이 절실히 요구되는 때에 살고 있다. 과학적 상상력과 미적 상상력은 서로 연결되어 있다. 생명과 소멸의 과정을 부단히 반복하며 변주하고 순환하는 우주의 오묘함은 우리의 상상력의 한계를 넘어서 더욱 풍부하게 하고 무궁무진한 이미지로 가득 차게 한다. 상상

17 단순성의 이론적 배경과 미적 성찰에 대해서는 김광명, 앞의 책, 120-131쪽 참고.
18 리듬(rhythm)은 '흐른다'는 뜻의 그리스어 'rhythmos'에서 유래하며, 흐른다는 것은 살아있음의 증거이다.

력의 결여는 미래에의 전망을 어둡게 한다. 작가 박현수는 일상의 소소한 미세함 속에도 우주적 원리와 성질이 맞닿아 있음을 잘 지각하여 이를 작품으로 창조해낸다. 각각의 작은 형태는 더욱 더 미세한 무작위적인 형체들로 구성되며, 덩어리 형태들의 조형물은 밀도에 따라 이리저리 무작위적으로 움직인다. 그림에 체화(體化)된 이미지들은 미적 긴장을 유발한다. 이미지들의 조합은 어떤 기록이나 인식의 틀로서의 기능을 수행하며 우리에게 소통과 공감을 자아낸다. 기하학적 도상의 이미지는 개별성을 넘어 서로 유기적으로 관계를 맺으며 요소들의 집합으로 구체화된다. 작가 박현수가 주제를 정하고 작업하는 중에 시도하는 여러 기법은 근원과 본질을 찾아가는 과정의 수단이라 하겠다. 그는 새롭게 변화하는 과정을 지켜보며 다양한 표현을 시도한다. 이러한 시도는 무엇보다도 대자연의 원리인 '생성과 소멸'의 변주와 순환을 '빛과 그림자의 명암'과 대비하여 우리에게 일깨워주며 우리에게 지상의 삶을 더 밀도 있게 성찰하도록 이끌어준다고 하겠다.

박현수, 〈Circle-Blue〉
oil on canvas, 122×122cm, 2009

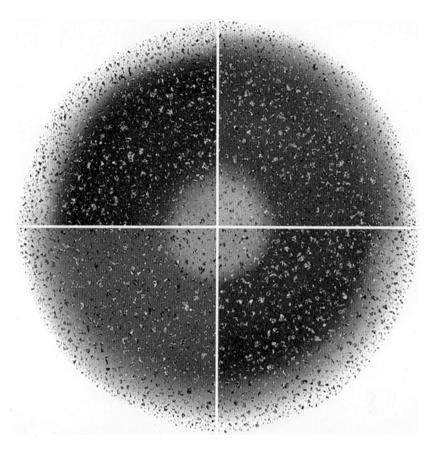

박현수, 〈Unlimited-2〉
oil on canvas, 200×200cm, 2014

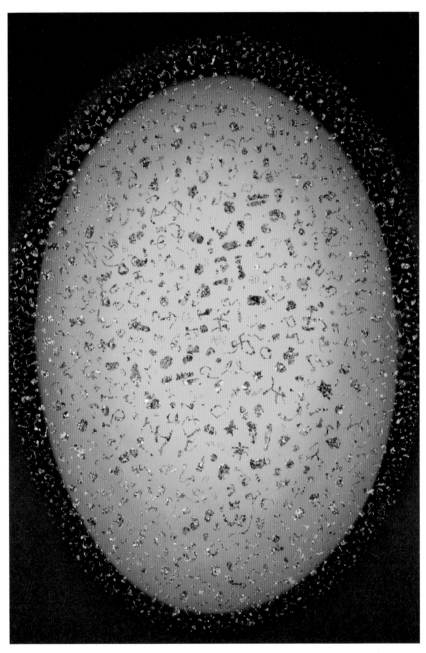

박현수, 〈Oval-YB20〉
oil on canvas, 182×122cm, 2020

박현수, 〈Circle-WB21-12〉
oil on canvas, 122.8×82.3cm, 2020

박현수, 〈Single-Y21〉
oil on canvas, 53.5×45.5cm, 2020

박현수, 〈C-White21〉
oil on canvas, 116.7×91.0cm, 2021

박현수, 〈C-Yellow21〉
oil on canvas, 116.7×91.0cm, 2021

박현수, 〈Rhyme-B22〉
oil on canvas, 72.7×72.7cm, 2022

8장
일상의 삶과 자연

우리의 삶은 자연으로부터 얻은 산출물에 근거하여 유지되며, 끊임없는 자연과의 관계 속에서 이어진다. 예부터 산에서 흐르는 물을 뜻하는 산수(山水)는 자연풍광을 대표하여 일컫는 말이다. 자연을 일상의 삶 속에 끌어들여 심신과의 회통(回通)을 꾀한 작품을 들여다보기로 한다. 전통을 현대적으로 재해석한 석철주의 작품은 섬세한 색조로 펼쳐진 산수의 풍경이 몽환적인 분위기와 더불어 실경과 진경의 경계를 오가며 경외감을 불러일으킨다. 차례로 올려 쌓은 물감이 채 마르기 전에 물기어린 붓으로 그 위를 지워내는 방식으로 채움과 비움, 허와 실을 하나로 연결하여 재료들의 물성을 드러낸다. 이영희는 실상과 허상, 밝음과 어둠이 교차하는 길 위의 여명에 주목한다. 펼쳐진 길은 빛과 시간이 개입된 삶의 길이다. 구체적인 공간에 빛과 시간이 더해져 생명이 부여되고 우리의 삶의 터가 된다. 길은 우리의 삶을 그대로 담고 있다. 최장칠은 자연의 단순한 현상에 대한 시각적인 느낌이 아닌, 자연의 진정한 내면을 표현한다. 자연에서 영감을 찾고 여기에 자신의 미적 감성을 더한다. 산업화된 도시적 삶의 욕망을 절제하고 어린 시절의 향수어린 자연 그대로에 가까운 삶을 표현한다. 전이환은 내면에 담아둔 기억을 떠올리며 작업한다. 기억은 과거의 경험을 온전히 되살리는 일이며, 기억의 장소는 나무나 숲으로 이루어진 자연과의 만남에서, 그리고 일상생활에서 접할 수 있는 도시의 숲과 풍경, 그리고 골목길 등 주변 가까이에 있다.

1. 일상의 삶과 자연에 내재된 숨은 질서와 조화

: 석철주의 작품세계

　무릇 작가의 삶이 지향하는 바와 작품세계는 불가분의 관계에 놓인다. 특히 작가 석철주(추계예술대 명예교수)에 있어 어린 시절 삶의 체험과 인연이 그러하다. 작가 스스로 고백하듯, '어머니와 장독대,' '청전 이상범과의 만남'이 작품의 의미와 가치에 기본적으로 각인되어 있다. 대체로 장독대에는 집을 지키며 집안의 운수를 좌우하는 성주가 집을 보살피는 신령으로서 모셔져 있는 경우도 많아, 우리 일상과 매우 밀접하다. 장독대에 놓인 숨 쉬는 옹기항아리에는 소금, 간장, 된장, 고추장 등을 담가두어 생존을 위한 식생활에 있어 음식맛과 영양의 근본을 이룬다. 옹기항아리의 여러 모습을 작가 석철주는 광목에 토분, 먹, 아크릴 또는 배접지에 먹, 아크릴로 재현하고 이에 여러 이미지를 새겨 넣어 삶의 정서를 잘 표현하고 있다. 이는 석철주 미학의 바탕을 이루며 여기에 청전 이상범이 추구하는 '비움의 미학'이 더해져 자신에 고유한 작품세계의 근간을 이룬 것으로 보인다.

　작가 석철주의 작품세계에서 우리는 흔히 산수로 대표되는 자연에 대한 이상향적 접근과 자연에 내재된 생명현상을 통해 그 안에 숨은 질서와 조화를 읽을 수 있다. 인간이 자연과 맺고 있는 관계는 오랜 인류문명사에서 서구적 진보와 발전을 한 축으로 하고, 동양적 상생과 공존을 또 다른 축으로 삼아 모색되어 왔다. 얼핏 이 양자는 대립으로 비쳐져 문명사적 충돌과 갈등을 빚어오기도 했지만, 서로 우열을 다투어 경합하기보다는 각기 다른 차이를 존중하는 상호보완적 접근이 절실한 시점이다. 이에 대한 작가 석철주의 미적 성찰은 나아가야 할 바람직한 방향으로 여겨진다. 그의 대표적인 작품인 〈생활일기〉 연작(1988-2008), 〈신몽유도원도〉 연작(2005-

2022) 및 〈자연의 기억〉 연작(2009-2022)이 담고 있는 미학적 의미를 살펴보려고 한다.

작가 석철주는 『논어』의 「위정(爲政)」편에 언급하듯, '배움에 대한 자각'의 나이인 십대중반에 경복궁과 인왕산 사이의 마을인 서촌에 살면서 집안 간 인연이 닿아 누하동의 청전 이상범(靑田 李象範, 1897~1972)을 만나게 되어 그림에 뜻을 두게 되었다. 한국 근현대역사를 고스란히 간직한 서촌이라는 지역의 지리적·생활적 분위기가 석철주의 삶에도 영향을 적잖이 미친 것으로 보인다. 청전은 그에게 문인화 체본(體本)[1]을 주어 이를 '보고 그대로 배울 수 있도록,' 나아가 스스로 깨우치도록 했다. 무엇보다도 청전으로부터 그림을 대하는 자세, 열정적으로 작업하는 예술의지를 배운 것으로 보인다. 이렇듯 청전 이상범의 그림학교인 '청연산방(靑硯山房)' 화실에 들어가서 보고 듣고 그리며 배운 것이 화업의 계기가 된 것이다. 특히 석철주는 청전으로부터 '난(蘭)을 키우고 그 성장과정을 살피되 잎의 외형만 보지 말고, 난의 생명력과 자생력을 보라'는 가르침에서 사물을 대하는 근본자세와 살아있는 느낌이 그림에 자연스레 스며들어야 함을 깨달았다고 말한다. 필자의 생각엔 청전 이상범이 추구한 예술관은 석철주의 예술세계에도 많은 영향을 미친 것으로 보인다. 따라서 먼저 청전 이상범의 예술관을 잠시 살펴보는 것이 석철주 작품세계 이해에도 도움이 될 것으로 생각한다.

우리 삶의 짙은 정서가 묻어난 향토색의 한국적인 산수화를 개척한 인물로 알려진 청전 이상범은 수묵화의 새로운 경지를 보여준 작가이다. 청

1 '체본(體本)'은 '보고 배우는 본보기를 뜻하는 원본'이며, '채본(採本)'은 '선생으로부터 체본(體本)을 받는 것'을 말한다.

전은 우리의 생활터전 주변에서 흔히 접하는 낮은 언덕과 들녘, 시골정경을 전통적인 관념 산수화에서 벗어나 사실적 자연주의의 태도로 단순소박하고 안정된 구도로 표현했다. 평론가 이경성(1919~2009)은 청전 이상범의 작품을 "한국의 평범한 서민들의 소박한 삶의 모습을 통하여 독자적인 조형세계를 이룩하고 이를 특유의 한국적 감성과 미의 세계를 정형화시킨, 한국화의 한 결정체"라고 평한 바 있다. 이런 흐름을 이어받은 석철주는 한국화의 맥을 천착하면서도 정형화로 굳어진 틀의 양식에서 벗어나 서구 현대 미술의 여러 기법과 양상을 실험하고 그 범위를 넓혀 다양한 모색을 하는 가운데 독자적인 창작의 가능성을 보여주며 오늘에 이르고 있다.

2015. 8. 26-10. 18에 걸쳐 고려대학교 박물관에 초대받은 전시에서 미술사학자 김현주(추계예술대 교수)는 석철주를 1980년 이후 한국화의 현대화에 매진한 주목할 작가로 보며, 작품의 전개과정과 특성을 잘 정리하여 보여준다.[2] 또한 일본의 미술평론가 산다 하루오(三田晴夫)는 석철주 작품세계에 나타난 '허'와 '실'의 이원적 요소를 조합한 화면구성에 주목한다.[3] 이런 맥락을 전제로 우리는 석철주의 작품세계에서 네 가지 물음을 던질 수 있다. 왜 〈생활일기〉이며, 〈신몽유도원도〉인가, 그리고 왜 〈자연의 기억〉인가, 또한 이것이 갖는 미학적 의미는 무엇인가 이다. 일반적으로 소재에 대한 천착은 그대로 작품주제로 이어진다. 1988년 이후 2008년에 이르기까지 20여 년 지속된 〈생활일기〉 연작은 삶의 흔적을 기록한 일지(日誌)로서, 항아리를 소재로 펼쳐진 기억과 꿈의 시·공간여행이다. 한국성을 극명하게

2 김현주, 「도건(禱健) 석철주의 '회화'」, 『석철주 작품집: 몽·중·몽』, 고려대학교 박물관, 2015, 218-229쪽.

3 산다 하루오, 「이원성이 자아내는 웅장하고도 아름다운 희비극-석철주 탐구」, 『석철주 작품집: 몽·중·몽』, 고려대학교 박물관, 2015, 238-241쪽.

드러내는 〈달항아리〉(2008, 2009, 판지에 아크릴)와 〈청화백자〉(2009, 판지에 아크릴과 먹)는 조선시대의 백자와 유사한 분위기를 바탕으로 하되 이에 머무르지 않고 재료와 구성의 면에서 전적으로 새로운 미적 정감을 자아낸다.

〈신몽유도원도〉에서 석철주는 실재와 가상의 경계가 없는 '디지털 시선'을 표현하고 있다. 디지털 화면에서 화면을 이루는 가장 작은 점인 픽셀(pixel)이 행과 열로 이어져 구성된 그림이 이른바 픽셀아트(pixel art)인데, 석철주는 이를 전통의 현대적 해석에 활용한다. 주지하는 바와 같이, 점은 회화적 요소의 기본이며, 무한소의 점(infinitesmal point)은 내적이고 합목적적으로 변한다. 점이 살아 움직여 선으로, 면으로 확장되어 조형예술의 세계를 구축한다. 점은 그 자체로 하나의 조그만 세계이며 화면 전체에 역동적인 반향을 불러일으킨다. 물론 작가 스스로 이상향을 추구하면서, 1400년을 전후로 태어나 조선 세종과 문종 전후에 활약한 안견(安堅)의 〈몽유도원도〉(1447)를 재해석하여 전혀 다른 차원에서 새롭게 음미한 것으로 보인다. 안견의 〈몽유도원도〉는 1447년 안평대군이 도원(桃源)에 대해 꾼 꿈 얘기를 들려주며 작품을 의뢰했고 안견은 3일 만에 완성했다고 한다. 꿈 이야기를 빌어 현실을 초월한 내면의 별천지 풍경을 담아낸 것이다. 작가 석철주는 전통 산수화의 맥을 나름대로 변주하며, 한지에 먹이 아니라 캔버스에 아크릴 물감을 사용해 그리되 서양의 것과도 다른 느낌을 준다. 2005년에 〈신몽유도원도〉를 선보일 때, 그는 바탕을 원색으로 칠한 후 그 위에 흰색 물감으로 윤곽을 그려 넣었다. 그리고 흰색 물감이 마르기 전에 물을 흩뿌려 전체화면이 흐려지고 지워진 부분 사이에 생긴 여러 층이 다양한 산의 형세로 나타났으니, 이는 물이 빚은 우연적 효과인 것이다. 여기서 우리는 평론가 서성록이 지적하듯, "물기로 되살린 그림의 풍미"를 맛볼 수 있다. 이렇듯 섬세한 색조로 펼쳐진 산수의 풍경이 몽환적인 분위기를

자아낸다. 그는 이런 분위기를 '몽중몽(夢中夢)'으로 표현하는 바, 실경과 진경의 경계에 머물며 특유한 경외감을 불러일으킨다. 또한 깊은 산속의 골짜기와 산의 능선이 빚는 풍경을 내려다보는 시점으로 공중에 떠오른 열기구의 등장은 보는 재미와 더불어 신선한 맛을 더해준다.[4] 열기구는 18세기 후반에 프랑스에서 최초로 설계·제작된 것으로 높은 고도로 날 수 있어 웬만한 조망점을 확보하여 우리의 상상을 무릉도원의 완상(玩賞)에까지 이르게 한다.

다음으로 주목할 작품의 방향은 〈자연의 기억〉(2009~현재) 연작이다. 자연에 기대어 우리의 기억을 더듬어보면 그 밑바탕에 침전된 근원과 마주하게 된다. 이는 석철주 작품의 근원이기도 하다. 작가 석철주가 잊혀진 기억을 되살려 야생의 풀과 꽃을 소재로 삼아 그 깊이를 더하는 것은 생명에 대한 각별한 관심에서 비롯된다. 대지의 흙을 뚫고 씨앗이 움트며 이윽고 줄기와 잎사귀로 바뀌어 꽃을 피우고 열매를 맺어가듯, 죽필을 이용하여 화면을 긁어내서 내부의 색이 배어나오는 방법으로 기억을 더듬고 재구성하여 무한한 자유와 상상의 나래가 펼쳐진다. 작가는 아크릴 물감에 물을 섞어 사용하는데 작품의 표정과 윤곽을 결정짓는 것이 다름 아니라 물기와의 미묘한 접촉이다. 작가는 흰색도료 혼합물로 바탕을 칠한 다음, 바탕색이 채 마르기 전에 물기를 머금은 표면에 적절하게 붓질을 한다. 붓질의 정도에 따라 작품의 형상이 달라진다. 그는 화면에 의도적으로 이미지를 그리기 보다는 저절로 배어나오도록 한다. 일종의 '무의도의 의도'인 셈이다. 이는 한국인의 주된 미의식인 '무기교의 기교'에서처럼, 긁는 행위

4 서울 서초구 방배동의 '비채아트뮤지엄'에서 열린 전시(2022.8.5.-25) 작품 가운데
 〈신몽유도원도〉(2021) 참고.

를 하여 바탕의 색채를 자연스레 드러나게 하는 것이다. 물의 적절한 작용에 의해 흔적 위로 스미고 번져 나오는 이미지가 이전에 없던 새로운 작품의 형상으로 빚어진다.

작가 석철주는 "독특한 나만의 기법으로 마음속의 어떤 것을 표현하고 싶다. 고정된 특정 장소를 지칭하는 것이 아니라 보는 사람마다 각자 달리 생각할 수 있게 하는 곳의 그림을 그리고 싶다."라고 말한다. 이를테면, 특정 장소성, 즉 장소 특정적인(site specificity)에 가두는 것이 아니라 보편성을 띠고 편재하여 어디에서나 공감을 얻으려는 시도인 것이다. 작가는 "재료를 잘 다뤄야 더 좋은 표현을 할 수 있다."는 생각을 갖고 있다. 최근의 작품에서도 여전히 작가는 흰색 물감을 칠한 후 그 위에 풍경을 그려놓고 물을 흩뿌려 놓는다. 물에 엷게 지워지거나 흐려져 드러난 흰색은 산 위를 덮은 눈이나 구름 혹은 자욱한 안개의 자태이며, 때로는 골짜기를 흐르는 물이 모여 작은 연못을 이룬다. 여기에 붓으로 산과 나무, 꽃 등 형태를 조금 더 구체적으로 그려 넣거나 때로는 그 위에 다시 젤로 촘촘한 망을 그려 넣어 변화를 가하고 사의적(寫意的)인 풍경을 더한다. 지워서 드러내는 작업을 되풀이하면서, 바탕색 위에 검은색이나 흰색을 칠한 후 물감이 마르기 전에 물에 적신 붓으로 강약을 달리하여 반복한다. 물감을 칠하고 그리는 게 아니라 오히려 비우고 지워냄으로써 마치 속살처럼 내면의 색이 살포시 드러나게 된다.

우리는 종종 무엇을 그리느냐의 본질문제와 더불어 어떻게 그리느냐의 기법이나 방법의 문제와 직면한다. 필자의 생각엔, 많은 작가들이 기법이나 방법을 본질에 우선하는 것으로 보는 경향이 있으나 이는 본말의 전도가 아닌가 한다. 작가는 재료나 기법에 얽매이기보다 동양화의 특유한 정신세계를 자신에 고유한 기법과 이야기로 풀어낸다. 서양화처럼 캔버스

에 원하는 색을 칠해서 완성되는 그림이 아니라, 캔버스에 스며들어 번지고 배어나오는 깊은 맛을 낸다. 원색의 아크릴물감을 사용하지만 한지에 먹이 번진 듯한 느낌을 준다. 작가는 "한국적인 소재나 재료를 사용해서가 아니라 우리의 생각과 정서가 담긴 전통을 잇고 싶다."고 말한다. 무엇을 그리려면 그 대상을 완전히 소화해 자기 것으로 만들어야 한다고 그는 생각한다. 물성(物性)에 대한 이해는, 곧 작품성(作品性)으로 이어지는 까닭이다. 그는 "재료와 기법은 달리 했으나 수묵화의 정신세계는 그대로 가져왔다고 생각하며, 마음속에 품고 있는 이야기를 가장 잘 드러낼 수 있는 재료가 아크릴 물감이었다."고 말한다. 본질을 드러내기 위한 재료에 대한 탐색이 작품의 의도에 어울리며 돋보이는 대목이다.

최근 들어 우리는 각종 아트페어나 빈번한 국내외 전시회 등에서 동시대의 여러 작가와 작품을 마주하며, 심각한 정체성의 혼란에 직면하고 있다. 정체성이란 고정된 것이 아니라 변화하는 가운데 자신의 예술세계의 본질을 정립하는 토대가 된다. 따라서 정체성은 과거와 현재, 미래를 온당하게 연결해주는 근거이다. 작가 석철주는 "현대미술이 어디로 가고 있는지 알아야 비로소 내 위치를 파악할 수 있고, 전통을 알아야 나 자신을 찾아 발전시킬 수 있다."고 말한다. 정체성에 대한 고민과 나아갈 향방이 잘 드러나 있다. 이 시대에 한국미술이 나아가야 할 방향을 모색하며 작품 활동을 하고 있는 작가의 진지한 모습을 엿볼 수 있다. 석철주는 생활 주변의 여러 사물들을 소재로 수묵을 비롯한 채색, 아크릴 등을 이용하여 기법의 다양화를 시도해오고 있다. 캔버스 위에 여러 물감을 차례로 올려 쌓는 대신, 채 마르기 전에 물을 묻힌 붓으로 그 위를 지워내는 방식을 취해 그림을 그려냄과 동시에 지워나가는 효과를 보여주면서 채움과 비움, 허와 실을 하나로 연결하여 재료들의 물성을 작품성으로 고양시킨다.

작가의 〈생활일기〉 연작, 〈신몽유도원도〉 연작, 〈자연의 기억〉연작은 현실의 자연과 가상의 자연을 연결하여 현실이 갖는 한계를 넘어 우리를 한 차원 높은 곳으로 안내하기 위한 일련의 시도인 것이다. 이러한 차원 이 단지 우리 내면세계에 머무르지 않고 현실 속에 실현되어 더 나은 현실 이 되길 기대한다. 이상화된 꿈이 현실의 질곡을 완화해주듯이 작가는 작 품을 통해 우리가 겪는 갈등과 소외가 극복되기를 소망한다. 작가는 화면 의 색을 지우고 막힌 부분을 씻어냄으로써 우리에게 치유를 권한다. 진정 한 자기표현은 자기이해로 이어지며, 결핍된 부분을 보상해주는 까닭이 다. 필자의 생각엔, '자연의 기억'이란 자연에 대한 인간의 기억일 수도 있 고, 자연 스스로의 기억일 수도 있어 보인다. 마치 현상 뒤에 숨은 본질처 럼 자연에 깊이 내장된 원래 모습을 망각(oblivion)속에서 복원한 자연의 상 기(想起, recollection)요, 기억인 것이다. 무엇보다도 〈자연의 기억〉연작은 우 리로 하여금 잊혀진 기억을 되살려 생명이 움트는 소리에 다시금 귀 기울 이게 한다. 이는 본래성을 상실하고 비본래적인 것으로 변해버린 자연을 본래적인 자연의 모습으로 되돌리는 일이다.[5] 이는 '인간 안의 자연(nature in human)'인 '인간본성(human nature)'의 회복으로서 근원을 찾는 일이며, 삶 의 질서와 조화를 꾀하는 것이다. 자연과 인간의 삶, 그리고 그 사이를 매 개하고 연결하는 예술의 의미와 가치를 우리는 작가 석철주의 작품세계에 서 음미하며 기대한다.

5 기초존재론의 예술철학자인 하이데거(M. Heidegger, 1889~1976)의 말을 빌리면, 존재란 무엇인가를 묻는 인간 현존재는 '비본래적인' 모습으로 시간 안에 있다. 인간 현존재가 자기 자신의 고유한 존재를 찾는 것은 '본래적인' 모습이다. 그리하여 인간 현존재가 존 재가능을 결단하고 실현하는 일이 '본래성(Eigentlichkeit)'의 회복이다. 석철주에 있어 자 연에 대한 기억은 인간본성의 본래성을 일깨우는 일이다. 예술이 이 작업을 수행한다.

석철주, 〈청화백자〉
나무판재, 아크릴릭, 74×54cm, 2021

석철주, 〈생활일기14-1〉
광목에 토분, 먹, 아크릴, 170×170cm, 1990

석철주, 〈신몽유도원도〉
캔버스, 아크릴릭, 72.5×91cm, 2021 .

석철주, 〈신몽유도원도 21-11〉
캔버스, 아크릴릭, 젤, 130×194cm, 2021

석철주, 〈신몽유도원도 21-15〉
캔버스, 아크릴릭, 젤, 112×145.5cm, 2021

석철주, 〈신몽유도원도 21-17〉
캔버스, 아크릴릭, 젤, 112×145.5cm, 2021

석철주, 〈자연의 기억 21-25〉
캔버스, 아크릴릭, 130×194cm, 2021

석철주, 〈자연의 기억 21-30〉
캔버스, 아크릴릭, 130×130cm, 2021

석철주, 〈자연의 기억 21-32〉
캔버스, 아크릴릭, 130×130cm, 2021

2. 삶의 길에 펼쳐진 빛과 희망의 메시지

: 이영희의 작품세계

'길'은 서로 다른 장소를 연결해 주는 통로이지만, 단지 연결의 의미를 넘어 인간에게 주는 상징적 의미가 강하다. 화가 이영희(李榮熙, 1949~)는 자신의 작품에 대해 '길과 빛에 투영된 삶의 리얼리티'라고 말한다. 이영희는 시간의 흐름 속에서 하루의 가치를 생각하며 그림을 그린다. 이것이 그가 삶을 살아가는 리얼리티이다. 그에게 인간의 삶이란 곧 길이다. 그에게 길과 빛, 그리고 삶의 열망과 희망은 하나로 통합된다. 온몸으로 빛을 받으며 색을 경험한 작가인 제임스 터렐(James Turrell, 1943~)은 "세상의 신성한 장소들은 영적인 요소로 빛을 사용한다."[6]고 말한 바 있다. 빛을 강조한 의미에서 이영희와 통한다. 길 위의 삶은 삶의 자취이며, 삶의 역사이다. 인간의 삶은 시간 속에 이어지며, 길 위에서 그리고 길을 따라 펼쳐진다. 이영희는 흙길과 언덕, 그리고 인간의 마음속에 살아있는 희망을 무한한 하늘에 대비하여 표현한다. 그는 나무의 단면들 위에 길을 그려 넣고, 여기에 삶 가운데 우러난 온갖 상념을 끝없이 풀어내 미지의 세계로 연결한다. 그는 길을 그리기 전에 통나무와 바위를 보며 삶의 세월이 새겨진 나무의 나이테나 여러 모양의 바위를 살폈다. 나이테와 바위는 세월을 온전히 버텨낸 인간의 삶과도 닮아 있기 때문이다. 그의 말대로 그것은 단지 사실주의적 풍경화라기보다는 인간의 삶을 대비시킨 상징성을 아울러 담고 있는

6 Michael Kimmelman, *The Accidental Masterpiece: On the Art of Life and Vice Versa*, 2006. 마이클 키멜만, 『우연한 걸작-밥 로스에서 매튜 바니까지. 예술중독이 낳은 결실들』, 박상미 역, 세미콜론, 2016(6쇄), 249 쪽.

리얼리티이며, 거기엔 희망의 '빛'이 서려있다.

　이영희는 길을 통해 여러 가지 형상들을 묘사한다. 실상과 허상, 밝음과 어둠이 교차하는 길 위에서 그는 밝아오는 여명과 더불어 깨어나 그림을 그린다. 그의 작품에 표현된 사물과 색채는 어떤 특정 장르나 시대적 이념 및 경향을 넘어 시간과 빛의 무한한 변화를 담고 있다. 그는 시각적 사실성보다 내면에 숨 쉬는 내재적 의미를 강조한다. 그는 한반도 지형을 전체로 바라보며 특히 고도의 산업화 진행과정에서 변형되거나 사라진 길들을 아쉬워하며 잃어버린 옛길의 흔적을 북녘 땅에서 찾고자 시도한다. 이영희는 한반도에 남아있는 길의 원형을 만나기 위해 남북분단이라는 현실적 어려움을 무릅쓰고 네 차례에 걸쳐 어렵게 북한을 방문하였다. 2002년 2월 금강산을 방문하여 흙냄새의 옛 정취가 그대로 보존된 현장을 보았다. 이어서 2006년 6월 평양과 묘향산, 2007년 6월 다롄과 단동을 거쳐 두만강 유역을 답사하고 원초적 자연체험을 하였다. 이와 같은 여정을 작품에 담은 〈이영희, 길〉(2008. 05.28- 06.10. 노암갤러리) 전시와 이어서 갖게 된 〈한국, 프랑스-구상회화 전(展): 이자벨 드 가네 · 알랭 본느푸와 · 이영희〉(2018.09.17-10.31. 예술의 전당 한가람미술관 제7전시실)에서 이영희 작품 전시는 이 점을 여실히 잘 보여주고 있다.

　이 글에서 살펴 볼 작품은 1997년부터 현재에 걸친 8점이다. 그림의 구도는 우리의 시야를 향해 오는 모습과 우리 시야에서 멀어져가는 모습의 원근을 서로 대비시켜 표현하고 있다. 〈빛 그리고 시간 97-1〉(1997)과 〈빛 그리고 시간 97-3〉(1997)은 선로 위를 가로질러 하늘 위를 달리는 기차의 일부 혹은 우리 시야 정면을 향해 직진해 달려오는 기차화통의 극사실적 모습을 보여준다. 선로 위에 깔린 침목, 그리고 그 위를 오랜 세월동안 달린 흔적이 자갈의 파편들로 중첩되어 섬세하게 묘사되어 있다. 동일한 공

간이긴 하지만 선로와 기차의 형태와 위치를 전위(轉位)시켜 우리의 일상적인 지각이나 일반적인 연상에 상상적인 변화를 꾀한 것이라 하겠다.

〈단동 가는 길〉(2008)에서 단동(丹東)은 신의주와 마주보는 도시로 압록강 하구에 자리하고 있기에 강 건너 북녘의 신의주를 보기 위해 우리가 자주 찾는 곳이기도 하다. 이영희는 어렵사리 밟게 된 북한 땅의 시골길에서 옥수수 밭을 일구거나 모심기에 바쁜 사람들, 한가롭게 두셋씩 짝을 지어 이야기를 나누는 사람들, 자전거를 타고 지나가는 사람들을 보면서 작품구상을 한 것이다. 〈단동 가는 길〉에서 아침녘의 흙길을 멀찌감치 걸어가는 두 사람은 한가하면서도 쓸쓸해 보인다. 또한 손에 바구니를 들고 오는 아낙네의 모습 뒤에 반대 방향으로 걸어가는 사람은 성별이 불분명한 행인으로 보인다. 화폭 위엔 아침 무렵의 어렴풋한 풍경과 어우러진 대기의 분위기가 담겨 있다.압록강변의 생생하고 세세한 묘사의 그림은 보는 사람을 살아있는 현실 속으로 빨아들인다. 또한 화폭에 묘사된 북한의 벌거숭이산 모습은 그들의 애잔한 삶의 현실을 상상케 하며, 옛 정취가 묻어나는 풍경은 고향상실의 시대에 사는 우리 모두에게 우리 삶의 뿌리를 다시금 되돌아보게 하는 계기가 된다.

〈산동성 가는 길〉(2013)에서 산동성은 서해를 가운데 두고서 고대 백제와 문물교류가 활발했던 곳으로 옛 문물에 대한 향수를 간접적으로 체험하게 한다. 그림에서 개 두 마리와 동행하며 보따리를 옆에 낀 촌부는 먼지가 뿌옇게 덮인 시골 길 위를 걷고 있다. 산업화 이전, 우리의 옛 정서와 많이 닮아있는 낯익은 모습이다. 그는 꾸민 데가 없이 수수한 흙길을 찾아 전국을 돌아다니다 북한으로 눈을 돌려 그곳에서 흙냄새 나는 옛 정취를 그런대로 음미하며 잊혀진 우리 모습을 떠올린 것으로 보인다. "이 길들을 늘 마음속에 담고 사는 실향민들을 생각하게 됐다. 세계 어디든 갈 수 있

어도 마음대로 갈 수 없는 유일한 땅, 우리의 땅, 그리운 산하 북한의 여러 곳을 스케치해서 실향민의 고향 가는 길에 옛 정취를 담아 작품으로 완성해 보여준다면 큰 의미가 있을 거라고 생각했다."고 그는 말한다. 일부이지만 이영희가 그린 북녘 땅의 길은 물화되고 소외된 삶을 사는 산업화 시대 이전 남한의 옛 모습 그대로이며 우리의 이해와 공감을 자아낸다.

도시생활에 젖은 이들에게 매우 낯설게 보이지만, 그는 우리 안으로 눈을 돌려 〈북한산 가는 길〉(2018)에서 흙길 위에 자갈, 모래, 먼지 등의 세부 묘사를 통해 여러 요소들이 한 데 어울리게 표현하여 오가는 길에 생명감을 부여한다. 길 가의 풀, 무심한 듯 자란 나무 두 어 그루, 그리고 삶의 무게를 묵묵히 지고 걷는 촌부의 걸음걸이와 표정이 리얼하면서도 매우 상징적으로 다가온다. 〈주흘산 가는 길〉(2019)에서도 우리는 산록에 덮인 길 위를 촌부가 걸어가는 모습을 볼 수 있다. 멀리 산의 능선과 주봉이 보이고 주변 산세가 아름다운 신록의 모습을 드러낸다. 길섶과 길 위를 걷는 사람, 그리고 주변 경관이 하나로 어울린다. 〈삶의 길〉(2011, 2012)에선 무언가 생각에 잠긴듯하면서도 생활에 필요한 보따리나 나뭇가지를 들고 걷는 모습을 엿볼 수 있다. 말하자면 삶을 위한 고된 길 위를 숙명처럼 받아들이며 걷고 또 걷는 것이다.

어딘가를 향해 아스라이 펼쳐진 길은 빛과 시간이 개입된 삶의 길이다. 구체적인 공간에 빛과 시간이 더해져 생명이 부여되고 우리의 삶의 터가 되는 것이다. 길은 우리의 삶과 불가분의 관계에 놓이며 인간의 삶을 그대로 담고 있다. 그의 작업은 사실주의적 접근으로 실재의 모습을 그려내고 있지만, 그곳의 분위기와 공기의 흐름, 습도까지 얽혀있어 우리가 함께 생활하는 특유의 정서를 자아낸다. 그가 답사한 여러 길은 남북분단의 상황에서 통일에의 열망으로 더욱더 빛을 발한다. 나뭇가지 하나, 풀 한 포기

의 결까지 공들이는 그의 작업에는 동양화에 주로 쓰이는 세필이다. 작품 한 점 완성에 수개월이 걸리며 서너 번 이상 다시 그리거나 때로는 겹쳐 그리고, 세세한 부분까지 보고 느낀 그대로 살려놓기 위해 공을 들인 장인 정신이 돋보인다.

길위의 삶에 관심을 기울인, 토목공학 전문가로서 다수의 교량과 터널 공사에 참여한 김재성은 미로(迷路)가 아닌 미로(美路)의 관점에서 독특하게 '길의 인문학'에 관심을 기울이며 '생각의 길'로 안내한다.[7] 우리의 삶에서 길이란 사람과 사람 사이의 관계를 이어주는 통로를 넘어, 소통하고 교류 하는 인간 삶의 압축된 표현이다. 이영희의 섬세한 세필운용에서 평론가 서성록은 정교하고 치밀한 묘사를 읽으며 이를 두고 삶의 여정을 시사하 는 '하늘과 땅, 들풀의 그림 속으로 떠나는 순례'라 평가한다. 우리는 열매 나 곡식을 거둔 자리에 홀연히 서 있는 한 그루의 나무에서 흙이 남긴 냄 새를 짙게 맛본다. 누구나 오가는 흙길은 미래에 대한 기다림으로 연결되 며 기다림의 끝은 희망의 빛으로 충만해 있다. 여기서 평론가 최병식은 이 영희가 전개한 '자연, 그리고 삶의 리얼리즘'을 들여다본다. 우리는 예술을 통해 삶이 지향하는 바를 인식할 수 있다. 역사에 대해 지속적인 관심을 기울이며 세상과 삶의 흔적을 그린 안젤름 키퍼(Anselm Kiefer, 1945~)는 "예 술은 갈망이다. 결코 도달할 수 없지만, 결국 도달하리라는 희망을 안고 계속 나아간다."[8]고 말한다. 이 갈망은 희망으로 바뀌어 이영희가 그리는 길 위에 자연스레 펼쳐진 것으로 보인다.

7 김재성, 『미로, 길의 인문학』, 글항아리, 2016.
8 Kelly Grovier, *100 Works of Art That Will Define Our Age*, 2013. 캘리 그로비에, 『세계 100대 작품으로 만나는 현대미술강의』, 윤승희 역, 생각의 길, 2017, 149쪽.

일찍이 길 위를 걸으며, 걷기를 사유의 방법으로 택한 철학자와 작가를 통해 걷기와 사유 또는 육체와 정신의 관계를 살필 수 있다. 순례로서의 걷기를 통해 걷기와 종교적 인성의 관계를 다룬 18세기와 19세기의 유럽 문화에서 자연 속을 걷는 행위가 문화적 관습이자 취향으로 자리 잡아가는 과정을 우리는 잘 알고 있다. 길 위의 걷기를 통해 "한 장소를 파악한다는 것은 그 장소에 기억과 연상이라는 보이지 않는 씨앗을 심는 것이나 마찬가지다. 그 장소로 돌아가면 그 씨앗의 열매가 기다리고 있다. 새로운 장소는 새로운 생각, 새로운 가능성이다. 세상을 두루 살피는 일은 마음을 두루 살피는 가장 좋은 방법이다. 세상을 두루 살피려면 걸어 다녀야 하듯, 마음을 두루 살피려면 걸어 다녀야 한다."[9] 길 위를 걷는 일은 세상과 두루 만나는 방식인 동시에 우리가 실존하며 존재하는 방법이기도 하다. 화가 이영희의 작품은 우리 삶이 지향하는 바와 더불어 그 존재근거를 잘 보여준다고 하겠다.

9 Rebecca Solnit, *Wanderlust: A History of Walking*, London: Penguin Books, 2001. 리베카 솔닛, 『걷기의 인문학-가장 철학적이고 예술적이고 혁명적인 인간의 행위에 대하여』, 김정아 옮김, 반비, 2017, 32쪽.

이영희, 〈빛 그리고 시간 97-1〉
oil on canvas, 90.9×65cm, 1997

이영희, 〈빛 그리고 시간 97-3〉
oil on canvas, 162.2×122cm, 1997

이영희, 〈단동 가는 길〉
oil on canvas, oil on canvas, 291×181.5cm, 2008

이영희, 〈삶의 길 2011-1〉
oil on canvas, 130×89.4cm, 2011

이영희, 〈삶의 길〉
oil on canvas, 90.9×60cm, 2012

이영희, 〈산동성 가는 길〉
oil on canvas, 54×100cm, 2013

이영희, 〈주흘산 가는 길〉
oil on canvas, 90.9×60.6cm, 2019

3. 미적 감성을 통한 자연의 내면에 대한 온전한 이해

: 최장칠의 작품세계[10]

작가 최장칠은 상해국제아트 페스티벌(중국, 상해), 한-두바이 한국현대미술전(두바이), 한국현대미술전(일본, 후쿠오카), 한국-네팔 융복합 미술전(네팔) 등 다수의 국내외 초대전과 그룹전에 출품하여 왔으며, 20여회에 걸친 개인전을 통해 자신의 독특한 예술세계를 탐색하여 펼치고 있다. 무릇 작품의 토대가 되는 작가의 예술적 감성이란 그가 살고 있는 시대 및 삶의 환경과 뗄 수 없는 관계에 놓여 있다. 오늘날 우리는 이른바 서구문명의 계몽주의와 근대화 이후 사물에 대한 올바른 인식을 위한 합리적 이성이 지나치게 도구화되고 수단화된 세상에 살고 있다.[11] 그리하여 고도산업사회의 결과로 인한 인간소외와 물화현상을 겪고 있다. 나아가 발전과 진보의 양적 결과물인 범지구적 온난화로 폭염, 가뭄, 산불, 홍수 등 급격한 기후재앙에 시달리며 생태환경의 위기 속에 자연과 인간의 관계가 심각하게 유리되어 자연친화적인 삶이 파괴된 '위험 사회'[12]에 직면하여 있다. 이러한 위험사

10 이 글은 김광명, 「미적 감성을 통한 자연에로의 회귀: 작가 최장칠의 작품세계」, 『미술과 비평』, 2016, vol. 53, 42-47쪽을 보완하여, 김광명, 『다시 생각해보는 예술』, 학연문화사, 2021에 실은 내용을 최근 작품에 대한 논의를 포함하여 더욱 확대하여 다룬 글임.

11 여기서 잠시 수단과 목적의 바람직한 관계를 들여다보기로 하자. 이를테면 도구는 생활의 유용성이라는 목적을 이루기 위한 수단이다. 수단은 목적을 통해 그 의미와 과정이 규정되고 목적은 수단을 통해 보다 온전히 이해될 것이다. 수단은 실제로 목적의 실현에 봉사해야 할 것이다. Max Bill(ed.), *Kandinsky: Essays über Kunst und Künstler*, Bern: Benteli-Verlag, 1955. 막스 빌 엮음, 『바실리 칸딘스키 예술론: 예술과 느낌』, 조정옥 역, 서광사, 2010(초판 6쇄), 97쪽.

12 독일의 사회학자인 울리히 벡(Ulrich Beck, 1944~2015)이 18세기 서구산업혁명 이후 근대화 과정을 거치면서 대두된 환경오염, 생태계파괴, 인간호르몬체계의 변동 등 현

회의 극복을 위한 대안으로서 작가는 자연을 대하는 미적 모색을 자신의 새로운 예술적 감성에서 찾는다. 이런 맥락에서 필자는 작가 최장칠이 어떠한 예술적 감성과 의지를 지니고 있으며, 그가 추구하는 예술세계는 무엇이고, 또한 이를 어떻게 표현하고 있는지를 살펴보고자 한다.

최장칠은 초기의 작업과정에서는 특정주제나 소재, 표현기법에 집착하지 않고 이들 간의 경계를 자유롭게 넘나들며 어떤 대상을 재현하기도 하고 때로는 해체적 방식을 취하며 자신에 고유한 예술적 지향성을 찾고자 여러모로 시도해왔다. 이를테면, 평면과 입체의 혼용된 공간구성을 실험하는 가운데 사실적인 평면이 아닌 내재적 심성의 공간을 표현하고자 했던 것이다. 그 이후 전개되는 작가의 작품세계를 이해하기 위해 우리는 작가의 이야기에 주목할 필요가 있다. 그는 "감성적 인식의 완성이라는 미학적 개념에 접근하여 자연의 틀에서 세상을 바라보게 되었다. 감성이 결여된 이성은 결코 행복하지 않다. 그래서 스스로 고민하고, 체험한 결과 자연이 배제된 삶을 상정할 수 없다는 사실을 느끼게 되었다."라고 말한다. 필자의 생각엔 직관적 감성과 개념적 이성의 상호관계에 주목하며 예술을 통해 세상을 새롭게 바라보려는 작가의 인식과 안목이 매우 두드러지며 독특해 보인다. 주지하는 바와 같이, 예술에서의 미의 이념과 가치를 탐구하는 '미학'은 '감성적 인식의 학'이다. '미학'은 감성을 이성의 유비(類比)로서 끌어 들이고 이성적 인식을 보완하고 완성하는 기제로 삼는다. 그런 의미에서 '미학'은 감성과 이성이 조화롭게 만나는 장소이며, 치우침 없이 세계에 대한 온전한 인식을 가능하게 하는 데 기여한다. 그러므로 온전한 인

대사회의 어두운 면을 자신의 저서인 『위험사회, *Risikogesellshaft. Auf dem Weg in eine andere Moderene*』(Frankfurt a. M. : Suhrkamp, 1986)에서 잘 밝히고 있다.

식을 위해서 예술에 있어 미학적 모색이 반드시 필요하며 또한 중요하다고 생각된다. 작가 최장칠의 작업은 이러한 모색을 자신의 작품 속에 구현하기 위한 과정으로 보인다. 이러한 과정은 그의 작업에서 지금도 진행형이다.

양(洋)의 동서를 막론하고 인간의 삶이 자연과 맺고 있는 관계설정은 인류의 문명사에서 늘 긴장관계를 유지해왔다. 작가 최장칠은 대개의 많은 작가들이 그러하듯, 자연에서 작업의 모티브를 찾는다. 하지만 그는 자연의 단순한 현상에 대한 시각적인 느낌이 아닌, 자연의 진정한 내면이 무엇인가를 표현하고자 한다는 점에서 차별화된다. 네덜란드 구성주의회화의 거장인 몬드리안(Piet Mondrian, 1872~1944)은 자신의 작품에 대해 "자연은 완벽하다. 그러나 인간은 예술로 그 완벽한 자연을 재현해야 할 필요는 없다. … 자연은 그 자체로 이미 완벽하기 때문이다. 인간이 정말로 재현해야 할 필요가 있는 것은 '내부'의 것이다. 우리가 해야 하는 것은 자연을 더욱 완벽하게 보기 위해서 자연의 겉모습을 변형시키는 것이다."[13]라고 말한다. 그에 따르면, 완벽한 듯 보이는 외양의 변형 역시 내부와의 연결을 위한 방법적 시도인 것이다. 미시적으로 자연현상을 바라보면 실로 변화무쌍하지만, 거시적으로 보면 질서정연한 흐름이 매우 완벽하게 순환하며 조화를 이루며 전개된다. 자연의 외양을 변형시켜 내부의 재현에 주목한 몬드리안의 시도는 진정한 자연의 내부를 표현하고자 한 최장칠의 작업의 도와도 닮아 있다. 그가 들여다 본 자연의 내면이란 생명의 리듬이며 매우

13 Piet Mondrian, *Natural Reality and Abstract Reality*, trans. Martin James(New York: George Braziller, 1955/초판 1919), 39쪽. 데이비드 로텐버그, 『자연의 예술가들』, 정해원 역, 2015, 190쪽.

시적(詩的)인 운율을 지니고 있다. 여기서 시적이란 의미의 함축과 상징을 말한다. 한편으로 그림은 시의 이미지를 시각화한 것이기도 하다. 전통적으로 시의 뜻을 담은 그림을 우리는 '시의도(詩意圖)'[14]라 하지만, 그림에 표현된 자연은 눈에 보이는 현상을 넘어 자연내면의 본성을 드러내고 있음에 주목해야 한다.

자연의 내면을 드러내기 위한 최장칠의 기법은 화면을 유화물감으로 두껍게 칠한 후에 물감이 마르면 스크래치 하거나 때로는 그라인더를 이용하여 다듬는 것이다. 세밀하게 갈고 닦으면서도 표면의 미세한 요철을 어느 정도 살려내어 반질반질하게 한다. 자연 그대로의 질감을 드러내 자연의 신비로운 색감을 자아내는 것이다. 그는 스크래치 기법을 활용하면서부터 자연의 따듯함을 한층 더 고조시키게 되었다고 말한다. 일반적인 붓질이 아닌 스크래치 기법은 덧칠한 색에 따라, 여기서 나아가 긁어내는 도구에 따라 자유롭고 생동감 있는 다양한 표현을 가능하게 하며, 감추어져 있던 내면의 색감이 밖으로 표출되며 신기함을 들춰내는 것이다. 이렇듯 그는 캔버스에 밑 작업으로 두텁게 색층을 여러 번 입히고 물감이 마르는 동안에 깊이 사색하며 마치 음각하듯 파고들어가면서 벗기고 긁어내는 작업을 수행하듯 반복한다. 마무리 작업으로 그는 화면 위에 투명한 칠을 하여 보호막을 형성한다. 무의식중에 몰입하여 오랫동안 작업하는 과정은 고통을 감내하는 불교적 참선수행과도 같아 보인다. 동적(動的)이며 동시에 정적(靜的)인 자연은 작가의 내면세계와 맞닿아 있다. 추상미술의 선구자인 칸딘스키(Wassily Kandinsky, 1866~1944)가 언급한 바대로, "자연의 법칙은 정적인 것과 동적인 것을 자신 안에 결합시킴으로써 생기를 얻는다. 그리

14　윤철규, 『시를 담은 그림, 그림이 된 시』, 마로니에 북스, 2016, 7쪽.

고 이 연관 속에서 자연법칙은 예술법칙과 똑같은 가치를 지닌다."[15] 작가의 말대로, 처음엔 어느 정도 예상하며 드러날 색을 감지하지만 우연히도 예기치 않은 색감이 생성되어 신비스런 느낌을 자아내는 희열을 맛보기도 한다. 무엇보다도 예술적 기질은 즐겁고자 하는 열망에서 비롯된다. 미적인 즐거움은 작가의 개별적인 열망이자 동시에 우리에게 공감을 주는 보편성을 띤다. 시간의 변화에 따른 색채의 변화는 인상주의적 화풍을 선보이기도 하나 긁어내는 기법을 통해 우연히 얻은 결과물에 컨템포러리 아트의 팝 아트적인 요소가 흔적으로 남아 있게 된다. 시대 흐름을 인지하고 변화를 꾀하는 작가 나름의 적절한 기법으로 보인다.

작가는 자신의 미적 대상을 자연에서 찾으며, 자연과의 관계 속에서 공간감을 표현하고 숭고함을 느낀다고 말한다. 이와 연관하여 우리는 다시금 자연이란 인간에게 무엇이고, 또한 자연이 어떤 목적을 지니고 있으며 그 가능성[16]은 무엇인가를 생각해 본다. 가능성으로 가득한 자연은 예술에서 극대화된다. 예술이 가능성을 원초적으로 함유하고 있듯이, 예술은 세계를 새롭게 볼 수 있는 가능성을 언제나 열어주는 까닭이다.[17] 과학의 입장에서 보면, 자연현상은 인과론적이고, 기계론적으로 전개되는 만큼, 우리는 분석하고 설명하고자 한다. 하지만 그럼에도 인과론적이고 기계론적으로 온전히 해명이 되지 않은 부분이 자연에 많이 남아 있다. 이를 적절히 해명하기 위해 칸트는 '합목적성'을 도입하여, 자연에 대해 목적론적

15 막스 빌(엮음), 앞의 책, 100쪽.

16 가능성과 연관하여 예술을 뜻하는 독일어 Kunst는 원래 '할 수 있다'(können)에서 나온 것이어서 아주 시사하는 바가 크다. 예술은 곧 가능성이기 때문이다. 따라서 예술의 기능은 불가능하게 보이는 것을 가능성의 세계로 옮겨와 표현하는 데 있다.

17 박이문, 『예술과 생태』, 미다스북스, 2010, 66쪽.

으로 접근하고 이를 그의 미학이론에 원용한 바 있다.[18] 필자의 생각엔 매우 설득력 있는 주장으로 보인다. 자연의 영역이 객관적이고 실질적인 합목적성의 성격을 지닌다면, 아름다움의 영역은 주관적이고 형식적인 합목적성의 특성을 지닌다고 하겠다. 자연현상의 압도적인 위력은 인간인식의 영역 밖에 놓이나 우리는 안전한 거리에서 이를 관조하며 숭고라는 정신의 고양된 힘을 느낀다. 즉, 숭고함은 자연의 위력에 의한 것처럼 보이지만, 실제로는 우리의 심성능력과 의지 및 예술적 관조에서 나타나는 특유한 정서인 것이다.[19] 최장칠이 표현하는 자연은 우리를 압도하는 장엄한 모습으로 맞서 있는 것이 아니라 소박한 기운을 담은 생명력으로 다가오며 우리에게 미적 정서를 환기해준다.

최장칠은 자연에서 영감을 찾고 여기에 자신의 미적 감성을 보태어 작업한다. 산업화된 도시적 삶에서 오는 온갖 욕망을 절제하고 어린 시절의 추억과 향수를 찾아 자연 그대로에 가까운 삶의 터전을 접하고자 한다. 흔히 생명공동체로서의 자연 촌락은 저절로 형성되어 마치 신이 만든듯하나 구조적 도시는 인간의지와 계획의 산물이다. 물론 자연촌락이나 도시도 신과 인간이 함께 만든 협동의 산물이겠지만,[20] 어느 한 쪽에 치우치지 않은 균형과 조화가 필요하다. 그 중심엔 자연을 바라보는 태도가 놓여 있다. 여기에 작가가 재해석하고 있는 독특한 자신만의 자연관이 드러난다. 그에게 자연의 모습이란 새, 산, 나무, 물, 들판, 언덕 등으로 나타난다. 때로는 호숫가에 드리워진 나무와 헤엄치는 물새, 떼 지어 질서정연하게 하

18 이에 대한 자세한 언급은 김광명, 『칸트의 삶과 그의 미학』, 학연문화사, 2018 참고 바람.

19 김광명, 『자연, 삶, 그리고 아름다움』, 북코리아, 2016, 31쪽.

20 이어령, 『지의 최전선』, arte, 2016, 45쪽.

늘을 나는 철새가 새로운 산수화의 풍미를 돋보이게 한다. 또한 울창한 숲속의 나무들이나 독특한 분위기와 파도치는 바닷가의 정경은 낭만주의 시대의 작가들이 표현한 바 있는 자연풍광으로 보이기도 하지만, 무엇보다도 자연은 작가의 삶과 예술에 있어 스스로를 되돌아보는 거처로서의 의미를 지닌다.

이러한 의미의 발견과 재구성은 그의 〈Randomicity〉 연작으로 드러난다. 매우 독특한 주제인 'Randomicity'는 'the state of being random'으로 '무작위의, 임의의, 목표가 없는'의 뜻을 지닌 'random'에서 유래한다. 그 사전적 의미는 '성질이나 모양이 한결같지 않거나 고르지 못함, 또는 불균일성'을 가리킨다. 달리 말하면, 물리적으로 보아 물질의 밀도, 농도, 성분의 조성 따위의 성질이 시공간에 따라 달라지는 경우이다. 이는 얼핏 보아 자연의 변화무쌍하고 다양한 모습으로서 혼란이나 무질서의 한 단면으로도 읽힌다. 최장칠은 "내 작품의 주요 핵심은 랜덤으로 칠해진 여러 색들을 굴착기로 광맥을 찾는 광부처럼 찾아다니며 완성을 지향하는 미지의 여행이다. 시간의 흔적들이 하나의 풍경이 된다. 시간의 변화에 따른 색채의 변화와 빛의 발현을 포착하려는 자연주의적인 경향의 인상주의 화법과 대중 예술적 요소를 접목해 다채로운 색감들을 정감있게 표현하는 것이다. '인식과 실천, 명상과 관조는 예술을 형성하는데 중요한 핵심'이라는 동기부여를 늘 다짐하며 작업을 한다."고 말한다. 그의 작업은 자연의 비균질적인 외양을 통해 균질적인 자연의 본질을 들여다보려는 의도를 지닌다. 자세한 관찰을 통해 그 미묘함과 신기함에서 아름다움을 체득한다. 작가가 택한 주제는 작가가 지향하는 삶과 필연적인 관계에 놓인다.

아일랜드 태생의 영국 화가로 인간본성의 적나라한 측면을 표현한 프랜시스 베이컨(Francis Bacon, 1909~1992)은 훗날 "젊었을 때 나는 극단적인 그

림 주제를 원했지만 나이가 들고 나서야 깨달았다. 내가 원했던 모든 주제는 바로 나 자신의 삶 속에 있다."[21]고 솔직하게 고백했다. 삶이 지향하는 가치와 이념 속에 깃든 주제인 것이다. 작가 최장칠의 최근작은 이런 주제가 담고 있는 의미를 잘 보여준다. 〈Randomicity-M〉(2020), 〈Randomicity-개울〉(2021), 〈Randomicity-교류〉(2021), 〈Randomicity-이른 봄〉(2022), 〈Randomicity-호수공원〉(2022), 〈Randomicity-재너머〉(2022) 등은 자연의 깊은 내면을 어떤 질서와 조화, 균일 혹은 균질의 차원에서 접근하도록 우리를 안내한다. 작가가 지닌 자연에 대한 태도와 접근방식은 다음 두 학자들의 생각을 떠올리게 한다. 영국의 저명한 사회비평가이자 예술비평가인 존 러스킨(John Ruskin, 1819~1900)은 특히 꽃에 대해 세심한 관찰과 애착을 보이면서, 자연이 우리의 평가를 받을만한 것이 되기 위해서는 가장 훌륭한 인간의 예술작품 만큼 아름다워야 한다고 생각했다.[22] 존 러스킨의 이런 지적에 앞서 거의 1세기 전에 이미 칸트가 그의 『판단력 비판』(1790)에서 강조한 바 있거니와, 자연은 예술처럼 보일 때 아름답고, 예술은 자연처럼 보일 때 아름답다는 점을 새삼 상기시켜 준다.[23] 자연이나 예술의 형식에서 우리의 관심을 끄는 것은 대부분 그 아름다움에 대한 것이다. 아름다움을 바라보면서 우리가 얻는 즐거움이라는 느낌은 상호주관적이며 반성적이다. 창조적 욕구의 분출로서 예술은 자연의 규칙과 힘들을 시지각을 통해 형상화해낸다. 예술은 우리에게 영향을 미치며, 바로 그 영향력을 통해서 작동한

21 Sebastian Smee, *The Art of Rivalry: Four Friendships, Betrayals, and Breakthrough in Modern Art*, 2016. 서배스천 스미, 『관계의 미술사- 현대 미술의 거장을 탄생시킨 매혹의 순간들』, 김강희·박성혜 옮김, 앵글북스, 2021, 382쪽.

22 데이비드 로텐버그, 『자연의 예술가들』, 정해원 역, 2015, 70쪽.

23 김광명, 앞의 책, 55쪽.

다. 자연계 안의 생명체는 생명의 지속을 가능하게 해주는 규칙들을 담고 있다. 그리고 그 규칙 속에 생명체 특유의 창조성과 아름다움, 그리고 경이로움이 존재한다. 아름다움의 향수(享受)를 위해 자연의 합목적성이 접목된다. 이렇듯 자연의 합목적성이 미적(美的)인 합목적성이 된다. 이는 칸트미학의 독특한 특성이기도 하거니와 지금도 여전히 유효하다고 하겠다.

　오랜 서구지성사에서 우리는 우연과 필연, 형상(形相)과 질료(質料), 감성과 이성, 내용과 형식 등 양자 대립의 이항구조를 목도한다. 양자 사이에 변증법적 화해나 종합을 모색하기도 했지만 무엇보다도 상호관계성에 주목할 필요가 있다. 앞서 살펴보았듯이, 최장칠은 자연현상의 변화를 감성적으로 받아들이며 동시에 자연에 내재하는 본질적인 요소들에 주목해왔다. 마음속에 있는 감성적 에너지를 내적 본질과 연관지어 표현해내고자 했다. 작가에게 있어 자연의 본성은 늘 균질과 비균질이라는 모순된 관계성을 지니고 있다. 그런데 이 양자는 모순이라기보다는 동전의 양면으로 상호공존하고 있다는 말이 옳을 것이다. 작가의 일관된 관심은 '무엇을 그리느냐'에 앞서 마음속에 간직한 것을 '어떻게 세상에 드러내고 표현할 것인가'에 있는 것으로 보인다.[24] 자신의 독특하고 고유한 표현을 통해 본질을 여실히 드러내는 것이다. 작가는 여러 기법을 활용하여 자연스레 넘쳐 나오는 순수한 이미지에 감성적으로 다가선다. 그리하여 두텁게 형성된 색층의 조형적 요소들이 자연의 내면과 관계를 맺는 미적 세계를 보여준다. 그는 자연현상의 단순한 재현이 아니라 깊은 내면에서 표출된 초감성적이며 본질적인 미적 요소들을 끌어내어 표현하고자 한다. 작가는 자연을 경

24　장준석, 「자연-물자체(物自體)에 대한 형상적 표현-최장칠」, 『미술과 비평』, 2022-1, vol. 73, 96-99쪽.

이롭게 여기되, 자연에 대한 외부관찰자의 자세를 넘어 자연의 속내를 음미하고 관조하며 내면에 잠재된 자연의 아름다움을 발견한 것이다.

우리를 지금과 같은 인간으로 생존할 수 있게끔 만들어 준 것은 자연과의 끊임없는 교섭이며 그 힘이다. 나아가 우리가 어떻게 자연과 연결되어 있는지 더 깊이 이해할수록 우리는 자연과 인간의 조화로운 공존에 더욱더 관심을 갖게 된다. 자연계의 질서와 조화를 모색하는 생태학적 접근은 그 어떤 독립체도 그것을 유지하는 거미줄 같은 연결망 없이는 존재할 수 없음을 보여주는 자연에 대한 접근법이다. "우리가 사물을 보는 방식은 우리가 알고 있는 것 또는 우리가 믿고 있는 것에 영향을 받는다."[25] 작가 자신의 내부에 있는 자연을 향한 진리와 아름다움을 발견하고 이를 명확한 형태로 표현하는 것이다. 우리는 자연의 모든 존재가 다양하면서도 스스로 충만하며 연속성을 지니고 사슬처럼 연결되어 있음을 안다.[26] 따라서 자연계 안의 생태학적 연결과 모색이 지닌 미적 특질은 매우 관계적이며 그 정점은 목적론적이다.[27] 작가 최장칠은 자연을 생명의 근원으로 본다. 그의 예술적 감성은 원래의 자연의 질서에 순응하는 생태계의 접근을 위한 안내이기도 하다. 자연의 내면에서 들리는 소리에 귀 기울이는 일은 작가에게, 그리고 우리에게 즐거움을 가져다준다. 그의 작업은 자연의 내면을 들여다보며 미적으로 승화하는 과정이요 모색이며, 일련의 작품은 그 결과물이라 하겠다.

25 John Berger, *Ways of Seeing*, 1972. 『다른 방식으로 보기』, 최민 역, 열화당, 2016(17쇄), 10쪽.

26 Arthur O. Lovejoy, *The Great Chain of Being: A Study of the History of an Idea*, 1936. 아서 O. 러브조이, 『존재의 대연쇄』, 차하순 역, 탐구당, 1984.

27 데이비드 로텐버그, 앞의 책, 355쪽.

최장칠, 〈Randomicity -숲〉
oil on canvas, 194×130cm, 2021

최장칠, 〈Randomicity -포카라〉
oil on canvas, 194×130cm, 2021

최장칠, 〈풀벌레소리〉
oil on canvas, 72.7×91cm, 2022

최장칠, 〈Randomcicity-금주리〉
oil on canvas, 83.8×100.7cm, 2023

최장칠, 〈Randomicity -가을소풍〉
oil on canvas, 97×117cm, 2023

최장칠, 〈Randomicity-어귀〉
oil on canvas, 91×72.7cm, 2020

4. 삶과 자연의 풍경에 내재된 기억: 전이환의 작품세계

예술가에게 예술작품을 이끌어가는 주된 동인(動因)은 무엇인가. 작품이란 기본적으로 내적인 것의 외화(外化)이기에 안과 밖을 연결하는 고리가 무엇인가를 묻게 된다. 디지털 공예와 회화를 전공한 작가 전이환에게 작품제작의 계기나 원인이 되는 '기억'은 매우 중요한 역할을 하는 것으로 보인다. 사전적으로 '기억'은 '이전의 인상이나 경험을 의식 속에 간직하거나 도로 생각해 냄'이며, '사물이나 사상(事象)에 대한 정보를 마음속에 받아들이고 저장하고 이를 찾는 정신 기능'이다. 전이환은 "기억은 과거로부터의 자유다. 과거로부터의 자유가 된 기억은 슬픔, 기쁨, 행복, 사랑, 재미 등 다양한 감정들로부터 해방된 시선으로 자유로운 탐닉을 할 수 있다. 작업 전개의 시초는 나에게 내재된 기억에 관한 자유로운 시선에서 시작된다."고 말한다. 우리가 삶을 살아오면서 겪는 여러 대상에 대한 다양한 경험은 의식과 무의식 속에 저장된다. 작가 전이환에게 캔버스는 내면에 담아둔 기억을 떠올리는 장소이다. 기억은 과거의 경험을 온전히 되살리는 일이다. 기억의 장소는 나무나 숲으로 대변되는 자연과의 만남에서, 또는 일상생활 중에 자주 접할 수 있는 도시풍경이나 골목길 등 주변 가까이에 있다.

작가 전이환이 사용하는 재료는 기본적으로 캔버스에 아크릴인데, 때로는 디지털 프린팅 기법을 활용한다. 여기에다 색실의 예술인 자수(刺繡)를 더하여 기억을 되새기고자 시도한다. 색실의 선이 색면을 이루고 실의 방향에 따라 묘한 빛깔을 발산하면서 짙은 갈색이나 검정색의 어두운 바탕과 대비를 이루며 입체적 효과를 낸다. 전이환은 여러 색실로 무늬를 수놓아 디지털 프린팅에 어울리는 조형작업을 하면서 회화의 외연을 넓힌

다. 디지털 기술을 색상표현에 접목한 디지털 프린팅 기법은 매체의 다양한 활용이라는 측면에서 긍정적으로 보인다. 섬유패션 산업에 기존의 날염방법이 아닌 컴퓨터를 이용해서 프린터로 원단에 직접 프린팅하는 기술을 적용하는 일이 기존의 것과는 다른, 새로운 시도인 것처럼 회화의 영역을 확장한다는 데 의의가 있는 기법과 표현의 접근이라 하겠다. 이렇듯 새로운 기법과 표현의 접근은 회화영역의 확장과 더불어 새로운 의미와 가치를 담게 된다.

최근 몇 년간 작가 전이환의 작품에서 이러한 시도가 기억과 연관하여 어떻게 표현되고 있는가를 몇몇 작품을 중심으로 살펴보고자 한다. 〈어떤 골목길〉(2014)은 골목길 위에서 일어나는 삶의 일상을 새로운 시각 혹은 감각으로 표현한 것이다. 대로변에 비해 골목길은 대체로 어둡거나 소외된 곳으로 아련한 추억이 서린 곳이기도 하다. 요즈음은 기다란 골목의 벽에 그림을 그린 벽화골목이 여기저기에 등장하기도 한다. 골목길은 주택과 큰 길 사이를 매개하는 공간으로서 여러 갈래로 얽혀있는 일상적 삶의 모습을 꾸밈없이 그대로 보여준다. 골목길을 밝히는 가로등은 우리의 기억을 되살려 밝혀준다. 최근 들어 골목길의 재생 혹은 개발이라는 이름으로 새롭게 단장되기도 하지만 옛 모습 그대로의 정취가 사라져가고 있는 터에 전이환의 주제설정은 지나간 일상의 새로운 해석으로 정감을 자아낸다.

〈도시풍경〉(2015)은 도로변에 아파트와 상가가 주상복합으로 들어 선 전형적인 도시건축물의 형태이다. 왜 '도시풍경'인가? 역사적으로 도시화(都市化)는 산업화에 따른 인구의 도시 집중 및 이로 인한 지역적, 사회적 변화 양상을 가져 왔다. 도시는 양적 성장의 중심이자 자유로운 이합(離合)의 광장이기도 하지만 이에 따라 여러 도시문제를 야기하고 있다. 도시와는 달

리 시골의 작은 마을은 사람들이 생존을 위해 자연스럽게 모여 사는 데서 부터 시작된다. 인위적으로 계획을 세우거나 조성하지 않고 자연스레 생겨난 것이다. 흔히 신은 마을을 만들고, 인간은 도시를 만든다고 말한다. 인위적인 도시에서 자연스런 마을다움의 정취를 표현하고자 시도한 〈도시 숲〉(2020)에서 우리는 도시와 숲의 바람직한 연계를 보여주려는 작가의 의도를 읽을 수 있다. 원래 숲속에는 아무도 살지 않는 것이 아니라, 우리가 알 수 없으나 느낄 수 있는, 살아 숨쉬는 정령(精靈)들이 가득하다. 숲은 생화학작용이 저절로 일어나는 텅 빈 공간이 아니라, 생명체가 거처하는 곳이다.[28] 숲과의 공생관계를 이루며 온갖 미생물들이 살아간다. 비유적으로 표현한 도시의 숲도 마찬가지일 것이다.

나무를 소재로 하여 그린 작가의 〈나무가 있는 풍경〉(2015)은 도로변을 따라 나무가 길게 펼쳐진 풍경이다. 또한 〈생명나무〉(2016)에서 작가는 서구의 화가들이 즐겨 그린 나무들과는 다른 느낌을 자아낸다. 〈올리브 나무〉(2020)는 '노아의 방주'에서 홍수가 끝났음을 알리는 상징으로 비둘기가 올리브 가지를 물고 왔기 때문에 비둘기와 함께 평화의 상징으로 삼고 있음을 보여준다. 미술사적으로 보면, 나무에 매료된 화가들의 작품에서 우리는 그들의 영혼이 나무에 아늑하게 서려 있음을 본다. 이를테면 불꽃 모양으로 하늘로 타오르듯 치솟는 고흐(Vincent van Gogh, 1853~1890)의 '사이프러스 나무', 청록의 색점들이 화면 가득한 클림트(Gustav Klimt, 1862~1918)의 '사과나무', 순간순간 변화하는 빛의 색채를 계절에 따라 포착해낸 모네(Claude Monet, 1840~1926)의 '포플러 나무'는 우리에게 자연의 영감을 그대로

28 Henry David Thoreau, *The Maine Woods*. 헨리 데이비드 소로, 『소로의 메인 숲-순수한 자연으로의 여행』, 김혜연 역, 책읽는 귀족, 2017, 491쪽.

전해 준다. 작가 전이환의 구도는 이들 화가들의 나무와 대조를 이루며, 작가에 특유한 나무의 느낌을 자아낸다.

주목할 만한 작품인 〈씨앗〉(2019)과 〈이끼〉(2019)는 미시적 시각으로 살펴본 생명현상을 잘 드러내고 있다. 흙속에서 발아하는 씨앗은 모든 생명을 잉태하는 근원이다. 이끼는 대체로 작고 부드러운 식물로서 습하고 그늘진 곳에 엉켜 집단을 이루어 자란다. 이끼는 높은 자외선을 비롯한 험난한 우주공간에서도 견딜 수 있을 만큼 생명력이 경이로운 것으로 알려져 있다.[29] 이러한 특징에 착안한 〈이끼〉는 생명의 외경(畏敬)을 보여준다. 우리가 경험하는 자연현상의 이면에는 생명 원리가 숨어 있다. 자연은 유기적으로 서로 얽혀 있으며, 스스로 유기화하며 생명을 산출해내는 존재이다.[30] 작가 전이환의 작품이 지향하는 바는 자연에 내재된 기억을 건져올리는 것이다. 우리는 자연을 자연 현상 일반으로 이해한다. 전이환은 "자연이 선사하는 푸른빛과 나무, 식물과 같은 비정형화된 모습, 조화로운 모습 등은 어릴 적부터 자연에서 느꼈던 안락하고 평온한 느낌을 떠오르게 해준다."고 말한다. 삶의 일상에서 마주하는 도시 풍경은 주변의 자연환경과 조화를 이룰 때에야 비로소 살만한 새로운 삶의 터전으로 거듭나게 된다.

기억은 사라진 과거를 환기해주고 재생시켜주는 계기로서 '잃어버린 시간'[31]을 찾는 일이며 과거를 현재에 되살리고 미래에의 조망을 가능하게 한다. 의식과 무의식 속에 내장된 기억은 상상력과 결합하여 새롭게 미적

29 출처: 한국과학기술정보연구원(KISTI)의 과학향기, 『한겨레』, 2005. 11. 21.

30 김광명, 『자연, 삶, 그리고 아름다움』, 북코리아, 2016, 43쪽.

31 정명환, 『프루스트를 읽다-겸하여 나의 추억과 생각을 담아서』, 현대문학, 2021, 15쪽.

으로 재구성된다. 인간은 시간의 흐름을 거역할 수 없거니와 그 흐름의 시작과 끝은 자연이 관장한다. 자연은 우연과 필연, 혼돈과 질서, 부조화와 조화, 규정(規定)과 무규정(無規定), 생성과 소멸을 반복하며 순환한다. 이러한 반복과 순환 속에 자연은 인간 생명에 합목적적으로 관여한다. 그리하여 자연과 인간 그리고 예술은 합목적성[32]에서 서로 만난다. 합목적성은 우리를 화합과 소통으로 안내한다. 작가 전이환은 "자연 안에 인간은 결국 조화로운 개체의 일부로서 존재한다. 우리들 삶의 다양한 형태, 인간의 삶과 죽음 역시 자연의 생성과 소멸 운동과 일맥상통한다."고 말한다. 나무와 숲, 씨앗과 이끼는 자연의 생태가 그린 순환의 역사를 기억하고 있는 근거이며, 우리는 작가 전이환의 작품세계에서 이를 상기(想起)하게 된다. 지난 일을 돌이켜 생각해내고 기억하는 것은 앞날을 내다보기 위함이요, 더 나은 삶을 위한 소망이다.

32　'합목적성'은 칸트(I. Kant, 1724~1804) 미학의 주된 화두로서, 자연은 객관적 합목적성이요, 예술이 지향하는 아름다움은 주관적 합목적성의 대상이다. 어떤 목적의 전제 없이도 '미적 즐거움'이라는 기대와 목적에 합당하게 되는 것이다.

전이환, 〈어떤 골목길〉
디지털프린팅, 자수, 97.0×130.3cm, 2014.

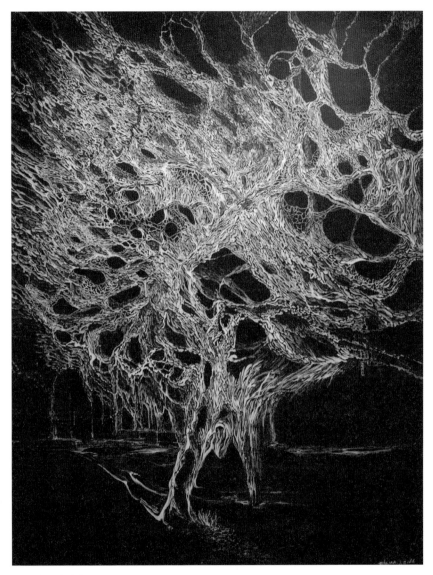

전이환, 〈생명나무〉
캔버스에 아크릴, 자수, 145.5×112.1cm, 2016.

전이환, 〈이끼〉
캔버스에 아크릴, 실, 72.7×60.6cm, 2019.

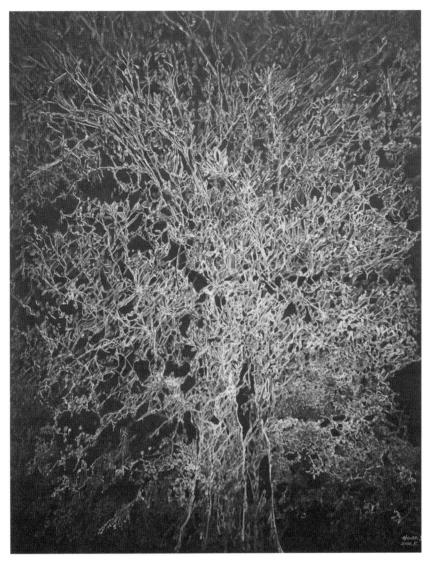

전이환, 〈올리브나무〉
캔버스에 아크릴, 실, 91×116.8cm, 2020.

전이환, 〈도시숲〉
캔버스에 아크릴, 116.8×91.0cm, 2020.

전이환, 〈씨앗〉
캔버스에 아크릴, 35×110cm, 2019.

9장
관계의 교감과 소통

예술과 예술가, 그리고 감상자가 맺는 삼면 관계는 서로의 교감과 소통을 전제로 한다. 실제와 닮은 대상물을 화폭 위에 재구성하여 극사실적인 요소와 설치작업적인 면을 보여준 작가 이목을에게 조형이란 자연과의 관계에 대한 자신의 고유한 접근방법이다. 그가 그린 소재는 대상에 다가가는 자신의 절실함에 대한 상징적 표현이며, 이는 회화의 본질과 재현의 문제, 실제와 이미지와의 관계를 상기시켜준다. 작가 이재옥은 어떤 사물을 만나는 순간, 그 사물이 지닌 사물성, 즉 물성이 주는 느낌을 천착하여, 이를 작품으로 표현한다. 사물이 작품성과의 깊은 연관 속에 의미를 지닌다. 작가 김다영은 꽃과의 교감을 나누고, 어떤 내밀한 관계를 맺으며 교감하고 서로에게 위로와 공감을 느끼도록 안내한다. 그는 꽃의 상징성을 담아 시대의 좌절을 딛고 새로운 용기, 격려, 응원의 메시지를 전달한다. 작가 김인은 틀에 박힌 기존의 구도를 깨고 더불어 살아가는 시대의 아이콘을 캔버스에 그린다. 공간과 구도의 관계는 작가 김인에게 만화와 영화의 캐릭터인 아톰이나 슈퍼맨이 자유로이 유영하는 '우주'에서 펼쳐진다.

1. 관계의 교감과 소통의 미학: 이목을의 삶과 작품세계

일반적으로 예술과 예술가의 삶은 불가분의 관계에 놓인다. 특히 작가 이목을(李木乙, 1962~)이 겪은 지난한 어린 시절과 초중고 시절, 그리고 미술 대학에서의 경험은 작품에 깊이 각인되어 오늘에 이른 것으로 보인다. 좀 더 살펴보면, 초등시절에 전국사생대회를 휩쓸 정도로 일찍이 탁월한 재능을 발휘했으나 중학생 시절 사고로 인해 한 쪽 눈이 실명되고 말았다. 그런 상황임에도 불구하고 그림을 놓을 수가 없었거니와 고등학교 때는 미술부에 들어가 미술선생님의 각별한 관심과 격려를 받으며 그림에 대한 안목을 더욱 키웠다. 그 뒤 미대 학부에 진학했으나 교과과정이나 가르침에 크게 만족을 얻지 못하고 자신의 예술세계에 대한 의문을 던지며 방황하게 되었다. 20대의 나이에 경상북도 청도의 구만산 자락에 몸을 의탁하여 20여년 가까이 자신의 정체성을 찾아 구도와 성찰의 삶을 살았다. 산 생활을 영위하는 가운데 최소한의 생존을 이어가며 자연의 기운을 온몸으로 체득한 것이다. 이런 연유로 그를 만나보면 얼핏 선승(禪僧)의 분위기를 짙게 느낄 수 있다. 최근에 그의 독특한 삶의 이력과 더불어 추구하는 예술세계가 주변에 알려져 신문, 방송, 잡지 등 많은 언론매체에 조명되고 있다. 그간 50회에 가까운 초대기획의 개인전, 국내외 아트 페어 50여 회, 세네갈, 독일, 베이징, 뉴욕을 비롯한 수백회의 단체전에 참여한 바 있다. 그의 극사실적 작품은 초등학교(금성사), 중학교(미진사), 고등학교(교학사)의 미술교과서에 수록되어 배우는 학생들에게 배움의 귀감이 되고 있다.

그의 작품세계를 이해하기 위해 걸어온 삶의 자취를 간략하게나마 더 들여다보기로 하자. 초등학교 졸업 무렵 부친의 사업 실패로 고등학교와 대학 시절에까지 생활고의 여파가 이어져 학업의 현장보다 일터에 머무르

는 시간이 더 많았다. 그림 그리는 것을 유일한 희망으로 삼아, 길거리에서 물건을 팔다가도 이젤을 펴놓고 그림을 그렸다. 산중생활의 거처를 위해 나무로 얼기설기 공간을 마무리하던 날, "나무들이 달려들 듯 다가왔다."고 회상한다. 이런 회상은 나무와 일체가 된 체험임을 보여 준다. 그런 강렬한 체험 후에 곧장 그림을 그리고 싶은 욕구가 치솟아 그릴 만한 나무판을 찾아 마을로 내려갔다. 비에 젖은 몸으로 애처롭게 하소연하는 작가의 모습에 동네사람들은 거의 실성했다고들 수군댔다. 이때부터 손때 묻은 소반이나 도마 위에 고무신, 대추, 감, 도루묵, 꽁치 등을 극사실적으로 표현하기에 이르렀다. 그러면서 소반이나 함지박의 앞면이 아닌 뒷면에 그림 그리기를 고집했다. 물건을 담아 채웠던 것을 뒤집어 비우듯 자신의 내면을 성찰하려는 의도였던 것으로 여겨진다. 그의 작품 속에 등장하는 빈 상자는 아무것도 없는, 단순한 비어있음이 아니라 생명으로 채워진 공간인 셈이었다. 채움과 비움, 유형과 무형이 같은 시공간에 공존하고 있는 것이었다. 그는 "주변을 산책하면서 대추를 따 먹다가 뭔지 모를 느낌이 들었다. 색깔이 파란 거부터 쭈글쭈글한 것까지 다양한 형태의 대추들을 보면서 인간 삶의 생성과 소멸이라는 유사한 모습을 깨달았다."고 말한다. 설익은 연두색의 대추로부터 빨갛게 잘 익은 대추, 그리고 말라서 쭈글쭈글해진 대추를 한 화면에 그려 넣은 그림에서 작가는 생성과 소멸이 순환하는 원리를 형상화했다. 속이 빈 뒷박의 안쪽 면에 한자 '空'이라고 쓴 것은 비움으로 채워진 것이라는, 즉 비움과 채움이라는 역설적인 자기동일성을 암시한다. 한동안 한국이나 중국에 흔한 대추를 그리던 작가는 성경의 창세기에 등장한 아담의 선악과인 사과, 아이작 뉴턴에게 만유인력을 일깨워준 사과, 폴 세잔의 정물화에 등장하는 사과, 애플 컴퓨터의 로고인 사과를 보면서 보다 보편적인 이목을의 사과로 소재를 바꾸어 더 큰 세계

와의 소통을 꾀하고자 했다. 이와 연관하여 〈호 808-3〉(2008)에서 삼분된 화면의 상단에 극사실적으로 표현된 사과들 가운데 두어 개가 중력의 힘으로 아래 화면에 굴러 떨어진 모습은 채움에서 비움으로의 여백을 느끼게 한다.

　작가 이목을은 〈고요(靜)-꽁치〉(2002), 〈고요(靜)-맛〉(2003)에서, 이른바 캔버스 대신에 소반이나 도마 등 생활의 연륜이 짙게 밴 나무기물 위에 그림을 그려 사실감을 더했다. 눈에 보이는 사물을 극사실화하면서 그 너머의 것을 추구하게 되었다. 이는 마치 '만물이 극(極)에 이르면, 다시 처음으로 돌아온다.'는 '물극즉반(物極則反)'의 이치와도 같다. 유형 너머의 무형을 담으려는 의도로 극한의 형상을 그리고자 시도한 것이다. 무형은 존재의 근원인 까닭이다. 욕망으로 가득 채워진 유형의 것은 무욕무심(無慾無心)의 경지인 무형으로 전환되어야 한다고 본 것이다. 당시 그의 작업실 앞마당 귀퉁이에 큰 솟대가 하나 세워져 있었다. 나무 막대 끝에 새가 앉아 있는 조형물이다. 작가 이목을은 자신을 '나무에 앉아 있는 새' 혹은 '나무새'로 비유하며, '목을(木乙)'이라 이름했다. 여기서 '木'자는 나무의 뿌리와 가지가 함께 표현된 상형으로서, 땅에 뿌리를 박고 가지를 뻗어 나가는 나무를 본뜬 글자이며, '乙'자는 새를 가리킨다. 그는 어느 날 소나기가 쏟아지던 창밖의 나뭇가지 위에 앉아 있던 새를 보며, 자신의 붓을 나무 화폭 위로 자연스레 이끌었다. 작가는 '나무와 새'라는 자연과 자신이 맺고 있는 인연을 담아 작품에 펼쳐냈다. 그리하여 이목을은 스스로 나뭇가지 위에 앉은 한 마리 새로 감정이 이입된다. 나뭇가지 위의 새, 곧 솟대는 민속신앙에서 풍요를 기원하며 마을을 지켜주는 수호신의 상징이다. 솟대 끝의 새는 천상의 신들과 지상의 마을 주민을 연결해주며 삶과 죽음의 경계를 자유로이 넘나드는 메신저다.

작가는 자신에게 남은 시력이 허락하는 한, 실물과 닮은 대상물을 새롭게 창조하듯 화폭 위에 재구성하여 극사실적인 요소와 설치작업적인 면을 보여주었다. 이목을에게 조형이란 자연에 대한 자신의 고유한 접근이요, 인식방법이다. 그는 나무라는 자연을 매개로 하여 자신만의 독창적인 회화세계를 창조한다. 작가에게 작업의 반은 나무를 목공처럼 다루는 일이 차지한다. 그림을 그리기 위해서 나무와 관계를 맺으며 오랜 대화를 나눈다. 완전한 관계를 맺기 위해서는 기다리며 인내하고, 나무를 잘 다듬으면서 내면의 소리가 그리라고 할 때에야 붓을 들어 비로소 그린다. 작가 이목을은 자연과 인간, 인간과 인간, 시간과 공간, 음과 양의 사이가 맺고 있는 양자 사이의 관계에 주목한다. 작가의 흐릿한 시야에 보이는 〈공(空)〉의 화면에는 서로의 '사이(間)'적인 관계가 여백을 두고 존재한다. 〈사이(間)-15001〉(2015), 〈사이(間)-15023〉(2015), 〈사이(間)-15025〉(2015), 〈사이(間)-16016〉(2016)에서 '사이'는 무엇과 무엇의 '사이'인가? 모든 존재들은 '사이'를 관계항(關係項)으로 하여 서로 연관되고 융합되어 하나의 생명체를 이룬다. 나무도마와 소반이 화판이 되고, 그가 재현한 조형물은 모두 자연이라는 질서 안에 관계를 맺고 자리한다. 작품을 운용하는 기교와 오랜 시간 축적된 숙련이 작가의 정신적 사유를 거쳐 자연과 밀접한 관련을 맺게 된 것이다. 이 시기의 작품은 '고요-정(靜)'과 '공(空)'으로 압축된다. 각각의 나무는 재료마다 그 자체의 이야기를 전하고 있으며, 살아 숨 쉬는 예술소재는 오랜 성장과 시련의 과정을 겪은 것이다. 이는 자연과의 접촉에 의한 생생한 경험을 전해준다. 나무는 작품에 깊이와 입체감을 부여하며, 삶이 쌓아온 연륜을 표현한다. 바탕으로서의 나무와 소재 위에 빚어진 형상은 '바탕과 형상의 효과(Ground-Figure-Effect)'로서 적절한 긴장감을 더하며 조화의 묘미를 가져 온다.

두말할 나위 없이 그림 그리는 작업에 있어 생명과도 같은 것이 시력이다. 한쪽 눈의 실명으로 인해 다른 쪽 눈으로 그림을 10분 이상 집중하여 그리지 못하게 된 그는 병원에서조차 그림 자체를 접고 쉬라는 말을 듣기에 이른다. 이러한 장애를 안고 있음에도 그는 굳이 고도의 집중을 요하는 극사실주의의 그림을 그리며 나무 자체를 하나의 인격체로 보며 끊임없이 대화를 나누었다. 그 결과 한쪽 눈이 실명된 이후 남은 눈조차 시력을 많이 상실하게 되어 점차 사물이 안개처럼 뿌옇게 보이게 되었다. 이러한 현상은 불가피하게 작가로 하여금 방향전환을 하도록 만들었다. 전환기의 고민을 안고 2005년에 이목을은 무작정 미국 뉴욕의 맨해튼으로 훌쩍 떠났다. 2년여를 머무르는 동안 세계미술의 중심지에서 때론 방황하고 때론 사색하며 다양한 예술과 삶의 여러 모습들을 체험하고 한국으로 돌아왔다. 그 뒤 그는 새로운 작업을 모색하면서 이 시대의 화두를 소통의 매체에서 찾게 된다. "대형마트에서 우연히 아동도서 세일 현장을 접하고, 어린이를 위한 색칠놀이나 한글공부 교재를 보게 되면서 이것들이 자신에게 예술적 동기부여가 되었다. 언제나 열정과 욕망을 가지고 있으면 우연처럼 필연이 온다."고 힘주어 말한다. 두어 세살 아이의 색칠공부 책을 초심의 교본으로 삼아 좌절감을 털고 심기일전하며 어린이 마음 같은 소박하고 단순한 경지에 이르며 거침없는 소통을 꿈꾸게 된 것이다.

그에게 닥친 시련은 절망을 넘어 이처럼 심기일전의 새로운 전환점이 되었다. 새로운 변화의 욕구를 마음에 품고서 다니던 어느 날, 그는 휴대폰을 만지작거리다 순간적인 착상에서 창작의 모티브를 얻게 된다. 그것은 바로 그림으로 기호화된 상징물인 '아이콘'의 발견이다. 그는 아픔이나 고통을 이겨내고자 갖가지 웃는 표정을 단순화하여 실험적으로 캔버스에 담게 되었다. 그는 "사람의 얼굴 표정이 다 다른 것처럼 웃는 모습 또한 다

르게 나올 수밖에 없다. 내 스마일들은 모두 나와 만났던 사람들의 웃는 얼굴모습이다. 혹은 미래에 만나게 될 사람의 상상얼굴일 수도 있다. 일단 바탕을 먼저 칠하고, 바탕색에 맞춰 웃는 얼굴이 떠오른다. 아주 단순하고도 쉬운 그림이지만 함부로 그릴 수도 없는 게 스마일이다."라고 말한다. 좀 더 많은 사람과 웃음으로 소통하기 위해 시도한 작품으로 63개(가로 7개×세로 9개)의 다양한 모습의 색과 형태의 스마일을 한데 엮어 모아 놓은 〈smile-12214-276〉(2012)은 대표적인 표상이라 하겠다. 전시공간도 갤러리가 아닌 카페형 갤러리에서 〈스마일 연작〉(2014.6.17.- 6.30. 카페 꼰띠고)을 선보이게 되었다. 두 눈을 그린 선과 살짝 올라간 입 하나만 적절하게 조합하여 그리면 저절로 웃는 얼굴이 완성된 것이다. 이목을의 작품에 전환점을 가져온 스마일 작품의 이해를 위해 웃음이 갖는 의미를 좀 더 학문적으로 천착해보기로 한다.

인간만이 창조물 가운데 유일하게 '웃을 줄 아는 동물'이다. 웃음은 인간을 떠나서는 존재할 수 없다. "인간의 웃음은 삶을 실천적으로 이해한 세상의 가장 아름다운 작업 가운데 하나이다."[1] 웃음에는 사회적인 의미 작용이 깃들어 있기에, 점점 울려 퍼지면서 지속되는 성향이 있으며 사회생활의 여러 요구나 요청에 부합하여 반응한다. 웃음을 불러일으키는 모든 것, 즉 소재와 형식, 원인과 계기를 제공하는 것은 바로 자기 자신이며 일종의 사회적인 몸짓(Gesturing)이다. 웃음은 때로는 경각심을 불러일으킴으로써 엉뚱한 행동들을 제어하고, 자칫 고립되고 둔화될 우려가 있는 주변의 대수롭지 않은 활동들을 부단히 깨어 있게 하여 서로의 관계를 적절하

1 Manfred Geier, *Worüber kluge Menschen lachen: Kleine Philosophie des Humors*, 2006. 만프레트 가이어, 『웃음의 철학』, 이재성 역, 글항아리, 2018, 12쪽.

게 유지하도록 한다. 웃음은 사회구성체의 표면에 드러나는 모든 경직성을 부드럽게 완화시켜 준다.[2]

우리는 일상에서 충분한 만족과 기쁨을 느끼며 '웃음'이라는 형상과 만나게 된다. 특히 일상에서 위트와 유머는 웃음을 자극하는 한 쌍이 되며, 사교적인 우정과 정신적인 자유가 존재하는 문화에서만 사물들을 치우침 없이 전체적으로 균형있게 인식할 수 있다. 언어의 한계를 뛰어넘어 비언어적 소통과 행동으로서의 웃음은 수많은 의미를 전달한다. 불안정한 상황에서나 초조한 상황에서, 또는 난처한 상황에서도 우리는 그저 웃음으로써 그 독특한 뉘앙스를 전달하며 상황을 적절하게 조율하며 적응한다. 웃음이라고 해서 언제나 단순히 즐거운 표정에 머무르지는 않는다. 웃음은 더 나은 결과를 만들어내는 사회적인 행동으로 작용한다.[3] 웃음에는 하나의 유형이 아니라 상황에 따라 많은 유형이 존재하며, 그에 따른 영향도 매우 다양하게 전개된다. 웃음의 다양한 패턴이 독특한 생활문화와 정서문화를 형성한다.

이동이 빈번한 다문화 사회에서의 생활이 일상이 되고 있는 오늘날, 아마도 서로 다른 여러 문화권에서 웃음보다 더 널리 퍼진 상징은 없을 것이다. 이때 웃음은 완벽한 아이콘의 역할을 수행한다. 그것은 긍정적이고 단순하며, 분명하게 말해 이념과는 전혀 무관하다. 여러 색상의 원형에 위로 굽은 반달모양의 선 두 개와 아래로 굽은 곡선 하나로 상징할 수 있다는 것은 실로 놀랄만한 일이 아닐 수 없다. 심리학자들은 형상, 강도, 타이

2 Henri Bergson, *Le Rire, Essai sur la signification du comique*, P.U.F., 1956. 앙리 베르그송, 『웃음-희극성의 의미에 관하여』, 정연복 역, 문학과 지성사, 2021, 28쪽.

3 Marianne LaFrance, *Lip Service*, 2011. 마리안 라프랑스, 『웃음의 심리학-표정 속에 감춰진 관계의 비밀』, 윤영삼 역, 중앙북스, 2012, 4쪽.

밍 등 세 가지 측면을 기준으로 웃음을 다양하게 구분한다. 웃음의 형상은 입꼬리의 당김과 올림, 눈의 모양새, 뺨의 변화와 같은 외적인 모양을 의미하고, 강도는 웃음의 크기를 뜻한다. 타이밍은 웃음이 얼마나 오래 지속하느냐, 얼마나 빠르게 얼굴에 나타났다 사라지느냐 하는 것을 의미한다.[4] 이 세 측면의 적절한 조합을 잘 살펴보면 웃음의 정체를 이해할 수 있을 것이다.

웃음과 행복은 흔히 서로 연관되어 있다고 사람들은 말한다. 부모와 아이가 웃음을 교환하는 것은 아이의 원만한 삶을 구축하는 주요한 토대가 된다. 아기가 가장 먼저 인지하는 얼굴표정은 웃음이다. 의식영역 아래 웃음에서 나오는 긍정적인 효과는 일순간 반짝하고 사라지는 것이 아니라 지속적인 힘을 지니며, 주위 사람들에게 옮겨갈 전염성이 높다. 웃고 있는 사람은 낯설지 않으며, 이미 전에 본 적이 있는 것처럼 낯익게 다가온다. 얼굴의 형상보다는 웃는 표정이 진정으로 개인이 어떠한 삶을 살고 있는가의 행로를 보여준다. 웃는 사람은 사람들을 친밀하게 끌어들인다. 웃음이 지닌 긍정적인 성향은 사회적 유대를 더욱 강화하고 이는 곧 평생 지속된다. 앞서 웃음과 행복이 연관되듯이, 실제로 긍정적인 태도와 오래 사는 것이 연관되어 있다. 웃음이 사라지거나 표정이 굳어지는 순간, 자신과 사회의 연결은 무너져버린다. 기쁨은 웃음의 원천이지만 때로는 웃음이 기

4 Marianne LaFrance, 앞의 책, 32-33쪽. 이 책의 47쪽에는 네덜란드와 미국의 과학자로 구성된 연구팀이 현재 개발 중인 표정인식프로그램을 소개하고 있다. 일례로 레오나르도 다빈치의 〈모나리자〉의 표정을 분석하여 83% 즐거움, 9%는 혐오, 6%는 두려움, 2%는 분노로 구성되어 있다는 것이다. 이 시스템은 눈썹, 눈꺼풀, 볼, 입꼬리가 원래 있던 자리에서 얼마나 벗어나 있는지 측정한 다음, 그 이탈정도를 각각의 감정과 연관된 알고리즘에 대입하여 감정을 찾아낸 것이다. 물론 정성적 내용과 정량적 분석이 어느 정도 일치할 것인가는 문제로 남는다.

뿜의 원천이 되어 서로 간에 피드백을 한다.

평론가 권대섭이 지적하듯[5], 이목을의 스마일은 고통과 시련을 넘어선 평온한 모습으로 다가온다. 어지러운 일상 속에서 참선 수행하는 구도자적 자세의 득의와 성찰이 빚어낸 결실인 것이다. 이목을은 작가로서의 고유성을 세상과의 소통에서 찾는다. 작가는 삶 속에서 소재를 구하며, 세상과 소통하기 위해 그린다. 스마일한 그림들은 각기 모양과 색감이 다르지만 그런 의도를 가진 작가를 쏙 닮았다. 작가의 소탈하며 정감 있는 성격은 시력상실이란 시련의 온갖 우여곡절 속에서도 긍정적인 삶을 이어가는 세상 사람들과 닮아 있다. 작가는 그런 과정을 "고통은 하늘이 준 보약"이라며 작업을 이어간다. 여러 어려운 상황에 처해서도 웃음을 짓는 긍정적 태도는 수많은 역사의 질곡을 이겨낸 한국인의 고유한 미의식인 '무기교의 기교'와 '단순 소박미'에 맞닿아 있다. 요즈음 많은 이들이 활기를 잃고 지친 일상에서 웃음은 우리의 심리적, 정서적, 신체적, 사회적 역기능을 순기능으로 바꾸어 준다. 또한 웃음은 심인성 질환에 탁월한 효과가 있는 묘약으로서 우리 몸 안의 통증을 완화시키고 해소시켜주는 진통제의 기능을 한다. 웃음은 세상을 즐겁게 하는 진정한 예술이며 미적 범주 안의 중요한 자리에 위치한다. 이목을의 〈smile-12214~276〉(2012)를 비롯한 〈smile-13450〉(2013)의 연작에서 이러한 위상을 함께 체험해보길 권한다.

작가 이목을은 "진정한 화가는 어떤 장르나 틀에 얽매이지 않고 오롯이 혼자 만족할 수 있는 그림을 그릴 수 있어야 한다. 누구에게 안 보여줘도 되는 온전한 나만의 그림"이라고 거듭 말한다. 평론가 고충환은 이목을의

5 권대섭, 「고통마저 웃음으로… '스마일 展' 이목을 작가를 만나다」, 서울문화투데이, 2011. 11. 06.

작품에서 '절실함'을 본다.[6] '절실함'은 '진지함'이나 '성실함'에서 나온 것이요, 그것은 강렬한 느낌이나 생각에서 그리고 매우 긴요하고도 긴급한 상태의 인식인 것이다. 그리하여 적절하고 실제에 꼭 들어맞게 된다. 그것은 삶을 의미 있게 해주는 원동력이며 회화의 진정한 존재근거이다. 그가 그린 소재는 절실한 것에 대한 상징적 표현이다. 이는 회화의 본질과 재현의 문제, 실제와 이미지와의 관계를 상기시켜주는 계기로서 작용한다. 앞서 살펴보았듯이, 그는 기존의 캔버스에서 벗어나 일상의 생활사가 깃든 기물들을 이용하여 그렸다. 작가의 그림에 재현된 이미지는 그림 외부의 실물과 관계를 맺고 우리의 상상력을 확장시켜준다. 실물과 재현된 이미지, 실제로 존재하는 것과 허상 간의 간격을 메우기 위해 작가는 실물을 오브제로서 끌어들인다. 목판이 지닌 고유한 성질을 조형요소의 일부로 받아들인 것이다. 극사실적 묘사를 통해 작가는 실재와 이미지, 실물과 허상과의 관계를 진지하게 사유하도록 안내한다.

작가 이목을은 그림을 그리는 이유에 대해 나름대로 세 가지로 정리하여 전해준다. 즐거움, 운명으로 주어진 사명, 그리고 교감을 통한 나눔과 소통이 그것이다. 이는 과거와 현재의 작품제작과정에도 고스란히 스며들어 있는 것으로 보이며, 이런 작가의지는 앞으로도 이어질 것이다. 앞서 살펴 본 '절실함'에 근거하여 앞으로 어떤 작품이 전개될 것인가에 대해 작가와 대화를 나누는 가운데 자신의 고민을 허심탄회하게 토로한 바가 있다. 지금 전개되는 삶의 역동적인 현상에 대해 몇몇 개념을 구상한 것으로

6 고충환, 「이목을의 회화-형(形)은 형(形)이 아니고, 공(空)은 공(空)이 아니다」, Beacon Gallery 개인전(2010. 4. 7-5. 7) "1998-2010 Works Lee Mokul" 도록. 부정의 변증을 통해 새로운 긍정의 가치를 찾는 일이 중요하다.

보인다. 이에 대한 것으로 작가 이목을은 중구난방(衆口難防)과 다중성(多重性)의 인간상을 피력했다. 사전적으로 '중구난방'이란 '뭇사람이 쏟아내는 말을 막기가 어렵다는 뜻으로, 여럿이 마구 지껄임'을 이르는 말이다. 이런 상황에서 우리는 '천 가지 모습과 만 가지 형상이라는 뜻으로, 세상 사물이 한결같지 아니하고 각각 모양이 다름을 이르는 말'인 '천태만상(千態萬象)'을 떠올리게 된다. 나아가 '여럿이 마구 뒤섞여 엉망이 된 모양 또는 그 상태'인 '뒤죽박죽'의 의미와도 어느 정도 연결되어 보인다. 또한 '다중성(多重性)'은 '여러 겹'으로 이를테면, '다중인격(多重人格)'은 '두 개 이상의 서로 다른 인격을 나타내는 의식 장애 상태'이다. '한 단어가 두 개 이상의 의미를 가지는 현상이나 특성'인 '다의성(多義性)'도 우리는 생각해 볼 수 있다. 이 모두가 아우러진 삶의 복합성을 어떻게 단순화하여 한 차원 높은 미적 차원으로 끌어올릴 수 있는가는 작가의 예술적 역량에 달려 있다고 하겠다.

극사실적 그림에서 스마일 그림으로의 이행과정을 두고, 작가는 "사람들이 내가 변했다고 하지만 변한 게 아니다. 시력상실로 그림을 그만 둘 수도 있었지만, 스마일을 통해 그림을 놓지 않고 계속 그릴 수 있게 된 것이다."라고 응답한다. 여기에 머무르지 않고 그는 이제 다른 그림으로의 변화를 모색하는 중이다. 이러한 모색이 후지시로 세이지 북촌 스페이스 (관장: 강혜숙)에서의 전시(2023.4.25.-5.28)를 통해 〈점정(點睛)-23001〉(2023), 〈점정(點睛)-23002)〉(2023), 〈점정(點睛)-23003)〉(2023)으로 잘 드러나 있다. '점정(點睛)'은 '사람이나 짐승 따위를 그릴 때 맨 나중에 눈동자를 그려 넣음'으로써 생기를 불어 넣는 일이며, '무슨 일을 하는 데에 가장 중요한 부분을 완성함'을 비유적으로 이르는 말이다. 작가 이목을은 "눈에 보이는 것은 완전히 다를지 몰라도 내재된 의미는 내게 똑같다. 극사실적이든 스마일이든 앞으로 펼쳐질 그림들 모두 나의 예술세계 안에서는 동일한 의미를 지

닌다."고 말한다. 우리는 그에게서 정체성의 미묘한 변주와 변형을 기대한다. 작가는 미력하나마 눈이 보일 때 많이 봐 두고 싶어 6개월 정도 우리나라 산천을 두루 돌아다니며 기억에 새겼다고 말한다. 그리하여 자연과 하나 된 풍광이 마음에 남게 되고, 진정한 화가로 거듭날 수 있다는 확신을 갖게 된 것이다. 이러한 결과물이 곧 〈점정(點睛)〉연작이다.

작가는 "그림을 잘 그린다는 말보다는 그림이 좋다."는 이야기를 듣고 싶어 한다. 아주 소박하고 진솔한 표현에 작가의 마음을 잘 담아낸 말이다. 외견상의 테크닉이 아니라 마음과의 교감과 소통을 강조한 것이다. 교감과 소통이 될 때에 우리는 '아, 작품이 좋다.'라는 느낌을 갖게 된다. 예술이란 근본적으로 기술적 의미가 아니라 가치적 의미를 지니고 있는 까닭이다. 현대의 많은 작가들이 기술적인 기교나 기발한 해프닝, 이벤트에 치중할 때에, 작가 이목을은 '절실함'을 갖고서 미적 가치의 바람직한 지향성을 제시한다. 이와 더불어 우리는 그의 작품세계와 교감하며 소통할 수 있거니와 '아, 작품이 좋다'라고 말하게 된다.

이목을, 〈smile 12214-276〉
acrylic on canvas, 169.4×300.6cm, 2012

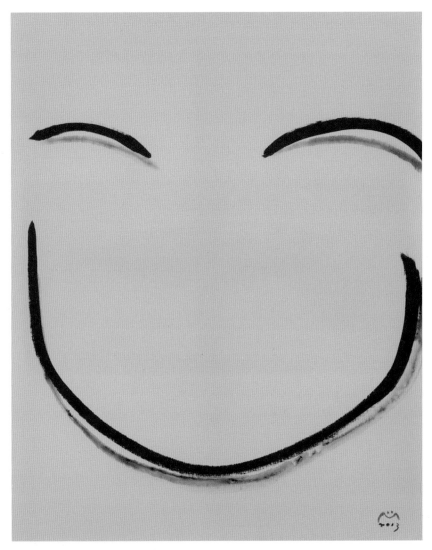

이목을, 〈smile 13001〉
acrylic on canvas, 72.7×91cm, 2013

이목을, 〈고요(靜) 꽁치〉
acrylic on canvas, 46×22cm, 2002

이목을, 〈호 808-3〉
acrylic on wood, 91×120cm, 2008

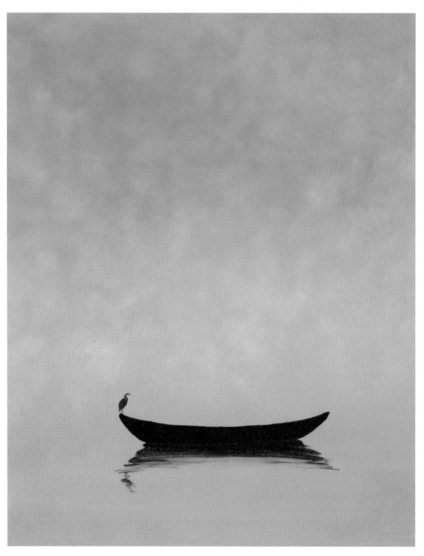

이목을, 〈사이(間) 15023〉
acrylic on canvas, 72.7×91cm, 2015

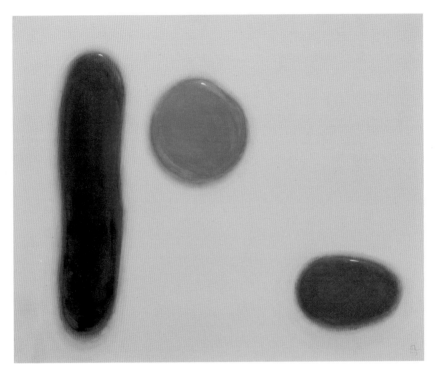

이목을, 〈점정 23001〉
acrylic on canvas, 162×130.3cm, 2023

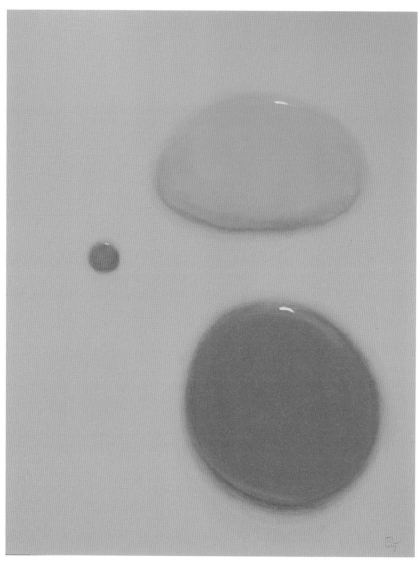

이목을, 〈점정 23002〉
acrylic on canvas, 162×130.3cm, 2023

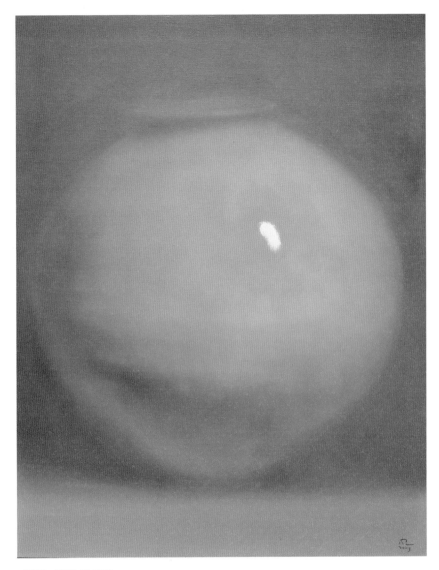

이목을, 〈점정 23003〉
acrylic on canvas, 91×116.8cm, 2023

이목을, 〈화담-바다멍〉
acrylic on canvas , 33.4×21.2cm, 2021

2. 흘러내림의 물성(物性)과 관계의 미학: 이재옥의 작품세계

예술 뿐 아니라 인간의 삶이 애매성과 불확실성의 세계에 있음이 지금 여기, 이곳의 현실이다. "자명한 사실은 예술에 관한 어떤 것도 더 이상 자명하지 않다는 것이다. 예술의 내면성도, 예술과 세계의 관계도, 심지어 예술이 존재할 권리도."[7]라고 이미 50여 년 전에 언급한 아도르노(Theodor W. Adorno, 1903~1969)의 생각은 지금도 여전히 유효한 것으로 보인다. 예술이란 가능성의 세계를 아는 것이며 그리하여 삶의 지평을 넓히는 것이다[8]. 그리고 예술작품이란 삶의 가능성이 드러나는 곳[9]이며 여러 관계와 망(網)으로 연결되어 있다. 오늘에 이르기까지 인류가 이룬 문명과 문화의 역사는 여러 가지 키워드로 정리해 볼 수 있겠으나 필자의 생각엔 한마디로 여러 관계 속에서 '인간의 자기인식과 자기이해'에 진정으로 다가가는 과정에 다름 아니다. 이런 과정을 염두에 두면서 비채아트뮤지움(2022.10.6.-10.27)에서 '범벅(Beombuck)'이라는 주제로 열린 서양화가 이재옥의 특별초대전의 미학적 의미를 살펴보려고 한다.

7 이는 테오도르 아도르노(Theodor W. Adorno)가 그의 『미학이론 *Ästhetische Theorie*』(Frankfurt am Main: Suhrkamp, 1970)에서 지적한 말이다. Arthur C. Danto, *The Abuse of Beauty. Aesthetics and the Concept of Art*, Carus Publishing Company. 아서 단토, 『미를 욕보이다. 미의 역사와 현대예술의 의미』, 바다출판사, 2017, 61쪽.

8 예술을 뜻하는 art(영어)-ars(라틴어)- technē(그리스어)의 출처는 knowledge이며, 예술의 독일어 Kunst는 동사 können에서 온 말이며, 영어의 can이고 possible이다. 어떻든 예술은 가능성의 열린 개념으로서 니콜라 부리오의 지적처럼, "기호, 형태, 행위 혹은 오브제로 세계와의 관계를 생산하는 일관성 있는 활동"(Nicolas Bourriaud, *Esthetique relationnelle*, 1998. 니콜라 부리요, 『관계의 미학』, 현지연 역, 미진사, 2011, 190쪽)의 소산으로도 규정해 볼 수 있을 것이다.

9 니콜라 부리요, 앞의 책, 79쪽.

작가가 중심축으로 삼아 전개하는 작품의 주제는 작가 자신의 삶과 불가분의 관계이다. 주제는 밀도있게 전개된 물성의 정서적 의미를 강화시키며, 거기에 합당한 미적 가치와 중심적 위치를 부여한다. 이재옥은 어떤 사물을 만나는 순간, 그 사물이 주는 느낌을 깊이 탐구하게 되었으며, 이를 작품으로 표현하고자 했다고 말한다. 사물이 지닌 사물성, 즉 물성은 작품성과 깊은 연관 속에 있다. 특히 먹고 버린 '귤껍질'의 형상에 대한 세밀한 관찰을 토대로 하여 그린 〈Tangerine Dream〉(2013-2015) 연작은 물성을 작품성에 끌어들인 좋은 출발이요, 시도라 하겠다. 그 이후 '블루'라는 원색이 주는 질감에 영감을 받아 〈Blue〉(2017) 연작을 하는 가운데 색이 주는 물성에 깊숙이 빠져들었다. 질료의 표현에서 보이는 격정과 유연함의 물성이 푸른색으로 환원되어 전체 화면에 흐르고 있다. 다른 원색들이 흘러내리며 마구 섞이는 모습이 마치 '범벅'이 되는 것과도 같기에 아마도 이와 같은 주제를 정한 것으로 보인다. 범벅이란 '곡식 가루를 된풀처럼 쑨 음식'으로서 늙은 호박이나 콩, 팥 따위를 푹 삶은 다음 거기에 곡식의 가루를 넣어 쑨다. 또한 '여러 가지 사물이 뒤섞이어 갈피를 잡을 수 없는 상태 또는 질척질척한 것이 몸에 잔뜩 묻은 상태'를 비유적으로 이르는 말이다. 앞서 언급한 바와 같이, 이런 비유는 아도르노가 지적하듯, 자명하지 않은 삶과 예술현상의 어지러운 모습에 대한 작가적 접근의 고백이라 하겠다.

　　이재옥의 물성은 고체로 굳어진 사물과 액체 상태의 물감이 대비를 이루며 약간의 시차를 두고 어울리는 형국이다. 이는 서로 '관계'를 맺으며 일종의 리얼한 모습을 연출한다. 이재옥은 "실재보다 더 그럴듯하게 포장해서 실재처럼 보이지만, 아주 기계적이고 차가운 극사실주의 느낌은 아니다. 그야말로 내가 보고 느끼는 감정 그대로 보이되, 약간 날 것으로 느

꺼지는 리얼리즘이다. 이는 소프트 리얼리즘이다."라고 말한다. 큰 틀에서 현실이나 사물을 있는 그대로 묘사하고 표현한다는 점에서 강한 리얼리즘 (hard realism)으로 보이나, 상상력의 개입 및 개방성과 자유가 어느 정도 허용된 소프트 리얼리즘(soft realism)인 것이다. 의미하는 내용은 다르지만, 하드웨어나 소프트 웨어의 비유와 닮아 있다.

이재옥은 흘러내린 물성의 컨셉을 〈Out of the Box〉(2020), 〈Colors〉 (2021) 연작, 〈Apple No. 5〉(2021) 연작, 〈Heart〉(2022) 연작, 〈Star〉(2022) 연작, 〈Rainbow〉(2022) 연작으로 우리의 심성을 담아 잘 표현하고 있다. 묽거나 진한 점성의 정도에 따라 바닥에 흘러내리는 시간과 모양을 있는 그대로 관찰하여 강함과 약함, 단단함과 부드러움이 잘 어우러진 모습이다. 원색의 색상은 뚜렷한 대비를 이루면서도 역동적 조화를 이룬다. 흘러내리는 물감에서 작가는 대비와 조화를 말하려는 것으로 보인다. 범벅 모양의 물감 덩어리가 내면화되어 있으며, 표현의 모호성과 애매성은 의미와 무의미, 보이는 것과 보이지 않는 것의 경계를 이룬다. 흘러내림에 대한 미학적 의미를 좀 더 살펴보기로 한다.

플라톤 철학의 해석자이며 신플라톤주의자인 플로티노스(Plotinos, 205~270)의 '유출설'은 일자(一者)와 다자(多者)의 관계를 잘 설명해준다. 플로티노스는 세상의 모든 만물이 일자(一者), 곧 신의 존재로부터 흘러넘침으로써 생성되었다고 주장한다. 차고 넘치는 일자의 능력이 유출되어서 만들어진 것이 다자(多者)로서의 이 세상 만물인 것이다. 이것들은 일자로부터 지성, 영혼, 육체, 물질의 순서로 흘러내리게 되고 일자에게서부터 차츰 멀어진다. 흘러넘침 혹은 흘러내림의 이미지는 자연현상으로서 화산의 폭발로 흘러내린 용암, 생물체 내에서 생겨나는 수액이나 체액 등의 액체, 물의 흘러내림, 햇빛의 쏟아짐 등이다. 인간 삶의 과정에 나타난 흘러내림

의 현상으로서 눈물, 슬픔, 상처, 치유 등을 들 수 있다. 이를테면, 음악에서도 실연(失戀)으로 인해 힘없이 비틀거리는 젊은이의 심정을 흘러내리는 눈물이 차갑게 얼어붙은 처연한 모습으로 표현한 슈베르트(Franz Schubert, 1797~1828)의 연가곡인 〈겨울나그네 (Die Winterreise)〉(1827)는 흘러내림의 심상을 절실하게 드러낸 대표적인 예일 것이다.

자연현상, 즉 만물현상은 인간의 심성모습과 유비적(類比的)인 관계에 놓인다. '유비'란 두 개의 사물이나 특성이 서로 비슷하다는 것이다. 작가 이재옥은 "흘러내리는 물감은 부드럽고, 컵이나 캔, 보드카 병, 종이상자들은 단단한 물체다. 나는 부드러운 것과 단단한 것 사이의 관계를 표현하고 싶다."고 말한다. 표면관계는 외재적이고, 내면관계는 내재적이다. 양자가 관계를 맺음으로써 의미가 형성된다. 둘 이상의 사물이나 형상은 대립이나 갈등이 아니라 이중적이며 상생과 상보의 관련을 맺고 있다. 흘러내림이 갖는 이미지의 본질은 부드럽다. 어떤 관점에서는 이를 '넘치는 에너지'나 '역동성'으로 볼 수도 있을 것이다. 이재옥은 가능한 한 단순하고 최소한의 요소를 통해 최대 효과를 이루려는 목적을 갖고 작업을 한다. 이재옥은 "그림이란 외형을 벗겨보면 언제나 인간의 모습이 관계하고 있음"을 알 수 있다고 말한다. 인간모습의 다양성은 흘러내림의 비유인 것이다. 이는 한국인이 지닌 단순 소박한 미의식과도 맞닿아 있는 것으로 보인다.

흘러내림으로 인한 물질의 가변성은 작품의 가변성으로 이어진다. 이러한 가변성에 우연의 의미가 어느 정도 개입된다. 가변성에서 빚어진 우연적인 현상은 그 우연성에도 불구하고 작품 진행의 필연적인 과정에 흡수되어 하나의 온전한 예술의 모습을 연출하게 된다.[10] 때로는 우연성, 비

10 김광명, 『다시 생각해보는 예술』, 학연문화사, 2021, 376쪽.

정형성, 비결정성 혹은 비체계성은 하나의 화면에 중첩되고 대비된다. 이렇듯 작가는 딱딱함과 부드러움이 적절한 만남을 통해 관계를 맺으며 예기치 않은, 우연의 생성효과를 도모한 것으로 보인다. 이러한 우연성이 지닌, 그리고 우연성 안에 내장된 필연적 관점은 아름다움이 주는 즐거움의 합목적성과도 연관된다. 다시 말하자면 우연적 필연이란 합목적성의 산물인 것이다. 예술에서 의도적인 우연의 개입은 예술적 효과를 극대화하는 데 있어 매우 의미 있는 역할을 수행하기도 한다. 선과 색, 형태를 강조하며 예측할 수 없는 기법들을 표현하는 엘스워스 켈리(Ellsworth Kelly, 1923~2015)와 같은 작가는 의도적인 구성보다 빨간색, 파란색, 노란색이 저절로 어울려 작품 자체로 존재하도록 놔둔다.[11] 이와 마찬가지로 이재옥의 입장은 작가의지가 개입할 소지를 가능한 한 줄임으로써 색의 자연스런 흘러내림의 관계성을 극대화한다. 그리하여 이항대립은 해소되고 자연스런 어울림에로 이끌어지게 된다. 이렇듯 우리는 이재옥이 시도한 '물성'의 흘러내림이 자연스레 작품에 스며들어 조화로운 관계를 어떻게 형성하고 있는가를 보게 된다. 아마도 이는 삶의 여러 현상에도 비유적으로 적용된다고 하겠다.

11 Martin Gayford, *The Pursuit of Art: Travels, Encounters and Relations*, London: Thames & Hudson Ltd., 2019. 마틴 게이퍼드, 『예술과 풍경』, 김유진 역, 을유문화사, 2021, 262쪽.

이재옥, 〈Out of the box-1〉
oil on canvas, 80×80cm, 2020

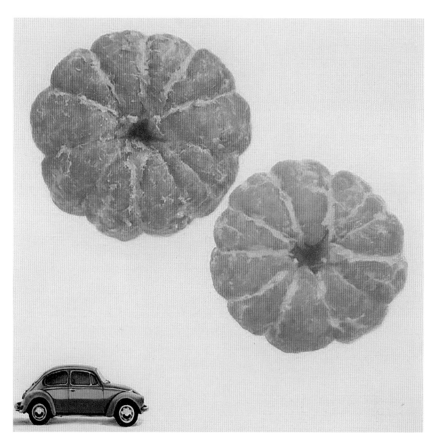

이재옥, ⟨Tangerine Dream⟩
oil on canvas, 61×61cm, 2015

이재옥, 〈앱슬루트〉
oil on canvas, 73×100cm, 2019

이재욱, 〈Blue-5〉
oil on canvas, 65×91cm, 2017

이재옥, 〈Blue-6〉
oil on canvas, 91×65cm, 2017

3. 위로와 치유의 모색: 김다영의 〈시들지 않는 꽃집〉

작가는 외적인 대상을 바라보는 자신의 고유한 시형식(Sehformen)에 바탕을 두고 작업을 수행하기도 하지만, 이에 앞서 먼저 자신의 내적인 예술의지(Kunstwollen)에 근거하여 예술작품에 임하게 되는 경우가 많다. 근본적으로 예술이란 자기표현의 의지에서 출발하는 까닭이다. 예술사적으로 예술작업의 동인(動因)이 외적인 시각 형식 혹은 시형식(視形式)이냐, 아니면 내적인 예술의지이냐에 따라 학파가 크게 나뉘지만, 필자의 생각엔 후자의 경우가 전자 보다 더 중요하게 여겨진다. 모든 시대는 시대흐름에 맞는 그 자신의 의지와 시대정신의 예술을 요청하기 때문이다. 이는 특히 작가 김다영의 작업을 보면서 필자가 다시 한 번 느낀 바이다. 최근 몇 년 동안 범지구적으로 인류의 생존을 위협하고 있는 코로나(COVID-19) 팬데믹 현상은 사회적 거리두기를 비롯하여 불가피한 여러 제한으로 인해 우리의 일상에 엄청난 변화를 가져왔으며 '지금 이곳에서' 우리의 삶이란 도대체 무엇인가를 되돌아보게 한다. 이런 성찰의 과정이 미술의 영역과는 전혀 다른 전공의 공부를 하고 있는 김다영으로 하여금 미술에 눈을 뜨게 하고 20여회의 전시 및 옥션에 참여하게 된 배경이다.

비유하건대 작품이란 와인처럼 오랜 숙성의 과정이 필요하거니와 또한 이에 걸맞는 장인의 숙련과정을 요함이 일반적이다. 김다영은 2021년 2월 예술의 전당 청년작가 지원 프로젝트인 '청년미술상점'의 입점작가로 선정되고 난 뒤에 그 성과물을 예술의전당 한가람미술관 1층에서 선보인 바 있다. 이어서 갤러리 빈치, 스페이스 오매, 한국미술관 등에 초대를 받아 전시를 갖는 등 점차 관심을 받는 젊은 작가로 주목받으며 오늘에 이르고 있다. 이런 과정을 거치면서 김다영은 자신에 특유한 작품세계의 정립을 위

한 숙성과 숙련에 몰입해가는 도정에 있다고 하겠다. 필자 또한 이러한 김다영의 참신한 열정과 진지함을 나름대로 평가하여 관심을 갖게 되었다.

어떤 작가는 개방적이고 포괄적인 의도에서 또는 다른 여러 이유로 일정한 제목이 없는, 이른바 '무제'를 제시하기도 하지만, 대체로 작품에 있어 주제란 작가가 작품을 이끌어가는 중심축으로서 작품이 지향하는 이념과 가치를 잘 보여준다. 이런 이념과 가치의 실현을 위해 작가는 적절한 재료와 방식을 취한다. 앞서 언급한 '청년미술상점'에서 김다영은 백합목 수선화과에 속하는, 일반적으로 페루 백합이라고도 불리는 '알스트로메리아 (Alstroemeria)'를 소재로 삼아 작업을 했다. 이 꽃은 '배려, 우정, 새로운 만남'이라는 꽃말을 지닌, 연한 아이보리 색상 안에 줄무늬가 있는 꽃이다. 김다영은 '알스트로메리아'에 '사람이 어떠한 사물이나 대상에 대하여 하는 말이나 이야기'의 뜻을 갖는 '담(談)'을 더한 합성어인 '알스트로담 (Alstrodam)'이라는 실험적인 주제 아래 여러 작품을 제작했다. 작품에 임하는 의미있는 착상이라 생각된다. 꽃과의 교감을 어떻게 주고받느냐, 그리고 어떤 관계를 맺으며 풀어갈 것인가의 문제는 열려있는 물음이다. 아마도 김다영의 시도처럼, 이야기를 나누며 교감하고 서로에게 위로와 공감을 느낄 수 있을 것이다.

나아가 '알스트로담'과 연관하여 김다영이 주제로 삼아 작업을 하고 있는 〈시들지 않는 꽃집〉 연작은 새겨볼만한 의미가 각별해 보인다. 왜 '꽃'이며, 또한 '시들지 않는 꽃집일까'를 생각해본다. 여기서 '꽃집'은 꽃을 판매하는 장소이지만, 꽃으로 인한 고운 마음을 배달하고 전달하여 공감을 자아내는, 상징적인 곳이기도 하다. 특히 김다영의 〈시들지 않는 꽃집〉은 꽃의 상징성을 담아 시대의 좌절을 딛고 새로운 용기를 불어넣으려는 작가의 격려와 응원의 메시지를 전달하고 있다. 미술사적으로 보면, 꽃을 그

린 근현대 작가들이 국내외에 드물지 않다. 이를테면, 특정한 꽃 그림으로 수련이나 해바라기, 라일락, 장미 등을 통해 자신의 모습을 투영한 모네(Claude Monet , 1840~1926), 반 고흐(Vincent van Gogh, 1853~1890), 마네(Édouard Manet, 1832~1883)와 같은 작가들을 비롯하여 앤디 워홀(Andy Warhol, 1928~1987)이 실크스크린에 작업한 꽃 시리즈나 무라카미 다카시(村上隆, 1962~)의 '웃는 꽃,' 김종학(1937~)이 그린 동화적인 꽃그림과 자연 속의 원색적인 야생화가 있다. 우리는 흔히 꽃이 주는 의미를 꽃의 특징이나 성질에 따라 상징성을 부여한 꽃말로 받아들이기도 한다. 일제 강점기에 활동한 시인 김소월(1902~1934)은 〈산유화〉에서 "산에는 꽃 피네/ 꽃이 피네/ 갈봄 여름 없이/ 꽃이 피네/⋯ ⋯/산에는 꽃 지네/ 꽃이 지네/갈봄 여름 없이/꽃이 지네"라고 읊는다. 산과 들에 끊임없이 꽃이 필뿐만 아니라 하염없이 꽃이 지는 풍광은 자연의 섭리요, 이치이다. 시인은 꽃의 생명을 빌려 시대의 아픔을 승화하고 무상(無常)의 마음을 노래한다. 덧없음을 통해서 영원함의 의미를 드러낸 것이다. 이처럼 피고 지는 생성과 소멸의 순환은 우리 삶의 과정과 그대로 닮아 있다고 하겠다.

작가 김다영은 〈시들지 않는 꽃집〉 연작에 대해 "내가 만드는 작품은 각각의 사연에 맞는 꽃을 만드는 작업이다. 시들지 않는 꽃을 선물하는 마음으로 꽃집을 표현했고, 앞으로도 많은 사람에게 사연에 맞는 그림을 전달하는 작업을 계속해서 누군가에게 위로가 되고 힘이 되고 싶은 것이 내 꿈이고 행복"이라고 말한다. 〈새벽에 핀 꽃〉(2021), 〈시들고 난 후〉(2022)에서 다양한 색상의 꽃이 서로 어우러져, 중첩된 꽃잎으로 형상화하여 화면을 가득 채운다. 김다영의 독특한 색면구성과 표현력이 돋보임을 볼 수 있다. 〈한 여름에 내린 눈〉(2021)은 한 여름에 눈처럼 흩날리는 꽃잎을 형상화한 것으로 계절과 시절의 반복과 무상함을 느끼게 한다. 무엇보다도 김다영

은 꽃을 표현한 기존의 많은 작가들이 놓친 미세한 틈새를 찾아서 자신만의 독창적인 세계를 이루고 있는 것으로 보인다. 꽃잎들이 흐드러지게 펼쳐진 화면에서 우리는 어떤 대결이나 긴장관계보다는 오히려 화면에 푹 젖어들어 혼연일체가 되는 느낌이다. 여기서 우리는 어떤 동적(動的)인 세계가 아니라 관조와 침잠, 성찰의 정적(靜的)인 세계로 들어선다. 말하자면 꽃의 색상과 모양이 흩어지고 어우러진 가운데 우리가 처한 각자의 사연에 맞게 위로와 치유를 받게 된다는 말이다.

아래 언급하는 두 작가의 예술적 맥락이 던지는 뉘앙스는 서로 다르지만, 김다영의 〈위로의 사탕〉(2022)과 일정 부분 맞닿아 있어 음미해볼만하다. '핍앤팝(Pip&Pop)'이라는 작가이름으로 활동하는 오스트레일리아의 설치미술가인 타냐 슐츠(Tanya Schultz, 1972~)는 다양한 색상의 사탕을 녹인 후에 구슬이나 점토 등을 섞어 환상적인 동화의 세계를 연출한다. 그리하여 우리를 '꿈으로의 여행'으로 안내한다.[12] 꿈은 가상의 세계이지만 현실에 투영되어 우리가 기대하고 소망하는 세상으로 이어진다. 또한 쿠바 태생으로 뉴욕에서 활동하는 시각예술가이며 미니멀한 설치와 조각으로 알려진 펠릭스 곤잘레스-토레스(Felix Gonzalez-Torres, 1957~1996)의 경우를 보자. 그의 개인적인 사연을 담은 〈Untitled (Portrait of Ross in L.A)〉(1991)에서 전시공간의 한 편에 가득 쌓인 형형색색의 사탕 더미는 현존과 부재, 삶과 죽음의 경계를 암시한다. 다양한 색깔을 띠는 사탕은 달콤하지만 입안에 들어가면 서서히 녹아 사라져 버린다. 그럼에도 맛의 잔상(殘像)이 남긴 여운을 길게 드리운다. 전시공간에 없어진 사탕을 다시 채워 놓으며 작가는 부

12 2015. 4. 1.-5. 17 신세계백화점 본관 갤러리, 4. 15-5. 31. 부산의 신세계갤러리, 4. 28-
 6. 1 인천의 신세계갤러리 "Pip & Pop- Journey in a Dream" 전시회를 가졌다.

재의 현존을 우리에게 일깨워준다.

아리스토텔레스Aristotle(기원전 384~322)는 『시학』에서 "가능하지만 믿어지지 않는 것 보다는 불가능하지만 있음직한 것을 택하는 편이 좋다."[13]고 지적한다. 불가능한 것으로 보이지만 있음직하다는 기대와 가능성, 그리고 미적 상상력이 확장되어 예술적 가능성으로 이어지며 삶의 가능성을 넓힘으로써 우리를 풍요롭게 한다. 우리는 가능성과 불가능성, 현존과 부재의 경계에 놓이며 살아간다. 이 두 영역을 매개하는 것이 예술의 역할이다. 예술은 자기 표현적이며 자기초월적이다. 예술은 자기 스스로를 넘어서고 보상하며 치유한다. 따라서 예술의 미적 가치는 심신의 치유와 위로를 위해 필요하다. 일상을 통해 그리고 일상을 가로질러 새로운 일상을 가능하게 한다. 김다영의 〈치유의 숲〉(2021)과 〈숲길을 거닐다〉(2022)에서 치유, 숲, 길은 서로 연관을 지으며 우리 자신을 되돌아보게 한다. 보편적인 인간심성을 숲이라는 자연에 비추어 본래성을 찾도록 한 것이다. 치유는 비본래적인 모습을 본래적인 모습으로 되돌려 놓는 것이다. 그리하여 아픔을 벗어나 건강에 이르도록 치유한다. '지금 이곳에서' 김다영의 예술적 시도와 의지는 더 나은 삶의 가능성을 열어줄 것으로 기대한다.

13 아리스토텔레스, 『시학』, 천병희 역, 문예출판사, 2002, 1460a.

김다영, 〈새벽에 핀 꽃〉
캔버스에 아크릴, 53.0×45.5cm, 2021

김다영, 〈한 여름에 내린 눈〉
캔버스에 아크릴, 60.6×50.0cm, 2021

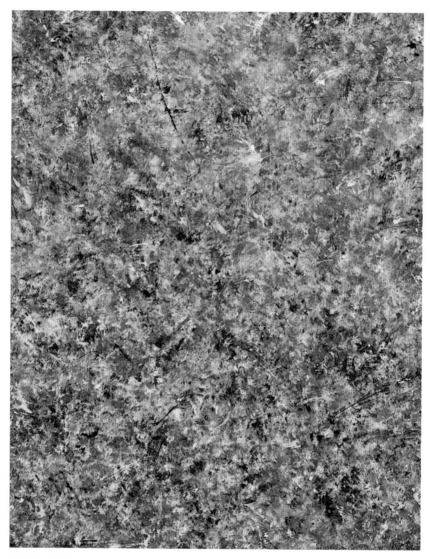

김다영, 〈단비〉
종이판넬에 아크릴, 65.1×53.0cm, 2022

김다영, 〈시들고 난 후〉
장지에 아크릴, 26.8×18.0cm, 2022

김다영, 〈꽃비〉
장지에 아크릴, 65.1×53.0cm, 2022

4. 대립과 공존의 미학적 모색: 김인의 작품세계

예술은 작가내면에 응축된 내적인 것의 외화(外化)이며, 어떤 방식으로든 시대적 특성과 사회적 모습을 반영하기 마련이다. 특히 예술과 삶의 경계가 느슨해진 현대예술은 우리의 삶과 매우 밀접한 연관성을 보이고 있다. 우리는 삶 속에서 여러 요인들로 인해 갈등하고 대립하면서도 상호보완하고 공존하며 살아가는 존재이다. 작가 김인은 틀에 박힌 기존의 구도를 깨고 더불어 살아가는 삶의 대상만을 캔버스에 그린다. 그리하여 공존하는 삶의 공간에서 살아가는 주체를, 만화나 영화에 등장하는 아톰과 슈퍼맨의 캐릭터로 삼아 화면의 전면에 내세운다. 이는 팝 아트의 연장선에 있다고 하겠다. 대중에게 친숙한 팝아트는 대중 문화적 이미지를 차용하여 활용한 예술로서 순수예술과 통속예술, 찬양받는 예술과 조잡한 예술, 고급예술과 저급한 예술이라는 이분법을 극복하기 위해 노력했으며, TV나 잡지, 광고, 만화, 상업예술의 로고 등을 주요 소재로 삼는다.[14] 이런 시대적 맥락과 연관하여 2004년 이후 지금까지 8회에 걸친 작가 김인의 개인전 주제를 보면, 그가 지향하는 예술의 이념과 가치를 들여다 볼 수 있다. 즉, '보이지 않는 것과 말할 수 없는 것', '반복의 무게', 'what this painting aims to do', 'Old bouble', '끝없는 중력', 'No reason'등이다. 최근에 비채아트뮤지엄 전시(2022. 07. 07-07.22)에서의 주제는 'Space unknown'이다. 이러한 주제의식을 전제로 작가의 내면에 담긴 묵직한 중력이 어떻게 밖으로 표

14 Arthur C. Danto, *The Abuse of Beauty. Aesthetics and the Concept of Art*, Carus Publishing Company. 아서 단토, 『미를 욕보이다. 미의 역사와 현대예술의 의미』, 바다출판사, 2017, 40쪽.

출되는가를 살펴보려고 한다.

공간과 구도의 관계에 대해 모색해온 작가 김인에게 공간은 '우주'로까지 확장된다. 그는 "과거에 인간은 직접 창작한 환타지 속의 캐릭터였다면 요즈음은 가상공간에서 인간 자체가 캐릭터화되고 있다."라며 달라진 상황을 인식해야 한다고 말한다. 그는 기존의 구도에 대한 접근방식에서 벗어나 작업을 한다. 캐릭터로 표현된 대상의 이미지들을 통해 주제를 찾아가는 것이다. 딱히 어떤 특정 주제를 명시하기보다 이미지들이 만들어내는 여운(餘韻)이 우리에게 말을 걸어오게 하는 것이 주제에 가까운 작가의 의도인 것으로 보인다. 동일 대상의 반복에 대해서 "전통적 회화의 구도를 따르지 않아 낯설어 보일 수도 있다. 구도가 깨졌으므로 관객은 시선을 작품 전체에 두든, 대상 하나 하나에 두든 다르지 않은 느낌을 받을 것"이라고 그는 말한다. "하나의 캐릭터를 개별적으로 그리기보다는 무리지어 그리게 되면 작품에 통합된 힘이 더 나오게끔 형상화시키는 느낌이 있다."라고 말한다. 그의 작품 대부분이 강한 힘과 반복, 중첩된 이미지를 통해 이런 패턴을 보여준다.

작가 김인은 만화와 영화의 캐릭터인 아톰이나 슈퍼맨 등 대중적인 영웅들을 작품에서 많이 다룬다. 어느 날 어린 아이가 아톰 장남감과 놀고 있는 장면과 마주하게 된 자신의 경험을 계기로, 아톰과 주먹을 대상화해 이를 반복하고 대상을 캔버스에 가득 채워 군집화해 배치한 것이다. 화려한 색감과 두드러진 캐릭터는 깔끔하고 정돈된 느낌을 자아낸다. 슈퍼맨의 의상과 애니메이션 캐릭터를 얼굴에 합성하고 난 뒤에, 캐릭터 사이를 거침없이 날아가는 새나 비행물체, 지나가는 자동차, 기어 다니는 곤충을 반복적으로 그린다. 이리하여 끊임없는 순환 속에 놓인 인간 삶에의 강한 의지를 보여 준다. 반복된 아톰과 주먹의 이미지를 담은 〈No reason〉, 슈

퍼맨을 담은 〈Space boogie woogie〉 연작, 'Pink punch(핑크빛 주먹)'를 소재로 한 〈Truth will set you free〉 등이다. '핑크 주먹'에서 핑크라는 색에 대한 선입견이나 편견을 지우고 여기에 주먹의 모습을 더하여 작가 특유의 의미를 부여한다. 작가 김인에게 핑크는 욕망이나 열정, 애잔함, 연민 등의 복합적 느낌을 자아내는 색의 상징이다. 핑크에 흰색과의 배합을 직관적으로 달리하여 농담과 강약의 이미지를 만들어 변화를 꾀한다.

〈Space unknown〉이나 〈Space boogie woogie〉(2022)에서의 'Space'는 공간과 우주의 의미를 동시에 함축한다. 공간이면서 우주이되, 질서와 법칙이 지배하는 우주가 아니라 미지(未知)의 공간으로서 우리의 상상력이 펼쳐지는 공간이다. 시공간의 의미와 더불어 무한과 미지(未知)의 의미를 함께 담고 있다. 그런데 〈Space boogie woogie〉연작은 무한한 공간에 질서나 규칙을 만들어 강제하려는 시도를 거부하는, 상상의 주인공인 슈퍼맨을 그리고 있다. 여기에 '부기우기'는 블루스 피아노 스타일로, 일종의 빠른 템포의 재즈 리듬을 가리키는, 이를테면 우주운행의 음악적 분위기에 대한 작가 나름의 해석으로 보인다. 슈퍼맨은 이런 상상과 의지를 지닌 우리 시대의 누구라도 될 수 있으며, 상징적 의미를 지닌 인물로서의 특성을 대변한다. 우리는 캐릭터의 이미지를 응시하며 자기 자신을 바라본다. 우리가 작품을 보는 동시에 작품이 우리에게 말을 걸어오는 것이다. 작가는 오랜 시간 힘든 작업을 반복하며 수행하는 중에, 감정의 기복이 붓질 하나하나에 녹아 있을 수밖에 없음을 체험한다. 이미지가 가지고 있는 어떤 현실적 측면과 가상적인 판타지 사이의 매개 지점을 찾아 서로 교감하도록 그린다. 수행하듯 반복적으로 정진하여 그리며 한 겹 한 겹 형상을 쌓고, 이질적이지만 서로의 '공존'을 모색한다. 그는 친밀하거나 우호적이지 않은 존재라 하더라도 외면하거나 제거하려 하지 않고 서로 인정하고 함께 살아가길 기

대한다. 일상의 여러 대상들과 요소들이 서로 대립하는 중에도 공존하며 살아가는 것이다. 작품 안의 역동적인 아톰이나 슈퍼맨, 그리고 작품 밖에서 바라보는 이들이 함께 시공간을 공유하며 살아가는 것이다.

김인은 밑그림을 칠하고 그 위에 색을 겹쳐 칠하는, 즉 캔버스에 물감을 쌓아가되 원근의 구도를 적당히 무시하고 대상을 형상화한다. 모던의 시대가 표방했던 뚜렷한 양식 구분을 거부하고, 그것을 점차적으로 해체해 나가는, 이른바 포스트모던의 과정과도 유사하다. 원색과 흰색을 반복하여 겹겹이 쌓아 올린다. 서로 대립하는 형상들은 공존하며, 또한 정서와 감정을 공유한다. 이전의 우리에게는 벽에 걸린, 정형화된 회화가 친숙했다. 하지만 "이제는 회전목마나 대형 풍선, 영화에 등장하는 로봇 모형이나 만화 캐릭터를 미술관에서 흔히 접할 수 있다. 현대미술은 종종 대중의 취향을 적극적으로 반영하기에 이른다."[15] 이는 각종 아트페어나 비엔날레 등의 미술현장에서 우리가 흔히 목격하는 바이기도 하다.

지난 20여 년간 상업적 성공을 거둔, 컨템퍼러리 아트의 가장 인기 있는 인물가운데 하나인 무라카미 다카시(村上隆, 1962~)의 경우는 작가 김인과 연관하여 생각해볼만한 부분이 있다. 다카시는 '우주소년 아톰', '미래소년 코난' 등 70-80년대 일본 애니메이션을 보고 자란 만화 세대로서, 일본화의 전통에 만화와 애니메이션 그리고 팝아트를 가미하여 독특한 미술 세계를 구축하였다. 그의 작품은 장난감, 스티커, 티셔츠 같은 작은 일상용품부터 시작해서 조각, 회화, 명품 같은 큰 것에 이르기까지 다양하게 상

15　Ossian Ward, *Ways of Looking: How to Experience Contemporary Art*, Laurence King Publishing, 2014. 오시안 워드, T·A·B·U·L·A 현대미술의 여섯 가지 키워드, 이슬기 역, 그레파이트온핑크, 2017, 33쪽.

품화되고 있다. 이렇듯 일상의 삶과 미술의 경계가 느슨해질수록 작가의 영역은 확장된다. 진지한 미술작업과 전혀 무관해 보이는 일상의 오브제들이 작품의 소재로 등장한 것이다. 평가가 엇갈리긴 하지만, 이제 미술가들도 대중문화 산업의 영향을 받을 수밖에 없는 상황에 있다고 하겠다. 심지어 예술가(artist)와 기업가(entpreneur)를 합성하여 '예술기업가(artpreneur)'로 칭하는 데에서 이런 상황을 들여다볼 수 있다.

작가 김인이 다루는 주요 캐릭터인 아톰과 슈퍼맨은 시대상의 한 부분을 잘 반영하고 있다.[16] 어린이의 상상세계는 어른의 상상세계에도 마르지 않는 원천이 된다. 무릇 창작행위는 작가의 몫이겠지만, 그것을 온전히 완성시키는 일은 작품의 의미와 미술사에서 그것이 차지하는 위상에 대한 평자나 관람자의 해석이다.[17] 이러한 해석의 긍정적 피드백이 작가로 하여금 새로운 창작의 계기로 이어진다. 현대미술의 다양성과 개방성은 우리의 호기심을 자극하며, 흥미를 불러일으키기에 부족함이 없다. 그런데 이러한 자극과 흥미는 각자의 개별성을 넘어 공공적인 즐거움(the public pleasure)으로 다가올 때에 미학적 의의가 크다고 하겠다. 우리는 작가 김인의 작품세계에서 그 실마리를 보며, 더 나아가 즐거움을 함께하는 공공선(the public goodness)을 전망해본다.

16 아톰은 인간의 감성을 가진 로봇으로서 일본의 데쓰카 오사무(手塚治蟲, 1928~ 1989)의 장편만화 주인공이다. 물론 캐릭터란 디자이너에 의해 드로잉된 이미지만을 말하는 것이 아니다. 세상에 그 무엇이라도 독특하며, 다른 것과 차별화된다면 주요 캐릭터가 될 수 있다. 또한 흔히 미국 문화의 상징으로 꼽히는 슈퍼맨(Superman)은 1932년 미국의 작가 제리 시걸과 캐나다 출신 만화가 조 슈스터가 오하이오주 클리블랜드에서 창조해낸 캐릭터이다. 그 이후 원더우먼이나 배트맨이 더해져 대중의 취향과 더불어 활약하고 있다.

17 Calvin Tomkins, *Lives of the Artists*, Henry Holt and Company, 2008. 캘빈 톰킨스, 『아주 사적인 현대미술-아티스트 10인과의 친밀한 대화』, 김세진·손희경 역, 아트북스, 2017, 300쪽.

김인, 〈rainbow punch〉
acrylic on canvas, 162×112cm, 2020

김인,⟨space boogie woogie⟩
acrylic on canvas, 130×130cm, 2022

김인, 〈no reason〉
acrylic on canvas, 72×60cm, 2022

10장
미적 구성의 의미

이 장에서는 미적 구성의 다양한 의미를 세 작가의 작품을 통해 살펴보려고 한다. 작가 이태현은 추상적, 개념적인 것에서 여러 실험 방법을 거쳐 구체적, 실천적인 것으로 옮기면서 네오다다나 미니멀리즘의 경향을 띠고 평면에 대한 시지각적, 구조적 접근을 시도한다. 작가 김영철의 〈Work〉 연작은 색에 의한 면 구성의 다양한 모습을 전개한 작업이다. '일, 작업 혹은 제작'을 뜻하는 'Work'는 이론적, 사변적 '생각'과 감각적 '느낌'을 하나로 연결하여 완성해준다. 화산 강구원에게 미적 구성의 의미는 우연으로부터의 질서와 조화이다. 그가 지속적으로 탐구해온 '우연의 지배'란 예기치 않은 곳에서의 우연의 작용을 미적으로 재구성하여 필연적인 질서를 찾는 일이다.

1. 평면에 담긴 공간의 시각적 깊이와 미적 구성
: 이태현의 작품세계

　필자는 작가 이태현(서원대 예술학부 미술학과 명예교수, 1940~)과의 대화를 통해 1950년대 후반에서 60년대 초반에 걸쳐 그가 대학에 재학했던 시절이나 그 무렵 학부에서의 작업 분위기, 작가기질, 창작의 열기 등을 들을 수 있었다. 이 무렵의 작가에겐 이른바 뜨거운 추상의 흐름을 기조로 격정적인 붓질 위에 어두운 색조의 화면을 비롯하여 단색 위주의 바탕을 그리고, 여기에 여러 기하학적 패턴이 절제된 색의 표현과 더불어 등장하게 된다. 작가는 자신의 학부 시절에 수화 김환기(樹話 金煥基, 1913~1974)의 예술세계로부터 점과 선, 획의 절묘한 운용 및 여기에 담긴 한국적 정서와 신비로운 함축미,[1] 그리고 이경 조요한(怡耕 趙要翰, 1925~2002)의 예술철학으로부터 한국인의 미의식과 미적 정서의 저변에 자리 잡고 있는 균제(symmetry)와 비균제(asymmetry) 사이의 적절한 긴장과 조화를 터득한 것으로 보인다.[2] 작업하는 중에 겪는 작가적 고뇌, 때로는 격심한 방황에 이를 정도의 여러 시도와 실험을 거친 변주와 변화가 오늘에 이르기까지 작가 이태현의 작품에 고스란히 스며들어 있다고 하겠다.

　작가는 추상적, 개념적인 것으로부터 출발하여 여러 실험적 방법을 거쳐 구체적, 실천적인 것으로 옮겨간다. 이른바 추상표현주의와 팝아트를 잇는 역할을 수행한 네오다다(neo-dada)나 단순 간결함을 추구하는 미니멀

1　김광명, 『예술에 대한 사색』, 학연문화사. 2006,137쪽.
2　조요한의 예술론에 대해서는 김광명, 앞의 책, 8장 이경 조요한의 미와 예술론, 162-193쪽.

리즘(minimalism)의 경향을 띠고 평면에 대한 시지각적, 구조적 접근을 시도한다. 여러 시도와 과정을 거쳐 차츰 자신의 고유한 작품세계를 이룬 것이라 하겠다.[3] 〈한국미협전〉에서의 대상(1978) 수상과 이어서 두 번에 걸친 〈국전〉에서의 특선(1980, 1981)은 작업의 초·중기에 매진한 이러한 작업과정의 의미 있는 결실에 따른 공정한 평가로 보인다. 평론가 오광수는 이태현을 가리켜 "꾸준함 속에서 은밀한 자기면모를 시도하며, 완성된 자기세계에 안주하지 않고 끊임없이 모색해온 작가"이자 "우리 미술에서 가장 실험적인 의식의 소유자"로 평가했다. 이렇듯 작가의 모색과정은 〈공간〉 연작으로 이어지며 현재도 진행 중이다. 작가 이태현은 왜 '공간'을 자신의 작품이 지향하는 바의 중심축으로 삼고서 매진하고 있는가. 그리고 공간 표현을 위해 어떤 방법으로 무엇을 다루며 그것이 던지는 미적 의미는 무엇일까. 이 물음은 우리가 어떤 곳의 어떤 공간에 살고 있는가의 문제와 불가분의 관계에 놓여 있기에 퍽 중요하다고 생각된다.

　무릇 모든 생명체가 그러하듯 인간은 시공간 안에 존재한다. 서구의 근대미학을 완성했으며 그 영향이 현대미학에까지 이른, 독일의 칸트(I.Kant, 1724~1804)가 제시하듯, 시간과 공간의 관계를 살펴보면, 이 양자는 인식의 근거로서 경험에 앞서, 선천적으로 주어진다. 다시 말하면, 우리는 태어남과 동시에 선천적으로 주어진 시공간 안에서 인식활동을 시작한다. 인식의 근거는 그러하지만, 자신의 삶을 영위하는 가운데, 고유한 자신만의 시공간을 생성한다. 우리가 태초라 말하든, 창세기라 말하든 시공간 이전은

3　작가의 시대적 조형의 편력 과정은 평론가 오광수가 잘 정리하여 보여준다. 「생성과 질서」, 『이태현』(2006). 1962년 〈무〉 동인전, 1967년 〈현대미술 실험전〉, 〈청년작가연립전〉, 1974년 〈무한대〉협회 등.

어둠이요, 암흑이며 카오스로서, 곧 인식 이전이다. 여기에 시간이 개입됨으로써 의미 있는 공간의 새로운 인식 지평이 열리게 된다. 시간의 개입으로 인해 카오스는 차츰 코스모스, 즉 질서와 조화로 전환된다. 시간 자체가 질서와 조화가 아니라 이를 생성하는 과정이 시간인 것이다. 시간이 되어가고(시성, 時成, Zeitwerden), 시간이 익어감(시숙, 時熟, Zeitigen)에 따라 이에 적합한 공간이 새롭게 펼쳐진다. 이 가운데 어떤 대상에 대한 미적 인식이란 논리적 인식을 보완하여 자연과 세계를 아는 일이며 궁극적으로는 진정한 자기이해로 회귀한다. 즉, 자기 스스로를 알기 위해서 자연과 세계를 아는 것이다. 역사는 시간과 더불어 전개된다. 그리고 시간이 채워진 내용이 공간이다. 적어도 시간이 배제된 공간이란 의미가 없다. 그런데 좀 더 생각해보면 시간이 멈춘 뒤에도 남아 있는 유일한 것은 공간이다. 아마도 이 점이 작가 이태현에 있어 시간보다도 공간에 기울인 조형적 천착의 근거일 것이다.

물리적 시간은 누구에게나 공평하게 주어지나, 체험의 시간은 다르다. 그 내용으로서의 의미공간이 매우 다양하기 때문이다. 오늘날 현실공간(real space)이나 가상공간(virtual space), 증강 현실(Augmented Reality)이 아주 중요한, 또 하나의 새로운 현실이 되고 있거니와 이는 우리가 어떤 삶을 살고있는 공간인가의 문제로 귀결된다. 그것은 현실공간의 확장이며 더 나은 삶의 공간을 위한 기대와 희망의 표출이기도 하다. 바로 2020년 이후 거의 3년여에 걸쳐, 우리나라를 포함하여 온 세계가 앓고 있는 코로나 팬데믹 현상은 사람 간의 거리두기를 포함하여 기존의 일상을 벗어나 새로운 생활공간의 설정을 요구하고 있으며, 예술영역에 있어서도 예외는 아니다. 이런 흐름은 포스트 코로나 시대에도 이어질 것이라 생각된다. 이와 연관해 볼 때, 50여 년 전에 이미 시작한 작가 이태현의 선견지명있는 공

간주제에 대한 미적 성찰은 오늘날 매우 의의가 있는 일이라 여겨진다. 작가의 다양한 모색의 과정은 1970년대부터 최근작인 〈Space 2020135² III corona silver〉(2020)에 이르기까지 잘 드러나 있다. 여러 평론가들이 작가 이태현의 작품세계를 보고 지적한 바 있듯, '일루전과 실재에 대한 관계증명'(윤진섭), '열리는 평면'으로부터 '질서와 생성의 공간'(오광수), '자연과 인공의 콘트라스트'(서성록), '해체창조로서의 공간'(김복영), '어둠에서 열림으로서의 그라데이션'(김인환), 그리고 끝으로 가장 최근의 언급(2021.10.21.-10.31. 영은미술관 개인전)인 '자기내면에 질서의식의 성소를 짓다'("이태현 전" 전시도록의 고충환 평문)는 공간해명에 있어 서로 맥이 닿아 있는 적절한 지적이라 하겠다. 이제 작가의 주된 작품을 중심으로 미적 구성의 의미를 살펴보고자 한다.

산업화를 주도하는 제품생산의 현장에서 손을 보호하기 위한 장치인 공업용장갑을 빨갛게 칠한 합판 위에 설치한 〈命 1967-A〉(1967), 노란 색을 칠한 합판 위에 군용배낭과 군용방독면을 오브제로 설치한 〈命 1967-B〉(1967)은 당시 시대상황에서는 매우 신선한 예술적 태도와 접근을 보여준 작품으로서 60년대 후반 '命'으로 압축된 삶의 분위기와 시대상을 잘 반영하고 있다. 이후 두 작품이 멸실되어 원작 그대로 2001년에 다시 제작하여 34년의 시차를 두고 오브제 도입의 미술사적 의의와 함께 우리로 하여금 한국현대미술의 전위적인 운동을 되돌아보게 한다. 설치작업을 통해 원래 작가가 의도하지 않았던 우연적인 부분과 일시적인 것 혹은 즉흥적인 것은 무엇보다도 설치의 시공간과 함께하는 관람객과의 상호관계에서 역동적으로 나온 산물이다. 예를 들면, 몇몇 작가들이 시도한 바 있는, 바람이나 빛을 소재로 한 설치미술에서 시간이 지남에 따라 변형되는 물질의 가변성은 작품의 가변성으로 이어진다. 예술에서의 우연의 의미를 여러 측면에서 살펴볼 수 있겠으나, 특히 설치의 가변성에서 빚어진 우연적인 현

상은 그 우연성에도 불구하고 작품 진행의 필연적인 과정에 흡수되어 하나의 온전한 예술상을 연출하는 것이다.[4]

　공간을 주제로 한 여러 작품들 가운데 〈Space 70-1〉(1970), 〈Space 70-2〉(1970), 〈Space 7857〉(1978) 등은 바둑판이나 격자문양구조의 변주 등 기하학적 패턴을 반복한 대표적인 공간표현이다. 그리고 〈Space 8008〉(1980), 〈Space 1981〉(1981) 등은 빛과 어둠의 강한 대비를 통해 빛의 의미를 두드러지게 보여준다. 〈Space 891005〉(1989)에서 보듯, 그가 즐겨 표현하는 원형은 에너지의 무한순환이며 유기적 형상을 띤다. 유기적 형상은 여러 모습으로 생성되고 변형된다. 여기에 시지각적 경향이나 색의 점차적 이행 등 농담을 달리 적용하여 변화를 꾀한 모습이다. 빛의 성질에 대한 작가 특유의 섬세하고 감각적인 이해가 돋보인다. 〈Space 25102 PYRAMID〉(2005)에서는, 노란 색을 칠한 화면의 하단과 그 위의 중앙에 빛과 어둠의 대비를 강조하는 직사각형의 면이 자리하고 맨 위에 팔괘(八卦)의 형상으로 쌓여진 피라미드가 있어 작가 자신이 빚어놓은 조화로운 미적 세계를 볼 수 있다. 특히 주목할 점은 빛과 어둠의 대비 위에 띠처럼 그려진 팔괘와 피라미드 형상의 조합이 갖는 상징성이다. 피라미드는 사후(死後)세계의 영원으로 향하는 장치로서 우주적 의미를 지니며, 팔괘는 음양(陰陽)의 세계관을 토대로 삼라만상의 생성과 변화를 대변한다. 기하학적 패턴구조는 전통적인 격자문양에 괘(卦)와 효(爻)의 다양한 조합으로 표현되어 있다. 이는 영원한 생명을 향한 인간의 소망, 그리고 우주적 질서와 자연의 순리를 추구한 것으로서 양(洋)의 동서를 막론하고 예나 지금이나 진리로 받아들여지고 있다.

4　김광명, 『다시 생각해보는 예술』, 학연문화사, 2021, 376쪽.

1990년대 중반이후 현재까지 그가 사용하는 마블링(marbling)기법은 다음의 〈Space 9510018〉(1995)과 〈Space 971009〉(1997), 〈Water Drawing 2180〉(2001), 〈Space 20191001〉(2019)에서 주목할 만하다. 마블링기법이 갖는 특별한 의미는 우연적 요소가 어느 정도 작가의 필연적 의도에 스며들 수 있는가의 문제이다. 마블링이 만든 여러 패턴은 비정형적이고 비결정적인 형상이다. 우연성, 비정형성, 비결정성 혹은 비체계성은 패턴과 반복에 바탕을 둔 기하학적 추상에 반하는 것으로, 작가는 마블링이 만든 우연적인 화면과 그 위에 얹힌 기하학적 형태를 하나의 화면에 중첩시켜 대비시킨다. 마블링이 자연스레 빚어놓은 화면은 결정 이전의 혼돈과 비결정의 공간이요, 역사이전 혹은 인식이전의 태초의 모습과 닮아 있다. 매우 유동적이며 때로는 자동기술적인 마블링기법에 의한 바탕의 구성 위에 작은 사각형 모양의 점획의 설정은 무질서로부터 질서를 향한 작가의 예술의지를 보여준다. 이렇듯 작가는 안료와 물의 적절한 만남을 통해 예기치 않은 혹은 우연의 생성효과를 도모한 것으로 보인다. 이러한 우연성이 지닌, 그리고 우연성 안에 내장된 필연적 관점은 아름다움이 주는 즐거움의 합목적성과도 연관된다. 다시 말하자면 우연적 필연이란 합목적성의 산물인 것이다. 작가 이태현에 있어 중요한 마블링 기법에 의한 우연성 개입의 의미를 예술에서의 우연과 연관하여 좀 더 살펴보기로 한다.

예술이 합리성과 논리성의 바탕위에서만 가능하다면, 그것은 삶 자체가 지니고 있는 다양하고 역동적인 변화와 우연성을 온전히 담아내지 못할 것이다. 예술과 삶의 경계를 허물기 위해서는 예술은 삶으로부터 오는 우연적 요소를 어느 정도 담아내야 한다. 우연이란 불합리하고, 부조리한 것이어서 그 원리를 밝히기란 매우 어렵다. 따라서 어떻게 우연을 짐작하여 가늠하거나 미루어 생각할 수 있겠는가. 인간의 상상력에 기대어 우연을

헤아릴 뿐이다.[5] 상상력에 의존하는 우연은 필연에 대항하는 방해물이 아니라 세계를 만들어내는 본질적인 요소이다. '우주 안에 존재하는 모든 것은 우연과 필연의 열매'라는 데모크리투스의 말로 시작되는 자크 모노의 책, 『우연과 필연』에서도 진화는 우연히 생겨나는 것으로 본다. 진화는 우연의 영역에서 나와 가장 확실한 필연으로 들어가는 과정이다.[6] 미술사적으로 우연의 원리에 의한 예술은 다다 예술의 근본 요소이기도 하다. 이를테면, 뒤샹(Marcel Duchamp, 1887~1968)의 '기성품(레디메이드)'이 드러내는 전위적(前衛的) 특성은 인과관계의 부재라는 우연을 나타낸다. 물론 우연의 개입이라 하더라도 이는 작가 자신이 우연의 개입을 의도적으로 허용한 예술 의지의 발로인 셈이다. 뒤샹은 우연이 왜 발생할 수 있는가라는 이유를 추적하며 이를 물리적으로 가시화하여 작품으로 형상화하고자 했다. 나아가 다다이즘과 초현실주의의 접근으로 미술사에 획기적인 전환점을 가져왔다. 흔히들 지적하기를, 초현실주의의 뿌리가 우연과 실수였다고 말한다.[7] 초현실주의자들은 이성에 얽매이지 않는 상상력의 세계를 회복시키고 인간정신을 해방하는 것을 목표로 했으며 실제로 의식적인 개입 없이 자유롭게 손을 놀려 붓 가는대로 그림을 그렸다.

합리적 이성의 관점에서 우리는 자신이 세상을 혹은 대상을 아주 잘 인식하고 있다고 과대평가한다. 또한 흔히 사건들에서 발생하는 우연과 운

5 다케우치 케이(竹內 啓), 『우연의 과학-자연과 인간 역사에서의 확률론』, 서영덕·조민영 역, 윤출판, 2014, 188쪽.

6 Jacques Monod, *Le hasard et la néccessité. Essai sur la philosophie naturelle de la biologie moderne*(*Chance and Necessity: Essay on the Natural Philosophy of Modern Biology*). 자크 모노, 『우연과 필연』, 조현수 역, 궁리출판, 2010.

7 마이클 키멜만, 『우연한 걸작-밥 로스에서 매튜 바니까지, 예술중독이 낳은 결실들』, 박상미 역, 세미콜론, 2009(1쇄), 2016(6쇄), 69쪽.

의 개입이나 역할을 과소평가하기도 한다.[8] 우리가 일상적으로 사용하는 용어로서, 스스로 기대하기도 하는 '뜻밖의 재미나 기쁨', '의도하지 않은 행운이나 발견'의 의미인 'serendipity'를 떠올려 보면 더욱 그러하다. 우연이란 그야말로 의도의 개입이 없는, 무의도적인 현상이겠지만 때로는 예술에서 의도적인 우연의 개입은 예술적 효과를 극대화하는 데 있어 매우 의미 있는 역할을 수행하기도 한다. 또한 한국예술에 나타나는 특징을 이루는 하나의 요소로서 우연성을 들 수 있다. 우연성을 우리식으로 달리 말하면 파격이라든가 융통성 혹은 유연성, 멋부림의 이름으로 사용한다. 작가들이 작업과정에서 의도했든 의도하지 않았든 결과물을 들여다보면 우연적인 효과가 잘 드러나 있다. 이러한 예의 시도는 "1970년대 단색조 회화의 흐름에도 나타난다. 우연성은 인간이 예측하고 통제할 수 없는 것으로, '자연'이 발언하는 것이며, 자연과의 우연한 만남이라고 할 수 있다. 이들은 작품에 우연성을 침투시킴으로써 인간의 의도를 넘어 자연에서 더 큰 것을 얻고자 한 것이다."[9] 이와 연관하여 작가 이태현의 시도는 자연과의 우연한 만남의 연장선 위에 있다고 하겠다.

선과 색, 형태를 강조하면서도 예측할 수 없는 기법들을 활용하여 작가의 의지가 개입할 소지를 극도로 줄인 작가도 있다. 그렇지만 우연을 어떻게 활용하여 작품으로 구성하는가는 정도의 차이가 다를 뿐 작가의 의도에 따를 수밖에 없다. 작가 이태현이 제시한 공간은 작위와 무작위, 자연적인 것과 인공적인 것을 생명의 유기적인 유연성으로 매개한 것이다. 이 때 구조의 유연성은 체계와 비체계의 경계를 허물고, 보다 느슨하고 자유

8 김광명, 『다시 생각해보는 예술』, 학연문화사, 2021, 39쪽.
9 이주영, 『한국 근현대미술의 미의식에 대하여』, 미술문화, 2020, 233쪽.

스러워진 형태로서 구조의 해체적 성격을 아울러 띤다고 하겠다.

자연의 자연스런 개입이 인간의 인위적이고 작위적인 성격을 누그러뜨리고 오히려 미적인 즐거움을 더해준다. 그렇다 해도 자연이 지닌 다양성 혹은 다의성을 헤아려볼 때 '자연스런 개입'이라 하여 모두를 우연으로 치부할 수는 없을 것이다. 따라서 자연스런 개입의 이면을 들여다봐야 할 것이다. 자연스러운 개입은 말 그대로 자연의 개입일 수도 있지만, 자연을 불러들인 작가의 무의도적인 개입일 수도 있다. 작가 이태현에 있어서도 무의도적이며 자동기술적인 시도로 보이나, 여기에만 맡기지 않고 의도적 질서와 구성을 시도하여 조화를 도모한 것이다. 종국에는 양자 간의 대립은 지양되고 융화에 이르게 된다.[10] 다양한 삶의 형식을 담아 표현하는 예술의 경우, 여기에 작동하는 미적 심성의 회로는 복잡성과 우연성으로 가득 찬 환경 속에서 각 개체로 하여금 환경에 합당한 창조를 수행하며, 생태학적 조화를 꾀하는 삶의 원리로 작동한다.

지상과 천상, 빛과 어둠, 질서와 혼돈을 게슈탈트 심리학에서 지적하듯 바탕과 형상의 효과(Ground-Figure Effect)로 대비시킨 작가 이태현의 이원적 구조는 삶의 공간에서 서로 화해하며 조화를 이룬다. 특히 2000년대 이후 〈Space 2815005〉(2008)에서 보듯, 지금까지 기하학적 패턴은 원형질적이고 유기체적인 바탕 위에서 점과 막대 문양, 괘의 형상이 전면화하면서 변주된다. 부분과 전체의 유기적 관계는 패턴의 다양한 반복으로 나타나며 하나의 온전한 틀로 귀결된다. 요즈음 관심을 끌고 있는, 가상현실(VR) 및 증강현실(AR)의 기술을 활용하여 온라인상에서 새롭게 만들어진 공간으로

10 오광수, "대립과 융화-이태현의 근작" (2019. 9. 18.-9. 23, 조선일보 미술관 전시 평문에서)

서 메타버스(metaverse)[11]는 일상을 살아가는 우리에게 새롭게 창조된 공간이다. 메타버스는 사회·문화·경제적 의미와 가치를 지니며 가상현실보다 더 진화한 활동 공간이다. 이는 '공간을 통해 공간을 넘어서는' 창의적인 공간으로서 작가 이태현이 추구하는 갈등과 대립이 지양止揚된 미적 공간의 세계와도 맥락이 닿아 있다. 그간의 작가 이태현의 오랜 조형적 실험과 편력은 다시금 〈Space〉 연작을 통해 '원점(原点)으로 회귀'하기 위한 방법적인 과정이자 결실이다. 원점은 마치 우리가 궁극적으로 돌아갈 자연으로의 회귀처럼, '시작이 되는 출발점이요, 근본이 되는 본래의 점'인 까닭이다. 이는 미적 구성의 의미를 다시금 성찰하게 하는 계기가 된다. 이러한 계기는 삶의 공간을 재구성하는 의미로 이어질 것이다.

11 우리가 잘 아는 바와 같이, metaverse는 meta+universe 로서 현실과 비현실이 공존하는 가상공간이다. 아직은 실험적 단계이지만 더 나은 삶의 공간을 확장하기 위한 시도로서 의미가 있다고 하겠다.

이태현, 〈space 2020 130^2 v corona 70-1 회상〉
oil on canvas, 130×130cm, 2020

이태현, 〈space 2020 50P Ⅳ corona〉
oil on canvas, 117×80cm, 2022

이태현, 〈命 Ｉ 합판.군용배낭.군용방독면〉
합판 위에 방독면+군용배낭, 140×70cm, 1967-2001

이태현, 〈命Ⅱ 합판.공업용고무장갑〉
합판 위에 공업용고무장갑, 170×120cm, 1967-2001

이태현, 〈Space 97981002〉
Oil on canvas, 162×130cm, 1998

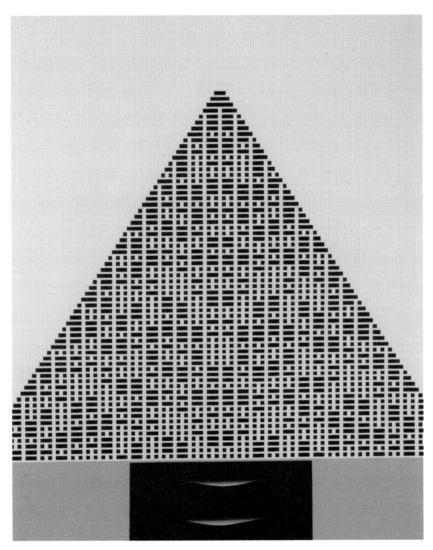

이태현, 〈Space 25102 PYRAMID〉
Oil on canvas, 162×130cm, 2005

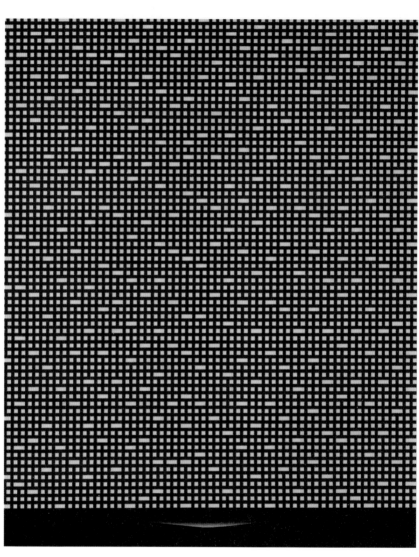

이태현, 〈Space 2510010〉
Oil on canvas, 162×130cm, 2005

2. 'Work' 연작에서 색에 의한 면 구성의 미적 의미

: 김영철의 작품세계

작가 김영철(金永哲, 1946~)은 50년이 넘는 긴 시간동안 영문으로 'Work' 라는 일관된 주제를 탐구하며 작업을 해오고 있다. 이 점이 필자에겐 매우 인상적으로 다가온다. 왜냐하면 일관된 주제를 중심으로 전개된 문제의식에 대한 오랜 탐색이 작품을 통한 작가의 삶에 대한, 나아가 우리 삶에 대한 이해의 폭과 깊이를 한층 더해줄 수 있기 때문이다. 주제의 주제됨, 곧 주제성, 사물의 사물됨, 곧 사물성, 그리고 작품의 작품됨, 곧 작품성은 그 본질에서 서로 하나로 통하며 만나게 된다. 주제와 사물, 그리고 작품이 맺는 삼면관계는 작가의 작품세계를 이해하는 데 매우 중요하다. 필자의 생각엔 주제가 지닌 의미와 그 본질을 묻는 주제성의 문제를 정확히 파악하는 일은 바로 작품의 작품됨, 곧 진정한 작품성으로 연결된다고 보기 때문이다. 미술사적으로 보면, 작가들의 기호(嗜好)와 이념 및 사상에 따라 '무제 (Untitled)'를 내걸기도 하지만, 대체로 많은 작가들은 작품이 지향하는 바에 따라 이런 저런 주제를 담아 작업을 하게 된다. 동일한 작가의 경우에도 많은 작품들을 제작하는 중에 어떤 주제를 특정하여 달기도 하고, 무제를 내걸기도 한다. 넓게 보면 특정 주제를 표방하지 않은 '무제'란 작가 나름대로 적절한 주제를 모색하다가 끝내 찾지 못하여 내거는 수도 있거니와 때로는 처음부터 의도적으로 '무제'를 작품의 주제로 표방하며 작가 스스로를 포함하여 작품을 바라보는 모든 이에게 개방적이면서도 자유로운 접근과 상상의 나래를 펴게 한다. 그런데 왜 작가 김영철은 'Work'라는 주제아래 작업하는가. 그리고 어떤 방법과 기법으로 작업하고 있는가. 나아가 그것이 담고 있는 미적 의미가 무엇인가를 살펴보려고 한다.

필자는 학문적으로 정립된 특별한 어떤 이론에 근거하여 작품을 들여다보며 여기에 과도하게 주입하기 보다는 어떤 편견이나 선입견 없이 작품에 내재된 개념과 의미를 찾아내 숨어있는 이론을 찾아보고 정립하는 것이 바람직하다고 생각해온 터이다. 말하자면 작품 밖의 이론보다는 작품 안에 숨어있는 이론적 근거를 찾아내 밝혀 보는 것이다. 일반적으로 작품과 이론사이에 발생한 틈은 작품해석에 적잖은 어려움을 야기한다. 미술사학자이자 평론가이며 프린스턴 대학교에서 현대미술·건축·이론을 가르치는 핼 포스터(Hal Foster, 1955~)는 이론이 미술작품에 맞지 않게, 억지로 적용되는 일은 결코 없어야 한다고 힘주어 강조한다. 이는 퍽 수긍이 가는 이야기 이다. 미술 자체엔 나름의 요소나 항목들이 있고 또 나름대로 가지를 뻗는 이론이 있기에 그러하다. 그에 따르면, "이론의 용도는 미술의 실제 속에 박혀있는 개념들을 해명하는 것, 그리고 역사적인 영역 안에서 다른 분야들이 개진한 개념들과의 대응관계를 지적하는 것이다. 이를 통해 우리는 이론 대 미술뿐만 아니라 이론 대 역사를 환원적인 대립관계로 보는 관점에서 벗어날 수 있다."[12] 길게 보면, 이런 대립관계는 해소되고 지양(止揚)되어 한 차원 높은 종합의 명제로 이어질 것이다. 무엇보다도 우리는 작품을 통해 드러난 작가의 '말'에 귀를 기울여야 한다. 이 때, '말'이란 '존재의 거처'이기도 하고 이념이나 가치이자 드러내고자 하는 진리인 까닭이다. 우리가 작품에 말을 걸기도 하지만, 작품이 우리에게 말을 걸어오는 것에 더 주목해야 한다. 우리와 작품이 맺는 관계는 이중적이요, 양의적(兩意的)이다. 의식의 이면에 숨어있는 말, 기억의 저편에 잊혀진 말을 찾

12 Hal Foster, *Compulsive Beauty*, 1993. 핼 포스터, 『강박적 아름다움-언캐니로 다시 읽는 초현실주의』, 조주연 역, 아트북스, 2018, 9쪽.

아 드러내는 일이 작가 김영철의 작업인 것이다. 이는 무질서 안에 숨겨진 질서를 찾는 일이며, 망각을 기억의 영역으로 끌어내는 일이다.

무제를 포함하여 작가의 중심주제 안에 의미가 오롯이 함축되어 있다. 'Work'연작으로 펼쳐진 예술작품에 대한 평가와 해석은 의미의 발견이다. 앞서 지적한 바와 같이, 작가 김영철의 〈Work〉 연작은 무척 오래 지속된 작업이다. 먼저 'Work'에 어떤 의미가 담겨있는가를 살펴보는 것이 작가 자신과 그의 작품을 이해하는 데 있어 매우 중요한 일이라고 생각된다. 영어의 'Work'는 명사로서 '일 혹은 노동, 작업, 업무, 행위, 제작'을 뜻하며, 동사로서 '떠서 혹은 짜서 무엇을 만들다, 노동하다, 세공하다, 움직이다, 잘되어 가다, 서서히 나아가다, 애써 나아가다, 노력하여 얻다, 일하여 얻다' 등이다. 'Work'는 그리스어로 'εργον(ergon)'으로서 '일, 업무, 작업, 노동'을 뜻한다. 인류가 애써 삶을 지속해 온 원동력이 곧 일이요, 노동인 것이다. 노동(Arbeit), 노동하는 행위(arbeiten) 그리고 노동하는 자(Arbeiter)는 셋이 아니라 노동 가운데 하나로 합쳐진다. 그래야 소외되지 않고 노동의 즐거움이 있는 것이다. 사람은 나면서부터 죽을 때까지, 곧 숨을 쉴 때부터 거둘 때까지 'Work'와 더불어 있다. '일, 작업 혹은 제작'은 이론적, 사변적 '생각'과 감각적 '느낌'을 연결하여 하나로 완성해준다. 예를 들어 배고픔의 경우를 보자. 우리는 배고프다는 생각을 할 수도 있고, 또는 배고픔을 실제로 느낄 수도 있다. 생각과 느낌은 별개의 문제인 것으로 보이지만 실제로 배고픔을 달래며 빈 배를 채우기 위해 '먹는 일 혹은 작업'인 'Work'로 연결되어 드디어 완결된다. 이는 마치 학문의 세 영역, 즉 관조하는 이론(theoria), 행동하는 실천(praxis), 만드는 제작(poiesis)과도 같다.[13] 제작함으

13 아리스토텔레스에 의해 체계화된 학문의 세 분류, 즉 이론학, 실천학, 제작학을 참고

로써, 즉 작업함으로써 이론과 실천은 매개되는 것이다. '생각'과 느낌' 사이의 선후관계는 시차(時差)를 두고 일어날 수도 있으며, 거의 동시에 일어날 수도 있다.[14] 필자는 이제 작가 김영철이 지닌 무슨 생각이 어떤 느낌과 더불어 '일, 작업, 작품'으로 표현되는가를 살펴보려고 한다.

평론가 김복영은 작가 김영철이 행한 일련의 작업인 'Work'를 '자연스러움'의 본질에 대한 응답으로 본다. 석판으로 이루어진 평면에 쏟은 작가의 정신적 열정이 거의 자연발생적으로 녹아 있는 것이다. 그리하여 인간의 본질로서의 정신성과 사물의 자연성이 연결된다. 특히 30여년 전의 제5회 개인전(한국문예진흥원 미술회관, 1992.10.23.-28)에서 보듯, 작가 김영철은 이전 작업에서 활용한 석판과 실크스크린 인쇄법을 뒤로 하고 다시 페인팅 작업을 하며 검정의 단색을 이용하여 내면의식을 표출한다. 유채색에 의한 자유로운 몸짓의 표현으로 전향하여 변용을 보인 것이다. 이 때 몸짓은 팔과 손에 실려 붓끝으로 이어져 표출된다. 노란색 바탕에 회청색, 분홍빛 바탕에 자주색과 회청색의 붓놀림이 겹친다. 그리고 연한 자주색, 초록색, 노란색 등의 유채색 바탕에 넓은 무채색의 붓놀림 흔적이 거칠게 나타난다. 여기에 강한 색조를 띤 회청색의 선들이 드러나 있다. 작가의 작품 구도가 자연스럽게 색을 선별하여 결정한 것으로 보인다. '면'으로 전개되기 이전 단계인 '색'의 선별이다. 그의 '작업'은 색료와 붓, 화폭이 몸짓의 강세와 방향에 따라 서로 얽혀있다. 이러는 중에 우리는 회화가 지닌 고유한 회화적 진면목을 읽을 수 있다. 색으로부터 시작하여 선이 형성되고 선은 면으로

해보길 바란다.

14 미술의 형태와 기능에 대한 심리학적 탐구를 수행한 루돌프 아른하임(Rudolf Arnheim, 1904~2007)은 일찍이 그의 『시각적 사고 *Visual Thinking*』(1969)에서 생각은 근본적으로 지각적 성질, 곧 느낌을 내포한다고 본다.

전개된다. 색 자체가 지닌 힘, 그리고 이로 인한 선과 면이 자아내는 독특한 분위기와 정서가 잘 드러나 있다.

작가 김영철의 선은 일찍이 익힌 서예적 붓글씨의 거침없는 자취이며 작가의 몸짓에 의해 강약의 흐름이 조율되어 나타나 있다. 물론 이전의 작업과 확연히 구분된다거나 전혀 다른 회화세계가 펼쳐진다고 보기 보다는 오히려 상당부분 그 연장선 위에서의 변주이며, 변용이라고 해야 옳은 지적일 것이다. 어떤 주제를 바탕으로 색과 선, 면의 구성과 배치를 여러 가지로 달리하여 이야기를 구축하며 변형하기 때문이다. 그럼에도 그의 여러 작품에서 보듯, 작품의 저변을 이루는 작가의 예술의식과 의지 및 정신은 'Work' 아래 거의 일관되게 자리하고 있다. 기본적으로 붓 가는대로의 오토마티즘 기법이 무의식적으로 질료 안에 내재되어 있으며, '몸짓'에 의한 화면에의 적극적인 개입과 참여가 더 강해지고 있다. 이런 맥락에서 우리는 평론가 김복영이 지적한 바 있듯이, "몸짓이 작가의 작업행위의 핵심을 이루되 작가의 전존재를 내재한 몸짓이 추구하고 있음"에 주목하게 된다. 몸짓과 붓끝이 추구하는 바는 존재의 또 다른 모습인 것이다. '몸짓'의 역동적 움직임에 의해 작가는 고유한 붓글씨 자태의 자유분방함을 시도하며 존재의 근본을 드러내는 것이다.

다른 한편, 시인이자 미술평론가인 조정권(1949~2017)은 김영철의 작품에서 "정신주의-그 자연성의 도취"[15]를 느끼며 캔버스 자체와 작가 사이의 긴장관계를 엿볼 수 있다고 말한다. 이런 언급은 정신성과 자연성 사이의 팽팽한 긴장과 갈등관계를 잘 파악한 지적이라 여겨진다. 작가 김영철은 저절로 우러나는 예술적 충동 및 추구하고자 하는 정신세계와 인간내면의

15 이브미술관 개인전(1997.9.3.-13)에서의 전시 평.

무의식을 몸짓의 자연스런 움직임에 근거를 둔 형태로 표출한다. 이와 같은 표출행위는 작가 김영철의 작품을 관통하는 일관성과 진정성이라 하겠다. 작가 김영철의 내면에서 우러나는 조형욕구 혹은 조형충동은 대담한 붓질의 충만감에 스며들어 있음을 우리는 본다. 그는 원초적 표현 욕구에 강한 애착을 보이면서 회화적 본질을 추구한다. 색감의 풍부함과 강렬한 붓 터치가 이를 잘 증명해주고 있다. 이와 같은 흐름은 몇 년간의 숙성의 시간을 두고 열린 2011년의 전시(인사갤러리, 2011.2.23.-3.1)를 비롯하여 이후에 두 번에 걸친 개인전(일호 갤러리, 2014.10.29.-11.8/ 라이프러리 아카이브 갤러리, 2019.11.22.-12.1)에서 제시한 작품을 통해 좀 더 두드러지며 오늘에까지 이어지고 있는 것으로 보인다.

2009년 이후의 지속적인 작업에서 보인 분홍빛 빨간 색 바탕에 흰색의 굵은 붓 터치와 물감에서 묻어나온 불규칙한 자연스런 점들, 또한 겨자색(greenish yellow) 바탕에 굵은 붓 터치와 불규칙하게 떨어트린 흰색 점들의 자취는 작가의 예술행위의 자유분방함을 여실히 보여준다. 어떤 평론가는 이를 두고 "도식화되지 않은 기호, 그 너머의 세계"[16]로 읽는다. 아마도 자유분방한 붓 터치의 필선을 강조하여 이렇게 보는 듯하다. 물론 도식화와는 거리가 멀지만 기호인 듯 아닌 듯 보이는 것을 넘어선 세계를 보여 준다. 작가의 예술의지는 어떤 도식이나 기호의 관점을 넘어선 것으로서 회화의 회화성에 바탕을 둔 조형충동의 발로라 하겠다. 이러한 조형충동은 작가의 생체리듬과 맞닿아 있다. 작가의 호흡은 붓이 그리는 선과 붓 터치의 순간적인 움직임과 멈춤 및 동세(動勢)로 나타난다. 순간적으로 쏟아낸 에너지의 표출은 그의 작품을 지탱해주는 조형어법이다. 복잡한 선의 움

16 인사갤러리 개인전(2011. 2. 23. -3. 1)에서 평론가 홍경한의 글.

직임이 단순하면서도 간결하게 변모하면서 긴장감 있게 전개된다.

이전에는 바탕색과 그 위에 그어진 붓의 흔적이 형상으로 서로 만나 적절히 긴장하며 대등한 관계를 이루었다면, 2014년 이후의 작업에서는 바탕색에 연연하기보다 서로 다른 방향에서의 붓터치가 부분적으로 만나거나 겹치면서 한 곳을 향해 어떤 형상을 나타내며 중심축의 이동을 보인다. 내적 에너지가 붓질이라는 행위로 서로 대응하며 이동하는 모습이다. 붓의 움직임이 매우 직관적이며 무의식적으로 진행되는 가운데 기운이 생동하는 형국이다. 무의식에서 의식으로의 이행은 움직임과 멈춤을 자연스레 유발하는 자유의지의 산물이다. 색과 선, 면, 구조와 형식은 무의식과 의식의 상호작용의 결과이며, 기호화되는 다양한 표현 자체를 생성하고 해체하는 과정을 보여준다. 가시적인 조형요소와 숨겨진 내재성을 보여주기 위한 표상이 아니라 행위를 통해 내면과 마주하는 것이다. 작가 김영철에게 추상이란 사물을 바라보는 직관의 방식인 것이며, 스스로 시선의 지평을 넓혀주고, 의식과 무의식 사이의 틈을 벌려 우리의 상상력을 한층 더 자극한다. 이것은 자기 존재에 대한 성찰이며 자신의 삶을 들여다보려는 의지의 발로이다.

2019년 이후 오늘에 이르기까지 줄곧 지속되는 김영철의 작업에서 우리는 어떤 근원적인 에너지의 흐름을 지켜 볼 수 있다. 작가 자신의 고유한 조형언어를 표현하기 위한 몸짓에 여전히 생체 리듬이 담겨 있다. 이러한 생체 리듬은 자연 에너지의 흐름과 맞닿아 있다. 여기에는 삶을 살아가는 동안, 또한 삶의 유지를 위한 우리의 사색과 정서가 고스란히 자리한다. 색채와 선, 면에 담긴 즉흥적이고 격정적인 흐름은 우리가 살아가면서 부딪히는 것으로서 작가가 경험한 삶과 현실에 관한 격정의 흔적들이며 순간의 상황에 충실한 결과물이다. 작가 김영철에게 특유의 원색과

거침없는 선, 화면의 중첩은 여러 생각과 느낌을 매개해주는 '일과 작업'의 조형어법이 된다. 작가 김영철의 고유한 'Work' 작품세계에서 우리는 'Work'가 뜻하는 바를 살피며, 자유로움을 지향하는 자아실현과 자아탐구의 끊임없는 노고의 역정(歷程)을 본다. 아울러 여기에 동참함으로써 우리 스스로가 행하는 일반명사로서의 'work'를 되돌아보는 성찰적 계기를 맞이하게 된다.

김영철, 〈Work 2007-1〉
acrylic on canvas, 130×162cm, 2007

김영철, 〈Work 2008-1〉
acrylic on canvas, 53×45.5cm, 2008

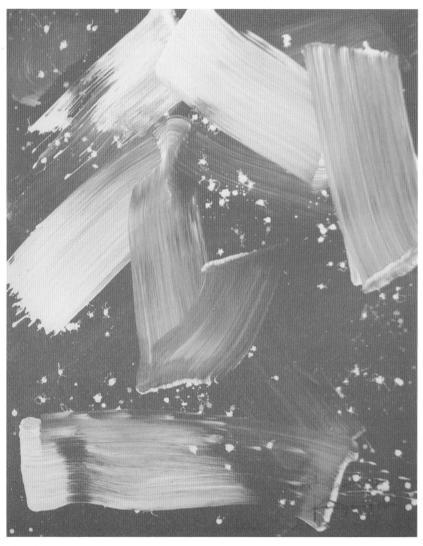

김영철, 〈Work 2009-12〉
acrylic on canvas, 162×130cm, 2009

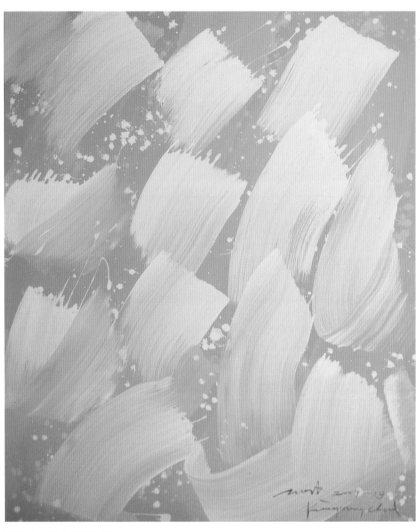

김영철, 〈Work 2009-13〉
acrylic on canvas, 162×130cm, 2009

김영철, 〈Work 2016-10〉
acrylic on canvas, 45.5×53cm, 2016

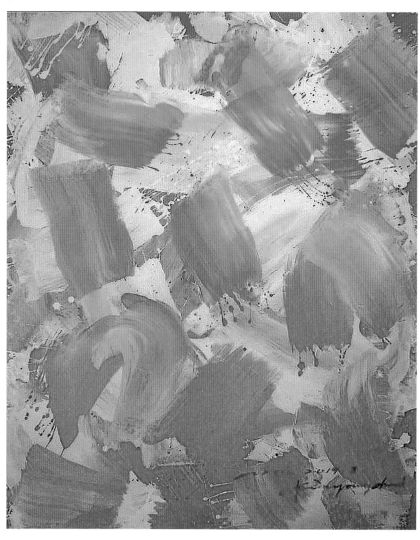

김영철, 〈Work 2019-3〉
acrylic on canvas, 162×130cm, 2019

김영철, 〈Work 2022-4〉
acrylic on canvas, 90.9×227cm, 2022

3. 우연에서의 질서와 조화 : 화산 강구원의 작품세계

 작가가 지닌 품성과 태도가 작품에 잔잔히 배어있는 좋은 예가 아마도
작가 강구원의 경우일 것이라 생각한다. 작가 강구원을 가까이 아는 지인
들은 화가로서 그가 지닌 지적인 면모와 인성에 감동을 받는다. 특히 조용
하고 부드러운 심성과 언행의 진중함을 지적하기도 한다. 필자의 생각엔
이런 작가의 심성이 작품으로 연결되어 표출된 것으로 보인다. 화산 강구
원의 작품세계[17]를 좀 더 가까이 천착해보고 싶은 생각은 아주 오래전부터
있어 왔으나 이런 저런 일로 틈을 내지 못하고 늘 과제로 미루어 온 터였
다. 근자에 「예술에서의 '우연'의 문제와 의미」[18]에 관한 글을 쓰면서 나름
대로 때가 성숙하여 이제 비로소 필자의 글로 작가 강구원의 작품을 접하
게 되니 필자로선 감회가 새롭다. 글과 작품이 서로 환류(還流)되어 더 나은
차원의 작품세계로 고양되길 바라는 마음이다.

 진정한 자기 인식과 자기이해는 철학적 탐구의 목표이며, 동시에 예술
의 목표이기도 하다. 이는 삶의 의미와 가치를 담보해주는 까닭이다. 인간
은 '의미를 추구하는 존재'이다. 작가 강구원은 평소에 "그림그리기는 의미
를 만드는 일이고, 감상하는 것은 그 의미를 읽어내는 것"이라고 말한다.
작가의 의미 만듦과 관객이나 감상자에 의한 의미읽기의 상호연결이다.
작가와 평자 혹은 감상자는 작품을 매개로 의미를 서로 공유하며 소통을

17 개인전 35회, 아트페어 7회, 그룹전 국내외 300여회 출품하였으며, 1990년부터 '우연
 의 지배'라는 주제를 중심으로 이와 연관된 다양한 소주제를 다루며 작업에 임하고 있
 다. 한국미술협회 광진·포천, 현대미술작가회, 선과 색, 한국전업미술가협회, Gnaru,
 예형회, 수목원 가는 길 문화마당 대표를 역임하고 있다.
18 김광명, 「예술에서의 '우연'의 문제와 의미」, 『미술과 비평』, 2021년 71호, 58-76쪽.

꾀한다. 그런데 필자가 보기엔, 작품에 담긴 의미를 새겨보는 일은 작가의 성(姓)과 호(號)를 합해 부르는 '강화산'에 압축되어 잘 드러나 있다고 하겠다. 작가의 호는 본명 이외에 허물없이 쓰기 위하여 지은 것으로 세상에 널리 드러난 이름이다. 한자로는 좀 어의가 다르긴 하지만, 작가 스스로도 이를 강과 산의 조화, 즉 '강화산'이라 일컫기 때문이다. 강과 산은 자연의 대명사로서 부분적으로 보면, 그 흐름과 형세가 제각각이고 마치 우연의 산물처럼 보인다. 하지만 전체적으로 보면 질서와 조화를 이루어 멋진 풍광을 자아내고 생명을 유지해가는 필연적인 산물이 된다. 무엇보다도 작가 강구원은 자연과 생명의 이면에서 우연의 현상이 지배적임을 터득했음이다. 자연과 생명에 우연이 어떻게 나타나며 개입하고 있는지를 먼저 살펴보는 일이 작가의 작품세계 이해에 도움이 될 것이다. 앞의 3장에서 예술과 연관한 우연의 의미와 문제를 상론했지만, 여기에서는 작가 강구원의 작품세계와 연관하여 좀 더 들여다보기로 한다.

생명은 미시세계에서 우연히 발생하면서 출현한다. 그러나 일단 발생한 생명현상의 진행은 변이(變異)를 거듭하면서 필연적인 방향으로 나아간다. 변이란 '예상하지 못한 사태나 괴이한 변고'로서 생물학적으로는 '같은 종 또는 하나의 번식 집단 내에서 개체 간에 혹은 종(種)의 무리들 사이에서 나타나는 형질의 차이'이며, 그 요인에 따라 유전변이나 환경변이 등으로 나뉜다. 그러니까 유전에 의하든 환경에 의하든 예상하지 못한 사태로서의 우연적 변이는 일어나기 마련인 것이다. 우연성이 지닌, 우연성 안에 내장된 필연적 관점은 아름다움이 주는 즐거움의 합목적성과도 연관된다. 다시 말하자면 우연적 필연이란 합목적성의 산물인 것이다. 우리는 흔히 일상에서 '의도하지 않은 우연한 발견, 혹은 운 좋게 발견한 데서 얻은 뜻밖의 재미나 기쁨'이 작품으로 형상화된 경우를 보며 즐긴다. 다양한 삶의

형식을 담아 표현하는 예술의 경우에 작동하는 심미적 마음의 회로(回路)는 복잡성과 우연성으로 가득 찬 환경 속에서 각 개체로 하여금 환경에 합당한 창조를 수행하며, 생태학적 조화를 도모하는 삶의 원리로 작동한다. 그것은 자연의 조화로운 질서를 예술 안에 담는 일이며, 합목적적인 미적 즐거움을 향수하는 일일 것이다.

우연이란 본디 예측이 아주 어려우며 무작위로 일어난다. 그것은 우리 삶에 지대한 영향을 미침에도, 우리가 통제할 수 없는 것처럼 보인다. 우연을 헤아리는 일은 전적으로 인간의 상상력에 의존한다. 인간의 상상력이야말로 인간이 지닌 가장 위대한 자산이다. 역설적으로 우연의 존재로 인해 우리의 삶은 역동적이고 긴장감을 자아내며 때로는 풍요로워지기도 한다. 현대과학이 표방하고 있는 우주의 모습은 기계적인 필연성으로 관철된 것이 아니라 필연과 우연의 본질에서 얽히고설킨 역동적인 세계이다. 그것은 본질적으로 예측불가능하며, 새로운 것이 생기고 또한 소멸하는 세계에 다름 아니다. 우연은 필연에 대항하는 방해물이 아니라 필연과 더불어 또 다른 세계를 만들어내는 본질적인 요소이다. 우연은 인간에게 미지의 미래세계를 열어 준다. 그것은 불길하고 어두운 미래가 아니라 '매혹으로 가득 찬 경이로운 미래'이다. 우연의 다양한 형태를 어떻게 이해하고, 그것과 어떻게 맞설 것인지가 우리에게 주어진 큰 과제이다.[19] 이 과제가 해명될 때에 세계는 더욱 확실해지고 분명하게 다가올 것이지만, 이는 매우 요원한 일이다. 그저 상상하고 예측해 볼 뿐이다. 뒤이어 살펴보겠지만, 이 점은 작가 강구원의 작품세계에 잘 드러나 있다.

19 다케우치 케이, 『우연의 과학-자연과 인간 역사에서의 확률론』, 서영덕·조민영 역, 윤출판, 2014, 230-231쪽.

과학이나 종교 혹은 인간의 양심 등에 있어서 절대적 진리나 보편적 진리가 제한적으로 가능하지만, 진리는 문화적 상대주의나 역사적 상황에 따른 변수에 의존한다. 변수는 상수(常數)와는 달리 어떤 관계나 범위 안에서 가변적 요인에 따라 달라진다.[20] 진리란 절대적이라거나 상대적이라는 양자택일의 관점에서가 아니라 문화적, 역사적 상황의 변화에 따른 가변적 산물이며 상대냐, 절대냐의 무게중심에 따라 상대적 절대성과 절대적 상대성의 특성을 아울러 지닌다. 예를 들어, 예술에서 개념이나 관념을 주요 근거로 삼아 작업을 하는 개념미술가들은 합리주의자라기보다는 오히려 신비주의자에 가깝다. 그들은 논리가 도달할 수 없는 그들만의 결론에 다다른다.[21] 논리적 접근이 어려운 곳은 많은 의미를 함축한 신비주의의 영역이다. 이를 필연과 우연으로 대비해보면, 우연의 영역인 것이다. 개념으로서는 합리적 결론에 다다를 수 없으며 '논리가 도달할 수 없는 결론'이란 그 과정에 이르기까지 계속해서 '비합리적인' 선택을 한다는 뜻이다. 우연은 비합리성을 일컫는 또 다른 이름이라 하겠다.

미적 대상과 그 시각적 표현의 변천과 전개과정인 미술사에서도 눈여겨 볼 대목이 있다. 오스트리아의 소설가 · 저널리스트 · 극작가 · 전기 작가인 슈테판 츠바이크는 동로마제국의 멸망으로부터 제1차세계대전의 종전에 이르는 역사에서 우연의 순간이 역사적 흐름을 바꾼 사례를 들고 있다. 역설적으로 '우연'이 뜻하지 않게도 수많은 위대한 업적과 연결된 것이다. 시대를 비추는 거울로서의 예술은 시대에 반영된 우연적 요소까지 포

20 피터 R. 칼브, 『1980년 이후 현대미술-동시대 미술의 지도 그리기』, 배혜정 역, 미진사, 2020, 17쪽.

21 Sol Lewitt, "Sentences on Conceptual Art"(1969), Ellen Johnson(ed.), *American Artists on Art*, New York: Harper and Row, 1982, 125쪽.

착해야 할 것이다. 의도하지 않은 우연의 개입으로 인해 역사의 큰 흐름이 바뀐 많은 예들처럼 개인사에 있어서도 그러한 사례가 흔히 있다. 치밀하고 정밀한 계산보다도 더 강한 우연성의 등장이 역사의 흐름에 관여한다. 불연속성과 불확실성의 시대에 우리는 예술을 통해 우연을 길들이는 의미를 되돌아봄으로써 예술적 풍요로움과 다양성을 더욱 향수할 수 있을 것이다.

작가 강구원의 작품이 지향하는 주제를 압축한 것은 2017년에 화산그림창고 출판사에서 내놓은 책자인 『침잠과 울림의 미학』에서 두드러진다. '침잠과 울림'은 씨실과 날실이 되어 작가의 미학적 성찰을 위해 서로 직조된다. 강구원은 생명에 대한 경외와 자연에 대한 사랑을 기조로 하여 '우연의 지배'라는 주제로 작업을 해오고 있다. 소재로는 캔버스위에 아크릴, 노끈, 철선, 실, 리벳, 연필, 대추나무, 성경책을 비롯한 헌 책 등을 다양하게 사용하여 우연을 엮어낸다. 35여년에 걸친 주요 작품을 보면 다음과 같다. 1989년 첫 개인전 주제인 '레퀴엠(Requiem)'은 죽은 이의 영혼을 위로하고 안식을 기원하는 것으로 그 무렵 시대적 분위기를 적절하게 표현한, 매우 상징적인 의미를 담고 있다. 〈레퀴엠〉(1987-1989) 연작을 시작으로 90년대 들어서 '우연의 지배'라는 작품의 경향을 띠며 차츰 추상성이 강한 모습으로 변화되었다. 〈우연의 지배-나의 모습〉(1996), 〈우연의 지배-생명〉(1998), 〈우연의 지배-사원의 뜰에서〉(2002), 〈우연의 지배-섬, 사라지는 것들에 대하여〉(2004), 〈우연의 지배-분단의 현실〉(2004), 〈우연의 지배-고요와 울림〉(2007-2011) 연작, 〈우연의 지배-마음으로 세우는 탑〉(2005-2015) 연작, 〈포도밭에서〉(2013), 〈우연의 지배-레퀴엠〉(2014) 연작, 〈우연의 지배-생물을 위하여〉(2014), 〈우연의 지배-생물과 무생물을 위하여〉(2014), 〈우연의 지배-생물과의 소통〉(2014), 〈우연의 지배-선물〉(2016-2017) 연작, 〈셰익스피어 소

네트-선물〉(2017) 연작, 〈우연의 지배-포도밭에서〉(2021) 연작, 〈우연의 지배-소네트〉(2020-2021) 연작으로 오늘에 이르고 있다. '우연의 지배'에 따른 소주제들은 서로 연결되어 우연을 필연적 범주로 편입시키며 다양한 삶의 내용을 성찰하게 한다.

작가가 우연의 지배와 포도나무를 연관 짓는 시도는 매우 각별해 보인다. 작가는 몇 해 전 미국 캘리포니아 소재 포도원 지역의 여행을 통해 〈포도밭〉 연작을 더욱 심화시켰으며, 지금도 작업 중인 국립 수목원 근처의 포도밭과도 연계하여 종교성을 포도나무의 선(線)속에서 표현하고자 한다. 역사적으로 고대 메소포타미아에서 포도나무는 '생명의 풀'이란 의미를 지니고 있었다. 포도나무는 이스라엘의 영적 특권을 상징하며, 이스라엘을 상징하는 대표적 식물이 되었다. 중요한 건물의 모자이크 바닥 장식이나 회당의 정문, 묘비석 등에 새겨져 있으며, 성경의 많은 비유나 은유적 표현들은 포도나무나 포도 열매 혹은 포도주 등과 관련되어 있기도 하다. 포도나무의 덩굴이 얼기설기 뻗어나간 모습에서 작가는 선(線)의 의미를 묻는다. 선(線)은 생명이 펼치는 방향성과 에너지를 나타내며, 포도라는 열매에서 희망과 기다림, 그리고 성취감을 본다. 또한 '마음으로 세우는 탑'은 영원히 쓰러지지 않는 불멸의 탑이며, 오늘의 우리에게도 절실한 시대의 화두이다. 참된 진리는 참된 마음에 있는 까닭이다. 작가가 승보사찰인 송광사 방문에서 그 의미를 새기며 깨달은 것으로 보인다.[22] 이는 작가의 선적(禪的)인 작업태도와 무관치 않다.

22　불교에서 귀하게 여기는 세 가지 보물인 불보(佛寶)·법보(法寶)·승보(僧寶)가 있다. 불보는 중생들을 가르치고 인도하는 석가모니, 법보는 부처가 스스로 깨달은 진리를 중생을 위해 설명한 교법, 승보는 부처의 교법을 배우고 수행하는 제자 집단으로, 중생에게는 진리의 길을 함께 가는 벗이다.

우연의 문제를 주제로 내걸고 작업을 하고 있는 작가 강구원은 개인전 "우연의 지배-소네트" 전(2020.08.05.-11, G&J 광주전남갤러리)을 열어 주목을 끈 바 있다. 그리고 "천상의 소리, 존재의 공명" 전(2021.12.22.-28, 포천문화재단 갤러리)에서 우연의 문제를 존재의 근원과 연관 지어 그 깊이를 더하고 있다. 생각에 침잠하여 모색하고 선적(禪的)인 경지에 가깝게 붓가는대로 자연스런 움직임을 보인다. 작가 강구원의 그림은 시처럼 간결하면서도 짙은 여운이 담겨 있다. '우연의 지배'란 우리가 주체적으로 우연을 지배한다는 의미일 수도 있고, 우리가 객체가 되어 우연에 의해 지배를 당한다는 의미일 수도 있다. 이렇듯 우리 인간이 맺는 우연과의 관계는 주체와 객체라는 이중적 의미를 동시에 지닌 것으로 보인다. '우연' 안에서 주객은 하나가 되는 까닭이다. 우연에 대한 주체의 주도적 의미와 대상에 대한 순응적 의미는 둘이 아니라 하나인 것이다.

"우연의 지배-소네트"에서 작가 강구원이 제시한 우연의 지배와 연관된 소네트는 셰익스피어(William Shakespeare, 1564~1616)의 소네트[23]에서 차용한 것이다. 시인인 화자, 시인의 고귀하고 수려한 젊은 남자친구인 귀족, 그리고 눈과 머리카락이 검은 여인을 둘러싼 사랑과 갈등을 그린 이야기다. 소네트에서 시간은 아름다움을 뺏어가는 원망의 나쁜 이미지로 그려진다. 작가 강구원은 붓으로 그리는 표현 방법에 머무르지 않고 이를 확장하여 나무나 철선 등의 오브제를 사용하며 다양한 표현기법을 활용한다. 여러 색채를 가능한 한 배제하고 단색 위주로 하되 자연에 대한 관조와 더불어 숨어 있는 질서를 느낄 수 있다. 예술은 무질서와 혼란스러움 뒤에 숨어있

23 윌리엄 셰익스피어, 『셰익스피어 소네트』, 김용성 역, 북랩, 2017 참고. 소네트는 14행시로 이루어진 총 154편이다. 집필 시기는 1592년에서 1598년 사이로 추정된다.

는 질서를 찾아 모색하는 과정이다. 앞서 본 바와 같이, 생명은 지극히 우연성에서 탄생하지만 그 근저에는 필연이라는 운명론과 겹쳐 있다. '지배'라 함은 절대자 안에서의 자유로운 다스림이며, 작가의 예술의지의 연장선 위에 펼쳐진다. 이렇듯 "우연의 지배-소네트"는 우연적인 삶을 다스리는 필연에 의한 사랑의 예찬이다. 셰익스피어 소네트가 인간의 다양한 정서를 절제된 시행(詩行)에 녹여낸 것처럼, 작가 강구원은 이를 자신의 작품으로 체현하고 있다. 생명과 삶, 사랑과 자유와 같은 상징을 자연의 오묘한 질서와 조화에 맡기며 우연과의 관계설정을 모색한 것으로 보인다.

미술비평가 민동주는 강구원의 '우연의 지배'에서 '원시적 표현주의'를 읽는다. 말하자면 인간의지의 너머에 있는 원초성을 본 것이다. 이 원초성은 근원과 맞닿아 있다. 이는 자연질서의 일부이며 절대자의 섭리요, 진리 가운데 있다. 또한 사학자이자 비평가인 이석우(1941~2017)는 강구원의 그림에서 "진실에 도달하려는 진지한 모색"을 지적한다. 그의 작품세계는 초기엔 구상적 접근과 더불어 사회를 대하는 태도와 인식을 작품에 담으면서 차츰 '우연의 지배'라는 주제에 몰입하고 추상으로 변화되었다. 여기에서 추상이란 가장 구체적인 것의 정수(精髓)를 추출하여 낸 것으로 의미의 압축이요, 상징인 것이다. 이런 과정에서 강구원은 어떤 형식이나 틀에 얽매이지 않고 사물의 본질에 다가가는 자세를 보이며 명상하고, 선적(禪的)인 붓터치를 한다. 이리하여 그의 그림은 간결하면서도 함축미를 지니게된다.

시의 여백이 삶의 리듬에 영향을 미칠 수도 있는 우연의 문제와 연관하여 좀 더 살펴보기로 하자. 시 예술 일반에서의 시란, 미적인 우연성의 개입에 의해 일말의 진리를 내포할 수는 있으나, 물론 이것이 시적 본성을

이룬다고는 할 수 없을 것이다.[24] 마치 물의 흐름을 리듬의 파동으로 비유해본다면, 우연과 필연이 어우러져 하나의 방향으로 흐를 것이다. 미적 우연에 참된 이치, 곧 진리가 내포되어 있다 하더라도 이것이 곧장 시적 본성의 부분을 이루는 것은 아니라는 말이다. 그런데 우연한 일에 어떻게 진리가 내포될 수 있는가. 이는 곧 우연과 진리 간의 관계를 어떻게 설정할 것인가의 문제이기도 하다. 진리의 문제는 필연과 우연으로 양분되는 것이 아니라 서로 섞여 있을 수 있다. 대체로 우연이 필연 안에 포섭되어 진리의 차원으로 승화되는 것이다. 이는 곧 시적 우연이 시적 진실 혹은 시적 진리의 영역 안에 위치하고 있음을 말한다. 미적 우연이 시의 본성을 이루는 부분은 아니지만 어떻든 진리를 내포하고 있다는 점이 중요하다.

점, 선, 면과 색, 형태를 구성하면서 쉽게 예측할 수 없는 여러 기법들을 사용하여 작업하는 경우가 있다. 어떤 색을 선별하여 점, 선, 면에 어떻게 사용할 것인가에 대한 의도적인 개입 없이 우연에 맡기는 작업태도인 것이다. 의도적인 구성보다는 작품자체가 우연에 기대어 스스로 되어가도록 놓아두는 일은 선적(禪的)인 분위기와 닮아있다.[25] 의도적인 구성보다는 작품자체가 우연에 기대어 스스로 되어가도록 놓아둔다는 것이다. 영국의 대표적인 미술비평가인 마틴 게이퍼드(Martin Gayford, 1952~)는 켈리의 이러한 작업방식과 태도에 선적(禪的)인 성격이 담겨 있다고 보았다. 이를테면 '우연히 작업이 이루어지게 놔두는 것'은 마음이 자연스레 흘러가는 대로의 방향인 것이다. 선(禪)이란 '마음을 한곳에 모아 고요히 침잠하며 생

24 Sidney Zink, "Poetic Truth", *The Philosophical Review*, 54, 1945, 133쪽.

25 Martin Gayford, *The Pursuit of Art: Travels, Encounters and Relations*, London: Thames & Hudson Ltd., 2019. 마틴 게이퍼드, 『예술과 풍경』, 김유진 역, 을유문화사, 2021, 262쪽.

각하는 일'이며, '자신의 본성을 구명(究明)하여 깨달음의 신묘한 경지를 터득'하는 것이다. 자연에 맡기듯 우연한 흐름의 방향이 곧 마음이 가는 곳이다. 모든 것의 근본은 마음이며 마음이 지향하는 바는 필연과 우연의 구분을 넘어 자유분방함의 경지 그 자체이다. 참선 수행하는 여러 선승(禪僧)들이 체험하고 들려주는바 그대로인 것이다. 이는 강구원의 작품이 추구하는 세계와 맥이 있으니 우리가 추체험(追體驗)해 볼 일이다.

현상으로 나타나는 것과 그 뒤에 숨어있는 본질과의 연결고리를 늘 생각해 볼 필요가 있다. 현상과 본질, 우연과 필연, 확실성과 불확실성은 동전의 양면과도 같다. 영국의 저명한 신지학주의자인 애니 베전트(Annie Besant , 1847~1933)는 "'우연'이나 '우발'같은 것은 없다. 모든 사건은 그에 앞서는 원인, 그리고 이후에 발생하는 결과와 연결되어 있다. 우리가 무지(無知)로 인해 과거와 미래를 모두 보지 못하기 때문에 사건은 허공에서 갑자기 튀어 나온 것처럼, 즉 우연인 것처럼 보일 때가 많다."[26]는 것이다. 신지학(神智學, theosophy)은 인간의 영적 본질에 대한 신성한 탐구로서 신비주의적인 사상체계이다. 인간존재는 우주의 일부로서 우주의 모든 생명체들과 유기적으로 연결되어 있다는 주장은 새겨볼 대목이다.[27] 작가 강구원이 지속적으로 탐구해온 '우연의 지배'란 예기치 않은 곳에서 어떤 힘이 우연처럼 작용하는 관계성과 필연적인 질서를 찾는 일이다. 그 안에 자연과 생명의 원리가 있는 것이며, 강구원의 작품세계가 지향하는 바이다.

26 Annie Besant, *The Ancient Wisdom*, 1897. 애니 베전트, 『우리는 어디에서 와서 누구이고 어디로 가는가』, 황미영 역, 책읽는 귀족, 2016, 319쪽.

27 조관용, 「신지학에서의 예술과 미적 직관 연구: 블라봐츠키(H. P. Blavatsky)와 지나라자다사(C. Jinarâjadâsa)의 이론을 중심으로」, 『한국미학예술학회』, 한국미학예술학연구, 2010, vol. 31, 373-399쪽.

강구원, 〈포도밭에서〉
캔버스 위에 아크릴, 100×100cm, 2013

강구원, 〈우연의 지배-레퀴엠〉
종이에 아크릴, 145×115cm, 2014

강구원, 〈우연의 지배-시간의 역사〉
캔버스 위에 혼합재료, 100×100cm, 2019

강구원, 〈우연의 지배-소네트〉
캔버스 위에 아크릴, 나무, 실, 리벳, 45.5×112.1cm, 2020

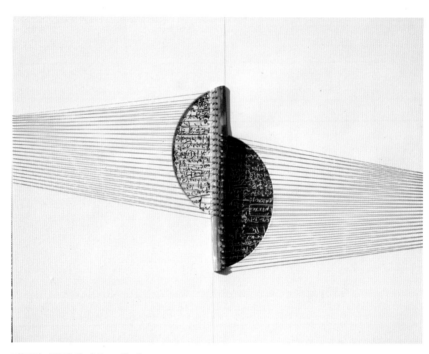

강구원, 〈우연의 지배-소네트〉
캔버스 위에 아크릴, 나무, 실, 철선, 40×240cm, 2020

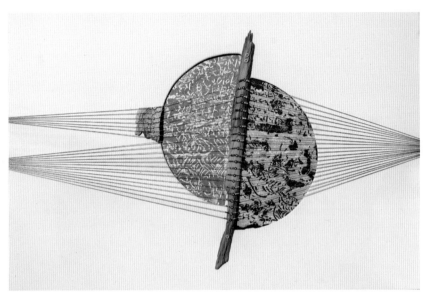

강구원, 〈작은 사랑의 노래〉
캔버스 위에 아크릴. 나무, 와이어, 리벳, 90.9×60.6cm, 2021

강구원, 〈우연의 지배-존재의 공명〉
캔버스에 혼합매체, 72.7×90.0cm, 2023

11장
미래에의 전망 -
'뉴 퓨처리즘 New Futurism':
황은성의 작품세계

여러 주제와 기획 아래 열리는 국내외의 무수한 전시가 말해주듯, 오늘날의 작품세계는 내용과 형식의 양 측면에서 이전 보다 훨씬 다양하고 복합적으로 전개되고 있다. 이런 상황에서 미래에의 전망을 쉽게 내놓기는 어려운 일이지만, 그럼에도 그 가능성을 살펴보려고 한다. 작가 황은성은 현재 삶의 양상을 미루어 진단하고 미래지향적 가능성을 작품에 담아 '뉴 퓨처리즘'을 표방한다. 여기에서는 선과 색의 여러 흔적들이 아주 미묘하게 얽혀 있지만, 역동적이면서도 긴장감을 불러일으키는 한편, 안정되고 조화로운 화면을 펼치고 있다. 삶에의 강한 의지, 식지 않는 열정 위에 기독교적 이념과 가치를 표출하는 그의 작품세계에서 우리는 지상의 삶을 넘어선 숭고한 미의 근거와 의미를 찾아볼 수 있다. 다가올 미래를 꿈꾸며 미래지향적 가치와 이념을 되새기고자 시도한 그의 '뉴 퓨처리즘'이 뜻하는 바를 논의해 보고자 한다.

1. 들어가는 말 : 예술의지와 연관하여

우리가 살고 있는 이 시대의 예술은 대체로 이 시대가 지향하는 가치와 이념을 담고 있기 마련이다. 어떤 일정한 틀에 갇혀있지 않는 무정형적인 상황에서 앞으로 전개될 미래에 어떠한 전망이 가능한가. 뉴욕에 거주하는 이스라엘 계 미국인 예술가인 하임 스타인바흐(Haim Steinbach, 1944~)가 잘 지적하고 있듯,[1] 세상의 여러 곳에서 제각기 다른 일들이 벌어지고 있으며, 혹여 동시 다발적으로 진행된다고 해도 어떤 것도 항상 같은 방향

1 Haim Steinbach, "Haim Steinbach Talks to Tim Griffin," interview by Tim Griffin, *Artforum*, April 2003, 230쪽.

을 향하고 있지는 않아 보인다. 작품이란 시대의 반영이요, 시대를 비추는 거울이다. 이러한 전제 아래 시대마다 뛰어난 작품은 시대를 반영하되 시대라는 한계에 갇히지 않고, 시대성의 본질과 나아갈 지향성을 작품의 창조에 담아내며 미래를 향한 어떤 전망을 내놓는다. "앞을 내다보는 동시에 때맞춰 뒤를 되돌아볼 줄 아는 보기 드문 능력이야말로 어떤 작품이 '걸작'인지 아닌지를 가늠하는 기준"이라고 미술 평론가이자 시인이며 역사가인 캘리 그로비에(Kelly Grovier, 1968~)는 말한다.[2] 현재라는 시점에서 과거에 대한 성찰과 미래에의 전망이라는 이중적 관점을 통해 시대와 예술이 맺고 있는 관계를 표현하는 것이야말로 탁월한 작품의 조건인 것이며, 이를 적절하게 잘 지적한, 설득력 있는 언급이라 여겨진다. 예술의 역사가 잘 보여주듯, 걸작은 작품이 지녀야 할 미적 원리와 조건을 기본적으로 두루 갖춤과 아울러 반드시 시대가 안고 있는 문제를 담아내야 한다. 나아가 시대성이라는 한계에 갇히지 않고 그것을 넘어 나아가야 할 방향을 제시하며 미래지향적 창조적 가치를 표방한 것이라야 할 것이다. 기존의 인식과 이념을 새롭게 살펴보는 비판정신과 더불어 이를 토대로 감행하는 실험정신은 이러한 창조적 가치를 추구하는 과정에서 작가에게 반드시 필요한 태도와 자세라 할 것이다. 우리는 전통을 이어가되, 창신(創新)하는 과정의 예술사를 통해 이를 확인할 수 있다. 이는 작가 황은성의 작품세계를 '뉴 퓨처리즘'과 연관하여 밝히는 데 있어서도 타당한 도입부분이라 여겨진다.

필자는 최근 몇 년에 걸쳐 작가 황은성을 만나 작품에 대해 줄곧 이야기

2 Kelly Grovier, 100 *Works of Art that will define our Age*, 2013. 캘리 그로비에, 『세계 100대 작품으로 만나는 현대미술강의』, 윤수희 역, 생각의 길, 2017, 11쪽.

를 나누는 중에 예술에 대한 갈망과 열정이 넘쳐나 그대로 그 열기가 전달됨을 느꼈다. 아마도 그 열기의 출처와 근거가 무엇인지 궁금해 하며 필자는 작가 황은성의 현재에 대한 갈망과 열정이 작품으로 형상화되어 다가올 미래로 이어지고 있는 것이라 가늠해본다. 이를 정리하여 필자는 "새로운 것에 대한 갈망과 미래에의 열정: 황은성의 '뉴 퓨처리즘'"[3]이라는 소주제로 설정하여 『다시 생각해보는 예술』이라는 저술의 한 부분에서 다룬 바 있다. 앞의 저술에서 필자는 제한된 지면으로 인한 부족함을 느끼고 이 글을 통해 이러한 논의를 좀 더 진전시켜 미학적·미술사적으로 보완하고 다듬고자 시도한 것이다. 작품에는 작가의 예술세계를 관통하는 주요한 내용이 압축되어 있기 마련이다. 하지만 그 내용은 나타났다 사라지기도 하고 때로는 여러 모습으로 변화하며 끊임없이 변화하며 성장하기도 한다.[4] 작가 스스로가 자신의 작품세계에 부친 '뉴 퓨처리즘' 이란 명칭이 작품의 어떤 맥락과 연관되어 나온 것인지 살피는 일이 매우 중요하다. 지난 해 말, 다가올 새로운 해를 여는 벽두에 어떤 빅 데이터 전문가는 일상성이 흔들리고 변화가 강제되는 상황에서 눈앞에 전개되는 트렌드를 보지 말고 각성된 자아로서의 사람을 보길 당부한 적이 있다.[5] 이러한 당부는 상황을 지배하는 외적 동향이나 추세에 흔들리지 않고 자아의 주체의식을 강조한 것으로 매우 이치에 닿는 말로 그 후에 거듭 나타날 다른 새해에도 변함없이 타당할 것으로 보인다. 작가 황은성은 기존의 어떤 유행이나 유파를 따르지 않거니와 신고전주의나 낭만주의 운동과 같은 아카데

3 김광명, 『다시 생각해보는 예술』, 학연문화사, 2021, 352-362쪽.

4 Ben Shahn, *The Shape of Content*, 1957, 1985(renewed), Harvard University Press. 벤 샨, 『예술가의 공부』, 정은주 역, 유유, 2019, 98쪽.

5 김지수 문화전문기자와 송길영 바이프 컴퍼니 부사장과의 인터뷰, 조선일보, 2022.01.08.

밀한 전통의 흐름에도 머물러 있지 않는다. 오히려 여기에서 벗어나 오로지 미래를 향한 끊임없는 열정과 각성으로 이전의 것을 새롭게 살펴보고 창조하여 자신만의 독특한 예술세계를 구축하여 오늘에 이른 것으로 보인다. 미국의 Parsons School of Design에서 수학하고 난 뒤 프랑스로 옮겨 Paris American Academy에서 MFA 학위를 취득한 황은성은 1990년대 중반부터 국내에서뿐만 아니라 해외에서 열린 여러 주요 전시에 적극적으로 참여하여 많은 관심과 주목을 끌고 평가를 받은 바 있다. 이를테면, 파리 국제미술 박람회 〈Grands et jeunes d'aujourd'hui〉(1994~1995)에의 참여라든가 스트라스부르 현대미술 아트 페어〈St-ART, Strasbourg〉(2014)에서의 전시가 대표적이다. 이후 꾸준하게 작업에 임하며 앞으로의 전시계획을 세우는 가운데 황은성은 평소에 소망하고 동경했던 바를 염두에 둔다. 위대한 작가이자 사상가인 톨스토이(Lev Nikolayevitch Tolstoy. 1828~1910), 그리고 현대미술에 지대한 영향을 미친 거장인 칸딘스키(Wassily Kandinsky, 1866~1944)[6]와 말레비치(Kazimir Malevich, 1878~1935)[7]의 나라인 러시아에서 그들의 사상과 예술적 창조성에 깊은 영향을 받은 작가 황은성은 자신의 작품을 선보일 포부를 갖게 되고 머지않아 이 계획이 실현되었다. 이 점에 대해선 후술하겠다.

작가 황은성은 예술을 통해 더 나은 세상을 소망하며, 예술이 우리에게 선(善)한 영향력의 밝은 에너지를 전달하길 기대한다. 혐오스런 표현과 왜곡된 묘사가 일상이 되어 부정적 영향을 끼치고 있는 현실의 예술상황에

6 칸딘스키는 화제(畫題)를 주장하지 않으며 색이 들려주는 내면의 소리에 귀 기울이고 표현의 순수한 형태에 다가 갔다.

7 말레비치는 인상파와 포비즘에서 출발하여 감각의 궁극을 탐구하는 절대주의 구성회화의 길(쉬프레마티즘)을 개척했다.

서 던지는 메시지가 각별하다. 여기서 선(善)한 영향력이란 작가의 내면에 자리한 기독교적 신앙과 연관되어 있다. 작가가 표방하는 주제는 우리에게 다소 낯설고 생소하게 들리지만, '새로운 미래주의'라는 회화전이 러시아 모스크바의 국립동양박물관[8](2019.1.29-2.19)에서 성황리에 열림으로써 자신의 예술세계를 더욱 뚜렷하게 알리는 계기가 되었다. 러시아 연방 문화부가 후원한 이 전시회는 시의 적절하게 '3·1운동 및 임시정부 수립 100주년'과 함께 '1905년 러시아 연해주에서의 대한국민회 발족[9]'을 기념하여 특별히 마련된 것이다. 이는 작가 개인의 업적일 뿐만 아니라 한국의 미술문화계에 끼친 영향사의 측면에서도 그 의의가 적지 않다고 하겠다. 전시 작품들은 작가의 깊은 내면의 지성(知性)과 탁월한 미적 감각, 그리고 영성(靈性)에서 우러나오는 자유로운 상상력과 감정들을 화폭에 적절하게 담아낸 것이다. 여기서 영적(靈的)인 품성으로서의 영성에서 '영적'이란 인간 자신보다 더 큰 존재에 속하고자 하는 갈망, 삶의 근원이나 죽음의 본질을 알고 싶은 욕망, 말로 표현할 수 없는 불가해한 우주적 힘에 대한 것을 받아들일 때 사용한다.[10] 작가 황은성은 전통적인 동양화에서의 수묵화적 표현에 머물기 보다는 작품 표면의 생생하고 거친 질감을 강조한다. 그리하여 상이한 동서양 간의 정서적 공감을 유발하면서 마음에 깊은 감동을 자

8 1918년에 개관한 박물관으로서 러시아 안에서 유일하게 중국, 이란, 인도, 일본, 동남아시아와 중앙아시아의 풍부한 미술품을 수집하고 연구하며 전시한다.

9 두만강을 넘어 연해주로 들어가 삶의 터전을 개척한 한인들은 이른바 1905년 일본이 우리의 외교권을 빼앗은 '을사늑약'이후 국권회복과 독립을 위해 끊임없이 노력했으며, 1906년부터 의병운동과 애국계몽운동을 전개하였다. 연해주 지역 한인들은 국내의 3·1운동에 호응하여 만세시위운동을 벌였다.

10 Jean Robertson, Craig McDaniel, *Themes of Contemporary Art after* 1980, *Oxford University Press*, 2010. 진 로버트슨, 크레이그 맥다니엘,『테마 현대 미술노트-1980년대 이후 미술읽기-무엇을, 왜, 어떻게』, 문혜진 역, 두성북스, 2011, 389쪽.

아냈다. 이제 작가 황은성이 자신의 예술세계에서 궁극적으로 표현하고자 하는 바는 무엇이며, 작품의 형상에 담긴 작가의 예술의지는 무엇이고, 나아가 어떤 미래지향점을 갖고 있는지를 살펴보려고 한다. 이러한 문제의식에 앞서 작가 황은성의 예술세계에 담겨 있는 종교성, 특히 기독교적 의미를 먼저 논의해 보고자 한다.[11]

2. 예술세계에 담긴 종교성과 기독교적 의미

문화사를 포함하여 인류 문명사를 추동하는 핵심요소를 여러 갈래로 살펴볼 수 있겠으나, 무엇보다도 끊임없는 상상력과 지적 호기심이 그 핵심이라 생각된다. 그런데 인간의 자기인식과 자기이해의 한계에서 비롯된 자리에 초월자 혹은 절대자로서의 신이 존재한다. 프랑스의 대표적인 계몽사상가인 볼테르(Voltaire, 1694~1778)는 "만약 신이 없다면, 신을 만들 필요가 있다."고 주장한 인물로 알려져 있다. 유한과 무한의 대결에서 보면, 유한자인 인간이 무한자인 신의 존재를 상정한 셈이다. 일찍이 칸트(I. Kant, 1724~1804)는 『도덕형이상학』(1797)에서 "종교를 갖는 것은 인간이 자기 자신에 대해 갖는 의무"라고 말한 바 있으며, 이어서 『교육학』(1780년 강의안을 바탕으로 1803년 출간)에서도 "신에 대한 진정한 경배는 신의 의지에 따라 행위하는 데에서 성립한다."고 언급했다.[12] 이렇듯 세계관의 정점엔 전지전능하

11 김광명, 『인간에 대한 이해, 예술에 대한 이해』, 학연문화사, 2008. 제5장 예술과 종교-기독교적 관점에서, 117-146쪽 참고.

12 Wilhelm Weischedel, *Kant-Brevier*, 1974. 임마누엘 칸트, 『별이 총총한 하늘아래 약동하는 자유』, 빌헬름 바이세델 편, 손동현/김수배 역, 이학사, 2002, 124쪽.

며 무한한 존재인 신이 자리하고 있다. 창조자로서의 신은 만물에게 생성과 소멸의 근거를 부여하고 선(善)한 존재로서 영향을 끼치며 우리에게 다가온다. 신은 만물을 번성하게 하고 완성하며 보존한다. 또한 신은 만물을 그 자체 속에서나 다른 것과의 결합 속에서나 신과의 일치와 조화를 꾀한다는 점에서 아름다움의 표상이 된다. 선(善)함은 신 존재의 근원이며 존재하는 사물들을 영속시키는 한, 이는 신의 속성에서 비롯한다. 아름다움의 본성이 창조의 구성원인인 한, 이는 신의 속성의 중요한 특성이다.[13] 그리하여 신은 최고선(最高善, summum bonum)의 경지이며, 아름다움 그 자체이다. 기독교적 전통에서 아름다움은 곧 신성(神性) 그 자체를 가리키며, 아름다움은 다함이 없는 초월적인 가치를 지향한다.

초월자인 신에 대한 인간의 앎은 곧 인간의 자기 자신에 대한 앎으로 귀결된다.[14] 유한자이며, 개별자로서의 인간은 사물의 덧없음을 인식하고 신을 숭고한 존재로 찬미하는 가운데 스스로 은총과 위안을 얻고 만족을 추구한다. 총 5권의 150편으로 구성된 성서의 시편($\Psi\alpha\lambda\mu\acute{o}\varsigma$, Book of Psalms)에는 신에 대해 종교적으로 표상하며 간직하고 있는 것이 인간의 영혼을 가장 숭고하고 찬란하게 만든다고 언급한다.[15] 인간은 근원적으로 종교적일 수밖에 없는 '종교인(homo religiosus)'이다. 예술 활동과 행위는 이러한 근원적인 종교성(宗教性)의 의미와 맞물려 있다. 사람이 지니고 있는 종교적인 성정

13 Umberto Eco, *Arte e bellezza nell'estetica medievale*, 1986. 움베르토 에코, 『중세의 미와 예술』, 손효주 역, 열린책들, 1998, 55쪽.

14 Heinrich Heine, *Zur Geschichte der Religion und Philosophie in Deutschland*. 하인리히 하이네, 『독일의 종교와 철학의 역사에 대하여』, 태경섭 역, 회화나무, 2019, 14쪽.

15 G. W. F. Hegel, *Vorlesung über die Ästhetik II*. 헤겔, 『헤겔미학 II』, 두행숙 역, 나남출판, 1997, 131쪽.

(性情) 또는 종교가 갖는 독특한 성질은 예술에 어떤 형태로든 나타나 있다. 역사적으로 보면, 예술의 본질이 무엇인가에 대해 많은 논의가 있어 왔지만, 특히 종교와의 관계에서 예술이 추구하는 의미와 가치가 종교가 추구하는 것과 일치할 때 종교예술이 된다. 그러나 시대적 변천과 더불어 예술의 다양한 양식에 따라 종교예술의 내용 또한 달라졌다. 또한 종교성에 근거를 두고 작업을 하는 작가들이 자신의 개성이나 상상력에 의해 어떻게 세계를 표현하는가에 따라 종교예술의 내용이 다르게 전개되어 왔다.

성스러움은 진·선·미와 더불어 인류문화가 오랫동안 추구해온 참으로 소중한 가치이다. 종교가 성스러운 세계를 대상으로 삼는다면, 예술은 기본적으로 성(聖)과 속(俗)의 경계를 넘나들고 이 양자를 포괄하여 아름다운 세계를 다룬다. 종교가 신앙을 전제로 한다면, 예술은 미적 감성을 전제로 하여 가능하다.[16] 지적인 영역에서 진위(眞僞)를 결정할 수 없는 명제는 그것을 믿음으로써 비로소 진실이 된다는 점을 분명하게 밝힌 바 있는 윌리엄 제임스(William James, 1842~1910)에 따르면, "종교에 대해 갖는 전체적 관심의 저변에는 우주를 받아들이려는 우리의 태도가 깔려 있다."[17]고 하겠다. 철학·종교학·심리학 분야에서 뛰어난 연구업적을 많이 남긴 윌리엄 제임스의 종교관은 우주관과 맞닿아 있다. 종교적 승화는 인간의 구원이고, 예술적 승화는 인간해방이라는 점에서, 종교와 예술은 서로 친화성을 지니고 있다. 구원과 해방은 동전의 양면이다. 구원받음으로써 해방을 누리며, 해방을 누림으로써 구원을 받는 것이다. 이런 점에서 종교와 예술은

16 G. v. d. Leeuw, *Sacred and Profane Beauty; the Holy in Art*, 1963. 반 데르 레이우, 『종교와 예술』, 윤이흠 역, 열화당, 1988, 128쪽.

17 M. Rader & B. Jessup, *Art and Human Values*, 1976. 멜빈 레이더·버트럼 제섭, 『예술과 인간가치』, 김광명 역, 까치출판사, 2004(2판2쇄), 258쪽.

서로 만난다. 신성함의 감각과 자연미에 대한 감각은 신비주의 예술에선 서로 불가분의 관계에 놓인다. 종교는 예술 속에서 그것의 완전한 표현과 표현성을 발견한다. 성스러움은 아름다움을 빌어 표현될 때 마침내 완전함을 얻기 때문이다. 신성함의 느낌은 과학의 분석적·논리적·설명적 언어로써 표현될 수 없을 뿐 아니라 일상어나 산문체의 말로도 그 온점함을 표현할 수 없다. 자유의 의미를 깊이 생각해 온, 미국의 철학자이자 컬럼비아 대학 명예교수를 지낸 앨버트 호프슈타터(Albert Hofstadter, 1910~1989)는 종교와 예술 둘 다 자유롭고자하는 인간의 근원적인 충동으로부터 발생한다고 주장한다.[18] 말하자면, 미적·종교적 충동의 공통된 뿌리는 자유에의 충동이라는 사실이다. 이는 자유를 향한 인간심성을 근본적으로 잘 파악한 말이다. 신의 본질은 완전함의 자유이다. 반면에 인간은 부자유스러움에 얽매여 있다. 이런 이유로 인간은 신을 향하게 된다. 그리하여 자유를 얻고자 갈망한다. 예술에서의 미적 자유와 맥락이 같다고 하겠다.

　예술과 종교가 다루는 공통된 주제는 인간 소외(疎外)의 극복이다. 소외란 인간이 어떤 집단이나 제도로부터 멀어져 스스로의 본질을 상실하고 비인간적인 상태에 놓인 것이다. 이를 테면 인간의 사회활동에서 인간존재의 본질이 제거되고, 또 다른 인간과의 사회관계가 왜곡될 때 소외현상이 등장한다. 현대 자본주의, 특히 후기 산업 사회에서 심화된 물신화(物神化)의 영향으로 인해 인간이 도구화되고 수단화되어 원래 목적을 상실하게 되고 소외된다. 인간은 소외로 인해 친숙한 환경으로부터 유리되어 낯선 상황에 몰리게 된다. 그 결과 인간은 개별성과 유한성의 상태에 묶여 있게 된다. 그런 까닭에 불안과 고독을 겪게 된다. 예술과 종교란 이런 상태를

18　멜빈 레이더·버트럼 제섭, 앞의 책, 269쪽.

극복하려는 인간의 원초적 시도에서 등장한다. 예술적 표현과 종교적 시도를 통해 우리는 세계와 개별자 사이의 틈을 메우고 통합과 조화를 얻으려 꾀한다. 상징적으로 해석할 때, 육화(肉化, incarnation)와 예수 그리스도의 속죄는 신과 인간 사이에 놓인 소외의 극복을 나타낸다. 고린도전서(13: 22)에서 말하듯, "아담 안에서 우리 모두가 죽었으나, 그리스도 안에서 우리 모두가 살리심을 입었으니" 신이 인간으로 화하여 대속(代贖)함으로 인간은 하나님의 자녀가 되어 영생을 얻는다. 신학자들은 그 깊이를 측정할 수 없는 것을 나타내기 위해, 존재나 궁극적 실재 또는 초월자 등의 추상개념을 사용한다. 종교적 진리는 유추와 유비를 많이 사용하여 그 참된 의미를 나타낸다. 뒤이어 살펴보겠지만, 이런 의미는 작가 황은성의 작품해석에도 유효하게 적용된다.

독일계 미국의 기독교 철학자이며 장로교 목사이자 복음주의 운동가인 프란시스 쉐퍼(Francis A. Schaeffer, 1912~1984)는 "그리스도인의 삶 자체가 가장 위대한 예술작품이어야 한다는 아주 실제적인 의미도 예술이라는 말 속에 들어 있다. 위대한 예술가들의 경우에도 가장 중요한 예술작품은 그의 삶"[19]이라고 말했다. 프란시스 쉐퍼에 따르면, 기독교인의 삶 자체가 위대한 예술작품인 것이다. 작가 황은성이 추구하는 바와 같이, 예술가와 그의 작품 및 삶은 기독교적인 정신과 기독교적인 관점에 의해 매개되고 형상화된다. 이런 점에서 프란시스 쉐퍼의 언급은 유의미하다. 물론 예술작품은 그 자체 본래적 가치를 지니고 있거니와, 단순히 지적인 내용을 분석

19 Francis A. Schaeffer, Art and the Bible, 1982. 프란시스 A. 쉐퍼, 『예0과 성경』, 김진홍 역, 생명의 말씀사, 1995, 32쪽,

하거나 평가할 대상이 아니라 미적인 즐거움의 대상이다. 예술가는 예술작품을 제작함으로써 창작활동을 시작한다. 그리스도인은 예술작품의 가치를 어디에서 찾는가? 예술작품은 창작활동, 곧 창조성에서 나오며, 하나님이 창조주이므로 가치가 있다. 우리가 잘 아는 바와 같이, 성경 창세기의 첫 문장은 "태초에 하나님이 천지를 창조하시니라."로 시작한다. 요한복음 서두에, "태초에 말씀이 계시니라. 이 말씀이 하나님과 함께 계셨으니 이 말씀은 곧 하나님이시니라… 만물이 그로 말미암아 지은 바 되었으니 지은 것 하나도 그가 없이는 된 것이 없느니라."(1:1-3)이다. 창조성이 의미있는 이유는 하나님이 창조주이기 때문이며, 예술작품은 창조물로서 가치가 있다는 것이다. 왜냐하면 인간은 하나님의 형상을 따라 빚어졌으므로 사랑하고 생각하고 감정을 느낄 수 있을 뿐 아니라 창조할 능력도 아울러 가지고 있다. 창조주의 형상(Imago Dei, image of God)을 그대로 따라 빚어진 인간은 애초부터 창조성을 발휘할 소명을 안고 태어난 셈이다. 사실 창조적으로 되거나 창조성을 발휘하는 일은 하나님 형상의 일부를 이루는 것이고, 창조성은 인간과 다른 피조물을 구분하는 기준 가운데 하나이다.[20]

모든 사람은 어느 정도 무엇인가를 새롭게 빚어내고자 하는 창조적인 면을 지니고 있거니와 창조성은 우리 인간됨의 본질에 속한다. 창조성은 그 자체로 좋은 것이지만, 인간의 창조성에서 나온 모든 것이 좋은 것은

20 진화론은 창조론 안에 포함된다고 설득력있게 주장하는 어떤 목회자이자 과학자의 의견에 주목하여 보자. 그는 진화론을 점(點)으로, 창조론을 선(線)으로 비유했다. 이는 마치 아인슈타인이 빛을 입자이자 파동으로 본 것과도 일치한다. 점이 모여 선이 되듯, 물방울의 입자가 모여 물의 흐름, 곧 파동을 이루는 것과도 같은 이치이다. 이 이치에 따르면, 진화론의 진행을 길게 내다보면, 창조론으로 귀결된다는 것이다. 진화론과 창조론의 관계는 대립의 관점에서 보다는 보완의 관점에서 긴 안목으로 보아야 할 것이다.

아니다. 이는 아마도 인간의 유한성과 능력의 한계로 인해 그러할 것이다. 하나님은 무한하기 때문에 말씀으로 무(無)에서 유(有)를 창조하지만, 인간은 유한하기 때문에 이미 창조되어 있는 다른 어떤 것으로부터 이차적으로 뭔가를 만들어내야 한다. 우리가 이른바 걸작을 평할 때 그 첫째 요건이 바로 창조성 혹은 독창성인 것이다. 이 창조성은 작가 자신의 세계관에 바탕을 둔 고유성의 발로이다. 앞서 언급한 프란시스 쉐퍼가 취한 올바른 예술관은 매우 귀담아들을 만하다. 즉, 예술가의 작품 속엔 반드시 예술가 자신의 세계관이 드러나 있으며, 세계관은 자연관이나 종교관과 밀접하게 연관되어 있다는 것이다. 예술가는 그 세계관을 더욱 강화하고 심화하여 예술로 표현한다. 통상적인 정의나 통상적인 구문과의 연속선상에서의 예술이야말로 의사소통이 가능한 것이다.[21] 공통된 상징형태들은 관객이나 감상자들로 하여금 개인적인 정서적 반응을 가질 수 있게 하는 원천이 된다. 예술작품이라는 사실이 곧 그것을 신성하게 만들지는 않는다. 예술가가 표현한 세계관이 진리인가 아닌가의 여부는 예술적인 위대함 이외의 다른 근거들에 의해 평가해야 한다. 프란시스 쉐퍼는 예술작품을 평가해야할 네 가지의 기준을 들고 있다. 즉, 기교의 우수성, 타당성, 지적인 내용 및 전달하고 있는 세계관, 그리고 내용과 수단의 통합성이 그것이다.[22] 기교의 우수성은 특히 회화에서 색상의 용도와 형태, 물감의 질, 선과 면의 처리, 균형, 그림의 구성과 통일성이다. 어떤 예술가의 세계관이 다른 사람과 다를지라도 그의 기교가 아주 뛰어나다면, 그것으로 인해 상찬을 받을 수 있어야 한다. 인간은 공정하고 공평하게 인간으로 대우받아야 한

21 프란시스 쉐퍼, 앞의 책, 37쪽 이하.
22 프란시스 쉐퍼, 앞의 책, 41쪽.

다. 그러므로 창조적인 능력과 기교의 우수성은 중요한 척도이다. 타당성은 예술가가 자신과 자신의 세계관에 성실한가 아니면, 다른 목적을 위한 수단이나 도구로서 이용하기 위하여 예술 활동을 하는가를 평가하는 기준이 된다. 예술가의 세계관을 반영하는 내용은 그리스도인에 관한 한 예술작품을 통해 나타나는 것이고, 세계관은 궁극적으로 기독교적인 관점으로 제시되어야 한다.

기독교적 관점에서 보면, 예술가의 세계관은 하나님 말씀의 판단에서 자유로울 수 없다. 따라서 예술작품의 내용은 기독교적 세계관과의 관계에 따라 평가되어야 한다. 예술가가 전달하려는 메시지에 어울리는 표현 수단을 얼마나 잘 사용하였는가의 문제는 평가의 중요한 요인이 된다. 위대한 예술작품은 그 내용과 양식이 서로 연결되어 있다. 프란시스 쉐퍼에 의하면, 궁극적으로 우리는 모든 예술작품을 기교와 타당성, 세계관, 내용과 수단의 통합성이라는 관점에서 살펴보아야 한다.[23] 예술형태는 순수한 상상에서부터 자세한 현실의 역사에 이르기까지 모든 종류의 메시지에 사용될 수 있다. 시간이 흐름에 따라 예술양식과 언어에 변화가 생길 뿐 아니라, 다양한 지리적인 혹은 지역적인 요인과 더불어 서로 다른 문화적 요인 때문에 예술 형식의 차이가 생긴다. 오늘날의 기독교 예술은 변화하는 시대성을 담아냄과 동시에 그것을 넘어서는 예술이어야 한다. 이와 동시에 기독교 예술은 지역적 특성, 곧 지역에 맞는 특성을 담고 있어야 한다.[24] 나아가 무엇보다도 기독교 예술가들의 예술작품들은 기독교적 세계

23 프란시스 쉐퍼, 앞의 책, 46-47쪽.
24 이를 테면, 성상(聖像)의 토착적 표현에 기여한 원로 조각가인 최종태의 성모 마리아 상(像)이 우리의 풍토와 토양에서 삶을 영위한 할머니나 어머니의 인자하고 자애로운 모습을 닮아 있는 것은 좋은 예이다.

관과 가치를 반영해야 한다. 기독교 예술가들은 현대의 예술 형식으로 자신이 살고 있는 문화배경을 드러내는, 즉 자기 지역 및 시대를 반영하면서도 또한 기독교적 관점에서 세계의 본질을 구현하는 예술 활동을 해야 한다는 말이다. 현대예술의 형식에 담을 기독교의 메시지는 무엇인가? 기독교도로서의 예술가가 자신의 예술에서 현대적이어야 할 때 부딪히는 난점들이 있다. 메시지를 표현양식에 담아야 하지만, 표현양식과 메시지를 주의 깊게 구별해야 한다. 양식에 관해서 보건대, 원래부터 경건한 표현양식혹은 경건하지 못한 표현양식과 같은 구별은 전혀 없거니와, 표현양식 자체가 특정한 세계관이나 메시지를 전달하기 위한 상징적 체계 혹은 전달수단으로 발전되어 왔다. 기독교적 신앙에 바탕을 두고 작업하는 예술가는 지역 간, 이념 간 갈등과 대립이 증폭되고 분열과 파괴를 향해 나아가고 있는 각박한 세상 속에서 공존과 공생을 도모하는 사랑의 법을 항상 염두에 두어야 한다.[25]

3. 새로운 미래주의의 내용과 의미

작가 황은성이 표방하는 작품주제는 '새로운 미래주의'로서 미래의 향방을 제시하고자 하는데 있다. 따라서 어떤 내용과 의미를 지니고 있는가에 대한 논의가 필요하다. 그런데 뉘앙스는 다소간 다르지만, 작가가 제시한 '새로운 미래주의'를 이해하기에 앞서 미술사조에 등장했던 기존의 '미래파 혹은 미래주의(futurism, Futurismo)'란 무엇인가를 언급할 필요가 있다. 잘

25 프란시스 쉐퍼, 앞의 책, 58쪽.

알다시피, 이는 20세기 초엽에 이탈리아를 중심으로 일어난 전위예술운동으로서 시인 마리네티(Filippo Tommaso Marinetti, 1876~1944)가 1909년 2월, 프랑스 파리에서 간행하는 영향력 있는 일간지인『르 피가로 (Le Figaro)』[26]에 최초로 '미래파 선언'을 함으로써 미래지향적 생활양식에 따른 예술적 표현을 시도한 것이다. 20세기 초의 아방가르드 단체 중 마리네티가 내세운 이탈리아 미래파의 출현은 산업화에 들어선 근대 도시생활에서의 기술적인 혁신과 역동성에 대한 인식을 표현하는 데에 있다. 다른 지역에 비해 산업화가 비교적 두드러진 이탈리아 북부지방은 미래파 태동의 산실로서 과학과 기술의 진보를 옹호하고 변화를 그들의 활동과 이데올로기의 본질로 삼고 있었다. 처음에 문학을 비롯한 순수미술에 초점을 두고 있던 미래파이지만 활동 영역은 차츰 패션, 가구, 활판 인쇄와 서체 디자인, 인테리어 디자인, 건축, 영화, 사진, 음악, 연극에 이르기까지 동시대의 다양한 생활상을 포괄하게 되었다. 이렇듯 20세기 초엽의 급격한 생활변화에 초점을 맞춘 미래파는 1914년 이전까지 유럽의 다른 지역에서 전개되는 아방가르드 운동에 결정적인 영향을 끼쳤지만, 디자인의 의미를 물질적인 것보다는 상징적인 수준에 두었다.[27] 20세기 초의 미래주의에 나타난 인간과 기계의 융합은 도시생활의 전모를 빠른 속도감으로 환치했다. 이전의 세기와는 너무 다르게, 새로운 세기에 접어들어 기계문명의 빠른 속도와 현대인의 도시적 삶이 가져온 역동성을 강하게 표명한 것이다. 그 결과 화폭에 펼쳐진 역동성과 속도감이 새로운 미(美)의 가치로 자리매김 되기에

26 1826년에 창간된 프랑스의 일간신문으로 파리에서 발행되며, 세계적으로 권위있는 신문이다.『르 피가로』는『르 몽드』,『리베라시옹』과 함께 프랑스의 3대 신문으로 불린다.
27 Jonathan M. Woodham, *Twentieth Century Design*, 1977. 조나단 M. 우드햄,『20세기 디자인-디자인의 역사와 문화를 읽는 새로운 시각』, 박진아 역, 시공사, 2007, 15-16쪽.

이르렀다.

'미래주의'라는 명칭은 도전적이기는 하지만 물론 애매한 부분을 많이 내포하고 있는 사조이다. 마리네티는 자신을 '유럽의 카페인'이라고 부르며 각성제의 역할을 자임했다. 알칼리성 유기물인 알칼로이드의 약리작용 가운데 기관지 확장이라든가 이뇨, 강심 등의 각성효과 개념을 예술에 비유적으로 적용했던 것이다. 마리네티를 중심으로 제기된 미래주의의 근본이념은 과학기술에 의한 새로운 종류의 인간상 출현에 부합한 것이었으며, 마리네티의 계획에 관심을 보이며 동참한 많은 사람은 기계가 가져오는 환상을 꿈꾸며 하나의 동질적인 그룹을 형성했다. 기계의 존재는 유럽의 생활문화 판도를 바꾸어 놓았다. 기계는 역동성 그 자체를 대변했으며 역사의 구속으로부터의 자유를 의미하였다. 그리하여 마리네티 주위에 모여든 작가들은 빛과 색을 점으로 해체시키는 기법을 고안해냈다. 또한 여러 기질을 갖춘 젊은 예술가들은 분할주의 기법을 통해 캔버스에 고착된 물감의 부동성을 제거하였으며, 정치 영역에서도 무정부주의자들이나 혁명적 발상을 지닌 자들의 집단으로 간주되었다. 그러나 그 뒤 전쟁을 겪는 과정에서 기계에 대한 긍정적인 믿음은 불식되고 미래의 신화는 충격 속에 점차로 가라앉기에 이르렀다.[28] 물론 이러한 평가는 일면적이긴 하나 미래에의 전망을 내놓고 새로운 도전과 실험에 직면했다는 점에서는 적극적으로 귀 기울일만하다고 하겠다.

작가 황은성 자신이 사조로서의 '퓨처리즘'을 어떻게 바라보며, 나아가 어떠한 관점에서 자신의 '뉴 퓨처리즘'을 전개하고 있는가를 들여다보는 일은 작품의 맥락 이해를 위해 매우 중요하다고 생각된다. 특별히 작가는

28 캘리 그로비에, 앞의 책, 1장 기계의 천국 참고.

'퓨처리즘'에 대한 자신의 구체적 입장이나 견해를 내놓기 보다는 자신이 제기한 '뉴 퓨처리즘'을 가리켜 "내면의 모든 인식과 존재를 좀 더 진중한 형이상학적인 조형언어로 담아내 표현하며 우리의 정신세계를 미래로 이끌어가는 것"이라고 말한다. 말하자면, 이는 형이상학적인 조형언어로 대변되는 정신세계의 뉴 퓨처리즘 선언인 셈이다. 작가는 이를 두고 예정된 필연이요, 신의 예정된 조화라고 여긴다. 산업화 이후 지나치게 속도와 기계적 역동성에 토대를 둔 물적 세계를 지향하는 형이하학적인 관점을 넘어서 궁극적 근거를 탐색하는 형이상학적 전회(轉回)가 필요함을 표명한 것이다. 물리적 양(量)을 근거로 한 속도가 아니라 정신적 질(質)에 바탕을 둔 영혼적 깊이에의 모색인 것이다. 필자는 작가가 의도하고 의미하는 바를 상당 부분 긍정하고 수긍하는 기반 위에서, 그 이론적 근거를 이루고 있는 것이 무엇인가를 좀 더 상세하게 살펴봄으로써 현대미술의 한 흐름이 나아가야 할 가능한 하나의 향방에 대해 접근해 보려고 한다.

앞서 언급한 형이상학적 조형언어를 우리는 작품에 담긴 형이상학적 깊이로 바꿔 이해할 수 있다. 이제 미술사에 등장했던 이러한 시도를 형이상학적 회화와 연관하여 간략하게 살펴보기로 하자. 초현실주의 예술의 초기에 등장한 단계가운데 하나인 형이상학적 회화(metaphysical painting, peinture metaphysique, pittura metafisica)는 1910년대 중후반에 미래주의에 대한 반동으로 이탈리아의 데 키리코(Giorgio de Chirico, 1888~1978), 카를로 카라(Carlo Carra, 1881~1966), 모란디(Giorgio Morandi, 1890~1964) 등의 작품에서 시작되었다. 형이상학이 사물의 본질이나 존재의 근본 원리에 대해 사유(思惟)나 직관(直觀)을 기반으로 연구하는 바와 같이, 이들은 비현실적인 세계를 깊이 이해하여 인간 실존과 존재의 의미를 밝히고, 표면에 드러난 외양을 넘어서 숨겨진 의미를 찾고자 했다. 특히 데 키리코는 자유로운 상상력으

로 은유적이고 상징적인 기호들을 초현실적인 회화에 담아냈다. 비록 형이상학적 회화가 지속된 기간은 짧았음에도 불구하고 작품에서의 '표현의 의미'는 작품성에 영향을 미치는 예술적 가치로서 형이상학적 재현과 표상의 깊이를 지니며, 아직도 여전히 유효하다고 하겠다. 이런 맥락에서 작가 황은성이 밝힌 '뉴 퓨처리즘'의 정의와도 적잖이 연관되어 있다.

작가 황은성이 작품을 통해 우선적으로 표현하고자 하는 이념은 무엇인가. 그것은 기독교적 가치의 핵심인 '사랑'이다. "사랑하는 자들아 사랑은 하나님의 것이니 서로 사랑하자. 사랑하는 모든 이들은 하나님에게 태어나 하나님을 아는 이들이니."(요한 1서 4장7절) 이렇듯 사랑이야말로 기독교적 휴머니티 그 자체이다. 이는 시대를 초월한 소명이지만, 시대적 절박함을 역설적으로 상기시켜주는 덕목이기도 하다. 이러한 덕목에 대한 천착은 작가 황은성의 미래지향적 작품 주제로 일관되게 이어진다. "사랑은 사랑하는 모든 것을 인격화한다. 단지 그 어떤 관념을 인격화함으로써 그 관념에 사랑을 품을 수가 있다. 사랑이 모든 것을 사랑할 수 있을 정도로 그렇게 활력에 넘치고 그렇게 강하고 그렇게 참을 수 없을 정도로 날뛸 때에야 비로소 사랑은 모든 것을 인격화하고, 전체적인 전체, 즉 우주도 역시 의식을 지닌 인성이라는 것을 새삼 발견한다."[29] '사랑'과 연관하여 고중세 영어를 살펴보면 우리는 재미있는 사실을 확인할 수 있다. 즉, 자유와 공동체 사이를 '사랑'이 매개하여 삼자 간에 서로 끈끈하고 긴밀한 유대관계가 형성된다는 것이다. 이를 테면, '프레온드(frēond)'는 '친구(friend)'를 뜻하며, '프레오간(frēogan)'은 '자유(freedom)', 그리고 '프레오(frēo)'는 '자유로운, 속

29 Miguel de Unamuno, *Del sentimiento trágico de la vida en los hombress y en los pueblos*,1913. 미겔 데 우나무노, 『생의 비극적 의미』, 장선영 역, 누멘, 2018, 172쪽.

박없는(free)'를 뜻한다. 그런데 주목할 점은 친구에 대한 우정과 자유가 어원적으로 '사랑'을 뜻하는 '프레온(frēon)'에서 유래한다는 사실이다.[30] 사랑은 자유와 우정의 어원에 공통으로 관계하며 그 근간인 것이다. 이는 고중세의 영어 형태를 넘어 오늘의 언어 사용에서도 시사하는 바가 매우 크다고 하겠다. 작가 황은성은 "사랑이야말로 지구상에 다양한 생활문화를 지닌 민족이 서로의 차이를 넘어 모두가 어울려 하나 될 수 있게 해준다. 작품에서 신적인 속성인 자비와 사랑을 느끼게 하고 싶다."고 말한다. '사랑'은 차이로 인한 갈등을 넘어 차이를 받아들이고 인정하며 서로 공존하고 상생하게 하는 힘이다. 이런 의미에서 예술이란 작가에게 사랑을 실현하기 위한 과정으로서의 도구요, 수단의 역할을 수행하는 셈이다. 우정에 근거한 공동체적 사랑은 더불어 살아가는 삶의 지표이며 기독교적 이웃사랑이다. 나아가 자유에의 존중은 인간 존엄과 인간됨의 바탕이기도 하다. 이는 작가가 작품을 통해 이루고자 하는 의도와 연결된다.

16세기 초 독일에서 르네상스 고전주의보다는 후기 고딕양식을 대표하는 작가인 마티아스 그뤼네발트(Mathias Grünewald, 1470년경~1528)가 그린 〈이젠하임 제단화(Isenheim Altarpiece)〉(목판에 템페라와 유채, 269×307cm, 1510-1516, 운터린덴 박물관, 콜마르, 프랑스)를 주목해보자. 죽음의 참혹함을 넘어 영원한 생명으로, 그리고 육신을 넘어 찬란한 빛으로 되살아나는 현장을 3개의 주제와 9개의 이야기로 묘사한 충실성이 특별히 돋보인다. 이 충실성은 기독교적 사랑에의 공감에서 나오는 것이다. 사랑은 여기에 고도의 순수함을 부여한다.[31] 고린도전서(13:13)가 우리에게 전하듯, 믿음, 소망, 사랑은 항상 있

30 멜빈 레이더 · 버트럼 제섭, 앞의 책, 270쪽.
31 John Berger, *About Looking*, 1980. 존 버거, 『본다는 것의 의미』, 박범수 역, 동문선,

어야 하고 중요하지만, 그 중 가장 위대한 것은 사랑이다. "사랑은 본질적인 면에서는 하나님과 유사하다. 에너지 면에서는 영혼의 도취이며, 특성 면에서는 믿음의 근원, 관용의 심연, 겸손의 바다이다."[32] 예술은 상상력에 바탕을 둔 가능성의 세계로서 우리로 하여금 창조적인 능력을 최대한 발휘하게 한다. 작가 황은성은 미적 상상력을 통해 모두에게 잠재된 능력을 일깨워 주고자 한다. 제정 러시아 시대 비테브스크(Vitebsk) 부근의 리오즈나(Liozna)에서 태어난 유대계 프랑스의 화가인 마르크 샤갈(Marc Chagall, 1887~1985)은 일찍이 우리 인생에서 삶과 예술에 진정한 의미를 주는 오직 하나의 색깔이 있다면 그것은 바로 '사랑의 색'이라고 말한 바 있다. 샤갈의 작품들은 강렬한 색감과 독특한 구도 및 배치로 환상적인 초현실의 분위기를 자아낸다. 색채의 마술사로 알려진 그는 지상에서의 삶이 언젠가 끝나는 것이라면, 삶을 사랑과 희망의 색으로 칠해야 한다고 주장했다. 샤갈은 성서를 통해 인류에게 사랑의 메시지를 전달하고자 했다. 그는 단지 성서를 보는 데 그치지 않고 성서적 삶을 상상하며 꿈꿨다. 그의 예술적 완성은 성서적 원천에서 비롯된 것이다. 작가에 따라 다루는 주제로서의 사랑은 그 내용과 구도, 기법이 매우 다양하게 펼쳐진다. 샤갈처럼 작가 황은성에게 예술이란 곧 사랑을 표현하는 것이어야 하며, 그렇지 않으면 아무런 의미가 없게 된다. 다만 샤갈의 경우, 어떤 어려운 상황에서도 성서적 모티브를 형상화하며 '삶에 대한 진지함'과 '고향에 대한 그리움'이 사랑의 바탕을 이룬다. 작가 황은성에게 이러한 사랑은 더욱 강렬하게 기독교적 신앙의 바탕 위에서 전개된다. 이는 사랑의 정서가 메마르고 결핍된

　　2000(초판), 2020(개정 1쇄), 203쪽.
32　　조성암 암브로시오스 대주교, 『비잔틴 영성예술(1)』, 정교회출판사, 2018, 185쪽.

현실세계에 대한 경종을 울리는 메시지로 들린다. 이렇듯 작가에게 새로운 미적 창조의 계기는 '사랑'으로서 기독교적 휴머니티의 중심어이자 작품주제가 되어 〈경외〉, 〈자비〉, 〈긍휼〉, 〈감사〉, 〈은총〉, 〈사랑〉의 연작으로 이어진다.

작가 황은성이 주제로 제시한 기독교적 신앙의 중심어들은 언어적 표현의 한계를 넘어서 보편적인 정서적 공감과 소통을 가능케 하는 매개물이다. 각각의 의미를 들여다보면, '경외'는 '공경하면서 두려워함'이요, '자비'는 '남을 깊이 사랑하고 가엾게 여기며, 베푸는 혜택'이다. '긍휼'은 '불쌍히 여겨 돌보아 줌'이고, '감사'는 '고맙게 여기는 마음'이다. '은총'은 '특별한 은혜와 사랑'이요, '사랑'은 '어떤 사람이나 존재, 사물, 대상을 몹시 아끼고 귀중히 여기는 마음'이다. 은혜, 섭리, 소망, 믿음, 그리고 예배 가운데 생명과 사랑과 희망의 깊은 의미와 원리가 들어 있음을 깨달으며 유한자로서의 우리는 무한한 존재자에 의한 궁극적인 구원을 의탁하게 된다.[33] 작가 황은성의 마음속에 일관되게 자리 잡은 신실한 기독교 신앙은 내면적 정신세계를 이루고 작품을 주도한다. 이는 나아가 새로운 해석과 표현으로 '뉴 퓨처리즘'의 내용을 구성한다고 하겠다.

필자의 생각엔 새로운 상상력 및 창조적 모색과 실험을 독특하게 전개하고 이를 현재진행형이며 동시에 미래지향적인 이념인 '사랑'과 결부하여 전개하는 작업이 작가 황은성에게는 자신의 입장에서 '새로운 미래주의 정신'의 내용을 이루는 선언인 것으로 보인다. 이는 황은성 작품에서

33 R. C. Sproul, *Essential Truths of the Christian Faith*, Tyndale House, 1998. R. C. 스프롤, 『기독교의 핵심진리 102가지- 기독교에 대한 올바른 이해와 그 성경적 근거』, 윤혜경 역, 생명의 말씀사, 2013 참고.

보인 형태와 색상의 표현, 강한 붓 터치와 거친 질감이 생경(生硬)하고 기이한 이유와도 어느 정도 맞닿아 있다고 하겠다. 물론 화면 가득히 유기체적 생명의 움직임이 알 듯 모를 듯 불가사의하게 역동적으로 다가오고, 형체가 있는 듯 없는 듯 빚어진 데에서 이를 지각하고 거기에서 새로운 이미지를 찾아 확장하는 일은 작가와 더불어 필자를 포함한 관람자의 미적 상상력이 수행할 일이다. 수묵화적 분위기의 흑백에 기초하여 강한 대비를 자아내는 작가 황은성의 추상적인 유화작품은 바라보는 이를 압도하며 깊은 반향과 아울러 심지어는 전율(戰慄)을 일으키게 한다. 이는 마치 괴테가 "전율은 인간이 지닌 가장 훌륭한 감정"[34]이라고 지적하며 좋은 예술작품에서 항상 전율이 오는 듯한 감동을 맛보게 된다고 언급한 것과 같은 이치이다. 이러한 전율은 숭고의 감정으로 이어진다. 숭고의 감정은 외부로부터 오는 것이 아니라 인간내면에 가득차서 넘치는 의지의 확장이다. 여기서 숭고의 감정에 대해 좀 더 가까이 들어가 보는 것이 황은성의 작품이 주는 숭고의 미적 감정을 이해하는 데 도움이 될 것이다.

숭고의 사전적 의미는 숭고미를 이해하는 데 기본적으로 직결된다. 숭고는 대체로 '뜻이 높고 존엄하며 고상함'을 뜻한다. 이는 우리 일상에서 인식하는 차원을 훨씬 넘어선 곳에 위치하며, 나아가 일정한 형식을 깨뜨리는 것이다. 이는 우리의 심성이 내부에 있는 본능보다 우월하며, 외부에 있는 자연 보다도 우월하다는 점을 지적하는 것이다. 우리 정신 능력이 갖는 힘에 도전하는 것으로서 자연의 위력들을 포함하여, 우리에게 이러한 감정을 불러일으키는 것은 모두 숭고하다고 하겠다. 또한 압도적인 자

34 Goethe, *Maximen und Reflexionen, Hamburg* 1982. 괴테, 『잠언과 성찰』, 장영태 역, 유로서적, 2014, 10쪽. 괴테의 『파우스트 *Faust*』, 6272 행 참고.

연의 힘 앞에 공포와 쾌를 동시에 느끼는 숭고의 체험과 연관된다. 우리가 다루고자 하는 숭고한 대상은 예술 속에서 예술을 넘어서는 어떤 것, 혹은 예술을 넘어서서 제시하는 모든 판단들이 서로 소통하고 교류하도록 하는 어떤 것이기도 하다.[35] 영혼은 그 본성상 우리의 육신을 넘어 저 높은 곳으로 오를 수 있다. 영혼의 본질이 기대하는 것은 영혼을 높이 들어 올리는 것이다. 그것은 그리스 수사학자이며 철학자인 롱기누스(Dionysius Longinus, 213~273)가 제시한 '높음(hypsous)'으로서의 숭고이다. 그리고 타고난 능력은 몸과 마음을 닦고 기르는 훈육(訓育)이나 도야(陶冶)를 통해 발굴되어야 한다. 숭고는 단지 바라보는 이들을 설득하는 것이 아니라 더 높이 고양시킨다. 숭고는 '위대한 영혼의 메아리'인 것이다.[36] 어떤 사물이나 현상을 더 높은 수준으로 들어 올리는 일은 곧 숭고를 향해 상승하는 것이요, 이는 심성의 고양 그 자체라 할 수 있다.[37] 깊이를 알 수 없고 제시할 수 없는 것을 제시하는 것은 숭고에 기인하여 가능하다. 그리고 제시 불가능한 것이 존재한다는 사실을 제시하는 것 또한 숭고의 영역이다. 숭고성은 '고통 속의 고요,' 즉 위엄을 의미하고, 제시하는 '표정들의 모순' 속에서 읽힐 수 있다.[38] 미의 감정은 스스로 보편적이고 즉각적이며 사적인 이해관계에서 벗어나

35 Jean-Luc Nancy, *DU SUBLIME*. 장-뤽 낭시 외 7인, 『숭고에 대하여-경계의 미학, 미학의 경계』, 김예령 역, 문학과 지성사, 2005. 9쪽.

36 Umberto Eco, *Storia Della Bellezza*, 2004. 움베르토 에코, 『미의 역사』, 이현경 역, 열린책들, 2014, 278쪽.

37 Michel Deguy, 미셸 드기, 「고양의 언술- 위(僞) 롱기누스를 다시 읽기 위하여」, 장-뤽 낭시 외 7인, 앞의 책, 33쪽. 특히 교육과 연관하여서는 김광명, 『칸트미학의 이해』, 철학과 현실사, 2004, 137쪽 이하 참고.

38 Eliane Escoubas, 엘리안 에스쿠바, 「칸트 혹은 숭고의 단순성」, 장-뤽 낭시 외 7인, 앞의 책, 158쪽.

있기를 희망하는 개별적이면서도 동시에 공적이며 반성적인 판단이다.[39] 그것은 주객 상관관계에 대한 성찰이다. 숭고는 일상적인 쾌의 범주를 훨씬 벗어난, 마치 전율이 가져오는 불쾌와 같은 마음의 아픔과 괴로움을 필요로 한다. 그러기에 엄청난 고통을 겪어야 한다. 그러한 겪음은 반反 목적적이고 때로는 목적에 부합하지도 않으며, 길들여지지도 않는다. 바로 그렇기 때문에 숭고하다. 숭고한 대상이 따로 존재하는 것이 아니라 다만 숭고한 감정들만이 있을 뿐이다. "'숭고미'란 장엄한 자연현상을 마주하면서 느끼는 아름다움에 대한 경외감과 공포감이 뒤섞인 감정"[40]에서 비롯된다. 숭고의 진정한 원동력은 단지 대상들로부터 형태들의 합목적성과는 무관한, 정신고유의 합목적성이다. 숭고의 감정은 관념들을 위해 '자연을 하나의 도식으로 다루고자 하는 상상력의 노력'으로부터 발생한다.[41] 그리하여 우리의 마음은 숭고한 것에 의해 높이 북돋아지게 되며, 환희와 긍지로 가득 차게 된다. 숭고는 우리를 황홀하게 하고 놀라게 하며 압도하는 감정을 자아낸다. 이러한 의미를 황은성의 작품에 적용하여 음미해볼만하다고 하겠다. 이는 뒤에 다룰 유기적 형상들의 상징성에서 두드러진다.

4. 유기적 형상들의 상징성

39 Jean-Francois Lyotard, 장-프랑수와 리오타르, 「숭고와 관심」, 장-뤽 낭시 외 7인, 앞의 책, 198 쪽.

40 Lisa Phillips, *The American Century: Art & Culture 1950-2000.* 휘트니 미술관 기획 · 리사 필립스 외 지음, 『20세기 미국미술: 현대예술과 문화 1950~2000』, 송미숙 역, 마로니에 북스, 2019, 43쪽.

41 Jacob Rogozinski, 자콥 로고진스키, 「세계의 선물」, 장-뤽 낭시 외 7인, 앞의 책, 247쪽.

작가 황은성의 작품에서 보이는 여러 유기적 형상들이 언어외적 부호나 기호처럼 선과 면 위에 서로 얽혀 상징성을 드러내고 있다. 필자는 이런 미묘한 유기적 형상들의 근거가 무엇인가를 여러 학문적 맥락에서 찾아보았다. 그러는 가운데 1965년 "효소와 바이러스 합성의 유전적 조절" 연구로 프랑스의 미생물학자인 르보프(André Michel Lwoff, 1902~1994), 병리학자이자 유전학자인 자코브(François Jacob, 1920~2013)와 노벨 생리·의학상을 공동 수상한 프랑스의 분자생물학자인 자크 모노(Jacques Lucien Monod, 1910~1976)가 유당(乳糖)인 락토스(lactose)계의 효소 합성을 조절하는 도식에서 경이롭고 거의 기적적이기까지 한 합목적적인 현상을 제시한 사실[42]에 주목하게 되었다. 원래 합목적성이란 과학적으로는 설명하거나 분석할 수 없으나 자연에 내재된, 어떤 초자연적인 힘의 개입이 아닌가 생각한다. 그런데 이러한 초자연적인 힘이라 하더라도 그 힘은 자연 스스로 유기적으로 성장해온 것이며 인간의 어떤 의도와 목적에 의해 창조되지 않은 것이다.[43] 락토스계의 효소 합성에서 보인 조절을 그림으로 풀어 본 도식은 작가 황은성의 그림과도 많이 닮아 있다. 작품형성의 출처와 근거를 고민하는 가운데 필자와 나눈 대화에서 작가 황은성은 이 점에 대해 놀라울 정도로 유사하다고 토로한 적이 있다. 생명과학의 연구 성과와 부지불식간에 긴밀히 연관되어 있거니와, 이런 까닭에 기술의 정교함을 요하는 바이오 아트 작가는 때로는 유전공학이나 복제와 같은 생물공학적 지식이 최

42 Jacques Monod, *Le hasard et la néccessité. Essai sur la philosophie naturelle de la biologie moderne*, 1970. 자크 모노, 『우연과 필연』, 조현수 역, 궁리출판, 2010, 110-111쪽.

43 이와 같은 관점은 루카치가 그의 『역사와 계급의식』에서 피력한 부분이기도 하다. 존 버거, 앞의 책, 29쪽.

소한 필요하다. 이들은 종종 실험실에서 유전자 결합이나 DNA 염기서열 분석의 가장 첨예한 지점을 탐구하면서 과학자들의 연구를 원용하기도 한다. 이를테면, 다양한 색깔의 효소의 작용은 작품으로 옮겨져 여러 형태와 색깔로 전개된다.[44] 효소의 합성과 분해 사이에는 생리학적으로 유용하고 합리적인 관계지만, 이 관계는 화학적으로는 아무런 필연적인 연결고리가 없으며 자의적인 현상의 우연적 연결인 것이다. 이런 것을 자크 모노는 무근거(無根據)한 것이라고 부른다. 여기서 무근거성이란 어떤 화학적 신호가 수행하는 기능과 이 기능을 통제하는 화학적 신호의 본성사이에는 화학적으로 아무런 관련이 없다는 것이다. 이런 경우에는 하나의 동일한 단백질 분자가 특이적인 촉매기능과 동시에 조절기능을 함께 수행한다.[45]

예술과 연관하여 보건대, 다소 낯설게 들리긴 하지만 전문적인 생리·화학적인 언급을 들여다 볼 필요가 있다. 특히 일련의 진행과정이 합목적적이지만 합리적 근거를 댈 수 없다는 것이다. 그런데 합목적성과 무근거는 예술의 목적과 근거를 해명하는 데 매우 중요한 시사점을 던진다. 칸트가 언급하는 미적 판단의 계기로서 목적은 합목적적이다. 우리가 느끼는 아름다움은 자연대상의 목적에 합당하게 어울리는 합목적성의 형식을 띤다. 합목적성은 목적이 없는 목적성으로서 어떤 목적, 즉 미적 즐거움에 기여

44 1981년 노벨화학상을 수상한 로알드 호프만(Roald Hoffman, 1937~) 코넬대 교수는 응용이론화학을 전공하는 학자로 '분자는 아름답다'고 언명한다. 화학의 세계를 미학이라는 다른 눈으로 본 것이다. 1993년 10월6일 서울대학교가 주최하는 서남초청강좌(동양그룹 후원)를 위해 한국을 방문한 호프만 박사의 강연회 주제가 '분자의 아름다움'이었다. 원자의 결합으로 이루어진 분자가 아름답다는 주장은 무척 생소하게 들리지만, 미학을 전공하는 필자도 그의 강연을 매우 새롭고 감명 깊게 들었던 기억이 생생하다. 특히 분자 구조의 형식미가 칸트의 미학 이론에 잘 들어맞는다고 말한 점에 더욱 그러하다.

45 자크 모노, 앞의 책, 115쪽.

한다. 또한 무근거(無根據)는 근거가 없는 근거임에도 불구하고, 역설적이게도 근거를 지워주는 근거이자 원초적인 근거로서 원근거(原根據, Urgrund)인 것이다. 원근거는 달리 말하면 근본적인 실재(the fundamental reality)에 다름 아니다. 이는 우리가 찾고자 하는 '숨어있는 진리'와도 같다. 예술의 인식에서는 합리적이고 이성적인 근거가 아니라 감성에 기대어 합리적인 유추(analogon rationis)를 해볼 뿐이다. 미적 감성이 미적 합리성을 유추하여 인식의 폭을 넓혀 세상을 바로 아는 것이다.[46] 작가 황은성의 작품에서 색이 선과 면을 이루고 유기적으로 얽혀 생명현상으로 다가오는 것은 합목적적이요, 무근거의 근거인 것으로 보인다. 지상의 모든 생명체는 목적론적으로 바람직하고 좋은 삶을 이끌어 간다. 그리고 "선(善)의 실현을 중심으로 어떤 경향성을 끊임없이 형성한다."[47] 생명현상에서 보인 합목적성의 진행은 우리가 향수(享受)하는 아름다움의 합목적성과도 매우 유사하다. 작가 황은성의 화폭에 펼쳐지는 전면적 회화에서의 역동성과 질감의 압도적인 감성은 이를 잘 보여준다.[48]

작가 황은성이 작품의 주제로 삼은 기독교적 중심어는 간증(干證)에서의 종교적 체험을 고백하는 것처럼, 작가자신의 체험에 의해 각인되어 있긴 하지만 우리에게도 여전히 아주 강한 메시지를 폭넓게 전달해준다. 미묘하고도 섬세한 내적 열망을 표현한 작품에서의 형상은 때로는 생명의 기

46 이 점은 18세기에 미학의 학명을 처음으로 부여한 바움가르텐(Alexander Gottlieb Baumgarten)이나 근대미학을 체계적으로 완성한 칸트에게서 뚜렷하다.

47 Paul W. Taylor, *Respect for Nature*, 1986. 폴 W. 테일러, 『자연에 대한 존중』, 김영 역, 리수, 2020. 163쪽.

48 미국의 추상표현주의 화가인 리 크래스너(Lee Krasner, 1908~1984)의 작품인 〈Obsidian〉(1962)이나 〈Night Creatures〉(1965)도 이와 비교하여 참고할만하다.

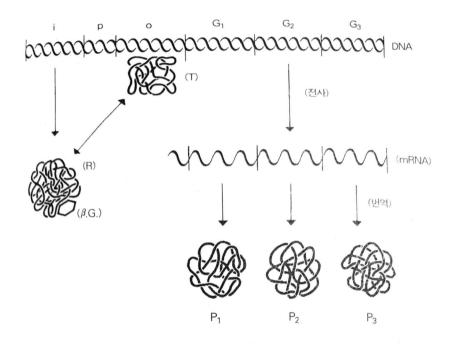

〈그림 4〉 락토스계의 효소 합성의 조절

R : 유도물질인 갈락토시드(육각형으로 표현되어 있다)와 결합된 상태의 억제 단백질

T : DNA의 오퍼레이터 부위(o)와 결합된 상태의 억제 단백질

i : 억제 단백질의 합성을 관장하는 조절 유전자

p : 메신저 RNA(mRNA) 합성의 시작 지점인 프로모터 부위

G_1, G_2, G_3 : 세 개의 단백질(P_1, P_2, P_3)의 합성을 관장하는 구조 유전자

자크 모노, 『우연과 필연』
조현수 역, 궁리출판, 2010, 111쪽.

운이 전혀 느껴지지 않는 무생물인 것처럼 보이기도 하나, 앞서 언급한 바와 같이 다른 한편 살아 움직이는 유기적 생명체처럼 보이기도 한다. 마치 우리에게 생명의 언어로 말을 걸어오는 듯하다. 어떤 형상인지는 명확치 않아 보이지만, 밀도와 강약이 잘 조율되어 불가해한 의미를 자아낸다. 다만 형상과 의미, 그리고 이에 따른 해석은 늘 열려있는 문제이다. 우리는 여기에 귀를 기울어 세심히 살펴보아야 할 것이다. 또한 유화물감으로 겹겹이 칠해진 그림 속에 십자가의 형상을 비롯한 환란의 여러 모습들이 기호나 부호처럼 복잡하게 얽혀 어렴풋이 드러나 있다. 여기서 우리는 환란의 형상들에 주목할 필요가 있거니와 이는 로마서의 주제가 가리키듯 그리스도 안에서 믿음과 평화, 은혜와 영광을 바라며, 환란 중에도 즐거워하며 인내와 소망의 참뜻을 시사한다(로마서, 5:1-5). 작가는 자신의 예지적 지성(知性)과 미적 감성(感性)에 기독교적 영성(靈性)을 더하여 캔버스 위에다 고통을 치유하기 위한 소망을 그린다. 여기서 치유의 의미를 좀 더 살펴볼 필요가 있다.

예술을 통한 자기치유의 과정으로서 자기 고백적인 작업을 행한 작가들이 많이 있음을 우리는 잘 알고 있다. 예술은 자기 삶을 반영하며 자기보상과 자기치유의 기능과 역할을 한다. 예술이란 인간 삶의 본질을 적절하게 표현함으로써 우리가 겪는 삶의 번민과 고통을 직시하며 이로부터 벗어날 수 있다. 또한 예술은 자유로운 상상력으로 제한된 시공간을 넘어서며, 감정이입을 통해 주관을 넘어 주(主)와 객(客)을 서로 소통하게 하고 상호주관화(相互主觀化)한다.[49] 특히 예술과 삶의 경계를 허물어 예술 속에 삶을

49 상호주관화나 상호주관성의 문제에 대해서는 언어, 의사소통 및 사회적 맥락에 따른 근거와 주안점을 어디에 두는가에 따라 여러 학자들의 논의가 있다. 핵심은 주체와

끌어 들이고 변화시키며 새로운 삶을 창조한다. 예술은 적극적으로 삶을 해석하고 이해함으로써 건강하고 바람직한 삶을 영위하도록 한다. 그리하여 삶의 예술은 삶의 의지를 강화하고 변형하여 자기치유의 역할을 수행한다. 이는 작가 황은성이 내세운 뉴 퓨처리즘이 기대하는 바와도 같아 보인다.

5. 정서적 공감과 가치의 공유로서의 예술

모스크바의 국립동양박물관 전시에 즈음하여 작가 황은성은 러시아 전역에 방영된 러시아 케이(Russia-K) 방송에 출연해 "하나님 주신 삶에 어려움이 있을지라도 극복하며 살고자 하는 염원을 작품에 담았다."고 소회를 밝힌 바 있다. 한마디로 작가의 고난 극복의 염원은 작품을 통한 기독교적 가치이념의 실현이다. 이어 가진 러시아 KST Culture TV 대담에서 미하일 젤렌스키 앵커는 "황은성의 뉴 퓨처리즘은 아카데믹한 회화나 전통적인 동양화와는 달리 유화로 작업하는데 이는 기존의 수묵화적 방법으로 표현할 수 있는 형태와 물질성이 부족하기 때문"이라고 소개했다. 소재와 표현기법에 대한 접근에서 동서양 회화의 차이와 그 한계를 서로 보완하는 관계를 잘 지적한 것이라 여겨진다. 앞의 대담에서 작가 황은성은 "대형 캔버스에 차분하게 실제적인 질감을 드러내고 거친 물감을 붓 가는 대로 덧칠하여 내면세계와 주제를 어두운 계통의 색상으로 표현하지만, 주로 검은색과 흰 색을 사용하여 자신의 작품 세계를 표현하고 있다."고 말했다.

객체의 어느 한 쪽에 치우침 없이 양자 간의 소통에 중심을 둔다는 것이다.

붓 가는 대로의 덧칠은 우리에게 이성이나 의식에 의하지 않고 무의식 가운데에 그림을 그리는 초현실주의적 자동기술법인 오토마티즘(automatism)을 떠올리게 한다. 작가와도 친분이 두터운, 프랑스의 미술사가이며 비평가인 파트릭-질 패르생(Patrick-Gilles Persin, 1943~2019)이 적절하게 지적하듯, 검은색, 흰색, 회색이 빚어낸 나긋하고 유연한 선들이 자발적이고 직접적인 흐름을 이루며, 때로는 화폭을 두텁고 무겁게 채운다. 필자가 보기엔 여기에 주목할 만한 어떤 상징성이 담겨 있어 보인다. 이러한 상징성을 밝히기 위해 색채의 상징적 의미를 좀 더 다루어 보기로 하자.

색채는 일반적으로 시대와 지역에 특유한 언어와 문화를 반영하기도 한다. 나아가 색채 혹은 색깔은 우리의 몸과 마음, 영혼에도 적잖은 영향을 끼친다. 색채 심리학 교수이자 작가이며 디자이너인 하랄드 브램(Harald Braem, 1944~)은 그의 『색의 힘-의미와 상징성(Die Macht der Farben-Bedeutung & Symbolik)』(2012)에서 색상을 통해 시각화된 감정의 매혹적인 세계를 밝히며 생물학적·물리적·심리적·정신적 특질과 밀접하게 연관되어 있음을 밝힌다.[50] 작가 황은성의 작품에서, 우리는 '검은색만이 지닌 독특한 광채(La Splendeur du Noir, The Splendour of Black)'를 엿볼 수 있으며, 이는 단순한 색의 대비와 형태의 복잡하고 미묘한 얽힘을 넘어 강렬한 내면세계를 잘 드러내고 있음을 본다. 검은색은 무색이 아니라 모든 것을 수용하며 아우른다. 프랑스의 상징주의 화가로서 판화와 데생, 파스텔에 능한 오딜롱 르동(Odilon Redon, 1840~1916)은 "검은색을 대체할 수 있는 색은 없다. 검은색은 우리 눈을 기쁘게 하지도 않고 다른 감각을 일깨우지도 않는다. 그것은 정

50 조영수, 『색채의 연상-언어와 문화가 이끄는 색채의 상징』, 가디언, 2017, 26쪽.

신의 동인(動因)이다."[51]라고 자신의 체험을 말했다. 그에게 검은색은 가장 본질적인 색으로서, 눈에 보이지 않는 내면의 정신성을 함축한다. 검은색이 단지 시지각적 측면을 넘어 정신적 변화를 일으키는 요인임을 밝힌 것이다. 이런 언급 외에도 목판에 유화 작업을 한 미국의 추상화가인 돈 보이진(Don Voisine, 1952~)은 "검정은 굉장하다. 많은 것을 이야기 하지 않으며 그저 뒤에 서 있다. 하지만 말을 할 때는 재치가 있으며 항상 핵심을 말한다."[52] 검은색은 무언가 많은 의미를 무겁게 함축하고 있음을 밝혀주는 대목이다. 역사적으로 검은색이 지닌 특성은 맥락에 따라 긍정적이기도, 부정적이기도 하며, 사회적 · 종교적 관습이나 의도에 따라 제재나 규제 혹은 절제의 의미를 나타내기도 했다. 검은색은 우리에게 무엇인가 부정적인 일이나 슬픔, 비참함 등 억압된 분위기를 연상케 할 뿐 아니라 이와 달리, 다른 한편 독특한 세련미와 고상함, 엄격함을 드러내기도 한다. 작가 황은성의 작품에서 검은색이 풍기는 광채는 어두움과 빛의 양면성을 지니고 있다. 무질서와 혼돈을 뜻하는 어두움의 이면에 빛, 즉 질서와 조화를 잉태한 태초의 모습이 '검은색의 광채'로 드러난 것이다. 이 때 검은색은 위치에너지에서 운동에너지로, 어둠에서 빛으로, 밤의 휴식에서 낮의 활동으로, 무거움에서 가벼움으로 전환되기 직전의 임계적(臨界的) 상황을 가리킨다. '색이란 하양에서 시작되어 검정으로 끝난다.'[53] 라는 바실리 칸딘스키의 지적에서와 같이, 흑백의 대비는 시작과 끝을 알려줌과 동시에 검

51 Stella Paul, *Chromaphilia*, Phaidon Press, 2017. 스텔라 폴, 『컬러 오브 아트-색에 얽힌 매혹적이고 놀라운 이야기』, 이연식 역, 시공사, 2018, 248쪽.

52 David Coles, *Chromatipia*, London: Thames & Hudson Ltd., 2020. 데이비드 콜즈, 『컬러의 역사』, 김재경 역, 영진 닷컴, 2020, 191쪽.

53 조영수, 앞의 책, 34쪽.

은색이 지닌 독특한 역설의 이중성을 보여준다.

작가 황은성은 자신의 작품이 추구하는 가치와 이념의 방향에서 그리고 작품이 표현한 감정과 감성을 타자(他者)와 공유하길 원한다. 이는 마치 톨스토이가 그의 예술론에서 강조하는 바, 작품을 바라보는 이들에게 정서적으로 스며든 예술의 감염성 혹은 전염성의 기능과 역할에 다름 아니다. 톨스토이에게 예술은 단순한 즐거움의 수단이 아니라 인간생활의 조건이다. 예술은 정서전달을 목표로 한다는 점에서 여타의 인간 산물과 구분된다. 인간감정의 전달능력 혹은 감염성은 예술작업의 토대로서 널리 공유된다. 톨스토이는 셰익스피어(William Shakespeare, 1564~1616)의 드라마나 인상주의 회화에 대해서는 비판적인 입장을 취했으나 일반적으로 문학이나 시각예술에 대해서는 아주 높이 평가했다. 그는 진지한 자기표현을 옹호했으며, 예술이 적극적이고 긍정적인 사회적인 기능을 수행하길 원했다.[54] 예술은 자신의 감정을 타인에게 옮기는 기호의 표현인 것이다. 그리고 이러한 전달력 혹은 감염력이야말로 예술의 가치를 재는 유일한 척도이다.[55] 타자와의 정서적 공감과 가치의 공유를 바탕으로 작가는 끊임없이 미래를 향해 나아가며, 새로운 것을 추구하고자 한다. 그리하여 작가는 자신의 정신세계와 내면적인 자아에 대한 깊은 이해를 토대로 미적인 상상력을 확장해 나간다. 대부분의 작가에게도 그러하겠지만, 특히 미적 상상력이야

54 Theodore Gracyk, *The Philosophy of Art. An Introduction*, Cambridge, UK: Polity Press, 2012, 25쪽. 특히 셰익스피어의 드라마에 대한 톨스토이의 비평은 블라디미르 그리고 예비치 체르트코프 · 이사벨라 메이오가 영역한 *Tolstoy on Shakespeare: A Critical Essay on Shakespeare* 참고 바람. 톨스토이, 『톨스토이가 싫어한 셰익스피어』, 백정국 역, 도서출판 동인, 2013.
55 톨스토이, 『예술론』, 이 철 역, 범우사, 2002, 69쪽, 71쪽, 198쪽.

말로 작가 황은성의 작품 활동의 원동력이기도 하다. 이런 의미에서 무엇보다도 우리가 두려워해야 할 것은 예측 불허의 미래가 아니라 상상력의 결핍이 아닌가 생각한다.[56] 상상력의 결핍은 현재에의 멈춤이거나 오히려 과거로의 퇴행이기 때문이다. 상상력의 긍정적 역할은 예측불허의 미래를 예측 가능한 미래로 풍부하게 이끌어 준다. 기초존재론의 철학자 하이데거에게 있어 현재, 곧 지금이라는 것은 "젤 수 있는 시간의 단위가 아니라 현재 존재하는 것의 결과이며, 존재하는 것이 능동적으로 그 자체를 내보이는 것의 결과"[57]인 것이다. 새로운 것을 추동(推動)하는 현재란 단지 사물적인 측면만을 지칭하는 것이 아니라 말하는 사람의 현재요, 그림을 그리는 사람의 현재이며 바라보는 자의 현재이다.[58] 현재는 살아 숨 쉬는 지금, 곧 동시대의 것이다. 지칠 줄 모르는 자기부정과 자기비판을 통해 새로운 자기인식을 위한 지평을 넓혀 나아가야 할 시점이 곧 현재인 까닭이며, 이는 미래로 이어진다. 미래는 물리적으로 다가오는 것이 아니라 우리가 새롭게 도전하며 만들어가는 열린 지평인 것이다. 이러한 정신은 작가 황은성의 소박한 선언인 '뉴 퓨처리즘'과도 맥락이 닿아 있다고 하겠다.

흑과 백의 강한 대비로 빚어진 유화물감의 중첩 속에 작가가 드리는 기도의 염원이 지상과 천상으로 나뉜 화폭 위의 점과 선, 면을 서로 유기적

56 독일 계몽주의 대표적인 극작가요 비평가인 레싱(Gotthold Ephraim Lessing, 1729~1781)은 "우리가 미술품에서 아름답다고 판단하는 것은 우리 눈이 아니라, 우리의 상상력이 눈을 통해 아름답다고 판단한다."고 언급한다. 이는 지각하는 눈보다 내면세계의 정신적 상상력을 더 강조한 것이다. 고트홀트 에프라임 레싱, 『라오콘-미술과 문학의 경계에 관하여』, 윤도중 역, 나남, 2008, 76쪽 참고.

57 존 버거, 앞의 책, 137쪽.

58 Antoine Compagnon, *Les Cinq Paradoxes de la modernité*, Seuil, 1990. 앙투안 콩파뇽, 『모더니티의 다섯 개 역설』, 이재룡 역, 현대문학, 2008, 21쪽.

으로 이어주는 듯하다. 이는 삶이 척박하고 복잡하며 혼란스런 오늘의 현실에서 천상으로부터 지상으로 내려오는 구원의 연결고리를 상징화한 것으로 보인다. 작가 황은성은 "십자가의 모습이 어찌 단순할 수 있겠는가"라며 "삶의 다양한 굴곡 속에 여러 모습으로 주어진 각자의 십자가를 형상화하고 싶다."고 말한다. 익히 아는 바와 같이, 예수 그리스도가 십자가에 못 박혀 죽음은 인간의 모든 죄를 씻는 것이요, 죄 사함의 순간이다. 물론 십자가를 형상화하여 그리는 작가들은 미술사적으로 많이 있어 왔거니와 중요한 점은 아마도 우리 모두의 삶에 투영된 십자가의 본래 모습이어야 할 것이다.[59] 작가는 "내 그림은 붓으로 그린 것이 아니라 가슴에서 토해낸 것"이라며 "아픔을 위로하고 삶의 희망을 찾기 위해 필사적으로 붓질을 한다."고 자신의 작업과정과 작품 배경을 설명한다. 이는 작가 황은성의 예술의지이자 예술의 존재근거이며 이유일 것이다. 고난 속에 계시된 십자가 형상은 우리에게 고난을 이겨내고자 하는 의지와 희망을 보여주며, 우리는 이에 깊은 정서적 공감을 하게 된다. 나아가 영적(靈的) 치유의 추체험(追體驗)을 하게 되며, 명상적 영성은 우리로 하여금 삶의 영원한 신비에 다가서게 한다.

이렇듯 지금까지 살펴 본 작가 황은성의 예술세계는 현재 삶에 대한 천착을 토대로 미래지향적 가능성을 담고 있으며 새로운 삶에의 희망을 보여준다. 이는 '영원한 현재'로서 다함이 없이 지속된다. 최근작에서 작가

59 16-17세기에 활약한 엘 그레코(El Greco, 1541~1613), 귀도 레니(Guido Reni, 1575~1642), 루벤스(Peter Paul Rubens, 1577~1640), 렘브란트(Rembrandt, 1606~1669)는 십자가의 기독교적 상징성을 밀도 있게 표현한 대표적인 작가들로서 십자가를 들고 있거나 올리고 있는 모습 또는 십자가에 못 박히는 순간, 가시면류관을 쓴 그리스도의 두상을 절절하게 그렸다.

황은성은 역동적이면서도 안정되고 조화로운 화면을 펼친다. 선과 색의 여러 흔적들이 아주 미묘하게 얽혀 있지만 보이지 않는 질서와 조화 속에 움직이고 있다. 마음의 열정이 좀 더 차분하게 조율되어 화면 전체에 고르게 전달되고 마침내 항상성(恒常性, homeostasis)을 회복하고 균형감을 이룬다. 신체의 항상성을 유지하는 양생법(養生法)은 몸과 마음을 건강하게 해서 오래 살기를 꾀하는 방법이다. 이는 예술적 치유의 목표이며, 근본인 것이다. 작가 황은성의 작품세계에서 지상의 삶을 넘어선 숭고한 삶의 가치 및 존재의 근거와 이유(raison d'être, reason for being)를 찾아볼 수 있을 것이다. 이를테면, 삶에의 강한 의지를 향한 깨어있는 인식, 식지 않는 열정, 순수한 숭고미가 기독교적 이념과 가치인 경외, 자비, 긍휼, 감사, 은총, 사랑으로 표출되어 있는 것이다. 환란의 형상들로 표출된 십자가를 등에 진 모습이거나 십자가를 품에 안은 작품의 상징적 의미를 담고 있는 것이다. 작가 황은성과 더불어 동시대를 살아가는 우리는 다가올 미래를 꿈꾸며 미래지향적 가치와 이념을 되새기게 된다. 이는 자기표현을 통해 자기초월로 나아가게 한다. 기독교적 휴머니티에 바탕을 두고 유기적 형상의 역동적 표현을 담아낸 작가의 '뉴 퓨처리즘'이 뜻하는 바에 적잖이 공감하게 된다.

마티아스 그뤼네발트, 〈이젠하임 제단화〉
1515, The Unterlinden Museum, Colmar, France

마르크 샤갈, 〈노아와 무지개〉
1961-1966

황은성, 〈b-2-6 경외〉
oil on canvas, 120×120cm, 2018

황은성, 〈유기적 형상-사랑〉
oil on canvas, 120×120cm, 2023

황은성, 〈유기적 형상-은총〉
oil on canvas, 120×120cm, 2023

황은성, 〈유기적 형상-감사〉
oil on canvas, 120×120cm, 2023

황은성, 〈유기적 형상-긍휼〉
oil on canvas, 120×120cm, 2023

황은성, 〈유기적 형상-자비〉
oil on canvas, 120×120cm, 2023

글의 출처

글의 출처는 아래에서 밝힌 곳과 같다. 대체로 그 내용을 그대로 따르고 있으나 표현을 달리하여 수정한 부분이나 맥락을 보완한 부분이 있다.

1장 다시 '철학함'의 의미와 디지털 미디어 시대의 일상적 삶의 예술

『미술과 비평』, vol. 70, 2021, no. 2, 58-71

2장 한국미와 미적 이성의 문제-관조와 무심, 공감과 소통을 중심으로

『미술과 비평』, vol. 69, 2021, no. 1, 78-88

3장 예술에서의 '우연'의 문제와 의미

『미술과 비평』, vol. 71, 2021, no. 3, 58-76

4장 예술에서의 미적 자유와 상상력의 문제

『미술과 비평』, vol. 76, 2022, no. 4, 58-73.

5장 컨템포러리 아트의 의미와 미적 지향성

『미술과 비평』, vol. 74, 2022, no. 2, 58-75

6장 지구미학의 문제와 전망

『미술과 비평』, vol. 72, 2021, no. 4, 58-71

7장 2. 생명의 '근원'에 다가가는 원근(遠近)의 대비와 조화: 박은숙의 작품세계

『미술과 비평』, vol. 73, 2022, no. 1, 36-39.

8장 1. 일상의 삶과 자연에 내재된 숨은 질서와 조화 : 석철주의 작품세계

『미술과 비평』, vol. 74, 2022, no. 2, 32-38.

2. 삶의 길에 펼쳐진 빛과 희망의 메시지: 이영희의 작품세계

『미술과 비평』, vol. 70, 2021, no. 2, 40-56.

참고문헌

다음은 이 책을 저술하는 데 있어 직접 인용하거나 참고한 문헌만을 소개한 것이다.

강우방, 『원융과 조화』, 열화당, 1990.

_____, 『미의 순례-체험의 미술사』, 예경, 1993.

권대섭, 「고통마저 웃음으로… '스마일 展' 이목을 작가를 만나다」, 서울문화투데이, 2011. 11. 06.

권영필 외, 『한국미학시론』, 국학자료원, 1994.

권영필, 「한국미학연구의 문제와 방향」, 『미학 · 예술학 연구』, 한국미학예술학 회, 21집, 119-326. 2005.

권영필, 「안드레아스 에카르트의 미술사관」, 『미술사학보』, 미술사학연구회, 5집, 1992.

권영필 외, 『한국의 美를 다시 읽는다』, 돌베게, 2005.

고유섭, 『韓國美術史及美學論考』 통문관 1963.

_____, 『조선미술사 上』, 고유섭 전집 제1권, 열화당, 2007.

고충환, 「이목을의 회화-형(形)은 형(形)이 아니고, 공(空)은 공(空)이 아니다」, Beacon Gallery 개인전(2010. 4. 7-5. 7), "1998-2010 Works Lee Mokul" 도록.

공자, 『논어』 제7편 술이(述而).

김광명, 『칸트 판단력비판 연구』, 이론과 실천, 1992.

_____, 『삶의 해석과 미학』, 문화사랑, 1996.

_____, 『칸트 미학의 이해』, 철학과 현실사, 2004.

_____, 『예술에 대한 사색』, 학연문화사, 2006.

_____, 『인간에 대한 이해, 예술에 대한 이해』, 학연문화사, 2008.

_____,『인간의 삶과 예술』, 학연문화사, 2010.

_____,『칸트 판단력비판 읽기』, 세창미디어, 2012.

_____,『예술에 대한 미적 모색』, 학연문화사, 2014.

_____,『다시 생각해보는 예술』, 학연문화사, 2021.

_____,「예술에서의 '우연'의 문제와 의미」,『미술과 비평』, 2021년 71호.

김수용,『아름다움과 인간의 조건-칸트미학에 대한 하나의 해석』, 한국문화사, 2016.

김열규,「산조의 미학과 무속신앙」,『무속과 한국예술』, 한국미학예술학회, 2002.

김영호,「The Bloom: 빛의 구조와 정신」, 우종미술관 전시(2014. 11. 05. -2015. 01. 18.) 도록.

김우창,『심미적 이성의 탐구』, 솔, 1999.

_____,『사물의 상상력과 미술』, 김우창 전집 9, 민음사, 2016.

김원용,『한국미의 탐구』, 열화당, 1996(1978년 초판).

김재성,『미로, 길의 인문학』, 글항아리, 2016.

김효숙,『가족 간의 소통과 이해를 위한 그림읽기』, 학연문화사, 2022.

노이, 사와라기,『일본 현대 미술 日本・現代・美術』, 김정복 역, 두성북스, 2012.

러셀, B.,『철학이란 무엇인가』, 권오석 역, 홍신문화사, 2008(2판 1쇄).

레슬리, 에스터,『발터 벤야민, 사진에 대하여』, 김정아 역, 위즈덤하우스, 2018.

레싱, 고트홀트 에프라임,『라오콘-미술과 문학의 경계에 관하여』, 윤도중 역, 나남, 2008.

루카치, 게오르크,『역사와 계급의식-맑스주의 변증법 연구』, 조만영・박정호 역, 거름 아카데미, 1999.

바그너, 다비트,『삶』, 박규호 역, 민음사, 2015.

박영택,『테마로 보는 한국 현대미술』, 마로니에북스 발행, 2012.

백기수,『미학』, 서울대 출판부, 1979.

베르츠바흐, 프랑크,『무엇이 삶을 예술로 만드는가-일상을 창조적 순간들로 경험하
　　는 기술』정지인 역, 불광출판사, 2016.

보통, 알랭 드,『영혼의 미술관』, 김한영 역, 문학동네, 2013.

사사키 겡이치,『미학사전』, 민주식 역, 동문선, 2002.

서동진,『동시대 이후: 시간-경험-이미지』, 현실문화A, 2018.

성백경,「이론으로 조망하는 생명 현상」,『생명과학』, 분도78, 2019.12.20.

성시화,「우연성에 기반한 필연적 형상표현 연구」, 이화여자대학교 디자인대학원, 디
　　자인학과정보디자인전공, 2010.

셰익스피어, 윌리엄,『셰익스피어 소네트』, 김용성 역, 북랩, 2017.

슈스터만, 리처드,『몸의 미학』, 이혜진 역, 북코리아, 2013(재판 1쇄).

스왑, 디크,『우리는 우리 뇌다-생각하고 괴로워하고 사랑하는 뇌』, 신순림 역, 열린
　　책들,2015.

슬로터다이크, 페터,『플라톤에서 푸코까지-철학적 기질 혹은 열정』, 김광명 역, 세창
　　미디어,2012.

심상용,「단색화의 담론기반에 대해 비평적으로 묻고 답하기: 독자적 유파, 한국적
　　미, ‘Dansaekhwa’ 표기를 중심으로」,『미술이론과 현장』, 2016.

아리스토텔레스,『시학』, 천병희 역, 문예출판사, 200.

아이작슨, 월터,『레오나르도 다 빈치-인류역사의 가장 위대한 상상력과 창의력』, 신
　　봉아 역,2019.

안휘준 · 이광표,『한국미술의 美』, 효형출판, 2008.

양주동,『고가연구』, 일조각, 1969.

오광수,「구조로서의 평면 또는 광휘의 공간-박현수의 작품에 대해」, 제2회 전혁림미
　　술상 수상작가초대전(2017.7.21.-31) 도록, 전혁림미술관.

오지은,「데모크리토스의 원자론에 나타난 필연과 우연의 의미」, 고려대 철학연구소

『철학연구』, 2007, no. 33, 107-136쪽.

윤진섭, 「Special Feature I: 단색화의 세계 - 정신·촉각·행위」, 『월간 퍼블릭아트』, 2014년 9월호.

이광석, 『디지털 폭식 사회: 기술은 어떻게 우리 사회를 잠식하는가?』 인물과사상사, 2022.

이경화 외, 『중국산문간사』, 이종한·황일권 역, 계명대출판부, 2007.

이종명, 『우리나라 전통놀이』, 배영사, 2011.

이주영, 『한국 근현대미술의 미의식에 대하여』, 미술문화, 2020.

장자, 『장자(莊子)』, 「외편(外篇)의 추수편(秋水編)」.

정연심, 『한국 동시대미술을 말하다』, 에이엔씨 출판, 2016.

조관용, 「신지학에서의 예술과 미적 직관 연구: 블라봐츠키(H. P. Blavatsky)와 지나 라자다사(C. Jinarâjadâsa)의 이론을 중심으로」, 『한국미학예술학회』, 한국미학예술학연구, 2010, vol. 31, 373-399쪽.

조성암 암브로시오스 대주교, 『비잔틴 영성예술(1)』, 정교회출판사, 2018.

조영수, 『색채의 연상-언어와 문화가 이끄는 색채의 상징』, 가디언, 2017.

조요한, 『한국미의 조명』, 열화당, 1999.

_____, 『예술철학』, 미술문화, 2003.

조주연, 『현대미술 강의 : 순수 미술의 탄생과 죽음』, 글항아리, 2017.

조지훈, 「<멋>의 연구」, 『한국인과 문학사상』, 일조각, 1968.

쥐스킨트, 파트리크, 『깊이에의 강요』, 김인순 역, 열린책들, 2020.

칼브, 피터 R., 『1980년 이후 현대미술-동시대 미술의 지도 그리기』, 배혜정 역, 미진사, 2020.

케이, 다케우치, 『우연의 과학-자연과 인간 역사에서의 확률론』, 서영덕·조민영 역, 윤출판, 2014.

크링스, 헤르만, 『자유의 철학- 철학적 인간학의 근본문제』, 김광명/진교훈 역, 경문
　　사, 1987.

키멜만, 마이클, 『우연한 걸작-밥 로스에서 매튜 바니까지, 예술중독이 낳은 결실들』,
　　박상미역, 세미콜론, 2009(1쇄), 2016(6쇄).

톨스토이, 『예술론』, 이 철 역, 범우사, 2002.

_____, 『톨스토이가 싫어한 셰익스피어』, 백정국 역, 도서출판 동인, 2013.

츠바이크, 슈테판, 『광기와 우연의 역사-인류역사를 바꾼 운명의 순간들 1453-1917』,
　　안인희 역, 휴머니스트 출판그룹, 2004(1판 1쇄), 2020(2판2쇄).

하우저, 아르놀트, 『문학과 예술의 사회사 4: 자연주의와 인상주의 · 영화의 시대』, 백
　　낙청 · 염무웅 역, 창작과 비평사, 2013(초판32쇄).

허순봉, 『우리의 세시풍속과 전통놀이 백과사전』, 가람문학사, 2006.

Abbey, Rita Deanin and G. William Fiero, *Art and Geology: ExpressiveAspects of the
　　Desert*, Layton: Peregrine Smith Books, 1986.

Adamson, Glenn, *Thinking through Craft*, 2007. 글랜 아담슨, 『공예로 생각하기』, 임미
　　선 외 역, 미진사, 2016.

Adorno, Theodor W., *Ästhetische Theorie*, Frankfurt am Main: Suhrkamp, 1970.

Arendt, Hannah, *The Life of the Mind*, New York: A Harvest Book, 1978, One/
　　Thinking, Postscriptum.

Aristotle, *Poetics*, trans. S. H. Butscher, London: Macmillan & Company, 1911.

Baeumler, Alfred, *Das Irrationalitätsproblem in der Ästhetik und Logik des* 18.
　　Jahrhunderts bis zur Kritik der Urteilskraft, Darmstadt: Wissenschacftliche
　　Buchgesellschaft, 1981.

Bateson, Gregory, "Style, Grace and Information in Primitive Art," *Steps to an Ecology of*

Mind, New York: Ballantine Books, 1972.

Baudelaire, Charles, *Œuvres complètes*, Paris: Gallimard, 1975-1976(Bibliothèque dela Pléiade). 샤를 보들레르, 『현대의 삶을 그리는 화가』, 정혜용 역, 도서출판 은 행나무, 2014.

Berger, John, *About Looking*, 1980. 존 버거, 『본다는 것의 의미』, 박범수 역, 동문선, 2000(초판), 2020(개정 1쇄).

Berleant, Arnold, *Art and Engagement*, Philadelphia: Temple University Press, 1991.

_____, *Aesthetics and Environment-Theme and Variations on Art and Culture*, Burlington: Ashgate Publishing Co., 2005.

Besant, Annie, *The Ancient Wisdom*, 1897. 애니 베전트, 『우리는 어디에서 와서 누구 이고 어디로 가는가』, 황미영 역, 책읽는 귀족, 2016.

Bergson, Henri, *Le Rire, Essai sur la signification du comique, P.U.F.*, 1956. 앙리베르 그송, 『웃음-희극성의 의미에 관하여』, 정연복 역, 문학과 지성사, 2021.

Bonham-Carter, Charlotte · David Hodge, *The Contemporary Art Book*, Carlton Books Ltd 2009. 샐럿 본햄-카터 · 데이비드 하지, 『컨템포러리 아트 북』, 김광우 · 심 희섭 · 김호정 역, 미술문화, 2014.

Botkin, Daniel, *Discordant Harmonies: A New Ecology for the Twenty-First Century*, Oxford: Oxford University Press, 1990.

Bourdon, David, "The Razed Sites of Carl Andre," *Artforum* 5, no. 2 (October 1966).

Bourriaud, Nicolas, *Esthetique relationnelle*, 1998. 니콜라 부리요, 『관계의 미학』, 현지 연 역, 미진사, 2011.

Bullogh, E., "'Psychical Distance' as a Factor in Art and an Aesthetic Principle," *British Journal of Psychology* 1912, 5, no. 2.

Caillois, Roger, *Les jeux er les hommes: Le masque et le vertigo*, 1958, trans. by Meyer

Barash into English, *Man, Play and Games*, Illinois: University of Illinois Press, 2001. 로제 카이와, 『놀이와 인간: 가면과 현기증』, 이상률 역, 문예출판사, 2018.

Carlson, Allen, *Aesthetics and the Environment: the Appreciation of Nature, Art and Architecture*, London and New York: Routledge, 2002.

Cole, Emmet -Interview with Donald Kuspit on *The End of Art*, *Architecture News*, May 04, 2008, www.themodernword.com/reviews/kuspit.html

Coles, David, *Chromatipia*, London: Thames & Hudson Ltd., 2020. 데이비드 콜즈, 『컬러의 역사』, 김재경 역, 영진닷컴, 2020.

Compagnon, Antoine, *Les Cinq Paradoxes de la modernité*, Seuil, 1990. 앙투안 콩파뇽, 『모더니티의 다섯 개 역설』, 이재룡 역, 현대문학, 2008.

Danto, Arthur C., *The Abuse of Beauty. Aesthetics and the Concept of Art*, Carus Publishing Company. 아서 단토, 『미를 욕보이다. 미의 역사와 현대예술의 의미』, 바다출판사, 2017.

de Duve, Thierry, "Come on, Humans, One more Stab at Becoming Post-Christians!" in *Heaven* (Catalogue), Tate Gallery, Liverpool, 1999.

Dowling, Christopher, "The Aesthetics of Daily Life", *British Journal of Aesthetics*, 2010, vol. 50, no. 3.

Eco, Umberto, *Storia Della Bellezza*, 2004. 움베르토 에코, 『미의 역사』, 이현경 역, 열린책들, 2014.

Edmaier, Bernhard and Angelika Jung-Hüttl, *Earthsong*, New York: Phaidon, 2008.

Eisler, R. *Kant Lexikon*, Georg Olms Verlag, 1984.

Feige, Daniel Martin, "Art as Reflexive Practice," *Proceedings of the European Society for Aesthetics*, 2010, vol. 2, 125-142.

Fenton, Julia A., "World Churning: Globalism and the Return of the Local," *Art Papers* 25, May-June 2001.

Foster, Hal, *Compulsive Beauty*, 1993. 핼 포스터, 『강박적 아름다움-언캐니로 다시 읽는 초현실주의』, 조주연 역, 아트북스, 2018.

Friedl, Lawrence and Karen Yuen(et. al), *Earth as Art*, NASA Earth Science, 2012.

Freud, S., "The Uncanny," in *Studies in Parapsychology*, ed. Philip Rieff, New York, 1963.

Gadamer, H.-G., *Wahrheit und Methode, Grundzüge einer philosophischen Hermeneutik*, Tübingen: J. C. B. Mohr, 1975.

Gayford, Martin, *The Pursuit of Art: Travels, Encounters and Relations*, London: Thames & Hudson Ltd., 2019. 마틴 게이퍼드, 『예술과 풍경』, 김유진 역, 을유문화사, 2021.

Geier, Manfred, *Worüber kluge Menschen lachen: Kleine Philosophie des Humors*, 2006. 만프레트 가이어, 『웃음의 철학』, 이재성 역, 글항아리, 2018.

Glickman, Jack, "Creativity in the Arts", in Lars Aagaard-Mogensen, ed., *Culture and Art* Nyborg and Atlantic Highlands, N. J.: F. Lokkes Forlag and Humanities Press, 1976.

Goethe, J. W. v., *Maximen und Reflexionen*, Hamburger Ausgabe 12. Bd. 1982. 요한 볼프강 괴테. 『잠언과 성찰』, 장영태 역, 유로, 2014.

———, *Faust* (Part I, 1808/ Part II, 1832). 괴테, 『파우스트』, 김인순 역, 열린책들, 2009.

Goldman, William, *The Princess Bride*. 윌리엄 골드먼, 『프린세스 브라이드』, 변용란 역, 현대문학, 2015.

Gracyk, Theodore, *The Philosophy of Art. An Introduction*, Cambridge, UK: Polity Press, 2012.

Green, Mitchell, "Empathy, Expression, and What artworks have to teach", Garry L. Hagberg(ed.) *Art and Ethical Criticism*, Blackwell, 2008.

Grovier, Kelly, 100 *Works of Art that will define our age*, 캘리 그로비에, 『세계100대작품으로 만나는 현대미술강의』, 윤승희 역, 생각의 길, 2017.

Gunther, Max, *The Luck Factor*, Harriman House, 1977, 2012(reprinted). 막스 귄터, 『운의 원리』, 홍보람 역, 프롬북스, 2021.

Hacking, Ian, *The Taming of Chance*. 이언 해킹, 『우연을 길들이다- 통계는 어떻게 우연을 과학으로 만들었는가?』, 정혜경 역, 바다출판사, 2012.

Halder, A., Artikel, ästhetisch, in: *Historisches Wörterbuch der Philosophie*, hrsg. v. J. Ritter, 1971, Bd., I.

Heidegger, Martin, *Being and Time*, trans. John Macquarrie and Edward Robinson, New York: Harper and Row, 1962.

Henckmann, Wolfahrt, "Gefühl", *Artikel*, in: *Handbuch philosophischer Grundbegriff*, Hg. v. H. Krings, München : Kösel 1973.

Henckmann, W./Lotter, *Lexikon der Ästhetik*, Verlag C. H. Beck, München, 1992.

Hesse, Hermann, *Das Glasperlenspiel*, 1943. 헤르만 헤세, 『유리알 유희』, 박성환 역, 청목사, 2002, 130쪽.

Heyd, Thomas, "Rock Art Aesthetics and Cultural Appropriation", *The Journal of Aesthetics and Art Criticism*, vol. 61 no. 1, 2003.

Hillman, James, *The Force of Character and the Lasting Life*, 1999. 제임스 힐먼, 『나이듦의 철학: 지속하는 삶을 위한 성격의 힘』, 이세진 역, 청미, 2022.

Höck, Wilhelm, *Kunst als suche nach Freiheit-Entwürfe einer ästhetischenGesellschaft von der Romantik bis zur Moderne*, Verlag M. DuMont Schauberg, 1973.

Huldisch, Henriette. "Lessons: Samuel Beckett in Echo Park or An Art of Smaller, Slower,

and Less," in: Henriette Huldisch & Shamim M. Momin, *Whitney Biennale 2008*, New York: Whitney Museum of American Art, 2008.

Irvin, Sherri, "The Pervasiveness of the Aesthetic in Ordinary Experience", *British Journal of Aesthetics*, vol. 48, no. 1. 2008.

Jackson, John Binckerhoff, *Discovering the Vernacular Landscape*, New Haven: Yale Univ. Press, 1984.

Jameson, Fredric, *A Singular Modernity: Essay on the Ontology of the Present*, London: Verso, 2002.

Jentsch, Ernst Anton, "Zur Psychologie des Unheimlichen," in *Psychiatrisch-Neurologische Wochenschrift* 8. 22 (25 Aug. 1906).

Kalb, Peter R., *Art Since 1980 | Charting the Contemporary*, 2013. 피터 R. 칼브, 『1980년 이후 현대미술—동시대 미술의 지도 그리기』, 배혜정 역, 미진사, 2020.

Kallen, Horace Meyer, *Art and Freedom*, New York: Greenwood Press, 1942.

Kamps, Toby "Lateral Thinking: Art of the 1990s," in *Lateral Thinking: Art of the 1990s*, La Jolla, Calif.: Museum of Contemporary Art San Diego, 2002.

Kant, I. *Kritik der Urteilskraft*,(본문에서 *KdU*로 표시), Hamburg: Fekix Meiner, 1974.

Kaufmann, Walter (ed.), *Existentialism from Dostoevsky to Sartre*, Cleveland: World Publishing Co., 1956.

Keats, John, *Hyperion*(Complete Edition), Books II, e-artnow, 2019.

Kim, Kwang-Myung, "The Aesthetic Turn in Everyday Life in Korea", *Open Journal of Philosophy*, 2013. vol. 3, no. 3, 359-365.

Kivy, Peter, "Aesthetics and Rationality", *The Journal of Aesthetics and Art Criticism*, vol. 34, no. 1(Autumn, 1975), 51-57.

Krauss, Rosalind, "Notes on the Index, Part 1," reprinted in Charles Harrison and Paul

Wood, eds., *Art in Theory*:1900-2000: *An Anthology of Changing Ideas*, second ed. Malden, Mass.: Blackwell Publishing, 2003.

Kuspit, Donald, "The Contemporary and the Historical", Artnet (April; 2005), http://www.artnet.com/Magazine/features/kuspit/kuspit4-14-05.asp.

LaFrance, Marianne, Lip Service, 2011. 마리안 라프랑스,『웃음의 심리학-표정 속에 감춰진 관계의 비밀』, 윤영삼 역, 중앙북스, 2012.

Leddy, Thomas, *The Extraordinary in the Ordinary: The Aesthetics of Everyday Life*, Broadview Press, 2012.

Leeuw, G. v. d., *Sacred and Profane Beauty; the Holy in Art*, 1963. 반 데르 레이우,『종교와 예술』, 윤이흠 역, 열화당, 1988.

Lefebvre, Henri/Christine Levich, "The Everyday and Everydayness", *Yale French Studies*, 1987, no.73.

Lewitt, Sol, "Sentences on Conceptual Art"(1969), Ellen Johnson(ed.), *American Artists on Art*, New York: Harper and Row, 1982.

Longinus, *On the Sublime*, sec. 44: 아리스토텔레스,『시학』외, 천병희 역, 문예출판사, 2002, 롱기누스의『숭고에 대하여』.

Matthews, Patricia "Scientific Knowledge and the Aesthetic Appreciation of Nature", *The Journal of Aesthetics and Art Criticism*, vol.60 no.1, 2002.

McElroy, Steven, "If It's So Easy, Why Don't You Try It", *The New York Times*, December 3, 2010.

Mertens, H., *Kommentar zur Ersten Einleitung in Kants Kritik der Urteilskraft*, München, 1975.

Miglietti, Francesca Alfano, *Extreme Bodies: The Use and Abuse of the Body in Art*, Milan: Skira, 2003.

Monod, Jacques Lucien, *Chance and Necessity: Essay on the Natural Philosophy of Modern Biology*. 원제 : *Le hasard et la necessite*. 자크 모노, 『우연과 필연』, 조현수 역, 궁리출판, 2010.

Montgomery, Carla W., *Environmental Geology*, Fourth Edition, Wm. C. Brown Publishers, 1995.

Morgan, Anne, "Beyond Post Modernism: The Spiritual in Contemporary Art," *Art Papers* 26, no. 1, January-February 2002.

Muller, Herbert J., *Issues of Freedom*, New York: Harper & Brothers, 1960.

Nancy, Jean-Luc, *DU SUBLIME*. 장-뤽 낭시 외 7인, 『숭고에 대하여-경계의 미학, 미학의경계』, 김예령 역, 문학과 지성사, 2005.

Nici, John B., *Famous Works of Art and How They Got That Way*, Rowman & Littlefield, 2015. 존 B. 니키, 『당신이 알지 못했던 걸작의 비밀-예술작품의 위대함은 그 명성과 어떻게 다른가?』, 홍주연 역, 올댓북스, 2017.

Onians, R. B., *The Origins of European Thought About the Body, the Wind, the Soul, the World, Time and Fate*, Cambridge University Press, 1954.

Paden, Roger and Laurlyn K. Harmon, Charles R. Milling, "Ecology, Evolution, and Aesthetics", *British Journal of Aesthetics*, 2012, vol. 52, no. 2.

Paetzold, Heinz, *Ästhetik der deutschen Idealismus: Zur Idee ästhetischer Rationalität bei Baumgarten, Kant, Schelling, Hegel und Schopenhauer*, Wiesbaden: Franz Steiner, 1983.

Paul, Stella, *Chromaphilia*, Phaidon Press, 2017. 스텔라 폴, 『컬러 오브 아트-색에 얽힌 매혹적이고 놀라운 이야기』, 이연식 역, 시공사, 2018.

Phillips, Lisa, T*he American Century: Art & Culture 1950-2000*. 휘트니 미술관 기획 · 리사 필립스 외 지음, 『20세기 미국미술: 현대예술과 문화 1950-2000』, 송미

숙 역, 마로니에 북스, 2019.

Pleines, Jürgen-Eckardt(Hrsg.) *Teleologie-Ein philosophisches Problem in Geschichte und Gegenwart*, Würzburg: Königshausen & Neumann, 1996.

Plessner, H., *Kants System unter dem Gesichtspunkt einer Erkenntnistheorie der Philosophie*, Frankfurt a. M. : Suhrkamp, 1981.

Prigogine, Ilya & Isabelle Stengers, *Order Out of Chaos: Man's New Dialogue with Nature*, London: Bloomsbury, 2018). 일리야 프리고진 · 이사벨 스텐저스 공저, 『혼돈으로부터의 질서』, 신국조 역, 자유아카데미, 2011.

Pugliese, Alice, "Play and Self-Reflection. Eugen Fink's Phenomenological Anthropology," *Dialogue and Universalism*, Journal of the International Society for Universal Dialogue, 2018, vol. XXVII, no. 4.

Rader, M. & B. Jessup, *Art and Human Values*, New Jersey: Prentice Hall, 1976. 『예술과 인간 가치』, 멜빈 레이더 · 버트람 제섭, 김광명 역, 까치, 2001.

Rancière, Jacques, "Contemporary Art and the Politics of Aesthetics," BethHinderliter et. al. eds., *Communities of Sense: Rethinking Aesthetics and Politics*, Durham: Duke University Press, 2009.

Read, Herbert, *Education Through Art*, New York: Pantheon Books Inc., 1958.

Reynold's News, "Expression of an age", *Pubs. socialistreviewindex. org. uk.* Retrieved August 30, 2009.

Ritter, J., Ästhetik, Artikel, in: *Historisches Wörterbuch der Philosophie*, hrsg. v. J. Ritter, 1971, Bd., I.

Robertson, Jean & Craig McDaniel, *Themes of Contemporary Art after* 1980, Oxford University Press, 2010. 진 로버트슨 · 크레이그 맥다니엘, 『테마 현대 미술노트-1980년대 이후 미술읽기-무엇을, 왜, 어떻게』, 문혜진 역, 두성북스, 2011.

Root-Bernstein, Robert/Michele M. Root-Bernstein, *Sparks of Genius : The Thirteen Thinking Tools of the World's Most Creative People*, 2001. 로버트 루트-번 스타 인/미셸 루트-번스타인,『생각의 탄생-다빈치에서 파인먼까지 창조성을 빛낸 사람들의 13가지 생각도구』, 박종성 역, 에코의 서재, 2007.

Rorty, Richard Contingency, *Irony, and Solidarity*, Cambridge: Cambridge University Press, 1989.

Rosenkranz, Karl, *Ästhetik des Häßlichen*. Königsberg, 1853. 카를 로젠크란츠,『추의 미 학』, 조경식 역, 나남출판, 2008.

Rothenberg, David, *Survival of the Beautiful*, 2011. 데이비드 로텐버그,『자연의 예술 가 들』, 정해원·이혜원 역, 궁리, 2015.

Saito, Yuriko, "Japanese Aesthetic Appreciation of Nature", Michael Kelly(ed.), *Encyclopedia of Aesthetics*, vol. 3, Oxford: Oxford Univ. Press, 1998.

_____, *Everyday Aesthetics*, Oxford University Press, 2007.

_____, "Future Directions for Environmental Aesthetics", *Environmental Values*, The White Horse Press, 2010,

_____, *Aesthetics of the Familiar: Everyday Life and World-Making*, Oxford University Press, 2017.

Santayana, G., *The Sense of Beauty*, 1896.

Schaeffer, Francis A., *Art and the Bible*, 1982. 프란시스 A. 쉐퍼,『예술과 성경』, 김진 홍 역, 생명의 말씀사, 1995.

Schiller, F., *Über die ästhetische Erziehung des Menschen in einer Reihe von Briefen*, *Sämtliche Werke*, Band V, München: Carl Hanser, 1980.

Schmidt, David J., *The Daily Book of Art: 365 readings that teach, inspire & entertain*, Walter Foster Publishing, 2009.

Schöpf, Alfred, *Sigmund Freud und die Philosophie der Gegenwart*, Würzburg: Königshausen & Neumann G,bH, 1998. 알프레트 쉐프, 『프로이트와 현대철학』, 김광명·김정현·홍기수 역, 열린책들, 2001.

Scobie, Lorna, *365 Days of Art*, Hardie Grant, 2017.

Schrödinger, Erwin, *What is Life?: With Mind and Matter and Autobiographical Sketches*, Cambridge: Cambridge University Press, 2012. 에르빈 슈뢰딩거, 『생명이란 무엇인가』, 서인석, 황상익 공역, 한울, 2017.

Scruton, Roger, "In Search of the Aesthetic", *British Journal of Aesthetics*, 2007, vol. 47, no. 3.

Sedlmayr, Hans, *Kunst und Wahrheit: Zur Theorie und Methode der Kunst-geschichte*, Verlag: rororo, 1958.

Seel, Martin, "Aesthetics of Nature and Ethics", in Michael Kelly(ed.), *Encyclopedia of Aesthetics*, vol. 3, Oxford: Oxford Univ. Press, 1998.

Shahn, Ben, *The Shape of Content*, 1957, 1985(renewed), Harvard University Press. 벤 샨, 『예술가의 공부』, 정은주 역, 유유, 2019.

Shapiro, Gary, "Territory, Landscape, Garden toward Geoaesthetics", *Angelaki journal of the theoretical humanities*, 2004, vol. 9, no. 2.

Sleinis, E. E., *Art and Freedom*, University of Illinois Press, 2003.

Smith, Terry, *What is Contemporary Art?*, The University of Chicago Press, 2009. 테리 스미스, 『컨템포러리 아트란 무엇인가』, 김경운 역, 마로니에북스, 2013.

Sollins, Susan, *Art 21: Art in the Twenty-First Century 2*, New York: Harry N. Abrams, 2003.

Spector, Nancy, "Only the Perverse Fantasy Can Still Save Us," *Matthew Barney, The Cremaster Cycle*, New York: Guggenheim Museum, 2002.

Sproul, R. C., *Essential Truths of the Christian Faith*, Tyndale House, 1998. R. C.스프롤, 『기독교의 핵심진리 102가지- 기독교에 대한 올바른 이해와 그 성경적 근거』, 윤혜경 역, 생명의 말씀사, 2013.

Steinbach, Haim, "Haim Steinbach Talks to Tim Griffin" interview by Tim Griffin, *Artforum*, April, 2003.

Sverdlik, Steven, "Hume's Key and Aesthetic Rationality", *The Journal of Aesthetics and Art Criticism*, vol. 45, no. 1(Autumn, 1986), pp. 69-76.

Taylor, Paul W. *Respect for Nature*. 폴 W. 테일러, 『자연에 대한 존중』, 김 영 역, 리수, 2020.

Thoreau, Henry David, *The Maine Woods*(1864), 헨리 데이비드 소로, 『소로의 메인 숲: 순수한 자연으로의 여행』, 김혜연 역, 책읽는 귀족, 2017.

Thornton, Sarah, *33 Artists in 3 Acts*, 2014. 세라 손튼, 『예술가의 뒷모습』, 채수희 역, 세미콜론, 2016.

Tomkins, Calvin, "The Mission: How the Dia Art Foundation Survived Feuds, Legal Crises, and Its Own Ambitions," *New Yorker*, May 19, 2003.

_____, *Lives of the Artists*, Henry Holt and Company, 2008. 캘빈 톰킨스, 『아주 사적인 현대미술-아티스트 10인과의 친밀한 대화』, 김세진 · 손희경 역, 아트북스, 2017.

Unamuno, Miguel de, *Del sentimiento trágico de la vida en los hombress y en lospueblos*, 1913. 미겔 데 우나무노, 『생의 비극적 의미』, 장선영 역, 누멘, 2018.

van Bruggen, Coosje, *Frank O. Gehry: Guggenheim Museum Bilbao*, New York: Solomon R. Guggenheim Foundation, 1997.

Wagner, Christiane, "What Matters in Contemporary Art? A Brief Statement on the

Analysis and Evaluation of Works of Art," *Art Style | Art & Culture International Magazine*, no. 1(2019, March 12): 69-82쪽.

Walsh, Dorothy, *Literature and Knowledge*, Middletown, Conn.: Wesleyan University Press, 1969.

Ward, Ossian, *Ways of Looking: How to Experience Contemporary Art*, Laurence King Publishing, 2014. 오시안 워드, 『T·A·B·U·L·A 현대미술의 여섯 가지 키워드』, 이슬기 역, 그레파이트온핑크, 2017.

Wells, Liz, *Photography: A Critical Introduction*, London: Routledge, 1997.

Wenzel, Heinz, *Das Problem des Scheins in der Ästhetik*, Diss., Köln, 1958.

Werber, Bernard, *Nouvelle Encyclopédie du Savoir Relatif et Absolu*. Paris, 2009. 베르나르 베르베르, 『상상력 사전』, 이세욱·임호경 역, 열린책들, 2011.

Whitman, Walt, *Democratic Vistas*, New York: Liberal Arts Press, 1949(초판은 1871).

Wilson, Michael, *How to Read Contemporary Art*, Experiencing the Art of the 21st Century, Abrams, 2013. 마이클 윌슨, 『한권으로 읽는 현대미술』, 임산·조주헌 역, 마로니에북스, 2017.

Woodham, Jonathan M., *Twentieth Century Design*, 1977. 조나단 M. 우드햄, 『20세기 디자인-디자인의 역사와 문화를 읽는 새로운 시각』, 박진아 역, 시공사, 2007.

Zink, Sidney, "Poetic Truth", *The Philosophical Review*, 1945, no. 54.

*지구미학에 대한 참고자료 http://www.progeo.se/news/2008/pgn108.pdf(accessed 14 December 2012).

찾아보기

ㅇ